HUMAN
COMPUTER
INTERACTION 3.0

HCI 3.0

2024년 7월 16일 초판 1쇄 발행 · **지은이** 김진우, 연세대학교 HCI Lab(강무석, 강현민, 김민정, 김보희, 김새별,
김유영, 문수현, 박도은, 박준효, 박찬미, 박채은, 신지선, 양국지, 오진환, 유영재, 윤병훈, 조민서, 주미니나, 추명이)
펴낸이 안미르, 안마노, 오진경 · **편집** 정은주 · **디자인** 박현선 · **표지 그래픽** 강준모 · **영업** 이선화
커뮤니케이션 김세영 · **제작** 한영문화사 · **글꼴** AG 최정호체, AG 최정호민부리, 윤고딕 300, Adobe Garamond Pro, Univers LT

안그라픽스
주소 10881 경기도 파주시 회동길 125-15 · **전화** 031.955.7755 · **팩스** 031.955.7744
이메일 agbook@ag.co.kr · **웹사이트** www.agbook.co.kr · **등록번호** 제2-236(1975.7.7)

ISBN 979.11.6823.075.0 (93600)

인간과 인공지능의
상호작용(HAII)을 중심으로

김진우
연세대학교 HCI Lab 지음

안그라픽스

머리글

개인적으로 참 행운이라고 생각한다. HCI Human Computer Interaction 분야의 태동기에 연구를 시작해 총 세 번의 거대한 패러다임 변화를 모두 경험했다. 첫 번째는 인터넷의 등장, 두 번째는 모바일의 등장, 그리고 세 번째는 인공지능의 확장이다. 1994년부터 2005년, 2006년부터 2017년, 그리고 2018년부터 2024년 현재, 거의 12년 주기였다. 이런 패러다임의 변화가 있을 때마다 내 인생에도 큰 변화가 있었고, 그때마다 'HCI 개론'을 출간했다.

1994년은 내가 미국에서 박사과정을 마치고 한국에 돌아와 연세대학교에 HCI Lab을 시작한 시기였다. 미국에서 막 인터넷이라는 바람이 불었고, 아직 인터넷이 정말 세상을 바꿀 기술인지 긴가민가하는 때였다. 오죽했으면 조선일보에서 일반인 다섯 명을 모집해 시내에 있는 한 호텔에서 인터넷으로만 살 수 있는지 알아보는 서바이벌 게임을 했을까? 지금 생각하면 그게 얼마나 대단한 일이라고 호텔 앞에 구급차까지 대기해야 했는지 이해가 되지 않는다. 인터넷 덕분에 한국에서는 그때까지만 해도 생소했던 HCI라는 분야가 기반을 넓히게 되었다. 아직 기술이 성숙하지 못했던 만큼 인터넷은 아직 불편한 존재였고, 그 단점을 보강해 주는 것이 바로 HCI였기 때문이다. 'HCI 1.0'은 그렇게 출간되었고, 많은 HCI 분야의 전문가들이 감수와 비평을 해주었다.

2000년대 중반부터 2010년대 중후반까지는 모바일이 엄청난 사회 변화를 몰고 왔다. 거의 1세대 모바일이었던 PDA폰에서 시작해 아이폰과 갤럭시 등의 스마트폰을 중심으로 모바일 기술이 엄청난 속도로 발전해 나갔다. 그와 더불어 우리나라의 IT기업이 국내뿐 아니라 전 세계적으로 경쟁력을 가지게 되었고, 삼성전자, LG전자, 카카오, SKT, 현대자동차 등의 기업들과 함께 일하면서 HCI 분야를 더욱 깊이 있게 연구할 수 있었다. 이 협업을 통해 HCI는 단지 연구실에 머무르지 않고 현장에서 실질적인 가치를 만들어 낼 수 있었다. 'HCI 2.0'은 그렇게 출간되었고, 마침 2015년 한국에서 열린 ACM SIGCHI 학술대회에 참가한 많은 기업인과 연구자들의 성원에 힘입었다.

2010년대 후반부터 AI Artificial Intelligence, 인공지능 광풍이 불기 시작했

다. 그 시초는 이세돌과 알파고의 바둑 대국이었다. 당시만 해도 AI가 정말로 우리의 일상을 바꿀 수 있는지 확신이 없었다. 그런데 2022년 ChatGPT가 나오면서 이야기는 완전히 바뀌었다. 일반인도 일상에서 인공지능을 활용하는 것이 가능해졌기 때문이다. 그리고 비슷한 시기에 또 하나의 큰 변화가 있었다. 2019년 미국 FDA가 불을 지핀 디지털 치료 기기를 비롯해 디지털 바이오마커까지, 바로 '디지털 헬스Digital Health'라는 분야의 등장이다. 오죽하면 빌 게이츠가 인공지능이 가장 요긴하게 쓰일 수 있는 분야가 헬스 분야라고 했을까? 인공지능과 디지털 헬스가 세상을 바꾸리라는 데에 지금 당장은 동의하지 않을 수도 있지만, 조만간 세상은 많이 바뀔 것이다. 인터넷 없는 세상이나 스마트폰 없는 일상을 상상하기 어렵듯이, 인공지능을 쓰지 않고 건강을 유지한다는 게 말도 안되는 날이 곧 올 것이다. 인공지능이 건강의 이상을 조기에 발견하고, 적절한 치료를 제공하고 건강을 관리 예방하는 것이 일상에서 사람들의 건강을 증진하는 데 큰 역할을 할 것이 분명하다.

그러나 아직은 여러 가지로 부족한 점이 많다. 그렇기 때문에 HCI가 다시 한번 그 능력을 발휘하고 있다. 양질의 데이터를 대량으로 수집하고, 이를 정리해 인공지능 엔진을 쓸만한 정도로 만드는 일은 그동안 인터넷이나 모바일에서 HCI가 효과를 입증한 부분이다. 게다가 환자나 노약자 또는 어린아이처럼 취약한 계층에 인공지능이 활용되기 위해서는 HCI만 한 분야가 없다.

인공지능과 함께 HCI 분야에서 일어난 또 하나의 변화는 바로 전문 기업의 등장이다. HCI 관련 국제 학회에서 만나는 대부분의 해외 대학교수들은 적어도 한두 개 정도의 회사를 운영하거나 관여하고 있다. 예전에는 대학교수가 창업하면 비판의 시각이 많았다. 학생들이나 제대로 가르치지, 교수가 외도를 한다는 것이었다. 그러나 단순히 연구를 위한 연구가 아니라 실제로 많은 사람이 지속해서 활용할 수 있는 연구를 하기 위해서는 연속성을 가지는 기업이 필요하다. 특히 인공지능에 필수적인 대용량 고순도의 데이터를 확보하기 위해서는 자본을 가지고 투자할 수 있는 기업이 필요한 것이다. 그래서 2016년 12월 인공지능 기술 기반으로 디지털 헬스 프로덕트를 제공하는 주식회사 '하이HAII'를 설립했다. '하이'는 인간과 인공지능 간의 상호작용Human AI Interaction의 약자인데, 나중에 학문 분야의 이름이 되면서 ㈜하이는 학문 분야의 이름을

가진 회사가 되었다.

㈜하이를 운영하면서 개인적으로 느낀 점이 있다. 예전에는 유명 회사의 프로덕트를 사례로 들거나 실험실에서 테스트 형태로 만들어진 프로토타입을 설명하는 것이 고작이었다. 그런데 이제는 직접 디지털 헬스 프로덕트를 만들고 테스트하고 판매하면서 더 구체적이고 실질적인 이야기를 할 수 있게 되었다는 점이다. 그렇게 해서 인간과 인공지능의 상호작용을 중심으로 HCI의 중점 원리를 설명하고, 디지털 헬스 프로덕트의 구체적인 사례를 제공하는 'HCI 3.0'을 출간할 수 있었다.

'HCI 3.0'은 앞서 출간한 'HCI 1.0'이나 'HCI 2.0'보다 시간도 노력도 더 많이 들었다. 어떤 분야이든 적어도 세 번의 변화를 겪으면서 정교화된 원리와 방법론을 가져야 비로소 성숙한 분야가 될 수 있다고 생각한다. 그리고 우리나라의 HCI가 확고한 기반을 다지기 위해서라도 원리와 방법론이 다시 한번 정교화될 필요가 있었다. 그것이 바로 'HCI 3.0'을 쓰게 된 원동력이다.

그렇다면 앞으로 다가올 네 번째 패러다임의 변화는 무엇일까? 아직은 세 번째 패러다임의 변화가 생긴 지 얼마 안 돼서 구체적으로 알 수는 없지만, 아마도 유사한 패턴이지 않을까? 이전까지는 없었던 새로운 가치를 제공할 수 있는 기술이 만들어질 것이고, 초기에는 여러 가지 불편하고 취약한 점이 많아서 한두 번 고배를 마실 것이고, 미숙한 기술의 약점을 보완하면서 새로운 가치 있는 경험을 제공하는 역할을 HCI가 할 것이고, 이렇게 HCI라는 분야는 점점 발전해 갈 것이다. 그때도 내가 참여할 수 있을지는 솔직히 잘 모르겠다. 왜냐하면 HCI 분야를 효율적으로 이끌어갈 차세대 HCI 전문가들이 등장할 것이기 때문이다. 이 책에는 그런 차세대 리더들에게 도움이 되었으면 하는 바람이 담겨 있다.

내가 AI와 HCI를 접한 것은 1980년대 말 미국에서 박사 공부를 할 때였다. 그때만 해도 AI에 대한 두 가지 대립되는 의견이 팽배했다. 하나는 신이 만든 최상의 시스템인 인간이 능력을 최대한 발휘할 수 있도록 돕는 것이 AI의 역할이라는 의견이다. 이것이 전통적 HCI의 주장이다. 또 하나의 의견은 인간에게 결점이 너무 많다는 자각에서 시작된다. 즉 굳이 인간을 모사하려고 하지 말고 탁월한 성과를 내는 시스템을 만들자는 것이다. 여기서 HCI는 AI를 보조하는 도구로서 사용된다.

1970년대부터 1980년대 후반까지 AI가 대세였다. 특히 인간이 가진 지적 사고와 행동 모사에 큰 관심이 쏠렸다. 그러나 당시의 열악한 하드웨어와 빈약한 데이터 때문에 AI에 대한 실망감과 함께 빙하기가 찾아왔고, 이에 대한 반작용으로 1990년대부터 2000년대 초반까지 전통적인 HCI 견해가 우세했다. 2010년에 접어들어 하드웨어의 눈부신 발전과 엄청난 분량의 데이터 수집이 가능해짐에 따라 다시 AI가 대세를 이루었다.

AI의 발전으로 한때 HCI가 할 일이 없어지지 않을까 하는 우려도 있었지만, AI가 확대 사용될수록 HCI의 효용은 오히려 높아져 갔다. 마치 인터넷과 모바일 사용으로 일상생활 속 디지털 기술의 활용이 급속히 늘면서 HCI의 중요성이 높아진 것처럼, 생성형 AI을 통해 인공지능 기술 사용이 생활의 일부가 되면서 인공지능이 탑재된 디지털 프로덕트에서의 사용자 경험이 중요해진 것이다. 나아가 AI 발전의 발목을 잡는 데이터 수집의 어려움, 잘못된 학습의 위험, AI 모델의 오용은 HCI의 역할을 절실히 필요로 하게 되었다.

사실 따지고 보면 HCI와 AI는 경쟁 관계가 아니라 상호 보완적 관계이다. 인간과 인공지능의 원활한 협업Human AI Interaction, HAII이야말로 HCI와 AI를 발전하게 하고, 결국 사용자에게 최적의 경험을 제공하는 방법이다. 특히 디지털 헬스는 AI와 HCI와 궁합이 잘 맞는다. AI와 HCI가 서로의 강점을 살리고 약점을 보완하는 역할을 하는 대표적인 분야라고 할 수 있다. 아직은 부족한 데이터이지만 사람들이 조금 더 건강한 삶을 누릴 수 있도록 AI는 최선을 다하고 있으며, HCI는 데이터를 수집하는 과정을 비롯해 결과물이 전달되는 과정을 쉽고 편하게, 그리고 최적의 경험을 제공하고자 한다. 2016년 ㈜하이를 설립한 것도, 이 책 『HCI 3.0』을 펴낸 것도 AI와 HCI를 활용한 디지털 헬스를 통해 사람들에게 새로운 안녕과 최적의 경험을 제공하고 싶다는 이유에서이다.

『HCI 3.0』은 크게 '이해하기-분석하기-기획하기-설계하기-평가하기-내다보기'로 구성되어 있다.

이해하기

이 책의 핵심 개념인 'HCI 3.0'에 대한 설명과 함께 인공지능 시스템의 여러 적용 분야 가운데 이 책에서 중점 사례로 활용하고 있는 디지털 헬

스 시스템에 대해 설명한다. 특히 인공지능과 HCI가 어떻게 상호 보완적인 역할을 수행해서 사람들에게 최적의 경험을 제공할 수 있는지에 대해서 다룬다.

1장에서 설명한 HCI 3.0의 개념과 더불어 경험의 3차원을 기반으로 디지털 프로덕트가 목표로 하는 경험점을 도출하는 방법을 제시한다. 지금까지 많은 시스템 개발 방법론이 있었지만, 사용자의 경험을 기반으로 프로덕트를 개발하는 경우는 그다지 많지 않았다. 2장 '사용자 경험'에서는 다양한 경험을 압축해서 설명할 수 있는 경험의 3차원과 이를 이용해서 현재의 경험을 분석하고 새로운 경험을 파악하는 방법론을 제공한다.

그런 다음 최적의 경험을 제공하기 위해 HCI에서 강조하는 '유용성, 사용성, 신뢰성'이라는 세 가지 원리에 대해 설명한다. '유용성'은 사용자에게 최적의 경험을 제공하기 위한 시스템의 첫 번째 조건으로, 3장 '유용성의 원리'에서는 유용성에 대한 이론과 이를 향상시키는 방법을 설명한다. 유용성을 높이기 위해서는 사용 부작용 대비 사용 효과를 의미하는 '유효성'과 다양한 현실 세상에서의 효과를 의미하는 '환경 적합성'을 만족시켜야 한다. 그러나 이 둘 사이에는 상충 관계가 존재하기 때문에 사용자나 과업, 사용 환경에 따라 적절한 균형을 맞출 필요가 있다.

'사용성'은 최적의 경험을 위한 두 번째 조건으로, 4장 '사용성의 원리'에서는 사용성에 대한 개념과 이를 향상시키는 방법을 제시한다. 사용성이라는 개념은 HCI의 가장 기본적인 원리라고 할 수 있지만, 세월이 변하면서 그 범위와 중요성이 더욱 커지고 있다. 여기서는 사용성을 향상시키는 사용 경험 분석 방안을 제공한다.

'신뢰성'은 최적의 경험을 위한 세 번째 조건으로, 5장 '신뢰성의 원리'에서는 신뢰성에 대한 개념과 이에 대한 세부 요소를 설명한다. 신뢰성은 시스템의 속성으로, 안전하고 보안이 철저하며 안정적으로 운영되는 시스템을 위한 조건을 의미한다. 신뢰성에서 중요한 것은 사용자가 경험하는 신뢰감이다. 신뢰감은 특히 인공지능이 탑재된 시스템에서 중요한 역할을 수행하는데, 이는 동반자로 책임을 질 줄 알고 믿음직한 시스템이어야 하기 때문이다.

분석하기

개념을 이해했다면 이제 현재 상황에 대해 분석하는 과정을 거쳐야 한다. '분석하기'에서는 관계자(이해관계자), 과업, 맥락 분석에 대해 다룬다.

주로 '사용자 분석'이라고 이야기했던 내용들이 이제는 그 범위를 넓혀서 시스템 사용에 직간접적으로 관련되어 있는 '관계자'를 분석하는 것으로 확장되었다. 그 이유는 인공지능 시스템의 도입에 따라 관계자가 늘어났을 뿐만 아니라 그 영향력도 증대했기 때문이다. 6장 '관계자 분석'에서는 관계자 분석을 위한 구체적인 방법에 대해 설명한다. 관계자 분석을 위한 준비 과정을 비롯해, 전반적인 관계자 생태계를 표현하는 사회기술 모형과 가상적이고 전형적인 관계자를 표현하는 페르소나 모형을 만드는 과정을 살펴본다.

7장 '과업 분석'에서는 사용자가 인공지능 시스템을 활용해 어떤 일(과업)을 수행하는지 살펴본다. 그리고 과업을 효과적으로 지원하기 위해 디지털 시스템은 어떤 기능을 제공해야 하는지 설명한다. 그 방법으로 맥락 질문법을 활용해 기초 자료를 수집하고, 그 자료를 바탕으로 사용자 여정 지도와 시나리오 분석, 스토리보드 만드는 방법을 설명한다.

사용 맥락은 실제 사용 경험에 큰 영향을 미치는 매우 광범위한 개념이다. 8장 '맥락 분석'에서는 이런 광범위한 맥락이라는 개념을 물리적 맥락, 사회 문화적 맥락, 기술적 맥락으로 나누어 체계적으로 분석하는 방법을 제시한다. 특히 HCI 3.0에서 강조하는 인공지능 기술의 사용 맥락에서 대해서 자세하게 다룬다.

기획하기

HCI에서 새로운 프로덕트를 기획하는 방법으로는 크게 두 가지가 있다. 바로 '콘셉트 모형 기획'과 '비즈니스 모델 기획'이다. 9장 '콘셉트 모형 기획'에서는 2장 '사용자 경험'에서 파악한 목표 경험점을 제공하기 위한 프로덕트의 콘셉트를 도출한다. 현재의 경험점을 목표 경험점으로 이동시킬 수 있는 다양한 후보 콘셉트를 도출하고, 체계적인 심사 및 채점 방법을 통해 유력한 후보 콘셉트를 선정한다. 그리고 선정된 콘셉트를 구체화하기 위해서 메타포 모형을 구축하는 절차를 자세하게 다룬다.

10장 '비즈니스 모델 기획'은 사용자가 원하는 가치를 지속해서 제공하기 위해 필요한 수익 구조와 비용 구조 기획을 목적으로 한다. 여기

에서는 비즈니스 모델을 통해 사용자에게 적절한 가치를 제공하기 위해 소요되는 '비용 구조'와 건강한 이익을 창출하기 위한 '수익 구조'를 수치화한다. 또한 비즈니스 모델이 '콘셉트 모형'과 일관성 있게 기획되는 절차를 다룬다.

설계하기

HCI 3.0을 설계하기 위해서는 아키텍처, 인터랙션, 인터페이스 순으로 살펴볼 필요가 있다. 11장 '아키텍처 설계'는 디지털 시스템의 정적인 구조를 설계하는 과정이다. 이 단계에서는 앞서 분석 단계에서 수집한 다양한 제원 데이터의 유형을 파악하고 유사한 제원 데이터를 하나의 범주로 분류하는 것, 그리고 분류된 범주 간의 관계를 파악해서 데이터와 범주, 관계를 ER 다이어그램으로 정리하는 것까지 포함한다.

12장 '인터랙션 설계'는 디지털 시스템의 동적인 행위와 기능을 설계하는 과정이다. 인터랙션 설계의 목표는 사용자가 '몰입 상태'에 머무를 수 있도록 하는 것이다. 이를 위해 '투명성' 가이드라인이 무엇인지 알아본 뒤, '유스케이스 다이어그램'과 '시퀀스 다이어그램'으로 시스템의 인터랙션을 정리하는 방법을 제시한다.

13장 '인터페이스 설계'는 콘셉트 모형과 비즈니스 모델, 시스템의 아키텍처와 인터랙션을 사용자에게 구체적으로 표현하는 과정이다. 시각 인터페이스, 청각 인터페이스, 촉각 인터페이스의 디자인 요소를 적절하게 활용해 사용자에게 유용성, 사용성, 신뢰성이 높은 디지털 프로덕트를 만드는 방법을 설명한다. 이를 위해 와이어프레임을 활용해 실제 시스템 인터페이스를 구축하는 절차를 제시한다.

평가하기

디지털 프로덕트는 출시 전 반드시 평가 단계를 거쳐야 한다. 평가 단계는 '통제된 실험 평가'와 '실사용 현장 평가'로 이루어진다. 먼저 14장 '통제된 실험 평가'에서는 엄격하게 통제된 실험 환경에서 디지털 시스템의 유용성을 평가하는 절차를 제시한다. 특히 디지털 헬스 시스템은 사람들의 건강과 생명에 직접적으로 영향을 미치기 때문에 엄격하게 통제된 환경에서 실제 효과 여부를 평가하는 것이 인허가를 취득하는 필수 사항이다. 이를 위해 임상 시험 분야에서 일반적으로 활용되는 무작위 대조 시

험을 활용해 엄격한 실험 평가 방법을 설명한다.

15장 '실사용 현장 평가'는 완성된 프로덕트를 실제 사용 현장에서 사용하면서 진행하는 평가이다. 개발 당시 미처 고려하지 못한 여러 가지 위험 요인이 있을 수 있는 만큼, 실제 사용자가 이용하는 과정에서 필요한 유용성, 사용성, 신뢰성을 평가하는 방법을 설명한다.

내다보기

과거에는 디지털 프로덕트가 개인 사용자나 특정 집단을 위한 최적의 경험을 제공하면 그만이었지만, 인공지능 기술이 도입되고 확산됨으로써 사회 전체를 위해 디지털 프로덕트가 어떤 역할을 수행할 수 있는지가 중요한 이슈가 되고 있다. HCI 3.0은 디지털 시스템이 한 국가를 넘어 전 세계를 위해 가치를 증진하는 의미 있는 역할을 수행해야 한다. 특히 인공지능 기술이 가지고 있는 데이터 수집의 위험이나 잘못된 학습으로 인한 위험, 그리고 인공지능 모형의 오남용과 관련해서 적절한 대응책을 제시해야 한다. 16장 'HCI 3.0과 사회적 가치'에서는 HCI 3.0의 역할과 디지털 프로덕트의 사회적 가치에 대해 이야기한다.

이 책은 사용자에게 최적의 경험을 제공하고자 하는 디지털 프로덕트 관계자, 대학이나 대학원에서 HCI나 AI를 공부하는 학생 혹은 연구자, 디지털 기술을 활용해 새로운 프로덕트를 기획하거나 개발하는 관계자, 그리고 HCI나 AI에 관심 있는 독자에게 도움을 주고자 출간되었다.

우리는 인공지능 기술이 광범위하게 사용되고 있는 환경에서 살고 있다. 앞으로 인공지능의 역할은 더 커질 전망이다. 그 속에서 AI 기술을 발전시키거나 인터페이스의 완성도를 높이는 것도 중요하겠지만, 실제 현장에서 어떻게 AI 기술을 활용해 디지털 프로덕트를 만들고 사용자에게 최적의 경험을 제공할 수 있는지 이해하는 것이 더 중요하다. 다시 말해 『HCI 3.0』은 AI 기술과 HCI를 사용해 사람들에게 최적의 경험을 제공하는 프로덕트를 만들고자 하는 이들에게 현실적인 도움을 주는 HCI 개론서이다.

감수자 서평

시의적절한 때 중요한 명제인 'AI는 기존 HCI에 어떤 변화를 불러올까?"에 대한 답을 주는 매우 가치 있는 책이다.

— 이건표 | 홍콩이공대학교 디자인대학

인공지능 기술의 시대가 도래하면서 사용자 경험의 관점 또한 진화하고 있다. 사용자의 경험이 디지털 기술을 통해 다양해진 HCI 2.0을 넘어, 인공지능의 상호작용을 통해 경험할 무한한 가능성을 이 책에서 새롭게 찾아볼 수 있다. 사용자가 얼마나 좋은 경험을 했다고 평가할 수 있을지 책을 통해 스스로 증명할 기회를 얻길 기대한다.

— 이승연 | 상명대학교 뮤직테크놀로지학과

우리의 경험은 사물에 기반한다. 물리적 존재가 있고 그것을 둘러싸고 있는 환경이 존재한다. 끊임없는 자극과 상호작용을 통해 경험이 정의되고 있다. "그렇다면 디지털 시스템에서의 경험은 어떠한가?"라는 질문을 하게 되는 세상이다. 또한 그 세상에서 살아가는 세대를 보면 경험은 새롭게 조망되어야 한다고 생각한다. 이 책은 경험을 감각, 판단, 관계라는 측면에서 내외적 경험을 구조화하고 이해하기 쉽게 요인을 정의하고 있다. 경험이라는 기본적 이론과 고찰이 디지털 시스템에서 재해석되는 것을 보게 되고, 구체적 개발에 적용할 수 있는 방향을 알게 해준다.

— 황민철 | 상명대학교 감성공학대학원 휴먼지능정보공학과

인터넷, 모바일, AI로 이어지는 세 번째 디지털 전환에 맞춘 HCI & UX 이론의 세 번째 진화. 개념과 이론 틀의 새로운 이해 없이 새로운 혁신은 없다.

— 최준호 | 연세대학교 정보대학원

HCI의 개념을 일목요연하게 설명함으로써 UX 디자인을 수행하는 데 도움이 되는 책이다.

— 명노해 | 고려대학교 산업경영공학과

HCI 분야의 연구자들이나 학생들이 HCI에 대한 기본 원칙이나 체계를 잘 수립할 수 있도록 서술된 책이다. 따라서 HCI에 관심 있는 사람들은 꼭 학습하기를 적극 추천한다.

— 지용구 | 연세대학교 산업공학과

HCI 3.0이 필요한 이유와 방법을 친절하고 설득력 있게 제시함으로써 인간과 상호작용하는 시스템을 개발하는 이들에게 큰 도움이 될 것으로 기대된다.

— 한광희 | 연세대학교 심리학과

더욱 복잡하고 다양한 형태로 변화하고 있는 디지털 기술에 맞춰 더욱 정교화된 HCI의 원리와 방법을 탐구한 점(HCI 3.0)이 돋보인다. 특히 AI 디지털 프로덕트가 인격적 존재에 가깝다는 저자의 통찰력에 동감한다. 완전히 새로운 경험(UX 3.0)에 대한 연구의 필요성을 역설하는 부분이라 할 수 있다. 또 경험을 3차원 모형으로 제시한 부분도 독창적이다. 경험 디자인을 진행하는 방법적 틀로서 매우 유용하리라 예상된다.

— 이재환 | 한양대학교 산업디자인학과

좋은 경험은 돈이 된다. 하지만 좋은 경험을 생산하려면 설계도가 필요하다. 이 책을 설계도로 삼는다면, 사용자가 진정으로 원하는 경험을 안정적으로 구현하는 시스템을 구축할 수 있을 것이다.

— 주재우 | 국민대학교 경영학과

이론과 실무를 겸비한 연구자는 매우 찾기 어려운데 그런 점에서 김진우 교수는 HCI 학계의 보배 같은 존재이다. 지난 20여 년간 꾸준히 HCI에 대한 입문서를 내는 그 집중력은 같은 연구자로 매우 존경스러운 점이다. 이 책은 HCI 3.0으로 정의되는 인공지능 시대의 HCI 교본이다.

— 이동만 | KAIST 전산학부

디지털 프로덕트의 기본적인 설명부터 인공지능이 탑재된 디지털 시스템까지, 구성 요소별로 이해하기 쉽게 설명하고 있다. 또한 디지털 시스템에 대해 HCI 측면에서 향상할 방안을 제시하고, 디지털 헬스 프로덕트 사례를 통해 독자가 그 의미를 더욱 분명하게 이해할 수 있게 했다. 성능, 비용 또는 관리 효율성이 중요시되기 쉬운 디지털 프로덕트에서 가장 중요한 요소가 무엇인지 깨닫게 해준다.

— 최수미 | 세종대학교 컴퓨터공학과

인공지능 시대가 도래하면서, 인간과 AI의 상호작용은 더욱 중요해지고 있다. 이런 시대 흐름과 저자의 현장 경험이 보태져 HCI 3.0 시대의 사람과 컴퓨터의 상호작용을 다루는 교재로 진화했다. 특히 8장에서 다루는 맥락의 이해와 활용 방법은 인공지능 기반 맞춤형 서비스 디자인과 실현의 핵심이다. 이 책은 탄탄한 이론과 실무의 조화를 이루고 있어 인공지능 시대 HCI 전공자들에게 매우 유용한 통찰력과 실용적 지식을 제공할 것으로 기대한다.

— 우운택 | KAIST 메타버스대학원/문화기술대학원

HCI 3.0 디지털 프로덕트 디자인 체계에 대한 큰 틀을 도입부에서 체계적으로 정리한 후 후반부에서 구체적인 적용을 단계별로 설명하고 있어 전체 디자인 과정을 깊이 있게 이해하고 적용하는 데 큰 도움이 된다. 특히 '유용성' 등과 같이 많이 알려졌다고 생각되는 개념들을 더욱 근본적이고 새로운 관점으로 이해할 수 있도록 설명하며, 그런 개념들을 디지털 프로덕트 디자인 과정에서 실제 구현 가능하도록 구체적인 예시를 들어 설명하고 있다. HCI 디자인 체계를 심도 있게 이해하고, 그것을 실제 상황에 적용하고자 하는 모든 사람에게 큰 도움이 되는 책이라고 생각한다.

— 임윤경 | KAIST 산업디자인학과

『HCI 3.0』은 의미 깊고 방대하며, 체계적인 이론에 기반하고도 다양하게 수집된 실사례를 통해 설명된 HCI의 바이블의 하나이다. 이 책이 이제 AI, 모바일 시대를 맞아 업그레이드되어 디지털 헬스의 여러 가지 실례를 통해 AI의 사용, AI와의 인터랙션, AI를 통한 사용자 경험 등 새로이 진화하고 있는 인터랙션 디자인에 대한 매우 유용한 가이드라인이 될 것이다.

— 김정현 | 고려대학교 컴퓨터학과

최초의 HCI 교과서 『The Psychology of Human-Computer Interaction』(1983)이 출간된 지 40년이 지났다. 그 사이 컴퓨팅 환경은 눈부시게 발전했고, GUI를 넘어 모바일과 음성, 최근에는 AI까지 인터페이스 설계에 고려되고 있다. 40년 전 선구자들이 생각했던 HCI의 원칙은 이제 근본적인 개편이 필요하다. 『HCI 3.0』은 변화한 컴퓨팅 환경에 대한 저자의 고민이 고스란히 녹아 있다. 모바일과 AI가 주도하는 컴퓨팅 환경에서 전통적인 HCI 가치와 개념이 어떻게 함께 변화해 왔는지를 조망할 수 있는 역작이다.

— 이준환 | 서울대학교 언론정보학과

HCI의 의미와 방법에 대해 잘 정리되어 있고, 일반 독자도 쉽게 읽을 수 있는 친절한 설명이 돋보인다.

— 김정룡 | 한양대학교 일반대학원 HCI학과

HCI 3.0은 인공지능의 확장이라는 새로운 패러다임에 기반한 변화를 바탕으로 사용자에게 좋은 경험을 주기 위해 고려해야 하는 요소에 대한 통찰력을 제공한다. 특히 사용자 중심 디자인의 원칙 및 중요성에 대한 길잡이를 제시한다는 점에서 HCI 분야에 관심 있는 독자들에게 강력히 추천한다.

— 권가진 | 서울대학교 융합과학기술대학원

이 책은 내가 HCI와 UX를 처음 공부할 때 몇 번이고, 때로는 수학의 정석처럼, 때로는 재미있는 과학 잡지처럼 펼쳐 보던 책이었다. 저자는 이 책을 통해 수십 년에 걸쳐 HCI라는 학문을 정의하며 총망라하고, 또 새로운 기술 트렌드를 선도해 왔다. HCI와 UX는 모바일과 웹 중심 디자인의 틀을 벗어나 인공지능과 메타버스, 디지털 헬스의 새로운 시대를 맞이하고 있다. 그런 가운데 이 책은 여전히 그리고 앞으로도 계속 HCI와 UX의 기본 원칙에 충실하면서도 우리에게 새로운 기술에 대한 비전을 제시하는 지침서가 될 것이다.

— 오창훈 | 연세대학교 정보대학원

『HCI 3.0』은 HCI와 관련된 주요 원리와 개념을 설명하고, 실제 프로젝트 수행에 필요한 과정, 개념, 방법론을 이해하고 실천할 수 있도록 체계적이고 충실하게 저술된 교과서적 개론서이다. HCI에 대해 접근하고자 할 때 어디에서부터 시작해야 할지 모르겠다면, 『HCI 3.0』으로 시작하는 것이 현명한 선택일 것이다. 특히 최근 화두가 되는 AI와 디지털 헬스를 예시로 소개하고 있어 더욱 시의성 높은 개론서가 되어 반갑다.

— 이상선 | 한경국립대학교 디자인학과

HCI에 관한 필수 지식을 체계적으로 다루는 교과서이자, 인공지능 시대 디지털 헬스 프로덕트 디자인에 대한 실증적 사례를 배울 수 있는 귀한 참고서이다.

— 이우훈 | KAIST 산업디자인학과

AI는 HCI의 패러다임을 바꿀 것 같다. 모바일이 HCI에 미친 변화와 발전을 뒤로하고 새로운 시작이 꿈틀거리고 있다. 이 책은 'AI as a UI 시대'를 여는 길잡이가 될 것이다.

— 정지홍 | 칭화대학교

HCI 연구에서 핵심적인 역할을 하는 개념 모델에 대한 이해를 제공하며, HCI에서의 실제 문제 해결과 접근 방향을 결정하는 데 도움이 되는 개념 모델의 구성 방안을 자세히 설명한다. 이론과 실무에 유용한 훌륭한 가이드를 제공한다.

— 윤명환 | 서울대학교 산업공학과

HCI와 인공지능 디지털 시스템의 유용성에 대한 개념 정리가 필요한 학생들에게 큰 도움이 될 것으로 기대한다.

— 류한영 | 이화여자대학교 융합콘텐츠학과

불확실성의 시대에 인공지능과 함께 미래의 길을 밝히려는 HCI 전문가들을 위한 필독서이다. 특히 '콘셉트 모형 기획'은 DNA 정보가 모여 생명이 탄생하듯 수집한 데이터를 현실의 아이디어로 탄생시키는 여정을 보여주는 중요한 연결 고리로, HCI 조물주라면 꼭 살펴보아야 하는 내용이다.

— 정의철 | 서울대학교 디자인학부

위대한 제품의 공통점은 하나의 목표를 위해 모든 요소가 일관되게 구축되어 있다는 점이다. 본 서는 디자이너/엔지니어에게는 커다란 그림을, 경영자에게는 제품의 디테일을 볼 수 있는 눈을 촘촘히 제공하는 보기 드문 개괄서이다.

— 이상원 | 연세대학교 통합디자인학과

앞서 출간한 두 권의 'HCI 개론' 감수 당시, 딱딱하고 지루할 수 있는 개념을 실제 사례를 통해 재미있게 설명하고 있어 좋았다는 평을 드렸던 게 생각난다. 사례라는 게 유통기한이 있는데, 이번 『HCI 3.0』은 전반적으로 사례가 업데이트되어 있다. 20년이라는 오래된 'HCI 교과서'이면서 오래된 것 같지 않아서 좋은 책이다.

— 이기혁 | KAIST 전산학과

HCI 분야의 종사자에게 뜨거운 동기부여와 함께 자긍심을 불러일으키는 책이다. 인공지능과 헬스케어가 결합한 산업 현장에서 직접 개발한 서비스를 예제로, 구체적이고 친절한 설명을 더한 부분은 미래 서비스 개발에 관심이 있는 모든 사람에게 중요한 지침서가 될 것이다. 점차 복잡해지는 서비스 아키텍처 영역에서 정보 소비 트렌드를 반영하는 방법, 인공지능을 활용하는 방법, ER 다이어그램을 작성하는 방법 등을 실무자 수준에서 꼼꼼하게 다루고 있다. 이 분야에 종사하는 많은 전문가 및 연구자, 학생에게 중요한 변화의 시작점이 될 것으로 확신한다.

— 이종호 | SADI 제품서비스시스템디자인과

시간이 흘러도 변하지 않는 기본이 있다. 이 책은 HCI의 기본을 파악하는 동시에 최신 HCI 트렌드를 놓치고 싶지 않은 독자들에게 추천한다. 사용자에 대한 배려와 다양한 방법론의 적용을 통한 고민이 어떻게 인간과 컴퓨터의 소통을 돕고 사용 경험을 향상하는지 깨달을 것이다.

— 강연아 | 연세대학교 정보인터랙션디자인학과

최근 인공지능 기술의 발전은 놀랍지만, 인간 중심의 기술 개발에 대한 고민은 여전히 중요한 과제로 남아 있다. 이 책은 바로 이런 고민에 대한 해답을 제시한다. 특히 '인터랙션 설계'에서는 디지털 시스템을 설계할 때 필요한 마음가짐부터 구체적인 실행 방법까지 폭넓은 시각에서 인터랙션을 다루고 있다. HCI 분야에 관심이 있는 독자라면 이 책을 통해 인간 중심적인 시스템 설계에 대해 심도 있는 고민을 할 수 있을 것이다.

— 김동환 | 연세대학교 커뮤니케이션대학원

HCI 3.0에 새롭게 대두된 인공지능 기반 시스템에 고려되어야 하는 지침 등이 HCI와 UX 분야의 연구자와 실무자 모두에게 매우 유용할 것으로 기대된다.

— 전수진 | 연세대학교 커뮤니케이션대학원

최근 의료 현장에서 의료 데이터가 디지털화되고 있다. 이런 자료가 빅데이터가 되고, 이를 기반으로 인공지능 기법이 적용되어 임상 의사 결정 시스템에 도움이 된다. 또한 디지털 헬스가 진단을 넘어 치료 영역까지 괄목하게 발전하고 있다. 이런 추세에 실사용 현장 평가는 매우 중요하게 부각되고 있다. 이 책은 사용자가 알기 쉽게 체계적으로 정리되어 있다.

— 고상백 | 연세대학교 원주의과대학

인공지능 시대에 있어 인터랙션을 어떻게 받아들여야 하는지, 그리고 이에 따른 새로운 디자인 요소는 무엇인지 스스로 학습하고 응용할 수 있도록 도와줄 수 있는 책이다. 인터랙션 디자인 설계 과정이 단계별로 상세하게 설명되어 있을 뿐 아니라 디자인의 궁극적 목표와 인터랙션 지침이 유기적으로 설명되어 있기 때문에, 향후 독자들이 본인의 인터랙션 설계를 진행함에 있어 실질적인 도움을 줄 수 있을 것으로 생각된다.

— 이보경 | 연세대학교 융합인문사회과학부

이 책은 한국에 HCI의 개념과 이론을 30년 넘게 연구해 온 저자의 교육 내용을 고스란히 녹인 길잡이 같은 기본서이다. HCI 전체 구조의 이해에서부터 구체적인 방법까지 아우르며 균형 잡힌 시각으로 서술하고 있어, HCI를 공부하는 학생부터 실무자까지 체계적으로 배우는 '교과서'로 활용되기에 부족함이 없다.

— 김현석 | 홍익대학교 시각디자인학과

융합 연구 분야인 HCI에 대한 서적은 디자인 공학, 인문학 등 각 분야의 전문가들이 협업해야 편찬할 수 있을 정도로 어려운 작업이다. 지난 30년이 넘는 동안 디지털 기술이 사회에 적용되는 것을 지켜본 인문학 연구자로서 저자의 모든 노하우가 담긴 『HCI 3.0』 개론서 발간을 기쁘게 생각한다.

— 김숙진 | 세종대학교 패션디자인학과

인터페이스는 단순히 상호 간 접촉하는 면으로 끝나는 것이 아니라 서로 다른 두 세계가 소통하는 통로가 된다. 이를 통해 사람과 사람 사이의 커뮤니케이션과, 정보와 시스템의 효율적 사용을 담보할 수 있다. 그 통로가 현실과 가상, 2차원과 3차원으로 더욱 복잡해짐에 따라 다양한 원칙이 고려되어야 하는데, 새롭게 개편된 『HCI 3.0』에서 그에 대한 단서들을 찾을 수 있을 것이다.

— 오병근 | 연세대학교 시각디자인학과

병원 밖을 튀어나온 디지털 헬스케어는 반드시 HCI를 가지고 가야 한다. 이 책은 그 탈출을 돕는 지침서이다.

— 조주희 | 성균관대학교 삼성융합의과학원

이 책은 임상 현장과 기술 서비스 간의 경계를 허물고 조화를 이루는 데 있어 HCI의 역할과 실제를 균형 있게 다루는 중요한 초석이 될 것이다.

— 이만경 | 성균관대학교 삼성융합의과학원

사용자 경험을 혁신적으로 향상하기 위한 훌륭한 기반을 제공한다. 오감을 활용한 상호작용과 AI 기반 대화형 인터페이스는 사용자와의 교류를 더욱 자연스럽고 의미 있게 만들어 줄 것이다. 접근성과 개인화를 중심으로 한 소소한 개선을 통해, 모든 사용자에게 더욱 가깝고 매력적인 경험을 선사할 잠재력을 지니고 있다.

— 김원택 | 한국뉴욕주립대학교 기술과사회학과

『HCI 3.0』은 인터넷, 모바일에 이어 인공지능 기술까지 디자인뿐 아니라 사회 문화 트렌드의 변화를 종합적으로 담고 있어 매우 의미 있는 책이다. 본 책의 저자는 이런 변화를 주도해 온 인물의 하나이다. 나 또한 동시대를 살아가며 이런 변화를 체감한 일원으로서 이 책의 출간을 기쁘게 생각한다.

— 윤주현 | 서울대학교 디자인학부

디지털 기술이 우리 삶 속에 깊숙이 자리 잡아가는 가운데, 디지털 헬스가 그 정점을 이룰 것으로 보인다. 『HCI 3.0』은 디지털 헬스 분야에서의 이론과 실무 경험을 바탕으로 HCI 분야의 거대한 패러다임 변화를 생생하게 목격한 저자의 통찰이 돋보이는 역작이다. 실제 사례를 통해 HCI의 핵심 가치와 미래 방향을 제시하는 지침서로, HCI 연구자뿐만 아니라 디지털 기술에 관심 있는 모든 이에게 권하고 싶은 책이다.

— 조철현 | 고려대학교 안암병원 정신건강의학과

HCI 분야의 일반적인 평가 방법에 대한 개념 정리를 넘어서 디지털 헬스 분야에 특화된 구체적인 평가 개념 및 방법들이 사례와 함께 체계적으로 서술되었다. 우리 업계에 도움이 되는 매우 가치 있고 유용한 가이드이다.

— 이지현 | 서울여자대학교 산업디자인학과

역사적으로 양방 의료나 한방 의료는 모두 경험이 가장 중요하다. 어떤 약을 쓰니까 환자가 좋아지더라, 어떤 치료를 하니까 증상이 호전되더라 하는 경험이 쌓여서 하나의 치료 방법이 되고 다음 환자를 치료하는 새로운 방법이 되어 왔다. 컴퓨터가 도입되면서 이런 경험을 쌓는 시간이 빨라지고 경험의 수가 늘어나면서 새로운 치료의 발전이 급속히 이루어지고 있다. 임상 시험에서 대상이 되는 환자는 자기의 경험이 후속 환자에게 도움이 된다는 것을 인식하고 자기의 증례를 사용하도록 동의한다. 이 동의의 배경에는 프로그램의 투명성, 윤리성, 준법성 등 사회적 책무가 확실하게 보장된다는 믿음이 있어야 한다. 즉 『HCI 3.0』에서 말하는 사회적 책무가 올바르게 이행되고 있다는 점을 잘 홍보해야 이런 활동들이 활성화될 수 있다.

— 신희영 | 전 대한적십자사 총재

HCI 전문가는 개인에게 최적의 경험을 제공하는 것을 고민하는 동시에 사회적 가치가 함께 실현되도록 기여해야 한다. 전 인류를 위한 디자인에 대한 관심이 고조되는 현 상황에서, 사회적 가치를 제공하기 위한 HCI 방법이 구체적인 사례와 함께 소개되었다는 점이 인상적이다. 인공지능이 접목되는 디지털 시스템에서 HCI 전문가의 역할도 제언하는데, 학술적으로 실무적으로 유용한 많은 내용을 담고 있다. HCI 전문가가 사회적 가치를 어떻게 실현할 수 있는지에 대한 귀중한 통찰을 제공한다.

— 남택진 | KAIST 산업디자인학과

지난 30여 년간, 한국에 HCI라는 분야를 소개하고 성장시켜 온 저자가 바라보는 HCI는 과연 어떤 모습일까? 특정 관점이나 이론에 경도되기보다는 크게 10여 년 단위로 변화해 가는 HCI 분야의 성격을 명쾌하게 규명해 내고, 한발 더 나아가 앞으로의 변화 방향까지 전망하고 있다는 점만으로도 이 책의 가치는 충분하다. 특히 급부상하는 디지털 헬스 분야에서 직접 창업한 경험을 바탕으로 생생하게 들려주는 사례들이 도드라진다. 지금까지도 그랬지만, 앞으로도 한국에서 HCI를 공부하기 위해서는 이 책에서 시작하는 게 좋겠다고 다시금 다짐하게 하는 역작이다.

— 김장현 | 성균관대학교 인터랙션사이언스학과

생성형 AI 시대의 본격적인 도래와 함께 기존의 HCI 프레임워크는 진화되어야 한다. AGI와 공생하는 가상 공간 UX를 어떻게 만들어야 하는지에 대한 ABC를 담은 책이다.

— 하성욱 | 한국의학연구소 중앙의료정보센터장

디지털 프로덕트

HCI 3.0은 AI를 활용한 디지털 시스템에 초점을 맞추기 위해 '디지털 헬스 프로덕트 Digital Health Product'를 활용한다. 이 책에서 사례로 드는 주요 디지털 헬스 프로덕트는 ㈜하이에서 개발한 상용 디지털 헬스 프로덕트들이다. '분석–기획–설계–평가' 과정을 마친 디지털 헬스 프로덕트 사례를 통해 전반적인 HCI 3.0의 원리와 절차를 좀 더 구체적으로 설명하고자 한다.

앵자이랙스Anxeilax

우울증, 불안증, 스트레스 등의 치료 및 선별을 위한 디지털 헬스 프로덕트 앵자이랙스는 치료 서비스인 '마음정원'과 선별 서비스인 '마음검진'으로 구성되어 있다. 마음정원은 효과적 치료를 위해 수용전념치료Acceptance and Commitment Therapy, ACT와 자기 대화Self-Talk 등의 기능을 제공하며, 마음검진은 정신 질환 선별을 위해 검증된 임상 척도를 챗봇 형식으로 제공한다. 또한 정교한 선별 및 개인화된 치료를 위해 사용자의 심장박동 변이량Heart Rate Variability, HRV을 측정하며, 음성 변환 AI 기술을 사용한다.

프로덕트의 목적 및 가치

앵자이랙스의 목표는 '간편한 정신 질환 치료 및 선별'에 있다. 많은 현대인이 정신 질환과 관련된 힘듦을 호소하고 있지만, 자신이 어느 정도로 심각한지를 정확히 알지 못한다. 또한 대부분의 사람이 정신 질환이라는 것 자체에 거부감을 가지고 있기 때문에 섣불리 정신과병원에 방문하지 못하고, 남에게 숨기고 참게 된다. 앵자이랙스는 이런 현대인의 고충을 해결하기 위한 디지털 헬스 프로덕트로, 누구든지 편하게 자신의 정신 질환을 과학적 근거에 기반해 확인 및 치료할 수 있도록 돕는다.

프로덕트의 특징

'마음검진'은 모바일 환경에서 남녀노소 누구나 쉽게 사용할 수 있는 챗봇을 활용해 정신 질환을 선별하며, 진실한 응답을 유도하기 위해 자기 얼굴을 마주 보고 응답하도록 설계해 자기 감시 효과를 구현했다. 선별 결과를 바탕으로 제공되는 '마음정원'의 콘텐츠는 '나' 자신에게 집중되는 주의를 외부로 돌리거나 회피하기보다 부정적인 경험을 그 자체로 수용할 것을 강조하는 수용전념치료와 자신의 목소리로 스스로 소리내어 말하고 듣는 자기 대화 형식을 결합해 음성 기능에 특화된 진단 및 치료 서비스를 제공한다.

프로덕트에 접목된 AI 요소

앵자이랙스는 정신 질환을 선별하고 개인화된 치료를 제공하기 위해 심장박동 변이량을 측정한다. 심장박동 변이량이란 우리의 심장이 어떤 패

턴으로, 어떤 변화를 보이며 뛰고 있는지에 대한 수치이다. 이는 분당 심박수BPM와는 별개의 것으로, 심장박동 사이의 간격이 어떻게 변하는지를 계산해서 산출한다.

앵자이랙스는 심장박동 변이량을 측정하기 위해 스마트폰의 전면부 카메라를 활용하며, 사용자의 얼굴을 실시간으로 촬영해 피부색의 미세한 변화를 감지하고, 이로부터 심장박동 사이의 간격을 측정한다. 이를 rPPGRemote photoplethysmography 기술이라고 하는데, 기존의 센서를 부착하는 방식에 비해 측정이 간편하다는 장점이 있다. 하지만 스마트폰 전면부의 카메라로 심장박동 변이량을 측정하는 만큼 노이즈로 인한 오차가 발생할 수 있기 때문에 딥러닝 기반의 노이즈 제거 기술을 활용한다. 심장박동 변이량을 정확히 측정하기 위해서는 소음이 심하지 않고 조명이 적절히 밝아 얼굴이 잘 보여야 하는데, 이를 위해 사용자에게 적절한 환경에서 측정을 수행하도록 안내하고 있다. 예를 들어 사용자의 환경이 기준에 적합하지 않으면 소음, 조명, 얼굴 인식에 대한 아이콘이 붉게 변하여 사용자가 적합한 환경을 갖추도록 유도한다.

측정된 심장박동 변이량은 신체 및 정신 상태와 관련된 정보로 가공되어 사용자가 이해하기 쉬운 용어로 제공된다. 이를 통해 앵자이랙스의 사용자는 스스로 생각하거나 인지하고 있는 정신 질환의 위험도뿐 아니라 신체의 반응을 기반으로 한 객관적인 위험도 확인할 수 있으며, 동일한 성별, 연령 집단이나 직군 집단과 비교했을 때 자신이 어느 수준인지 알 수 있다.

　앵자이랙스는 심장박동 변이량과 사용자의 임상 척도 응답값을 활용해 선별 결과를 산출하는데, 이 과정에서도 인공신경망과 같은 딥러닝 기술이나 XGBoost와 같은 머신러닝 기법이 활용된다. 이를 바탕으로 사용자는 자신의 정신 질환에 대해 정확하게 알 수 있으며, 앵자이랙스의 치료 서비스인 '마음정원'을 통해 개인화된 치료를 제공받을 수 있다. '마음정원'은 자기 대화에서 수집되는 사용자의 목소리 데이터를 통해 음의 높낮이, 속도, 말하는 주기 등과 같은 디지털 바이오마커 정보와 맥락 정보를 결합해 우울감, 불안감 등의 상태를 파악하고, 나아가 서비스 사용 초기와 비교해서 사용자의 현재 불안감 완화 정도를 진단하고 보여준다. 그뿐만 아니라 자기 대화를 통해 수집된 목소리 데이터를 가장 듣기 편안한 소리로 조정해서 사용자에게 들려준다. 이를 통해 사용자는 우울감, 불안감 등을 해소하는 데 도움을 받을 수 있다.

리피치|Repeech

뇌졸중으로 인한 말 언어장애인 마비말장애Dysarthria의 맞춤화 치료를 제공하는 리피치는 환자의 음성을 정밀 평가하고 그 결과에 따라 맞춤화된 치료 훈련을 제공한다. 뇌졸중 후 마비말장애는 병변의 위치, 크기, 심각도에 따라 상이한 음성 패턴을 보이기 때문에 인공지능을 통해 음성을 정밀 분석해서 문제 영역을 정확히 파악한다. 정밀 평가 결과에 따라 맞춤화된 치료 콘텐츠, 난이도, 반복 횟수 등을 정해서 제공한다.

프로덕트의 목적 및 가치

뇌졸중으로 인한 마비말장애 환자는 의사소통의 어려움을 호소하며, 이는 사회적 참여의 제약과 삶의 질 저하로 이어진다. 리피치는 맞춤화 평가를 통한 개인화된 디지털 언어 치료 프로그램을 제공해 환자가 집에서도 지속해서 치료받을 수 있게 하여 마비말장애 환자가 스스로 일상생활을 영위하게 하고 다시 사회 활동을 할 수 있도록 지원하며, 최종적으로는 환자가 자신의 삶을 의미 있게 만들 수 있도록 돕는다. 단순히 의사소통 능력의 향상에 그치지 않고, 환자의 자존감 및 사회적 상호작용의 향상을 통해 삶의 전반적인 질을 높이는 것을 목표로 한다.

프로덕트의 특징

리피치는 정밀 평가를 통한 맞춤화 치료를 특징으로 한다. 우선 기존 임상 환경에서 사용되는 네 가지 음성 평가 과제를 제시해 환자의 목소리를 녹음한다. 인공지능 분석을 통해 뇌졸중 환자의 마비말장애 심각도와 문제가 되는 세부 영역, 말 오류 패턴을 정밀 분석한다. 이후 개별 환자에게 맞춤형으로 호흡, 발성, 공명, 조음, 운율 강화 훈련을 제공해 마비말장애 치료를 환자 스스로 집중해서 수행할 수 있도록 도와준다. 치료 수행 시 객관적이고 정량화된 피드백을 제공해 환자 스스로 잘못된 발음을 수정하고 집중할 수 있도록 돕는다.

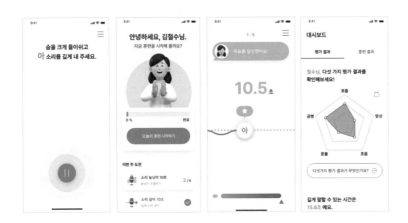

프로덕트에 접목된 AI 요소

리피치는 '설명 가능한 인공지능eXplainable AI'을 사용해 환자 또는 의료진이 이해할 수 있는 수준으로 정밀 평가의 결과를 제공하고, 개별 환자의 문제를 해결하기 위한 맞춤화 치료를 제공한다.

환자가 리피치 애플리케이션을 통해 녹음한 네 가지 음성 평가 과제에서 마비말장애와 관련된 특정 피처를 추출한다. 추출된 음성 피처들을 기반으로 우선 뇌졸중 후 마비말장애의 심각도를 분류한다. 이렇게 분류된 심각도 결과에 대해, 특히 어디에 어떤 문제가 얼마나 영향을 미쳤는지 설명하기 위해 SHAP를 사용한다. SHAP Shapley Additive exPlanations는 기계 학습 모델의 결과를 설명하기 위한 게임 이론적인 접근 방식으로, 예측 결과에 도움을 주거나 방해가 되는 요소의 기여도를 설명하는 모델이다. 이는 기존에 인공지능 모델의 판단 근거를 사용자가 알 수 없었던 블랙박스Black Box 문제를 해결하고, 환자가 이해할 수 있는 수준으로 본인의 문제 영역을 이해할 수 있도록 돕는다.

리피치의 평가 모델은 사람들이 말을 하기 위해 필요한 호흡, 발성, 공명, 조음 운율이라는 다섯 가지 하위 영역 중에서 특정 환자가 어디에 얼마큼의 문제가 있는지를 분석해서 그래프 형태로 시각화된 설명을 제공한다. 인공지능을 통해 개별 환자의 음성을 분석한 결과에 따라 자동 맞춤화 치료를 제공한다. 말 산출 하위 영역의 저하 정도, 이전 수행 능력에 따라 치료의 콘텐츠, 난이도, 반복 횟수를 자동으로 정해서 제공한다. 이후 치료의 수행 능력과 향상도에 따라 치료의 난이도도 자동 조정된다.

또한 치료 시, 환자의 음성을 실시간 분석해 객관화하고 정량화한 피드백을 제공한다. 예를 들어 연장 발성 훈련을 할 때, 환자의 음성에서 피치, 음량, 소리 끊김 등을 DSP Digital signal Processing 분석하고, 환자의 애

플리케이션에 실시간 바이오 피드백 형태로 제시한다. 피치의 높낮이, 음량의 변화도, 소리 끊김 등을 보며 환자는 일정한 피치와 큰 소리로 끊기지 않고 집중해 연장 발성할 수 있도록 돕는다.

뽀미ForMe

ADHD 아동의 일상생활 수행을 돕기 위한 디지털 헬스 프로덕트 뽀미는 일상생활에서 꼭 필요한 과업들을 ADHD 아동이 스스로 할 수 있도록 도와주기 위해서 개발되었다. 뽀미는 과업의 세부 절차를 '목표 정하기Goal' '계획 세우기Plan' '실행하기Do' '점검하기Check'의 과정으로 나누어 이 과업을 수행하는 과정을 보조한다. 아동은 스스로 세운 계획을 지키고, 약속을 완수할 때마다 '뽀미' 내에서 보상받는다.

프로덕트의 목적 및 가치

뽀미의 목적은 ADHD 아동이 스스로 세운 목표 과업을 잊지 않고 매일 수행하는 것이다. ADHD 아동은 과업 수행 중 주의력을 유지하는 것뿐만 아니라 과업을 마무리하는 과정에서도 어려움을 겪는다. 또 쉽게 산만해지고 일상적인 활동을 잊어버리는데, 이런 현상은 실행 기능의 결함 때문에 나타난다. 뽀미는 일상생활 수행의 어려움을 겪는 ADHD 아동이 일상생활 과업을 스스로 완성도 있게 해내고, 반복적인 과업 수행을 통해 올바른 습관을 형성할 수 있도록 돕는다. 나아가 목표 과업이 아닌 다른 활동에도 긍정적인 영향을 미칠 수 있도록 돕는다.

프로덕트의 특징

뽀미는 ADHD 아동이 어려워하거나 실수하는 일상생활 과업 수행을 돕기 위해 음성을 통해 상호작용한다. 자기 행동을 소리내어 말하고, 내면화하고, 회상하는 학습인 자기 지시적 훈련이 반영되어 있다. 약속으로 설정할 수 있는 과업들은 ADHD 아동의 가정 내 기본 생활 습관 개선을 위한 선행 연구를 바탕으로 선정되었다. 각 약속에 대한 세부 절차는 1-5개로 구성되어 있다. 하나의 과업에 대한 세부 절차는 3개의 레벨값으로 조절되며, 아동이 스스로 평가한 자기효능감 점수에 따라 레벨이 할당된다. 자기효능감 점수가 낮을수록 높은 레벨값으로, 낮은 레벨값보다 세분된 과업 수행을 통해 맞춤화된 인터랙션이 제공된다. 그뿐만 아니라 토큰 이코노미Token-Economy를 적용해 아동의 수행 상황을 시각화하고, 자신을 모니터링Self-Monitoring할 수 있도록 돕는다.

프로덕트에 접목된 AI 요소

뽀미는 음성 AI를 활용해 ADHD 아동의 일상생활 과업 수행을 도울 뿐 아니라 심장박동 변이량, 시선 추적, 목소리 데이터를 수집해 아동의 마음 건강 상태를 파악할 수 있도록 돕는 아동의 마음 건강 스크리닝 도구의 역할을 한다.

뽀미는 스마트폰이나 태블릿의 카메라로 사용자의 얼굴을 촬영해 실시간으로 변화하는 미세한 피부색의 변화를 통해 심장박동 변이량을 측정하는 rPPG 기술을 활용한다. 아동은 심장박동 변이량의 수집을 위해 감정을 극대화할 수 있는 영상을 보면서 간편하게 측정을 진행한다. 시선 추적 기술은 사용자의 눈동자 움직임을 추적해 사용자가 어떤 곳을 얼마나 보는지 파악할 수 있는 기술이다. 뽀미는 시선 추적 기술을 활용해 아동의 시선이 감정 자극에 머무른 횟수와 시간 등을 측정한다. 또 긍정 및 부정 자극이 되는 영상을 본 뒤 그 영상에 대해 설명하는 과업을 진행해 목소리 데이터를 수집한다. 수집된 데이터는 아동의 목소리 데이터를 통해 음의 높낮이, 속도, 말하는 주기 등과 같은 디지털 바이오마커 정보로 변환되어 아동의 정신 건강을 파악할 수 있는 기초 데이터로 활용한다.

이처럼 뽀미는 심장박동 변이량, 시선 추적, 목소리 데이터를 활용해 아동의 마음 건강 선별 결과를 산출하는데, 이 과정에서 XGBoost와

같은 머신러닝 기법이 활용된다. 이를 바탕으로 사용자인 아동과 보호자인 부모는 아동의 마음 건강을 간편하게 파악할 수 있으며, 나아가 부모용 애플리케이션을 통해 아동의 마음 건강 상태의 변화를 확인할 수 있다.

알츠가드Alzguard

치매 및 경도 인지장애의 치료 및 선별을 위한 디지털 헬스 프로덕트 알츠가드는 치료 서비스인 '알츠가드 T Treatment'와 선별 서비스인 '알츠가드 A Assessment'로 구성되어 있다. 알츠가드 T는 손상된 인지 기능 치료를 위해 인지 훈련 게임을 제공하며, 알츠가드 A는 기존 문헌들을 통해 검증된 인지 기능 평가 도구를 디지털 테스트의 형식으로 제공한다. 또한 정교한 선별 및 개인화된 치료를 위해 사용자의 인지 반응, 시선 추적, 음성언어 데이터를 수집하며, 스태킹 앙상블Stacking Ensemble AI 기법을 통해 인지 장애를 분류한다.

프로덕트의 목적 및 가치

알츠가드의 목적 및 가치는 '간편한 치매 치료 및 선별'에 있다. 현재까지 개발된 치매 치료를 위한 전통적인 치료 기기는 극히 드물며, 이런 치매 치료 기기의 효과도 불명확한 데다 일반인이 사용하기에는 지나치게 비싸다. 그로 인해 현실적으로 치매를 대처하는 방법은 조기에 치매 위험을 발견해 예방하는 것뿐이다. 알츠가드는 인지 저하가 의심되는 누구나

스스로 손쉽게 할 수 있는 치매 선별 및 예방 도구로서 조기에 치매 위험 여부를 판별해 주고, 검증된 인지 훈련 게임을 통해 인지 역량 강화에 도움을 주는 치매 예방 및 인지 훈련 종합 솔루션이다.

프로덕트의 특징

알츠가드 A는 치매 예방의 필요를 느끼는 누구나 모바일 환경에서 간단한 인지 검사를 진행하는 디지털 인지 기능 선별 서비스이다. 선별 결과를 바탕으로 제공되는 개인 맞춤형 인지 훈련 콘텐츠는 사용자 개인의 인지 능력에 맞추어 가장 적합한 인지 훈련 솔루션을 제공한다. 인지 훈련 솔루션은 여섯 가지 인지 영역(계산 능력, 주의력, 기억력, 언어능력, 실행 능력, 시공간 능력)을 향상시키는 콘텐츠로 구성되어 있다. 사용자는 주어진 커리큘럼에 따라 알츠가드 T 콘텐츠를 하루에 3-4개 진행한다. 사용자의 훈련 결과는 주기적인 건강검진Checkup과 비정상 감지 Abnormality Detection에 활용되며, 모니터링된 정보는 의료진 관리자 페이지로 전송 및 보고된다. 또한 훈련 결과는 훈련 및 검진 과업의 난이도 조절에 활용된다.

프로덕트에 접목된 AI 요소

알츠가드 A는 치매나 경도 인지장애를 선별하고 개인화된 치료를 제공하기 위해 시선 추적 데이터, 음성언어 데이터를 수집 및 측정한다. 시선 추적은 눈이 보는 순서와 눈의 움직임을 측정하는 인공지능 기술이다. 알츠가드는 시선 추적을 측정하기 위해 스마트폰의 전면부 카메라를 활용하며, 사용자 시선을 실시간으로 추적해 시선의 움직임을 감지하고, 이로부터 사용자의 시선이 모바일 화면을 보는 순서와 위치를 측정한다. 시선 데이터를 통해 스마트폰 화면에서 움직이는 표적의 속도와 사람의 시선이 따라가는 속도의 비율Gain, 정확도Accuracy, 지연시간Latency이 어떻게 변하는지를 계산해서 산출한다.

시선 추적을 정확히 측정하기 위해서는 사용자의 눈이 모바일 화면과 30-50cm 간격을 두어야 하며, 테스트 시 상체와 머리가 움직이면 안 된다. 만약 사용자의 자세가 흐트러지거나 사용자의 시선이 모바일 화면 밖으로 이동할 경우, 알츠가드는 시선 추적이 되지 않는다는 음성 경고와 텍스트 안내가 주어져 사용자가 적합한 환경을 갖추도록 유도한다.

음성언어는 수행자에게 제시된 문장 또는 그림 속 이야기를 먼저 시각적으로 보여주고(선 인지), 수행자가 앞서 인지했던 문장과 이야기를 잘 기억하고 이야기하는지를 그림이나 문장 없이 말함으로써 기억력을 확인하는 과업이다. 음성언어 데이터를 통해 발화 시간Duration, 발화를 멈춘 시간Amount of Silence, 세그먼트의 길이, 발화 시 말한 단어의 비율, 의미론적 및 구문론적 발화의 정확도가 어떻게 변하는지를 계산해서 산출한다.

알츠가드는 음성언어를 측정하기 위해 스마트폰의 마이크를 활용하며, 사용자의 음성을 녹음한 음성 파일을 STTSpeech To Text화해서 언어 및 구문 분석 시 활용한다. 또한 음성언어를 정확히 측정하기 위해서

는 소음이 심하지 않은 공간에서 진행해야 하는데, 이를 위해 알츠가드는 테스트 시작 시 소음이 없는 환경인지 확인해 사용자에게 적절한 환경에서 테스트를 시작하게 한다.

알츠가드 A는 인지 반응, 시선 추적, 음성언어 데이터를 활용해 선별 결과를 산출하는데, 이 과정에서 CatBoost, LightGBM과 같은 머신러닝 기법을 통한 분류 학습을 하고, 분류 성능 고도화를 위해 스태킹 앙상블을 활용한다. 스태킹 앙상블 기법은 여러 가지 개별 학습 모델이 예측한 데이터를 기반으로 다시 예측을 수행해 치매 위험군을 분류하며, 축적된 다중 디지털 바이오마커 데이터를 분석한다. 사용자의 테스트 데이터는 데이터베이스Database, DB에 수집되고, AI 강화학습Reinforcement Learning을 통해 맞춤형 인지 훈련 커리큘럼이 추천된다.

리본Re-bone

리본은 근감소증 예방을 위한 디지털 헬스 프로덕트로, 근감소증을 측정할 수 있는 모니터링 시스템과 모니터링 데이터 기반의 사용자 맞춤형 운동 프로세스를 제공하는 치료 시스템으로 구성된다. 모니터링 시스템은 스마트폰의 센서 데이터를 통해 사용자의 생체 데이터를 파악하고 장기적인 신체 변화에 대한 피드백을 제공한다. 치료 시스템에서는 환자나 노인들의 근력과 근육의 양을 높일 수 있도록 근거 기반의 운동을 제공하며, 개개인의 신체 특성에 맞는 운동 교육을 통해 효과를 극대화할 수 있도록 설계했다.

프로덕트의 목적 및 가치

리본은 장기적인 치료와 관리가 필요한 근감소증 예방 및 치료를 제공하는 디지털 헬스 프로덕트이다. 근감소증은 노화에 따라 발생하는 근육량의 손실과 근력의 약화가 나타나는 질병이다. 낙상, 골다공증, 신체 기능 저하, 사망을 포함한 부작용 증가와 연관이 있으며, 노인 질환에 큰 위험 요인으로 작용할 수 있다. 특히 여성들의 근감소증 위험률이 높다. 중년 여성의 폐경기 이후 호르몬 변화는 다양한 신체 변화를 불러오며, 그중에서도 골밀도와 근력의 변화는 매우 뚜렷하게 발현된다. 그런데도 근감소증은 현재 인허가를 받은 치료 기기가 없는 실정이다. 근감소증의

특성을 고려할 때, 시공간적 제약에서 자유롭고 꾸준한 관리가 가능하다는 점에서 디지털 헬스 프로덕트가 적합하다.

프로덕트의 특징

리본은 근감소증 예방 및 치료를 위해 체계적인 구조로 설계되었다. 사용자가 규칙적으로 신체 상태를 모니터링하고 운동을 수행할 수 있도록 디자인되었다. 실제 임상 현장에서의 근감소증 평가 도구에 대해 실현 가능성, 사용성, 안정성 등을 고려해 모바일 디바이스의 센서를 통해 생체 데이터를 수집한다. 생체 데이터를 통해 개인에게 적합한 강도와 내용으로 운동 프로세스를 제공한다. 이때 구성되는 운동 내용은 연세대학교 스포츠응용학과에서 개발했으며, 운동 수행 중 실시간 가이드를 통해 더 효과적인 운동 수행을 할 수 있도록 보조한다.

프로덕트에 접목된 AI 요소

리본은 'Pose Detection'이라는 AI 기술을 사용한다. 측정 시스템 수행 과정에서 카메라 센서를 통해 실시간으로 인체의 랜드마크를 부여해 현재 사용자의 행동을 판단하고, 그에 따른 데이터를 산출한다. 팔굽혀펴기, 보행, 앉았다 일어서기 등과 같은 운동 성과를 측정하는 생체 데이터를 수집한다.

　　운동 성과를 측정하는 데에 사용되는 생체 데이터는 기존 임상 현장에서 사용되는 'SPPBShort Physical Performance Battery' 검사 및 근감소증과

상관 관계가 높은 척도로 구성했다. SPPB 검사는 하지의 근 기능을 파악하기 위해 여러 지표를 복합적으로 판단하는 검사 방법이다. 걷기, 앉았다 일어서기, 균형 잡기와 같은 세 가지 평가를 진행하며, 각 검사의 결과에 따라 점수를 부여하고 최종적으로 합산된 점수를 기반으로 환자의 근 기능을 판단한다. 리본은 SPPB 검사의 세 가지 검사 외에도 팔운동 검사를 통해 상지 근력을 측정하고, 노인의 근 기능 평가에서 안전한 방법으로 제시되고 있는 점프를 통해 근 기능을 파악한다.

실시간으로 추출되는 데이터의 정확도를 높이기 위해 후면 카메라를 사용해 각 평가를 진행한다. 후면 카메라로 발생하는 사용성 저하를 해결하기 위해 체계적인 음성 가이드를 제공한다. 사용자는 적정 위치에 스마트폰을 거치한 상태에서 음성 안내에 따라 스마트폰과의 적정 거리를 탐지한다. 현재 판단할 신체 부위(상지 혹은 하지) 측정 가능 유무를 기준으로 적정 거리를 계산한다. 측정에 적합한 환경이 조성되면 사용자에게 평가 진행에 대해 음성으로 안내하며, 효율적으로 평가를 수행할 수 있도록 한다.

실시간으로 사용자의 신체를 탐지해 현재 자세에 대한 정보(자세 분류, 신체 방향, 관절 각도 등)를 추출한다. 이를 통해 평가별로 파악할 수 있는 운동 데이터를 수집한다. 보폭, 걸음 수, 수행 횟수, 자세 유지 정도, 팔 움직임 각도 등을 그 예로 들 수 있다. 이렇게 수집된 생체 데이터들은 사용자의 신체 능력 및 근육량을 파악하고 근감소증의 증상 정도를 측정하는 데에 사용된다.

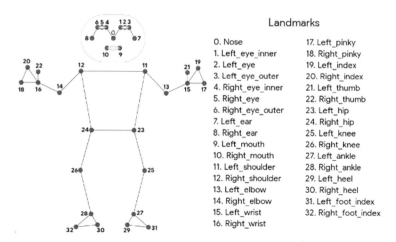

Landmarks

0. Nose
1. Left_eye_inner
2. Left_eye
3. Left_eye_outer
4. Right_eye_inner
5. Right_eye
6. Right_eye_outer
7. Left_ear
8. Right_ear
9. Left_mouth
10. Right_mouth
11. Left_shoulder
12. Right_shoulder
13. Left_elbow
14. Right_elbow
15. Left_wrist
16. Right_wrist
17. Left_pinky
18. Right_pinky
19. Left_index
20. Right_index
21. Left_thumb
22. Right_thumb
23. Left_hip
24. Right_hip
25. Left_knee
26. Right_knee
27. Left_ankle
28. Right_ankle
29. Left_heel
30. Right_heel
31. Left_foot_index
32. Right_foot_index

차례

이해하기

1장 | HCI 3.0의 개념:
HCI와 인공지능과 디지털 헬스의 관계

2장 | HCI 3.0과 사용자 경험:
사용자 경험에 초점을 맞춘 디지털 프로덕트

3장 | 유용성의 원리:
사람들이 유용하게 사용할 수 있는 디지털 프로덕트의 요소

4장 | 사용성의 원리:
사람들이 쉽고 편리하게 사용할 수 있는 디지털 프로덕트의 요소

5장 | 신뢰성의 원리:
사람들이 믿고 의지할 수 있는 디지털 프로덕트의 요소

분석하기

6장 | 관계자 분석:
다양한 관계자에게 최적의 경험을 제공하기 위한 방법

7장 | 과업 분석:
관계자의 시스템 사용 의도와 방식을 분석하는 방법

8장 | 맥락 분석:
다양한 실제 사용 환경을 효율적으로 분석하는 방법

설계하기

11장 | 아키텍처 설계:
사람들이 쉽게 이해하고 기억할 수 있는 시스템의 구조를 설계하는 방법

12장 | 인터랙션 설계:
사람들이 몰입해서 사용할 수 있는 시스템의 기능을 설계하는 방법

13장 | 인터페이스 설계:
시스템의 구조와 기능을 사람들에게 정확하게 표현하는 방법

평가하기

14장 | 통제된 실험 평가:
통제된 환경에서 디지털 프로덕트의 유효성을 평가하는 방법

15장 | 실사용 현장 평가:
실세계 환경에서 디지털 프로덕트의 환경 적합성을 평가하는 방법

내다보기

16장 | HCI 3.0과 사회적 가치:
개인을 위한 최적의 경험뿐 아니라 사회 전체를 위한 가치를
제공하는 디지털 프로덕트

이해하기

HCI 3.0의 개념
HCI와 인공지능과 디지털 헬스의 관계

웹서핑을 하다 보면 프로덕트에 인공지능을 탑재했다는 문구를 접하게 되는데, 그때마다 한 가지 의문이 든다. '인공지능이 하는 일은 과연 무엇일까? 우리 생활에 도움이 되기는 할까?' 물론 인공지능의 보급으로 음성을 텍스트로 변환하거나 이미지에 필터를 씌우는 등의 기능이 요긴하게 활용되고는 있지만, 실제로 사람들이 만족할 만한 수준의 인공지능을 탑재한 프로덕트는 그렇게 많지 않았다.

2022년 11월, OpenAI사가 'ChatGPT'를 출시했다. 이는 기존의 인공지능 대한 인식을 바꿀 만한 혁신적인 인공지능 서비스였다. 'ChatGPT'가 몰고 온 광풍은 개인은 물론 기업에도 크나큰 영향을 미쳤고, '어쩌면 무엇이든 가능할지도 모른다.'는 환상이 우후죽순 생겨나기 시작했다. 비록 'ChatGPT'가 가진 문제점이 금세 드러나기는 했지만, 'ChatGPT'는 빠른 속도로 발전해 출시한 지 6개월도 되지 않아 파라미터 개수가 500-600배 이상 증가해 더욱 정교한 성능을 가지게 되었다.

인공지능 기술은 나날이 발전하고 있다. 이런 인공지능의 물결 속에서 또 하나의 의문을 품게 된다. '인간과 컴퓨터의 상호작용HCI을 공부하는 우리는 어떤 역할을 수행해야 할까?' 2010년대 이전에는 인공지능의 발전 속도가 그리 빠르지 않았기 때문에 기존의 HCI 방법론을 적용해도 문제가 없었다. 하지만 이제는 상황이 달라졌다. 당장 내일 어떤 인공지능 기술이 우리 앞에 나타날지 알 수 없게 되었고, 인공지능 기술을 통해 어떤 일들을 할 수 있을지 가늠할 수 없게 되었다. 무엇보다 중요한 사실은 'ChatGPT' 같은 인공지능 기술이 사람과 컴퓨터 시스템의 상호작용 방식 자체를 바꾸어 놓았다는 것이다.

이와 같은 시대적 흐름에 발맞춰 우리는 기존의 HCI적 접근을 더욱 발전시키고, 앞으로 다가올 인공지능의 시대에 대비해야 한다. 이 장에서는 HCI를 통해 인공지능을 어떻게 바라볼 것인지 함께 고민하고자 한다. 그와 더불어 인공지능 기술을 디지털 프로덕트에 어떻게 적용할 것인지 살펴본다.

1. HCI의 의미

HCI란 무엇이고, 시대에 따라 HCI의 연구 범위는 어떻게 확대되었을까?

1980년대 시작한 전통적인 의미에서의 HCIHCI 1.0는 사람들이 편리하게 사용할 수 있는 컴퓨터 시스템의 개발 원리와 방법을 연구하는 학문이었다.[1] 구체적으로는 한 명의 사용자와 하나의 컴퓨터 시스템 간에 발생하는 상호작용을 연구해 사용자가 이용하기 편리한 컴퓨터 시스템을 설계하고 평가하는 분야를 의미했다.[2] 예를 들어 컴퓨터의 배경 화면을 어떤 색으로 할 것인지, 실행 버튼을 어디에 위치시킬 것인지 등 HCI 1.0은 주로 개인이 직접 보고 들을 수 있는 화면 디자인이나 효과음 설계 등에 초점을 맞추었다.

2000년대에 접어들면서 HCIHCI 2.0의 범위는 더 넓어졌다.[3] 기존의 HCI가 한 명의 사용자와 컴퓨터 시스템 간의 상호작용으로 한정되어 있었다면, HCI 2.0은 여러 사람과 디지털 시스템 간의 다양한 상호작용으로 범위를 확대했다. 디지털 시스템을 이용하는 개인은 물론 시스템을 통해 의사소통하는 집단이나 사회 구성원, 즉 온라인 환경에 참여하는 모든 주체를 대상으로 한 것이다. 여기서 디지털 시스템이란 PC나 스마트폰을 비롯해 디지털 프로덕트(이 책에서는 '디지털 제품 및 서비스'를 가리켜 '디지털 프로덕트'로 사용한다.) 등 사람과 상호작용이 가능한 모든 것을 가리킨다. 사용자가 PC를 이용해 친구의 소셜 네트워크 서비스SNS에 글을 남기거나 핸드폰으로 교통 상황을 확인하는 과정을 모두 디지털 시스템과 사용자 간의 상호작용이라 할 수 있는데, HCI 2.0은 다양한 시스템과 사람 사이의 상호작용을 중점적으로 연구했다. 다시 말해 HCI 2.0은 다양한 디지털 기술을 이용해 개인 또는 집단이 최적의 사용 경험을 하는 방법과 원리를 연구하는 분야라고 정의할 수 있다.

2020년대 들어 HCI 분야에 새로운 변화가 목격되고 있다. 가장 큰 변화는 인공지능AI 기술이 비약적으로 발전하면서 우리가 사용하는 대부분의 컴퓨터 시스템에 인공지능 기술이 탑재되기 시작한 것이다. 이는 HCI 분야에 큰 변화를 불러왔다. HCI 2.0까지는 주어진 시스템을 사용자가 어떻게 활용하느냐에 초점을 맞추고 있었다. 이 시스템은 이미 정해진 시스템으로, 그저 사람에 의해 피동적으로 사용되었다. 반면 AI가 탑재된 시스템은 스스로 새로운 데이터를 학습하고 판단해서 적절한 행

동을 취하는 시스템이다. 다시 말해 그저 사용만 하면 되는 피동적 시스템이 아니라 스스로 판단하고 실행하는 능동적 시스템으로 바뀐 것이다. 그에 따라 HCI에서도 전혀 다른 원칙과 방법론이 필요하게 되었다. 이 새로운 HCI를 'HCI 3.0' 또는 '하이Human-AI Interaction, HAII'라고 부른다. HCI의 중간에 있는 'C'가 'AI'로 변경된 것이다.[4]

기존의 HCI 2.0이 범위를 확장해 어떤 영역이든지 적용할 수 있는 일반론적 HCI를 이야기해 왔다면, HCI 3.0은 자동차, 금융, 헬스처럼 특정 도메인별로 특화된 원리와 절차에 초점을 맞추기 시작했다. 이런 변화는 인공지능의 발전 추세와도 맥락을 같이한다. 초기의 인공지능은 인간의 지능을 모방하기 위해 인공적으로 구현하려는 컴퓨터 과학 분야의 하나로, 1956년 다트머스학회Dartmouth Conference에서 컴퓨터 과학자 존 매카시John McCarthy가 처음으로 인공지능이라는 용어를 사용했다. 처음에는 단순한 논리 및 수학적 규칙에 따른 기초적 시스템이었다가 패턴 인식 알고리즘이 발전하고 머신러닝과 딥러닝 알고리즘이 발전하면서 인공지능 연구는 더욱 발전하게 되었다.

1980년대 처음 인공지능이 도입되었을 때는 인간의 일반적인 지능을 모방한 인공지능을 만들고자 했다. 그러나 당시의 기술 및 데이터의 한계로 인공지능은 한동안 연구비도 없이 세간의 주목을 받지 못했다. 하지만 기술의 발전을 통해 지금은 일반적인 지능을 모방하는 데서 벗어나 이미지 인식, 음성인식 등 특정 분야에 집중해서 관련 데이터를 수집해 특정 도메인에 특화된 인공지능을 만들고 있다.[5] ChatGPT와 같은 생성형 AI가 등장하면서 더욱더 특화된 형태의 인공지능이 나오는 추세이다.

인공지능이 도메인에 특화됨에 따라 HCI 분야에도 변화가 필요하게 되었다. 즉 HCI 2.0까지는 발생하지 않았던 일반화의 어려움이 나타나기 시작했다. 예를 들어 이전에는 동일한 버튼을 어떤 시스템에서든지 동일한 원칙에 따라 쓸 수 있었지만, 이제는 자동차나 금융, 헬스 등의 서로 다른 특정 도메인에 활용되는 인공지능의 특성에 따라 시스템의 입력, 출력, 프로세싱이 달라졌고, 이에 따라 각 도메인에 요구되는 상호작용의 형태가 달라졌다.

결론적으로 HCI 3.0은 AI를 활용한 디지털 시스템의 활용에 초점을 맞추고 있어서 이를 적용하는 자동차, 금융, 디지털 헬스 등의 도메인

은 각자 독특한 HCI 원리와 절차를 가지게 된다. 여러 가지 도메인 가운데서도 이 책에서는 '디지털 헬스'라는 도메인 사례를 활용하고자 한다. 이는 삶의 질을 결정하는 지표 중 가장 중요한 것이 건강으로 인식되면서[6] 디지털 헬스가 크게 주목받기도 했지만, 동시에 디지털 헬스 분야는 인공지능과 HCI가 합작해서 가장 크게 공헌할 수 있는 분야이기 때문이다. 여기에서는 인공지능 시대의 HCI 3.0의 원리와 절차를 제공하고, 디지털 헬스 분야의 사례를 활용한다. 이를 기반으로 디지털 헬스 외의 다른 도메인에도 HCI 3.0의 원리와 절차를 적용할 수 있게 한다.

2. 인공지능과 HCI 3.0

인공지능 기술을 디지털 프로덕트에 사용할 때 HCI는 어떤 역할을 할 수 있을까?

인공지능이 탑재된 디지털 프로덕트는 지각 단계, 추론 단계, 실행 단계라는 전 단계에 걸쳐 새로운 상호작용을 요구한다. 이를 위해 HCI 3.0은 기존의 HCI와는 차별화된 원리와 방법을 제공해야 한다. 그것이 이 책의 목표이기도 하다. 디지털 프로덕트에 인공지능 기술을 도입하고자 할 때 HCI의 역할은 인공지능 시스템의 주요 세 단계인 지각 단계Sensing, 추론 단계Reasoning, 실행 단계Actuating에서 사용자와 시스템이 어떻게 상호작용하는지를 통해 설명할 수 있다.[7] 디지털 헬스를 예로 들어 각 단계를 구체적으로 살펴보자.

지각 단계

인공지능이 필요로 하는 데이터를 수집하는 단계이다. 예를 들어 조도 센서를 통해 주변 환경의 밝기에 대한 자료를 수집할 수 있다. 지각 단계의 핵심은 인공지능이 잘 학습할 수 있도록 정확한 데이터를 수집하고 이에 대한 자세한 설명을 다는 것이다. 그런데 물리적 센서만 가지고는 정확한 데이터를 수집하거나 그 데이터에 대한 자세한 설명이 어려울 수 있다.

예를 들어 범불안장애 디지털 치료 기기 '앵자이랙스'는 사용자의 마음 건강을 측정하기 위해 스마트폰에 탑재된 카메라 센서를 이용해 심장박동이 얼마나 변화하는지를 나타내는 심박변이도HRV를 측정할 수

있다. 심박변이도는 주변 환경의 밝기나 소음 정도에 따라 큰 영향을 받는데, '앵자이랙스'는 직관적인 메시지를 사용자에게 전달해 조도가 적절하고 소음이 작은 곳에서 적절한 자세를 취하도록 유도한다. 나아가 사용자가 측정 당시의 본인 마음 건강 정도를 간편하게 기재할 수 있게 해서 인공지능 학습에 꼭 필요한 설명을 확보한다. 이처럼 지각 단계에서 HCI는 조금 더 정확한 데이터를 수집하도록 도와주고, 수집된 데이터에 대해 정확한 설명을 달도록 권장한다.

추론 단계

수집된 데이터를 기반으로 현재 상황을 파악하고 최적의 해법을 도출하는 단계이다. 이 단계에서 눈여겨봐야 할 것은 상호작용형 머신러닝 Interactive Machine Learning, IML이다. 전통적으로는 거대한 빅데이터와 값비싼 시스템을 통해서 새로운 지식을 습득했기 때문에 인공지능 시스템을 개발하는 데 많은 시간과 비용이 필요했다. 하지만 상호작용형 머신러닝은 인공지능 모델이 새로운 지식을 습득하는 과정에서 사용자와의 상호작용을 통해 추론 단계를 진행한다.[8]

예를 들어 어르신들의 인지 기능 저하 정도를 측정하고 이에 따른 맞춤형 인지 강화 훈련을 제공하는 인지장애 선별 디지털 치료 기기 '알츠가드'는 수집된 자료를 바탕으로 만들어진 추론의 결과를 전문가가 쉽게 이해할 수 있게 제공한다. 전문가는 이를 통해 어떤 방향으로 시스템을 발전시키고 추가 데이터를 수집해야 하는지 알 수 있다. 이처럼 인공지능의 추론 단계에서 HCI의 역할은 입력 데이터를 바탕으로 학습된 모델의 결과를 사람들이 더 잘 이해할 수 있는 형태로 제공해 추가적인 학습과 추론을 가능하게 한다.

실행 단계

디지털 프로덕트가 반드시 인공지능만 사용해야 하는 것은 아니다. 인공지능으로 작동하는 디지털 프로덕트는 모든 상황을 예측할 수 없고 학습되지 않은 예외 상황에 대처하지 못하므로 사람이 직접 개입해 시스템의 범위를 설정할 수 있다.

인지를 교정함으로써 행동을 변화시키는 치료 기법인 인지행동치료Cognitive Behavior Therapy, CBT를 예로 들어보자.[9] 질병에 대한 환자의 인

지와 행동을 교정하기 위한 기법을 단순히 컴퓨터화해서 제공하는 것이 아니라 인지 치료사와 같은 실제 전문가가 대화형 에이전트 등을 이용해 사용자와 상호작용하거나 치료 기기를 꾸준히 사용하도록 도와주는 등의 개입을 할 수 있다. 이런 개입은 디지털 치료 방법만 이용했을 때보다 치료 효과를 배가한다. 이처럼 실행 단계에서 HCI는 예외 상황에 대한 사람의 개입을 통해 인공지능의 약점을 보완하고 디지털 프로덕트의 효과를 높여준다. 또한 언제 어떻게 사람이 개입할 것인지를 설계하는 단계에서 HCI가 중요한 역할을 한다.

3. 디지털 헬스의 개념

디지털 헬스란 무엇이며, 어떤 요소들로 구성되어 있을까?
인공지능과 디지털 헬스는 어떤 관계가 있을까?

이 책은 HCI 3.0에 대한 이해를 돕기 위해 디지털 헬스 도메인의 사례를 활용한다. 디지털 헬스를 선정한 이유는 단지 디지털 헬스 분야가 급격히 성장하고 있기 때문만은 아니다. 디지털 헬스는 다른 분야에 비해 인공지능의 역할이 상대적으로 큰 데다 HCI에 대한 고려도 심각하게 이루어지는 분야이다. 따라서 디지털 헬스의 사례를 통해 HCI 3.0을 이해한다면, 자동차나 금융 등 다양한 분야에서 HCI 3.0을 더욱 유연하게 적용할 수 있다.

디지털 헬스란 의료진이 특정 질환을 관리하거나 건강을 증진하기 위해 정보 통신 기술을 활용하는 것이다.[10] [11] 즉 인공지능과 같은 디지털 기술을 활용해 환자들에 대한 치료와 일반인의 건강을 돕는 모든 서비스와 시스템을 의미한다.[10] 미국 식품의약국FDA, 이하 FDA은 디지털 헬스가 환자들의 병명을 정확하게 진단하고 치료하는 것뿐 아니라 일반인의 웰니스Wellness 증진과 모바일 헬스mHealth, 의료 정보 기술Health Information Technology, 원격 의료Telemedicine, 개인 맞춤 의료Personalized Medicine 등을 포함한다고 규정하고 있다.[3] 세계보건기구WHO, 이하 WHO 역시 디지털 헬스가 디지털 기술을 활용해 'Health For All'이라는 비전을 달성하리라고 전망한다.[11]

디지털 헬스는 인공지능이 활용되는 다른 도메인과 차별되는 네 가

지 특징을 보인다. 첫째, 인간의 생명을 다루는 분야인 만큼 FDA와 같은 공공기관을 통해 안전성과 유용성을 확인하는 인허가 절차를 거쳐야 한다. 둘째, 인류의 건강은 사회 전체에 미치는 영향이 크므로 사회적 가치를 중요한 요인으로 삼는다. 셋째, 환자를 비롯해 건강해지고자 하는 일반인과 의료진, 보험회사, 공공기관 등 다양한 관계자(이 책에서는 사용자의 확장된 개념으로서 이해관계자를 '관계자'로 사용한다.)가 존재한다. 넷째, 디지털 헬스의 구성 요소인 디지털 바이오마커Digital Biomarker, DBM와 디지털 치료 기기Digital Therapeutics, DTx는 인공지능 없이 성립될 수 없다.

그렇다면 디지털 헬스를 구성하는 요소인 디지털 바이오마커와 디지털 치료 기기에 대해 자세하게 알아보자. 그림 1은 디지털 바이오마커와 디지털 치료 기기의 선순환 구조를 나타낸 것이다. 그림으로 알 수 있듯이, 디지털 바이오마커는 사람들의 건강 상태를 체크하는 것이고, 디지털 치료 기기는 실제로 의료적 처치를 제공하는 것이다.

그림 1 디지털 헬스에서 디지털 바이오마커와 디지털 치료 기기의 선순환 구조

앞서 '인공지능과 HCI 3.0'에서 설명했던 '지각 단계'를 담당하는 것이 디지털 바이오마커이고, 디지털 치료 기기에 의해 '실행 단계'가 수행되며, 이들을 연결시켜 주는 것이 '추론 단계'라고 할 수 있다. 따라서 비록 이 책에서는 디지털 헬스 분야를 예시로 설명하지만, 이는 인공지능을 사용하는 다른 분야에도 적용할 수 있다.

3.1. 디지털 바이오마커

바이오마커Biomarker란 사람들의 생물학적 상태, 질병의 진행 상황, 치료 방법에 대한 반응 등을 객관적으로 측정하고 평가하는 지표로 정의된다.[3] 대표적인 바이오마커는 혈액, 소변, 타액 등으로부터 얻는데, 최근 일상생활의 많은 부분이 디지털화되면서 새로운 유형의 디지털 바이오마커가 활용되기 시작했다.

디지털 바이오마커DBM는 스마트폰, 웨어러블 또는 센서 등과 같은 디지털 장치를 통해 수집, 측정, 분석되는 객관적이고 정량적인 생리 및 행동 데이터를 말한다. 표 1에서 보는 바와 같이 디지털 바이오마커는 임상적이고 객관적인 데이터를 과학적인 방식으로 측정 및 분석해 질병 관련 선별, 진단, 모니터링, 예후 예측, 약리학적 반응을 평가하는 용도로 활용된다. 전통적 바이오마커와 달리 디지털 바이오마커는 과학적인 방식으로 측정하고 분석하기 때문에 질병 관련 정보를 설명하거나 예측하고 모니터링하는 데 사용된다.[10] 또한 사용자의 신체 상태를 지속해서 평가하고 미세한 변화를 추적할 수 있어서 다양한 질병을 예방하는 데 도움을 준다.

분류	정의	전통적 바이오마커	디지털 바이오마커
선별	임상적으로 명백한 질병이나 의학적 상태가 없는 개인에게 질병이나 의학적 상태가 발생할 가능성 탐지	유방암 발병 소인이 있는 개인을 식별하기 위한 유전자 정보 (BRCA1/BRCA2)	‣ 게임 플랫폼을 통해 알츠하이머병의 발병 소지 변화 감지 ‣ 컴퓨터화된 인지 검사를 통한 알츠하이머병의 발병 확률이 높은 성인 선별
진단	특정 질환의 진단 또는 질병의 하위 유형 식별	고혈압 환자 진단을 위한 반복적인 혈압 측정	‣ 아동 ADHD 진단을 위한 눈동자 움직임 데이터 ‣ 우울증 및 파킨슨병 진단을 위한 목소리 데이터
모니터링	환자의 현재 상태에 대한 증거 포착을 위한 연속적인 측정	전립선암 환자의 질병 상태 모니터링을 위한 전립선특이항원 PSA 채취	‣ 스마트폰 센서 및 기계 학습을 통한 파킨슨병 심각도의 정량 데이터 ‣ 인공지능 기반 가정용 수면/각성 패턴 데이터
예후 예측	환자의 미래 임상적 상태, 질병의 재발 또는 진행 가능성 예측	면역결핍 바이러스HIV 환자 중 심각한 피부 반응 위험 가능성의 식별을 위한 인간 백혈구 항원 대립 유전자(HLA−B*5701)	‣ 정신 질환 상태 예측을 위한 스마트폰 데이터 ‣ 급성기 뇌졸중 환자의 증상 악화 감지를 위한 인공지능 기반 보행 감지 시스템 ‣ 자폐 아동의 형제자매에게 발생할 수 있는 자폐증 위험 예측을 위한 뇌파검사EEG ‣ 뇌졸중 위험 인자 탐지를 위한 원격 무증상 심방세동AF 측정 데이터
약리학적 반응 평가	의료 제품 또는 환경 인자에 노출된 개인의 생물학적 반응 발생 확인	고혈압 환자의 약리학적 반응(항고혈압제 또는 나트륨 반응) 평가를 위한 혈압 측정	‣ 전산화된 인지 검사CANTAB를 통한 단백질 호르몬의 효과 측정 데이터 ‣ 항고혈압 요법 반응 평가를 위한 디지털 혈압계 데이터

표 1 전통적 바이오마커와 디지털 바이오마커 용도별 비교[10]

생리적 데이터와 행동적 데이터

디지털 바이오마커는 생리적 데이터Physiological Data와 행동적 데이터 Behavior Data로 나눌 수 있다. 생리적 데이터는 개인의 신체 기능에 대한 정보를 담은 데이터로, 심박수, 혈압, 피부 전도도, 피부 온도, 손바닥 땀이나 시선 추적과 같은 데이터가 있다. 생리적 데이터로 활용할 수 있는 디지털 바이오마커는 주로 웨어러블 기기, 스마트폰, 고정형 전문 기기를 통해 수집된다. 예를 들어 FDA로부터 의료 기기 승인을 받은 애플워치를[12] 활용하면 혈압이나 심전도, 감정 상태 등에 대한 생리적 데이터를 수집할 수 있다.[13] 마찬가지로 스마트폰의 카메라 센서와 플래시 등을 사용해 혈류 변화를 감지하는 광혈류측정Photoplethysmography, PPG을 구현할 수 있는데, 이를 활용해 당뇨병에 대한 생리적 데이터를 수집할 수 있다.

행동적 데이터는 온라인과 오프라인에서 수집되는 사용자의 모든 일상생활 데이터Life Log Data로, 스마트폰이나 증강현실 기술 등을 통해 수집할 수 있다.[14] 예를 들어 스마트폰의 가속도계와 마이크, 카메라를 사용해 자세 이상이나 보행장애를 보이는 헌팅턴병을 진단하거나 모니터링할 수 있고,[15] 증강현실Augmented Reality, AR 및 가상현실Virtual Reality, VR 기술을 활용해 퇴행성 신경질환을 진단할 수 있다. 또한 이런 행동적 데이터를 활용하면 치매 발병 위험이 높은 사람들을 예측할 수 있다.[16]

인공지능과 디지털 바이오마커

디지털 바이오마커는 인공지능과 어떤 관련이 있을까? 디지털 바이오마커는 인공지능을 활용해야 올바르게 수집하고 정제할 수 있다. 대부분의 디지털 헬스 시스템은 스마트폰이나 웨어러블 기기를 통해 일상생활 속에서 사용된다. 최근 스마트폰과 웨어러블 기기의 성능이 비약적으로 좋아지기는 했지만, 병원에서 사용하는 전문 의료 기기 센서에 비하면 민감도가 낮을뿐더러 데이터 처리 속도 역시 전문 소프트웨어와 하드웨어를 갖춘 PC에 못 미치는 수준이다. 그뿐 아니라 의료 기기가 사용되는 환경은 한정적인 데 반해 디지털 헬스가 사용되는 환경은 사용자에 따라 천차만별이다.

'앵자이랙스'를 예로 들어보자. 앞서 설명한 바와 같이 '앵자이랙스'는 심박변이도를 측정해 사용자의 정신 질환에 대한 위험도를 선별한다.

심박변이도를 정확하게 측정하기 위해서는 소음과 조도가 적절해야 하고, 얼굴을 가급적 움직이지 않아야 한다. 하지만 디지털 시스템으로만 소음과 조도를 조절할 수도 없고 사용자의 움직임을 강제로 제약할 수도 없다. 이런 제약으로 인해 사용자로부터 얻는 심박변이도 데이터는 노이즈가 클 수밖에 없다. 그렇다면 일상 속 스마트폰이나 웨어러블 기기를 사용해 전문 의료 기기에 근접한 수준의 심박변이도 데이터를 수집하기 위해서는 어떻게 해야 할까?

답은 인공지능에 있다. '앤자이래스'는 노이즈로 인한 오류를 줄이기 위해 딥러닝 알고리즘을 분석해 심박변이도를 측정한다. 즉 딥러닝 기반의 인공지능 알고리즘을 이용하면 사용자의 환경이나 움직임에 의한 노이즈를 최대한 제거해 의료 기기와 근접한 수준의 심박변이도를 측정할 수 있다.[17] 이처럼 정확한 디지털 바이오마커를 수집하기 위해 인공지능이 활용되고 있다.

3.2. 디지털 치료 기기

한국 식품의약품안전처(이하 식약처)는 디지털 치료 기기를 "의학적 장애 또는 질병을 예방, 관리 및 치료하기 위해 근거 중심 기반의 치료를 환자에게 제공하는 고품질 소프트웨어 프로그램"으로 정의했다.[18] 국제 의료 기기규제당국자포럼International Medical Device Regulators Forum, IMDRF은 "하드웨어 없이 의료 기기의 목적을 수행하는, 하나 이상의 의료 목적으로 사용되는 소프트웨어"로 디지털 치료 기기의 일종인 소프트웨어 의료 기기Software as a Medical Device, SaMD를 정의하고 있다.[19] 소프트웨어 의료 기기는 우리나라에서 '디지털 치료 기기DTx'라고 불린다.[20] 디지털 치료 기기는 과학적 근거에 기반을 둔 치료 효과가 입증되어야 하는데, 이를 위해 엄격한 임상 시험이 필요하다. 또 일반 치료 기기와 마찬가지로 허가 당국의 승인이 필요하다.

디지털 치료 기기는 기능에 따라 인지행동치료CBT처럼 독립적으로 사용되는 '독립형Standalone', 기존 의약품이나 의료 기기, 기타 치료법과 병용해 치료 효과를 강화하는 데 사용되는 '증강형Augmentary', 기존 치료법을 보완해서 치료 약물과 함께 자가 건강 관리를 개선하고 질병과 관련된 행동 패턴 및 생활 습관 관리에 사용되는 '보완형Complementary'이라

는 세 가지 유형으로 나뉜다.

디지털 치료 기기의 사용 목적은 첫째, 의학적 상태를 설명하는 것, 둘째, 의학적인 장애나 질병을 관리하거나 예방하는 것, 셋째, 의료 서비스의 효과를 최적화하고 의학적 장애나 질병을 치료하는 것으로 분류된다. 현재는 디지털 치료 기기가 정신 질환, 만성질환 등 행동이나 습관 변화와 관련된 분야에 주로 활용되고 있으나, 그 적용 대상이 점차 확대될 것으로 예상된다.[21]

인공지능과 디지털 치료 기기

디지털 치료 기기는 인공지능을 활용해 치료 가능성이 높은 환자 또는 부작용 위험이 낮은 환자를 선별할 수 있고,[21] 정밀한 통제로 치료 방법을 세밀하게 조정할 수 있으며, 약물의 효능을 자세하게 모니터링할 수 있다. 즉 획일화된 치료 방식 대신 개인화된 치료 방식을 채택할 수 있고,[22] 불필요한 치료를 없애 약물 비용을 줄일 수 있다.[23]

인공지능을 활용한 디지털 치료 기기의 한 예로 2020년 FAD에서 혁신 의료 기기로 지정한 소프트웨어 의료 기기 '나이트웨어Nightware'를 들 수 있다. 이는 외상후 스트레스 장애PTSD 환자의 수면을 돕는 디지털 치료 기기로, 애플워치의 심박수 센서와 가속도 센서 등을 통해 잠을 자는 동안 사용자의 수면 패턴, 신체 움직임, 심박수를 모니터링한다. 사용자의 특성에 맞춘 인공지능 알고리즘이 사용자의 수면 습관을 학습하고, 사용자가 악몽을 꾸고 있음을 감지하면 사용자를 깨우지 않을 정도로 애플워치를 진동시켜 악몽에서 벗어나게 한다.

하지만 아무리 강력한 인공지능 알고리즘을 갖춘다고 해서 자동적으로 양질의 디지털 바이오마커를 수집하고 좋은 디지털 치료 기기를 만드는 것은 아니다. 노이즈를 제거하고 최적의 치료 방법을 제시하더라도 사용자가 제대로 사용하지 못하거나 인공지능과 상호작용하는 부분에서 어려움을 겪는다면 좋은 디지털 헬스 시스템이 될 수 없다. 예를 들어 '앵자이랙스'에서 사용자가 조명 및 소음 환경을 적절한 수준으로 맞추어 심박변이도를 측정하는 과정에 어려움을 겪는다면, 아무리 우수한 인공지능 알고리즘이라도 쓸모가 없어진다. 이때 사용자에게 심박변이도 측정 절차와 방식을 상세하면서도 쉽게 설명할 필요가 있는데, 이 부분이 바로 HCI 3.0의 영역이다.

4. 디지털 헬스와 HCI

인공지능이 적용되는 디지털 헬스 분야에서 HCI는 구체적으로
어떤 역할을 할 수 있을까?

디지털 헬스 프로덕트는 결국 사람들에게 질병을 고쳐주고 건강 증진 효
과를 가져다주어야 한다. 그러기 위해서는 해당 프로덕트를 사용하는 사
람들이 좋은 사용 경험을 가지는 것이 무엇보다 중요한데, 아무리 훌륭
한 시스템을 만들었다고 할지라도 사람들이 편하게 지속해서 사용하지
않으면 소용이 없기 때문이다.

특히 디지털 치료 기기는 사용자 경험이 중요한데, 약물 중심의 치
료 기기에 비해 오랜 기간 지속해서 사용하기 때문이다. 치료 효과를 보
기 위해서는 사용자가 디지털 치료 기기를 정해진 용법과 용량에 따라
충실하게 사용하도록 사용자 경험을 설계해야 한다.

FDA는 디지털 치료 기기에서의 사용자 경험의 중요성을 인지하고
있다. 그래서 디지털 치료 기기를 사용하는 환자의 사용자 경험을 모니
터링한 뒤, 그 자료를 바탕으로 해당 치료 기기를 계속 허가할지 아니
면 허가를 취소할지를 결정한다. 디지털 치료 기기 출시 후 모니터링하
는 FDA의 소프트웨어 사전 인증Pre-Cert 프로그램의 평가 체계는 그림
2와 같다.[24]

그림 2 FDA의 실세계 성능 분석 구성 요소 [24]

FAD 평가 체계의 구성 요소는 사용자의 경험과 밀접하게 연관되어 있다. 사용자가 디지털 치료 기기를 사용하는 데 얼마나 만족하는지User Satisfaction에서부터 이용 기간 중 어떤 어려움이 발생했을 때 이를 신고할 수 있는 기능의 유무User Feedback Channel까지, 사용자의 경험과 직간접적으로 관련된 평가 척도가 많다는 점에서 HCI와 디지털 치료 기기는 밀접한 관계가 있다는 것을 알 수 있다.

5. HCI 3.0과 사용자 경험

사용자에게 진정한 경험을 전달하기 위해 HCI 3.0에서 공통적으로 적용해야 하는 요인은 무엇일까?

사용자 경험User Experience, UX이란 일상생활에서 사람들이 디지털 프로덕트와 상호작용하면서 사람들 속에 축적하게 되는 모든 지식과 기억과 감정을 의미한다. 좀 더 구체적으로 설명하자면 사용자가 디지털 프로덕트를 사용하며 갖게 되는 모든 감정과 지각과 인지적인 결과를 사용자 경험이라고 한다.[30] 즉 사용자 경험은 제품의 사용 전, 사용 중, 그리고 사용 이후에 일어나는 사용자의 감정, 신념, 선호도, 지각, 신체적 정신적 반응이나 행동을 포함하는 매우 넓은 개념이다.

HCI가 최종적으로 달성하고자 하는 목표는 디지털 프로덕트를 이용하는 사람들에게 진정한 사용자 경험Real User Experience, RUX을 제공하는 것이다.[31] 우리는 일상 속에서 그 본연의 목적을 달성함으로써 삶의 의미를 풍요롭게 하는 경험들을 하곤 한다. 이처럼 우리의 삶에 필수적인 요소로서 "그거 참 좋은 경험이었어."라고 자연스럽게 회상하는 경험이 바로 '진정한 사용자 경험'이다. 사용자 경험에 관한 자세한 내용은 '2장 HCI 3.0과 사용자 경험'에서 자세히 살펴볼 수 있다.

결론적으로 HCI는 디지털 프로덕트를 사용하는 다양한 사용자에게 진정한 경험을 선사하기 위한 원리와 절차를 제공하는 분야라고 할 수 있다. 특히 이 책에서는 인공지능이 탑재된 디지털 시스템에 대한 분석, 기획, 설계, 평가의 네 단계를 통해 사람들에게 최적의 경험을 제공하는 HCI 3.0의 원리와 방법론을 제공하고자 한다.

6. HCI 3.0의 방법론

인공지능 기술을 활용한 디지털 프로덕트를 만들 때
HCI 3.0에서 수행해야 하는 작업으로는 어떤 것이 있을까?

좋은 경험은 어디에서 나올까? 좋은 경험은 HCI의 기본 원리인 유용성, 사용성, 신뢰성에서 온다. 유용성은 '원하는 것을 달성할 수 있는 것', 사용성은 말 그대로 '사용하기에 좋은 것'이고, 신뢰성은 '안심하고 믿을 수 있는 것'이다. 따라서 개발하고자 하는 디지털 프로덕트가 좋은 유용성, 사용성, 신뢰성을 갖추고 있다면, 사용자에게 좋은 경험을 줄 수 있다. 유용성, 사용성, 신뢰성을 갖추기 위해서는 어떻게 해야 할까? 이를 위해서는 '분석-기획-설계-평가'라는 네 단계의 프로세스가 필요하다.

모든 디지털 도메인은 '프로덕트'와 '시스템'이라는 두 가지 연결된 대상을 가지고 있다. 디지털 프로덕트는 실제 사용자가 마주할 대상으로, 사용자에게 제공될 완성된 형태를 가진다. 따라서 어떤 관계자가 어떤 과업을 어떤 맥락에서 수행하는지 분석해서 적절한 프로덕트를 기획해야 한다. 디지털 시스템은 디지털 프로덕트를 올바르게 구현하기 위해 갖추어야 할 시스템으로, 설계와 평가 관점에서 접근해야 한다. 즉 디지털 시스템을 통해 최적의 경험을 제공하기 위해서는 디지털 헬스 프로덕트를 이용할 사용자와 과업, 환경을 분석해서 적절한 콘셉트와 비즈니스 모델을 기획하고, 이를 바탕으로 디지털 시스템을 기획하고 설계한다. 그리고 실제로 구현되었을 때 디지털 시스템이 기존의 분석 결과를 충분히 반영했는지 확인해야 한다.

그림 3 디지털 프로덕트와 시스템을 구축하기 위한 세 가지 핵심 요소

한편 분석의 결과물은 기획 단계를 통해 구체화해야 하고, 설계의 결과물은 평가 단계를 통해 검증해야 한다. 다시 말해 분석이 완료되면 그에 따라 디지털 프로덕트에 대한 콘셉트 및 비즈니스 모델 기획이 이루어져야 하며, 설계가 완료된 뒤에는 디지털 시스템이 가지고 있는 유효성과 사용 경험에 대한 평가가 이루어져야 한다.

분석, 기획, 설계, 평가는 상호작용하며 유기적으로 흘러가게 된다. 설계 단계를 진행한 뒤에는 분석 단계의 결과물이 제대로 반영되었는지 검토해야 한다. 만약 미흡한 부분이 있으면 분석 단계로 다시 돌아가 결과물을 보완해야 한다. 마찬가지로 평가 단계가 끝나면 분석 단계와 기획 단계의 결과물이 제대로 반영되었는지 검토하고, 필요한 경우 결과물을 보완해야 한다. 이 네 단계의 프로세스는 그림 4와 같이 정리할 수 있다. 각 단계에 대해 구체적으로 살펴보자.

그림 4 디지털 프로덕트와 시스템의 분석, 기획, 설계, 평가의 프로세스

6.1. 분석

디지털 프로덕트를 둘러싼 관계자에 대한 분석, 프로덕트를 사용하는 과정에서 사용자가 어떤 과업을 수행해야 하는지에 대한 분석, 그리고 디지털 프로덕트가 어떤 맥락에서 사용되는지에 대해 분석하는 단계이다.

관계자 분석

관계자란 사용자의 디지털 프로덕트의 사용 경험과 관련해 직간접적으로 영향을 미치는 사람과 기관을 의미한다. 하나의 프로덕트에는 영향을 주고받는 다양한 집단이나 개인이 존재한다. 디지털 헬스의 경우 환자나 보호자, 의사를 넘어 식약처와 같은 공공기관을 비롯한 다양한 집단 및 개인이 관계자가 될 수 있다. 이들은 상호 협력을 통해 디지털 프로덕트를 사용하거나 운영한다. 만약 이들에 대한 이해가 부족하면 디지털 프로덕트는 관계자로부터 외면받거나 사업적 성공에 어려움을 겪을 수 있다.

예를 들어 ADHD 아동을 위한 자기조절능력 형성 디지털 치료 기기 '뽀미'는 질병을 가진 어린아이와 부모가 주요 관계자가 된다. 그런데 아동이 질병 치료 목적보다 단순한 재미나 캐릭터에 대한 애착으로 서비스를 이용하게 되면 부모의 입장에서는 좋지 않을 수 있다. 그러므로 두 관계자의 니즈를 충족할 수 있도록 부모 전용 서비스를 구성하고 아동의 치료 효과와 재미의 균형점을 찾는 것이 중요하다.

인공지능에 대해 관계자들이 얼마나 많은 지식을 가지고 있고 얼마나 전향적으로 인공지능 기술에 대해서 생각하는지를 파악하는 것은 인공지능 기술이 탑재된 프로덕트의 성공과 실패에 지대한 영향을 미친다. 예를 들어 인공지능이 무엇인지를 모르는 어르신들에게 인지 기능 강화 훈련을 제공하는 디지털 헬스 서비스와 비교해서 챗봇을 쓰는 것이 일상인 대학생에게 제공하는 마음 건강 서비스는 다를 수밖에 없다.

정리하자면, 관계자 분석은 디지털 프로덕트와 연관되어 있는 다양한 집단과 개인에 대해 이해하는 과정이자 그들 사이에 존재할 수 있는 갈등 요소를 식별하는 것이며, 인공지능 기술에 대한 이해와 태도를 파악하는 것이다. 관계자 분석에 관해서는 6장에서 구체적으로 다루고 있다.

과업 분석

과업이란 사용자가 디지털 프로덕트를 이용해 어떤 일을 어떻게 수행하는지에 대한 것으로, 과업 분석은 사용자의 사용 의도를 파악하는 것과 밀접하게 연관되어 있다. 사용자의 사용 의도는 상황이나 감정과 같은 외부 요인에 좌지우지되지 않기 때문에 사용자의 의도를 바탕으로 시스템을 개발하는 것은 시스템의 지속성 측면에서 큰 도움이 된다. 나아가 사용자가 어떤 목적을 가지고 시스템을 사용하는지, 그 목적을 달성하는 여러 가지 방법 가운데 어떤 것을 선택하는지에 대해 면밀하게 분석해야 한다.

예를 들어 '마음검진'을 사용하는 사용자는 자신의 마음 건강이 궁금해서 자발적으로 사용하는 사용자와 건강검진의 항목으로 포함되어 비자발적으로 사용하는 사용자로 나뉜다. 비자발적으로 사용하는 사용자 중에는 자기의 마음 건강에 대해 궁금해하는 사람들도 있지만, 그렇지 않은 사람들도 많다. 후자의 경우 사용자가 서비스를 대충 사용할 우려가 있는데, 인공지능 챗봇을 통해 올바른 사용을 독려하고 성실한 참여를 유도해 종업원의 마음 건강 상태를 알고 싶은 회사라는 관계자의 니즈를 충족시킬 필요가 있다.

과업 분석은 관계자 분석과 마찬가지로 인공지능에 대한 고려가 필요하다. 기존의 디지털 프로덕트를 사용하면서 사용자는 해당 시스템이 능동적으로 판단하고 적절한 행동을 취하기를 기대하지 않았다. 하지만 최근 인공지능의 비약적인 발달과 보편화로 사람들은 이미 정해진 프로덕트를 활용하는 것보다 능동적인 프로덕트를 기대하게 되었다. 즉 사용자의 니즈에 인공지능에 대한 요구 사항이 추가되었고, 사용 의도와 목적 역시 이와 함께 변한 것이다. 예를 들어 '마음검진'은 인공지능으로 분석한 심박변이도 데이터를 통해 마음 건강을 정밀하게 확인하게 함으로써 능동적 서비스에 대한 관계자의 니즈를 충족시킬 수 있다.

이처럼 과업 분석은 관계자가 어떤 요구 사항을 가지고 어떤 목적과 의도로 프로덕트를 사용하는지 분석하는 과정이다. 과업 분석에 관해서는 7장에서 구체적으로 다루고 있다.

맥락 분석

맥락이란 사용자가 프로덕트를 사용하는 데 영향을 미치는 모든 내외적 요인을 가리킨다. 여기에서 내외적 요인이란 물리적 시간이나 장소를 뜻하는 물리적 맥락, 사회적 특성 및 문화적 특성을 뜻하는 사회 문화적 맥락, 관계자가 알고 있는 기술 수준, 기술 수용에 대한 태도 및 기술의 성숙도를 뜻하는 기술적 맥락을 의미한다. 모바일 기기와 웨어러블 기기가 확산됨에 따라 사람들이 시공간을 가리지 않고 프로덕트를 사용하게 되면서 맥락 분석은 더욱 중요해졌다. 왜냐하면 다양한 맥락이 사용자 경험에 큰 영향을 미치기 때문이다. 병원과 같은 의료 현장과 일반 가정에서 매락의 차이를 보이는 디지털 헬스 프로덕트의 경우 더욱더 그렇다.

인공지능이 물리적, 사회 문화적, 기술적 맥락에 영향을 미치는 만큼 맥락 분석 역시 인공지능에 대한 고려가 필수적이다. 특히 기술적 맥락에서의 인공지능 기술은 발전 속도가 천차만별이기 때문에 관계자의 인공지능 기술에 대한 이해도나 수용력이 어느 정도 수준이고, 기술 자체의 성숙도가 얼마나 되는지를 파악하는 것이 중요하다. 예를 들어 뇌졸중 후 마비말장애를 치료하는 환자가 병원에서 치료받는 맥락과 애플리케이션 '리피치'를 사용해 가정에서 치료받는 맥락은 다를 수밖에 없다. 병원에서 치료받는 경우 간병인 혹은 보호자의 도움을 받아 훈련을 수행하지만, 가정에서 치료를 받는 경우는 자유로운 시간과 공간에서 자가 훈련을 수행한다. 또한 인공지능이 사용자의 시공간 정보와 과거의 치료 기록을 수집하고 학습해 최적의 치료를 제공할 수 있다.

이처럼 디지털 프로덕트 구성에서의 맥락 분석은 사용자의 실제 경험이 어뗘할지를 맥락적 근거에 기반해 구상하는 것이다. 맥락 분석에 관해서는 8장에서 구체적으로 다루고 있다.

6.2. 기획

디지털 프로덕트에 대한 분석이 완료되었다면, 이를 바탕으로 사용자에게 어떻게 제공할지를 고민해야 한다. 기획 단계는 디지털 프로덕트가 사용자에게 어떤 가치 있는 경험을 제공할지에 대한 콘셉트 모형 기획과 제공자가 디지털 프로덕트의 가치를 어떤 방식으로 제공할지에 대한 비즈니스 모델 기획으로 나뉜다.

콘셉트 모형 기획

콘셉트 모형이란 디지털 프로덕트가 가지고 있는 구조적 요소, 기능적 요소, 표현적 요소를 어떻게 결정하는지에 대한 것으로, 이를 바탕으로 디지털 시스템을 만들 수 있다. 분석 단계에서 수행한 관계자 분석, 맥락 분석, 과업 분석을 통해 수집된 자료를 토대로 시스템 관점의 구조, 기능, 표현에 대한 추상적인 모형을 구축한다. 추상적인 모형은 메타포 Metaphor로 재구성되어 디지털 프로덕트가 지닌 가치를 사용자에게 익숙한 방식으로 표현한다.

콘셉트 모형 기획은 두 가지 장점이 있다. 첫 번째 장점은 사용자에게 익숙한 콘셉트를 통해 프로덕트에 대한 이해도를 높인다. 이해도가 높아지면, 사용자는 시스템이 가진 의도와 가치를 분명하게 파악해 프로덕트를 통해 얻을 수 있는 효과를 제대로 기대하게 되고, 이런 기대는 사용자의 참여 증가로 이어진다. 두 번째 장점은 잘 기획된 콘셉트 모형은 시스템의 기능과 구조 및 외관을 프로덕트에 정확하게 적용할 수 있게 한다. 이를 통해 시스템의 유용성과 사용성 그리고 신뢰성을 증가시킨다.

한편 인공지능 기술의 도입은 콘셉트 모형의 중요성을 더욱 부각했는데, 이는 사용자의 인공지능 기술에 대한 기대 가치가 다소 모호한 데다 자칫하면 프로덕트 제공자 역시 잘못된 방향으로 가치를 표현할 수 있기 때문이다. 예를 들어 어떤 프로덕트의 콘셉트가 인공지능 강아지 돌보미라고 하자. 이 프로덕트의 콘셉트는 인공지능 기술이 적용되었다는 점과 강아지를 돌볼 수 있다는 점을 반영한 결과일 수 있으나, 사용자의 입장에서는 다르게 받아들여질 수 있다. 일반적으로 사람들은 인공지능을 인간이 하는 일을 대신 해주거나 인간보다 더욱 우수한 결과를 내는 존재로 생각한다. 그래서 프로덕트 제공자가 적용한 인공지능 기술의 수준이나 가치가 그리 높지 않은데도 단순히 인공지능을 강조하고자 전면에 내세운다면 이는 과장 혹은 기만이 될 수 있다. 최악의 경우 제공자가 지나치게 기대치를 높인 탓에 기대에 못 미치는 프로덕트를 마주한 사용자로부터 혹평을 받을 수 있다. 따라서 인공지능은 그것이 제공할 가치를 명확하게 표현한 콘셉트 모형을 기획해야 한다.

결론적으로 콘셉트 모형 기획은 분석 단계의 결과물을 바탕으로 사용자에게 디지털 프로덕트의 가치를 어떻게 표현할지에 대한 고민의 과정이다. 콘셉트 모형 기획에 관해서는 9장에서 자세하게 다루고 있다.

비즈니스 모델 기획

콘셉트 모형 기획이 디지털 프로덕트의 가치를 사용자에게 어떻게 표현할지에 대한 것이었다면, 비즈니스 모델 기획은 디지털 프로덕트의 가치를 사용자에게 지속해서 제공할 수 있는 방법에 대한 것이다. 기본적으로 비즈니스 모델의 결과물은 제공하고자 하는 디지털 프로덕트의 수익성이 될 수 있으나, 수익성이 비즈니스 모델의 모든 것이 될 수는 없다. 그 이유를 간단히 살펴보자.

비즈니스 모델을 도식화하기 위한 방법으로는 비즈니스 모델 캔버스가 있다. 비즈니스 모델 캔버스는 크게 네 개의 단위로 구성되어 있다. 첫째는 고객과의 접점으로, 사용자층이 어떻게 구성되어 있고, 규모는 어떠한지, 그들에게 어떻게 접근할지에 대한 것이다. 둘째는 프로덕트를 유지하기 위한 기반으로, 어떤 자원을 활용해 어떤 것을 유지하고 생성할지, 그리고 누구와 협력할지에 대한 것이다. 셋째는 비용 및 수익으로, 디지털 프로덕트를 제공했을 때 얼마만큼의 수익과 비용이 발생하는지에 대한 것이다. 마지막으로 구조와 기능과 표현으로, 디지털 프로덕트가 유지되기 위한 시스템적 제원에 대한 것이다.

그런데 이 모든 것은 단 하나의 요소에서 파생되었다. 바로 디지털 프로덕트가 제공하고자 하는 가치이다. 이를 중점에 두고 비즈니스 모델 캔버스를 구성하는 단위를 다시 살펴보면 다음과 같다.

첫째, 고객과의 접점은 가치를 누구에게 어떻게 제공할지에 대한 것이다. 둘째, 프로덕트가 유지하기 위한 기반은 가치를 전달하기 위한 방안에 대한 것이다. 셋째, 비용 및 수익은 가치를 제공해 얻을 수 있는 금전적 결과에 대한 것이다. 넷째, 구조, 기능, 표현은 이런 가치를 어떤 시스템으로 제공할지에 대한 것이다. 결론적으로 비즈니스 모델 캔버스의 모든 구성 요소는 디지털 프로덕트가 제공하는 가치에 대한 것으로, 비즈니스 모델의 본질은 바로 가치이다.

비즈니스 모델 기획은 콘셉트 모형 기획과 조화를 이루어 설계 단계의 기반이 된다. 비즈니스 모델 기획 또한 인공지능 기술의 도입으로 영향을 받는데, 이에 관해서는 10장에서 자세하고 다루고 있다.

6.3. 설계

디지털 프로덕트의 기획이 완료되었다면, 이를 사용자에게 제대로 제공하기 위한 디지털 시스템이 설계되어야 한다. 디지털 시스템은 구조적 측면에서의 아키텍처Architecture, 행동적 측면에서의 인터랙션Interaction, 표현적 측면에서의 인터페이스Interface를 체계적으로 설계할 필요가 있다.

아키텍처 설계

아키텍처란 디지털 시스템의 정적인 구조를 의미한다.[27] 아키텍처 설계는 의미 있는 시스템의 제원을 선정해서 의미 있는 형태로 구성함으로써 시스템의 제원이 가진 의미를 사용자에게 명확하게 전달하는 단계이다.

기존의 아키텍처 설계에 비해 HCI 3.0의 아키텍처 설계는 더욱 복잡한 형태를 띠는데, 인공지능을 활용하면 더 많은 수의 데이터를 정확하게 수집하고 복잡한 데이터 간의 관계를 구성할 수 있기 때문이다. 이는 사용자에게 더욱 방대한 양의 데이터를 다양한 형태로 제공하게 해준다. 즉 아키텍처 설계에서 인공지능에 대한 고려는 필수적이다.

예를 들어 애플의 '헬스 레코드Health Record'는 사용자가 방문한 병원의 전자의무기록에 저장된 진료 기록, 처방 기록, 검사 결과 등을 개인 아이폰으로 가져온다.[28] 다시 말해 사용자가 직접 자신의 병원 진료 기록을 한 번에 확인하고 관리할 수 있게 된 것이다. 이때 통합 및 수집된 방대한 자료를 인공지능을 통해 분류하고 표시할 경우 환자의 건강 정보에 대한 구조를 다양한 형태로 개인화해서 제공할 수 있고, 결과적으로 환자는 자신의 건강에 대한 이해를 더욱 증진시킬 수 있다.

잘 설계된 아키텍처는 사용자가 원하는 목적의 정보나 기능에 쉽게 접근하게 하고 개발자와 디자이너, 기획자 사이에서의 원활한 의사소통을 돕는다. 반면 아키텍처의 설계가 정교하지 않으면 방대한 양의 데이터를 사용자로부터 수집하기만 할 뿐, 제대로 활용할 수 없어 인공지능이 지각, 추론, 실행을 제대로 하지 못할 수 있으며, 인공지능 모델을 개선하지 못해서 인공지능을 활용하는 이점이 대폭 줄어들게 된다. 이처럼 HCI 3.0에서 아키텍처 설계는 매우 중요하다. 아키텍처 설계에 관련해서는 11장에서 구체적으로 다루고 있다.

인터랙션 설계

인터랙션은 입출력장치를 매개로 디지털 시스템과 사람이 주고받는 일련의 의사소통 과정이다.[29] 다시 말해 인터랙션을 설계한다는 것은 곧 사람의 행동과 이에 반응하는 시스템의 절차를 설계한다는 것을 의미한다. 인터페이스가 컴퓨터의 화면이나 키보드와 같은 입출력 장치를 표현적인 측면에서 바라보는 것이라면, 인터랙션은 사람과 컴퓨터의 간의 의사소통을 행위라는 측면에서 바라본다. 예를 들어 화면 가운데 보이는 이미지, 화면 왼쪽에 보이는 사진, 화면 오른쪽에 보이는 푸른색 배경 화면 등이 인터페이스라고 한다면, 사람들이 디지털 서비스를 이용해 자기 소개 글이나 사진을 올리고 답글을 다는 행위는 인터랙션이라고 할 수 있다.

따라서 인터랙션을 설계한다는 것은 버튼이나 이미지와 같이 단순히 시스템 화면에 보이는 요소만이 아니라, 컴퓨터 화면에는 보이지 않지만 사람의 행동과 이에 반응하는 컴퓨터의 반응에 영향을 미치는 제반 요소까지 설계한다는 것이다. 인터랙션은 사람들이 컴퓨터와 일련의 의사소통 과정을 가지기 때문에 인터페이스보다 더 긴 시간 동안 사람들과의 접촉이 지속된다는 특징이 있다.

인공지능 기술을 통해 사용자 행위에 따라 디지털 시스템이 반응하게 함으로써 더욱 풍부한 인터랙션이 가능해졌다. 예를 들면 중독 치료를 위한 디지털 치료 기기는 의료진과 중독환자가 스마트폰이나 컴퓨터, 나아가 문서까지 포함해서 다양한 형태로 의사소통하는데, 이 전체 과정을 인터랙션의 범위라고 할 수 있다.

인터랙션 설계에서 한 가지 주의할 점이 있다. 인간과 컴퓨터의 상호작용-HCI 맥락의 '상호작용'과 시스템 설계 맥락의 '인터랙션'의 의미는 서로 다르다. HCI에서의 '상호작용'은 사람들에게 최적의 경험을 제공하는 기본 단위로서 인터페이스와 인터랙션, 그리고 경험까지 모두 포괄하는 전반적인 상호작용을 의미하는 반면, 시스템 설계에서의 '인터랙션'은 시스템의 행동적 측면에 초점을 맞추는 작은 개념으로 사용된다. 이와 관련해서는 12장 '인터랙션 설계'에서 자세히 살펴볼 수 있다.

인터페이스 설계

디지털 시스템과 사용자 사이에는 일반적인 입력장치와 출력장치가 있는데, 이런 입출력장치를 사이에 두고 일련의 상호작용이 이루어진다. 이때 사람이 접촉하는 디지털 시스템의 입출력 장치와 그 장치에 표현된 내용을 사용자 인터페이스User Interface, UI라고 한다.[30] 말하자면 인터페이스는 컴퓨터와 같은 디지털 시스템의 입출력장치를 가리키며, 인터페이스를 설계한다는 것은 바로 입출력장치의 내용을 설계한다는 것이다. 예를 들어 화면에 메뉴 바를 올려놓는다거나 버튼의 색상을 빨간색으로 한다거나 음성 인식 장치를 제공한다거나 하는 것을 '사용자 인터페이스 설계UI design'라고 한다. 컴퓨터와 같은 고정형 기기에서 스마트폰이나 스마트워치 등 사용자가 사용하는 디지털 기기가 다양한 형태로 바뀌면서 인터페이스의 범위 또한 넓어지고 있다. 또 인공지능 기술의 발달로 음성 인식과 같은 새로운 인터페이스가 적극적으로 활용되고 있다.

디지털 헬스 시스템에서의 인터페이스 사례로, ADHD 환자의 행동과 감정의 조절을 돕기 위한 웨어러블 장치가 있다.[31] ADHD 환자는 충동성을 특징으로 하기 때문에 감정 조절이 어렵다. 이 장치는 적시에 문제 행동을 감지해 위험한 상황을 피할 수 있도록 즉각적인 피드백을 화면과 진동으로 제공한다. 이는 ADHD 환자들이 과도하게 움직인다는 특징을 반영한 인터페이스 사례라고 할 수 있다. 이와 같이 디지털 시스템을 설계할 때는 사용자의 특징을 고려해서 적합한 인터페이스를 설계할 필요가 있다. 이와 관련해서는 13장 '인터페이스 설계'에서 자세하게 다루고 있다.

6.4. 평가

평가에 대해 설명하기 전에 유용성에 대해 조금 더 살펴보자. 앞서 유용성을 '원하는 것을 달성할 수 있는 것'으로 간략히 설명했는데, 유용성의 하부 요소로는 '유효성'과 '환경 적합성'이 있다.

유효성은 제한된 조건에서 디지털 프로덕트가 사용자의 니즈를 달성하게 해주느냐에 대한 개념이고, 환경 적합성은 실제 사용 환경에서 디지털 프로덕트가 사용자의 니즈를 달성하게 해주느냐에 대한 개념이다. 다시 말해 유효성 평가는 디지털 시스템의 개발 단계에서 이루어지는데,

실험 평가와 같은 통제된 환경에서 진행한다. 반면 환경 적합성 평가는 일상 속에서 사용자가 실제로 디지털 프로덕트를 사용할 때 이루어지는데, 여전히 유용성이 존재하는지를 확인한다.

디지털 시스템에 대한 아키텍처, 인터랙션, 인터페이스 설계가 완료되었다면, 디지털 시스템이 사용자에게 좋은 경험을 제공하는지에 대한 평가가 필요하다. 이를 위해 통제된 실험 평가와 실사용 현장 평가를 진행한다.

통제된 실험 평가에서는 사용성과 신뢰성에 대한 1차적 평가를 진행하고 보완점을 발견하는 과정을 거친다. 이를 바탕으로 디지털 프로덕트의 사용성과 신뢰성을 보완한 다음, 실사용 현장 평가에서 2차적 평가를 진행해 실제 사용 환경에서 발견할 수 있는 보완점을 탐색한다. 이때 보완점의 탐색은 이전에 진행한 분석 단계와 기획 단계의 결과물을 참고해야 하며, 일관성이 있는지 확인하는 것이 중요하다.

평가 단계가 마무리되면 유용성, 사용성, 신뢰성의 보완을 진행하는데, 필요한 경우 분석 단계와 기획 단계로 다시 되돌아가야 한다. 평가 단계에서 결함이 발견되었다는 것은 분석 단계와 기획 단계에 결함이 있었다는 뜻이기 때문이다. 만약 되돌아가지 않고 눈앞의 결함만 수정하는 데 그친다면 언제 터질지 모르는 시한폭탄을 디지털 프로덕트에 심어두는 것과 같다.

결론적으로 통제된 실험 평가와 실사용 현장 평가는 HCI의 기본 원리인 유용성, 사용성, 신뢰성에 대해 점검하고 수정 보완하는 단계라고 할 수 있다. 통제된 실험 평가는 14장에서, 실사용 현장 평가는 15장에서 자세히 다루고 있다.

7. HCI 3.0과 사회적 가치

인공지능을 탑재한 시스템이 개인에 대한 가치뿐만 아니라
사회 전체에 대한 가치를 가질 수 있을까?

디지털 프로덕트의 가치는 무엇에 의해 결정될 수 있을까? 관계자에게
최적의 경험을 제공하고 기업에 건강한 수익을 제공하는 것으로도 과거
에는 충분히 높은 가치를 인정받을 수 있었다. 하지만 인공지능의 도입
과 함께 디지털 시스템이 사회 전체에 미치는 영향이 증대하면서 더 큰
의미에서 디지털 시스템의 사회적 가치를 생각하게 되었다. 이는 기업의
입장에서도 마찬가지이다. 과거에는 생산성이 높은 기업이 좋은 기업이
었고, 이후에는 주주 중심의 기업이 좋은 기업으로 취급되었다. 그러다
2000년대 초반에는 소비자의 니즈를 충족시키는 소비자 중심 기업이 좋
은 기업이 되었다. 지금도 이런 기준이 적용될까?

예를 들어 A, B, C라는 기업이 있다고 하자. A 기업은 생산성이 아주
뛰어나지만, 이 생산성은 아동노동 착취로 이룩된 것이다. B 기업은 주주
에게 최대의 이익을 가져다주는 기업이지만, 주주의 이익을 위해 강압적
인 방식으로 의사 결정을 한다. C 기업은 품질이 좋고 인기가 많은 제품
을 생산하지만, 생산 이후 폐기물을 강에 버린다. 당연한 말이지만, 우리
는 A, B, C 기업을 좋은 기업이라 하지 않는다. 이는 국가와 지역 사회, 개
인이 환경 문제와 사회 문제, 거버넌스 문제에 관심을 갖게 되었기 때문
이다. 이와 관련된 개념을 'ESG'라고 한다. ESG란 환경Environmental, 사회
Social, 지배 구조Governance의 약어로, 기업이나 산업 전반에 환경보호, 사
회적 책임, 투명한 지배 구조를 추구한다는 개념이다. 즉 좋은 기업의 기
준이 ESG 경영을 하는 기업으로 바뀌게 된 것이다.

그러므로 분석, 기획, 설계, 평가를 통해 좋은 디지털 프로덕트를 만
들어 냈다고 하더라도 그것이 반사회적이라면 의미가 없다. 하지만 ESG
경영을 추구하는 기업이 그렇지 않은 기업에 비해 국가와 지역사회, 사용
자 개인에게 선호되는 것처럼, 사회적 가치를 높여주는 디지털 시스템은
더 높은 가치를 인정받게 된다. 특히 인류의 보편적인 가치인 건강을 대
상으로 한 디지털 헬스 시스템은 사회적 가치가 더욱 중요할 수밖에 없
다. 디지털 시스템의 사회적 가치에 관해서는 16장 'HCI 3.0과 사회적 가
치'에서 자세하게 다루고 있다.

핵심 내용

1 HCI는 다양한 디지털 기술을 이용해 개인 또는 집단이 최적의 사용 경험을 하도록 방법과 원리를 연구하는 분야이다. 기술의 발전과 확산으로 디지털 프로덕트가 많아지고 사람들의 사용 방법이 다양화됨에 따라 HCI의 중요성도 높아지고 있다.

2 인공지능은 시스템이 주도적으로 지각, 추론, 실행을 통해 사용자와 상호작용한다. 인공지능 기술이 탑재된 프로덕트에서 최적의 경험을 하기 위해서는 다이내믹한 상호작용이 요구된다.

3 디지털 헬스란 디지털 기술을 이용해 환자의 질병을 치료하고 일반인의 건강을 증진하는 프로덕트를 의미한다. 디지털 헬스는 디지털 바이오마커와 디지털 치료 기기로 구성되어 있다.

4 디지털 바이오마커란 휴대용, 웨어러블 또는 센서와 같은 디지털 장치를 통해 수집, 측정 및 분석되는 객관적이고 정량적인 데이터를 의미한다.

5 디지털 치료 기기란 근거 기반 치료를 환자에게 제공하는 의료용 전문 소프트웨어를 의미한다.

6 사용자에게 필요한 데이터를 정확하게 제공하고, 사용자가 꾸준히 이용할 수 있도록 디지털 시스템의 사용자 경험 요소를 설계하는 것이 중요하다.

7 사용자에게 좋은 경험을 제공하기 위해서는 HCI의 기본 원리인 유용성, 사용성, 신뢰성을 높여야 한다.

8 유용성, 사용성, 신뢰성 향상을 위해서는 어떤 사람들이 어떤 환경에서 어떻게 디지털 프로덕트를 활용하는지 알아보는 분석 단계, 콘셉트 모형과 비즈니스 모델을 구체화하는 기획 단계, 시스템의 아키텍처, 인터랙션, 인터페이스를 구체화하는 설계 단계, 실험 평가와 현장 평가를 통해 사용자 경험을 테스트하는 평가 단계를 거쳐야 한다.

9 디지털 프로덕트는 단순한 개인의 사용 경험뿐만 아니라 사회적 가치를 고려해야 한다. 특히 인류의 보편적인 가치인 건강을 위한 디지털 헬스 시스템은 사회적 가치가 더 큰의미를 가진다.

10 HCI는 디지털 시스템을 통해 사용자에게 진정한 경험을 제공하기 위한 원리와 절차에 대한 학문이다. 특히 인공지능 기술이 적용된 디지털 시스템을 위한 HCI 원리와 방법론을 HCI 3.0이라 한다.

HCI 3.0과 사용자 경험
사용자 경험에 초점을 맞춘 디지털 프로덕트

식당에서 키오스크를 사용하는 것도 일종의 경험이고, 병원에서 체성분 분석기를 이용하는 것도 경험이다. 생각해 보면 우리의 삶은 실타래처럼 얽힌 수많은 경험으로 이루어져 있다. 사용자에게 진정으로 좋은 경험을 제공하려면 이런 복잡한 실타래를 풀어야 한다. 그러기 위해서는 먼저 경험이란 무엇인지, 그중에서도 진정한 경험이란 무엇인지를 이해해야 한다.

종업원이 주문을 받고 음식을 가져다주는 식당이 있는가 하면, 키오스크를 통해 음식을 주문하고 로봇이 완성된 식사를 가져다주는 식당이 있다. 식당에서 식사를 한다는 입장에서는 이 두 가지 경험이 같은 목적을 가지고 있지만, 실제로 사람들이 어떤 경험을 했는지는 매우 상이할 것이다. 여기서 중요한 것은 이 상이한 경험들을 어떻게 하나의 일관성 있는 방법으로 분석할 것인지이다. 분석 방법이 있어야 사람들에게 진정으로 좋은 경험을 제공할 수 있기 때문이다. 디지털 시스템이 진정한 경험을 제공하려면, 현재 사용자가 어떤 경험을 하고 있고, 어떤 경험을 하고 싶어 하는지, 그리고 그것이 현재의 경험과 무엇이 다른지 알아야 한다. 특히 인공지능 기술의 급속한 발전으로 사용자가 시스템을 이용하는 환경에 큰 변화가 생긴 만큼 외부 환경 변화가 사용 경험에 미치는 영향을 파악하는 것도 중요하다.

경험 중심의 시스템 개발 접근법은 사용자의 현재 경험을 정확하게 파악하고, 사용자의 내부 요인과 외부의 환경요인에 대한 이해를 바탕으로 새로운 경험을 설계하는 데 중점을 둔다. 여기에서는 사용자 경험이 어떻게 구성되는지, 외부 환경요인과 사용자의 내부 갈등이 어떻게 서로 작용하는지 살펴본다. 진정한 사용자 경험 방법을 제공함으로써 디지털 프로덕트의 경험적 가치를 더욱 향상시킬 수 있을 것이다.

1. 경험 기반의 HCI 3.0

인공지능을 활용한 사용 경험 측면에서 좋은 디지털 프로덕트를 만들려면
사람들의 어떤 경험을 고려해야 할까?

빅데이터와 인공지능 시대를 맞이하면서 사람들은 낮은 비용으로 개인화
된 서비스를 이용할 수 있게 되었다. 1997년 하버드대학 교수 클레이튼
크리스텐슨Clayton Christensen[1]은 '파괴적 혁신Disruptive Innovation'이라는 이
름으로 기술이 개인과 산업, 그리고 사회에 미치는 급격한 변화를 연구
했다. 최신 인공지능 기술이 접목된 디지털 시스템은 이제 막 시장에 발
을 들였기 때문에 디지털 시스템의 미래나 혁신적 경험의 결과를 예측
하기 어렵다. 하지만 HCI 3.0이 적용되는 분야에서 사람들이 인공지능
기반의 프로덕트를 사용한 '경험'을 분석한다면, 해당 분야의 프로덕트
가 현재 어떤 의미를 가지고 있고 앞으로 어떤 방향으로 진화할지 예측
할 수 있다. 예를 들어 병원에서 의사를 만나 병을 진단받거나 치료하는
경험뿐만 아니라 인공지능 기반 디지털 환경에서의 환자 경험을 이해한
다면, 인공지능 시대에 시장에서 주도적인 역할을 할 디지털 헬스 시스
템을 만들 수 있다.

국제표준기구ISO는 사용자 경험UX을 "어떤 프로덕트의 사용 전과
후, 그리고 사용하는 순간까지 포함해 사용자가 느끼고 지각하고 생각하
고 신체적 또는 정신적으로 반응하고 행동하는 모든 것을 합쳐놓은 것"
이라고 매우 포괄적으로 정의하고 있다.[2]

사용자가 디지털 시스템을 이용해 관심사를 찾아내고, 문제를 해결
하고, 다시 반복 사용하는 모든 경험은 여러 요소가 복잡하게 얽힌 실타
래와 같다. 인공지능 기반의 프로덕트를 제공하는 입장에서의 경험도 마
찬가지이다. 경험이란 분명 존재하지만 구체적이고 명확하게 정의하기 어
렵고, 나아가 그것을 분석하고 설명하기란 더더욱 어렵다. 그러나 사용자
에게 진정으로 좋은 경험을 줄 디지털 프로덕트를 만들기 위해서는 경험
이라는 복잡한 실타래를 풀어야 한다.

경험과 관련된 연구들을 살펴보면, 복잡한 실타래 같은 경험을 크
게 세 가지로 나누고 있다. 바로 감각적 경험 차원Sensual Dimension, 판단
적 경험 차원Judgmental Dimension, 구성적 경험 차원Compositional Dimension
이다.[3] 그렇다면 경험을 구성하는 세 가지 차원이란 무엇이며, 경험 요인

을 균형 있게 접근하기 위한 방법은 무엇인지, 디지털 헬스 분야의 사례를 통해 구체적으로 알아보자.

2. 감각적 경험

디지털 시스템을 통해 더욱 센스 있는 경험을 제공하기 위해서는 어떻게 해야 할까?

병원에 가면 소독약 냄새, 환자를 부르는 소리, 하얗고 깨끗한 공간 등 병원만의 분위기를 오감으로 느낄 수 있다. 이와 같은 경험을 감각적 경험이라고 지칭한다. 즉 감각적 경험이란 인간의 모든 감각기관을 통해 직접적으로 감지할 수 있는 즉각적인 경험이다.[4] 이 경험은 외부의 자극에 직접 반응하기 때문에 매우 구체적이고 실질적이다.

감각적 경험은 우리가 지각하는 것뿐만 아니라 지각한 대상에 즉각적으로 반응하는 행동까지 포함한다. 주사를 맞을 때 몸이 저절로 움츠러드는 것도 감각적 경험의 일부이다. 다시 말해 오감으로 지각하는 것만이 감각적 경험을 의미하지는 않는다. 어떤 대상에 대한 반응으로 자연스럽게 나오는 행동 역시 감각적 경험의 한 부분이다.[5]

감각적 경험은 사람이 외부 환경과 상호작용하면서 또 다른 경험을 만들어가는 데 매우 중요한 창구가 된다. 만약 볼 수 있지만 제대로 들을 수 없고, 들을 수 있지만 제대로 만질 수 없고, 만질 수 있지만 본질이 아닌 표면적 특성만 지각하게 된다면, 우리의 경험은 분절된 경험 Fragmented Experience이 되고 만다.[6] 그런 분절된 경험을 통해서는 외부 환경과 원활한 상호작용을 할 수 없고, 결과적으로 경험의 질이 떨어질 수밖에 없다. 따라서 진정한 경험을 하기 위해서는 우선 감각적 경험에 충실해야 한다.

실재감

현재의 심리 상태, 개인의 성격, 행동 성향, 능력 등 감각적 경험에 영향을 주는 요인은 매우 다양하다. 예를 들어 병증으로 인한 피로감이나 개인 선호도에 따라 디지털 헬스 프로덕트의 순응도는 큰 차이를 보인다. 그러나 이것들은 프로덕트를 만들 때 마음대로 조절할 수 있는 요인이 아니다. 반면 프로덕트의 디자인 요소를 변화시킴으로써 감각적 경험에 직

접적인 영향을 줄 수 있는데, 특히 '실재감sense of presence'을 통해 감각적 경험을 효과적으로 조절할 수 있다.

실재감이란 어떤 대상이 '거기에 있음'을 느끼는 심리적 상태를 의미한다.[7] 이 실재감은 '무엇'을 느끼는지에 따라 물리적 실재감Physical Presence, 사회적 실재감Social Presence, 자아 실재감Self Presence으로 나뉜다.[8][9] 물리적 실재감은 어떤 사물이나 대상이 '거기에 있음'을 느끼는 것이다. 예를 들어 가상현실 등의 장비를 통해 실제로 보고 만지는 듯한 생생한 감각적 효과를 느끼게 함으로써 실재감이 높은 몰입형 재활 치료를 제공할 수 있다. 사회적 실재감은 서비스에 연결되어 있는 다른 사람의 존재를 느끼는 것이다. 예를 들어 온라인 치료 커뮤니티에서 만난 다른 사용자가 실재한다고 느낀다면 사회적 실재감을 느끼고 있는 것이다. 자아 실재감은 자기 자신의 존재를 느끼는 감각으로, 온라인 아바타를 통해 자기 자신이 그 서비스 안에 있다고 느끼는 것과 같다.

디지털 프로덕트를 사용할 때 실재감이 높다는 것은 결국 물리적 실재감, 사회적 실재감, 그리고 자아 실재감이 높은 것을 의미한다. 그렇지만 높은 실재감을 느낀다고 해서 무조건 좋은 경험은 아니다.[10] 사용자의 특성, 주변 환경, 그리고 과업의 특성에 맞는 적절한 수준의 실재감을 주는 것이 중요한데, 적절한 수준의 실재감으로 제공되는 경험을 '센스 있는 경험'이라고 한다.

그림 1 감각적 경험의 조절 요인인 실재감을 활용해 센스 있는 경험 만들기

조절 요인

감각적 경험의 실재감을 구성하는 요인은 크게 '지각적 요인'과 '행동적 요인'으로 나뉜다. 지각적 요인은 오감으로 느끼는 자극이 얼마나 사실적인지를 의미하는데, 대표적으로 '생동감Vividness'을 들 수 있다. 반면 행동적 요인은 어떤 행동을 했을 때 얼마나 사실적으로 반응하는지를 의미하며,[11] 대표적으로 '상호성Interactivity'을 들 수 있다.

생동감은 자극의 감각적 특성이 얼마나 풍부하게 표현되었는지를 의미하는데,[5] 구체적이고 자세한 정보가 추상적인 정보보다 더 높은 생동감을 준다.[12] 생동감은 사람들이 지각하는 자극의 깊이와 넓이에 따라 결정된다.[13] 자극의 깊이는 하나의 채널에서 제공되는 자극의 강도를, 자극의 넓이는 동시에 제공되는 채널의 개수를 나타낸다.[14][15] 예를 들어 사회불안증 환자가 불안을 극복하고 자신감을 키울 수 있도록 돕는 '옥스포드 VR Oxford VR'은 VR 기기를 통해 노출 치료Exposure Therapy를 실시한다.[16] VR 기기를 활용하면 불안의 근원이 되는 대상이나 상황을 시각, 청각, 촉각의 자극을 통해 실제 경험과 유사한 생생함을 줄 수 있어 몰입도 높은 치료를 제공한다.

상호성은 사용자가 대상을 변형할 수 있는 정도를 의미한다. 변형의 종류는 세 가지로 구분된다. 첫째는 상호작용 또는 반응 속도이다. 가상환경에서 사용자가 서비스의 형태나 내용을 충분히 변형시킬 수 있고, 그것이 즉각적으로 반영된다면 상호성이 높은 것으로 본다. 둘째는 상호작용의 범위로, 얼마나 많은 요인을 얼마나 다양하게 바꿀 수 있는지를 통해 측정한다. 마지막은 상호작용의 매핑으로, 사람이 시스템을 사용하는 행위가 일상 행위와 얼마나 일치하는지를 통해 판단한다. 예를 들어 불면증을 치료하기 위한 수면 모니터링 기술은 상호성이 높다. 잠들기 전이나 일어난 직후 수면 일기로 쓰는 것에 비해, 수면 센서 인공지능을 활용해 실시간으로 수면 상태, 수면 무호흡증, 코골이 등의 수면 패턴을 분석해 사용자에게 알려줌으로써 높은 상호성을 제공한다.[17]

디지털 프로덕트의 생동감과 상호성을 조절해 적절한 수준의 실재감을 줄 수 있는데, 이를 통해 사용자의 감각적 경험을 디자인할 수 있다.[18] 아주 높은 실재감이 필요한 경우 생동감과 상호성을 높게 하고, 반대로 아주 낮은 실재감이 필요한 경우 생동감과 상호성을 낮게 해주는 것이다.

하지만 인공지능 요소가 가미된 HCI 3.0 기반의 디지털 프로덕트의 경우 생동감과 상호성의 방향이 기존과 다르게 설정될 수 있다. 인공지능 기반의 프로덕트는 자극의 깊이가 더욱 깊고, 자극의 넓이가 더욱 넓다. 특히 사용자의 입력이나 반응에 따라 능동적으로 결과를 생성해내는 생성형 인공지능Generative AI을 사용하면 사용자가 받게 될 자극을 더욱 다양하고 깊게 구성해 사용자의 관심에 따라 콘텐츠를 제공할 수 있다.[19] 예를 들어 어떤 사용자가 특정 색상의 버튼을 자주 클릭한다면, 해당 버튼에 대한 자극을 더욱 강화하거나 다양한 상황에서 자극을 제공하거나 할 수 있다. 이처럼 인공지능을 활용하면 시각적 자극을 포함한 다양한 자극에 대해 사용자의 행동을 적절히 반영할 수 있고, 이에 따라 자극을 강화할 수 있다.

마찬가지로 인공지능 기반의 프로덕트에서는 인공지능의 지각과 추론 과정이 시시각각 변화하는 상황에 따라 유동적으로 이루어진다. 지각과 추론을 통해 수행되는 실행 역시 인공지능의 자체적 판단에 의해 이루어진다. 이 작업들은 사용자의 직접적 개입이 불필요한 만큼 빠른 속도로 이루어진다. 예를 들어 불면증을 모니터링하는 디지털 헬스 서비스가 있다고 하자. 이 서비스를 사용하면 기존의 불면증 치료에서 수행하던 수면 일기를 사용자가 직접 쓰지 않아도 되며, 서비스가 즉각적으로 지각 및 추론을 통해 일기 작성을 실행해 준다. 즉 인공지능이 적용된 디지털 프로덕트에서는 사용자의 행동에 대한 반응이 신속하고 광범위하게 제공되어 기존의 디지털 프로덕트에 비해 상호성이 높아진다.

3. 판단적 경험

디지털 시스템을 통해 사용자에게 더욱 가치 있는 경험을 주기 위해서는
어떻게 해야 할까?

코로나 팬데믹을 겪은 사람들은 단순한 감기 증상에도 자가진단키트를 사용하거나 병원에 가서 신속항원검사를 받는다. 시간과 비용이 들기는 하지만, 검사 결과를 확인하고 나면 마음의 안정을 얻고 유용한 판단을 했다고 생각한다. 이처럼 판단적 경험이란 생각하고 느끼는 것을 통해 그것의 가치를 판단하는 것으로, 우리는 일상에서 겪는 수많은 경험이

가치 있는 경험인지 아닌지 지속적이고 반복적으로 따져보고 그 판단이 옳은지를 다시 생각한다.

사람들은 어떤 프로덕트가 자신이 원하는 가치를 효과적으로 제공한다고 판단하면, 해당 프로덕트의 사용 경험이 유용하다고 생각한다.[20] 또한 누구나 자신의 경험이 유용하기를 바라고, 유용한 경험을 제공해준 대상에 만족감을 느끼며 그것을 다시 찾는다.[21] 즉 '가치'는 판단적 경험의 중요한 목표이다.

기인점

사람들에게 자신의 경험이 가치 있고 유용하다고 느끼도록 경험을 디자인하는 중요한 요인은 바로 '기인점Locus of Causality'이다. 기인점은 1966년 줄리안 로터Julian Rotter가 제안한 '통제 위치Locos of Control'라는 개념을 확장한 것으로, 스스로 일을 제어할 수 있다고 지각하는 정도를 말한다.[22]

기인점에는 내재적 기인점과 외재적 기인점이 있다. 기인점이 내재적이라는 것은 어떤 일의 발생 원인을 자기 자신으로 보고 자신의 미래 역시 스스로 결정한다고 판단하는 것을 뜻한다. 예를 들어 디지털 헬스 서비스를 더 많이, 더 열심히 사용할수록 더 높은 치료 효과를 볼 수 있다고 믿는다면, 기인점이 자기 자신, 즉 내부에 있는 것이다. 기인점이 내부에 있으면 경험의 목표는 경험 그 자체가 되고 목표를 달성하는 과정 역시 사용자가 스스로 제어할 수 있다. 내재적 기인점과는 반대로 외재적 기인점은 어떤 일의 발생 원인을 외부 요인 때문이라고 보고 자신의 미래에 대해 스스로 결정할 수 있는 것이 별로 없다고 판단하는 것을 뜻한다. 예를 들어 갑작스러운 코로나 바이러스 창궐로 우울, 불안 등 심리적 변화가 생겼다면, 기인점이 외부에 있는 것이다.[23] 기인점이 외부에 있으면 경험의 목표 역시 경험 외의 다른 것에 놓이며 스스로 제어할 수 있는 부분이 상대적으로 적어진다.

기인점이란 경험의 목적과 절차를 모두 다룰 수 있는 가치중립적 개념이기 때문에 내부이든 외부이든 어떤 특정 위치가 항상 좋다고 판단할 수 없다. 상황에 따라 내재적 기인점이 더 적합할 수도 있고, 반대로 외재적 기인점이 더 유용할 수도 있다.

조절 요인

판단적 경험의 기인점을 조절하는 요인은 크게 목적 요인과 절차 요인으로 나뉜다. 목적 요인은 프로덕트를 사용한 뒤 사람들이 어떤 점에서 해당 경험이 가치 있었다고 판단하는지를 의미한다. 가치는 '경험적 가치Hedonic Value'와 '수단적 가치Utilitarian Value'라는 두 가지 차원으로 추상화할 수 있다.[24] 경험적 가치는 사용 하는 과정 자체가 재미있어야 하기 때문에 내재적이다. 반면 수단적 가치는 사용 자체가 아닌 사용의 과정이 수단으로 사용되어 다른 무언가의 결과를 얻는 것이기 때문에 외재적이다.

그림 2 판단적 경험의 조절 요인을 활용해 가치 있는 경험 만들기

경험적 가치에서는 프로덕트를 통해 사용자가 얼마나 좋은 경험을 했는지를 중요하게 여긴다.[25] 경험적 가치를 높이려면 특정 환경에서 발생하는 긍정적 경험인 '뜻밖의 즐거움Serendipity'[26]과 사용자가 프로덕트를 충분히 즐기는 '오락성Playability'[27] 같은 요인들이 중요하다. 예를 들어 FDA가 승인한 아킬리Akili Interactive Labs의 ADHD 치료 기기 '엔데버RXEndeavor Rx'는 어린이 환자가 치료에 몰입할 수 있게 액션 비디오 게임으로 오락성을 높였다.[28] 또한 인지 기능을 개선함으로써 사용자가 기대했던 오락의 가치보다 더 큰 이익을 제공해 사용자에게 최적의 경험을 선사한다.

수단적 가치에 초점을 둔 프로덕트는 해당 프로덕트의 사용 경험이 어떤 다른 목적을 달성하기 위한 도구로 사용되었는지를 판단한다. 수단적 목적을 가지고 있는 사용자는 목적 달성을 위한 효율성이나 비용 대

비 효과 등에 초점을 맞춰 논리적으로 접근한다. 수단적 가치를 높이기 위해서는 프로덕트의 사용 경험이 다른 프로덕트와 잘 어우러지는지에 대한 '호환성Compatibility'[29]과 프로덕트의 사용 경험이 전체적으로 한결같은지에 대한 '일관성Consistency'[30]이 중요하다. 예를 들어 마약중독을 치료하기 위한 디지털 치료 기기 '리셋오ReSet-O'는 약물 치료와 함께 사용하는 인지행동치료를 제공하므로 호환성이 있는 디지털 치료 기기라고 볼 수 있다. 또한 '리셋오'를 사용한 환자를 상대로 사용 전후의 병원 방문 횟수, 응급실 방문 횟수, 비용 효과성 등을 비교한 결과, 기존 치료 대비 비용 절감 효과가 있었다.[31]

한편 인공지능 기반의 프로덕트에서는 개인화가 더욱 세밀하게 이루어지기 때문에 목적 요인의 경험적 가치와 수단적 가치가 더욱 커질 수 있다. 즉 인공지능은 개인에게 맞춤화된 콘텐츠를 사용자에게 제공할 수 있는데, 경험적 가치를 제공하던 프로덕트는 더욱 큰 경험적 가치를 제공할 수 있고, 수단적 가치를 제공하던 프로덕트는 더욱 큰 수단적 가치를 제공할 수 있다. 그러나 이런 가치 제공은 인공지능이 개인 사용자의 누적된 행동 데이터를 기반으로 개인화 추천을 통해 나타난 효과이지, 인공지능 기술 자체의 결과는 아니다.

절차 요인은 프로덕트를 사용하는 과정을 사람들이 얼마나 통제할 수 있다고 판단하는지를 의미하며, 대표적으로 '주도성Proactivity'을 들 수 있다. 주도성은 '자동화Automation'의 수준에 따라 영향을 받는다. 자동화의 수준은 사용자가 제품의 존재나 작동 과정을 얼마나 의식하고 있는지,[32] 프로덕트가 얼마나 사람을 대신할 수 있는지를 통해 평가된다. 프로덕트의 자동화를 낮추고 사용자 주도성을 높이기 위해서는 사용자가 자신의 선호나 상황에 맞춰 프로덕트를 변경할 수 있는 '특화성Customizability'[33]과 지각된 사용자의 능력과 경험에 부합해 긍정적인 동기를 불러일으키는 '도전성Challenge'[34] 등의 디자인 요소를 사용할 수 있다.

회상 요법을 기반으로 한 치매 환자용 개인 맞춤 디지털 치료 기기 '디테라알츠DTHR-ALZ'를 예로 들어 살펴보자. '디테라알츠'는 알츠하이머 치매 환자의 회상을 돕기 위해 가족 사진이나 동영상을 보여준 뒤 환자의 반응을 녹음하거나 녹화해서 가족들이 다시 보고 피드백을 주는 서비스이다. 해당 서비스의 자동화 수준은 낮으나 개별 사용자의 경험에 맞춰진 사용자(가족)의 주도성은 높다.[35]

자동화 수준이 높으면 절차 요인이 외재적이고, 자동화 수준이 낮으면 절차적 요인이 내재적이다. 자동화 수준을 높이기 위해서는 인공지능이 주변 상황을 인지하고 있다가 특정 목적을 달성하기 위한 순간에 드러나는 '에이전트 인지Agent-awareness'[36]와 프로덕트를 사용하는 경험이 사용자의 요구에 따라 변화하는 '적응성Adaptivity'[37]이 높은 사용 경험을 제공하는 것이 중요하다. 예를 들어 뇌 손상으로 언어장애 재활 치료를 제공하는 '콘스턴트테라피Constant Therapy'는 자체 개발한 인공지능 엔진인 뉴로퍼포먼스 엔진NeuroPerformance Engine™을 통해 자동화된 치료를 제공한다. 더 많은 치료를 진행해 데이터가 축적될수록 탑재된 인공지능 에이전트는 각 사용자의 요구에 맞는 최상의 치료 프로그램을 추천한다.[38] 이처럼 인공지능이 탑재된 프로덕트에서는 사용자의 주도권보다 시스템의 주도권이 높기 때문에 판단적 기인점이 외재적일 경향이 높다.

4. 구성적 경험

디지털 시스템을 통해 사용자에게 조화로운 경험을
제공하기 위해서는 어떻게 해야 할까?

대부분의 경험은 시간적으로나 구조적, 그리고 사회적으로 다른 사람이나 사물과의 관계 속에서 구성되고 의미를 갖기 때문에 어느 한 요소를 완전히 분리할 수 없다. 구성적 경험은 경험을 이루는 다른 사람이나 사물 사이의 관계로 결정되는 경험이다.

구성적 경험은 관련 있는 요소의 특성에 따라 크게 세 가지 관계로 나눌 수 있다.[39] 첫 번째는 행동과 결과 사이의 '시간적 관계'이다. 병을 진단받고, 치료받고, 치료에 따른 효과를 모니터링하고, 다시 예후를 살피는 디지털 헬스와 같이 시간의 흐름에 따라 행동하고 그 행동에 대한 반응으로 환경이 변하고, 다시 그에 따라 추가적인 행동이 일어나는 연속적 단계에 따라 경험이 구성된다. 두 번째 관계는 나와 타인의 '사회적 관계'이다. 의사가 환자와 연결되고, 보호자 또는 지역 커뮤니티와 연결되는 것처럼 관계가 계속 변하는 것이 사회적 관계의 특징이다. 세 번째 관계는 '구조적 관계'이다. 사람과 사람 사이의 관계뿐만 아니라 프로덕트도 인간의 경험 속에서 관계의 대상이 될 수 있으며, 사용자가 이용하고

있는 프로덕트가 다른 프로덕트와 어떻게 연결되어 있고 어떻게 관계를 맺고 있는지가 해당 프로덕트를 사용하는 사용자 경험에 직간접적인 영향을 미친다. 특히 인공지능 기반의 프로덕트에서는 인공지능 에이전트가 사용자와 관계를 맺는 접점이 많기 때문에 인공지능 역시 구성적 경험에 큰 영향을 미칠 수 있다.

이처럼 세 가지 관계로 이루어진 구성적 경험의 목표는 관계를 구성하는 요소 간에 적절한 균형이 이루어진 조화로운 상태이다.[40] 이를 위해 외부 환경의 변화에 따라 관계의 복잡도를 조절해 조화로운 경험을 제공한다.

관계의 복잡도

사회관계망Social Network 이론에서 말하는 '복잡도'는 구성원들이 얼마나 응집력 있게 연결되어 있는지를 의미하며,[41] 집단을 이루고 있는 구성원들이 긴밀하고 단단하게 연결되어 있는 수준을 가리킨다.[42] 복잡도가 높을수록 구성원들이 집단에 머무르고자 하는 속성이 높아지고, 복잡도가 낮을수록 구성원들이 집단을 이탈하고자 하는 속성이 높아진다.[43] 하지만 관계의 복잡도는 집단의 크기에 의해서만 결정되는 것이 아니라 관계의 구조에 의해 결정된다. 즉 노드의 수가 아니라 링크의 연결성에 의해 결정된다.

구성원이 적은 집단이라고 해서 반드시 복잡도가 낮고, 많다고 해서 반드시 복잡도가 높은 것은 아니다. 일반적으로 구성원의 수가 많아지면 관계의 복잡도는 낮아진다. 상호작용하는 데 필요한 시간과 노력이 제한적이기 때문이다. 예를 들어 병원에는 하루에도 수많은 환자가 방문하지만, 그들이 같은 공간에 머무른다고 하더라도 서로 간의 소통은 거의 일어나지 않는다. 서로에게 영향을 미치지 않고 그저 스쳐 지나가는 경우가 대부분이다. 이런 경우 관계의 복잡도는 매우 낮다. 반대로 노인 복지관에서는 여러 프로그램을 통해 집단 작업 치료를 제공한다. 서로 간의 치료나 정서에 영향을 미치기 때문에 관계의 복잡도가 높다.

조절 요인

인간의 상호작용 경험으로 구성되는 소통 관계의 복잡도를 결정하는 기본 요인은 '밀도Denisty'와 '강도Strength'이다. 밀도는 전체 네트워크의 관계 응집성이고, 강도는 개별 노드 간의 관계 응집성이다. 경험 네트워크에서 사용자가 얼마나 많은 사람과 관계를 맺었는지, 또 각 관계가 얼마나 깊은지에 따라 관계의 복잡도를 조절할 수 있다.[44]

밀도는 집단 내 구성원 간의 의미 있는 상호작용 관계가 얼마나 촘촘한지 또는 희박한지의 정도를 의미한다.[45] 전체 네트워크를 구성하는 단위, 즉 노드 간에 연결될 수 있는 모든 링크 중 실제로 연결되어 있는 링크가 몇 개인지를 계산해 정량적으로 측정할 수 있다. 노드 간의 연결 링크가 많아 집단 내 상호작용이 촘촘할수록 밀도가 높고 관계적 복잡도가 높아진다.[45]

그림 3 구성적 경험의 복잡도를 조절하는 요인을 활용해 조화로운 경험 만들기

강도는 한 사람이 다른 사람이나 사물과 주고받는 상호작용의 빈도와 양을 의미한다.[46] 노드 간에 빈번하게 그리고 오랫동안 상호작용할수록, 또 주고받는 정보량이 크거나 수준이 높을수록 링크 간 관계의 강도가 높아진다. 단 경험적으로 의미 있는 상호작용 빈도, 기간, 정보량, 정보 수준은 상호작용의 맥락에 따라 달라질 수 있다. 모바일 애플리케이션 기반 디지털 프로덕트를 통해 환자가 다른 사람과의 소통 없이 혼자서 애플리케이션과 상호작용하며 제공받는다면 낮은 밀도를 갖는다. 반면 애플리케이션을 통해 트레이너나 주치의에게 다양한 정보를 주고받는다면 관계의 강도는 높아진다. 예를 들어 앞서 설명한 '리셋오'는 의

사가 대면으로 제공하는 인지 행동 치료를 애플리케이션으로 구현해 환자에게 행동을 지시하고 예후를 관리한다. 환자와 서비스 간의 단일 소통으로 밀도가 낮고, 환자의 개인 의료 정보로 제한되어 있어 강도가 낮다. 반면 일반 병원처럼 디지털 공간에서 다양한 의료진과 환자가 한 공간에서 서로 밀접하게 소통하는 메타버스피탈Metaverspital은 관계의 복잡도가 높다. 메타버스피탈은 가상현실을 뜻하는 '메타버스Metaverse'와 병원을 뜻하는 '호스피탈Hospital'의 합성어로, 진료, 치료, 처방, 수납 등 일반 병원에서 일어나는 상호작용 접점을 메타버스 공간으로 확장시킨 개념이다. 디지털 세상 속에서 여러 관계자와 소통할 수 있어 높은 밀도를 가지며, 여러 정보를 주고받을 수 있어 높은 강도를 가진다.

한편 인공지능 기반의 디지털 프로덕트는 관계의 밀도와 강도가 일반적으로 높은 편이다. 과거의 디지털 프로덕트에 탑재된 에이전트가 정해진 틀에 따라 소통하는 비인격적 존재였다면, HCI 3.0 시대의 인공지능 에이전트는 사용자와 상호작용할 수 있는 인격적 존재에 가깝다. 즉 인격적 소통이 가능한 인공지능 에이전트는 상호작용 링크의 수를 증가시켜 네트워크의 밀도를 높이며, 언제 어디서든 상호작용할 수 있어 관계의 복잡도를 높일 수 있다. 특히 Chat GPT와 같은 자연어 처리가 가능한 인공지능이 등장하면서 인공지능 에이전트와의 관계가 더욱 깊고 넓어졌다. 인공지능 기반의 프로덕트는 기존에 비해 사람과 사람, 사람과 기기 간의 상호작용 밀도와 강도를 높여 관계의 복잡도가 높아진다.

밀도와 강도는 서로 밀접하게 연관되어 있지만, 개별적 개념이기 때문에 이 두 가지 요인을 모두 이해해야 한다. 그런 다음 관계의 복잡도에 영향을 미치는 사용 경험은 무엇이고, 그에 따른 디자인 요소는 무엇인지 알아보는 것이 중요하다.

5. 사용자 경험과 외부 환경의 관계

사용자가 현재 하고 있는 경험과 이에 영향을 미치는 외부 환경을
어떻게 하면 효과적으로 파악할 수 있을까?

경험의 3차원 모형

앞에서 감각적 경험, 판단적 경험, 구성적 경험의 차원을 하나씩 구분해
살펴봤지만, 외부 환경요인과 경험의 관계를 살펴보기 위해서는 이 세 가
지 경험의 차원을 통합해 하나의 경험으로 보아야 한다. 경험의 3차원
공간을 그림 4와 같이 모형화해서 나타내면 도움이 된다. Y축은 감각적
경험 차원으로, 경험의 실재감이 얼마나 높고 낮은지를 표현한다. Z축은
판단적 경험 차원으로, 경험에 대한 판단이 내부에 기인하는지 외부에
기인하는지를 표현한다. X축은 구성적 경험 차원으로, 관계의 복잡도가
높은지 낮은지를 표현한다.

　　사람들이 특정 프로덕트를 사용하는 과정을 세 가지 경험의 차원
으로 나누고, 그것에서 느끼는 실재감과 기인점과 복잡도의 수준을 각
각의 축에 표시한 뒤 세 가지 축의 교차점을 찾으면, 현재의 경험을 3차
원 공간 위에 하나의 점으로 표현할 수 있다. 이 방법에는 몇 가지 이점이
있다. 실제 사람들의 세 가지 경험 차원이 한 점으로 통합된다는 사실을
명시적으로 표현할 수 있고, 특정 프로덕트의 사용 경험을 매우 간단한
방법으로 3차원 공간에 표현할 수 있다는 점이다.

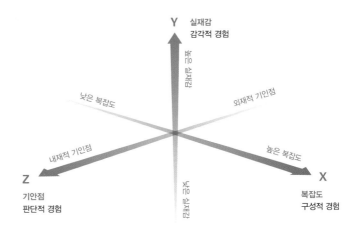

그림 4 경험의 3차원 공간 모형

뇌졸중으로 인한 언어장애 치료의 경험을 예로 들어보자. 환자는 치료사와 대면으로 언어 치료를 하며, 환자의 언어 상태에 따라 피드백이 제공되기 때문에 실재감이 높다. 하지만 치료사의 청지각적 평가에 의존하고 자가 훈련 시에는 적절한 피드백을 받을 수 없기 때문에 상호작용성이 높다고 볼 수 없다. 판단적 경험 측면에서 보자면 언어 치료사가 치료를 주도하기 때문에 환자 주도성이 낮고, 의사소통 능력 회복을 목적으로 매일 같은 훈련을 반복하기 때문에 도구적 가치를 가지고 있어 기인점이 외부에 있다. 구성적 경험 요인으로는 언어 치료사와의 일대일 치료로 진행되어 언어적 요소만 활용하기 때문에 관계의 복잡도가 낮다고 볼 수 있다.

경험의 그래프는 경험을 하는 사람에 따라서 다르게 그려질 수 있다. 주의할 점은 다른 사용자 유형의 경험을 합쳐서 평균을 내면 안 된다는 것이다. 예를 들어 디지털 헬스의 경험을 이해하기 위해서는 의료진을 위한 경험 분석과 사용자(환자)를 위한 경험 분석이 개별적으로 진행되어야 한다.

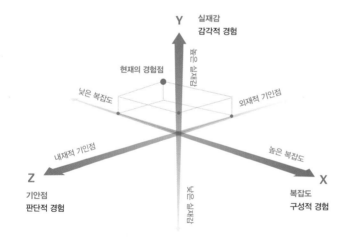

그림 5 뇌졸중 후 언어 치료를 받는 환자의 경험에 대한 3차원 모형

외부 환경 분석

특정 프로덕트 자체의 경험 요소만 따져서는 현재를 이해하고 미래를 예측하기 어렵다. 해당 프로덕트가 왜 3차원 모형 위에 표시한 경험점을 가지는지 그 이유를 충분히 설명하고, 앞으로 어떤 방향으로 움직일 것인지 예측하기 위해서는 현재의 사용자 경험과 함께 사용자를 둘러싸고 있는 다양한 외부 환경요인 간의 관계를 이해해야 한다. 경험은 사람과 그 사람을 둘러싸고 있는 환경 사이에서 일어나는 끊임없는 작용 반작용을 통해 만들어지기 때문이다.

그렇다면 인간의 경험과 상호작용하는 외부 환경요인은 어떤 것들이 있을까? 개인이나 기업이 직면한 외부 환경요인을 사회 문화적Socio-cultural, 경제적Economic, 기술적Technological 환경으로 구분해 살펴볼 수 있는데, 이 외부 환경요인은 세 가지 경험의 차원과 밀접하게 영향을 주고받는다. 이를 분석하는 도구를 'SETSocio-cultural, Economic, Technological'라고 명명한다.[47] 표 1은 세 가지 외부 환경에 속하는 요인으로 어떤 것들이 있는지 구체적으로 보여준다.

사회 문화적 요인	경제적 요인	기술적 요인
▸ 라이프스타일(가족, 업무 패턴, 건강)	▸ 관계자의 가처분 소득	▸ 인공지능의 발달과 보급
▸ 인구통계학적 요인(연령, 성별)	▸ 가정의 경제 상황	▸ 기술 발전 경쟁
▸ 소비자 태도 및 의견	▸ 비즈니스 사이클(탄생과 소멸)	▸ 연구 자금
▸ 사회적 유동성	▸ 인플레이션	▸ 대체 기술/솔루션
▸ 미디어 수용(책, 잡지, 음악 등)	▸ 고용률	▸ 기술의 성숙도
▸ 법률의 변화	▸ 소비자 신뢰 지수	▸ 기술 수용력
▸ 브랜드, 기업, 기술적 이미지	▸ 대내적 경제 상황, 트렌드	▸ 정보 및 소통 기술
▸ 광고 홍보, 매스컴 등	▸ 세금	▸ 기술 법규/정책
▸ 생태적/환경적 문제	▸ 제품/서비스에 대한 세금	▸ 혁신 잠재성
▸ 에너지 소비	▸ 시장과 거래 주기	▸ 기술 라이선스, 특허
▸ 폐기물 처리	▸ 특정 산업 요인	▸ 지식재산권
▸ 윤리적 이슈	▸ 시장 형성 및 분배	
▸ 문화적 관습	▸ 이자, 환율	
▸ 전쟁, 지역 갈등	▸ 국제 교역/재정 이슈	
▸ 정치적 안정성	▸ 소비자 소비 패턴	
▸ 교육	▸ 거래 정책 및 관세	
	▸ 자금의 승인과 분배	

표 1 사용자 경험에 영향을 미치는 외부 환경요인(SET)

표 1에서 제시된 요인 외에도 사용자의 경험에 영향을 미치는 외부 환경요인은 무궁무진하지만, 거시적 환경의 영향을 간결하게 파악하는 도구로 SET를 활용해 왔다. 간단한 틀을 통해 복잡한 인간의 경험을 이해할 수 있다는 간편성 측면에서 효과적이기 때문이다.

한편 HCI 3.0에서 가장 관심을 가지고 분석해야 하는 환경요인 하나를 선택하자면 기술적 요인을 꼽을 수 있다. 물론 사회 문화적 요인, 경제적 요인도 중요하지만, 인공지능 기술의 발달과 넓은 보급으로 기술적 요인의 영향력이 매우 커지게 되었다. 사람의 심박을 추론하기 위한 딥러닝 모델이나 음성합성 기술 등 디지털 헬스 분야에서 사용되는 인공지능뿐만 아니라 생활 가전이나 자동차, 웨어러블 기기 등 수많은 분야에서 인공지능이 활용되고 있다. 이런 인공지능이 프로덕트에 깊숙이 영향을 미치게 되면서 감각적인 실재감, 관계의 복잡도가 높아지고 판단의 기인점이 외재화될 가능성이 매우 크다.

분류	사회 문화적 요인 코로나19로 비대면 라이프스타일 시대 도래	경제적 요인 중장년층 은퇴로 소득 및 소비 감소	기술적 요인 인공지능 기반 디지털 헬스 기술의 등장
감각적 경험	낮은 생동감/낮은 상호성 코로나 19로 실제 대면 환경과 달리 낮은 실재감의 서비스를 제공받음. 비대면 라이프스타일이 증가하며 사람들은 점점 더 실재감이 높은 서비스를 기대함.	낮은 생동감/낮은 상호작용성 경제적 부담으로 실재감이 높은 서비스를 기대하지 않음.	높은 생동감/높은 상호성 기술의 발전으로 개인 모바일 사용 시 사용자 참여도와 상호성이 높은 UI 표현이 가능해짐(실시간 바이오 피드백).
판단적 경험	사용자 주도/경험적 가치 외부 활동의 제약이 늘어 많은 활동이 자발적 참여로 이루어짐(모바일을 통한 자가 훈련). 내재적 기인점이 높아지며, 활동 자체에 가치를 부여함.	사용자 주도/수단적 가치 소비심리 위축으로 목적 지향적 소비를 하게 됨. 또한 개인이 컨트롤하는 신중한 소비 성향을 보이게 됨.	시스템 주도/수단적 가치 인공지능 및 빅데이터 기술로 인해 환자의 데이터를 자동으로 처리 및 분석하고 개인 맞춤형 치료 자동 제공이 가능해짐.
구성적 경험	낮은 관계의 밀도/높은 관계의 강도 외부 활동의 단절로 대면 관계 및 불특정 다수와의 접점이 많이 줄어듦. 대다수의 비대면 활동이 개인 모바일 기기를 통해 구성적으로 이루어짐.	낮은 관계의 밀도/낮은 관계의 강도 필요한 소비만을 위해 취미 모임 및 사교 활동을 줄이게 됨. 새로운 관계와 기술을 늘리지 않고 기존의 것들을 활용함.	낮은 관계의 밀도/높은 관계의 강도 사용자의 피로도를 낮추고 필수(진단 및 치료) 기능에 집중하기 위해 기능의 밀도는 낮으나, 관계자 간의 관계의 강도는 높아짐(데이터의 공유).

표 2 '리피치'의 사용자 경험에 영향을 미치는 환경요인(SET)과 세 가지 경험의 차원

표 2는 마비말장애 디지털 치료 기기 '리피치'를 통해 사용자 경험에 영향을 미치는 환경요인과 세 가지 경험의 차원을 살펴본 것이다. 2019년 코로나 창궐 이후 사람들의 삶에 변화가 찾아왔다. 의료 센터에서 대

면 언어 치료를 받기 어려워지면서 비대면 화상 치료를 받는 환자가 늘어났다. 감각적 경험의 차원에서 비대면 치료를 받는 환자는 기존 의료진에게 받던 치료에 비해 낮은 생생함과 낮은 상호성의 치료를 제공받게 된다. 비대면 치료는 자발적으로 치료에 참여하는 것이 중요한데, 치료를 얼마나 잘 꾸준히 받는지에 따라 치료 예후가 달려 있다. 따라서 판단적 경험의 차원에서 사용자 주도의 내재적인 기인점 요인이 강해졌다.

6. 사용자 경험을 위한 목표 경험 설정

사용자가 원하는 새로운 경험을 찾는 효과적인 방법은 어떤 절차를 거쳐 이루어질까?

프로덕트를 사용하는 경험은 감각적 경험, 판단적 경험, 구성적 경험의 차원으로 복잡하게 얽혀 있다. 따라서 진정한 경험을 제공하는 프로덕트를 개발하기 위해서는 여러 가지 요인을 고려한 전략적인 고민이 필요하다. 경험에 영향을 미치는 외부 환경을 이해하고, 경험에 영향을 미치는 사용자 내부의 갈등도 분석해야 한다. 현재의 외적 환경 속에서 사람들이 내적으로 원하는 것과 프로덕트를 사용하는 경험이 서로 일치를 이루어야 비로소 진정한 경험이 도출되기 때문이다.

　　기본적으로 경험이란 인식, 기억, 해석과 같이 본질적으로 주관적인 인지 작용이기 때문에 정량화해서 객관적 치수로 치환하는 데에는 한계가 있다. 따라서 구체적인 좌푯값보다는 상대적으로 어떤 방향으로 얼마나 강하게 이동할 것인지가 더 중요하다. 상대적인 중요도를 고려해 하 그림 5와 같이 3차원 공간에 하나의 경험점을 찍는 것은 비록 정확도가 높지 않을 수 있지만, 여러 다른 배경을 가진 프로젝트 구성원들이 서로 협력하기에 좋고 상대적인 방향과 강도를 설명하기에 충분하다는 이점이 있다. 사용자 경험의 관점에서 새로운 디지털 프로덕트를 만들기 위해서는 다음과 같은 네 단계를 따른다.

현재 경험점 파악하기

사용자 경험을 위한 목표 경험 설정의 첫 번째 단계로, 만들고자 하는 디지털 프로덕트가 사용자에게 제공하는 현재의 경험의 수준을 경험의 세 가지 차원을 통해 측정한다. 예를 들어 모바일 기반 언어 재활 서비스

를 만들고자 한다면, 현재의 대면 언어 치료의 경험 수준을 그림 5와 같이 3차원 모형 위에 한 점으로 그려본다. 3차원 모형의 한 점을 직관적이고 명확하게 찾기 위해서는 세 가지 경험의 차원에서 각 조절 요인을 그림 6과 같이 11단계로 나눈다. 예를 들어 감각적 실재감의 축에서 가장 낮은 수준의 실재감에 해당되는 지점 '-5'의 예시를 정하고, 가장 높은 실재감에 해당되는 지점 '+5'의 예시를 정한다. 이후 나머지 지점의 경험 역시 각 수준에 맞게 예시를 정하고, 현재의 경험점은 어느 예시와 가장 밀접한지 확인한다.

이런 과정을 판단적 경험과 구성적 경험에서도 진행한다. 그렇게 단계를 거치며 현재의 경험점에서 사용자가 더 원하는 방향으로 얼마나 강하게 이끌리는지 그 방향성과 강도를 표시한다. 여기서 주의할 점은 양쪽 끝에 있는 '-5'와 '+5' 지점에 있는 경험들은 가장 극단적인 경험의 사례를 예시로 정하는 것이다. 예를 들어 실재감과 관련해서 콘서트장 한가운데 서 있는 경험을 실재감 '5'로 하거나, 거의 들리지 않는 배경음악을 실재감 '-5'로 하는 것이다.

그림 6 수준별 경험점을 설정하기 위한 모형

사용자의 내적 갈등 파악하기

두 번째 단계는 현재의 경험과 비교해서 사용자가 원하는 경험을 추정하는 것이다. 이를 사용자 내부의 갈등 요소 파악이라고 한다. 예를 들면 '리피치' 관련해서 다음과 같은 질문에 대한 답을 구할 수 있을 것이다. 지금의 대면 언어 치료보다 더 높은 감각적 경험의 실재감을 원하는가, 더 낮은 실재감을 원하는가, 혹은 지금의 수준에 만족하는가? 지금보다 더 내재적 기인점을 가진 판단적 경험을 원하는가, 더 외재적인 기인점을 가진 판단적 경험을 원하는가, 혹은 지금의 수준에 만족하는가? 지금보다 더 높은 관계 복잡도를 가지는 구성적 경험을 선호하는가, 더 낮은 관계의 복잡도를 선호하는가, 혹은 지금의 수준에 만족하는가?

모바일 기기를 통해 집에서 언어 치료를 받고자 하는 환자의 경우, 자신의 훈련에 대한 피드백을 빠르게 얻기를 원할 것이다. 따라서 그림 7 과 같이 가상의 점을 찍는다(높은 실재감의 방향으로 +3). 마찬가지로 판단적 경험과 구성적 경험도 내부의 갈등 요인에 따라 방향과 강도를 정하고, 점을 찍는다. 환자는 긴 치료 기간에 지치지 않고 치료에 몰입해 훈련을 할수록 더 좋은 효과가 나타나길 원하고(내재적 기인점의 방향으로 -3), 매일 접하는 모바일 앱을 통해 치료사와 더 깊이 있는 관계를 원할 것이다(높은 복잡도의 방향으로 +2).

60대 마비말장애 환자가 원하는 언어 치료
병원에 가지 않고도 혼자 매일 할 수 있는 자가 훈련이 필요하다. 어떻게 소리를 내고 있는지, 훈련을 잘 받고 있는지 알려주면 좋겠다. → 실재감 강화(+3)
6개월이라는 긴 치료 기간 지치지 않고 훈련을 지속해서 하고 싶다. 열심히 하면 나아질 것이라는 믿음이 생겼으면 좋겠다. → 내적 기인점 강화(-3)
가끔 만나는 치료사와 더 깊이 있는 이야기를 나누고 유용한 정보를 얻고 싶다. → 복잡도 상승(+2)

그림 7 '리피치'에 대한 사용자의 내적 갈등 분석

외적 요인이 압박하는 경험점 파악하기

세 번째 단계에서는 만들고자 하는 디지털 프로덕트에 직간접적으로 영향을 미치는 다양한 사회 문화적, 경제적, 기술적 환경요인을 되도록 많이 도출한다. 디지털 프로덕트를 만들기에 앞서 외부의 환경요인을 이해해야 프로덕트가 나아갈 방향을 제시할 수 있기 때문이다. 그리고 각 환경요인이 세 가지 경험의 차원에 미치는 영향을 분석한다. 지금의 사회 문화적, 경제적, 기술적(특히 인공지능 기술) 환경요인이 세 가지 경험 요인을 어느 방향으로 이끄는지를 분석하는 것이다.

외적 요인이 현재의 경험점에서 사용자를 어떤 방향으로 얼마나 강하게 압박하는지를 표시하기 위해 그림 8처럼 각 조절 요인을 다섯 단계로 나눈다. 예를 들어 코로나 바이러스로 실재감이 높은 대면 언어 치료가 어려워졌을 뿐 아니라 대면 언어 치료비가 비싸서 환자들은 상대적으로 실재감이 낮은 모바일 기반 언어 치료 서비스를 선택할 것이다. 따라서 현재의 경험점 대비 실재감이 낮은 방향으로 약하게 이동한다(실재감 약화 -2). 판단적 경험 측면에서 본다면 코로나19로 외부 활동이 제한되면서 많은 활동이 자발적 참여로 이루어지고 모바일 치료의 몰입도를 높일 것이다. 언어 치료 또한 마찬가지이다. 인공지능 기술의 적용은 사용자에게 제공되는 모바일 언어 치료의 경험점에 영향을 줄 수 있는데, 모바일 맞춤화 언어 치료에 집중하고 치료 활동 자체에 가치를 부여할 것이다(내재적 기인점 -2). 마지막으로 관계적 경험 측면에서는 인공지능 기술을 통해 환자로부터 생성되는 다양한 데이터를 분석해서 의료진과 공유할 수 있게 되고, 인공지능 에이전트의 존재로 관계의 수가 증가하고 언제 어디서든 상호작용하게 되어 더 좋은 치료 경험을 제공할 수 있는 복잡도 높은 치료 서비스가 나타날 것이다(복잡도 상승 +1).

미래의 지향 경험점 도출하기

마지막 단계에서는 새로 그린 균형점이 어디인지를 알고 어느 정도의 힘으로 현재의 경험을 변화시켜야 하는지를 파악한다. 앞의 세 단계에서 그린 3차원 그래프를 한곳에 모으면, 사용자의 내부적 갈등 요인과 외부적 환경요인에 따라 현재의 경험점이 어떤 방향으로 얼마나 강하게 이끌리는지를 알 수 있다. 즉 현재의 경험점에 사용자의 내적 갈등이 유도하는 경험점과 외적 요인이 강요하는 경험점을 함께 적용하면, 그림 9와 같

실재감: 1 − −2 = −1

기인점: 3 − 2 = 1

복잡도: −4 + 1 = −3

현재의 경험점: 1, 3, −4

외적 압박으로 새로운 경험점: −1, 1, −3

60대 마비말장애 환자의
언어 치료 경험점을 바꾸는 외적 환경요인(코로나 팬데믹 시대)

사회 문화적 + 경제적 요인 | 코로나로 인해 실제 대면 환경과 달리 낮은 실재감의 서비스를 제공받음. 경제적 부담으로 실재감이 높은 서비스를 기대하지 않음. → 실재감 약화(−2)

경제적 요인 | 외부 활동의 제약이 늘어 많은 활동이 자발적 참여로 이루어짐(모바일을 통한 자가 훈련). 내재적 기안점이 높아지며, 활동 자체에 가치를 부여함. → 내적 기인점 강화(−2)

기술적 요인 | 사용자의 피로도를 낮추고 필수(진단 및 치료) 기능에 집중하기 위해 기능의 밀도는 낮으나, 관계자 간의 관계의 강도는 높아짐. → 복잡도 상승(+1)

그림 8 '리피치'에 대한 외적 요인 분석

그림 9 '리피치'의 내적 갈등과 외적 요인의 영향을 반영한 새로운 목표 경험점

이 새로운 경험점을 도출하게 된다. 바로 이 새로운 경험점에 있는 경험을 제공하기 위해 디지털 시스템의 아키텍처와 인터랙션, 인터페이스를 설계하고 구현하며, 그 결과를 검증하는 것이다. 그리고 이것이 사용자 경험을 위주로 한 디지털 프로덕트의 기본 방향이다.

경험을 기반으로 디지털 시스템을 만들기 위해서는 먼저 다양한 사용자의 현재 경험점을 파악하기 위한 분석을 진행한다. 그리고 그 결과를 바탕으로 새로운 경험점을 도출한 뒤 그 경험점을 제공하기 위한 디지털 프로덕트의 아키텍처와 인터랙션, 인터페이스를 개발한다. 사용자가 현재 하고 있는 경험점에 대한 정밀 분석은 6장 '관계자 분석', 7장 '과업 분석', 8장 '맥락 분석'을 통해서 이루어진다. 그리고 9장 '콘셉트 모형 기획'과 10장 '비즈니스 모델 기획'에서는 새로운 목표 경험점을 파악하고, 14장 '통제된 실험 평가'와 15장 '실사용 현장 평가'에서는 새로운 경험점이 디지털 프로덕트를 통해 실제로 제공되는지를 확인한다.

사용자 경험에서 중요한 것은 설정한 목표 경험점을 더욱 구체화해서 실제 시스템 분석과 설계에 활용할 수 있어야 한다는 점이다. 실재감과 기인점, 그리고 복잡도는 경험주의 철학을 기반으로 한 개념적 목표라서 이상적인 지향점을 제시하기는 하지만, 이를 실제 프로덕트 개발에 활용하기 위해서는 시스템상의 원칙으로 구체화해야 하기 때문이다. 3장 '유용성', 4장 '사용성', 5장 '신뢰성'에서는 최적의 진정한 경험을 주는 디지털 프로덕트의 선결 조건을 통해 이를 구체화하는 방법을 자세히 다루고자 한다.

핵심 내용

1	사용자의 모든 경험은 매우 복잡하게 얽히고설킨 실타래와 같다. 사람들이 직접 디지털 프로덕트를 사용하면서 느끼고 생각한 경험의 분석을 통해 프로덕트가 현재 어떤 의미가 있으며, 앞으로 어떤 방향으로 진화해 나갈지 살펴볼 수 있다.
2	실재감은 외부 환경의 변화에 대응해 감각적 경험 차원을 조절하는 데 효과적이다. 지각적 요인인 생동감과 행동적 요인인 상호성에 영향을 받는다.
3	인공지능 기술을 통해 적절한 실재감을 만들어 효과적으로 사용자의 감각적 경험을 조절하고 센스 있는 경험을 제공한다.
4	기인점은 외부 환경에 대응해 판단적 경험을 조절하는 데 효과적인데, 목적 요인과 절차 요인으로 나뉜다.
5	목적 요인은 경험적 가치와 수단적 가치에 영향을 받으며, 절차 요인은 자동화 정도에 따라 영향을 받는다.
6	기인점은 경험의 절차와 결과를 포괄적으로 다룰 수 있는 가치중립적 개념이기 때문에 서비스의 대상과 특성에 따라 내재적 또는 외재적 가치를 지닌 경험을 만든다.
7	관계의 복잡도는 외부 환경의 변화에 따라 구성적 경험을 조화롭게 조절하는 데 효과적인 지표이다. 다른 경험 요소 간의 연결 수준인 관계의 밀도와 다른 경험 요소와의 관계가 얼마나 강력한지를 측정하는 관계의 강도에 따라 조절된다.
8	경험 기반으로 프로덕트 목표를 설정하는 과정은 현재 경험점 파악하기 → 사용자의 내적 갈등 파악하기 → 외적 요인이 압박하는 경험점 파악하기 → 미래의 경험 지향점 도출하기의 네 단계로 구성된다.

유용성의 원리
사람들이 유용하게 사용할 수 있는
디지털 프로덕트의 요소

바야흐로 스마트폰 없는 생활을 생각하기 어려운 시대이다. 한 연구진에 따르면 사람들의 스마트폰 사용 시간은 점점 늘어나 하루 평균 스마트폰 사용 시간이 3시간을 넘는다고 한다. 그렇다면 늘어난 사용 시간만큼 사용하는 애플리케이션도 많아졌을까? 그렇지 않다. 미국인이 한 달에 사용하는 애플리케이션 개수는 꾸준하게 감소하는 추세이다.[1] 구체적으로 2019년에 한 달 평균 20.1개의 애플리케이션을 사용한 것으로 알려져 있는데, 2026년에는 이 숫자가 19.7개로 감소할 것으로 예측된다. 즉 사용자에게 '선택된' 애플리케이션의 개수는 줄어들고, 이에 따라 해당 애플리케이션의 사용 시간이 길어진다는 뜻이다.

사용자에게 선택되는 애플리케이션은 어떤 것들일까? 기본적으로 사용자에게 쓸모 있는 기능을 제공해야 하고, 사용하기 쉬우며, 믿고 쓸 만해야 할 것이다. 본 장에서는 사용자에게 필요한 '쓸모 있는 기능'을 제공하는 것에 주목한다. 사용 방법이 아무리 어렵고 불편하더라도 사용자에게 꼭 필요한 기능을 제공하는 애플리케이션이라면, 사용자는 해당 애플리케이션을 사용할 것이다. 반면 사용자가 원하는 목적을 달성하지 못한다면 아무리 멋있고 화려하더라도 그 애플리케이션을 사용하지 않을 것이다. 프로덕트를 사용하는 과정에서 사용자가 필요로 하는 기능이나 가치를 제공하지 못한다면, 더 이상 사용할 이유가 없기 때문이다. 본 장에서는 사람들에게 유용한 디지털 프로덕트를 제공한다는 것이 구체적으로 어떤 의미인지를 알아본다.

1. 유용성의 의미

사람들이 유용하다고 생각하는 디지털 프로덕트의 조건은 무엇일까?

디지털 프로덕트를 사용하는 이유는 무엇일까? 사람들이 특정한 디지털 시스템을 사용할 때 갖는 '목적'과 관련된 개념을 '유용성Usefulness'이라고 한다. 이는 사람들이 일반적으로 생각하는 기능적 유용성에 머무는 의미가 아닌, 사람들에게 의미가 되는 목적을 이루는 데 도움이 되는 모든 것을 포괄할 수 있다. 유용성의 원리는 사람들이 디지털 시스템을 사용하는 목적을 효과적으로, 그리고 정확하게 달성하도록 도와주는 상호작용의 원리를 말한다.[2] 한 예로 사람들은 누군가와 메시지를 주고받기 위해 카카오톡KakaoTalk 서비스를 사용한다.[3] 단문 메시지 서비스Short Message Service, SMS를 통해 유료로 문자를 주고받던 과거의 환경에서 '무료'로 소식을 주고받고 싶다는 사용자의 목적이 충족되면서 카카오톡은 큰 성장을 이루었다. 즉 디지털 프로덕트는 사람들의 사용 목적을 충족시켜야 비로소 이용될 수 있다.

유용성의 관점에서는 시스템의 사용 과정이 다소 어렵고 복잡하더라도 '사용자가 원하는 목적을 정확하게 잘 수행할 수 있는지'에 주목한다. 예를 들어 코로나 팬데믹으로 일상이 마비되었을 때 시행했던 원격 수업이나 원격진료, 재택근무 등을 살펴보면 유용성의 의미를 이해할 수 있다. 대표적인 사례로 1세대 핸드폰을 들 수 있다. 당시 핸드폰은 벽돌의 수준에 가까울 정도로 크고 불편했음에도 사람들이 들고 다녔던 이유는 언제 어디서든 다른 사람들과 연락을 취할 수 있다는 유용성 때문이었다.

디지털 헬스 서비스 중에는 어린이의 일상 속 생활 습관 형성을 돕는 '티모TIMO'가 있다.[4] 이 서비스는 일종의 스마트 시계로, 어린이가 몇 가지 생활 과업을 차례로 수행할 수 있게 도와준다. 예를 들어 아침에 일어나서(2분), 침구를 정리하고(2분), 세수를 하고(5분), 아침을 먹고(10분), 이를 닦고(5분), 옷을 갈아입는(5분) 여섯 가지 생활 과업을 목표한 시간 동안 순서대로 수행할 수 있게 돕는다. 이 루틴을 설정하기 위해서는 어린이 사용자가 부모와 함께 생활 과업을 선택하고 순서와 수행 시간을 정하는 등 복잡한 과정을 거쳐야 한다. 또 설정한 시간 안에 해당 약속을 수행할 수 있는지를 확인하고 수정하는 과정이 필요하다. 이렇게

복잡한 과정이 필요한데도 '티모'를 사용해 본 어린이와 부모는 매우 만족한다. 특히 복잡한 일을 짜임새 있게 설정하고 진행하는 데 어려움을 겪는 ADHD 아동이나 자폐 스펙트럼 장애ASD 아동의 가정에서 유용하게 사용되고 있다.

디지털 프로덕트가 사용하기 어렵거나 복잡하더라도 사용자의 이용 목적을 충족시킨다면, 충분히 가치 있는 시스템이 될 수 있다. 따라서 유용성은 시스템 기획 및 구축 과정에서 가장 우선적으로 고려해야 하는 부분이다.

2. 유용성을 위한 공간 개념

디지털 시스템이 유용성을 갖추기 위해서는 사람들에게 필요한 사항을
정확히 파악해야 하는데, 사용자가 당연한 문제와 해결 방법을
어떻게 파악할 수 있을까?

디지털 프로덕트가 유용하게 사용되기 위해서는 사람들의 현재 상황이나 그들이 이루고자 하는 바람을 알아야 한다. 그리고 디지털 프로덕트가 사용자의 니즈를 어떻게 충족시키는지에 대한 전반적인 이해가 필요하다. 이는 '문제 공간Problem Space'과 '솔루션 공간Solution Space 또는 Design Space'이라는 개념으로 설명할 수 있다.[5] 문제가 무엇인지 명확하게 파악되고, 이에 대한 해결 방법이 구체화되었을 때 비로소 유용한 디지털 프로덕트가 만들어질 수 있기 때문이다. 그렇다면 문제 공간과 솔루션 공간의 개념에 대해 구체적으로 살펴보자.

문제 공간

사람들은 누구나 일상생활 속에서 끊임없이 크고 작은 문제에 직면한다. 그리고 문제를 해결하기 위해 많은 시간을 소비한다. 무엇인가 원하는 것이 아직 이루어지지 않은 상태를 '문제'라고 하고, 원하는 것을 얻기 위해 하는 모든 행위를 '문제 해결'이라고 할 수 있다.[6]

문제에 대한 이해는 '시초 상태Initial State, 목표 상태Goal State, 제한 조건Path Constraint, 조작자Operator'라는 네 가지 요소를 통해 이루어진다. 시초 상태는 문제의 초기 상태를 말하며, 목표 상태는 문제가 해결될 최종

상태를 말한다. 제한 조건은 주어진 문제에서 지켜져야 할 조건이며, 조작자는 시초 상태에서 목표 상태로 변하는 규칙을 말한다. 어떤 문제를 이해하는 것은 해당 문제에 대한 사항, 즉 요소를 파악하는 과정이다. 이 과정을 해당 문제에 대한 표상Problem Representation을 구축하는 단계라고 한다. 문제에 대한 표상은 문제 해결에 중요한 역할을 한다. 사람이 이해하는 시초 상태, 목표 상태, 제한 조건, 조작자라는 문제 공간의 네 가지 요소를 결정함으로써 문제 해결 과정에서 준수해야 할 법칙과 방법을 결정하기 때문이다.

문제 공간이란 사람이 시초 상태에서 목표 상태로 이동하는 과정에서 마주할 수 있는 모든 상태의 집합이다. 그리고 이 문제 공간에 주어진 제한 조건 속에서 조작자를 사용해 시초 상태에서 목표 상태로 가기 위해 탐색하는 과정을 문제 해결 과정이라고 한다. 다시 말해 문제 공간이 문제를 해결하는 과정에서 처할 수 있는 모든 상태로 이루어진 미로라면, 문제 해결은 사람이 주어진 제한 조건을 준수하면서 조작자를 이용하여 미로 속을 탐색하는 과정인 것이다.

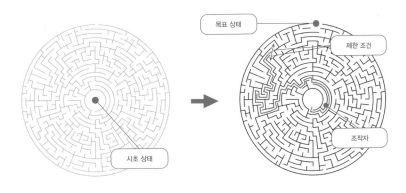

그림 1 문제 공간에서의 네 가지 요소

그림 1은 문제 공간의 네 가지 요소로, 문제 해결을 위해 시초 상태에서 목표 상태로 이동하는 과정에서 이미 설정된 제한 조건을 만나게 되고, 조작자라는 정해진 규칙에 따라 상태를 변화시키게 된다. 한 학생이 등교하는 상황을 떠올려보자. 이 학생이 바라는 것은 수업 시간에 늦지 않게 학교에 도착하는 것이다. 학생이 버스나 지하철 등 여러 가지 교

통수단을 이용해 집에서 학교까지 가는 행위를 문제 해결의 과정이라고 할 수 있는데, 시초 상태는 아침에 집에 있는 상황, 목표 상태는 학교에 도착하는 것, 제한 조건은 지하철이나 버스의 운행 시각, 조작자는 도보, 지하철 등의 교통수단으로 정리할 수 있다.

HCI에서 사용자가 어떤 문제 공간을 가졌는지를 파악하는 것은 유용한 시스템을 만들기 위한 선결 조건이다. 사람들이 디지털 프로덕트를 사용하는 현재 상태는 어떠한지(시초 상태), 프로덕트를 이용해 도달하고자 하는 목표 상태는 무엇인지(목표 상태), 그런 상태에 도달하기 위해 사람들이 현재 사용할 수 있는 프로덕트의 기능이나 정보는 어떤 것들이 있는지(조작자), 그것들을 사용할 때 시스템이나 환경에 의해 어떤 영향을 받는지(제한 조건) 파악해야 한다. 예를 들어 학교에 등교하는 경우 도보, 버스 또는 지하철 등이 조작자가 될 수 있고, 버스는 오전 6시 이후부터 사용할 수 있다는 것이 제한 조건이 된다. 이를 2장 '사용자 경험'에서 설명한 경험 기반의 방향 설정과 연계해 설명하자면, 시초 상태는 현재의 경험점을, 목표 상태는 목표 경험점을 의미하며, 현재의 경험점에서 목표 경험점으로 이동하는 과정이 문제 해결 과정이라고 볼 수 있다.

6장 '관계자 분석', 7장 '과업 분석', 8장 '맥락 분석'에서는 사용자가 가진 문제 공간을 정확하게 파악하는 것을 주요 목적으로 한다. 6장에서는 관계자의 시초 상태를 분석하고, 7장에서는 과업 분석을 통해 사용자의 목표 상태를 분석한다. 8장에서는 조작자에 대한 분석과 환경적 제한 조건의 분석 방법을 구체적으로 알아본다.

솔루션 공간

유용한 프로덕트를 만들기 위해서는 문제 공간을 이해하는 동시에 그 문제를 해결할 솔루션 공간을 이해해야 한다. 솔루션 공간이란 문제를 해결할 모든 프로덕트 대안의 집합으로, 솔루션 공간을 이해한다는 것은 개념적 모형Conceptual Model을 이용해서 특정 프로덕트가 사람들에게 어떤 의미를 가지는지를 이해하는 것을 말한다. 즉 솔루션 공간은 프로덕트에 대해 사용자가 인식할 수 있는 모든 개념적 모형의 집합이라고 할 수 있다.

개념적 모형은 특정한 목적에 따라 프로덕트가 어떻게 구성되어 있고 어떻게 작동하는지를 추상화한 결과를 의미한다. 장난감 조립 설명서

는 어린아이가 장난감의 구조를 알기 쉽게 이해할 수 있도록 추상화한 모형이고, 회사의 조직도는 회사라는 복잡한 시스템을 사람들이 이해하기 쉽도록 추상화한 모형이다. 이런 모형을 만드는 가장 큰 이유는 단순화하기 위해서이다. 실제 대상을 있는 그대로 묘사하려면 많은 정보가 필요하고 형태가 복잡해질 수밖에 없지만, 특정 목적에 적합하게 모형을 단순화함으로써 이해도를 높일 수 있기 때문이다.

디지털 프로덕트를 개발하는 데 중요한 요소는 사용자가 가진 개념적 모형을 이해하는 것이다.[7] 사용자가 특정 디지털 프로덕트의 구성 및 작동 방식과 사용 의도를 어떻게 이해하고 있는지 알아야, 그에 맞는 유용한 시스템을 만들 수 있다. 디지털 프로덕트를 개발하고 설계하는 작업은 이런 개념을 구체화하고 명확하게 만들어 가는 과정이라 할 수 있다. 이렇게 만든 프로덕트가 유용하기 위해서는 그것의 용도나 기능, 구조 등에 대한 개념을 사용자에게 명확히 전달해야 한다. 즉 문제 공간을 명확히 파악하고 이에 상응하는 솔루션 공간을 만들었을 때, 유용한 프로덕트가 만들어진다. 그림 2는 문제 공간과 이에 대한 솔루션 공간을 보여준다. 문제 공간과 솔루션 공간은 완전히 동일할 수는 없지만, 두 개념이 유사할수록 해당 문제에 상응하는 솔루션 공간이 도출된다고 할 수 있다. 9장 '콘셉트 모형 기획'과 10장 '비즈니스 모델 기획'에서는 각 프로덕트의 사용자와 제공자 관점에서 솔루션 공간을 탐색하는 것이다.

인공지능 기술이 확대되면서 HCI 3.0에서는 기존의 솔루션 공간에 비해 훨씬 더 큰 솔루션 공간이 만들어진다. 과거에는 불가능했던 기능이나 표현 방법이 인공지능 기술을 통해 가능해진 만큼 정해진 문제에 대해 생각할 수 있는 개념적 모델의 개수가 늘어났기 때문이다. 예를

그림 2 문제 공간과 솔루션 공간의 관계

들면 과거에는 아이의 목소리를 듣고 아이의 감정 상태를 판단할 수 없었지만, 이제 음성인식 기술을 통해 아이의 현재 감정에 딱 맞는 맞춤형 콘텐츠를 제공하는 개념적 모형이 가능해졌다.

11장 '아키텍처 설계'에서는 사용자가 디지털 시스템을 사용할 때 원하는 목적의 정보나 기능에 쉽게 접근할 수 있도록 시스템의 구조를 설계하는 방법을 다루고, 12장 '인터랙션 설계'에서는 시스템과 사용자 사이의 행동적 측면을 통해 시스템에 대한 전체 사용 과정에서 사용자와 시스템의 관계를 살펴본다. 13장 '인터페이스 설계'에서는 해당 사용자에게 시스템의 정보와 기능을 적절하게 표현하는 방법을 알아본다. 이를 통해 사용자가 처한 문제에 대해 디지털 시스템으로 최적의 해결책을 마련하는 방법이 무엇인지를 다룬다.

3. 심성 모형

사람들이 가진 문제에 대해 디지털 프로덕트가 제공할 수 있는
가치는 어떤 것들이 있을까?

특정 디지털 프로덕트의 가치나 기능 또는 구조에 대해 사람들이 마음속에 가지고 있는 생각을 '심성 모형Mental Model'이라고 한다. 제한된 인지적 능력을 가지고 있는 인간이 복잡한 외부 환경을 효과적으로 이해하고 활용하기 위해서는 복잡한 대상에 대한 단순화가 필요한데, 이때 사람들은 심성 모형을 구축한다. 시스템의 구조나 기능, 그리고 가치를 간단하게 추상화한 모형을 가지고 있어야 사용자가 복잡한 시스템을 이해하고, 이를 바탕으로 유용하게 사용할 수 있기 때문이다. 만약 그런 모형이 없으면 시스템이 무슨 용도로 사용되는지, 어떤 기능이나 구조를 가지고 있는지 파악하지 못하기 때문에 사용자는 시스템을 이용해 자신의 목적을 효과적으로 달성할 수 없다. 요컨대 심성 모형은 복잡한 대상이 어떤 구조를 가지고 있고, 시간의 흐름에 따라 어떻게 동적으로 움직이는지를 간단하게 표현하는 사람의 마음속에 있는 지식 구조라고 할 수 있다.[8] 따라서 사용자에게 적절한 심성 모형을 구축하게 하는 것은 사용자가 시스템과 유용한 상호작용을 하기 위한 중요한 전제 조건이 된다.

HCI에서 심성 모형은 특정 시스템의 기능이나 구조, 가치에 대해

사람들이 마음속에 가지고 있는 동적인 모형이다. 다시 말해 심성 모형을 통해 대상을 머릿속에서 가상으로 작동시키는 것이다. 예를 들어 구글 검색엔진에 접속했을 때, 사람들은 이 검색엔진에 대한 기능이나 구조, 그리고 자신에게 이로운 가치를 생각할 것이다. 이것을 구글 검색엔진에 대한 심성 모형이라 할 수 있다.

우리가 미디어를 통해 접하는 인공지능은 대부분 인간의 형태를 띠고 있고, 인공지능을 탑재한 대다수의 디지털 프로덕트를 자체적인 지각, 추론, 실행이 가능하다고 강조한다. 그 때문에 사람들은 인공지능 기반의 디지털 프로덕트를 인간과 비슷한 방식으로 사고하고 행동한다고 생각하게 되는데, 이로 인해 인공지능 기반의 디지털 프로덕트의 심성 모형은 의인화될 가능성이 높다.

사람은 자신이 가지고 있는 필요성이나 욕구를 충족하기 위해 디지털 프로덕트를 사용한다. 즉 시스템의 구조나 기능은 물론 시스템을 통해 달성하고자 하는 사용자의 목표 역시 시스템 개발에 필요한 중요한 요소이다. 가치 모형이란 시스템이 제공하는 가치에 대해 사용자가 생각하는 심성 모형으로, 디지털 프로덕트를 사용함으로써 사람들이 어떤 문제를 해결할 수 있는지를 나타낸다. 디지털 프로덕트 개발 시 가치 모형에 충분히 관심을 기울이지 않으면 사용자로부터 외면당할 위험이 높다. 시스템이 사용자에게 제공하는 가치가 불명확하면 사용자는 시스템을 어떤 용도로 써야 할지 이해하지 못할뿐더러 사용 자체가 어렵기 때문이다.

인공지능의 발전으로 사람들의 인공지능에 대한 관심이 늘어나면서 여러 오해가 생기기 시작했다. 인공지능이 탑재된 프로덕트는 무엇이든 자동으로 알아서 척척 할 수 있다고 생각하는 오해이다. ARS의 전화 상담과 인공지능 챗봇 상담을 예로 들어보자. 디지털 프로덕트를 사용하다가 상담원과의 전화를 통해 상담을 받는 사용자는 상담이 어떻게 진행될 것이라고 어느 정도 예측할 수 있다. 반면 인공지능 챗봇을 통해 상담을 받는 사용자는 '인공지능'이라는 단어에 지나치게 기대한 나머지 비현실적으로 높은 기대치에 미치지 못해 불만족스러운 경험을 할 수 있다. 인공지능 기술은 아직 모든 것을 알아서 해줄 정도로 발전하지 않았다. 그러므로 HCI 3.0의 관점에서 사용자의 가치 모형을 파악하고, 디지털 프로덕트가 제공할 수 있는 가치와 제공할 수 없는 가치를 명확

히 구분해야 한다. 이에 관해서는 9장 '콘셉트 모형 기획'에서 자세하게 다루고 있다.

사람들에게 프로덕트의 가치를 명확하게 전달하는 것은 시스템의 유용성 측면에서 매우 중요한 요소이다. 디지털 프로덕트에서 가치 모형이 무엇인지에 따라서 시장에서 경쟁자가 달라지고 시스템의 주요 기능이나 구조, 표현 방법이 변경된다.[9] 사람들이 디지털 프로덕트에서 기대하는 가치는 다양하지만, 기본적으로는 수단적 가치와 경험적 가치로 구분된다. 이는 2장에서 설명한 '판단적 경험 차원'의 두 지표와 일맥상통한다.

수단적 가치

수단적 가치Utilitarian Value란 사용자의 목적이나 필요를 달성하기 위한 도구로써 사용되는 시스템의 가치를 의미한다. 만약 감기에 걸린 환자가 처방받은 약물 정보를 찾기 위해 의약품 정보 제공 사이트를 사용하거나 길을 찾기 위해 사용자가 모바일 인터넷 위치 정보 서비스를 사용한다면, 이는 사용자가 수단적 가치를 충족시키고자 한 것으로 볼 수 있다.

일반적으로 수단적 가치를 충족시키기 위해서는 사용자가 가지고 있는 구체적인 목적이 쉽고 편리하게 달성되어야 한다. 예를 들어 약물 복용 자동화 시스템을 통해 환자의 약물 복용 관리를 돕는 '프리아Pria'라는 로봇이 있다. 프리아는 목소리를 통해 환자와 소통이 가능한 로봇으로, 최대 28가지의 약물 복용 스케줄을 조절하는 기능을 갖추고 있다.[10] 간병인이나 가족이 환자 상태를 확인할 수도 있지만, 이 로봇의 주요 기능은 복용 시점에 약물을 제공한다는 것이다. 즉 프리아는 제때 적절한 용량의 약물을 복용한다는 목적을 달성하기 위한 수단으로서의 가치를 갖는다.

경험적 가치

경험적 가치Hedonistic Value란 프로덕트의 소비를 통해 사람들이 느끼는 감성적인 만족 혹은 즐거움을 의미한다. 경험적 가치는 일반적으로 기쁨이나 즐거움, 만족감, 행복감 등 긍정적인 감정을 뜻하지만, 경우에 따라서는 공포나 흥분 같은 부정적인 감정도 포함한다. 경험적 가치는 다른 목적을 위한 수단이 아니라 사용하는 것 그 자체가 목적인 경우에 성

립한다. 예를 들어 게임하는 행위 그 자체를 위해 모바일 게임을 하거나 새로운 지식을 얻는 경험 자체를 위해 어학 공부를 하는 행위 등이 경험적 가치에 해당한다.

경험적 가치는 주관적이므로 동일한 시스템이라도 사용자마다 느낄 수 있는 가치는 다양하다. 만약 사용자가 제품을 구매하겠다는 목적을 가지고 온라인 쇼핑을 하는 것이 아니라 쇼핑 자체를 즐긴다면, 이 사용자는 수단적 가치보다 경험적 가치를 느끼고 있다고 볼 수 있다.

보통 디지털 프로덕트는 사용자에게 두 개 이상의 가치를 동시에 제공하지, 한 가지 가치만 제공하는 경우는 드물다. 하지만 주된 가치를 명확하게 전달하지 못하면 유용한 시스템이 되기 어렵다. 또한 가치가 명확하지 못할 경우 가치와 기능 사이에 충돌이 생기는데, 그렇게 되면 어느 가치도 제공하지 못하는 심각한 문제가 발생할 수 있다. 따라서 디지털 프로덕트를 통해 사용자가 어떤 욕구를 충족시키고자 하는지 확인하고, 제공할 가치의 우선순위를 정해야 한다. 나아가 제공하는 가치가 시너지 효과를 낼 수 있도록 가치 모형을 만들어야 한다. 디지털 프로덕트가 어떤 가치를 제공해야 하는지에 관해서는 9장 '콘셉트 모형 기획'과 10장 '비즈니스 모델 기획'에서 자세하게 다루고 있다.

4. 유용성의 조건

디지털 프로덕트의 유용성을 확보하기 위해 갖춰야 할
필수 조건에는 어떤 것들이 있을까?

디지털 프로덕트가 유용하기 위해서는 반드시 사용자에게 어떠한 이점이나 효과를 가져다주어야 한다. 그렇다면 사용자에게 이점이나 효과를 가져다주기 위한 조건은 무엇일까? 이는 '유효성Efficacy'과 '환경 적합성Suitability'으로 설명할 수 있는데, 디지털 헬스 사례를 통해 알아보자.

디지털 헬스는 여러 가지 조건이 엄격하게 통제된 상황에서 실험 평가를 통해서 '유효성'에 대한 근거를 확보해야 할 뿐만 아니라, 실제 환경Real World에서 '환경 적합성'을 갖추는지를 살펴봐야 한다. 여기서 유효성이란 임상 시험에서 환자가 디지털 헬스 프로덕트를 이용했을 때 확인되는 이점이 잠재적 위험보다 클 뿐 아니라 긍정적 효과가 수치상으로 나

타나는 것을 말한다.[11] 이는 디지털 프로덕트의 내적 타당성Internal Validity 을 확보하는 것을 의미한다. 반면 환경 적합성은 실제 다양한 사용 환경에서 제품의 정확성, 신뢰도, 사용 범위에 대한 데이터를 수집해 사용자의 요구 사항을 충족하는지에 대한 외적 타당성External Validity을 산출하는 것을 말한다.[12] 이를 일반화하면 표 1과 같다.

유용성의 요인	조건	조작적 정의
유효성	통제된 실험 환경	통제된 환경에서 사용자가 디지털 프로덕트를 이용했을 때 확인되는 이점이 위험보다 클 뿐 아니라 긍정적 효과가 나타남이 수치상의 변화로 입증됨.
환경 적합성	실제 사용 환경	실제 사용 환경에서 사용자의 요구 사항을 충족하는지에 대해 디지털 프로덕트의 정확성, 적절성, 신뢰도, 적정 사용 범위에 대한 데이터로 입증됨.

표 1 유효성과 환경 적합성의 조건과 조작적 정의

유효성

디지털 헬스 분야에서의 유효성은 프로덕트가 제공하는 건강상 이점을 통해 해당 프로덕트의 우수함을 증명하는 것이다.[13] 건강상 이점이란 프로덕트의 진단 및 치료의 효과성으로, 소프트웨어가 의료진의 정확한 임상적 판단을 적절하게 보조하거나 또는 예상한 치료 효과가 있다는 것을 의미한다.[12] 디지털 헬스는 질환을 진단하거나 치료하고 모니터링할 뿐 아니라 질환과 관련된 여러 정보를 제공하기 때문에 환자에게 효과적인 진단과 적절한 치료를 지원하고, 동시에 낮은 비용으로 더 나은 의료 서비스를 제공할 수 있다.

일본에서 개발한 니코틴 중독 디지털 치료 프로그램 '큐어앱SCCure-App SC'가 있다. 이 디지털 치료 기기는 금연 일기, 흡연 욕구 등의 대처 방법을 앱을 통해 제공하며, 휴대용 장치를 통해 일산화탄소 농도를 측정한다.[14] 그리고 니코틴 의존에 대한 개별화된 메시지와 동영상을 통해 환자와 의사 간의 상담 치료를 지원한다. '큐어앱SC'는 여러 임상 시험을 통해 시험군의 지속적인 금연율이 대조군에 비해 유의미하게 높음을 보여주어 그 유효성을 입증했다.[15]

구분	정의	관계자에 대한 유효성 예시
질병의 진단 및 선별에 대한 지원	만성질환의 위험을 예측하고 의료진의 치료 결정 지원	‣ 환자: 진단에서 치료까지의 시간 단축 및 맞춤형 치료 계획 설정 지원 ‣ 의료진: 디지털 헬스 프로덕트를 활용하여 환자의 건강 상태, 병력 등의 정보를 통해 더욱 효과적인 진단 및 치료 계획 수립
지속적인 모니터링 통한 빠른 위험 감지 기능	웨어러블 센서를 활용하여 생체 신호를 수집하고, 소프트웨어를 통해 모니터링 및 위험 감지	‣ 환자: 환자의 약물 복용, 신체 활동, 환경 정보를 파악하고 실시간 권장 사항을 제공함으로써 환자가 자신의 상태에 대한 효율적인 모니터링 가능. 이를 통해 치료에 대한 전반적인 환자의 순응도와 임상 결과를 향상 ‣ 의료진: 웨어러블 센서에서 데이터를 수집 및 분석하여 건강 위험 신호를 감지 및 치료 결정 세분화 지원
편리한 질환 및 질병 관리	환자와 의료진이 건강 데이터를 공유하고 효과적인 치료 계획 수립	‣ 환자: 환자는 건강 상태를 실시간으로 모니터링하고 필요한 경우 의료 지원 요청 ‣ 의료진: 디지털 헬스 프로덕트를 통해 수집한 데이터를 기반으로 만성질환자를 위한 맞춤형 치료 계획 설계
치료적 기능	디지털 헬스 프로덕트가 약물과 동등하게 질병의 치료 또는 증상 완화	‣ 환자: 만성질환이나 질병 치료에 도움을 줄 수 있으며, 환자의 잠재적 위험을 사전에 방지 ‣ 의료진: 질환에 대한 특징적인 치료 방법을 제공함으로써 의료진의 정확한 진단 및 치료를 위한 보조 역할

표 2 디지털 치료 기기의 유효성(한국보건산업진흥원)

한국보건산업진흥원은 디지털 헬스의 건강상 이점을 표 2와 같이 정리하고 있다.[16] 디지털 치료 기기의 도메인을 통해 유효성에 관해 좀 더 살펴보자.

ADHD 아동을 위한 디지털 치료 기기 '뽀미'는 ADHD 아동이 스스로 세운 목표 과업을 잊지 않고 매일 수행하는 것을 목표로 한다.[17] ADHD 아동은 과업 수행 중 주의력을 유지하는 것은 물론 과업을 마무리하는 과정에서도 어려움을 겪는다. 또 쉽게 산만해지고 일상적 활동을 잊어버린다. 이는 반복적인 과업 수행 실패로 이어지는데, 부모나 교사의 부정적 반응을 일으키고 부정적 자아상을 형성하는 이차적 문제를 야기하게 된다. '뽀미'는 이런 이차적 문제가 일어나지 않도록 ADHD 아동이 일상생활 과업을 스스로 완성도 있게 해내게 돕는다. 그리고 과업을 반복적으로 수행하면서 올바른 습관을 만들고 목표 과업이 아닌 다른 활동까지 잘할 수 있도록 돕는다. 이것이 '뽀미'의 주된 유효성이다. 사용

자 인터뷰를 통해 발견한 '뽀미'의 건강상 이점으로는 부모와의 관계 증진, 자신감 상승, 시간 흐름에 대한 개념 확립, 사회성 증진 등이 있었다.

결론적으로 유효성은 디지털 프로덕트가 사용자에게 어떤 이점을 가져다줄 수 있는지에 대한 것이다. 디지털 헬스 분야에서는 질병에 대한 직접적인 치료나 진단뿐만 아니라 관리나 모니터링 기능으로도 주요한 유효성을 얻을 수 있다. 유효성을 평가하는 방법에 관해서는 14장에서 자세하게 다루고 있다.

환경 적합성

환경 적합성은 실제 사용 환경에서 사용자의 요구 사항을 이해하고 충족하는지, 즉 사용 현장에서의 유효성을 말한다.[12] 특히 건강과 직결된 만큼 고위험군 환자에게는 디지털 헬스 시스템에 따른 부작용이 있을 수 있기 때문에 환경 적합성의 문제는 디지털 헬스 프로덕트에서 매우 중요한 사안이다.[18]

디지털 헬스 프로덕트는 의료용 소프트웨어의 실험 평가 원칙에 따라 평가된다. 이를 제공하는 회사는 디지털 헬스 프로덕트를 사용하는 실제 사용 환경에서 사용자의 요구 사항을 이해하고 충족하는지 확인해서 프로덕트를 지속적으로 개선해야 한다. 이를 위해서는 사용자가 실제 사용 환경에서 만들어 내는 실제 기반 정보Real World Data를 활용해 문제점을 파악하고 시스템의 기능을 업그레이드한다.

앞서 2장에서 소개했던 약물중독 디지털 치료 기기 '리셋오'를 살펴보자. '리셋오'는 마약성 진통제 중독을 치료하기 위한 목적을 지닌다. 실제 환경에서 '리셋오'의 효과를 연구한 결과, 환자가 치료받기 이전에 비해 병원 외래 진료 횟수, 응급실 방문 횟수, 임상적 접촉 등이 개선되었다는 사실이 확인되었다.[19] 이처럼 환경 적합성은 통제된 실험 상황이 아닌 실제 환경에서 사용자가 겪은 실질적인 유용성을 의미한다. 즉 지속적이고 다양한 평가를 통해 디지털 시스템의 정확성, 특수성, 신뢰성, 사용 범위에 대한 증거를 수집하고 이에 따른 과학적인 환경 적합성을 산출하는 것은 유용성에서 매우 중요한 부분이다. 환경 적합성을 평가하는 방법에 관해서는 15장에서 자세하게 다루고 있다.

5. 유효성과 환경 적합성의 상충 관계

유용성을 갖추기 위해 유효성과 환경 적합성을 고려해야 하는데,
두 가지를 동시에 끌어올리는 이상적인 방법은 무엇일까?

유용성을 높이기 위한 가장 이상적인 방법은 유효성과 환경 적합성 둘
다 높은 수준으로 끌어올리는 것이다. 하지만 유효성과 환경 적합성 사
이에는 상충 관계가 존재할 수 있다. 다시 말해 디지털 프로덕트의 유용
성을 높이기 위해서 유효성을 높이다 보면 환경 적합성이 낮아지거나, 반
대로 환경 적합성을 극대로 올리다 보면 유효성이 낮아지기도 한다. 따라
서 유효성과 환경 적합성 간의 적절한 균형을 맞추어야 하는데, 인공지능
기술의 한 분야인 머신러닝의 개념 '적합Fitting'을 통해 알아보자.

우선 머신러닝을 간단히 살펴보면, 머신러닝이란 인공지능 알고리
즘을 활용해 데이터를 학습하고 모델을 수립해 추후 새로운 데이터에 대
해 예측하거나 분류하는 데이터 분석 방법을 의미한다.[20] 머신러닝의 과
정에서 기존의 데이터에 편향되어 있거나 알고리즘이 기존의 데이터를
지나치게 열심히 학습할 경우, 학습된 모델이 새로운 데이터에 적절하게
대응하지 못하는 결과를 가져올 수 있다. 예를 들어 20–30대의 건강 데
이터를 기반으로 특화되어 학습된 알고리즘으로는 60대의 새로운 건강
데이터를 예측하거나 분류하기 어렵다. 이처럼 기존의 데이터에 지나치
게 의존해 새로운 데이터에 대한 예측력이 떨어지는 것을 그림 3의 세 번
째 그래프에 해당하는 '과적합Overfitting'이라고 한다. 이와는 반대로 기존
의 데이터를 제대로 학습하지 않아도 문제가 될 수 있다. 이 경우 학습된
데이터의 성능이 떨어질 뿐만 아니라 데이터를 제대로 예측하지 못하는
데, 이를 그림 3의 첫 번째 그래프에 해당하는 '과소적합Underfitting'이라
한다. 따라서 머신러닝을 진행할 때는 과적합이나 과소적합의 문제를 해
결해 최적의 수준을 가진 모델을 만들 필요가 있다. 단 최적의 수준을 가
진 모델은 기존의 데이터에 대한 정확도와 새로운 데이터에 대한 정확도
모두 최상의 수준을 가지기는 어렵다.

이와 유사한 상황은 인공지능이 과거 데이터를 어느 정도 활용하느
냐에 따라 발생할 수 있다. 인공지능을 활용하면 과거 사용 경험을 더욱
적극적으로 반영할 수 있다. 왜냐하면 다수의 인공지능 알고리즘이 이
전 데이터를 기반으로 앞으로 발생할 일을 예측하기 때문이다. 이때 인

공지능의 활용 방식에 따라 사용자의 경험이 천차만별 달라진다. 예를 들어 출시한 지 1년 된 서비스에서 과거 1년의 데이터를 예측에 활용할 수 있고, 최근 한 달간의 데이터를 활용할 수 있다. 만약 최근 한 달간 서비스에 많은 변화가 있었거나 새로운 사용자층이 유입되었거나 혹은 외부 환경에 변화가 있었다면 과거 1년의 데이터를 통해 예측한 결과는 다소 부정확해질 수 있다. 이처럼 인공지능을 활용할 경우 과거의 경험을 더욱 적극적으로 반영할 수 있지만, 과거의 경험을 얼마나 반영할지는 데이터의 성격을 고려해 신중히 결정해야 한다.

그림 3 학습 수준에 따른 적합의 정도

이 관점에서 유효성과 환경 적합성을 다시 바라보면, 설계된 디지털 프로덕트가 통제된 환경에서 최근 데이터만 이용할 경우 과적합으로 이어질 수 있다. 이는 유효성에만 초점을 맞춘 결과라고 볼 수 있는데, 실제 환경에서 디지털 프로덕트가 의도한 대로 작동하지 않거나 환경 적합성이 낮아지게 된다. 한편 다양한 환경에서 널리 두루 사용될 수 있게 오랜 시간에 걸쳐 수집된 다양한 데이터를 바탕으로 만들다 보면, 특정 부분에서 오히려 과소적합이 발생해 유효성이 낮아지게 된다. 그림 4는 유효성과 환경 적합성의 상충 관계를 그림으로 나타낸 것이다.

그림 4 유효성과 환경 적합성의 상충 관계

　　이 같은 문제는 시간과 비용의 한계에 의해 발생한다. 삽을 들고 땅을 파내야 한다고 생각해 보자. 그런데 우리가 가진 시간과 힘이라는 자원은 무한하지 않다. 따라서 넓이와 깊이를 타협해서 적당한 수준으로 땅을 파야 한다. 이 땅의 넓이와 깊이를 유효성과 환경 적합성에 대입해 보자. 만약 우리에게 많은 시간과 경제적 여유가 있으면 유효성과 환경 적합성 둘 다 높은 수준으로 만들어 낼 수 있을 것이다. 하지만 현실적으로 서비스를 개발하는 데는 시간과 비용의 제약이 있다. 따라서 넓게 파는 환경 적합성이든 깊게 파는 유효성이든 둘 중 하나를 먼저 충족시킨 상황에서 다른 하나를 끌어올리는 전략을 취한다. 디지털 헬스의 경우 일단 인허가를 받기 위해서 선결 조건인 유효성을 먼저 높이고, 그다음에 환경 적합성을 갖추도록 균형점을 찾는 전략을 사용하곤 한다.

　　스마트폰의 전면 카메라를 활용해 심박변이도를 측정하는 rPPG 기술 개발 사례를 통해 이를 더 자세히 이해해 보자. rPPG 기술 개발을 위해서는 딥러닝 알고리즘을 활용해야 한다. 그런데 만약 개발된 모델이 완전히 통제된 환경에서만 제대로 된 성능을 낸다면 사용자가 일상생활에서 측정하는 심박변이도의 정확도는 현저히 떨어질 가능성이 있다. 여기서 완전히 통제된 환경이란 사용자가 움직이지 않고 스마트폰을 2–3분간 응시하는 것을 가리키는데, 실제 사용 환경에서 그렇게 하기는 매우 어렵다. 즉 사용자는 어느 정도 움직일 수밖에 없으며, 이런 움직임은 예

117

외 사항으로 이어져 측정의 정확도를 떨어뜨린다. 또한 이 과정에서 사용자의 불만이 발생할 것이다. 따라서 어느 정도의 정확도 손실을 감수하더라도 실제 환경에서의 사용을 고려한 모델을 만드는 것이 중요하다.

결론적으로 유효성과 환경 적합성의 균형점을 찾아야 하는데, 이는 HCI 3.0에서 유용성을 높이는 중요한 역할을 한다. 특히 인공지능을 탑재한 디지털 프로덕트는 머신러닝의 과적합과 과소적합 문제와 직접적인 연관이 있으므로 이를 더욱 유념해야 한다. 과적합을 피하고 균형점을 찾는 것은 유용성에 국한되지 않고 사용성과 신뢰성에도 영향을 미친다는 사실 또한 잊지 말아야 한다.

디지털 프로덕트의 유용성은 사용자에게 유효성이라는 명확한 이익과 높은 환경 적합성이라는 가치를 제공하는 것이다. 이 책에서 다루는 디지털 프로덕트를 위한 HCI 3.0 방법론은 다양한 사용자에게 높은 유효성과 환경 적합성을 갖춘 사용자 경험 기반의 원리와 절차를 제공한다. 다시 말해 디지털 프로덕트의 유용성을 향상시키기 위해서 어떤 방법을 수행해야 하는지 체계적인 방법을 통해 설명하고 있다. 그렇게 유효성과 환경 적합성이 확보된 디지털 프로덕트를 만들어 사용자에게는 최적의 경험을 제공하고, 제공자에게는 수익성을 제공하는 데 도움을 주는 것이 이 책의 목적이다.

핵심 내용

1 유용성의 원리는 사람들이 디지털 시스템을 사용하는 목적을
효과적으로 달성하도록 도와주는 상호작용의 원리를 말한다.

2 유용성의 관점에서는 시스템 사용 과정이 다소 어렵고 복잡하더라도
사용자가 원하는 목적을 잘 수행하는지에 주목한다.

3 사용자가 어떤 문제 공간을 가지고 있는지를 파악하는 것은 유용한
시스템을 만들기 위한 선결 조건이다. 문제 공간이 명확하게 파악되고,
이에 대한 솔루션 공간이 만들어졌을 때 비로소 유용한 디지털
프로덕트가 만들어진다.

4 특정 디지털 시스템의 가치나 기능 또는 구조에 대해 사람들이
마음속에 가지고 있는 생각을 심성 모형이라고 한다.

5 사용자가 시스템을 유용하게 사용하기 위해서는 시스템이 어떤 용도로
사용되고 어떤 구조를 가지고 있고 어떻게 작동하는지를 이해하는 것이
중요하다.

6 디지털 프로덕트에서는 유용성의 요인으로 유효성과
환경 적합성을 갖춰야 한다.

7 유효성은 통제된 실험 환경에서 디지털 시스템을 이용한 후
발생되는 건강상의 수치 결과로 긍정적인 효과를 입증하는 것이고,
환경 적합성은 실제 사용 환경에서 디지털 시스템의 치료적
효과가 충족하는지에 따라 입증된다.

8 유용성과 환경 적합성을 동시에 끌어올리는 것은 둘 사이의
상충 관계 때문에 현실적으로 어렵다.

9 사용자의 특성과 과업의 특성, 그리고 사용 환경의 특성에 맞추어
유효성과 환경 적합성의 적절한 균형을 잡는 것이 HCI 전문가의
중요한 역할이다.

사용성의 원리

사람들이 쉽고 편리하게 사용할 수 있는
디지털 프로덕트의 요소

사용성이란 무엇일까? 노인들의 치매를 예방하기 위해 다양한 인지 강화 훈련을 제공하는 디지털 헬스 서비스 '알츠가드' 개발 당시 가장 많이 했던 고민이 '과연 어르신들이 디지털 서비스를 사용하실 수 있을까?'였다. 노인들에게 컴퓨터 사용은 그리 쉽지 않은 문제였기 때문이다. 이 문제를 해결하기 위해 카카오톡에 주목했다. 대체로 많은 노인이 별다른 불편 없이 카카오톡을 통해 문자나 사진을 주고받으며 타인과 소통하고 있었다. 그래서 카카오톡을 기반으로 하는 인지 강화 프로그램 '새미톡'을 개발했다. '새미톡'은 카카오톡 채널을 통해 인공지능 에이전트 새미와 대화를 나누면서 치매 예방 훈련을 한다. 카카오톡 기반의 메신저라는 제한된 환경이다 보니 개발 기간도 오래 걸리고 화려한 그래픽이나 많은 정보를 제공할 수는 없었지만, 노인들은 손자랑 대화를 나누듯 '새미'와 대화를 나누며 쉽고 편리하게 치매 예방을 위한 인지 강화 훈련에 참여할 수 있었다.

아무리 유용한 기능이 있고 방대한 정보가 있더라도 사용하기 어렵고 불편하다면, 그것은 기능이나 정보가 없는 것이나 마찬가지이다. 특히 신체적으로나 정신적으로 어려움을 겪고 있는 환자들이나 사회적 약자를 위한 디지털 헬스 프로덕트는 더욱 그러하다.

본 장에서는 디지털 프로덕트를 쉽고 편리하게 만드는 사용성의 개념을 설명한다. 우선 일반적인 사용성에 대해 전반적으로 살펴보고, 특히 인공지능이 탑재된 프로덕트가 갖추어야 할 사용성의 속성에 어떠한 것이 있는지 알아본다.

사용 적합성

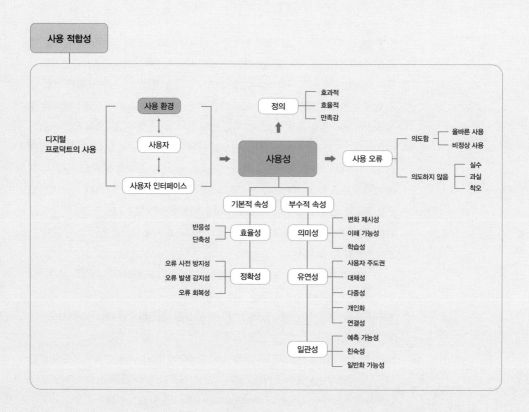

디지털
프로덕트의 사용

사용 환경
↕
사용자
↕
사용자 인터페이스

정의 ── 효과적
　　　　 효율적
　　　　 만족감

사용성

사용 오류 ── 의도함 ── 올바른 사용
　　　　　　　　　　　 비정상 사용
　　　　　　 의도하지 않음 ── 실수
　　　　　　　　　　　　　　　 과실
　　　　　　　　　　　　　　　 착오

기본적 속성　　부수적 속성

반응성
단축성 ── 효율성

의미성 ── 변화 제시성
　　　　　 이해 가능성
　　　　　 학습성

오류 사전 방지성
오류 발생 감지성 ── 정확성
오류 회복성

유연성 ── 사용자 주도권
　　　　　 대체성
　　　　　 다중성
　　　　　 개인화
　　　　　 연결성

일관성 ── 예측 가능성
　　　　　 친숙성
　　　　　 일반화 가능성

1. 사용성의 의미

사용성이란 무엇이고, 시대의 변화에 따라 사용성은 어떤 방향으로 바뀌고 있을까?

사용성Usability이란 시스템이 목적으로 하는 기능을 수행할 수 있는지 없는지를 결정하는 유용성과 대비되는 개념으로, 수행 과정이 얼마나 효율적인지를 의미한다. 여기에는 학습의 용이성, 사용의 효율성, 기억의 용이성, 그리고 주관적 즐거움 등이 포함된다. 종래에 국제표준기구ISO가 제시한 가이드라인ISO 9241-11에서는 사용자가 특정 맥락에서 제품 사용을 통해 자신의 목표를 효과적Effectiveness, 효율적Efficiency, 그리고 만족감Satisfaction 있게 달성하는 것을 사용성이라고 말하고 있다.[1] 하지만 새롭게 제시된 가이드라인ISO 9241-210에서는 사용성의 정의를 제품에 한정 짓지 않고 시스템 및 서비스에 이르기까지 더욱 폭넓게 적용해[2] '특정 사용 맥락에서 특정한 사용자가 특정한 목표를 효과적으로, 효율적으로, 만족스럽게 달성할 수 있는 프로덕트의 사용 가능한 정도로 정의하고 있다.

사용성 정의 중 각 단어에 대한 의미를 살펴보자. '특정 사용 맥락, 특정한 사용자, 특정한 목표'란 사용성을 고려한 특정 사용자와 목표와 과업, 그리고 사용 맥락의 조합을 일컫는다. 이 세 가지는 관계자 분석, 과업 분석, 그리고 맥락 분석을 통해서 파악된다. '효과적'이란 사용자가 특정한 목표를 달성하는 데 필요한 정확성과 완전성을 말하며, '효율적'이란 달성된 결과와 관련된 소요 시간, 인적 노력, 제반 비용을 포함한 자원을 사용하는 것을 말한다. '만족스럽게'란 프로덕트 사용을 통해 사용자의 신체적, 인지적, 및 감정적 반응이 사용자의 필요와 기대에 부합하는 정도를 나타낸다. 여기에서 사용자의 기대는 만족도에 영향을 미칠 수 있다는 것을 알아두자.

사용성에 관한 과거의 연구들은 얼마나 적은 시간과 노력을 들여 목표를 달성하는지에 초점을 두었기 때문에 수단적 가치에만 영향을 줄 뿐, 경험적 가치에는 영향을 주지 못했다.[3] 하지만 최근 연구들은 사용성이 고려해야 하는 범위가 사용의 모든 과정을 포함한다고 설명한다.[4] 구체적으로 이 사용성의 범위는 일반 사용성Regular Use을 비롯해 학습성Learnability, 오류 방지Error Prevention, 접근성 확보Accessibility, 유지 가능성Maintainability을 모두 고려한다. 이는 사용자가 새로운 시스템 사용법

을 배우는 단계부터 해당 시스템을 지속적으로 사용하면서 목표를 달성하는 과정까지 효과적이고 효율적이며 만족스러운 것을 뜻하며, 사용자가 원하지 않는 결과가 나오는 오류 발생 가능성을 최소화하는 것까지 포함한다.

사용성의 개념과 사용성의 고려 범위는 기존 HCI에도 동일하게 적용된다. 그러나 HCI 3.0 시대로 접어들며 사용성이 사용 맥락에 따라 더욱 중요한 개념으로 바뀌게 되었다. 이는 스마트폰, 클라우드 등의 기술을 통해 비대면으로 속도감 있게 많은 양의 데이터를 여러 기관 및 사람들과 교환하는 우리의 일상 때문에 생긴 결과이다. 이제는 예전처럼 사용자와 프로덕트 간의 상호작용 형태를 일대일로 단순화할 수 없고, 프로덕트와 관련된 무형 서비스 및 시스템, 그리고 연관된 관계자와의 상호작용까지 고려해야 한다. 결론적으로 쉽고 편리한 프로덕트라는 차원에서 시작한 사용성은 점점 더 대상은 물론 고려해야 할 요소도 확장되고 있으며, 그 중요성 또한 높아지고 있다.

2. 사용 적합성

단순히 쉽고 현리한 인터페이스만이 아니라 더 큰 맥락에서
고려해야 할 사용성의 요소는 무엇일까?

'실세계 성능 분석Real-World Performance Analytics, RWPA'의 주요 고려 요소 중 1장에서 소개한 '사용 적합성Human Factors and Usability Engineering'은 사용성과 관련성이 높다. 사용 적합성의 가장 중요한 목표는 사용과 관련된 위험 요소를 최소화해 사용자가 안전하고 효과적이고 효율적으로 기기를 사용하게 하는 것이다.[5]

사용 적합성은 그림 1과 같이 사용자User, 사용 환경User Environment, 사용자 인터페이스User Interface, UI라는 세 가지 주요 요소를 고려한다. 이를 디지털 헬스 분야를 통해 살펴보면, 먼저 '사용자'는 시스템의 의도된 사용자로 정의된다. 예를 들어 의사, 간호사, 간병인, 환자, 가족 구성원, 설치 관리자, 유지 관리 담당자를 포함할 수 있다. 안전하고 효과적인 시스템 사용에 영향을 미칠 수 있는 사용자의 특성, 경험 그리고 이들이 새로운 시스템을 얼마나 잘 학습할 수 있는지에 대한 파악이 필요하다. 다

음으로 '사용 환경'은 병원, 수술실, 가정, 공공 장소, 응급차, 멸균 격리실과 같은 다양한 환경을 포함한다. 특정 디지털 프로덕트의 사용 환경은 하나로 국한되지 않으므로 특정 시스템에 대한 사용자의 유형이 많을수록 사용 환경 또한 다양해질 수밖에 없다. 마지막으로 사용자 인터페이스는 시각적, 청각적 및 촉각적 피드백 등을 포함한다. 이는 사용자가 디지털 프로덕트를 통해 경험하는 모든 상호작용에서 사용자가 접하게 되는 접점을 말한다. 이런 사용 적합성의 세 가지 요소는 상호 연관되어 안전하고 효과적인 사용 또는 안전하지 않거나 비효율적인 사용이 발생하는 결과로 이어진다.

그림 1 사용 적합성의 세 가지 요소[5]

사용 적합성 측면에서 본 사용성은 단순한 시스템의 특성이 아니라 사용자와 사용 환경, 그리고 시스템의 인터페이스가 유기적으로 연결되어, 디지털 프로덕트를 효과적이고 효율적으로 사용할 수 있는 전반적인 사용 품질을 의미한다. 예를 들어 디지털 헬스 시스템의 사용자는 전문가이거나 또는 비전문가일 수 있고, 그들이 가진 지식과 경험의 차이, 연령과 능력의 차이, 인지적, 감정적 상태의 차이가 있다. 이는 결국 사용자의 특성에 따라 사용 적합성이 달라짐을 의미한다. 또한 디지털 헬스 시스템의 사용자 인터페이스는 사용자가 상호작용하는 기기의 모든 요소(GUI, 시스템 인터랙션, 피드백, 조작 방법 등)를 포함하는데, 논리적이고 직관적이어야 하며, 사용자의 기대를 고려해야 한다는 특징을 가진다.[5] 즉 사용자가 목적을 달성하는 과정에서 상호작용하는 시스템의 다양한 속성이 사용 적합성에 영향을 미친다.

결론적으로 사용 적합성 측면에서 넓은 의미의 사용성은 시스템을

이용하는 사용자의 특성과 환경적인 특성을 고려해 효율적인 사용 경험을 제공하기 위한 시스템의 특성이라고 할 수 있다.

3. 사용성의 속성

디지털 시스템을 개발하기 위해 사용성을 구체화하는 방법은 무엇일까?

특정 시스템의 사용성과 관련해 좀 더 구체적으로 측정되거나 점검할 수 있는 특성을 사용성의 속성이라고 한다.[6] 사용성의 속성은 기본적 속성과 부수적 속성으로 나뉘는데, 기본적 속성은 효율성, 정확성으로, 부수적 속성은 의미성, 유연성, 일관성으로 이루어져 있다. 이들은 디지털 프로덕트의 사용과 학습 과정이 편리하도록 측정 가능한 속성을 나누어 놓은 것인데, 각 부수적 속성은 특정 프로덕트의 사용성을 더욱 높이도록 돕는다. 사용성의 기본적 속성과 부수적 속성을 구분하는 기준은 '어떤 시스템이든 꼭 있어야 하는 것'과 '시스템의 특징에 따라 있을 수도 없을 수도 있는 것'이라고 볼 수 있다.

그림 2 사용 품질 측면에서 본 사용성의 속성[6]

3.1. 기본적 속성

효율성

사용성의 기본적 속성 중 첫 번째는 효율성Efficiency이다. 효율성은 '과업의 효율성'을 의미하는데, 사용자가 주어진 과업을 얼마나 효율적으로 달성할 수 있는지와 관련되어 있다. 이는 '빨리' '간단하게'와 같은 단어를 연상시키는 행동으로 이해할 수 있다. 효율성의 세부 속성은 '반응성Responsiveness'과 '단축성Minimal action'으로 구성되어 있다.

반응성은 시스템의 반응 속도(시간)와 안정성을 강조하는데, 크게 '시스템 지체System Delay'와 '네트워크의 지체Network Delay'로 나누어진다. 먼저 시스템 지체는 해야 할 작업에 비해 사용하고 있는 시스템의 메모리가 부족하거나 프로세서의 속도가 늦어 시스템 자체에서 발생하는 지체를 말한다. 그리고 네트워크 지체는 네트워크의 부하로 발생하는 지체로, 요즘에는 시스템의 지체보다는 인터넷을 통해 사용하는 클라우드 시스템(드롭박스, 어도비 클라우드 스토리지 등) 혹은 공동 워킹 플랫폼(구글독스, 피그마 등)과 같은 서비스를 통한 네트워크 지체가 더 많이 경험되고 있다.

반응성을 향상시키는 방법은 시스템과 네트워크 환경을 개선하는 것이지만, 예산과 기술적 이유로 시행하기 어려운 경우가 있다. 그렇다면 시스템의 상태를 경고 메시지 팝업, 완료 예상 시간 표시, 상태 바와 같은 시각적인 정보를 통해 사용자가 이해하기 쉽게 보여줌으로써 사용자가 체감하는 반응성을 향상시킬 수 있다. 예를 들어 그림 3과 같이 백신 접종 예약 대기 시간을 보여주는 것처럼 사용자가 반응성을 체감할 수 있도록 네트워크 지체로 인한 현재의 상태를 보여줄 수 있다.

하지만 인공지능을 탑재한 프로덕트는 이런 시각적 정보만으로 반

그림 3 사용자가 반응성을 체감할 수 있는 시각 정보[7]

응성에 대한 체감을 향상시킬 수 없는 경우가 많다. 왜냐하면 인공지능을 적용하면 사용자의 디바이스에 요구되는 데이터 처리뿐 아니라 디지털 시스템의 부하가 증가하기 때문에 시스템 지체가 더욱 크게 발생하기 때문이다. 물론 대규모 클라우드 컴퓨팅이 가능한 구글이나 아마존, 네이버 등의 시스템을 활용하면 시스템 지체가 덜 발생하겠지만, 자체 시스템을 활용하는 경우에는 시스템 지체의 발생 확률이 올라간다. 따라서 프로덕트에 어떻게 인공지능 모델을 탑재해 반응성을 향상시킬지 개발자와 기획자가 긴밀하게 협업해서 구성해야 한다. 또한 인공지능 시스템을 탑재하기 위해 클라우드 컴퓨팅 플랫폼을 활용할지, 자체 시스템을 활용할지에 대한 전략적인 접근이 필요하다.

단축성은 사용자가 과업을 간단하게 마무리할 수 있는 정도(절차)를 의미한다. 인공지능 기술을 이용해 데이터를 자동적으로 구성할 수 있게 되면서 이전에 비해 단축성을 더욱 효과적으로 제공할 수 있게 되었다. 시스템의 단축성을 높이는 대표적인 방법으로는 단축키와 단축 경로를 들 수 있다. 하지만 단축 경로는 시스템의 전체 구조에 대해 정확한 심성 모형이 아닌 편향된 심성 모형을 구축할 수 있으므로 사용자에게 단축 경로를 제한적으로 사용하게 하거나, 전체적으로 이해한 다음 단축 경로 옵션을 사용하게 할 필요가 있다. 그림 4의 카카오톡 QR체크인 '쉐이크' 기능은 사용자가 과업을 간단하게 마무리할 수 있도록 돕는다. 만약 사용자가 해당 기능을 '쉐이크'를 통해서만 사용하는 데 익숙해진다면, 추후 카카오톡 앱 내에서 QR 체크인 기능이 어느 곳에 위치

그림 4 카카오톡 QR체크인 '쉐이크' 기능의 단축성[8]

해 있는지 관련 시스템에 대한 전체적인 심성 모형을 그려내는 데 어려움이 발생할 수 있다.

정확성

사용성의 기본적 속성 중 두 번째인 정확성Accuracy은 사람들이 시스템을 사용하면서 저지르는 오류와 관련된 속성이다. 시스템 자체의 정확성은 신뢰성의 한 부분이지만, 사용상의 오류와 관련된 정확성은 사용성의 중요한 속성이다. 예를 들면 증권소프트웨어에서 환율 계산의 정확성은 신뢰성에 해당되지만, 매도나 매수의 오류를 방지하는 것은 사용성에 해당한다. 정확성은 사용자가 오류를 저지를 수 있는 조건을 미연에 방지하는 오류 사전 방지성Error Prevention, 발생한 실수를 인식하는 오류 발생 감지성Error Detection, 이미 발생된 오류를 복구하는 오류 회복성Error Recovery의 범주로 나눌 수 있다. 이 세 가지 범주는 시스템을 사용하는 과정에서 발생할 수 있는 오류를 어떻게 방지하고 조처하며 복원할 수 있는지에 대해 관련 정보를 명확하게 전달하는 것을 말한다.

먼저 오류 사전 방지성은 시스템 사용 중 발생 가능한 오류를 미연에 제거하거나 줄이는 행동을 말한다. 오류 사전 방지성을 높이는 방법은 '균형성의 법칙'을 따르는 것과 '사전 심사'를 행하는 것이다. 균형성의 법칙이란 오류 복구가 어려운 시스템은 애초에 그 행위를 저지르는 과정 또한 어렵게 하여 심각한 오류 발생을 미연에 방지하는 현상을 가리킨다. 일반적으로 그림 5와 같이 경고 문구 창을 여러 차례 띄우거나 해당 창의 '예'와 '아니오' 버튼의 순서를 바꾸어 습관에 따른 오류 발생이 나지 않도록 돕는다. 사전 심사란 시스템이 사용자의 현재 상태에 따라 실행할 수 있는 항목만 활성화해서 사용자에게 보여주는 것이다.

오류 발생 감지성은 이미 발생한 오류를 빠르게 인식하고, 빠른 시간 안에 조처하는 것을 의미한다. 오류 발생 감지를 향상시키는 방법은 사용자에게 시각적 또는 청각적 알림을 제공하는 것이다. 예를 들어 빨간 밑줄 및 아이콘을 사용해 검정 글씨와 대비되도록 시각적 강조 방식을 활용할 수 있다. 오류에 대한 인식은 기본적으로 기획 의도에 따라 수행할 수 있지만, 인공지능의 도움을 받는다면 더욱 정확하고 빠른 인식이 가능하다.

오류 회복성은 발생한 오류를 지각하고 이를 정정하는 속성을 의미

한다. 오류 회복은 방향성을 가지고 있는데, '전방'과 '후방'이라는 두 가지 방법으로 제공될 수 있다. 먼저 후방 오류 회복성Backward Error Recovery은 사용자가 자신의 액션을 '취소'하고 오류 발생 전의 상태로 돌아가는 것이다. 예를 들면 '뒤로 가기'나 '실행 기능 취소' 등이 있다. 하지만 후방 오류 회복성의 경우 시스템의 특성에 따라 취소할 수 있는 단계가 제한되어 있거나 중복 취소에 대한 제약이 있을 수 있다. 반면 전방 오류 회복성Forward Error Recovery은 과거의 오류를 취소할 수 없는 경우 주로 사용되는데, 사용자가 오류 전의 상태로 다시 돌아갈 수 있도록 길을 제공한다. 예들 들면 시스템의 '기본값 복원' 혹은 가장 최근 저장된 데이터와 기록만 확인할 수 있는 방법이다.

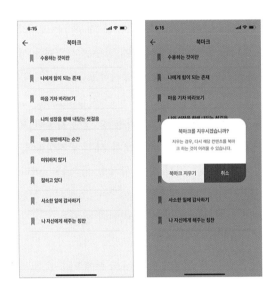

그림 5 '앵자이랙스' 북마크 페이지의 사전 오류 방지를 위한 경고창

3.2. 부수적 속성

사용성의 부수적 속성에는 의미성, 유연성, 일관성 등이 있다. 앞서 부수적 속성을 '시스템의 특징에 따라 있을 수도 없을 수도 있는 것'으로 설명했다. 인공지능을 탑재한 디지털 프로덕트의 사용성을 설계할 때 기본적 속성을 필수로 갖추고 부수적 속성을 추가로 갖추어야 한다는 사실은 변하지 않는다. 인공지능을 탑재했다 하더라도 그것이 디지털 프로덕트라는 사실은 변하지 않으며, 인공지능이 모든 것을 결정하는 것은 아니므로 HCI의 기본 개념과 논리를 반드시 따라야 한다. 다만 기존의 부수적 속성 중에서는 인공지능의 특성 때문에 그 중요성이 증대되는 경우가 많아졌다.

의미성

의미성Meaningfulness은 프로덕트 사용 시 사용자가 보고 싶은 정보나 실행하고 싶은 기능이 사용자에게 제공되어야 하는 속성이다. 의미성은 변화 제시성Visibility of System Status, 이해 가능성Understandability, 학습성 Learnability이라는 세부 차원으로 구성되어 있다.

변화 제시성이란 시스템의 내부 상태가 변화했을 때 그 변화된 상태를 사용자가 감지할 수 있는 방법을 물리적으로 제공하는 것을 의미한다. 앞서 설명한 오류 감지성과 비슷하지만, 변화 제시성은 오류에 한정되어 있지 않고 전체 시스템으로 확장되어 있어서 더 넓은 속성이라고 볼 수 있다. 변화 제시성은 목표 정보에 도달하기까지의 단계에 따라 즉시성Immediacy과 부가성Eventuality으로 구분된다. 즉시성은 사용자의 행동에 따라 실시간으로 시스템이 반응하며 알림을 보여준다. 예를 들어 스마트워치를 착용하고 생활할 때, 사용자의 활동을 바탕으로 수면 후 기상 상태를 자동으로 파악하고 하루의 일과를 추적한다. 이때 사용자가 스마트워치를 착용한 상태에서 지속적으로 변화하는 활동 데이터를 스마트폰 앱을 통해 보고자 할 때 동기화 기능을 통해 변화가 즉각적으로 반영되는 것을 부가적으로 확인할 수 있는데, 이것이 즉시성이다. 한편 부가성은 사용자에게 시스템의 변화 상태를 부가적으로 명백하게 보여주는 것이다. 예를 들어 운동 앱이 스마트폰에 연동되어 단순 데이터뿐 아니라 변화 추세 등을 보여주는 것을 들 수 있다.

이해 가능성이란 전달된 정보를 사용자가 이해할 수 있어야 한다

는 것을 의미한다. 이해 가능성을 향상하는 방법은 가독성과 논리성으로 나눌 수 있다. 먼저 가독성은 이미지와 텍스트의 크기, 정렬, 색의 사용을 통해 즉각적인 전달이 필요한 정보를 강조하고 쉽게 인식하게 해서 이해 가능성을 높일 수 있다. 논리성은 제공되는 정보의 순서와 구조가 논리적이라고 인지하게 해서 이해 가능성을 향상한다.

학습성이란 초보 사용자가 시스템에 대한 지식을 취득하기까지 얼마나 많은 시간과 노력이 필요한지를 가리킨다. 기본적으로 사용자의 학습성을 향상시키기 위해 세 가지 사항을 주의해야 한다. 첫 번째는 시스템의 작동 원리와 방법을 쉽게 이해할 수 있는 매뉴얼 제공, 두 번째는 특정 과업의 성격에 부합해 설정된 학습성의 목표, 세 번째는 오랜만에 시스템을 재사용 시 자주 사용하던 예전의 수준으로 다시 도달할 수 있는, '기억 가능성Rememberability'을 높이는 것이다. 이는 사용자가 완전 백지에서 외우는 것보다 이미 알고 있던 것을 회상하게 한다는 '기억보다는 인지Recognition rather than Recall'라는 원칙과도 연결된다.

유연성

두 번째 부수적 속성은 유연성Flexibility이다. 유연성은 시스템을 통해 사용자가 원하는 작업을 원하는 방식으로 자유롭게 진행하도록 하는 것이다. 유연성은 사용자 주도권User Pre-emptiveness, 대체성Substitutivity, 다중성Multi-threading, 개인화Personalization, 연결성Connectability이라는 다섯 가지 차원으로 구성되어 있다.

먼저 사용자 주도권이란 사용자가 자신이 원하는 대로 프로덕트와 상호작용하는 것을 말한다. 사용자 주도권을 향상시키기 위해 과업 전이성Task Migratability을 높이는 방법이 있다. 과업 전이성이란 시스템의 현재 상태와 상관없이 언제든지 자신이 원하는 작업을 수행하는 것을 가리킨다. 그러나 여기에서 주의할 사항은 사용자 주도권을 어느 단계까지 허락해야 하는지이다. 많은 주도권은 과업 수행의 효율성을 높일 수 있으나, 사용자가 많은 대안을 선택해야 하기 때문에 오히려 학습성이 낮아질 수 있다. 또한 2장 '판단적 경험'의 '기인점'에서 설명한 바와 같이, 인공지능이 적용된 디지털 프로덕트는 판단의 기인점이 외재적이기 때문에 사용자 주도권에 비해 시스템의 주도권이 더욱 높게 나타난다. 그러므로 사용자 주도권을 높이고자 한다면 인공지능이 주도권을 가지는 부분을

줄여야 하는데, 이런 조절이 과연 사용자 경험에 긍정적인 영향을 줄 수 있는지 고려할 필요가 있다.

다음으로 대체성이란 사용자에게 과업 수행 방법을 여러 개 제시하고 상황에 따라 적절한 것을 선택하게 함으로써 사용의 편리성을 높이는 것을 말한다. 이는 사용자가 통제권을 가지고 스스로 원하는 것을 자유롭게 선택할 수 있게 하자는 '사용자 제어와 자유User Control and Freedom'라는 원칙과도 연결된다. 프로덕트의 대체성을 높이는 데는 두 가지 방법이 있다. 첫 번째는 '입력 대체성Input Substitutivity' 방법으로, 사용자가 원하는 사항을 두 가지 이상의 방법으로 입력할 수 있게 하는 것이다. 입력 대체성은 사용자 경험을 다채롭게 하는 좋은 전략이 될 수 있다. 예를 들어 사용자가 특정 작업을 위해 인터넷 브라우저에서 주소창을 입력할 때 직접 타이핑을 하거나 링크를 클릭하는 방법이 있다. 특히 음성인식이 보편화되고 촉각이나 후각 등 여러 감각기관을 활용할 수 있는 기술의 발전으로 입력 대체성을 높일 수 있는 방법이 더욱 다양해지고 있다. 두 번째는 시스템의 출력 상황을 다양한 조건에서 볼 수 있게 하는 '출력 대체성Output Substitutivity' 방법이다. 예를 들어 시스템 파일의 내용을 해당 창으로 이동해 직접 보는 방법과 미리보기 기능을 활용해 파일을 열지 않고 보는 방법이 있다. 또한 인공지능 기술을 활용해 시각적 정보를 청각적 정보로 바꿀 수도 있고Text to Speech, TTS, 반대로 청각적 정보를 시각적 정보로 바꿀 수도 있다Speech to Text, STT.

다중성이란 사용자가 두 개 이상의 작업을 동시에 수행하는 속성이다. 다중성에는 '동시적 다중성Concurrent Multithreading'과 '교차적 다중성Sequential Multithreading'이 있는데, 동시적 다중성은 사용자가 다양한 차원에서 동시에 작업을 수행할 수 있는 시스템의 속성이다. 예를 들면 음악을 들으면서 글을 작성하는 태스크를 수행하는 것이다. 반면 교차적 다중성은 사용자의 주의를 필요로 하는 태스크를 번갈아 가며 진행하는 것을 말한다. 예를 들면 한 앱에서 챗봇과 대화하는 동시에, 다른 앱으로 이동해 메모를 작성하는 것과 같다. 최근에는 화면 분할 기능이 탑재된 디바이스를 통해 사용자는 쉽게 두 개 이상의 시스템에 교차적으로 주의를 분산해 태스크를 진행할 수 있다.

개인화란 사용자의 취향 혹은 특성에 따라 시스템의 상태를 변화시키는 것을 말한다. 개인화는 개인화를 주도하는 주체에 따라 '응용성

Adaptability'과 '적응성Adaptivity'으로 구분된다. 응용성은 사용자가 개인의 상황과 취향에 따라 시스템의 특성을 바꾸는 것이고, 적응성은 시스템이 주도권을 가지고 시스템을 개인의 취향에 맞추어 가는 것이다. 인공지능이 탑재된 프로덕트에서는 응용성보다는 적응성이 높을 수 있다. 인공지능 모델이 주도권을 가지고 사용자의 개입 없이 시스템의 특성을 바꿀 수 있기 때문이다.

　마지막으로 연결성이란 시스템 간의 연결을 가리키는데, 구체적으로 하드웨어 간의 연동성Linkage, 소프트웨어적 호환성Compatibility, 그리고 상호운용성Interoperability이 있다. 먼저 연동성은 하나의 기기가 다른 기기와 얼마나 쉽게 연결될 수 있는지를 보는 것으로, 애플의 경우 아이폰과 애플워치 그리고 아이패드 간의 연동성을 높여 사용자의 편의성을 높이고 있다. 다음으로 호환성은 한 시스템에서 사용하던 기능 혹은 콘텐츠를 얼마나 쉽게 다른 시스템으로 이동할 수 있는지를 나타내는데, 시스템에 인공지능을 활용하면 호환성은 더욱 높아질 수 있다. 예를 들어 케어 프로그램을 제공하는 디지털 헬스 서비스 '마음정원'은 마음 검진의 사전 검진 과정을 통해 사용자의 상태 데이터를 수집하고 이를 인공지능으로 학습한 뒤 사용자가 선택한 감정을 바탕으로 콘텐츠를 제공한다. 그리고 축적된 사용자의 데이터를 다시 인공지능 학습을 강화하는 데 활용해 사용자의 치료 경과를 세밀하게 트래킹하고 더욱 맞춤화된 프로그램을 제공한다. 이처럼 인공지능을 활용한 프로덕트에서는 단순히 데이터의 공유, 사용 환경 설정의 공유뿐만 아니라 인공지능 모델 자체가 연결되어 더욱 연결성이 높은 사용 경험을 제공한다. 상호운용성은 네트워크와 데이터를 기반으로 정보를 교환하고 해당 정보를 활용하는 속성이다.[9] 상호운용성이 적용된 디지털 시스템을 통해 특정 사용자군이 다른 사용자에게 현장에서 다이나믹하게 적응하는 것이 가능해졌다. 예를 들어 의료진이 환자에게 특정 건강 관련 데이터를 요청하면 환자는 자신의 건강 관련 데이터를 전달한다. 그리고 이 데이터를 기반으로 의료진은 환자에게 또 다른 요청 혹은 과업을 네트워크를 통해 전달하고 관련 데이터는 서버에 저장되는 순환 구조를 그릴 수 있다.

일관성

세 번째 부수적 속성은 시스템의 정보나 기능이 다른 대상과 비슷한 모습이나 유사한 역할을 가지는 일관성Consistency이다. 일관성은 핵심 사용성 속성으로 간주할 만큼 중요한 속성이다. 그러나 시스템의 차별성을 강조하거나 뜻밖의 기능을 주어 사용자의 관심을 끌고자 하는 경우에는 의도적으로 일관성을 낮추기도 한다. 일관성은 '예측 가능성Predictability, 친숙성Familiarity, 일반화 가능성Generalizability'이라는 차원의 속성으로 구성되어 있다.

예측 가능성이란 과거 사용 경험을 기반으로 사용자의 행동에 대한 시스템의 결과를 예측하는 시스템의 속성을 말한다. 예측 가능성을 높이는 방법은 오디오 재생이나 멈춤 버튼 같은 기존에 사용한 명령 체계를 일관적으로 사용하거나 시스템이 사용자에게 액션의 결과를 미리 알려주는 것이다. 액션의 결과를 사전에 알리는 것은 사용자에게 정보의 향기를 느끼게 하는 것과 같다. 예측 가능성은 사용자가 시스템에 대한 정확한 심성 모형을 구축하도록 돕는 이점도 있지만, 일관적인 시스템의 내용은 지루함을 야기할 수 있다. 따라서 매일 사용을 유도해야 하는 디지털 헬스 시스템의 경우 예측 가능한 요소와 뜻밖의 즐거움을 주는 요소가 적절히 융화된 설계가 필요하다.

친숙성이란 실제 세상의 경험을 바탕으로 시스템 사용에 필요한 지식을 습득하게 하는 시스템 속성을 일컫는다. 친숙성을 높이기 위해 전문용어보다는 일상용어를 사용하거나 일상에서 사용하는 기기의 인터페이스 디자인을 직관적으로 적용해 사용자에게 특정 행동을 유도할 수 있다. 마찬가지로 인공지능을 활용하더라도 이를 지나치게 강조해서 설명하거나 전문용어를 사용하는 것은 지양해야 한다.

일반화 가능성이란 과거에 사용한 명령 혹은 메뉴를 새로운 상황에서도 사용할 수 있는 것을 말한다. 일반화 가능성을 높이는 방법으로는 한 시스템 안에서 일관적인 인터페이스를 제공하거나 비슷한 기능과 목적을 가진 시스템과 유사한 사용 과정을 제공하는 방법이 있다. 특히 인공지능 기반의 프로덕트에서는 일반화 가능성을 높여서 의미성의 속성인 학습성을 높이는 것이 중요하다. 인공지능 기반의 프로덕트가 기존의 프로덕트에 비해 더욱 좋은 경험을 제공할 수는 있지만, 새로운 조작 방식이나 사용 방식을 제시할 경우 사용자는 혼란을 겪을 수 있다. 인공지

능을 통해 이전에는 없던 전혀 새로운 경험을 제공하는 경우가 아니라면, 널리 사용되는 방법을 활용해 사용자가 일반적으로 가지고 있는 심성모형에서 크게 벗어나지 않는 프로덕트를 만드는 것이 좋다. 대표적인 예시로, 챗봇은 어느 서비스이든 사용자가 텍스트를 입력하는 방식이나 답을 선택하는 과정이 비슷하기 때문에 사용이 어렵지 않다.

4. 사용 오류

디지털 헬스 프로덕트에서 특히 중요하게 고려해야 할 사용성의 속성은 무엇일까?

디지털 헬스 분야에서 특히 중요한 사용성의 세부 요인은 무엇일까? 여기에서는 디지털 헬스 프로덕트에서 집중적으로 다루는 사용성의 속성인 '사용 오류'에 관해 알아보자. 일반적으로 대부분의 디지털 프로덕트는 각 분야에 따라 중요시하는 사용성의 속성이 있다. 그러므로 여기서 제시하는 디지털 헬스의 사용 오류에 대한 예시는 각 분야에서 필요한 사용성의 속성을 자세하게 다루기 위한 기본 구조로 이해하면 좋을 것이다.

전반적인 사용 적합성 측면에서 사용성의 속성은 기본적 속성과 부수적 속성을 광범위하게 포함하고 있는 반면, FDA는 사용성의 기본적 속성의 정확성, 그중에서도 사용 오류 측면에 초점을 맞추고 있다. 그 이유는 의료 기기가 환자의 생명과 건강에 직접적인 영향을 미치는 만큼 사소한 오류라도 치명적인 결과를 초래할 수 있기 때문이다. FDA가 차용하고 있는 국제표준 사용 적합성 가이드라인IEC 62366-1:2015에서는 그림 6과 같이 사용자의 사용 오류를 최소화함으로써 사용성을 높이는 것을 강조하고 있다.[5]

국제표준 사용 적합성 가이드라인은 올바른 사용과 관련된 사용성 문제에 따라 발생하는 위험을 평가하고 완화시키는 것에 목적이 있다.[10] 그렇기 때문에 디지털 헬스 프로덕트에서 사용성을 높이기 위해서는 국제표준에서 정의하고 있는 그림 6의 '의도하지 않은' '사용 오류'의 각 요인을 이해할 필요가 있다. 여기서 '사용 오류'란 제조사가 의도하거나 사용자가 기대하는 것과는 다른 반응을 유도하는 속성을 말한다. 사용 오류에는 '실수, 과실, 착오'라는 요인이 있는데, '실수'는 주의 태만과 같이 계

획되지 않았는데 발생한 오류를 의미하고, '과실'은 대체로 더 나타나기 어려운 에러 형태를 의미한다. 주로 기억력의 부족과 관련되어 실제 행위에서 드러나지는 않고 그것을 경험한 사람에게만 나타날 수 있다. '착오'는 잘못된 규칙이나 지식을 적용하거나 또는 알고 있으면서도 괜찮겠지 하고 저지르는 오류를 의미한다.[11] 사용 오류의 세부 내용을 '앵자이랙스'를 통해 설명하면 표 1과 같다.

그림 6 국제표준 사용 적합성 가이드라인에서 정의한 사용성의 사용 오류[10]

대분류	소분류	예시
의도한	비정상 사용	제공된 훈련 콘텐츠를 '자기 대화' 방법으로 진행하지 않고 눈으로 빠르게 훑어보는 경우
의도하지 않은	실수	〈주의 태만〉▸ 스마트폰을 손상시킴
	과실	〈기억력 부족〉▸ 사용자가 정해진 시간에 사용해야 하는데 이를 잊어버리는 경우
	착오	〈규칙 기반 오류〉▸ 사용자가 과업을 수행할 시간에 기기 근처에 있지 않아 수행하지 못하는 경우
		〈지식 기반 오류〉▸ 기기는 적절한 시도를 했으나, 사용자가 질문 의도를 다른 뜻으로 이해해 적합한 답변과 행동을 하지 못하는 경우
		〈무지에 따른 오류〉▸ 사용 방법을 알지 못해서 사용하지 않아야 할 버튼을 생각 없이 사용하는 경우

표 1 '앵자이랙스'를 통해 살펴본 사용 오류 내용

디지털 헬스 분야를 비롯한 다양한 분야에서 사용 오류를 미연에 방지하는 것은 매우 중요하다. 하지만 HCI는 기존의 문헌이나 기획자의 경험적, 선험적 예측을 기반으로 하기 때문에 방지할 수 없는 사용 오류가 존재한다. 이때 필요한 것이 인공지능의 도입이다. 활용 분야에 따라 다르지만, 일반적으로 인공지능은 비정상적 패턴을 감지하는 데 탁월하다. 비정상적 패턴은 사용 오류로 간주될 수 있으며, 인공지능 학습을 통해 어떤 이유로 인한 오류인지를 판별할 수 있다. 예를 들면 사용자가 단어를 잘못 쓰면 사용자의 기존 탐색어를 기반으로 사용자의 오류를 감지하고 대안 단어를 제시한다.

하지만 인공지능에 지나치게 의존해서는 안 된다. 각 디지털 프로덕트는 서로 다른 기획 의도와 목적을 가지고 있고, 그 특성에 따라 주요하게 포착하는 사용 오류가 제각각이다. 그런데 인공지능만 활용하면 프로덕트의 의도나 목적이 무시된 채로 무분별하게 사용 오류를 포착하거나 사용 오류가 아닌 것을 오류로 포착하기도 한다. 따라서 인공지능의 활용은 전체적인 사용 경험의 향상을 기본 전제로 보완적으로 이루어져야 한다. 예를 들어 우울증 진단을 보조하는 디지털 헬스 프로덕트가 잠재적 환자를 필요 이상으로 많이 걸러내는 경우에는 의료진에게 보내서 이를 다시 확인할 수 있도록 하는 상호작용이 필요하다.

핵심 내용

1	사용성이란 사용자가 특정 맥락에서 디지털 프로덕트의 사용을 통해 자신의 목표를 효과적, 효율적, 그리고 만족감 있게 달성하는 것에 관한 속성이다.
2	디지털 프로덕트의 사용성은 다양한 사용자 군과 사용 환경, 사용 인터페이스 등을 비롯해 이들 관계 속에서 나타날 수 있는 사용 경험에 미치는 영향까지 모두 고려해야 한다.
3	사용성의 속성은 기본적 속성과 부수적 속성으로 나뉘는데, 기본적 속성은 효율성과 정확성을 고려하며, 부수적 속성은 의미성, 유연성, 일관성으로 이루어져 있다.
4	효율성은 사용자가 주어진 과업을 얼마나 빨리 간단하게 달성할 수 있는지를 의미한다.
5	정확성은 사용자가 시스템을 사용하는 과정에서 발생할 수 있는 오류를 어떻게 방지하고, 조치를 취하며, 복원할 수 있는지를 의미한다.
6	의미성은 디지털 시스템을 사용하면서 사용자가 보고 싶은 정보나 실행하고 싶은 기능이 사용자에게 적절하게 제공되어야 한다는 점을 의미한다.
7	유연성은 시스템을 통해서 사용자가 원하는 작업을 원하는 방식으로 자유롭게 진행할 수 있는 정도를 의미한다.
8	일관성은 시스템의 정보나 기능이 다른 대상과 비슷한 모습이나 유사한 역할을 가지는 것을 의미한다.

신뢰성의 원리

사람들이 믿고 의지할 수 있는
디지털 프로덕트의 요소

오랫동안 지속될 수 있는 관계에서 가장 중요한 것은 무엇일까? 혹자는 '나에게 도움이 되는' 관계가 중요하다고 할 수 있고, 혹자는 '나를 기쁘게 하는' 관계가 중요하다고 할 수 있다. 그러나 관계에서 가장 중요한 것은 상대방에 대한 '신뢰'이다. 업무로든 개인적으로든 신뢰가 깨진다면 관계는 쉽게 흔들릴 수밖에 없다.

사람과 디지털 프로덕트의 관계 역시 마찬가지이다. 아무리 기능이 좋고 디자인이 뛰어나더라도 믿고 사용할 수 없는 시스템은 결국 사용자로부터 외면받기 마련이다. 즉 특정 디지털 프로덕트가 사용자에게 좋은 경험을 제공하고 오랜 기간 관계를 유지하기 위해서는 신뢰받을 수 있는 속성을 가지는 것이 매우 중요하다.

우리가 이제껏 사용해 온 프로덕트는 사람들에게 신뢰를 주기 위해 노력하며, 광고를 통해 좋은 이미지를 만들기도 하고, 프로덕트를 통해 실망스러운 경험을 하지 않도록 하는 등 많은 공을 들인 것들이다. 그런데 인공지능이 디지털 프로덕트에 활용되기 시작하면서 기업은 새로운 도전에 직면했다. 왜냐하면 인공지능은 비교적 새로운 기술이기 때문에 아직 사람들에게 신뢰를 쌓을만한 시간을 갖지 못했기 때문이다. 그렇다면 신뢰란 무엇이고, 신뢰를 얻기 위해서는 어떤 노력을 해야 할까? 그리고 인공지능이 탑재된 시스템에 대한 신뢰를 어떤 시각으로 바라보아야 할까?

본 장에서는 신뢰성의 개념을 시작으로 디지털 프로덕트와 신뢰성 사이의 연결고리를 살펴보고, 신뢰성을 구성하는 하위 요소를 통해 프로덕트의 신뢰성을 높이는 방안을 다루고자 한다. 또한 인공지능을 탑재한 디지털 프로덕트의 신뢰성은 어떤 특징이 있는지 살펴본다.

1. 신뢰성의 의미

최적의 경험을 하는 데 필요한 프로덕트 신뢰성의 조건은 무엇일까?

프로덕트를 신뢰한다는 것은 어떤 의미일까? 알람 시계를 생각해 보자. 원하는 시각에 일어나고자 하는 목적을 효과적으로 또 정확하게 달성하도록 도와준다는 점에서 알람 시계는 유용한 제품이다. 그리고 매일 밤 지각할 걱정으로 잠을 설치는 일 없이 편안하게 잠자리에 들 수 있는 이유는 다음 날 아침 알람 시계가 깨워줄 것이라고 믿기 때문이다. 이는 곧 알람 시계에 대한 신뢰성이 높다는 말이 된다. 그러나 중요한 날 알람 시계가 울리지 않아 지각을 하게 된다면 그 알람 시계에 대한 신뢰는 크게 훼손될 것이다.

모종의 이유로 알람이 울리지 않아 목적을 달성하지 못했으므로 알람 시계의 유용성이 낮다고 오인할 수 있다. 그러나 유용성과 신뢰성은 엄연히 다르다. 정확한 시간을 맞출 수 있어 사용자가 설정한 시각에 울리고, 적절한 소리 크기로 사용자를 효과적으로 깨우는 알람 시계는 유용하다. 그리고 별다른 고장 없이 충실하게 알람이 울린다면 그것은 신뢰성이 높다고 할 수 있다. 이처럼 '신뢰성Reliability'이란 특정한 사용 조건에서 고유의 기능을 안전하고 지속적으로 고장 없이 수행할 수 있는 성질을 의미한다.[1]

컴퓨터와 네트워크가 발달함에 따라 컴퓨터 신뢰성과 네트워크 신뢰성의 중요도에 대한 목소리가 등장하기 시작했고,[2] 이후 소프트웨어 신뢰성으로 발전하면서 신뢰성의 개념은 '소프트웨어가 주어진 환경에서 주어진 기간 동안 주어진 작업을 문제없이 안전하게 수행하는 것'으로 정립되었다. 그런데 소프트웨어의 신뢰성은 하드웨어와 달리 물리적 노화나 고장이 아니라 설계 단계의 결함에 의해 타격을 받는다. 따라서 사용자를 만족시키는 믿을 만한 프로덕트를 만들기 위해서는 시스템을 분석하고 설계할 때부터 신중을 기해야 한다.[1]

이런 신뢰성의 특성은 디지털 프로덕트에서도 동일하게 적용된다. 특히 디지털 헬스 시스템은 주 사용자가 환자이며, 건강이라는 민감한 영역과 맞닿아 있기 때문에 신뢰성의 원리가 더욱 강하게 작용하기 마련이다. 환자를 대상으로 디지털 헬스 프로덕트 도입과 관련된 우려 사항을 조사한 바에 따르면, 19.4%의 응답자가 개인 의료 정보 보호 및 보

안 문제를 우려했다.[3]

　　여기서 주목할 만한 것은 디지털 헬스에 대한 환자의 주관적인 이해도가 높을수록 '오류 및 의료사고의 위험성'에 대한 우려가 감소한데 반해, '개인 정보에 대한 보호 및 보안 문제'에 대한 걱정은 증가했다는 점이다. 이 조사 결과는 디지털 헬스 시스템의 신뢰성에 대해 사용자가 가지는 불안감을 드러내며, 신뢰성 높은 시스템을 구축해 그 우려를 최소화할 필요성을 제기한다. 앞으로 디지털 헬스의 개발과 보급이 더욱 확대되어 대중의 이해도가 높아질 것을 생각하면, 디지털 헬스가 사용자에게 신뢰를 제공하는 것은 진정한 사용 경험을 제공하기 위한 선결 조건이 될 수밖에 없으며, 이는 디지털 헬스에만 국한되는 것이 아니라 모든 디지털 프로덕트에 해당될 것이다.

　　디지털 프로덕트가 안전하고 효과적으로 사용되기 위해서는 설계 단계에서부터 여러 관계자 집단의 요구 사항이나 다른 시스템과의 연계성이나 사용 환경 등이 고려되어야 한다.[4] 그리고 의료 분야와 같이 작업이 복잡하고 위험한 상황에서는 정밀한 수준의 과업 분석을 거쳐 사람이 만들어 낼 수 있는 오류를 최소화하고, 시스템의 신뢰성을 높이는 방향을 모색할 필요가 있다.[5]

2. 감성과 신뢰성

사용자가 디지털 프로덕트에 대해 느끼는 감성은 무엇이며,
이는 신뢰성과 어떤 관계가 있을까?

신뢰성을 고려해 디지털 프로덕트를 만들어가는 것은 매우 중요하다. 하지만 신뢰성을 충분히 갖춘 디지털 프로덕트를 만드는 것과 사용자가 그것에 대해 '신뢰감Credibility'을 갖는 것은 매우 다르다. 신뢰감이란 디지털 프로덕트가 갖춘 신뢰성에 대해 사용자가 지속적으로 믿음을 가지는 마음을 의미하는 감성의 하위 요소이다. 그러므로 신뢰감을 이해하기 위해 먼저 감성에 대해 살펴보자.

감성

최근 들어 사람들의 감성Emotion에 대한 관심이 높아지고 있다. 예를 들어 과거에는 지능지수IQ가 중요했다면, 최근에는 감성지수EQ가 행복한 삶을 위한 중요한 요소로 간주되고 있다.[6] 그래서 자녀들에게 수학이나 영어를 가르쳐서 지능을 높이고자 했던 학부모들이 자녀들의 감성을 위해서 미술이나 피아노를 가르치려는 현상이 나타났다.

감성의 중요성은 디지털 프로덕트 개발에도 그대로 전달된다. 과거에는 시스템이 본연의 기능만 잘 하면 되었지만, 이제는 이 기능을 사용하는 과정이 쉽고 편리해야 한다는 사용성을 강조하고, 한 걸음 더 나아가 사용자가 제품을 사용하면서 즐겁다는 느낌을 받아야 한다는 감성을 강조한다. 이와 같은 추세는 특히 HCI의 초점이 시스템 인터페이스UI에서 사용자 경험UX으로 확장되면서 점점 더 그 강도를 더해 가고 있고, 이런 추세에 맞춰 순전히 감성적인 목적으로만 사용하는 프로덕트들이 출시되고 있다.

그렇다면 감성은 무엇일까? 감성은 외부의 물리적 자극에 의한 감각이나 지각으로 인해 인간의 내부에 일어나는 미적이고 심리적인 체험이라고 할 수 있다. 예를 들어 아름다운 그림을 지각하고 즐거움을 느낀다든가, 맛있는 냄새를 감각하고 갈망감을 느끼는 등이 모두 감성인 것이다. 이처럼 감성은 여러 가지 다양한 개념이 섞여 있는 주관적인 체험으로, 정서, 정취, 인상이라는 세 가지 다른 하위 개념으로 구성되어 있다.[7]

먼저 정서는 감성을 구성하는 가장 핵심적이면서도 복잡한 요소로, 특정 대상에 대해 비교적 단시간에 갖게 되는 감성을 의미한다.[7] 여기서 단시간이란 보통 몇 분으로, 많아야 몇 시간 미만이다. 예를 들어 공포 영화 속 잔인한 장면을 보고 두려움을 느꼈다면, 이 두려움은 영화를 보는 순간에 한해서만 느끼고, 영화가 끝나면 일반적으로 잊는다. 정서는 인종이나 국적을 불문하고 인간이라면 공통적으로 가지고 있는 보편적인 감성이다.

둘째, 정취는 '기분'이라고도 할 수 있는데, 강도는 미약하지만 정서보다 더 오랜 기간 지속되는 감성을 의미한다. 특히 정취는 특정한 내용이나 대상과 상관없는 막연한 신체적 생리 상태에 대한 감각으로,[7] 우리를 둘러싼 모든 환경이 우리가 느끼는 정취에 영향을 준다. 오늘은 종일 기분이 불쾌하다고 했을 때, 그런 불쾌한 상태를 정취라고 할 수 있다.

셋째, 인상은 세상의 대상물에 의해 사람에게 각인되는 변화로, 어떤 대상물에 대해 처음 느끼는 감성이다.[7] 인상은 정서와 마찬가지로 어떤 특정 대상을 보고 단시간에 느끼는 감성이지만, 아직 정서로서 관념화되지는 않은 감성이라고 볼 수 있다. 인상이 마음에서 다시 재생되면 그것이 정서라는 관념으로 변한다. 따라서 인상은 이것을 느끼는 환경이나 대상에 따라 매우 다양해질 수 있다. 그래서 혹자는 정서를 기본 감성, 인상을 부가적 감성으로 나누기도 한다.[7]

신뢰감

디지털 프로덕트는 사용자에게 정서와 정취, 인상이라는 다양한 감성을 전달하는데, 이 중에서도 디지털 프로덕트가 핵심적으로 전달해야 하는 감성은 바로 '신뢰감'이다. 병원, 의료진 등을 떠올렸을 때, 사람들은 가장 먼저 신뢰감을 느낄 것이다. 자신의 몸을 믿고 맡길 수 있는 대상이며 자기 자신의 건강과 관련된 문제를 해결해 줄 것이라는 믿음 때문이다. 디지털 환경에서 의료를 비롯한 다양한 서비스를 제공하는 디지털 프로덕트 역시 사용자에 의해 자발적이고 지속적으로 사용되기 위해서는 믿음을 주어야 한다.

그렇다면 사용자는 언제 디지털 프로덕트가 믿음직스럽다고 느낄까? 우선 디지털 프로덕트가 사용자가 기대하는 긍정적인 결과를 제대로 해냈을 때이다. 예를 들어 디지털 프로덕트를 통해 건강 관리나 치료 효과를 기대하기에 앞서, 이들을 사용하는 과정이 위험하지 않다는 사실이나 개인 의료 정보 보호 같은 시스템 보안이 철저하다는 사실이 입증되어야 안심할 수 있다. 또 디지털 헬스의 사용 경험은 그 자체로 사용자의 건강에 영향을 줄 수 있기 때문에 시스템의 오류나 버그 없이 항상 일관성 있는 기능을 통해 건강 관리 및 치료 과정을 제공해야 한다. 그것들이 검증되었을 때, 즉 디지털 프로덕트의 신뢰성이 확보되었을 때 비로소 사용자는 디지털 프로덕트에 대한 신뢰감을 가질 수 있다. 따라서 여기에서는 '신뢰감'에 초점을 맞추어 감성의 원칙을 다룬다.

3. 신뢰성의 조건

어떻게 해야 사용자에게 신뢰감을 주는 디지털 프로덕트를 만들 수 있을까?

신뢰성의 구성 요소는 안전성Safety, 보안성Security, 안정성Stability으로 정의된다. 이는 FDA가 발표한 실세계 성능 분석RWHA의 하위 요인 중, 실세계 헬스 분석Real World Health Analytics, RWHA과 제품 성능 분석Product Performance Analytics, PPA에 속하는 속성들이다. 이는 디지털 헬스 도메인뿐만 아니라 일반적인 디지털 프로덕트에도 동일하게 적용된다.

먼저 안전성은 디지털 프로덕트가 사용자에게 해를 가하지 않고 안전하다는 것을 의미한다. FDA에서는 안전성을 의료 기기 사용에서 잠재적인 위험이 적절히 관리 및 감소되고 있다는 확신을 제공하는 것으로 설명한다.[9] 보안성은 시스템 내에 생성되고 저장되는 데이터를 보호하는 속성을 의미한다.[10] 개인 정보는 매우 민감한 사적 정보이며, 이에 대한 관심이 높아졌기 때문에 보안성은 그 중요성이 크다. 안정성은 시스템의 오류나 결함으로 성능이 저하되는 것을 방지하고, 실제 사용 환경에서 적절한 성능을 낼 수 있도록 보조하는 것을 의미한다.[11] 즉 안정성은 시스템 내부나 외부 요인들에 영향받지 않고 서비스의 본질적인 기능을 일정하게 제공하는 속성을 의미한다.

신뢰성의 세부 요인	FDA가 제시한 개념	이 책에서 사용하는 조작적 정의
안전성 Safety	Clinical Safety (RWHA)	잠재적 위험이 적절히 관리 및 완화되고 있다는 확신을 제공하는 속성
보안성 Security	Cybersecurity (PPA)	프로덕트 내에 통용되는 데이터를 보호하고 방어하는 속성
안정성 Stability	Product Performance (PPA)	내부 및 외부 요인들에 영향 받지 않고 서비스의 본질적 기능을 지속적으로 제공하는 속성

표 1 국제표준에서 정의한 사용성의 사용 오류 [8]

이처럼 신뢰성의 세 가지 구성 요소는 디지털 프로덕트를 평가하는 기준과 맞물려 그 프로덕트의 성능을 보장한다. 각각의 요소를 자세히 알아보고, 디지털 헬스 사례를 통해 그 요소가 실제로 어떻게 디지털 프로덕트에 적용될 수 있는지 확인해 보자.

안전성

디지털 프로덕트의 사용 절차나 사용 방법이 안전하다는 것으로, 안전성 분석은 세 가지 단계에 걸쳐 진행된다. 첫 번째 단계는 임상 시험을 비롯한 검증의 결과에서 평가할 수 있는 안전성의 수준을 결정하기 위해 사용 범위(사용 기간, 사용 횟수, 사용 강도, 시험 대상자 수)를 검토한다. 두 번째 단계는 이상 사례와 상이하게 도출된 검사 결과를 확인한다. 이때 인구학적 특성과의 관련성, 사용 방법과의 관련성 등 디지털 프로덕트를 사용하는 과정에서 이상 사례가 발생하는 데 영향을 미칠 수 있는 요인을 분석한다. 세 번째 단계는 이상 사례로 시스템의 작동이 중단되었거나 상해를 입은 사용자에 대한 면밀한 조사를 통해 중대한 이상 사례 혹은 기타 중요한 이상 사례를 식별한다. 이 분석 과정은 큰 틀을 유지하되 도메인의 특성에 맞게 변경해서 적용할 필요가 있다.

세 단계를 거쳐 분석한 시스템의 사용 과정에 수반되는 위험은 그림 1과 같이 위험의 '심각도'와 '발생 가능성'을 결합한 2차원 위험 매트릭스 Risk Matrix로 표현된다ISO 14971.[12] '심각도'는 사용자가 겪을 수 있는 위험이나 부작용의 크기로, 5점 척도로 나타낸다. '사소한' '경미한' '상당한' '중대한' '치명적'의 5단계로 평가되는데, '사소한'에 가까울수록 정신적이나 육체적 피해가 적다는 뜻이고, '치명적'에 가까울수록 사망까지 발생할 수 있는 심각한 피해를 뜻한다. '발생 가능성'은 합리적인 질적 판단을 통해 위험 요소가 얼마나 자주 발생할지에 대한 평가로 결정된다. 위험 발생 가능성 평가는 위험 로그에 기록된 발생 빈도에 따라 '매우 낮음' '낮음' '보통' '높음' '매우 높음'의 5단계를 기준으로 5점 척도로 평가된다. '매우 높음'은 의심할 여지없이 빈번하게 재발하는 것을 뜻하며, '매우 낮음'은 다시 발생할 가능성이 거의 없다고 생각될 때를 뜻한다.

2차원 위험 매트릭스는 발생 가능성과 심각도를 동시에 고려해 프로덕트의 안전성을 측정한다. 발생 가능성이 낮고 심각도가 사소한 경우는 매우 높은 안전성인 '1등급'으로 간주되지만, 발생 가능성이 매우 높고 심각도가 치명적인 경우는 매우 낮은 안전성인 '5등급'으로 간주된다.

발생 가능성	매우 높음	3	4	4	5	5
	높음	2	3	3	4	5
	보통	2	2	3	3	4
	낮음	1	2	2	3	4
	매우 낮음	1	1	2	2	3
	심각도	사소한	경미한	상당한	중대한	치명적

그림 1 국제표준에서 정의한 사용성의 사용 오류[10]

ADHD 어린이를 위한 디지털 헬스 서비스 '뽀미'의 위험 매트릭스를 표 2와 같이 정리했다. 위험 매트릭스 분석을 통해 뽀미의 안전성을 평가하면, 네 가지 문제의 위험 정도의 평균치인 '2 등급'으로 추정된다.

기능적 문제	심각도	발생 가능성	위험 정도
한정된 과업(3-4가지)으로 불충실한 과업 수행	사소한	보통	2
ADHD 아동의 당일 기분이나 성향에 따른 불충실한 하루 마무리	사소한	높음	2
ADHD 아동 특성에 따른 보상 범위의 점진적 확대	경미한	보통	2
부모 양육 방식에 따른 부모 리포트의 잘못된 활용	사소한	낮음	1

표 2 '뽀미'의 위험 매트릭스를 통한 임상적 안전 평가

보안성

사용자 데이터에 대한 사이버 공격이나 데이터 가로채기, 데이터 조작 또는 오용의 발생에 대비하는 것을 의미한다.[13] 디지털 헬스 프로덕트는 사용자의 일반적인 개인 정보 이상으로 민감한 사용자의 건강 정보를 수집하기 때문에 보안성이 특히 중요하다. 마찬가지로 디지털 금융 서비스는 사용자의 금융 정보를 다루고, 소셜 네트워크와 같은 서비스는 사용자의 사진, 신상 등의 정보를 다룬다. 이처럼 각 도메인은 다루는 사용자 데이터의 형태나 내용만 다를 뿐 대부분 민감한 데이터를 수집하고 관리한다.

이런 디지털 프로덕트의 약점인 정보 취약성Information Vulnerabilities
은 인구통계, 신원, 사용 내역 등의 사용자 정보 유출과 데이터 오염 등
[13]을 포함한다. 위험 요인을 보완하고 사용자가 안전하다고 느낄 수 있는
환경을 제공하기 위해서는 엄격한 가이드라인을 확립하고 디지털 프로
덕트의 보안성에 대한 표준 절차를 마련할 필요가 있다.

철저한 가이드라인을 제작하기 위해서는 보안성의 세부 항목을 고
려해야 하는데, 보안성의 세부 항목은 표 3과 같이 보안 정책, 사용자 데
이터 암호화, 변경 방지, 경보 발생, 기밀성, 가용성으로 분류된다. 디지
털 프로덕트의 제작자는 이 세부 항목을 포함한 가이드라인을 만들어
각 지침이 충족되고 있는지 지속해서 검토할 필요가 있다.

세부 요인	내용	방법
보안 정책	시스템 운영에 대한 보안 정책이 수립되었는지 여부	사용자 정보는 암호화해서 저장되어야 하고, 전송 구간에 대해 암호화 수단을 제공한다. 사전 설정된 휴지 시간 이후에는 자동적으로 로그오프 및 세션 종료가 이루어지도록 한다.
사용자 데이터 암호화	생성된 데이터의 축적/저장 시 개인 식별을 포함한 정보가 암호화되는지 여부	
변경 방지	다른 사용자가 무단으로 수정할 수 없도록 보호하는지 여부	
경보 발생	비상 시에 시각 또는 청각 경보가 발생하는지 여부	오작동으로 인한 데이터 손상, 왜곡을 방지하기 위해 잘못된 입출력 정보를 알 수 있는 알림을 제공한다.
기밀성	사용자의 개인 정보 및 시스템 운영에 대한 보안 정책이 수립되었는지 여부	
가용성	공식 인증된 사용자의 요청에 따라 관련 정보를 즉시 제공하는지 여부	생체 정보 및 사용 결과와 개인 정보를 나타내는 기능이 포함된 경우 데이터를 확인할 수 있도록 한다. 시스템의 전송 및 수신된 데이터 정보를 표현할 수 있는 수단(화면, 글자 등)을 제공한다.

표 3 보안성에 대한 최적의 경험을 위한 세부 항목과 방법 [13]

그렇다면 보안성의 세부 항목을 어떻게 가이드라인에 적용할 수 있
을까? 디지털 프로덕트가 사용되지 않은 채로 일정 시간이 지나면 자동
으로 로그아웃되거나 세션이 종료되는 지침을 살펴보자.[15] 이는 표 3의
'기밀성'이 반영된 것이라고 볼 수 있다. 기밀성은 사용자의 개인 정보가
허가되지 않은 사람에게 공개되거나 허락되지 않은 용도로 사용되지 않

게 사전에 방지하는 것을 말한다. 예를 들어 기존 사용자가 더는 디지털 프로덕트를 사용하고 있지 않다고 판단될 때, 그 사용자의 계정을 자동으로 로그아웃시킴으로써 다른 사용자의 접근을 막는다. 또한 사용자가 입력한 데이터나 기록 혹은 개인 정보 등을 공유하지 않으며 여러 보안 절차를 거쳐야 접근 가능하다는 점에서 기밀성이 보장된다.

　　오작동으로 데이터가 손상되거나 왜곡되는 것을 방지하기 위해 잘못된 입출력 정보를 알 수 있는 알림을 제공한다는 지침은[15] 어떠한가? 이는 '변경 방지'와 '경보 발생'이 제공된 것이다. 이 지침에 따르면, 디지털 프로덕트의 정보가 잘못된 방향으로 변경될 때 기존 사용자에게 알림이 간다. 기존 사용자가 의도한 정보 변경이라면 그 알림을 무시할 것이고, 의도하지 않았다면 알림을 확인한 뒤 변경된 정보를 복구 및 수정할 것이다. 타인이 내용을 변경할 수 없도록 장치를 마련한 것이기 때문에 변경 방지에 해당한다. 마찬가지로 알림은 시각 또는 청각 자극의 형태로 제공될 수 있으므로 경보가 적용된 것이다. 사용자 정보를 암호화하여 저장하고, 정보 전송 구간에 대해 암호화 수단을 제공한다는 지침은 환자 데이터 암호화의 요인을 철저하게 반영했다고 볼 수 있다. 가용성은 개인 정보가 승인된 사람에게 필요한 때 필요한 곳에서 즉시 사용될 수 있게 돕는 것을 말한다. 이는 표 3에 소개된 '가용성'이 반영된 것이라고 볼 수 있다.

안정성

안정적이라는 말은 본디 바뀌거나 달라지지 않아 일정한 상태를 유지하는 것을 의미한다. 예를 들어 약품의 안정성은 유통기한 동안 그 효과나 성질이 변하지 않아 늘 일정한 효과를 지니는 것이다. 그렇다면 디지털 프로덕트에서의 안정성이란 무엇일까? 안정성은 시스템이 망가지지 않고 잘 작동하는 것과, 의도하지 않은 오류가 발생하지 않는 것 전반을 아우르는 개념이다. 만약 프로덕트가 안정성을 갖추지 못하다면 사용자는 불편을 겪게 되어 사용성이 낮아지거나 프로덕트를 신뢰하지 못하게 된다.

　　디지털 헬스 프로덕트를 사용하는 당뇨 환자를 떠올려보자. 당뇨 환자는 자가 혈당 측정을 매일 1-2회 수행한다. 그런데 만약 측정 도구가 안정적이지 못해 환자가 혈당을 측정할 때마다 다른 수치가 나온다

면, 환자는 해당 도구를 신뢰할 수 없을뿐더러 당 수치를 정확하게 알지 못해 건강에 큰 문제를 일으킬 수 있다. 이렇듯 디지털 헬스 프로덕트의 안정성이 떨어져 오류가 발생하면 사용자에게 위험이나 손해가 발생할 수 있다. 따라서 디지털 프로덕트의 안정성 훼손을 미연에 방지하고 시스템이 일관되게 기능하게 하기 위해서는 외부의 신뢰할 수 있는 기관으로부터 공인 인증 시험을 받는 등의 노력을 통해 안정성을 확보하는 것이 필수적이다.

4. 신뢰성 향상 가이드라인

디지털 프로덕트의 신뢰성을 제공하기 위한 표준적인 방법은 무엇일까?

지금까지 우리는 디지털 프로덕트가 제공하는 신뢰성과 그에 따르는 대표 감성인 신뢰감에 대해 알아보았다. '안전성, 보안성, 안정성'이라는 신뢰성의 세 가지 요소는 공통적으로 사용자가 경험할 수 있는 문제 상황을 선제적으로 파악하고, 그에 대한 예방 장치를 마련하는 것에서 출발한다. 다시 말해 사용자가 안심하고 믿을 수 있는 프로덕트가 되기 위해서는 발생 가능한 문제를 파악하는 것부터 시작해야 한다. 그런 다음 각 문제와 위험 요인을 분석하고 적절한 해결책을 고안하는 작업이 이루어져야 한다. 우선 신뢰성 향상을 위한 전반적인 가이드라인을 알아본 다음, 보안성에 관한 가이드라인에 대해서 알아보자.

소프트웨어의 신뢰성

디지털 프로덕트의 신뢰성을 확보하기 위해 널리 알려진 도구로는 그림 2에서 제시한 'IT 네트워크로 연결된 의료 기기 혹은 건강 소프트웨어의 안전성과 효과성, 그리고 보안 관리에 대한 국제 가이드라인IEC 80001-1:2020'이 있다.[16] 해당 가이드라인은 디지털 프로덕트의 신뢰성을 확보하기 위해서 지속적으로 관리하는 방안을 설명한다.

소프트웨어 위험 관리 프로세스 가이드라인은 크게 '위험 요소 분석 및 식별' '대응 방안 평가' '위험 요소 통제'로 나뉜다. 첫 번째 단계인 위험 요소 분석 및 식별은 디지털 프로덕트를 사용하면서 사용자가 경험할 수 있는 문제 사항을 판단하는 과정이다. 이를 위해서는 먼저 디지털

최종 평가

실행

이익 분석

옵션 평가

위험 요소 통제

위험 요소
분석 및 식별

범위

위험 요소 명칭

위험 요소 추정

대응 방안 평가

위험 요소 평가

그림 2 소프트웨어의 위험 관리 프로세스 국제 가이드라인[17]

프로덕트가 가지고 있는 시스템의 어느 지점에 초점을 맞추어 위험 요인을 파악할 것인지를 정해야 한다. 이렇게 범위를 설정하면, 그 사용 과정에서 발생할 수 있는 위험 요소로 어떤 것들이 있는지 추정해 그 특성과 중요도에 따라 범주화할 수 있다.

위험 요소 파악이 끝나면 두 번째 단계인 대응 방안 평가로 넘어간다. 이 단계에서는 범주에 따라 나눈 위험 요소를 토대로 대응 방안을 마련하는 행위가 이루어진다. 위험 요소는 사용자에게 어떤 영향을 미치는지, 위험 수준은 얼마나 심각한지, 어떤 빈도로 발생하는지 등의 기준으로 위험 요소를 파악하고 평가한다. 그런 다음 각 위험 요소에 대한 대응 방안을 구상한다. 예를 들어 근로자의 정신 건강을 측정하는 '마음검진'을 통해 사용자는 자신의 정신 건강에 관한 설문을 진행하게 된다. 설문 응답 역시 의료 데이터로 분류되는데, 해당 데이터가 유출될 경우 사용자의 정신 상태를 제3자가 확인하는 등 심각한 사생활 및 권리 침해가 발생할 수 있다. 이를 방지하기 위해서는 모든 검진 데이터를 익명화하고 개인 식별이 가능한 자료는 삭제하는 대안을 마련할 수 있다.

세 번째 단계인 위험 요소 통제에서는 대응 방안 평가 단계에서 도출된 대응 방안을 실행하는 데 발생할 이익과 손해를 분석함으로써 적절한 위험 요소 통제 방안을 선택한다. 그리고 선택된 방안을 시행하고 그 효과를 평가해 위험 관리 과정이라는 하나의 주기를 마무리한다. 예

를 들어 '마음검진'의 위험 요소를 통제하기 위해서는 데이터를 암호화하고 보안 서버를 구축할 수 있으며, 이 경우 관리자가 암호 수식을 만들고 암호화된 데이터를 분류하는 작업이 추가된다. 절차는 복잡하지만 이를 통해 정확한 데이터를 제공할 수 있으며, 사용자는 프로덕트를 믿고 사용할 수 있다. 따라서 이익이 손해보다 크다고 볼 수 있다. 대응 방안을 적용한 다음의 효과는 사용자 인터뷰나 응답의 정확도 등을 바탕으로 측정하게 된다.

사용자 경험을 고려한 보안성

보안성은 안전성이나 안정성과 달리 추가적으로 고려해야 하는 요소가 있다. 바로 사용자 보안이다. 보안 공격은 대부분 기업 보안에서 가장 취약한 부분인 '사용자'를 대상으로 행해진다. 사용자 보안은 복잡한 요소가 많아 적절한 수준으로 관리하는 것이 어렵기 때문이다. 따라서 사용자 스스로가 보안을 쉽고 편리하게 여기도록 하는 '보안성'과 더불어 사용 용이성에 초점을 맞춘 '사용자 중심 보안Usable Security'이 강조되는 추세이다.[18] 이런 관점에서 디지털 프로덕트의 신뢰성을 높이는 데 HCI의 역할이 크다고 할 수 있다.

보안 시스템의 사용이 불편하면, 그 자체로 위험 요소가 될 수 있다.[19] 보안 장치를 느슨하게 설정하는 등 편리성에 치우친다면 보안의 본질을 놓칠 수 있고, 보안에 지나치게 치중하다 보면 사용성이 낮아져 보안성이 훼손될 수 있다. 철저한 보안을 위해 비밀번호를 수차례 입력하는 시스템이 있다고 가정하자. 사용자는 매번 비밀번호를 입력해야 하는 수고로움을 덜기 위해 자동 입력 프로그램을 사용하거나 똑같은 비밀번호를 설정하는 등 보안에 취약한 선택을 할 수 있다. 따라서 보안을 지키면서도 사용자가 불편하게 받아들이지 않게 하기 위해서는 사용자의 특성을 고려해 보안에 대한 이해와 참여를 높일 수 있는 정보를 제공해야 한다.

그렇다면 디지털 프로덕트를 개발할 때 신뢰성을 높여 최적의 사용자 경험을 제공하기 위해서는 구체적으로 어떤 기준에 따라 보안 체계를 구축해야 할까? 신뢰성을 높이기 위한 방안 자체에 높은 사용성을 고려한 디자인이 도입될 수도 있다. 사용성이 높으려면 사용자의 높은 신뢰감이 바탕이 되어야 한다. 그러나 핵심은 사용성과 신뢰성 간의 상충

관계를 이해하고 그 균형을 맞추는 데에 있다. 우선 사용자의 눈높이에 맞는 형태의 정보를 제공해야 한다. 보안 지식이 높고 보안 행동을 하는 데 어려움이 없는 집단이 있는가 하면, 보안에 대한 이해가 낮고 그 체계를 따르는 데 장벽을 느끼는 집단이 있다. 따라서 누구나 일반적으로 이해할 수 있도록 기술 및 보안에 대한 전문용어 사용을 자제할 필요가 있다. 또 도움말이나 오류 처리, 보안 시스템 상태에 대한 안내가 이해하기 쉽게 제공되어야 한다.

이것들이 보안과 관련된 정보를 제공하는 측면에서 고려한 사용자 경험UX이라면, 보안 기능에 접근하는 방식에서도 적절한 조치가 필요하다. 예를 들어 보안 기능을 시스템상에서 찾기 어렵다면 사용자는 자연스레 보안을 지키지 못하게 된다. 따라서 시스템 인터페이스상에 가시적으로 보안 기능을 제공해 사용자의 접근성을 높일 필요가 있다. 또 복잡한 인터페이스 대신 단순한 형태를 채택해서 인지 부하를 줄이고 보안 기능이 필요 이상으로 복잡해 보이지 않도록 한다. 이외에도 표 4와 같이 사용자를 위한 보안 가이드라인 제공이나 보안 상태에 대한 정보 제공 등을 통해 사용자 경험을 고려한 보안 시스템을 구축할 수 있다.

최근 몇 년간 발표된 'AI-UX 디자인 가이드라인'도 고려해야 한다. 대표적으로는 마이크로소프트 리서치Microsoft Research에서 'HCI 2019'를 통해 발표한 〈Guidelines for Human-AI Interaction〉, 구글AI에서 제작한 〈People + AI Guidebook〉, 카네기멜론대학에서 만든 〈Co-deisgining Checklist for fairness AI〉와 같은 가이드라인이 있다. 이 가이드라인들은 UX/UI 디자인 단계, 토픽, 사례들과 함께 자세한 가이드라인을 제공하고 있다.

분류	지침
사용자 정보를 보호하고 있는가?	개인 정보에 대한 암호화된 문서를 사용하거나 복호화한다.
사용자에게 충분한 정보를 제공하는가?	개인이 시스템의 현재 보안 상태를 알 수 있어야 한다.
	보안 정책에 필요한 가이드라인과 사용자에게 필요한 보안 가이드라인을 분리해서 제공한다.
사용자 관점에서 이해가 쉬운가?	도움말, 오류 처리 및 보안 시스템 상태에 대한 안내가 이해하기 쉽게 제공되어야 한다.
	사용자가 보안 기능에 대한 도움말 및 매뉴얼, 보안 문서를 쉽게 찾아볼 수 있어야 한다.
사용자가 사용하기 용이한가?	보안 기능이 시스템 인터페이스상에서 가시적이고 사용자가 쉽게 접근할 수 있어야 한다.
	시스템에 익숙한 사용자에게는 보안 기능에 빠르게 접근할 수 있는 바로 가기 등을 제공해야 한다.
	일정 부분 사용자 지정을 허용해 만족할 수 있는 보안 인터페이스를 제공해야 한다.
	인터페이스를 단순하게 유지해 정보 과부하를 줄이고 보안 기능이 복잡해 보이지 않도록 설계한다.

표 4 디지털 프로덕트의 보안성을 위한 사용자 경험 가이드라인 [20]

5. HCI 3.0의 신뢰감

인공지능이 탑재된 시스템에 대한 신뢰감은 일반적인
디지털 프로덕트와 어떻게 다를까?

HCI 3.0이 다루는 인공지능이 탑재된 디지털 프로덕트에서도 신뢰성의
주요 요소인 안전성, 보안성, 안정성은 중요하다. 또 사용자에게 신뢰감
을 주는 것 역시 필수적이다. 하지만 3장 '유용성'에서 언급한 바와 같이
일반적으로 사용자의 인공지능에 대한 심성 모형과 가치 모형은 다소 현
실과 동떨어진 것이 사실이다. 이와 마찬가지로 인공지능이 탑재된 프로
덕트의 신뢰성에 대한 사용자의 인식은 일반적인 프로덕트가 제공하는
안전성, 보안성, 안정성과 다르다.

　　인공지능은 자체적으로 지각, 판단, 실행하기 때문에 사용자가 인공
지능의 판단을 따라가기 쉽지 않다. 더욱이 인공지능의 판단 결과와 과정
을 사용자에게 설명하는 것은 매우 어렵다. 이는 인공지능의 구조에 대

한 문제와 인공지능의 지식에 대한 문제 때문이다. 인공지능의 구조에 대한 문제를 대표하는 예시로는, 2023년 대중에게 공개된 'ChatGPT-4'가 있다.[21] ChatGPT-4는 인공신경망 기법 중 하나인 '심층신경망Deep Neural Network'을 활용한 자연어 처리 모델이다. 다시 말해 딥러닝을 활용한 것인데, 딥러닝은 블랙박스(결과를 확인할 수 있지만, 결과를 산출한 과정과 근거를 전혀 알 수 없는 것)의 문제를 지닌다.[22] 심지어 ChatGPT-4의 구성 요소인 파라미터는 정확히 공개된 바는 없으나 약 100조 개 이상으로 추정된다.[23] 쉽게 말해 우리가 어떤 것을 질문해서 받는 답변은 셀 수도 없이 많은 연결 고리를 거친 결과라는 것이다.

최근 들어 인공지능에 대한 관심이 증가한 것은 사실이지만, 실제로 인공지능에 대한 지식을 충분히 갖춘 사람은 많지 않다. 결론적으로 인공지능을 탑재한 디지털 프로덕트의 결과가 어떤 과정을 거쳐서 제공되는지를 설명하기는 매우 어렵다. 설령 일부분을 설명할 수 있다고 하더라도 이를 받아들이는 사용자의 입장에서는 이해하기 어려운 것이 사실이다.

따라서 인공지능이 탑재된 디지털 프로덕트가 신뢰감을 주는 것은 쉬운 일이 아니다. 결과와 과정에 대한 이해를 사용자에게 제공할 수 없어서 안전성, 보안성, 안정성이 어떻게 보장되고 유지되는지 쉽게 설명할 수 없기 때문이다. 실제로 인공지능이 가진 위험에 대한 인식 조사에 따르면, 인공지능의 오류로 인명 피해가 발생할 것을 우려하는 사람의 비율(48.6%)이 일자리를 대체할 것을 우려하는 사람의 비율(33.7%)보다 높았다.[24] 또 인공지능에 대한 신뢰도 조사에 따르면, 대한민국 국민의 인공지능에 대한 신뢰도는 39% 수준에 불과한 것으로 드러났다.[25] 이는 인공지능에 대한 사람들의 신뢰감이 충분히 형성되지 못했다고 해석할 수 있다.

그러나 이와 같은 대중의 인식과는 달리, 인공지능에 의한 프로덕트는 기존의 프로덕트에 비해 더욱 안전하고 보안성이 높고 안정적이다. 테슬라의 자율 주행차를 대표적인 예로 들 수 있다. 사람이 운전하는 일반 자동차의 10만 km당 사고율은 약 13%이지만, 테슬라 자율 주행차의 사고율은 1-2%에 불과하다.[26] 또한 인공지능은 주어진 데이터를 분류하고 학습해 확률 혹은 가중치를 산출하고 그에 따라 결과를 내어놓기 때문에 이미 학습되었거나 알고 있는 것에 대해서는 틀릴 가능성이 매우

낮은 데다, 결과에 대한 정확도 계산이 가능해 사전에 성능을 예측하고 개선할 수 있다. 즉 인공지능은 사람에 비해 더욱 안정적이라고 할 수 있다. 그런데도 일반적으로 자율 주행차의 사고 소식을 접하면 안전성이 낮다고 생각하고, 인공지능의 오류에 집중해 아직은 안정적이지 못하다고 판단하기 마련이다.

이것이 바로 2장 '판단적 경험'의 '기인점'에서 설명한 인공지능 기반의 디지털 프로덕트는 시스템 주도적일 가능성이 높다는 것을 나타낸다. 이는 인공지능 기반 디지털 프로덕트의 등장으로 기존의 디지털 프로덕트가 제공하던 사용자 주도권이 시스템으로 옮겨간다는 것을 의미한다. 자율 주행차로 설명하자면 운전에 대한 주도권이 사람에서 시스템으로 넘어간다는 것이다. 하지만 수십 년간 사람이 주도권을 가진 것에서 사람의 개입이 이루어지지 않는 것으로 변하는 것은 신뢰감 상실로 연결된다. 사람들이 여전히 자율 주행차에 불안감을 가지는 것도 이런 맥락으로 해석할 수 있다.

현재 우리는 인공지능 기술의 적용으로 인한 과도기에 있다. 그렇기 때문에 인공지능이 가지지 못한 신뢰감을 HCI적 접근으로 해결해야 한다. 물론 인공지능 자체를 고도화해서 정확도를 높여야 하지만, 인공지능의 고도화를 통해 신뢰성을 가지는 것과 신뢰감을 주는 것은 별개이기 때문에 UX에 초점을 맞추어야 한다. 신뢰감을 주는 방안은 인공지능 기반의 디지털 프로덕트를 포함한 모든 디지털 프로덕트에 적용될 수 있다. 하지만 인공지능은 통계적 확률을 기반으로 하기 때문에 99.9%의 정확도를 가지고 있다고 할지라도 0.1%의 확률로 틀린 답을 내어놓을 수 있다. 즉 기본적으로 결함이 있을 수밖에 없다는 것인데, 이런 결함을 보완하기 위해서는 추가적인 노력이 필요하다.

이런 노력의 일환으로 세계 주요 국가는 정부 차원에서 인공지능의 신뢰 확보를 위한 정책을 추진하고 있다.[27] 주요 국가의 정책적 접근은 대부분 위험, 인간 중심 등의 키워드를 포함하고 있다. 이에 발맞추기 위해서 사용자에게 인공지능에 대한 신뢰감을 줄 수 있는 UX가 필요한데, 이와 관련해 두 가지 개념을 살펴보자.

책임지는 인공지능

마이크로소프트사가 자사 포럼에 게재한 글에 따르면 '책임지는 인공지능Responsible AI'이란 그림 3과 같이 공정성, 안전성, 보안성 등의 개념으로 정의할 수 있다.[28] 여기서 책임지는 인공지능은 다소 제한적이고 수동적 혹은 필수적인 조건만을 얘기하던 기존의 '설명 가능한 인공지능Explainable AI'의 기본 개념에서 더 나아가 인공지능이 조금 더 총체적이고, 능동적으로 사회적 선행을 추구해야 한다는 점을 강조하고 있다. 이 개념들을 바탕으로 책임지는 인공지능에 대해 해석해 보자.

그림 3 책임지는 인공지능을 위한 조건 [28]

책임지는 인공지능의 첫 번째 개념은 공정성이다. 인공지능이 공정하다는 것은 특정한 이해관계에 얽매이지 않고 있는 그대로 판단하는 것을 의미한다. 예를 들어 법조인에게 법률적 도움을 주는 인공지능이 개발될 경우 특정 이해 집단에 유리한 판단을 한다면 공정성의 원칙에 위배된다. 하지만 인공지능은 누가 어떻게 개발하는지에 따라 판단이 달라질 수 있기 때문에 공정성의 원칙을 위배하고 특정 이해 집단에 유리하게 치우친 인공지능이 등장할 수 있다. 따라서 이를 염두에 두고 경계할 필요가 있다.

책임지는 인공지능의 두 번째와 세 번째 개념은 앞서 신뢰성의 요인으로 설명한 안전성과 보안성이다. 인공지능은 다양하고 많은 양의 데이터를 활용해 인간의 판단이나 예측을 보조하는 데 활용되는 만큼 기

존의 디지털 프로덕트에 비해 안전성과 보안성이 특히 중요하다. 인공지능 기술의 발전으로 점차 다양한 작업에 인공지능이 투입되기 시작했고, 그만큼 위험 발생 가능성이 커졌기 때문이다. 이는 인공지능이 통계적 확률에 근거한 판단을 내리고, 학습된 상황에 대해서만 대처할 수 있다는 한계에 근거한다. 또한 인공지능 기술에 활용되는 데이터가 유출될 경우 이전에 비해 사용자가 더 큰 피해를 입을 수 있기 때문에 보안성 역시 매우 중요하다.

네 번째 개념은 다양성이다. 인공지능의 다양성은 인종, 성별, 연령 등에 대한 편견을 가지지 않고 다양한 가치를 아울러 가지는 것으로부터 만들어진다. 하지만 인공지능은 주어진 데이터를 학습해서 지각, 추론, 실행하기 때문에 편향된 데이터가 주어질 경우 편향된 인공지능 모델이 탄생할 수밖에 없다. 동양인의 운동 데이터와 서양인의 운동 데이터를 수집해 운동 플랜을 짜는 인공지능이 있다고 하자. 그런데 이 인공지능의 학습에 사용된 동양인의 데이터는 운동을 잘 못하는 사람들의 데이터로, 서양인의 데이터는 운동을 잘하는 사람들의 데이터로 구성된다면 인공지능은 동양인에게 낮은 수준의 운동을 추천할 것이다. 이런 경우 몇몇 신체 능력이 뛰어난 동양인 사용자는 불쾌감을 느낄 수 있다. 물론 동양인과 서양인의 육체적 능력에 기본적인 차이가 존재할 수는 있다. 하지만 편향된 데이터로 학습이 이루어지는 것은 올바르지 않으며, 적어도 사용자가 인간이라면 가치 판단은 온전히 인간의 몫이어야 한다. 그러므로 인공지능은 최대한 다양성을 갖출 수 있도록 편향되지 않는 데이터를 수집하는 것이 중요하다.

다섯 번째 요인은 투명성이다. 인공지능의 투명성은 인공지능 시스템을 사용하는 사용자가 인공지능의 판단에 대해 이해할 수 있어야 한다는 것을 의미한다. 만약 인공지능을 통해 내려진 판단을 이해할 수 없을 경우 오류 발생이나 불합리한 판단으로 인한 공정성 문제 등이 야기될 수 있다.[28] 예를 들어 기업의 인사 담당자가 인공지능 시스템의 도움을 받아 인사 업무를 진행했을 때, 인공지능의 판단 근거가 빈약하거나 이해 불가능할 경우 관계자의 입장에서는 결과를 받아들이기 힘들 수 있다. 따라서 인공지능을 활용하는 사람은 인공지능의 판단과 그 근거를 이해할 수 있어야 한다.

책임지는 인공지능의 마지막 요인은 책무성이다. 책무성이란 인공

지능 시스템을 설계하는 담당자가 시스템의 작동에 대한 책임을 지는 것을 의미한다.[28] 인공지능 모델에 관련된 데이터를 추적하거나 인공지능에 대한 문제를 모니터링하는 것 등이 책임에 해당한다. 또 인공지능 시스템과 관련되어 있는 관계자들에게 충분한 설명을 제공하는 것 역시 책임에 해당한다. 요약하자면, 인공지능 시스템에 의존하는 관계자들이 인공지능 시스템의 결함 혹은 문제 등으로 피해를 입지 않도록 해야 하며, 가용한 정보를 통해 지원을 받을 수 있도록 하여 최대한의 혜택을 누릴 수 있어야 한다는 것이 책무성이다.

믿음직한 인공지능

믿음직한 인공지능Trustable AI, 즉 인공지능이 신뢰감을 주기 위해서는 사람들이 믿을 수 있어야 한다. 인간과의 관계이든 인공지능과의 관계이든 믿을 수 있기 위해서는 다음과 같은 세 가지 조건이 필요하다.

첫째는 예측 가능성Predictability이다. 예측 가능성이란 단순히 어떤 결과물을 내놓을지 예상하는 것이 아니라 도출된 결과물이 납득 가능할 것임을 예측하는 것을 의미한다. 예를 들어 '마음정원'과 같은 디지털 헬스 서비스가 '기분 전환을 위해 샤워를 하세요.'라는 답을 도출했다고 해보자. 사용자는 디지털 헬스 서비스를 통해 마음을 치유하기 위한 기분 전환 솔루션을 제공받을 수 있다는 것을 충분히 예상할 수 있고, 이 관점에서 '샤워를 하세요.'라는 답은 전혀 엉뚱한 답이 아니다. 반면 '기분 전환을 위해 밀린 업무를 해보세요.'라는 답은 사용자가 전혀 예측할 수 없을 뿐만 아니라 납득할 수 없는 답이다. 즉 인공지능에 대한 사용자의 신뢰감은 사용하고 있는 디지털 프로덕트가 납득 가능한 답을 내어놓을 것이라는 예측하에 만들어진다.

둘째는 의지 가능성Dependability이다. 의지 가능성은 사용자가 인공지능에 대해 일종의 라포(친밀도)를 쌓음으로써 얻어지는 속성으로, 일상 속의 동반자가 되어가는 과정에서 생긴다. 기존의 디지털 프로덕트는 능동적으로 움직이지 않았기 때문에 사용자가 친밀감을 쌓기 쉽지 않았다. 하지만 인공지능 기반의 디지털 프로덕트는 능동적인 지각, 추론, 실행이 가능하기 때문에 사용자의 반응에 따라 움직일 수 있고, 이후의 반응을 추가로 학습해서 더 좋은 반응을 끌어낼 수 있다. 예를 들어 '마음정원'이 사용자의 진행 상황에 따라 격려의 말을 전하면 사용자가 이를

긍정적으로 생각하고 '마음정원'을 친근하게 느낄 수 있다. '마음정원'은 이런 사용자의 반응에 따라 격려의 말을 적시에 건넬 것이고, 친근감은 더욱 높아질 수 있다. 이처럼 인공지능 기반의 디지털 프로덕트는 능동성을 바탕으로 사용자에게 더욱 가까이 다가갈 필요가 있으며, 이를 통해 사용자의 친밀도를 높이고 의지 가능한 동반자가 되어야 한다.

셋째는 믿음Faithfulness이다. 믿음은 두 가지로 정의할 수 있는데, 먼저 얕은 수준의 믿음은 사용자가 디지털 프로덕트를 통해 이루고자 하는 목표를 믿고 맡길 수 있는 것을 의미한다. 예를 들어 어떤 불안감도 없이 디지털 헬스 서비스에 자신의 마음 건강 치유를 맡길 경우 믿음이 있는 것이다. 다음으로 깊은 수준의 믿음은 디지털 프로덕트가 도출한 결론이 사용자의 상식 혹은 외부 정보에 반하는 것이더라도 믿는 것을 의미한다. 예를 들어 디지털 헬스 서비스가 '오늘은 평소 하던 운동을 잠시 멈추는 것이 좋겠습니다.'라는 답을 내었다고 해보자. 일반적으로 생각해 보면 운동이 기분 전환에 도움이 되지만, 사용자가 '이렇게 결론을 내린 이유가 분명히 있을 거야.' 하고 의구심 없이 믿고 따른다면 깊은 수준의 믿음을 가진 것이다.

결론적으로, 인공지능을 위한 신뢰감 확보는 기존의 디지털 프로덕트를 위한 신뢰감 확보의 방안에서 추가적인 고려를 하는 것에서 출발한다고 할 수 있다. 그러므로 신뢰성의 속성인 안전성, 보안성, 안정성을 기반으로 예측 가능하고, 의지할 수 있으며, 믿을 수 있는 인공지능 디지털 프로덕트를 만들도록 하자.

핵심 내용

1	신뢰성이란 디지털 프로덕트가 안전하고 효과적으로 사용되기 위한 필수 조건으로, 안전성, 보안성, 안정성을 포함한다.
2	신뢰감이란 디지털 프로덕트가 믿음직스럽다고 느끼는 감성으로, 안전성, 보안성, 안정성이 확보되어야 가질 수 있다.
3	안전성이란 디지털 프로덕트가 사람들에게 해를 가하지 않고 안전하다는 확신을 제공하는 속성으로, 위험의 심각도와 위험의 발생 가능성을 확인해 평가할 수 있다.
4	보안성이란 디지털 프로덕트가 처리하고 관리하는 데이터에 대한 공격이나 오용의 발생을 대비하는 것으로, 보안 정책의 수립, 데이터 암호화, 데이터 변경 방지, 오작동에 대한 경보, 기밀성, 가용성 등의 세부 요인을 포함한다.
5	안정성이란 디지털 프로덕트의 기능이 변하지 않고 일정하게 제공되는 것으로, 망가지지 않는 것과 일정한 효과가 나타나는 것을 포함한다.
6	신뢰감을 제공하기 위해서는 안전성, 보안성, 안정성과 관련된 위험을 인식하고 요인을 분석하여 해결책을 고안해야 한다. 이를 위한 방안으로 국제 가이드라인(IEC 80001-1:2020)이 있으며, 크게 '위험 요소 분석 및 식별 – 대응 방안 평가 – 위험 요소 통제'의 단계를 거친다.
7	인공지능을 탑재한 디지털 프로덕트의 신뢰성은 기본적으로 전통적인 디지털 프로덕트의 신뢰성과 같다. 하지만 인공지능이라는 개념을 누구나 이해하고 있는 것이 아니라서 사용자가 인공지능에 대해 가지고 있는 신뢰감은 아직 높은 수준이 아니다.
8	인공지능 기반의 디지털 프로덕트가 신뢰감을 주기 위해서는 HCI적인 고려가 필요하다. 디지털 프로덕트에 탑재되는 인공지능은 납득 가능한 결과물을 내어놓을 것이라는 예측이 가능한 존재여야 하며, 친근한 존재로서 의지 가능해야 하며, 예상치 못한 결과도 있는 그대로 믿을 수 있을 정도로 믿음직해야 한다.

분석하기

관계자 분석

다양한 관계자에게 최적의 경험을
제공하는 방법

당신이 어느 골목에 작은 카페를 열었다고 상상해 보자. 아침에는 잠이 뚝뚝 떨어지는 얼굴로 1초라도 빨리 자신에게 커피를 건네주기를 바라는 직장인들이 줄을 선다. 점심 시간에는 아이들을 학교에 보내고 잠깐의 휴식을 즐기기 위해 삼삼오오 모인 주부들 의 발길이 이어진다. 아침보다 조금 더 복잡해진 주문과 매장에 당신은 분주하다. 저녁 에는 일과를 마친 손님들이 커피나 간단한 식사 거리를 찾는다. 못다 한 공부나 과제 를 한다거나 지인을 만난다거나, 그들의 목적은 다양하다.

당신은 바쁜 시간대를 효율적으로 운영하기 위해 거금을 들여 인공지능 시스템 을 도입한다. 손님이 원하는 메뉴와 서비스를 듣고 대화를 나누는 든든한 조력자가 생긴 것이다. 이 조력자는 손님을 한눈에 분석해 메뉴를 추천하고 심지어 손님이 무 엇을 주문할지 예측하는 센스까지 지니고 있다. 그러나 휴식을 취하러 온 아주머니에 게는 이 조력자와의 대화가 통할지 몰라도, 출근하는 직장인에게 통할지는 의문이다.

카페를 찾는 손님들에게 어느 한쪽으로 치우치지 않고 두루두루 사용되려면 인 공지능 시스템은 어떤 모습이어야 할까? 모든 손님에게 맞춤형 서비스를 제공하기는 어렵다. 인공지능이 도입되었다고 해서 이 어려움이 없어지는 것은 아니다.

본 장에서는 프로덕트를 설계하기 전에 시스템과 관련된 다양한 관계자를 이해 하는 방법은 무엇인지, 인공지능기술을 도입하고자 할 때는 어떤 것을 더 고려해야 하 는지에 대해 살펴본다.

1. 관계자 분석의 의미

관계자란 누구이며, 디지털 프로덕트를 개발할 때 관계자 분석은 왜 필요할까?

'관계자'란 디지털 프로덕트와 관련해 직간접으로 관련되어 있는 사람을 의미한다. 관계자 분석은 3장 '사용자의 문제 공간'을 파악하기 위한 첫 단계로, 다양한 관계자가 처해 있는 시초 상태를 분석하는 것이다.[1]

　　관계자 분석의 중요성은 우버Uber의 한국 진출 사례를 통해 확인할 수 있다. 우버는 공유 경제를 통한 비용의 효율성 등을 강점으로 유니콘 기업에 오르며 다양한 국가에 사업을 성공적으로 보급했다. 그런 우버가 한국 시장 진출에 도전했지만, 아직 이렇다 할 성과를 내지 못하고 있다. 그 이유는 무엇일까?

　　우버가 한국에서 실패한 첫 번째 이유는 택시 업계의 엄청난 반발이었다. 택시 면허가 없는 일반인이 차량 등록만 하면 택시 기사가 될 수 있다는 것은 곧 택시 업계에 경쟁자가 늘어난다는 의미인 만큼 택시 기사들의 생계에 큰 영향을 미칠 수 있었다. 두 번째, 우버는 택시가 잘 잡히지 않는 국가에서 각광받았다. 하지만 한국은 길거리에 택시들이 많을 뿐만 아니라 택시 호출도 매우 쉬운 편이다. 택시 이외에도 버스나 지하철 등의 대중교통이 원활히 운영되고 있다. 다시 말해 외국에서는 경쟁력으로 꼽혔던 우버의 서비스 부분이 한국에서는 돋보이지 않았던 것이다. 우버 사례는 사용자의 니즈를 만족시키는 우수한 서비스라도 관련된 관계자 또는 산업 생태계를 고려하지 못하면, 좋은 경험을 제공하기 어렵다는 사실을 여실히 보여준다.

　　우버의 사례처럼 인공지능 기반의 디지털 프로덕트가 성공하기 위해서는 실제 사용자를 넘어 관계자의 요구 사항과 디지털 프로덕트가 속한 산업 생태계를 고려해야 한다. 예를 들어 상담처럼 많은 인력이 투입되어야 하는 분야의 인력을 사람과의 의사소통이 가능한 ChatGPT와 같은 자연어 처리 기반 인공지능으로 대체하게 될 가능성이 높아졌다. 이에 따라 인공지능 기반의 서비스가 기존 산업 종사자들에게 치명적인 타격을 줄지도 모른다는 두려움이 생기기 시작했다. 인공지능 기반의 디지털 프로덕트를 제공하는 기업조차도 시장에 어떤 변화가 생길지 정확히 예측할 수 없는데, 인공지능을 잘 알지 못하는 기존의 관계자는 더더욱 그러할 것이다. 따라서 개발하고자 하는 디지털 프로덕트가 시장에

잘 유입되기 위해서는 관계자 분석이 매우 중요하다.

사용자 경험을 중심으로 시스템을 설계하는 HCI 관점에서 보면 관계자 분석은 더 많은 사람을 더욱 자세하게 고려하는 행위로, HCI를 기반으로 한 프로덕트 개발에서 빼놓을 수 없는 단계라고 할 수 있다. 그러나 관계자 분석은 광범위한 조사를 필요로 하므로 분석 계획이 제대로 수립되어 있지 않으면 시행착오를 겪을 수 있다. 디지털 프로덕트의 관계자 분석은 그림 1과 같이 '분석 준비하기, 사회기술 모형 제작하기, 페르소나 모형 제작하기'의 세 단계로 나뉜다. 각 과정을 구체적으로 살펴보자.

그림 1 　관계자 분석을 위한 3단계 프로세스

2. 관계자 분석 준비

관계자 분석을 쉽게 하기 위해서는 어떤 준비를 해야 하고,
HCI 3.0에서 추가로 고려해야 할 사항은 무엇일까?

하나의 프로덕트에는 영향을 주고받는 다양한 집단이나 개인이 존재할수 있다. 예를 들어 디지털 헬스 프로덕트에는 환자와 의사를 넘어 보험회사나 정부와 같은 다양한 집단이나 개인이 참여하고 있으며, 이들은 상호 간의 협력을 통해 시스템을 운영한다. 따라서 디지털 프로덕트를

개발할 때 직접 이용하는 사용자뿐만 아니라 넓은 의미의 관계자를 분석하는 것이 매우 중요하다.[2] 그러나 모든 관계자를 분석하는 것은 큰 비용과 시간이 필요하기에 프로젝트 진행의 효율성을 떨어뜨릴 수 있다. 따라서 다양한 관계자 중 분석의 우선순위를 정하고 기업의 가용 자원에 맞추어 적정 수준의 관계자를 분석할 필요가 있다.[3] 예를 들어 디지털 헬스에서 필수 관계자인 의료진과 사용자(환자)는 반드시 포함해야 하지만, 서비스 제공자(병원)나 보험 당국은 선택적으로 포함할 수 있다. 효율적인 관계자 분석은 관계자 집단을 파악하고 특징을 생각하는 것에 서부터 시작된다.[4]

2.1. 관계자 파악하기

관계자 분석의 첫 번째 단계는 개발할 프로덕트의 관계자가 누구인지 파악하는 것이다. 금융이나 자동차처럼 각 분야의 성격에 따라 관계자가 다양해질 수 있음을 인지한다. 특히 디지털 헬스는 양면 시장의 성격을 가지고 있어서 사용자가 환자, 보호자, 의사 등으로 다양하며,[5] 디지털 헬스의 특성이나 제공하는 기능에 따라 더 많은 관계자가 존재할 수 있다. 디지털 헬스 프로덕트에서 주로 고려되는 관계자는 표 1처럼 구분할 수 있다.

분류	관계자
질병 관련	사용자(환자), 보호자(가족 / 지인)
진단 및 처방 관련	의사, 치료사
복약 관련	약사, 제약회사
운영 관련	병원 종사자, 정부 기관, 보험회사
관리 관련	간호사, 간병인
서비스 관련	서비스 제공자, 콘텐츠 제공자, 인허가 당국, 공인 인증 기관

표 1 디지털 헬스 프로덕트에서 고려되는 관계자

수많은 관계자가 존재함으로써 개발할 프로덕트의 관계자가 누가 있는지 생각하기 어려울 수 있다. 이런 경우에는 표 2와 같이 프로덕트의 범주를 중심으로 생각하는 것도 좋은 방법이다. 작성한 관계자를 모두 정밀 분석할 것이 아니므로 현시점에서는 최대한 많이 생각해서 작성하는 것이 좋다.

프로덕트의 범주	관계자 1	관계자 2	관계자 3
출생신고	보호자	정부 기관	병원 종사자
의료 상품 및 재고관리	병원 종사자	제약회사	의약품 유통사
환자-의사 원격진료	환자	의사	보험사
의료진의 의사 결정 지원	의사	간호사	병원 종사자
환자의 건강 상태 추적	의사	환자	보험사

표 2 서비스의 범주를 활용해 다양한 관계자를 파악

관계자를 파악할 때 HCI 3.0의 관점에서 생각해야 할 두 가지가 있다. 하나는 과연 인공지능 시스템이 관계자일 수 있는지에 대해서이다. 3장 '유용성의 원리'에서 일반적인 경우 인공지능의 심성 모형은 의인화될 가능성이 높다고 설명했다. 하지만 아직은 인공지능이 환자나 의사, 보호자 등과 같은 반열에 오를 정도의 관계자가 될 수는 없다. 관계자라는 것은 무언가 자신이 원하는 목적이 있고, 그것을 달성하기 위한 의도가 있는 존재를 일컫는다. 현재의 인공지능은 스스로가 별도의 동기를 가지지 않기 때문에 관계자로 보기 어렵다. 주어진 데이터를 바탕으로 수동적으로 학습하는 약한 인공지능Weak AI이기 때문이다. 그러나 언젠가는 주도적으로 데이터를 찾아 나서고 능동적으로 학습하는 강한 인공지능Strong AI이 상용화될 수 있다. 이런 강한 인공지능이 등장하게 되면 인공지능을 관계자의 범주에 포함할 수 있다.

또 하나는 인공지능의 도입으로 인한 새로운 관계자의 등장이다. 인공지능을 활용하는 개발자, 데이터 분석가 등이 있을 수 있는데, 이들의 목적은 올바른 데이터 수집과 분석을 통해 정확도 높은 인공지능 모델을 만들어가는 것이다. 궁극적으로는 좋은 인공지능을 통해 양질의 프로덕트를 제공하는 것을 목표로 한다. 인공지능 시스템이 적절하게 작동할 수 있도록 데이터를 제공하고, 양질의 데이터가 되기 위해서 라벨링하

거나 분류해야 하기 때문에 이 부분의 관계자도 추가되어야 한다. 즉 인공지능이 도입됨에 따라 더 다양한 관계자가 포함되어야 한다. 이 새로운 관계자들이 주 사용자와 부 사용자에게 미치는 영향이 매우 큰 만큼 이들에 대한 이해는 필수적이라고 할 수 있다.

2.2. 관계자의 특성 구분하기

전통적인 HCI에서는 주 사용자와 부 사용자로 구분해서 분석한다.[6] 주 사용자는 특정 목적을 달성하기 위해 대상이 되는 시스템과 실제로 상호작용하는 사람들을 총칭하는 개념이다. 부 사용자는 실제로 시스템을 사용하는 사람은 아니지만, 주 사용자가 시스템을 어떻게 사용하는지에 영향을 주거나 받는 사람들을 지칭한다. 즉 개발할 디지털 프로덕트를 직접 사용하는 관계자는 주 사용자이며, 직접 사용하지는 않지만 주 사용자의 사용 경험에 영향을 미치는 관계자는 부 사용자가 된다.

그러나 인공지능 기술의 도입과는 별개로, 관계자를 주 사용자와 부 사용자 두 집단만으로 구분해서 분석하는 것은 한계가 있다. 왜냐하면 이런 접근은 주 사용자와 부 사용자 집단에 영향을 주는 관계자의 영향을 무시하기 때문이다. 이와 관련해서 디지털 헬스 분야의 사례를 바탕으로 구매자와 관련 기관이라는 새로운 관계자에 대해 알아보자.

구매자

구매자란 실제로 시스템을 구입하는 과정에서 결정권을 행사하는 집단을 의미한다. 기업 환경에서는 구매자와 실사용자가 다른 경우가 많고, 개인 구매자의 경우에도, 예를 들어 부모의 건강을 생각하는 자녀나 질병이 있는 자녀를 둔 부모처럼 구매자와 사용자가 다를 수 있다. 구매자는 프로덕트를 실제로 사용하는 사용자와는 다른 행동 양식이나 목표를 가진 경우가 많다.

ADHD 아동을 위한 디지털 헬스 서비스 '뽀미'를 예시로 살펴보자. '뽀미'의 구매자가 질병을 가진 어린아이의 부모라고 했을 때, ADHD 아동은 질병 치료 목적보다는 단순한 재미나 캐릭터에 대한 애착으로 서비스를 사용할 수 있다. 그러나 구매자인 부모의 입장에서는 자녀가 가진 재미나 애착보다는 증상 개선 효과(치료)에 더 큰 목표를 가지고 구

매한다. 이런 관계자 집단의 특성은 '관계자에게 미치는 영향 파악하기'에서 자세히 다루고 있다.

관련 기관

관련 기관이란 디지털 프로덕트가 개입하고자 하는 과업과 관련이 있는 기관을 의미한다. 관련 기관들은 제공하고자 하는 프로덕트의 보급에 큰 도움을 준다. '뽀미'의 경우 관련 기관 또는 조직에는 심리 상담 센터, 교육청 등이 있을 수 있다. 또한 질병 예방 효과가 있는 디지털 헬스의 경우 특정 질병의 발병률을 낮춤으로써 보험비 지급액이 줄어들기 때문에 보험사 역시 관련 조직이 될 수 있다. '뽀미'의 관계자 파악 및 특성 정리의 결과물은 표 3과 같다.

관계자	구분
사용자(환자)	주 사용자
의사	주 사용자
보호자	주 사용자 / 구매자
심리 상담 센터	부 사용자(관련 기관)
교육청	부 사용자(관련 기관)

표 3 '뽀미'의 관계자 파악 및 특성 정리의 결과물

2.3. 관계자에게 미치는 영향 파악하기

개발할 시스템의 관계자를 파악하고 특성을 구분했다면, 다음으로 시스템이 각 관계자에게 어떤 영향을 미칠지 생각해야 한다. 시스템이 관계자에게 미치는 영향은 셀 수 없이 다양하지만, 인공지능 기반 디지털 헬스 프로덕트의 사례를 통해 핵심 영향 네 가지를 알아보자.

핵심 영향의 첫 번째로는 '사용 효과'에 의한 영향이 있다. 예를 들어 임상적인 영향은 디지털 헬스가 사용자(환자)의 치료나 건강 개선에 미치는 효과에 관한 것이다.[7] 디지털 헬스 맥락에서 생각했을 때 임상적인 영향은 프로덕트의 목적인 치료 및 건강 개선과 가장 밀접하게 연결되므로 중요도가 가장 높은 영향이라고 할 수 있다.[4]

두 번째로 '비용적'인 영향이 있다. 비용적인 영향은 관계자에게 경

제적 이득 또는 손실을 가져다주는 것을 의미한다. 비용적인 영향의 크기를 파악하는 방법에는 '비용 최소화 분석Cost-Minimization Analysis, CMA, 비용 효과 분석Cost-Effectiveness Analysis, CEA, 비용 효용 분석Cost-Utility Analysis, CUA, 비용 편익 분석Cost-Benefit Analysis, CBA' 등이 있다. 비용적인 영향은 대부분의 관계자가 민감해하는 영향이기 때문에 자세한 분석이 필요하다. 특히 인공지능 기술의 도입은 비용을 대폭 증가시키지만, 이에 따라 충분한 경제적 이득이 발생할 수 있는지 파악해야 하며, 이를 관계자에게 합리적으로 설득할 수 있어야 한다.

세 번째는 '업무적'인 영향으로, 개발된 서비스가 기존 업무 프로세스의 변경 또는 업무의 효율성 향상에 영향을 미치는 것을 의미한다. 예를 들어 모바일 디바이스를 통해 간편하게 심리 상태를 검사하는 '마음검진'은 그림 2와 같이 사용자가 일상생활에서 비교적 저렴한 비용으로 본인의 심리 상태를 추적 및 관리할 수 있다. 실제 진료 현장에서는 과거의 심리 상태나 특성 등을 알 수 없으므로 면담에 의존해야 하지만, 서비스에 기록된 연속적인 데이터를 참조하면 의사는 더 정확하고 적합한 진단 및 처방을 내릴 수 있다.

그림 2 '마음검진'의 업무적인 영향

네 번째는 '사회적 가치'에 대한 영향이다. 사회 가치적인 영향은 누적된 사회적 요구를 적극적인 참여 및 협동과 신뢰로 개선해 나가고자 하는 선한 마음을 의미한다. 이는 본인의 이득을 조금 포기할지라도 타인을 돕거나 지원함으로써 더욱 큰 행복을 느끼는 것이다. 사회 가치적

인 영향을 불러일으키기 위해서는 더 많은 사람에게 혜택을 제공하고, 그 크기가 더 클수록 좋다. 연탄 배달 봉사를 예로 들 수 있는데, 봉사 참여자는 비용을 지불하면서도 타인을 위해 노력한다.

관계자에게 미치는 영향 파악에서 무엇보다 중요한 것은 동일 집단이라도 다양한 세부 그룹이 존재할 수 있으므로 대상을 명확히 해야 한다는 점이다. 관계자에게 미치는 영향을 파악하여 '뽀미'에 적용하면 표 4와 같다. 각 영향에 대해 긍정 또는 부정적인 영향일지 생각해서 기재할 수 있다.

관계자	특성	미치는 영향	긍정/부정
사용자(환자)	주 사용자(아동)	치료 효과 향상	긍정
의사	주 사용자	진단의 효율성 향상	긍정
보호자	주사용자	자녀의 치료 효과 향상	긍정
	구매자	치료 비용 감소	긍정
심리 상담 센터	관련 기관	고객에게 더 많은 서비스 제공	긍정
교육청	관련 기관	ADHD 아동의 학업 이수도 향상	긍정

표 4 '뽀미' 시스템이 관계자별로 미치는 영향

만약 개발하고자 하는 디지털 프로덕트가 특정 관계자에게 부정적인 영향을 준다면, 설계 단계에서 이를 해소할 방법을 도출하거나 부정적인 영향을 상회하는 긍정적인 영향을 주는 방법을 고민해야 한다.[8]

2.4. 분석의 우선순위 정하기

더 많은 관계자를 분석할수록 더 좋은 것은 자명한 사실이다. 그러나 앞서 말한 바와 같이 시간 또는 비용 제약상 모든 관계자에 대해 정밀 분석할 수는 없다. 따라서 영향력의 크기에 따라 관계자 분석의 우선순위를 정하는 것이 좋다. 우선순위는 개발할 프로덕트가 속하는 생태계에서 관계자가 얼마나 중요한 역할을 하는지를 기준으로 할 수 있다. 관계자의 역할은 주 사용자의 목표(건강 개선 등) 달성에 대한 참여 여부와 프로덕트가 미치는 영향의 유무에 따라 크게 '필수 관계자' '중요 관계자' '고려 관계자' '참조 관계자'로 구분할 수 있다.[9]

필수 관계자

주 사용자의 목표 달성에 직접적으로 참여하며, 프로덕트의 존재에 영향을 받는 관계자를 의미한다. 필수 집단에 속하는 관계자에게는 서비스의 영향과 사회적 가치가 모두 중요하다. 다른 우선순위의 집단과 마찬가지로 이들에게 서비스가 미치는 영향은 긍정적일 수도 부정적일 수도 있다. 디지털 프로덕트의 영향이 긍정적인 경우 이들은 디지털 프로덕트의 보급 및 발전에 가장 든든한 지원군이 될 수 있으며, 부정적인 영향을 미치는 경우 제공하는 프로덕트를 통해 창출되는 사회적 가치가 관계자에게 미치는 부정적인 영향을 능가해야 이들을 설득할 수 있다.

중요 관계자

주 사용자의 목표 달성에 직접적으로 참여하지 않으나, 프로덕트가 영향을 미치는 집단을 의미한다. 이때 개발할 프로덕트가 미치는 영향은 긍정적일 수도 부정적일 수도 있다. 앞서 필수 관계자 집단과 마찬가지로 긍정적인 영향을 미칠 경우 디지털 프로덕트의 보급에 든든한 지원군이 될 수 있는데, 그 예로 보험사(질병의 예방을 통한 보험 비용 감소) 등이 있다. 반면 부정적인 영향을 미칠 경우 호의적으로 반응할 가능성은 작다. 디지털 헬스 분야를 예로 들어 살펴보면, 목표 달성에 직접적으로 참여하지는 않지만 부정적인 영향을 미칠 가능성이 있는 관계자로는 제약사(시장의 영향력 감소) 등이 있다. 호의적으로 반응하지 않을 관계자를 설득하기 위해서는 제휴 또는 협력을 통한 새로운 시장 개척 등 추가적으로 제공할 수 있는 혜택이 무엇인지 고민하고 설득해야 한다.

고려 관계자

주 사용자의 목표 달성에 직접적으로 참여하지만, 프로덕트의 존재 여부가 아무런 영향을 미치지 않는 관계자를 의미한다. 프로덕트를 통해 받는 혜택이 없는 고려 관계자에게 가장 중요한 것은 프로덕트의 사회적 가치일 가능성이 높다.

참조 관계자

주 사용자의 목표 달성에 직접적으로 참여하지 않으며, 프로덕트의 존재 여부가 아무런 영향을 미치지 않는 관계자를 의미한다. 참조에 속하는

관계자는 해당 디지털 프로덕트에 대한 관심도가 크지 않을 확률이 높다. 따라서 분석 우선순위에서 가장 마지막에 위치하는 것이 바람직하다. 어떻게 보면 참조에 해당하는 집단은 관계자에 속하지 않는다고 생각될 수 있지만, 이들은 마케팅 등 비즈니스 측면에서 도움이 된다.

이해관계자	특성	미치는 영향	긍정/부정	우선순위
사용자(환자)	주 사용자(아동)	치료 효과 향상	긍정	필수 관계자
제공자(의사)	주 사용자	진단의 효율성 향상	긍정	필수 관계자
보호자	주사용자	자녀의 치료 효과 향상	긍정	필수 관계자
	구매자	치료 비용 감소	긍정	고려 관계자
심리상담센터	관련 기관	고객들에게 보다 많은 서비스 제공	긍정	고려 관계자
교육청	관련 기관	ADHD 아동의 학업 이수도 향상	긍정	고려 관계자

표 5 '뽀미' 시스템 관계자 분석 준비의 최종 결과물 리스트

　'관계자 파악하기' '관계자 특성 구분하기' '관계자에게 미치는 영향 파악하기' '분석의 우선순위 정하기'를 거친 관계자 분석 준비의 최종 결과물은 표 5와 같이 정리할 수 있다. 표 5는 '뽀미'를 예시로 한 것으로, 이를 참고해 실제 관계자를 만나 준비 단계에서 생각한 내용들이 실세계에 들어맞는지 확인해 보자.

3. 관계자 분석

관계자 간의 연결 구조를 이해하면서 동시에 중요 관계자를
자세하게 분석하는 방법은 무엇일까?

관계자 분석 절차는 생태계의 환경적인 맥락을 이해하기 위한 '사회기술
모형Socio-Technical Model' 제작과 각 관계자 집단을 대표하는 가상의 인물
을 만드는 '페르소나 모형Persona Model' 제작 단계로 구분할 수 있다. 사회
기술 모형은 개발할 프로덕트가 생태계에 잘 녹아들 수 있는지 확인하
는 거시적 단계이고, 페르소나 모형은 각 관계자 집단을 대표할 수 있는
가상의 인물을 만들어 시스템 설계에 활용할 수 있도록 체계적으로 정
리하는 미시적 단계이다.[10]

　　사회기술 모형과 페르소나 모형은 그림 3에서 보는 것처럼 상호 피
드백을 주고받는 선순환 관계를 지닌다. 사회기술 모형을 통해 서로 다
른 관계자의 문제점과 니즈를 파악하고 그들 간의 상호작용 혹은 관계
를 파악해 주 사용자에게 영향을 끼치는 주변인과 영향을 끼치지 않는
주변인을 구분한다. 그런 다음 주 사용자와 주 사용자에게 영향을 끼치
는 주변인의 페르소나를 만든다. 사회기술 모형을 분석함으로써 과거
에 몰랐던 주요 관계자를 발견할 수도 있고, 반대로 과거에는 중요하다
고 여겼지만 실제로는 주 사용자에게 영향을 끼치지 않는 관계자를 발
견할 수도 있다.

그림 3　상호 피드백을 주고받는 사회기술 모형과 페르소나 모형의 관계

4. 사회기술 모형

전체 관계자 간의 관계를 넓은 시각에서 이해할 수 있는 방법은 무엇일까?

사회기술 모형은 기술이 독립적으로 만들어지는 것이 아니라 더 큰 조직 환경에서 만들어지기 때문에 사회적 요소와 기술적 요소가 동시에 고려해야 한다는 점을 강조한다.[11] 즉 그 시스템이 개발되고 사용되는 관계자 집단에 초점을 맞춘다.[12] 특히 디지털 헬스와 같이 대규모 인프라 내에서 사용할 서비스를 개발하는 데 활용하기에 용이하다.

사회기술 모형에는 USTMUser Skills and Task Match 모형, OSTAOpen System Task Analysis 모형, ETHICS Effective Technical and Human Implementation of Computer Systems 모형, SSMSoft System Methodology 모형 등 다양한 방법이 있다.[13] 이 중에서도 본 장은 관계자 분석을 위해 SSM 모형을 사용한다. SSM 모형에서는 조직을 하나의 시스템으로 보고 그 속의 기술과 사람을 하나의 요소로 간주하여 시스템 개발의 환경적 맥락 이해를 기본 목표로 하므로 디지털 시스템의 관계자 분석에 적합하다.[14][15]

4.1. 관계자 집단 조사하기

분석 대상이 되는 각 관계자 집단에 대해 세부 조사하는 과정이다. 이 과정에서는 개발 서비스가 각 관계자 집단의 어떤 문제점을 해결하는지 파악하기 위해 정성적 조사를 실시한다. 이때 정량적 방법이 아닌 정성적 방법을 중심으로 진행하는 이유는 조사자가 실제 이해 당사자가 아니라서 정량적 데이터만 가지고는 관계자가 가진 문제점의 근본 원인을 알 수 없기 때문이다.

예를 들어 글래스고 스쿨 오브 아트GSA의 스튜어트 베일리Stuart G. Bailey 연구팀은 병원에서 환자 대기시간이 길어지는 원인이 병원 스케줄링의 문제라고 생각하고 정성적인 관찰에 나섰다. 그러나 관찰 결과 여러 직원이 실시간이 아닌 정보로 작업함으로써 데이터의 신뢰에 대한 문제가 발생함을 확인했고, 그에 따라 환자의 대기시간이 길어지는 근본 원인이 정보 및 의사 결정의 지연이라는 사실을 파악할 수 있었다. 정성적 조사의 대표적인 방법에는 '인터뷰'와 '관찰'이 있다. 이에 관해 구체적으로 알아보자.

인터뷰

인터뷰 기법은 개별 대상자로부터 깊이 있는 정보 수집이 가능하고, 설문 조사에 비해 더 심층적으로 조사할 수 있다는 장점이 있다. 하지만 인터뷰 진행자의 진행 능력에 따라 결과의 질적, 양적 수준이 달라질 수 있으므로 훈련된 진행자의 역할이 매우 중요하다. 대표적인 인터뷰 기법의 종류는 다음과 같다.

① 심층 인터뷰In-depth Interview
질적 연구에서 가장 대표적인 자료 창출 방식으로, 흔히 '목적을 가진 대화'로 알려져 있다. 이는 연구의 목적을 달성하기 위해 연구 참여자와의 계획적인 만남을 통해 특별한 종류의 정보를 얻기 때문이다.[고미영, 2013]

② 포커스 그룹 인터뷰Focus Group Interview
참여자의 상호작용을 통해 연구자가 정한 주제에 대한 자료를 수집하는 연구 방법이다. 그룹 인터뷰의 장점은 빠른 시간 내에 풍부한 자료를 획득할 수 있고, 폭넓은 범위의 정보와 통찰력, 그리고 아이디어를 산출한다는 장점이 있다.[강종구 외, 2018]

③ 정황적 인터뷰Contextual Interview
사용자의 업무 공간에서 실시되며, 업무 관찰과 일대일 인터뷰를 함께하는 리서치 방법이다. 이를 효과적으로 수행하면 사용자의 현재 업무를 관찰하고 기록하는 것 이상의 성과를 거둘 수 있다.[Voyage, 2021]

관찰

관찰 조사 기법은 관찰 대상의 실제 사용 환경 내에서 일어나는 다양한 상황을 포괄적으로 관찰하는 방법으로 관찰 대상을 깊이 있게 이해할 수 있는 기회를 제공한다. 대표적인 관찰 조사 기법의 종류는 다음과 같다.[16]

① 포토 다이어리Photo Diary
일정 기간 사용자의 행동과 감정을 모두 사진으로 기록하게 한 뒤 하나씩 살펴보는 방법이다. 특히 습관, 사용 시나리오, 태도와 동기, 행동과 인

식의 변화, 사용자 여정 등을 살펴볼 때 유용하다.[pxd, 2016]

② 장소 조사법Town Watching

관찰자가 한자리에서 장소 및 대상을 관찰하는 방법이다. 프로덕트가 특정 장소에 고정되어 있거나 장소에 따라 사용자 경험이 달라질 경우, 장소 조사법을 사용하면 좋은 인사이트를 얻을 수 있다.[푸른열소 외, 2022]

③ 문화 검사법Culture Probes

사용자 참여를 원칙으로 하며, 참여자에게 프로덕트 주제 탐구를 위한 충분한 시간을 제공하고 디자인에 영감을 주는 풍성하고 매력적인 자료를 직접 창출하게 한다. 문화 검사법을 통해 참여자의 바람과 믿음에 대한 감성적인 해석이 가능하다. 문화적인 차이를 극복하는 데 매우 효과적이며, 이를 이용해 다양한 사람의 관점을 디자인 프로세스에 반영할 수 있다.[Stickdorn & Schneider, 2012]

④ 섀도잉Shadowing

사용자의 일상을 그림자처럼 따라다니면서 현장에서 사용자의 이용법과 이용 행태를 관찰, 기록해 통찰을 얻는 정성적 조사 방법이다. 사용자의 정황 및 사용 패턴, 사용 장소, 이동 경로 등에 따른 행동 특성을 파악하기 위해 사용하는 방식이다. 프로덕트에 대한 사용자의 요구 파악과 라이프스타일, 사용 행태를 이해할 수 있을 뿐 아니라 새로운 프로덕트 개발의 아이디어를 도출하는 데 사용된다.[Autumn, 2018]

인터뷰와 관찰 방법 모두 조사자는 각 관계자 집단에 속한 다양한 사람을 만나 정보를 수집해야 하며, 수집된 문제점 및 니즈는 표 6처럼 체계적으로 정리해야 한다.

관계자	조사 방법	인사이트 1
사용자(환자)	인터뷰, 관찰	아이들은 병원에 가는 것을 두려워한다.
의사	인터뷰	치료가 잘 진행되고 있는지 판단하기 위한, 연속적인 데이터가 없어 불편을 겪는다.
보호자	인터뷰	병원비 및 상담 치료 비용이 부담스럽지만, 자녀의 치료를 멈출 수는 없다.
심리 상담 센터	인터뷰	상담 센터에 방문하는 ADHD 아동 및 보호자를 위해 더욱 많은 것을 제공하고 싶어 한다.
교육청	인터뷰	ADHD 아동이 학교에서 소외되지 않고 학업을 잘 이수해 나갈 수 있도록 정책 마련을 하고자 한다.

표 6 '뽀미' 시스템의 관계자 집단 조사의 결과

4.2. 시스템에 대한 기본 정의 내리기

조사를 통해 확보된 인사이트를 기반으로 디지털 프로덕트에 대한 기본 정의Root Definition를 작성한다. 추가로 프로덕트를 활용할 때 혜택을 받는 관계자는 누구인지, 생태계에 어떤 변화를 불러올 수 있는지, 관계자 집단에 어떻게 받아들여지는지, 그리고 어떤 환경에서 주로 사용되는지 등의 내용이 들어갈 수 있다. 이때 필수적으로 포함하는 항목은 '관계자'와 그들의 문제점이나 니즈를 해결하기 위한 시스템의 '기본 정의'로, 표 7처럼 나타낼 수 있다.

관계자	기본 정의
사용자(환자)	아이들에게 친근한 시스템
의사	연속적인 데이터(디지털 바이오마커)를 확보할 수 있는 시스템
보호자	디지털 기반의 저렴한 시스템
심리 상담 센터	접근성이 좋아 고객에게 제공하기 쉬운 시스템
교육청	학업 이수에 도움이 되는 시스템

표 7 관계자 분석을 통해 도출한 '뽀미' 시스템의 기본 정의

4.3. 개념 모형 작성하기

디지털 시스템에 대한 기본 정의가 정해졌다면, 기본 정의에 부합하는 개념 모형을 작성한다. 개념 모형은 개발하고자 하는 시스템을 중심으로 각 관계자 집단이 사용자의 목적과 어떻게 연관되어 있고, 그 사이에서 시스템이 반드시 해야 할 일을 작성한다. 그림 4는 '뽀미'에 대한 개념 모형이다. 모형 속 동그라미는 관계자를, 실선은 강한 연관 관계를, 점선은 약한 연관 관계를 의미한다.

만약 관계자의 니즈가 서로 상충할 경우에는 환자의 니즈를 만족시키는 것을 가장 우선시해야 한다. 예를 들어 디지털 헬스 프로덕트를 통해 수집된 환자의 연속적인 디지털 바이오마커 데이터를 의사가 열람할 수 있도록 하기 위해서는 프로덕트에 디지털 바이오마커 수집 기능이 반드시 포함되어 있어야 한다. 또한 개념 모형 작성에서 프로덕트의 혜택 수혜자가 누구인지 신중히 생각해야 한다. 그림 4 '뽀미'의 개념 모형에서처럼 의사의 진단이나 처방을 전달받는 대상자는 사용자(환자)가 아닌 보호자일 가능성이 높을 수 있기 때문이다.

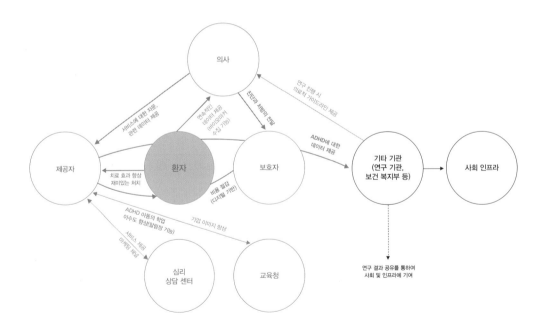

그림 4 '뽀미' 시스템의 개념 모형

4.4. 개념 모형 평가하기

사회기술 모형 제작의 마지막 단계는 많은 시간을 투자해서 만들어 낸 개념 모형을 활용해서 실제 시스템에서 어떤 문제점이 있는지 파악하는 것이다.[8] 즉 개발할 시스템이 생태계에서 잘 동작할지 검토하는 단계라고 할 수 있다. 모형 평가는 크게 '관계자 검증'과 '생태계 검증'이라는 두 단계에서 순차적으로 이루어지는데, 이때 평가는 실제 관계자와 함께 진행한다.[17] 그 이유는 관계자 집단 조사에서 실제 관계자를 만나 정보를 수집하는 것이 필요한 것처럼, 조사자는 실제 관계자가 아니므로 실무에서 맞닥뜨리는 모든 상황을 고려할 수 없기 때문이다.

먼저 관계자 검증이란 개념 모형이 각 관계자 집단의 입장을 정확히 설명하고 있는지 확인하는 단계이다. 사회기술 모형 제작을 위해 다양한 관계자로부터 많은 정보를 수집하고 정리하다 보면 문제의 핵심에서 벗어날 수도 있다. 따라서 모형 제작 과정에서 관계자의 입장을 정확히 설명하고 있는지 다시 한번 검토하는 과정이 필요하다. 만약 개념 모형이 특정 관계자의 입장을 정확히 설명하고 있지 않다면, 해당 관계자에 대한 추가 조사 등을 진행하고 시스템의 기본 정의를 다시 내려야 한다.

생태계 검증은 개념 모형을 통해 개발할 시스템이 기존 생태계에 잘 융화되는지 검증하는 단계로, 사회기술 모형 제작의 가장 큰 이유이다. 생태계 검증을 위해서는 개발하고자 하는 시스템의 각 관계자 집단을 대표할 수 있는 사람들을 초청해 모든 관계자가 한자리에 모여 평가를 진행하고 상호 간의 의견을 교환하는 것이 좋다. 이때 모든 관계자를 만족시키는 것은 현실적으로 어렵다. 따라서 생태계 검증을 진행하며 개발하고자 하는 시스템 때문에 피해를 보는 관계자가 있다면, 해당 관계자의 피해를 최소화할 방법 또는 새로운 혜택을 제공할 방법을 고민해야 한다. 예를 들어 원격진료를 반대하는 이유의 하나는 환자 쏠림 현상으로 환자들의 지역 병원 방문이 감소한다는 이유에서이다. 이는 곧 의사들의 수익이 줄어들 수 있음을 의미한다. 그러나 원격진료 서비스에서 디지털 바이오마커를 수집하고 이를 분석 및 활용해 지역 병원 방문을 유도한다면, 지역 병원에 대한 새로운 혜택이 될 수 있을 것이다.

다양한 관계자를 한자리에 모아 생태계 검증을 진행하는 과정에서 관계자 사이의 충돌이 발생할 수 있는데, 진행자는 이런 충돌을 방지하고 충분한 타협을 끌어낼 수 있도록 중재해야 한다.

5. 페르소나 모형

중요 관계자를 더 구체적으로 분석하는 방법은 무엇일까?

이제 실제 시스템 개발에 사용하기 위한 각 관계자 집단을 대표할 가상의 인물을 만드는 페르소나 모형을 제작해 보자.[10] 사회기술 모형 분석 후 페르소나 모형을 제작하는 이유는 프로덕트에 더욱 초점을 맞추어 분석하기 위해서이다.[18] 즉 사회기술 모형이 생태계를 중심으로 한다면, 페르소나 모형은 프로덕트에 초점을 맞춘 분석이라 할 수 있다. 페르소나Persona란 디지털 프로덕트를 사용할 만한 다양한 관계자 유형을 대표할 수 있도록 만들어진 전형적Typical이고 가상적인Hypothetical 인물을 일컫는다.[8] 페르소나 모형은 실제 관계자에게서 수집된 자료를 바탕으로 가상의 인물에게 성격과 개성을 부여한다.[19]

페르소나의 가장 큰 특징은 하나의 페르소나가 구체적으로 정의된 딱 한 명의 관계자만 고려하는 것이다. 왜냐하면 기획된 프로덕트를 가장 잘 사용할 하나의 페르소나를 파악하는 것이 광범위한 집단의 페르소나를 파악하는 것보다 중요 관계자의 전형적인 니즈를 충족시킬 가능성이 높기 때문이다.[20] 디지털 프로덕트를 개발할 때는 주요 관계자에 대해 각 페르소나 모형을 제작할 필요가 있다.

관계자 범주 파악하기

페르소나 모형에서 관계자의 범주를 나누는 것은 사회기술 모형에서 관계자의 범주를 나누는 과정과 유사하다. 그러나 '간병인'이라는 관계자가 환자나 보호자가 고용한 간병인일 수도 있고, 자원봉사자 간병인일 수도 있다. 이처럼 페르소나 모형을 제작할 때는 사회기술 모형 제작보다 더 세세하게 범주를 나눌 필요가 있다. 관계자의 범주를 정하지 않고 자료 분석에 들어가게 되면 명료한 방향성 없이 방대하기만 한 정보로 인해 페르소나를 만드는 과정이 더 복잡해질 수 있다. 중요한 관계자 범주를 정하기 위해 사용되는 기준은 목표, 역할, 시장 등이 있다.[21] 페르소나 모형 제작을 위한 관계자 범주 파악은 그림 5와 같이 나타낼 수 있는데, 그림 5는 '리본'을 예시로 한 분류표이다.

주요 단서를 분류하고 이름 정하기

관계자의 범주가 정해졌다면 정보를 수집하고 분석해야 하는데, 비슷한 정보끼리 모으는 '친화도Affinity Diagramming' 방법을 주로 사용한다. 친화도 방법은 페르소나를 만드는 팀이 모여서 동화 단계Assimilation Meeting를 진행하는데, 이 단계의 목표는 각종 데이터에 있는 중요한 단서들을 찾아내고 이를 관련 범주에 따라 정리하는 것이다. 본 과정은 '기초 데이터에서 중요 단서 찾기 → 중요 범주에 이름 붙이기 → 주요 단서 동화시키기 → 단서들의 집합에 대표 이름 붙이기' 순으로 진행된다. 최종적인 모습은 그림 6과 같다.

세부 범주 파악하고 기간 구조 구축하기

전 단계에서 카테고리에 맞는 주요 단서와 유사한 단서의 집합에 이름을 정했다면, 그다음은 카테고리의 세부 범주를 확인하고 범주의 뼈대라고 할 수 있는 기간 구조Skeleton를 구축하는 작업을 수행한다.

기간 구조를 구축하기 전 주요 관계자를 한 단계 더 세분화할지 결정해야 한다. 이때 세부 범주를 구분하는 기준은 세 가지이다.

▸ 첫째, 세부 범주로 구분되는 관계자가 프로덕트에 중요한 관계자 그룹을 대표하는가?
▸ 둘째, 세부 범주로 구분되는 관계자가 프로덕트의 사업적 성공에 중요한 관계자 그룹을 대표하는가?
▸ 셋째, 각 세부 범주가 다른 세부 범주들과 명확하게 구분되는 차이가 있는가?

관계자의 범주 및 세부 범주를 모두 정했다면, 이제 각각에 대한 기간 구조를 만들 차례이다. 우선 각 세부 범주에 해당하는 관계자에 관련된 모든 단서를 그림 7처럼 나열한다. 그리고 이 단서들을 조합해 간단한 문장을 만든다. 기간 구조에 근거해서 세부 범주의 특징을 짧게 글로 적는 것이다.

그림 5 '리본' 관계자의 범주 파악

그림 6 '리본'의 주요 단서를 분류하고 이름 정하기

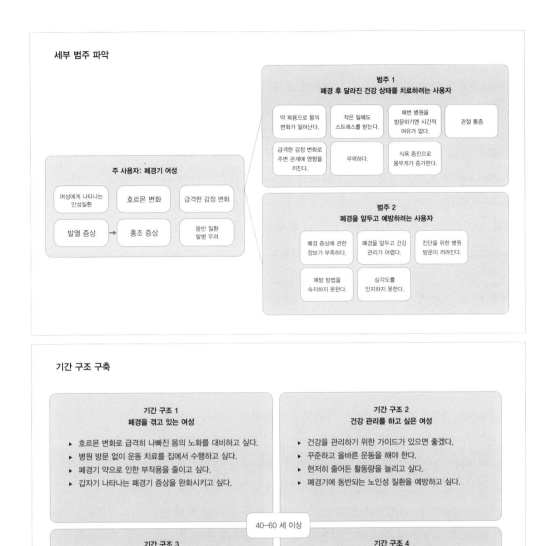

세부 범주 파악

범주 1
폐경 후 달라진 건강 상태를 치료하려는 사용자

- 약 복용으로 몸의 변화가 일어난다.
- 작은 일에도 스트레스를 받는다.
- 매번 병원을 방문하기엔 시간적 여유가 없다.
- 관절 통증
- 급격한 감정 변화로 주변 관계에 영향을 끼친다.
- 무력하다.
- 식욕 증진으로 몸무게가 증가한다.

주 사용자: 폐경기 여성

- 여성에게 나타나는 만성질환
- 호르몬 변화
- 급격한 감정 변화
- 발열 증상 → 홍조 증상
- 동반 질환 발병 우려

범주 2
폐경을 앞두고 예방하려는 사용자

- 폐경 증상에 관한 정보가 부족하다.
- 폐경을 앞두고 건강 관리가 어렵다.
- 진단을 위한 병원 방문이 꺼려진다.
- 예방 방법을 숙지하지 못한다.
- 심각도를 인지하지 못한다.

기간 구조 구축

기간 구조 1
폐경을 겪고 있는 여성

- ▶ 호르몬 변화로 급격히 나빠진 몸의 노화를 대비하고 싶다.
- ▶ 병원 방문 없이 운동 치료를 집에서 수행하고 싶다.
- ▶ 폐경기 약으로 인한 부작용을 줄이고 싶다.
- ▶ 갑자기 나타나는 폐경기 증상을 완화시키고 싶다.

기간 구조 2
건강 관리를 하고 싶은 여성

- ▶ 건강을 관리하기 위한 가이드가 있으면 좋겠다.
- ▶ 꾸준하고 올바른 운동을 해야 한다.
- ▶ 현저히 줄어든 활동량을 늘리고 싶다.
- ▶ 폐경기에 동반되는 노인성 질환을 예방하고 싶다.

40–60 세 이상

기간 구조 3
폐경을 앞둔 여성

- ▶ 부담스러운 병원 진료를 대신할 수 있는 시스템이 있었으면 좋겠다.
- ▶ 폐경기와 동반되는 증상에 관해 알고 싶다.
- ▶ 폐경기를 대비해 예방하고 싶다.
- ▶ 시공간적 제약이 없었으면 좋겠다.

기간 구조 4
건강 정보를 알고 싶은 여성

- ▶ 별도의 병원 방문 없이 현재 상태를 예측하고 싶다.
- ▶ 일상생활에서 수행하는 데이터로 상태를 알고 싶다.
- ▶ 수집된 정보를 통해 추후 병원에서 의료진과 원활한 소통을 하고 싶다.
- ▶ 현재 상태와 과거 상태를 한눈에 보면서 나아진 정도를 파악하고 싶다.

그림 7 '리본'의 세부 범주를 파악하고 기간 구조 구축하기

기간 구조 평가하고 우선순위 정하기

관계자 세부 범주를 위한 기간 구조를 모두 만들었다면, 관계자와 함께 각 기간 구조가 현재 기획하고 있는 디지털 프로덕트에 얼마나 중요한지를 평가하고, 그 중요도에 따라 기간 구조의 우선순위를 매기는 과정이 필요하다. 이 과정을 통해 페르소나로 발전시킬 기간 구조의 부분 집합을 알아낼 수 있다. 우선순위를 매기는 데 관계자 간의 적절한 합의가 이루어진다면 좋겠지만, 쉽게 합의가 이루어지지 않는 경우가 많다. 따라서 우선순위를 정하는 중요한 가치 기준을 먼저 생각하는 것이 효과적이다. 고려할 수 있는 가치 기준으로는 사용 빈도와 전략적인 중요도가 있다.[22]

▸ 사용 빈도: 각 관계자 범주의 기간 구조가 설명하는 관계자가 얼마나 자주 현재 기획 중인 디지털 프로덕트를 사용할까?
▸ 전략적인 중요도: 기간 구조가 나타내는 관계자가 현재 기획 중인 디지털 프로덕트의 성공에 전략적으로 얼마나 중요한 대상인가?

그림 8은 근감소증을 치료하는 '리본'의 우선순위를 도출하는 과정을 보여준다. 우선순위 선정을 위해 운동 수행을 자율적으로 진행하는지 아니면 다른 수단에 의존해서 진행하는지에 따라 사용 빈도의 높고 낮음이 결정되고, 폐경기의 심각성에 대한 인지도가 높은지 낮은지를 통해 전략적인 중요도가 결정된다. 그리고 자율적인 운동이 가능해 사용 빈도가 높고, 심각성을 잘 인지하고 있어서 전략적인 중요도가 높은 그룹을 대상으로 기간 구조의 우선순위를 높게 설정했다.

기간 구조의 우선순위 기준을 정했다면, 다음은 이를 기반으로 기간 구조의 유형을 정한다. 기간 구조 유형은 네 가지로 나눌 수 있다. 첫째, 적어도 특정 관계자 집단만큼은 반드시 만족시켜야 하는 주요 기간 구조Primary Skeleton, 둘째, 만족시키면 좋을 것 같은 관계자에 대한 부수적 기간 구조Secondary Skeleton, 셋째, 직접적인 관계자는 아니지만 주 관계자에게 영향을 미치는 관계자에 대한 기간 구조Served Skeleton, 넷째, 특정 관계자를 만족시키면 주 관계자가 싫어할 수도 있는 기간 구조Negative Skeleton이다. 이렇게 여러 유형의 기간 구조가 있지만, 실제 페르소나를 작성할 때는 주로 주요 기간 구조를 사용하므로 이에 치중해서 분석해

야 한다. 기간 구조 유형을 정할 때는 '2.4 분석의 우선순위 정하기'에서
진행한 관계자 분석의 우선순위를 참조하자.

그림 8 '리본'의 기간 구조 우선순위를 도출하는 과정

기간 구조를 대상으로 페르소나 작성하기

이 단계에서는 앞서 선택된 주요 기간 구조에 대한 실제 페르소나를 작
성한다. 이를 위해서는 우선 기본 '백서Foundation Document'를 작성한 다음
기본 백서에서 페르소나로 전환하는 작업이 필요하다. 기본 백서 작성이
란 모인 데이터를 이야기의 형태로 서술하고 거기에 이름과 그림을 첨부
하는 단계이다. 페르소나에 들어가야 하는 정보는 인물의 목표, 역할, 관
련 시장, 숙련도, 사용 환경, 성격, 세대, 라이프스타일, HCI의 세 가지 원
리인 유용성, 사용성, 신뢰성에 대한 중요도 등이 있다.[23]

페르소나를 작성할 때 중요한 점은 위의 요소를 그대로 항목으로
나열하는 것이 아니라 이들을 촘촘하게 엮어서 하나의 재미있는 스토리
로 만들어 내는 것이다. 단순한 사실의 나열이 아니라 하나의 이야기로
만들어졌을 때 비로소 페르소나의 특성이 살아나기 때문이다. 사실감 넘
치는 생생한 한 편의 이야기를 쓸 때 주의할 점이 있다. 어떤 고정관념이
들어가는 페르소나를 만든다거나 페르소나에 대한 감정적인 반응을 유

발할 수 있는 내용은 포함하지 않는 것이 바람직하다. 분량이 너무 많거나 너무 적은 것도 좋지 않고, 보통 한두 쪽 정도가 적당하다. 페르소나를 읽고 나서 사람들의 머릿속에 구체적으로 생생하게 떠오를 수 있는 페르소나를 작성하는 것이 최종 목표이기 때문이다.

작성된 페르소나 평가하기

작성한 페르소나가 프로덕트의 기획 및 설계에 필요한 관계자에 대한 정보를 제대로 제공하고 있는지를 평가하는 단계이다.[24] 이 단계에서는 작성된 페르소나를 다양한 각도에서 평가할 수 있다. 특히 중요한 타당성 검증과 완전성 검증에 관해 설명한다. 타당성 검증은 만들어진 페르소나가 현실적이고 전형적인 관계자를 정확하게 묘사하고 있는지를 살펴보는 것이다. 이를 위해서는 다음과 같은 두 가지 방법을 활용한다.

▸ 타깃 관계자를 잘 알고 있는 전문가에게 도출된 페르소나의 검토를 부탁한다.
▸ 도출된 페르소나와 가장 비슷한 관계자를 선택해서 본인과 유사한지 검토를 부탁한다.

완전성 검증은 관계자 조사에서 발견된 관계자에 대한 중요한 특징들이 빠짐없이 페르소나에 반영되었는지를 검증한다. 이를 위해서는 페르소나 모형의 두 번째 단계인 '주요 단서를 분류하고 이름 정하기'에서 확보한 주요 단서와 작성된 페르소나를 비교한다. 이때 검증해야 하는 항목은 다음과 같다.

▸ 관계자의 목표와 과업 및 역할에 대한 자료
▸ 관계자의 행태 및 사용 가치 그리고 사용 환경에 대한 자료
▸ 유용성, 사용성, 신뢰성 속성에 대한 자료
▸ 숙련도 및 지식에 대한 자료
▸ 숙련도, 성격, 동기, 세대, 라이프스타일 등 개인적 특성에 대한 자료

이렇게 관계자의 카테고리를 분류부터 평가까지 여섯 단계를 거치고 나면 비로소 하나의 페르소나가 완성된다. 그림 9은 이 과정을 거쳐 탄생한 페르소나 사례이다.

"가정, 직장, 둘 다 포기할 수 없어!" 김혜진(38세), 직장맘

올해 나이 38세의 김혜진 씨는 결혼 8년 차 직장맘이다. 서울 유명 사립대 영문학과를 졸업하고 CJ그룹에 입사, 현재 마케팅1팀 과장이다. 남편과는 회사 동기로 만나 2년 6개월간의 연애 끝에 결혼에 골인했다. 회사 일과 함께 일곱 살과 네 살 난 남자아이들을 돌보느라 일과를 마치면 녹초가 되기 십상이다.

아침의 시작은 아이들과의 전쟁으로 시작한다. 세 번은 연거푸 소리를 질러야 아이들이 침대에서 기어 나온다. 막간을 이용해 마케팅2팀의 조선영 과장이 강력하게 추천해서 구매한 SEP 화장품을 이용해 화장 내공 18년의 실력으로 10분 안에 다시 태어난다. 검은 정장 바지에 에스닉 스타일 블라우스 입고, 둘째를 낳고서부터 뱃살이 신경 쓰여 그 위에 조끼를 걸친다. 아몬드 콘플레이크와 과일로 아침을 대신한다.

둘째를 유치원 유아부에 보내면서부터 남편과 같이 자동차로 출퇴근하고 있다. 그전에는 엄마한테 둘째를 맡기고 출근하고는 했다. 아이들을 유치원에 내려주고, 회사에 가며 얼마 전 회사에서 지급받은 스마트폰으로 오늘 일정을 확인한다. 마케팅1팀 회의가 9시부터 시작한다. 간단한 스탠드업 미팅으로 오후에 있을 마케팅 전체 회의에서 발표할 2분기 전략에 관해 이야기한다. 자리에 도착한 혜진 씨는 노트북과 가습기를 켜며 주변 사람들과 목례를 나눈다. 메일함에 이벤트 홍보 물품 관련 메일이 와 있어서 시안 이미지를 확인하고 김 부장에게 전화를 걸어 수정 요구 사항을 말한다.

조선영 과장이 메신저로 대화를 걸었다. 인사부 이미주 양의 새로운 가십이다. 자세한 내용을 듣고 싶지만, 메신저로 들으니 실감이 안 나서 오늘 점심 약속을 잡는다. 점심시간에는 회사 가십거리부터 시댁 얘기, 다이어트 얘기까지 나온다. 혜진 씨는 저번에 유치원에서 첫째 아들 현우가 가끔 과격한 행동을 한다는 전화를 받은 얘기를 한다. 그 말에 조선영 씨가 어쩌면 음식 때문일지도 모른다고 하면서, 직장맘은 너무 힘들다는 주제로 돌아간다.

소문에 따르면 이번에 신시장 개발팀의 팀장을 회사 내에서 충원할 계획이라고 한다. 지원하고 싶지만, 아무래도 기혼이라 남자 직원보다 자기 계발 시간이 절대적으로 모자라는 게 마음에 걸린다. 오늘 발표를 어떻게 잘해야 할지 고민해야 하는 시간에도 벌써 다른 데 신경을 쓰고 있다. 마음을 다잡고 회의실로 들어간다. 발표를 성공적으로 마친 혜진 씨는 부장에게 앞으로 2분기는 김 과장만 믿겠다는 말과 함께 칭찬받는다. 혜진 씨는 칭찬에 잠시 기뻐했다. 하지만 일은 잘해도 아이들에게는 못난 엄마가 되어가는 자신을 돌아보며 다시금 괴로운 마음이 든다.

오늘은 전체 팀 회의가 끝나고 회사를 정시에 퇴근할 수 있을 것 같다. 보통은 퇴근하면 8시 정도여서 장을 보기가 어렵다. 주말에 장을 보기는 하지만, 남자아이 둘을 데리고 쇼핑한다는 것은 전쟁에 가깝다. 남편이 같이 장을 보러 가기는 하지만, 장을 보는 데 집중하는 것이 아니라 아이들처럼 다른 것에 정신이 팔리곤 한다. 대부분 남편은 전자제품 매장으로 사라져 감감무소식인 게 다반사이다. 이번 주에 도 역시 효율적으로 장을 보는 데 실패하고, 아이들 장난감과 그림책, 과자 종류만 사 오게 되어서 오늘 해먹을 만한 식재료가 없다는 것이 생각났다.

주말에 이마트에 인터넷을 통해 주문하고는 하지만, 한 주 일정이 어떻게 될지 몰라 식재료는 잘 시키지 않게 된다. 기껏해야 과일 정도만 주문한다. 옆집 아줌마가 앞 공터에서 좋은 품질의 식재료를 판다고 정보를 주었지만, 김혜진 씨에게는 그림의 떡일 뿐이다. 회사에서 일찍 끝나고 돌아오는 길에 주차하고 살 정도의 시설이 갖추어져 있지 않기 때문이다. 이런 점에서 집에서 살림만 하는 여자들이 자녀를 더 건강하게 키우는 게 유리하다는 생각도 든다. 또 현우가 내년이면 학교에 들어갈텐데, 동네 아줌마 네트워크에 속해 있지 않아 학원 정보를 아는 게 없어서 자녀 교육이 힘들다는 회사 사람들의 이야기를 떠올리며 직장을 포기해야 하나 싶은 생각도 잠시 지나간다.

문자로 남편 퇴근 예상 시간을 확인하고, 오늘은 같이 퇴근하기로 한다. 남편과 함께 차를 타고 가면서
오늘은 아이들에게 무슨 요리를 해줄까 하고 생각하면서 스마트폰으로 레시피 정보를 찾아본다.
그러나 얼마 전 현우에게 아토피피부염이 생기고 나서야 아이들에게 직접 만든 음식을 먹여야겠다고
다짐하고 요리를 시작한 혜진 씨. 초보 요리사인 그녀는 당연히 무슨 음식을 해줘야 할지,
또 무슨 식재료를 사야 할지 잘 알 수가 없다. 몇 번 한숨을 내쉬다가 이내 스마트폰을 가방에
도로 집어넣는다. 유치원에서 아이들을 태우고 마트에 도착했다. 아이들이 과자 사달라, 사탕 사달라
난리를 치는 통에 머리가 다 아프다. 무슨 요리를 해야 할지 모르니 딱히 뭘 사야 하는지도 모르겠다.
결국 군만두, 동그랑땡, 소시지 같은 인스턴트 반찬거리들에 다시 손을 뻗는다.
퇴근 후에 장 보는 것은 정말 너무나 힘든 일이다.

아파트 입구에서 현우랑 같은 나이인 효민이 엄마를 만났다. 내년에 초등학교 들어가는
현우는 무슨 학원에 다니고 있는지 물어본다. 하지만 일하느라 바쁜 혜진 씨는 현우가 무슨 공부를
해야 하는지, 또 동네 학원 중 어디가 좋은지 알지 못한다. 효민이 엄마는 걱정스러운 표정을 지으시면서
동네 반상회라도 꼭 참석해서 이런저런 정보를 얻는 게 좋을 것이라고 말하며 돌아갔다. 그렇지만
바빠서 반상회는 참석할 여유가 없는 혜진 씨는 지역 정보를 손쉽게 알 수 있으면 좋겠다고 생각한다.

인스턴트 반찬으로 바쁘게 차린 저녁. 하나 남은 소시지를 자기가 먹겠다고 현우는 동생 얼굴을
사정없이 때린다. 그러고는 스트레스 때문에 안 그래도 아토피피부염으로 피투성이인 팔과 목을 벅벅
긁어대면서 소시지를 먹는다. 인스턴트 음식 때문이다. 그러나 오늘도 이렇게 인스턴트 음식만
해 먹일 수밖에 없는 자신에게 짜증이 난다.

혜진 씨는 설거지를 마친 후 샤워하고 나서 지친 몸을 소파에 기댄 뒤 최근에 구입한 IPTV로 드라마를
시청한다. 드라마 시작하기 전 10분 정도의 광고 시간에 그녀는 IPTV 쇼핑 채널을 틀고 봄 신상
블라우스를 보다가 손쉽게 하나 구입한다. 장 보는 것도 이렇게 쉽게 구입할 수 있다면 좋을 터라고
생각하면서 드라마를 시청한다.

드라마가 끝나고 혜진 씨는 잠자리에 들면서 자기 일과 육아 모두 성공한 엄마가 되고 싶은데
도대체 어떻게 하면 좋을지 생각해 본다.

그림 9 페르소나 방법론을 통해 구축한 페르소나 사례

사용자 프로파일 작성하기

일반적인 페르소나는 소수의 사용자를 대상으로 수집한 정성적인 자료
를 토대로 만든다. 그러나 이 자료가 기획 및 개발 과정에서 활용되기 위
해서는 객관적이고 정량적인 데이터를 보충해야 한다. 그런 점에서 페
르소나 분석의 최종 단계는 페르소나에서 기술된 사용자의 특성이 얼
마나 객관적이고 정량적으로 표현될 수 있는지를 검증하는 것이다. 이
는 사용자에 대한 프로파일을 작성함으로써 가능하다. 사용자 프로파
일User Profile은 페르소나에서 추출한 사용자 집단에 대한 여러 가지 특
성을 수치화해서 정리한 자료를 의미하는데, 유용성 가치 프로파일Use
Value Profile, 사용성 속성 프로파일Usability Criteria Profile, 신뢰성 프로파일
Credibility Profile로 나눌 수 있다.

　　'유용성 가치 프로파일'은 사용자가 해당 시스템을 통해 어떤 가치

를 얼마나 얻고 싶어 하는지와 관련된 프로파일로, 이는 유용성의 기본 속성인 경험적 가치와 수단적 가치로 구성되어 있다. 속성마다 사용자 분석의 결과에 따라 1점에서 10점 사이의 점수를 부여한다. 10점은 시스템이 성공하기 위한 절대적인 가치를 의미하고, 1점은 해당 시스템과 아무런 상관이 없는 가치를 의미한다. 경우에 따라서는 하나의 가치를 좀 더세분해서 점수를 부여할 수 있다.

'사용성 속성 프로파일'은 여러 가지 사용성의 속성 가운데 사용자가 해당 시스템을 사용하면서 어떤 속성을 중요하게 생각하는지와 관련된 프로파일이다. 사용성의 속성은 효율성, 정확성, 일관성, 유연성, 의미성이라는 다섯 가지 상위 속성과 각 상위 속성에 대한 하위 속성들로 이루어져 있다. 이 프로파일에서는 사용성 속성마다 사용자 분석의 결과를 중심으로 1점에서 10점 사이의 점수를 부여한다. 10점은 사용자가 가장 중요하게 생각하는 사용성의 속성이고, 1점은 사용자가 전혀 고려하지 않은 사용성 속성을 의미한다.

'신뢰성 프로파일'은 여러 가지 신뢰성의 속성 가운데 사용자가 해당 시스템을 사용하면서 어떤 속성을 중요하게 생각하는지와 관련된 프로파일이다. 신뢰성은 안전성, 보안성, 안정성이라는 세 가지 상위 속성과 각 상위 속성에 대한 하위 속성으로 이루어져 있다.

이외에도 숙련도 프로파일, 사용 행태 프로파일, 그리고 기타 개인적 특성에 대한 프로파일도 작성할 수 있다.

인공지능과 페르소나 작성

앞서 인공지능 시스템은 관계자의 범주에 포함될 수 없음을 설명했다. 인공지능은 관계자가 아니기 때문에 현재 상태를 파악하는 것은 필요하지 않다. 하지만 이것과 인공지능에 대한 페르소나를 만드는 것은 별개이다. 인공지능 에이전트가 사용자의 전면에 나서서 상호작용하게 될 경우 어떤 페르소나로 표현할지를 고민하는 것은 중요하다.[25]

인공지능 기술이 본격적으로 디지털 프로덕트에 도입되기 이전에는 서비스에 존재하는 에이전트의 페르소나를 정하는 것이 크게 중요하지 않았다. 물론 게임 속에 존재하는 NPC나 프로덕트의 대표 캐릭터 등에 대한 페르소나 설정이 서비스의 성공에 적잖은 역할은 할 수 있다.[8] 하지만 시스템 내 요소로서 존재하는 캐릭터의 페르소나를 설정하는 것

195

과 인공지능의 페르소나를 설정하는 것에는 중요한 차이가 있다.

　게임 내 NPC를 예로 들어보자. NPC는 사용자와 상호작용하는 것처럼 보여도 실제로는 시스템의 원리와 원칙에 따라 사전에 저장된 반응을 송출할 뿐이다. 즉 게임 내 NPC는 시스템과 상호작용하는 주체이다. 그러나 인공지능 에이전트는 사용자의 입력값에 따라 맞춤형 피드백을 적절한 시기에 제공하는 유연성을 지닌다. 이처럼 사람과 직접적으로 상호작용하는 인공지능이 다양한 사용자에게 일관된 경험을 제공하고, 나아가 사용자가 서비스에 더욱 몰입할 수 있도록 하는 장치로 기능하기 위해서는 페르소나 설정이 필수적이라고 볼 수 있다.

　그렇다면 인공지능의 페르소나는 어떻게 만들어야 할까? 방법과 절차는 앞서 관계자에 대한 페르소나를 만들기 위해 거쳤던 과정과 동일하다. 그러나 관계자의 페르소나는 실존하는 사람들을 만나 수집한 정보에 기반해 구성되지만, 인공지능의 페르소나는 우리가 가용할 수 있는 정보가 더 적다는 데 그 차이가 있다. 이때 부족한 정보는 프로덕트 제공자의 의도로 채워진다. 정리하자면, 관계자의 페르소나는 프로덕트를 사용할 잠재 집단의 특성을 이해하는 데 목적이 있으며as-is, 인공지능의 페르소나는 그런 집단에 제공할 프로덕트의 방향을 구체화하는 데 목적이 있다to-be. 따라서 인공지능의 페르소나에 대한 작업은 9장 '콘셉트 모형 기획'에서 많은 부분 이루어진다.

　또한 ChatGPT와 같은 생성형 AI를 활용해서 페르소나를 구축할 수 있다. 페르소나 모형 제작 단계의 다섯 번째 '기간 구조를 대상으로 페르소나 작성하기'에 해당하는 구체적인 페르소나를 생성형 AI로 작성할 수 있다. 즉 앞선 단계에서 수집된 데이터를 프롬프트 형태로 인공지능에 입력해 원하는 페르소나를 작성할 수 있으며, 인공지능 에이전트에 대한 구체적인 이미지를 생성할 수 있다. 다만 아직은 생성형 AI의 출력값이 들쭉날쭉해서 생성형 AI가 자체적으로 여러 가지 대안을 작성하도록 하고, HCI 전문가가 이를 검토해서 최종안을 선택해야 한다.

핵심 내용

1	관계자란 디지털 프로덕트와 관련해 직간접으로 관련되어 있는 사람으로, 이 책에서는 사용자의 확장된 개념으로서 사용한다.
2	관계자 분석은 디지털 프로턱트와 관련해 직간접적으로 연관되어 있는 사람을 광범위하게 분석하는 것을 의미한다.
3	디지털 프로턱트가 성공적으로 활용되기 위해서는 관계자 분석이 광범위하게 이루어져야 한다. 특히 아직 많은 것이 불명확한 인공지능이 탑재된 시스템에서는 더욱 그러하다.
4	관계자 분석은 크게 관계자 분석 준비, 사회기술 모형 작성, 페르소나 모형 작성의 세 가지 단계를 통해 이루어진다.
5	관계자 분석 준비는 관련된 관계자를 광범위하게 파악하기 → 관계자의 특성을 구분하기 → 시스템이 관계자에게 미치는 영향 파악하기 → 분석의 우선순위를 정하기로 이루어진다.
6	사회기술 모형은 시스템이 개발되고 사용되는 관계자 집단의 생태계에 초점을 맞추는데, 본 책에서는 관계자 분석을 위해 SSM 모형(연성 체계 방법론)을 사용한다.
7	사회기술 모형 설계는 인터뷰나 관찰을 통해 관계자 집단 조사하기 → 시스템에 대한 기본 정의 내리기 → 개념 모형 작성하기 → 개념 모형 평가하기로 이루어진다.
8	페르소나 모형은 시스템을 사용할 만한 관계자들의 대표 유형을 표현하는 전형적이고 가상적인 인물을 의미한다.
9	페르소나 모형 설계 순서는 관계자 범주 파악하기 → 주요 단서를 분류하고 이름 정하기 → 세부 범주 파악하고 기간 구조 구축하기 → 기간 구조 평가하고 우선순위 정하기 → 기간 구조를 대상으로 페르소나 작성하기 → 작성된 페르소나 평가하기 → 사용자 프로파일 작성하기로 이루어진다.
10	인공지능 시스템에 대한 페르소나는 사용자와 개발자의 이해를 증진시키기 위해 필수적이며 이에 대한 작업은 분석 단계보다 기획 단계에서 이루어진다.

과업 분석
관계자의 시스템 사용 의도와 방식을
분석하는 방법

한국의 디지털 프로덕트 가운데 전 세계적으로 경쟁력 있는 것 중 하나가 바로 대형 TV이다. 한국 정부는 전 세계 시장에서 대형 TV가 실제로 어떻게 사용되는지를 알아보기 위해서 북미, 유럽, 동남아시아, 중국, 인도 등 각 나라의 가정을 방문해 조사한 적이 있다. 그런데 나라마다 조금씩 사용 방식이 달랐다. 특히 독일의 가정과 인도의 가정이 달랐다. 독일 가정의 경우 가장 큰 TV가 있는 집에서 다 같이 모여 축구 경기를 보는 문화가 있어 응접실처럼 매우 개방적인 공간에 TV를 두고 사용했다. 그런데 인도 가정의 경우 응접실에서 대형 TV를 찾아볼 수 없었다. 대신 대형 TV는 침실에 있었고, 주로 가족이 침대에 누워서 사용했다. 인도에서는 잘사는 집일수록 응접실은 주로 도우미들이 있는 공간이기 때문에 비싼 TV를 응접실에 놓아두고 공공적으로 이용할 이유가 없었던 것이다. 따라서 똑같은 TV라 할지라도 이 두 나라에 파는 TV는 사용자가 사용하는 방식에 따라 매우 다른 사용 방법을 제공해야 한다.

이와 같이 사람들이 실제로 어떻게 디지털 프로덕트를 사용하는지를 조사하는 것은 성공 실패에 큰 영향을 미친다. 본 장에서는 과업 분석의 개념을 비롯해 과업 분석에 필요한 자료가 무엇인지, 사람들이 실제로 어떤 절차에 따라 디지털 프로덕트를 사용하는지 체계적으로 분석하고자 한다. 이를 위해 각 관계자가 어떤 과업을 수행하고 있으며, 그 과정에서 각자의 니즈를 파악해서 디지털 시스템화하는 방식을 알아본다. 특히 디지털 헬스 분야의 사례를 통해 과업 분석 방법을 구체적으로 설명한다.

1. 과업 분석의 의미

과업 분석이란 무엇이고, 디지털 프로덕트를 개발할 때
과업 분석이 필요한 이유는 무엇일까?

사용자에게 최적의 경험을 제공하기 위해서는 디지털 프로덕트가 유용해야 하는데, 이 유용성은 시스템이 사용자의 목적에 부합할 때 비로소 갖추어진다. 다시 말해 사용자가 어떤 의도를 가지고 시스템을 사용하는지에 대해 프로덕트 기획자가 명확히 이해해야 최적의 경험을 제공할 수 있다. 그런 의미에서 사용자의 사용 의도를 파악하도록 돕는 과업 분석 Task analysis은 필수적이다.[1] 과업 분석은 3장에서 다룬 '문제 공간'을 파악하기 위한 두 번째 단계로, 사용자가 디지털 프로덕트를 이용해 어떤 일을 어떻게 수행하는지 분석해서 그들이 궁극적으로 원하는 목표 상태를 파악하는 것이다. 즉 관계자 분석을 통해 확인된 시초 상태가 문제 공간의 '출발점'이라면, 과업 분석을 통해 확인한 목표 상태는 '도착점'이다.

사용자의 사용 의도는 당시 상황이나 감정 등과 같은 외부 요인의 영향을 받지 않기 때문에 사용자의 의도를 바탕으로 시스템을 개발하는 것은 시스템의 지속성 측면에서 도움이 된다. 나아가 사람들이 어떤 목적을 가지고 시스템을 사용하는지, 그 목적을 달성하는 여러 가지 방법 중 어떤 것을 선택하는지에 대해 면밀하게 분석해야 한다. 이때 주의할 사항은 사용자가 디지털 프로덕트를 사용할 때 정해진 매뉴얼과 다르게 행동하기도 한다는 점이다. 따라서 과업 분석은 사람들이 실제로 시스템을 어떻게 사용하는지에 초점을 맞추어 진행해야 한다.

실제 프로덕트와 관련해서 사용자가 가진 지식을 '명시적 지식 Explicit Knowledge'과 '묵시적 지식 Tacit Knowledge'으로 분류할 수 있다. 명시적 지식은 도움말이나 매뉴얼에 기재된 사용 방식과 같이 직접적이고 명백한 정보와 같은 지식을 의미하고, 묵시적 지식은 사람들이 실제로 프로덕트를 어떻게 사용하는지에 대한 정보와 같이 정형화되지 않은 지식을 의미한다.[2] 사용자가 서비스를 원활하게 사용하기 위해서는 명시적 지식과 묵시적 지식이 모두 갖추어진 상태여야 한다. 특히 묵시적 지식은 문서화되거나 시스템에 저장된 형태가 아닌 사용 과정에서 무의식적으로 습득하기 때문에 묵시적 지식을 파악하는 것은 사용자의 사용 목적 및 데이터를 정확하게 파악하는 데 큰 도움을 준다. 즉 기획자는 과업 분석을

통해 묵시적 지식을 얻음으로써 사용자가 실제로 어떻게 디지털 프로덕트를 사용하고 있는지 파악할 수 있다.

2. 과업 분석의 대상

과업 분석은 누구의 과업을 대상으로 하며,
인공지능의 도입이 과업 분석의 대상에 미치는 영향은 무엇일까?

디지털 프로덕트를 사용할 때는 권고 사항에 따르는 것이 중요하다. 하지만 사용자마다 처한 상황이 다르기 때문에 권고 사항을 지키지 못하는 상황이 발생하기도 한다. 예를 들어 프로덕트 제공자와 사용자 간의 의사소통이 원활하지 않으면, 사용자가 이용 과정에 불만을 품게 되고 권고 사항을 준수하지 못한다.[3] 따라서 사용자와 제공자를 위한 시스템을 개발할 때는 과업 분석을 통해 파악한 묵시적 지식을 반영하는 것이 중요하다. 또한 각 관계자의 상황에 대한 과업 분석을 통해 어떤 단계로 과업이 이루어지며, 발생하는 예외 상황에 대해 파악해 이를 포괄하는 프로덕트를 만들어 내야 한다.

사용자

사용자 친화적인 디지털 프로덕트를 만들기 위해서는 사용자 참여 활동을 효과적으로 파악할 수 있는 과업 분석이 이루어져야 한다.[4] 여기서 사용자 참여User Engagement란 사용자가 중심이 되는 환경을 구축하기 위한 방법으로, 사용자와 제공자가 함께 협력해 개인과 조직에 사용자의 영향력을 강화하는 것을 의미한다. 디지털 프로덕트에서의 사용자 참여 활동은 서비스 사용 시 발생하는 니즈를 포함하며, 사용자가 제공하는 입력 데이터와 사용 데이터 등을 바탕으로 파악할 수 있다.

또한 인공지능이 디지털 프로덕트에 도입되면서 기존의 디지털 프로덕트에서는 수행하지 않았던 과업을 수행할 수 있게 되었고, 반대로 수행하던 과업을 수행하지 않게 되기도 했다. 예를 들어 기존에는 사용자가 직접 텍스트를 입력해야 하는 과업이 자동화되거나, 기존에는 하지 않았던 데이터 라벨링 작업을 사용자가 직접 진행할 수도 있다.

제공자

디지털 프로덕트에서 제공자의 역할은 프로덕트를 제공하는 것을 넘어 사용자의 데이터를 제공받아 효과적으로 관리하는 것까지 확대되고 있다. 사용 데이터를 통해 단순 관리뿐 아니라 맞춤화된 기능까지 제공하기 위한 효과적인 도구로써 디지털 프로덕트를 활용하는 것이다. 예를 들어 디지털 헬스 분야에서 기획자는 의료진의 과업 분석을 통해 의료진이 환자 치료에 대한 최선의 결정을 내릴 수 있게 도와주는 디지털 헬스 프로덕트를 제공해야 한다. 그 과정에서 기획자는 '디지털 기술Electronic, 장비Equipped, 정보 접근성Enabled, 환자 강화Empowered, 개입Engaged, 전문성Expert'이라는 여섯 가지 키워드를 참고해 디지털 헬스 프로덕트에 기대하는 의료진의 니즈를 파악하고, 그들의 사용 행태를 분석한다.

첫째, 의료진은 일상생활에서 디지털 기술Electronic을 손쉽게 사용할 수 있어야 하며, 디지털 기술 도입에 대한 거부감이 적어야 한다. 둘째, 의료진은 환자를 치료하기 위해 도움이 되는 장비Equipped, 즉 디지털 프로덕트를 적용할 디바이스를 가지고 있어야 접근이 가능하다. 셋째, 의료진은 환자의 건강 상태와 관련된 환자의 사용 데이터 및 건강 정보를 제공받을 수 있어야 한다Enabled. 넷째, 의료진은 환자가 의료진과 동등한 눈높이에서 의료 프로덕트를 사용할 수 있도록 도울 수 있어야 한다Empowered. 다섯째, 의료진은 환자를 치료 과정에 적극적으로 참여시키고 건강 상태에 대해 충분히 알려 주어야 한다. 이를 위해 환자의 관점을 이해하고 적절한 피드백을 제공하는 개입 과정Engaged을 포함해야 한다. 여섯째, 의료진은 디지털 프로덕트를 사용해 환자의 치료 과정을 관리할 수 있어야 한다. 그들은 최선의 결과를 얻기 위해 어떤 기술을 사용해

디지털 기술	일상생활에서 디지털 기술을 손쉽게 사용할 수 있으며, 디지털 기술 도입에 대한 거부감이 적어야 함
장비	디지털 프로덕트가 적용되는 장비를 가지고 있어야 접근이 가능함
정보 접근성	환자의 건강 상태에 기반하여 사용 데이터 및 건강 정보를 제공받을 수 있어야 함
환자 강화	의료진은 환자가 동등한 눈높이에서 의료 프로덕트를 사용하도록 도움
개입	환자를 치료 과정에 적극적으로 참여시키고, 건강 상태에 대해 피드백 충분히 전달함
전문성	최선을 결과를 얻기 위해 어떤 기술을 사용해야 되는지 정확하게 알고 있어야 함

표 1 여섯 가지 키워드에 따른 디지털 헬스 프로덕트 제공자에 대한 과업 분석

야 하는지 정확하게 아는 전문가Expert로서 사용 과정에 참여해야 한다.

환자와 의사가 디지털 헬스 프로덕트를 통해 경험하는 과업의 종류는 다르다. 따라서 같은 프로덕트라도 환자와 의료진의 사용 목적이 다르므로 디지털 헬스 시스템을 개발할 때 환자가 쉽게 수행할 수 있는 프로덕트를 디자인하고, 동시에 의료진의 가용성을 고려하는 등 서로 다른 형태의 시스템을 제공해야 한다. 그런 이유 때문에 환자와 의료진에 대한 과업 분석의 중요성이 점점 더 대두되고 있다. 나아가 의료진이 환자에게서 의료 데이터를 제공받고, 환자는 치료 과정에서 의료진과 의사소통하는 등 각자의 과업은 서로에게 영향을 주는데,[5] 환자와 의료진의 상호작용을 고려한 디지털 헬스 프로덕트 개발 역시 중요하다. 적절한 치료를 받고 싶은 환자와 환자를 관리하고 사용 데이터를 제공받고 싶은 의료진과 같이, 관계자 사이의 상이한 니즈는 프로덕트를 개발하는 기업들이 과업 분석을 통해 사용자와 제공자의 과업을 모두 이해해야 하는 이유라고 볼 수 있다.

인공지능 전문가

디지털 프로덕트에 인공지능이 적용되면서 사용자와 제공자에 대한 과업 분석뿐만 아니라 개발자와 데이터 분석가에 대한 과업 분석이 필요하게 되었다. 6장에서 설명했듯이 인공지능 기반의 디지털 프로덕트는 기존의 프로덕트에 비해 더욱 정확한 데이터를 수집해야 한다. 정확한 데이터 수집이 이루어져야 인공지능의 지각, 추론, 실행의 과정을 올바르게 구성하고 고도화할 수 있기 때문이다.

예를 들어 '앵자이랙스'를 담당하는 개발자와 데이터 분석가의 과업은 올바른 디지털 바이오마커 데이터의 수집 및 가공을 통한 인공지능 알고리즘의 정확도 향상일 것이다. 그런데 만약 개발자와 데이터 분석가가 높은 정확도만을 목표로 한다면 어떤 일이 벌어질까? 3장 '유용성의 상충 관계'에서 설명했듯이 디지털 프로덕트가 유용성을 가지기 위해서는 유효성과 환경 적합성의 균형점을 찾아야 한다. 이것은 곧 높은 정확도라는 목표만 맹목적으로 좇게 되면 디지털 바이오마커를 측정할 때 사용자 움직임, 조명 수준 등을 통제하지 못해 환경 적합성을 충족하지 못하게 되고, 과적합 문제 발생으로 사용자의 과업을 방해할 수 있게 된다.

그러므로 인공지능을 활용하는 개발자와 데이터 분석가의 과업은 단순히 인공지능의 정확도 향상을 위한 순도 높은 데이터 수집에 그치지 않고, 사용자의 과업을 이해하고 환경 적합성과 유효성을 모두 갖춘 데이터 수집을 목표로 해야 한다. '앵자이랙스'의 경우, 사용자가 가진 '편리하고 정확한 인공지능 기반의 정신 건강 검사'라는 과업을 개발자와 데이터 분석가가 이해하고 디지털 바이오마커 측정 과정을 더 편리한 방법으로 제공할 방안을 고민하는 것이다. 예를 들어 검사 도중 사용자가 움직이더라도 심박변이도 측정이 멈추지 않게 하는 것이다. 단 개발자나 데이터 분석가가 기획자의 과업을 이해하기 힘들 수 있고, 반대로 기획자도 개발자와 데이터 분석가의 과업을 이해하기 힘들 수 있다. 따라서 두 집단은 서로의 과업을 적절한 수준에서 파악하고, 협업을 통해 목적에 부합하는 프로덕트를 제작해야 한다.

3. 과업 분석 준비

과업을 분석하기 전, 어떤 방법을 통해 사용자 관련 정보를 수집해야 할까?

본격적인 과업 분석을 하기 전에 분석에 필요한 자료를 수집할 필요가 있다. 분석에 필요한 자료를 수집하는 방법으로 '맥락 질문법Context Inquiry'이 있다. 맥락 질문법은 사용자의 프로덕트 사용에 대한 전반적인 고찰을 도와주는 대표적인 필드 스터디 방법이라고 할 수 있다.[6] 여기서 수집된 자료는 사용 시나리오를 작성하는 데 활용되는데, 맥락 질문법을 통해 얻은 인사이트는 기획자가 좀 더 사용자의 과업에 친화적인 디지털 프로덕트를 개발하는 데 도움을 준다.

맥락 질문법의 정의

맥락 질문법은 실제 상황에서 사용자가 해당 디지털 프로덕트를 어떻게 사용하는지에 대한 자료를 자세하고 구체적으로 수집하는 방법이다. 디지털 프로덕트에 대한 맥락 질문법의 전반적인 목표는 사용 상황을 포괄적으로 이해해서 디지털 프로덕트의 사용 의도나 묵시적 지식을 파악하기 위한 자료를 수집하는 것이다. 이를 위해서는 실제 사용하는 장소에 가서 사용자가 프로덕트를 어떻게 사용하는지 직접 관찰하고 왜 그렇게

사용하는지 물어보는 것이 필요하다. 그것이 사람들의 실제 사용 과정을 정확하게 이해하는 가장 효과적인 방법이기 때문이다.

맥락 질문법의 원칙

맥락 질문법의 연구는 일반적으로 4-8명의 사용자를 대상으로 하며, 실제 절차는 간단하다. 연구자는 사용자를 관찰하는 동안 그들의 동기와 전략을 이해하기 위해 사용자의 행동에 대해 질문한다. 맥락 질문법의 원칙은 다음과 같다.[7]

첫째, 맥락의 중요성이다. 실제 환경에서 행동 자료를 수집해 사용자의 요구를 그들의 사용 맥락에서 이해해야 한다. 이를 위해서는 사용자의 실제 이용 환경에 최대한 가까이 가서 관찰하려는 노력이 필요하다. 또 사용자의 실제 경험을 물어보거나 작업 과정을 직접 지켜보는 방식으로 인터뷰를 진행해야 된다. 맥락을 고려함으로써 구체적인 데이터와 지속적인 경험을 수집하는 데 도움이 될 수 있다.

둘째, 효과적으로 맥락 질문법을 수행하기 위해서는 사용자와 기획자가 긴밀한 협력 관계를 맺어야 한다. 사용자가 자신의 행동에 대한 전문가라면, 기획자는 사용자의 행동에 대해 배우고 싶은 학생이라고 볼 수 있다. 사용자가 프로덕트를 사용하는 과정을 알려줌으로써 기획자는 이를 바탕으로 사용자의 과업에 대해 알 수 있다. 특히 맥락 질문법은 기획자가 질문을 주도하는 기존 인터뷰 방식과 달리 인터뷰 대상자인 사용자와 인터뷰어인 기획자가 동등한 위치에 있다. 이렇게 서로 협력적인 관계를 맺게 되면, 자세한 사용 과정 및 사용 시 느끼는 감정까지 이해할 수 있다.

셋째, 맥락 질문법은 수집된 자료에 대한 해석 과정이 매우 중요하다. 여기서 해석은 사용자의 말과 행동이 무엇을 의미하는지 결정하는 것을 가리킨다. 맥락 질문법을 수행하는 과정에서 단순히 사용자가 말한 정보만 수집하는 것은 바람직하지 않다. 왜냐하면 사용자가 말로써 전달할 수 있는 그들의 행동 방식은 한정적이기 때문이다. 과업 분석에서 가장 핵심적으로 필요한 부분은 사용자가 그 행동을 한 의도와 목적인데, 질문에 대한 답변이 그 모든 내용을 포괄하고 있다고 보기 어렵다. 사용자 스스로도 자신이 왜 그렇게 행동했는지 답하기 어려운 경우도 많기 때문이다. 따라서 기획자가 스스로 관찰한 사용자의 행동에 대해 정리

해서 사용자와 공유하고, 그 해석을 사용자가 수정할 수 있는 기회를 부여하는 것이 중요하다. 이를 통해 기획자는 나름의 해석을 재확인하는 동시에 재수정해 사용자의 의도와 목적을 더 명확하게 파악할 수 있다.

넷째, 맥락 질문법에서는 기획자가 의도했던 목표에 초점을 맞추는 것이 중요하다. 여기서 초점은 연구자가 조사를 하는 과정에서 취하는 관점으로 정의할 수 있다. 사용자에게 통제력을 행사하지 않는 상태에서 기획자가 대화를 주도하고 논의를 지속할 수 있는 상황을 유지하는 것이 중요하다. 이를 위해서는 기획자가 가지고 있는 초점을 맥락 질문법을 사용하기 전에 명확하게 규정해야 한다. 맥락 질문법은 다양한 환경에서 이루어지기 때문에 타인의 관점에 휘둘릴 수도 있기 때문이다. 따라서 기획자가 초점을 흐리지 않고 일관되게 맥락 질문법을 수행하는 것이 무엇보다 중요하다고 볼 수 있다.

이 네 가지 원칙을 잘 따른 맥락 질문법은 실제 환경에서 디지털 프로덕트의 사용 편의성을 확보할 뿐만 아니라 최종 사용자의 요구에 대한 데이터를 수집하는 데 도움이 된다.

맥락 질문법의 장점 및 유의 사항

디지털 프로덕트의 기획자가 맥락 질문법을 할 때는 장점과 유의 사항을 총체적으로 고려하고 진행해야 한다. 그렇다면 사용자 중심으로 디지털 시스템을 개발하는 데 맥락 질문법을 사용했을 때 기대할 수 있는 장점과 유의 사항이 무엇인지 살펴보자.[8]

먼저 장점으로는 첫째, 프로덕트에 많은 기관과 조직이 포함된 경우 구성원이 통찰력 있는 관찰을 하고, 사용자의 행동에 대해 질문하고, 상황에 맞는 요구를 식별할 수 있도록 한다. 둘째, 최종 사용자의 관점에서 시스템의 사용 문제를 이해한다. 셋째, 다양한 시스템이 동시에 사용되고 그중 일부가 통합된 환경에서도 맥락 질문법을 활용해 사용자의 행동을 분석할 수 있다. 넷째, 기획자가 디지털 기술과 용어 및 작업 관행에 대한 이해도를 높일 수 있는 기회를 제공한다. 다섯째, 사용자가 명확히 설명할 수 없는 시스템 사용상의 필요성과 애로 사항을 드러낼 수 있다. 여섯째, 대량의 정성 데이터를 수집할 수 있다. 또 수집된 데이터는 광범위한 관점에서 사용 편의성 이슈 해결이나 새로운 프로덕트 설계 등 여러 가지 목적으로 사용될 수 있다. 일곱째, 사용 환경에서 디지털 프로

덕트 사용에 대한 구체적인 데이터가 제공된다. 이에 대한 예시로는 사용자와 사용자 간의 상호작용 시스템, 사용 효율성, 커뮤니케이션 및 정보 공유가 있다.

그렇다면 유의 사항으로는 어떤 것들이 있을까? 먼저 실제 사용 환경에 접근할 수 있는 권한과 오디오 혹은 음성 데이터를 녹음할 수 있는 허가가 필요하다. 둘째, 맥락 질문법을 통한 데이터는 데이터의 양이 많고 내용이 방대하기 때문에 분석하는 데 시간이 많이 걸릴 수 있다. 셋째, 맥락 질문법을 효과적으로 수행하기 위해서는 제공자의 참여가 필요한데, 제공자는 무척 바쁘고 긴급한 환경에서 일하고 있어서 참여가 어려울 수 있다. 넷째, 사용자 개인 정보 보호 및 보안 측면뿐만 아니라 사용자 및 제공자에 대한 데이터 기록에 따른 보안 위험성도 고려해야 한다. 다섯째, 모든 이미지와 기록된 데이터는 분석 단계에서 철저하게 익명화되어야 한다. 여섯째, 맥락 질문법은 일반적으로 사용자 그룹당 적은 수의 사용자를 포함하기 때문에 데이터의 대표성에 의문을 제기하기 쉽다. 따라서 다양한 종류의 사용 사례와 사용 맥락을 어떻게 고려할지 미리 논의해야 한다.

4. 과업 분석 방법론

과업 분석을 할 때는 어떤 과업 분석법을 사용하는 것이 적합하며,
각 분석법의 절차는 무엇일까?

기존의 HCI 분야에서 활용하게 되는 과업 분석 방법의 종류는 여러 가
지가 있다. 그중에서도 디지털 프로덕트에 적합한 과업 분석법인 '사용
자 여정 지도, 시나리오 분석, 스토리텔링 기법'에 대해 알아보고자 한
다. 이 세 가지 분석법은 추상화 차원과 구체화 차원에서 비교할 수 있다.

4.1. 사용자 여정 지도

사용자 여정 지도User Journey Map는 사용자의 전체 사용 절차를 추상화해
서 표현하는데, 가장 추상적인 수준에서 현재의 사용자 과업을 설명한
다. 프로덕트의 사용자 경험을 시각화한 그래프를 지칭하는 것으로, 사
용자와 시스템의 상호작용을 파악하는 데 용이하다. 사용자 여정 지도를
만들기 위해서는 우선 사용자의 행동을 단계화해서 일련의 프로세스로
나타내야 한다. 그리고 단계별 사용자의 감정 변화를 표시하고 어느 부
분이 취약하고 개선해야 하는지 파악한다. 그런 다음 그 내용들을 지도
위에 배치함으로써 각 단계를 구체적으로 시각화하는 것이다.

　여기에서는 디지털 헬스 프로덕트를 예시로 환자를 사용자로 정의
하고, 그들이 디지털 프로덕트를 사용하는 여정을 집중적으로 알아보고
자 한다. 그림 1에 보이는 환자를 위한 사용자 여정 지도는 지속적으로
이어지는 치료 과정을 시각화하는 것인데, 이 사용자 여정 지도의 목적
은 단계별 환자의 생각 및 감정을 이해해 충족되지 못한 니즈를 파악하
는 데 있다. 이를 통해 환자의 경험을 이해할 수 있으며, 프로덕트 중심의
사고에서 환자 중심의 사고가 가능해진다. 이 같은 사용자 여정 지도는
기획자가 환자의 치료를 지원하기 위해 필요한 기술적 구성 요소를 탐색
하는 데 활용될 수 있다. 또한 의료진이 치료 과정에서 환자가 직면하는
문제를 파악하고 어떤 기술 적용을 통해 해결할 수 있을지에 대해 논의
할 수 있다.[9] 특히 환자를 대상으로 하는 사용자 여정 지도는 환자의 건
강 목표가 가시적으로 나타나야 되며, 환자와 의료진 간의 의사소통이
원활하게 이루어져야 한다.[10]

디지털 기술의 보급은 환자의 프로덕트 사용 여정에서 기획자가 파악할 수 있는 접점을 넓히고 상호작용을 강화한다. 특히 디지털 헬스 분야의 환자 여정에서 발생하는 접점은 대부분 PC 혹은 모바일 화면상에서 발생한다. 이런 디지털 채널을 중심으로 발생하는 환자와 시스템 간의 접점에서 환자의 과업 수행에 대해 자세하게 분석해야 한다. 디지털 헬스의 경우 진단 및 치료, 그리고 장기 모니터링을 통해 목표 질병 또는 상태를 가진 환자의 경험을 이해하는 것이 중요하다. 즉 디지털 헬스 기획자는 사용자 여정 지도를 통해 전체적인 환자 여정에서 발생하는 과업을 파악하고 환자와 의료진의 니즈를 파악해 이를 해결할 프로덕트를 만들어야 한다.[11]

그림 1 '마음검진'에 대한 사용자 여정 지도

사용자 여정 지도의 구성 요소로는 시스템에 대한 사용자의 이용 과정각 단계에 대한 사용자 행동User Action, 접점Touch Point, 동기Motivation, 경험Experience, 감정Emotion이 있다. '사용자 행동'은 사용자가 프로덕트를 이용하는 과정에서 실제로 하는 행동을 의미한다. 사용자가 프로덕트를 인식하거나 검색을 통해 원하는 정보를 찾는 등 프로덕트 내에서 사용자가 하는 모든 활동이 해당된다. '접점'은 사용자가 프로덕트와 상호작용

하는 모든 시점을 의미한다. 홈페이지, 앱 화면, 챗봇 등 프로덕트와 사용자 사이에서 이루어지는 모든 접점이 해당된다. '동기'는 사용자가 프로덕트를 이용하게 된 이유를 의미한다. 사용자가 프로덕트를 사용하는 이유가 무엇인지, 그리고 사용자가 원하는 결과물이 무엇인지에 대한 내용이 포함된다. '경험'은 사용자가 프로덕트를 이용하는 과정에서 느끼는 경험을 의미한다. 사용자가 프로덕트를 이용하면서 느끼는 효용이나 불편함은 모두 사용자 경험에 영향을 미치는 요인이다. '감정'은 사용자가 프로덕트를 이용하는 과정에서 느끼는 긍정적이거나 부정적인 감정을 의미한다. 사용자가 프로덕트를 이용하면서 즐거움을 느낀다면 이는 사용자 경험에 긍정적인 영향을 미치게 된다.

사용자 여정 지도는 사용자가 프로덕트를 이용하는 과정에서 발생하는 모든 상황을 파악해 어떤 상황에서 사용자가 불편함을 느끼는지, 사용자가 원하는 요구 사항이 무엇인지 파악하는 것을 목표로 한다. 이를 기반으로 프로덕트의 문제점을 해결하고, 사용자 경험의 개선 방안을 모색할 수 있다.

4.2. 시나리오 분석

맥락 질문법을 통해 수집된 데이터는 사용자의 이용 행태를 직관적으로 확인할 수 있는 시나리오로 정리 및 분석될 수 있다. 시스템이 내부적으로 어떻게 작동하는지보다 사용자가 어떤 방식으로 시스템을 사용하는지에 초점을 맞춘 시나리오를 실제 환경의 사용 시나리오As-Is Scenario라고 한다. 여기에서는 사용 시나리오 작성 절차와 그 절차를 디지털 헬스 프로덕트에 적용해 소개하고자 한다.

시나리오 작성 자료 준비하기

시나리오를 준비하는 과정에서 가장 직접적인 자료는 맥락 질문법의 조사 결과이지만, 그 외에도 사용 시나리오를 작성하기 위해 여러 가지 자료를 이용한다. 디지털 프로덕트를 개발하면서 생각할 수 있는 시나리오는 무한하기 때문이다. 시나리오 분석의 가장 큰 실패 요소는 기획자의 편향적인 생각을 기반으로 한 시나리오이다. 맥락 질문법을 통해서도 사용자 경험에 대한 정보를 파악할 수 있지만, 사용자를 실제 시나리오

작성 과정에 포함시키는 것도 직접적인 정보를 얻을 수 있는 방법이다. 특히 사용자 참여 디자인은 맥락 질문법과 함께 사용하면 시너지를 발휘하는데, 맥락 질문법에서 얻은 실제 정황 시나리오에 더해 참여한 사용자로부터 얻는 정보를 가지고 세부 항목의 시나리오를 작성할 수 있기 때문이다.

사용자를 직접 참여시키는 방법으로 브레인스토밍Brainstorming을 들 수 있다. 브레인스토밍을 통해 사용자와 함께 시나리오를 작성하는 것은 창의성을 최대화하고 원활한 의사소통을 가능하게 하는 좋은 방법이다. 효과적인 시나리오 작성을 위해 브레인스토밍을 활용하는 방법으로는 우선 어떤 경우에도 상대방의 의견을 비판하지 않고 자유분방한 아이디어를 환영할 수 있어야 한다. 그리고 질보다 양을 추구해 일단 처음에는 가급적 많은 안을 내도록 유도하는 것이 중요하다. 그러나 시간과 비용 문제로 실제 사용자와 함께 맥락 질문법이나 브레인스토밍을 진행할 수 없는 경우, 사례 및 참고문헌 등을 통해 이전에 만들어진 시나리오를 참고하는 방법도 있다.

시나리오 구성 요소 확정하기

일반적으로 시나리오 구성 요소는 무대 설정, 등장인물, 플롯의 세 가지로 나뉜다. 전통적인 극 이론에서 시나리오는 기본적으로 무대에서 이루어지는 이야기이다. 먼저 '무대 설정'은 시나리오가 벌어지는 물리적, 비물리적 공간을 의미한다. 예를 들어 직장 동료에 대한 스트레스를 겪는 환자가 정신 건강이나 기업 건강검진을 받게 된다는 시나리오는 혼자 있을 수 있는 공간이나 혹은 직장이 기본적인 무대 배경이 될 수 있다.

시나리오에는 배우와 같은 '등장인물'이 등장한다. 한 시나리오에서 등장인물은 한 명일 수도 있고 여럿일 수도 있다. 무대 설정과 등장인물의 차이점은 등장인물들은 각자가 적어도 하나 이상의 목적을 가지고 있다는 것이다. 6장 '관계자 분석'에서 파악한 주 사용자와 부 사용자가 빠짐없이 등장인물로 지명되었는지 확인하는 것도 시나리오의 완전성을 체크하는 중요한 기준이다.

'플롯'은 사건을 짜임새 있게 구성하는 것으로,[12] 좋은 시나리오는 사건 전개를 나타내는 '프라이타크Freytag의 피라미드'를 잘 갖추어야 한다. 즉 사건의 전개를 발단, 상승, 위기 혹은 절정, 하강 혹은 반전, 대단원

의 다섯 단계로 진전시키는 것이다. 1단계 '발단'에서는 등장인물의 소개, 배경의 제시, 사건의 실마리 제시, 사용자의 흥미 유발, 인물의 성격이나 갈등이 암시되어야 한다. 2단계 '상승'에서는 사건의 본격적 전개, 갈등과 분쟁의 제시, 인물 성격의 변화와 발전, 복선, 암시, 생략 등의 기교가 구상된다. 3단계 '위기 혹은 절정'에서는 갈등과 분쟁이 격렬하게 상승하는 국면이 나타나야 한다. 4단계 '하강 혹은 반전'에서는 작품의 전체적인 의미를 암시하며 극적 반전이 이루어지기도 한다. 5단계 '대단원'에서는 갈등과 분쟁이 해결되고 약간의 여운을 남기기도 한다.[13] 물론 디지털 시스템을 사용하는 모든 과정이 소설이나 극본에서 볼 수 있는 흥미진진한 플롯이 있는 것은 아니다. 특히 사용자 활동 데이터 수집을 목적으로 하는 기록 애플리케이션과 같은 서비스는 프라이타크 피라미드의 다섯 단계 플롯을 가지고 있다고 말하기 어렵다. 그러나 HCI의 목표가 사용자에게 최적의 경험을 제공하는 것이라면, 이런 플롯 제공 여부를 살펴보는 것은 디지털 프로덕트 설계에서 중요한 기준이 될 수도 있다.

시나리오 작성하기

시나리오를 작성하는 방법은 글을 이용하는 방식, 정형화된 양식을 이용하는 방식, 실제 화면을 이용하는 방식이 있다. 대부분의 시나리오는 글로 표기되는데, 글을 이용하는 방식이란 처음 시나리오를 작성할 때 평소에 글을 쓰는 방식으로 줄거리를 써 나가는 것이다. 구조화된 양식을 이용하는 방식은 글로 시나리오를 작성하고 필요에 따라서는 좀 더 구조화된 형태의 시나리오를 작성하는 것이다. 구조화된 형태의 시나리오를 작성하는 요령은 사용자와의 상호작용을 기준으로 구분해 작성한다. 실제 화면을 이용하는 방식은 이미 시스템이 완성되어서 작동하고 있다면 각 시나리오의 절차를 화면 이미지로 보여주는 것이다.

극단적인 시나리오 확장하기

극단적인 시나리오로 확장하는 단계에서는 극단적으로 부정적인 시나리오와 극단적으로 긍정적인 시나리오를 작성한다. 표 2는 '앵자이랙스'에 탑재된 '마음검진'에 대한 사용 경험을 다룬 시나리오로, 긍정적 혹은 부정적 경험에 대한 극단적인 시나리오이다. 수진이라는 인물은 '마음검진' 앱을 사용하는 과정에서 긍정적인 경험을, 명호라는 인물은 부정적인 경험을 한다.

#1 극단적으로 긍정적인 시나리오

직장인 3년 차에 접어든 수진(31세, 여)은 최근 들어 직장 동료와의 트러블 때문에 스트레스가 많습니다. 그로 인해 잠도 잘 못 자고 식욕도 떨어졌습니다. 회사에서 정기적으로 시행하는 건강검진 항목에 '마음검진'을 사용하라는 안내 사항이 있어 수진은 앱을 다운받았습니다. 이전에는 설문지에 직접 연필로 체크해야 했는데, 이제는 핸드폰으로 설문 항목에 클릭만 하면 되니까 누워서 해도 되고 편리했습니다.

처음에는 카메라로 자기 얼굴을 마주하면서 답변하는 게 어색했지만, 시간이 지날수록 오히려 자기 자신에게 솔직해지는 느낌이 들었습니다. 수진은 요즘 불안정한 자신의 심리를 앱이 알아차릴까 하는 기대를 품고 설문 문항에 더 집중했습니다. 그리고 설문 결과를 기반으로 한 분석 결과 보고서를 보며 수진은 자신의 심리 상태에 대해 다시 한번 생각할 수 있었습니다.

#2 극단적으로 부정적인 시나리오

신입사원 명호(29세, 남)는 일주일에 나가지 않는 날이 없을 정도로 친구들과 어울리는 것을 좋아하며, 미래에 대해 별다른 걱정이 없는 사람입니다. 회사에서 의무적으로 건강검진을 하라고 해서 어쩔 수 없이 '마음검진' 앱을 다운받았지만, 얼른 끝내고 싶은 마음뿐입니다. 설상가상으로 앱 내 카메라 인식이 되지 않아 다음 단계로 넘어가지 않자 명호는 답답하기만 합니다. 사용 가이드를 확인해 보지만, 일반적인 설명만 하고 있을 뿐 이 문제를 해결할 만한 명확한 답변은 없습니다. 우여곡절 끝에 다음 단계로 넘어가지만, 끊임없이 이어지는 질문들에 지친 명수는 '나는 아무런 고민도 문제도 없는데 왜 이런 걸 해야 하지?' 하는 생각이 들었습니다. 그러고는 도중에 앱을 종료하고 외출할 준비를 합니다.

표 2 '마음검진'에 대한 극단적인 시나리오

일반적인 시나리오에서 시작해서 극단적으로 긍정적인 시나리오와 극단적으로 부정적인 시나리오로 나누어 살펴보는 이유는 이를 통해 사용자에게 최적의 경험을 제공하는 효과적인 방안이나 반드시 방지해야 할 치명적인 위험 요소를 파악할 수 있기 때문이다.

영향도 분석하기

영향도 분석Claim Analysis이란 각 시나리오에서 파악된 디지털 시스템의 제원 중에서 사용자의 경험에 중대한 영향을 미칠 만한 것을 파악하고, 이것들이 각각 어떤 긍정적인 영향과 부정적인 영향을 미칠 수 있는지

분석하는 것이다. 즉 영향도 분석이란 디지털 프로덕트의 어떤 정보나 기능이 사용자의 경험에 어떤 긍정적인 영향 또는 부정적인 영향을 미치는지에 대한 관계를 분석하는 것이다. 영향도는 '+'와 '-'로 표시하는데, '+'에는 해당 제원을 제공했을 때의 사용 경험에 대한 긍정적인 영향을 기술하고, '-'에는 해당 제원을 제공했을 때의 부정적인 영향을 기술한다. 이와 같은 분석 방법을 사용해서 시나리오상의 요소에 대한 주관적인 평가를 내릴 수 있다. 영향도 분석은 긍정적인 시나리오에서 드러난 디지털 프로덕트의 긍정적 속성과 부정적인 시나리오에서 드러난 디지털 프로덕트의 부정적인 속성을 포함할 수 있는데, 시나리오를 작성한 이후에 분석하는 편이 수월하다.

더욱 효율적인 영향도 분석을 위해서는 다음과 같은 세 가지 단계를 거쳐야 한다. 1단계는 긍정적인 시나리오와 부정적인 시나리오에서 사용자가 해당 디지털 프로덕트를 사용하면서 겪게 되는 경험에 중대한 영향을 미칠 것이라고 생각되는 기능이나 정보 또는 표현 방식을 선정해 긍정적인 영향을 미치는 것에는 '+' 표시를, 부정적인 영향을 미치는 것에는 '-'로 표시한다. 예를 들어 '마음검진'에 대한 영향도 분석을 해보면, '마음검진'의 주요 기능은 챗봇을 기반으로 하는 설문 응답이다. 따라서 글을 쓰지 않아도 되고 객관식 답변을 선택하는 버튼이 있어서 모바일 접근성이 높다는 긍정적인 경험을 주므로 '+'을 표시했으나, 고정된 순서로만 대화가 진행된다는 점에서는 부정적인 경험을 주므로 '-'로 표시했다.

2단계는 앞에서 파악한 기능이나 정보 또는 표현 방식이 사용자가 시스템을 사용하면서 경험하게 되는 유용성, 사용성, 신뢰성 중 어디에 영향을 미칠지 파악해서 작성한다. 예를 들어 '마음검진'에서 HRV를 카메라로 측정하는 것은 사용자의 상태를 더 정확하게 측정하고 자기 자신의 마음을 솔직하게 바라보게 해줄 수 있지만, 피로도 상승 및 측정 환경으로 인한 오류는 유용성과 사용성에 영향을 미친다.

3단계는 영향도와 HCI 기본 원리를 경험하는 시스템의 제원을 파악해 이를 추상화된 개념으로 작성한다. 예를 들어 챗봇을 사용해 답변하게 하는 제원은 '챗봇으로 설문 문항에 객관식 답안을 선택해 답한다.'로 추상화하는 것이다.

시스템 제원	해당 HCI 원리	영향도
챗봇으로 설문 문항에 객관식 답안을 선택해 답한다.	유용성(유효성) 사용성(간편성)	(+) 모바일 접근성이 높다. (+) 간편하게 입력할 수 있다. (-) 답안이 사용자의 생각을 대변하지 않을 수도 있다. (-) 고정된 방식으로 대화가 진행된다.
챗봇 에이전트가 말을 건넨다.	사용성(유연성) 사용성(일관성)	(+) 상호작용이 자연스럽게 느껴진다. (+) 사용자가 대화를 이어 가기 편하다. (-) 어색한 답변을 할 경우 답답하게 느껴진다.
HRV를 스마트폰 전면 카메라로 측정한다.	유용성(유효성) 사용성(간편성)	(+) 사용자의 상태를 더 정확하게 측정할 수 있다. (+) 자신을 바라보면서 답하기에 솔직해진다. (-) 장시간 카메라를 바라보면 피로도가 상승한다. (-) 측정 환경이 적절하지 않을 경우 오류가 발생한다.
사용 방법에 대한 설명이 별도 페이지로 제공된다.	사용성(이해 가능성) 신뢰성(안정성)	(+) 문제 상황을 해결하는 데 도움이 된다. (+) 관련 화면 및 설명을 통해 문제 상황을 파악할 수 있다. (-) 모든 상황을 포괄하는 안내가 이루어지지는 않는다.

표 3 '마음검진'에 대한 영향도 분석

영향도 분석은 몇 가지 장점을 가지고 있다. 첫째, 영향도 분석을 통해 어떤 기능이나 정보가 사용자에게 어떤 영향을 미치는지 파악할 수 있고, 이를 통해 어떤 시나리오가 적절한 시나리오인지 판단할 수 있다. 즉 긍정적인 영향과 부정적인 영향이 많이 발견된 시나리오일수록 새로운 프로덕트의 디자인에 많은 시사점을 제시할 수 있는 시나리오라는 것이다. 둘째, 영향도 분석을 통해 긍정적이 시각과 부정적인 시각을 동시에 볼 수 있으므로 균형 잡힌 시각을 가질 수 있으며, 나아가 긍정적인 영향력은 최대화하고 부정적인 영향력은 최소화함으로써 프로덕트의 기획에 도움을 줄 수 있다. 마지막으로 영향도 분석 결과는 해당 시나리오뿐만 아니라 다른 비슷한 시나리오에도 적용할 수 있어서 과업 분석 결과를 재활용할 수 있는 기회도 늘어난다.

4.3. 스토리텔링 기법

스토리텔링 기법이란 사용자가 디지털 프로덕트를 사용하는 이야기와 그 이야기를 다른 사람에게 전달하는 행위를 그래픽으로 표현하는 방법을 말한다. 다시 말해 사람들이 디지털 시스템을 사용하는 행태를 단계에 따라 스토리보드로 묘사하는 것이다. 하나의 컷은 사용자가 시스템을 한 번 조작하거나 시스템이 한 번 반응하는 것과 같이 하나의 작업 단

위를 의미한다. 또한 스토리보드는 어느 정도 유연하게 변경될 수 있는 모습을 하고 있어야 한다. 왜냐하면 분석과 모델링이 진행되면서 수시로 바뀔 가능성이 높기 때문이다.

스토리텔링을 구체적으로 가시화하는 방법의 하나인 스토리보드 기법은 기존 상황을 분석하는 과정에서도 사용할 수 있고, 앞으로 만들 시스템을 디자인하는 단계에도 사용할 수 있다. 디지털 시스템이 실제로 구현되었을 때 사용자가 어떻게 행동할지를 구성해 봄으로써 시스템의 세부적인 인터랙션 요소를 스토리텔링으로 도출한다.[14] 스토리텔링은 다음과 같이 다섯 단계로 나누어진다. 스토리텔링 단계를 디지털 헬스 분야에서의 사례를 통해 알아보자.

스토리텔링 내용 선정하기

프로덕트의 가장 핵심 기능과 연관되어 있는 이야기를 정하게 된다. 예를 들어 '마음검진' 스토리의 기승전결을 표 4와 같이 나타낼 수 있다.

기	지훈 씨는 평소 직장생활에 대한 스트레스가 있음. 그러나 자신의 상태에 대해 자세히 알지 못하며, 어떻게 해야 할지 갈피를 잡지 못하는 상황임.
승	직장에서 주기적으로 하는 건강 검진 항목에 정신 건강이 포함되어 있어 '마음검진' 앱을 다운로드함. 앱을 통해 자신의 건강 상태를 자세히 알 수 있을지 아직 의구심이 듦.
전	챗봇 에이전트와 함께 설문 항목에 응답하고 동시에 HRV 측정을 진행함. 앱을 통해 건강검진을 진행하는 것은 처음이지만, 생각보다 다양한 기술을 활용하기에 정확한 상태 측정이 가능하리라는 기대감이 생김.
결	결과 보고서를 통해 각 설문 항목에 대한 지훈 씨 자신의 상태를 확인함. 예상보다 심각한 상태임을 확인하고 관련 상담 센터나 병원을 방문해야겠다고 결심함.

표 4 '마음검진' 스토리의 기승전결

여러 가지 대안 중에서 스토리텔링할 내용을 선정하는 기준은 프로덕트의 가장 핵심이 되는 기능과 연관되어 있는 스토리를 선정하기, 프로덕트 사용과 관련된 여러 스토리에서 공통적으로 등장하는 세부 스토리를 선정하기, 사용자 경험과 관련해 되도록 많은 이슈가 제기된 스토리를 우선적으로 선정해서 스토리보드로 만드는 것이다.

스토리보드 타입 선정하기

선정된 스토리를 스토리보드로 작성할 때는 가장 적합한 타입을 선정해야 한다. 여기에는 스크린숏 스토리보드, 순서도 스토리보드, 그래픽 콘텍스트 스토리보드, 하이브리드 콘텍스트 스토리보드, 영화 각본 스토리보드, 혼합형 스토리보드로 여섯 가지 타입의 스토리보드가 있다.

첫째, 스크린숏Screenshot 스토리보드는 사용자의 행동에 디지털 프로덕트가 화면에서 어떤 반응을 보일지에 집중해서 스토리보드를 작성하는 것을 의미한다. 스크린숏 스토리보드는 실제 구현될 화면에서 시스템의 반응을 상세하게 표현할 수는 있으나, 시스템의 반응에만 초점을 맞추기 때문에 주변 맥락이나 사용자의 변화를 파악하기 어렵다. 따라서 사용자의 특성이나 정황에 크게 영향을 받지 않는 스토리나 복잡하지 않은 프로덕트에 적합하다.

둘째, 순서도Flowchart 스토리보드는 스크린숏 스토리 보드의 단점을 극복하기 위해 시간에 따른 디지털 프로덕트의 행동 변화를 단계적으로 보여주는 타입이다. 디지털 프로덕트의 전반적인 흐름을 구조적으로 표현하기 때문에 많은 단계를 거쳐야 하는 특정 과업을 자세히 나타낼 수 있다. 그러나 사용자와 사용 맥락에 대한 정보를 표현하기는 어려워 사용자의 특성이나 사용 맥락에 영향을 받지 않는 프로덕트에 적합하다.

셋째, 그래픽 콘텍스트Graphic Context 스토리보드는 사용자의 요구에 대응하는 디지털 프로덕트의 작용 및 움직임을 도식을 사용해 역동적으로 표현하는 타입이다. 사용 과정을 묘사할 수 있어서 프로덕트의 반응뿐만 아니라 그 안에서의 사용자 특성까지 반영할 수 있다. 하지만 사용 맥락을 파악하긴 어렵다.

넷째, 하이브리드 콘텍스트Hybrid Context 스토리보드는 실제 사용 정황에 대한 내용을 스토리보드에 반영하는 타입이다. 실제 사진의 외곽선을 따라 그려 배경에서 사용자를 부각하는 것이 특징이다. 상황이나 맥락에 초점을 맞추고 있어서 사용자나 시스템의 반응보다 실제 사용 정황에 따른 인터랙션 자체에 영향을 받는 프로덕트에 적합하다.

다섯째, 영화 각본Screen Scenario 스토리보드는 영화 시나리오에서 자주 사용되는 기법으로, 화살표 등의 도식을 통해 디지털 프로덕트의 행동을 표현한다. 장면과 장면 사이의 전환에 초점을 맞춘다는 점에서

그래픽 콘텍스트 스토리보드와 차이가 있다. 장면의 변화에 따라 주변 환경, 사용자의 상태, 시스템의 반응을 그래픽 요소와 주석, 메모 등을 통해 상세하게 전달할 수 있다.

여섯째, 혼합형Mixed Type 스토리보드는 앞서 소개한 여러 종류의 스토리보드를 필요에 따라 하나의 스토리보드 안에 혼합해서 사용하는 것이다. 예를 들어 사용 환경 정보가 중요한 경우에는 하이브리드 콘텍스트 스토리보드를 활용하고, 서비스가 어떻게 반응하는지가 중요한 경우에는 스크린숏 스토리보드를 활용하는데, 스토리보드의 효과를 증진시키기 때문에 가장 많이 사용한다.

그림 2는 여섯 가지 스토리보드 타입의 예시로, 어떤 타입을 선택하는 것이 적절한지는 선정된 스토리와 프로덕트의 작용 특성에 따라 달라진다.

그림 2　여섯 가지 스토리보드 타입[15]

스토리보드 제작하기

어떤 유형의 스토리보드를 이용해 표현할 것인지 결정했다면, 개별 프레임을 그려 스토리에 알맞게 연결해서 스토리보드를 완성한다. 개별 프레임을 그리기 전에 사용자, 시스템, 맥락 중 어떤 내용에 초점을 맞출지 선택한 다음 프레임을 그린다.

사용자에 초점을 맞출 때는 사용자가 프로덕트를 사용하는 일련의 행동에 대한 내용을 표현한다. 사용자 개인의 행동 외에 다른 물체나 사람과 교류하는 과정 역시 이에 포함된다. 이때 사용자가 어떤 목적을 가지고 있는지를 보여주는 것이 바람직하다. 한편 시스템에 초점을 맞출 때는 사용자의 행위에 반응하는 시스템의 상태를 그린다. 시스템의 상태를 나타낼 때는 서비스가 실행되기 이전의 상태와 시스템이 사용하는 자료, 기술 등을 사용할 수 있다. 맥락에 초점을 맞출 때는 사용자가 서비스를 사용하는 물리적, 사회적, 문화적 맥락 중 적합한 맥락을 프레임에 담는다.

그림 3은 '마음검진'의 스토리보드 예시이다. 각 예시를 살펴보면, 첫 번째 개별 프레임은 맥락에 초점을 맞춘 것으로, 정신 질환으로 인한 사회적 문제를 표현하고 있다. 이는 '마음검진' 서비스를 사용하는 사회적 맥락에 초점을 맞춘 예이다. 그림 속 '4 프레임'과 '5 프레임'은 시스템에 초점을 맞춘 것으로, 사용자가 '마음검진' 서비스를 사용하기 위해 활용하는 자료를 제시한다. 또 버튼이라는 시스템 인터페이스를 통해 설문이 진행되는 상태를 보여주고 있다. '7 프레임'과 '8 프레임'은 사용자에 초점을 맞춘 것으로, 모바일 기기를 사용해 HRV를 측정하는 사용자의 행동이 담겨 있다. 이처럼 스토리보드를 구성할 때는 표현하고자 하는 과업의 흐름에 알맞게 내용이 연결되고 있는지 지속적인 확인이 필요하다.

스토리보드는 기존 상황에 대한 분석 단계에서도 사용할 수 있지만, 새로운 시스템의 설계 단계에서도 사용할 수 있다. 분석 단계에서는 좀 더 쉽게 현상을 표현할 수 있고, 설계 단계에서는 그 결과물이 개발팀에 전달되어 코드로 직접적으로 연결될 필요가 있기 때문이다. 하지만 개발팀의 이해를 돕기 위해서 스토리보드가 설계 단계에서 함께 제공될 수도 있다. 이렇게 제공된 스토리보드는 12장 '인터랙션 설계' 가이드라인에 따라 평가 및 수정 보완의 과정을 거쳐 완성한다.

1 프레임	2 프레임	3 프레임	4 프레임	5 프레임
정신 질환 관련 산업 재해가 지속적으로 증가하고 있으며 사회적 문제로 불거지고 있음.	정기 건강검진 기관에서 회사 내 마음 건강 현황을 알 수 있는 선별 서비스 소개.	기관 데이터 공유에 동의하고 임직원의 개인 데이터는 열람할 수 없음을 인지한 뒤 서비스 구매.	선별 검사 및 데이터 공유에 동의한 근로자에 한해 서비스를 통해 검사 시행.	개인 정보 보호 규정 및 선별 과정에 대해 선별 대상자가 충분히 인지하도록 설명.

6 프레임	7 프레임	8 프레임	9 프레임	10 프레임
HRV 및 영상 설문 관련 과업 시행을 통한 데이터 추출.	각 질병에 해당하는 설문을 정직하게 입력.	설문을 측정하는 동시에 기기의 전면 카메라로 HRV를 측정.	임직원 개인에게 결과 통보 및 기업은 팀 혹은 부서별 결과 확인.	기업의 정신 질환 관련 산재 예방 및 긍정적 이미지 구축.

그림 3 '마음검진' 스토리보드

스토리보드 작성 시 유의 사항

스토리보드 작성 시에는 사람들이 시스템을 어떻게 사용하는지에 대한 안내, 디지털 프로덕트에 적용되는 기술과 동작 방법에 대한 설명, 그리고 실제 판매 전략까지, 사용자에게 제공되는 전 과정을 포함해야 한다. 예를 들어 디지털 헬스 분야의 스토리보드를 작성할 때 유의할 사항을 표 5와 같이 정리할 수 있다.

스토리보드 제작 시 유의점	내용
핵심 사용 과정의 안내	환자, 보호자, 의료진 등 서비스 주/부 사용자가 각자, 그리고 유기적으로 해당 서비스를 어떻게 사용하는지 설명해야 함.
적용된 기술의 동작 방법	진단 대상 질병과 치료 프로세스를 명확하게 설명할 수 있어야 하며, 기술이 어떻게 적용되는지 설명해야 함.
판매 전략	사용자가 서비스를 사용하기 전에 거쳐야 하는 과정(보험, 결제 등)을 포함해야 함.

표 5 디지털 헬스의 스토리보드 제작 시 유의점

그림 4의 '코마크 헬스 케어Comark Health care' 서비스의 스토리보드를 보면, 앞서 설명한 세 가지 유의 사항이 모두 포함되어 있음을 알 수 있다. 의사를 통해 서비스가 처방되는 '판매 전략'이 드러나며, 자가 진단 시간이 됐을 때 알림을 보내 환자가 스스로 관리하는 과정을 시각적으로 표현함으로써 '핵심 사용 과정을 안내'하고, '적용된 기술의 동작 방법'을 보여주고 있다.

그림 4 디지털 헬스 서비스 코마크 헬스 케어의 스토리보드 [16]

과업 분석은 사용자가 해당 시스템을 이용하는 목적과 절차를 파악함으로써 향후 개발될 시스템의 행동적인 측면을 제시하고자 하는 취지에서 진행된다. 맥락 분석법과 사용자 여정 지도, 사용 시나리오, 그리고 스토리텔링 기법을 통해 전체적인 사용 목적과 구체적인 사용 절차를 파악할 수 있다. 이렇게 파악된 사용 목적과 절차는 맥락 분석과 함께 현재의 사용자가 가지고 있는 어려움과 사용자의 숨겨진 요구 사항을 파악하는 데 도움이 된다.

핵심 내용

1	과업 분석은 사용자가 자신이 원하는 바를 성취하기 위해 수행하는 과업을 구체적으로 분석하는 것을 의미한다. 사용자에게 유용한 디지털 프로덕트를 제공하기 위해서는 사용자의 목적을 파악해 이에 부합하는 프로덕트를 만들어야 한다.
2	사람들이 디지털 프로덕트를 실제로 사용하는 방식은 매뉴얼이나 도움말에 명시적으로 나타나 있는 것과 다르다. 실제 행동 방식을 파악하기 위해서는 명시적 지식과 묵시적 지식을 모두 파악해 과업 분석을 실시해야 한다.
3	사용자에게 최적의 경험을 전달하기 위해서는 사용자, 제공자, 개발자, 데이터 분석가 등 다양한 관계자의 과업을 이해하는 것이 중요하다.
4	과업 분석을 준비하는 단계에 해당하는 맥락 질문법은 향후 과업 분석을 진행하기 위해 필요한 사용자에 대한 자세한 정보를 파악하는 데 사용된다. 각 사용자의 상황을 포괄적으로 이해하고 그에 대한 데이터를 수집하는 것이 목표이다.
5	HCI 3.0에 적합한 과업 분석법은 사용자 여정 지도, 시나리오 분석법, 스토리텔링 기법이다.
6	사용자 여정 지도는 디지털 프로덕트를 사용하는 전체적인 과정을 시각화하며, 발생하는 상호작용 및 과업을 파악하는 데 용이하다.
7	시나리오 분석법은 맥락 질문법을 통해 수집된 자료를 기반으로 사용자의 이용 행태를 직관적으로 확인할 수 있는 시나리오를 작성해 사용자에 대한 심층적인 이해를 돕는다.
8	스토리텔링 기법은 사용자가 프로덕트를 사용하는 이야기와 그 이야기를 다른 사람에게 전달하는 행위를 스토리보드 형식으로 도출해 세부적인 인터랙션 요소까지 가시화한다는 점에서 의의가 있다.
10	사용자와 시스템의 특성에 따라 사용자 여정 지도와 시나리오 분석법, 스토리텔링 기법을 선택적으로 조합해 과업 분석을 진행한다.

맥락 분석

다양한 실제 사용 환경을 효율적으로
분석하는 방법

인공지능이 탑재된 시스템 개발 과정에서 사용자의 사용 환경을 분석하는 것은 매우 중요하다. 그 이유가 무엇일까? 예를 들어보자. 한낮에 야외에서 스마트폰을 사용할 때는 화면의 밝기가 높아야 하는 반면, 밤이나 어두운 곳에서는 화면의 밝기가 낮아야 한다. 다시 말해 낮에 야외에서 사용할 때 밝기가 너무 낮으면 잘 보이지 않고, 밤에 사용할 때 너무 밝으면 눈이 아플 뿐 아니라 다른 사람에게 방해가 된다. 소리도 마찬가지이다. 사람들이 많고 시끄러운 곳에서는 스마트폰의 소리를 키워야 하고 집이나 조용한 곳에서는 소리를 키울 필요가 없다. 이처럼 사용 환경에 따라 스마트폰의 화면 밝기나 소리는 달라진다. 보편적으로 디지털 시스템을 사용하는 곳이 사무실이나 집과 같은 공간이나 정적인 상태일 거로 간주하기 쉽다. 그러나 집이나 사무 공간은 물론 길거리나 공원, 시끌벅적한 공공장소 등 사람들은 훨씬 더 다양한 환경에서 디지털 시스템을 사용하고 있다. 이것이 사용 환경을 분석해야 하는 이유이다.

사용 환경을 분석한다는 것은 곧 사용 맥락을 분석한다는 것이다. 사용 맥락이란 디지털 프로덕트를 사용하는 사용자의 포괄적인 제반 사용 환경을 가리킨다. 사용 맥락은 시스템 사용에 영향을 미치는 모든 외적 요인으로 규정할 수 있는데, 물리적 맥락, 사회 문화적 맥락, 기술적 맥락으로 세분되어 있다. 본 장에서는 각 맥락을 구성하고 있는 요인들을 살펴보고, 그에 관한 자료를 체계적으로 수집하고 분석할 방법들을 제시하고자 한다. 디지털 시스템을 설계하는 과정에서 맥락 분석을 효과적으로 수행할 수 있도록 구체적인 방법과 절차를 제시하는 것이 본 장의 목적이다.

1. 맥락 분석의 의미

맥락 분석이란 무엇이고, 디지털 프로덕트를 개발할 때
맥락 분석이 필요한 이유는 무엇일까요?

일반적으로 맥락이란 디지털 프로덕트를 사용하는 여러 상황 속에서 사용자가 시스템을 이용하는 포괄적인 제반 환경을 의미한다. 즉 맥락은 어떤 대상을 둘러싸고 있는 것으로, 그 대상에게 의미나 영향을 주는 모든 요소라고 정의할 수 있다. 맥락 분석은 3장 '문제 공간'을 파악하기 위한 세 번째 단계로, 관계자 분석을 통해 확인된 시초 상태에서 과업 분석을 통해 확인된 목표 상태로 나아가기 위한 과정인 조작자와 제한 조건을 파악하는 단계이다. 즉 출발점에서 도착점까지 도달하는 과정에 어떤 제한이 있고, 무엇을 활용할 수 있는지에 대해 분석하는 것이다. 그렇다면 사람들이 프로덕트를 어떤 맥락에서 사용하는지, 맥락 분석이 중요한 이유를 알아보자.[1]

첫째, 모바일 및 웨어러블 기기의 사용이 확산함에 따라 사람들은 언제 어디서든지 디지털 프로덕트를 사용하게 되었고, 그 특성에 따라 사용 행태에 영향을 미쳤다. 디지털 헬스 영역의 환자자가보고Patient Reported Outcome, PRO 측정 방식이 하나의 예시이다. 환자자가보고는 환자가 평가하는 자신의 통증 또는 건강 관련 삶의 질 평가 항목 등을 측정하는 것이다.[2]기존에는 환자가 병원을 방문해 진료받기 전에 종이와 펜으로 환자자가보고를 작성했지만, 최근 온라인 환경으로 옮겨가면서 모바일 앱을 통해 환자가 어디서든 자기 평가를 할 수 있는 형태로 발전했다.[3] 동일한 내용이더라도 병원에서 처리하는 과정과 병원으로 이동하면서 처리하는 과정은 사뭇 다를 것이다. 이렇듯 모바일 및 웨어러블 기기의 확산은 다양한 맥락에서 디지털 콘텐츠를 사용하게 했고, 그 맥락에 따라 프로덕트의 사용 과정에 큰 변화를 주었다.

둘째, 디지털 프로덕트의 범위가 국내를 벗어나 전 세계로 확산함에 따라 나라나 문화권마다 서로 다른 사용 맥락을 분석할 필요성이 증가했다. 나라와 문화 간 맥락의 차이가 시스템 사용에 큰 영향을 미치기 때문이다. 예를 들어 글로벌 헬스 시장에서도 정신 건강 분야는 나라 또는 문화권 차이를 세심하게 이해하는 것이 중요하다. 전 세계에 걸쳐 정신 질환으로 고통받는 사람들이 늘어나면서 많은 나라에서 그 중

요성을 강조하지만, 부정적인 시선도 존재한다.[4] 예를 들면 자유롭게 자신의 질병을 공개하고 지인들로부터 사회적 지지를 받을 수 있는 문화권이 있는 반면, 사회적 낙인으로 도움을 받기 어려운 문화권이 있다.[5] 따라서 나라 및 문화마다 맥락의 차이를 고려해 디지털 프로덕트를 기획하는 것이 중요하다.

셋째, 기술의 발전으로 사람들의 일상 속에서 디지털 프로덕트가 차지하는 비중이 증가했다. 그에 따라 사람들의 디지털 프로덕트를 이용하는 시간이 늘어나면서 일관성 있는 사용자 경험에 대한 요구도 늘어났다. 즉 일상의 영역에서 디지털 프로덕트가 관여하는 부분이 늘어나면서 다양한 영역의 맥락을 이해하고 일관된 사용자 경험을 제공해야 할 필요성이 늘어난 것이다. 디지털 헬스 영역에서도 마찬가지이다. 사람들이 일상 속 다양한 영역에서 자신의 건강을 관리하는 시간이 늘면서 디지털 헬스 프로덕트의 사용이 증가하고 있다. 예를 들어 웰닥WellDoc에서 만든 당뇨병 관리 서비스 '블루스타BlueStar'는 환자가 스스로 당뇨병을 관리할 수 있는 자가 모니터링 플랫폼을 제공한다. 스마트폰, 스마트워치, 혈당 체크 기기 등 당뇨 관리를 돕는 여러 기기의 데이터를 일관된 인터페이스로 통합해 환자가 쉽게 모니터링할 수 있다.[6] 즉 디지털 헬스 프로덕트가 일관된 증상 관리를 제공하기 위해서는 일상생활의 다양한 맥락을 이해해야 한다.

좀 더 정확하게 맥락 정보를 수집할 수 있는 인공지능 기술의 발전도 맥락 분석이 중요해지는 이유 중의 하나이다. 인공지능 기술이 더해지면서 디지털 바이오마커를 비롯한 다양한 데이터를 수집하고 사용자의 맥락을 인식하는 기술이 점차 발전했다. 특히 심박수 센서를 이용해 사용자의 운동 유형을 인식하는 기능이 있는 애플워치와 같은 웨어러블 기기의 성능이 향상되면서 사용자가 어떤 맥락에서 어떤 활동을 하는지 정확하게 알 수 있게 되었다.[7] 그리고 이렇게 수집한 맥락 정보를 기반으로 기능과 도구를 디지털 프로덕트에 추가함으로써 새로운 가치와 경험을 제공할 수 있게 되었다. 스마트워치와 같은 착용형 기기가 일상적으로 사용되면, 명시적인 사용자 프로파일뿐만 아니라 축적된 다양한 사용자 정보와 묵시적인 반응까지도 맥락으로 활용될 것으로 예상된다. 사용자 맥락의 체계적인 관리와 해석은 다양한 개인 맞춤형 서비스 실현을 위해 중요하다. 예를 들어 환자의 경우 오랜 기간 축적된 사용자 맥락을

내적 요인으로 활용한다면 사용자 맞춤형 의료 서비스 제공에서 중요한 역할을 할 수 있을 것이다.

이와 같은 맥락 분석의 중요성은 사용자와 컴퓨터 사이의 기술적 상호작용에 초점을 맞춘 기존의 HCI에서 정리된 개념이지만, 인공지능 기술의 보급과 특화된 사용자 경험의 중요성에 맞춰 어떻게 사용자에게 새롭고 유익한 경험을 제공할 것인지를 연구하는 HCI 3.0에서도 여전히 적용된다.

2. 디지털 프로덕트의 맥락 분석

디지털 프로덕트의 맥락 구성 요소는 무엇이고,
이 구성 요소는 인공지능 기술의 대두로 어떻게 바뀌었을까?

HCI에서의 맥락은 좁은 의미의 맥락과 넓은 의미의 맥락으로 나누어진다.[8] 좁은 의미의 맥락인 '표현적 관점Representative Perspective'은 어떤 상황에 대한 설명 또는 정보로서 한정적인 의미를 갖는다. 이는 그 환경 속의 사람들의 행동 방식과는 다소 독립적이다. 반면 넓은 의미의 맥락인 '상호작용적 관점Interactive Perspective'을 보면, 맥락이라는 것이 사용자나 사용 시스템과 별개로 존재하는 것이 아니라 사용자의 성향 및 의도 등을 포함하고 있음을 알 수 있다. 다시 말해 사용자가 시스템을 사용하는 방식에 따라 영향을 받는 주위 환경에 대한 정보가 맥락인 것이다. 표현적 관점에서의 맥락은 환경에 대한 설명에 한정되고, 상호작용적 관점에서의 맥락은 사람들의 행위와 그 행위에 의해 영향을 받는 환경에 대한 정보를 모두 포함한다. 여기에서는 넓은 의미의 맥락을 분석하고자 한다. 이는 디지털 프로덕트에 인공지능 기술이 도입되어 맥락의 중요성이 높아졌을 뿐만 아니라 그 범위 또한 넓어졌기 때문이다.

디지털 프로덕트의 맥락은 물리적 맥락, 사회 문화적 맥락, 기술적 맥락으로 나뉜다. 물리적 맥락은 주관적인 판단이 개입되지 않는 객관적인 개념으로, 기계적으로 판단할 수 있는 물리 환경에 대한 정보를 의미한다. 사회 문화적 맥락은 상황을 둘러싼 다양한 사회적 문화적 가치를 이해해야 제대로 평가하고 해석할 수 있는 맥락 요소를 의미한다. 사회와 문화는 비슷한 의미로 혼용되고 있지만, 약간의 차이점이 있다. 문화

는 한 집단의 신념이나 관행, 행동을 나타내고, 사회는 그런 신념과 관행을 공유하는 사람들의 사회적 구조를 나타낸다.[9] 이렇게 사회와 문화에는 미세한 차이가 있지만, 서로 밀접하게 연결되어 있다는 점을 고려해 여기에서는 사회 문화적 맥락으로 통합해서 정리한다. 마지막으로 기술적 맥락이란 디지털 프로덕트를 이용하는 사용자가 처해 있는 기술의 수준을 의미한다. 여기에서 기술이란 학계나 기업이 가능성을 확인하고 고도화해 나가는 수준의 기술이 아닌, 실생활 속에서 사용자가 접할 수 있는 기술을 대상으로 한다. 그림 1은 디지털 헬스를 바탕으로 물리적 맥락, 사회 문화적 맥락, 기술적 맥락을 나타낸 것으로, 각 맥락 요소에 관해 구체적으로 알아보자. 그리고 인공지능 기술이 도입됨에 따라 각 맥락적 요소에 어떤 영향을 미쳤는지 살펴보자.

그림 1　디지털 헬스의 상호작용적 맥락 구성 요소

2.1. 물리적 맥락

물리적 맥락은 실제 객관적으로 측정할 수 있는 물리적인 환경에 대한 정보를 가리킨다. 이 정보는 크게 물리적 시간, 물리적 위치, 기타 물리적 환경으로 나눌 수 있다.

물리적 시간

물리적 시간의 기본 요소는 시스템을 사용하는 현재 시각과 요일, 계절과 같은 객관적인 정보를 포함한다. 인공지능 기반의 디지털 프로덕트 관점에서 물리적 시간은 사용자의 물리적 시간 요소를 파악해 시기적절한 솔루션을 제공하는 중요한 데이터로 사용될 수 있다. 물리적 시간에 따라 사용자의 이용 행태가 달라질 수 있으므로 특정 시간이나 요일, 계절마다 사용자의 사용 변화를 예상하고, 그에 맞는 프로덕트를 제공할 필

요가 있다. 예를 들어 당뇨 관리 앱인 'Glucose buddy diabetes tracker'는 사용자가 섭취하는 음식 및 신체적 활동 데이터를 수집해서 당뇨 관리를 돕는다. 사교 모임이 주말에 몰리는 물리적 시간 요소를 고려한다면, 주중보다 주말에 음식 섭취 관리가 어려울 가능성이 크다. 이때 주말용 리마인더를 제안하는 것이 하나의 방법이 될 수 있다. 이처럼 최고의 사용 경험을 제공하기 위해서는 물리적 시간 요소에 따른 사용자의 변화를 예상하고 파악하는 것이 중요하다.

물리적 위치

물리적 위치의 기본 요소로 좌표나 고도 등을 들 수 있다. 또 다른 물리적 위치 요소로 공간 구성 또는 분할을 꼽을 수 있으며, 공간 맥락과 관련된 혼잡도와 동선을 물리적 위치의 중요 요소로 추가할 수 있다. 개인의 디지털 기기 사용이 증가하면서 언제 어디서든 사용이 용이한 프로덕트가 증가하는 추세이고, 사용자의 움직임 및 동선을 실시간으로 파악하는 프로덕트가 늘어나고 있다. '물리적 시간'에서 소개한 당뇨 관리 앱은 사용자의 신체적 활동을 파악하기 위해서 움직임 데이터를 센서로 수집하는데, 수집된 신체 활동 데이터는 당뇨를 관리하기 위한 목표치를 설정하고 목표에 다다를 수 있도록 돕는 중요한 역할을 한다.

기타 물리적 환경

기타 물리적 환경에 속하는 요소로는 조명이나 온도, 소음, 먼지 등을 들 수 있다. 이외에도 다양한 기타 물리적 환경 요소가 존재하는데, 인공지능 기술이 발달하면서 이런 요소들을 용이하게 감지하고 데이터를 수집할 수 있게 되었다. 그림 2에서 보여주는 '마음검진'은 소음과 조명을 감지해 사용자의 심박변이도를 디지털 바이오마커로 활용하여 직장인들의 주요 정신 질환 선별 및 직무 스트레스를 평가한다. 심박변이도를 제대로 측정하기 위해서는 사용자의 얼굴 영역을 적절하게 검출할 수 있어야 하며, 심박변이도에 영향을 주지 않는 소음 환경이 갖추어져야 한다. 만약 해당 서비스를 사용하는 환경이 너무 어둡거나 시끄러우면 디지털 바이오마커를 측정하고 수집하기 어려워지고, 이에 따라 인공지능의 추론이 잘못될 가능성이 높아진다. 따라서 소음이나 조명과 같은 기타 물리적 환경을 고려해야 한다.

그림 2　소음과 조명과 같은 기타 물리적 맥락 정보를 활용한 '마음검진'

2.2. 사회 문화적 맥락

사회 문화적 맥락은 물리적 맥락처럼 기계적으로 측정하는 것이 아니라 사회 및 문화적 특성과 관련된 주관적 가치를 이해해야 제대로 평가할 수 있는 요소를 가리킨다. 사회 문화적 맥락은 사회 문화적 시간, 사회 문화적 위치, 기타 사회 문화적 요소로 나누어진다.

사회 문화적 시간

사회 문화적 시간은 상황에 따른 시간을 어떻게 바라보는지를 의미한다. 실제로 사용자가 놓인 상황이 업무 시간인지 여가 시간인지 구분하는 것이기도 하며, 시간을 얼마나 급박하게 바라보는지를 나타내는 것이기도 하다. 또한 사람들이 시간을 다중 지향적(한 번에 여러 일을 동시에 하는 것을 선호) 또는 단일 지향적(한 번에 한 가지 일만 하는 것을 선호)으로 지각하는지, 시간의 가치를 과거나 현재 또는 미래 중 어디에 더 많이 두는지 구분하는 것도 사회 문화적 시간 요소에 포함된다.

　수많은 환자를 관리해야 하는 의료진을 위한 환자 모니터링 서비스를 살펴보자. 일반적으로 환자 모니터링 서비스는 의료진이 진료 시간 내에 신속하게 의사 결정을 해야 하는 긴급한 시간이라는 맥락 때문에 최대한 빨리 보고 이해할 수 있는 단순한 구조의 시스템으로 개발되

었다.[10] 디지털 헬스 관점에서는 사용자가 환자인지 의료진인지 파악하는 것도 중요하지만, 각 관계자의 사회 문화적 시간을 고려해 적용 방안을 제시하는 것도 필요하다.

사회 문화적 위치

사회 문화적 위치의 기본 요소는 사회적 위치와 문화적 위치의 맥락으로 나뉜다. 사회적 위치와 관련된 맥락으로는 집처럼 개인적인 장소나 직장처럼 다른 사람과의 상호작용이 이루어지는 장소를 들 수 있고, 문화적 위치와 관련된 맥락으로는 집단 간의 권력 차이, 개인주의 및 집단주의와 같이 해당 집단이 우선시하는 가치를 들 수 있다.

디지털 프로덕트에는 다양한 관계자가 참여하는 만큼 각 관계자의 사회 문화적 위치나 지위를 이해하는 것이 중요하다. 예를 들어 코로나19 예방용 앱인 '코로나19 체크업COVID-19 CheckUp'은 환자용은 앱 형태로, 의료진용은 웹 형태로 제공된다. 병원에 근무하는 의료진의 업무를 지원할 때는 개인 핸드폰보다는 업무 컴퓨터를 활용하는 것이 더 전문적이고 효율적이기 때문이다. 이처럼 관계자 간의 관계나 사회적 역할 차이 등을 충분히 이해하고 서비스에 반영해야 한다.

기타 사회 문화적 요소

기타 사회 문화적 맥락에서 사회적 맥락 요소에는 사회적 계층구조와 그에 따른 업무의 분담, 권력, 표준이나 방침 등이 있고, 문화적 맥락 요소에는 불확실성 회피 성향, 명시적·묵시적 성향, 지배적 성향 문화 등이 있다. 같은 프로덕트를 이용하더라도 관계자마다 다른 과업을 수행할 수 있다. '코로나19 체크업'의 경우, 환자와 의료진이 해당 서비스를 사용하면서 수행하는 과업과 얻는 데이터는 각각 다르다. 따라서 각 관계자의 역할을 이해하고 메시지를 어떻게 전달해야 하는지 고려할 필요가 있다. 기타 사회 문화적 맥락의 구성 요소는 표 1과 같이 정리할 수 있다.

사회적 구성 요소	문화적 구성 요소
일하는 시간, 시간 압박	시간 지각, 시간적 편중성
집 또는 직장, 다른 사람과의 상호작용 프라이버시, 정보의 원천	권력 거리, 개인/집단주의, 남성/여성주의
계층구조, 업무 분담, 권력, 표준	불확실성 회피 성향, 명시적/묵시적 문화, 지배적 성향

표 1 기타 사회 문화적 맥락의 구성 요소

한편 인공지능 기술이 사회 문화적 맥락과 주고받는 영향에 대해 생각해 보자. 예를 들어 집단이나 조직에 인공지능 기술을 도입한다고 치자. 그 중에는 인공지능 기술 도입을 반기는 집단이 있는가 하면, 인공지능 서비스가 주는 거부감이나 불확실성 때문에 인공지능 기술 사용을 기피하는 집단이 있을 수 있고, 데이터 유출 가능성 때문에 인공지능 기술 사용을 금지하는 집단이 있을 수 있다. 인공지능 기술과 관련된 사회 문화적 맥락은 정량적으로 측정할 수 없다. 집단 혹은 조직의 특성에 따라 좌지우지되는 경우가 많기 때문이다. 따라서 인공지능이 활용된 디지털 프로덕트를 둘러싼 맥락을 분석하는 것이 더욱 중요하다.

2.3. 기술적 맥락

기술적 맥락을 설명하기에 앞서, 인공지능에 관해 조금 더 자세히 다루고자 한다. 1장 'HCI 3.0의 개념'에서 설명한 바와 같이 인공지능은 지각, 추론, 실행을 통해 사용자와 상호작용한다. 이런 상호작용은 인공지능을 활용한 결과로, 인공지능의 근본적인 목표는 인간의 지각, 추론, 실행을 구현 혹은 모방하는 것이다. 그렇다면 인공지능 기술을 통해 사람들은 어떤 것을 구현하고 모방하려 할까? 이미지 인식 및 처리와 자연어 처리의 두 분야로 나누어 살펴보자.

이미지 인식 및 처리

이미지 인식 및 처리와 관련된 인공지능이 활용되는 대표적인 분야는 얼굴 인식이다. 얼굴 인식이란 사람마다 얼굴에 담겨 있는 고유한 특징 정보를 이용해 기계가 자동으로 사람을 식별하고 인증하는 생체 인식

Biometrics 기술이다. 애플은 자사의 고성능 칩셋을 기반으로 3차원의 얼굴 이미지를 추출하고, 심층신경망(딥러닝)을 통해 사용자의 얼굴을 정확히 인식하는 Face ID를 개발했다.[11] 얼굴 인식 외에도 이미지 처리를 기반으로 심장박동을 측정할 수 있다. 심장박동 추론 알고리즘은 실제 심장박동과의 오차가 약 3bpm 정도에 지나지 않으며, 스마트폰에 탑재될 정도로 발전했다.[12] 일반 대중에게 이 기술이 알려진 것은 올림픽 양궁 경기에서 선수들의 실시간 심장박동 수 중계가 도입되면서부터이다.[13] 하지만 현재 심장박동이나 심장박동 변이량을 추론하는 인공지능 알고리즘이 탑재된 프로덕트는 많지 않다. 국내에서는 ㈜하이가 개발한 '마음검진'이 대표적이라 할 수 있다. 이미지 인식을 기반으로 하는 것에는 자율주행이 있다. 자율주행 자동차에 적용된 이미지 인식 인공지능 알고리즘은 정확도가 향상되어 자율주행 상용화를 눈앞에 두고 있다. 하지만 활용되는 분야에 따라 발전 속도와 성숙도가 상이한 만큼 여전히 발전이 필요한 인공지능 기술이기도 하다.

자연어 처리

자연어 처리 알고리즘은 말 그대로 사람의 언어를 인식하거나 이해하고 생성하는 것을 의미한다. 이는 음성의 형태가 될 수도 있고, 문자의 형태가 될 수도 있다. 자연어 처리 인공지능 알고리즘이 활용되는 대표적인 분야는 인공지능 스피커이다. 인공지능 스피커는 2017년을 전후로 보급되기 시작했고, 성장세를 보였다. 하지만 음성인식의 정확도 문제가 지속해서 제기되어 현재는 다소 주춤한 상황이다.[14] 또 다른 분야로 대화형 인공지능 챗봇인 오픈AI의 'ChatGPT'와 '소라Sora', 미드저니의 '미드저니Midjourney', 마이크로소프트의 '빙Bing', 구글의 '바드Bard'가 있다.[15][16] 이들 서비스 모두 사용자의 요구에 따라 콘텐츠를 생성하는 생성형 AI를 기반으로 하는데, 성능의 비약적인 상승으로 대중의 많은 관심을 받고 있다. 아직은 데이터나 맥락에 근거하지 않고 잘못된 정보나 허위 정보를 생성하는 '할루시네이션Hallucination'이 발생하지만,[17] 지속적인 개선이 이루어지고 있다.

인공지능은 이미지 처리나 자연어 처리 외에도 많은 분야에서 활용되고 있으며, 알고리즘의 발전과 이를 뒷받침하는 하드웨어 성능의 비약

적 상승으로 활발하게 성장하고 있다. 그러나 기술이 발전하는 것과 사용자가 이를 실제로 이용하는 것은 다른 문제이다. 그 이유는 기술의 성숙도가 부족해서일 수도 있고, 기술의 효용이 낮아서일 수도 있어서이다. HCI 관점에서는 인공지능을 비롯한 기술 자체가 정확하고 성숙한지를 파악하는 것뿐만 아니라 현재 사용자가 접하고 있는 기술은 무엇인지, 기술에 대한 시각은 어떠한지 파악하는 것도 중요하다. 즉 문제 공간에서의 시초 상태와 목표 상태를 알아내고, 이를 해결하기 위한 '기술적 맥락'의 접근을 모색할 필요가 있다. 이런 관점에서 기술적 맥락에 대해 알아보자.

디지털 프로덕트를 이용하는 사용자층은 다양한 연령과 성별, 지식수준을 가지는데, 이에 따라 사용자가 현재 사용할 수 있는 기술 수준과 기술에 대한 지식수준, 기술에 대한 니즈 등이 다르다. 2장에서 외부 환경요인을 'SET'이라 명명했는데, 이 중 'T'는 기술적 요인에 해당한다. 그런데 외부 환경요인에서의 기술적 요인이 기술 자체의 발전 속도나 상황에 대한 것이었다면, 기술적 맥락은 기술 자체가 아니라 기술과 관련해 사용자가 처한 상황에 대한 것이다.

인공지능을 비롯한 여러 가지 기술이 나날이 발전하고 디지털 프로덕트에 광범위하게 적용되면서 기술 자체가 가지는 맥락의 중요성이 높아졌다. 관계자가 기술에 대해 제대로 알고 있는지, 기술을 얼마나 적극적으로 수용하는지, 기술 자체가 얼마나 완숙한 줄을 알면, 적용하고자 하는 기술이 사용자에게 긍정적으로 사용될 수 있는지 판단할 수 있기 때문에 이를 기술적 맥락으로 분석하는 것은 사용자 경험에 큰 영향을 준다. 또한 인공지능 기술의 경우 관계자가 접해보지 못한 것일 수 있어서 기술적 맥락 분석은 더욱 중요해졌다. 기술적 맥락을 구성하는 요인에는 기술 이해도, 기술 수용도, 기술 성숙도가 있는데, 각 개념을 자세히 알아보자.

기술 이해도

'디지털 리터러시Digital Literacy'로 알려진 기술 이해도는 관계자가 디지털 기술을 이해하고 사용할 수 있는 능력을 의미하는데, 이는 기술의 정의나 원리를 이해하는 것과는 별개이다. 사람들은 보통 컴퓨터의 정확한 작동 원리를 잘 알지 못해도 컴퓨터를 사용할 수 있고, 인공지능의 정의

나 원리를 알지 못해도 인공지능 스피커나 자율 주행차 등을 사용할 수 있다. 그런데 컴퓨터가 무엇인지는 알고 있지만 자주 사용하지 않아 사용하는 데 어려움을 겪거나, 인공지능이 무엇인지는 알고 있지만 이를 활용해 무엇을 할 수 있는지 모른다면, 기술 이해도가 낮다고 할 수 있다.

이처럼 기술 이해도는 관계자가 목표로 하는 과업을 수행함에 어려움을 겪지 않고 기술을 사용할 수 있는 정도를 의미한다. 기술 이해도는 해당 기술이 어느 관계자 집단을 대상으로 제공되는지에 따라 그 수준이 달라진다. 예를 들어 '마음검진'을 통해 정신 질환을 선별하고자 할 때 챗봇의 사용이 비교적 익숙한 청년층과 중장년층은 큰 어려움 없이 서비스를 사용하는 반면, 노년층은 챗봇 사용에 어려움을 겪을 가능성이 높다. 즉 노년층이라는 관계자 집단은 '마음검진'을 비롯한 챗봇 기반의 서비스에 대해 낮은 기술 이해도를 가지게 된다. 따라서 특정 관계자 집단의 기술 이해도가 낮을 경우 사용을 돕기 위한 장치가 필요하며, 이 장치를 아키텍처, 인터랙션, 인터페이스의 설계 단계에서 적용해야 한다.

기술 수용도

기술 수용도Technology Adoption란 기술에 대한 거부감 또는 호의의 정도를 뜻한다. 사용자가 높은 기술 수용도를 가지고 있으면, 기술에 대한 거부감이 적고 호의가 높아 기술을 더 잘 수용할 수 있다. 일반적으로는 기술 이해도가 높은 집단에서 기술 수용도가 높은 편인데, 이런 특징을 가진 집단을 흔히 '얼리 어답터Early Adopter'라고 부른다. 그런데 기술 이해도의 수준이 높아지면 항상 기술 수용도가 높다고 말할 수 있을까?

기술 수용과 관련해 많은 연구가 이루어지고 있는 정보 시스템Information Systems 분야의 문헌을 살펴보면 '통합기술수용모델Unified Theory of Acceptance and Use of Technology, UTAUT'이라는 것이 종종 소개된다. 이 모델에 따르면 어떤 개인이나 기업이 기술을 수용하는 데에는 여러 요인이 영향을 미친다.[18] 구체적으로는 기술 사용이 어떤 일을 수행하는 데 도움을 준다고 믿는 정도를 뜻하는 '성과 기대', 기술 사용의 인지된 난이도를 뜻하는 '노력 기대', 주변의 사람들이 새로운 기술을 사용해야 한다고 믿는 정도를 뜻하는 '사회적 영향', 기술 사용을 지원하기 위한 인프라가 존재한다고 믿는 정도를 뜻하는 '촉진 조건' 등이 있다. 즉 개인이 기술을 수용해 실제로 사용하게 하기 위해서는 단순히 기술을 이해시키

는 것만으로 가능한 것이 아니라 기술이 쉽고 도움이 되는 데다 사회적으로 중요하며, 지원 인프라가 갖추어져 있다고 믿도록 해야 한다. 여기서 중요한 것은 객관적으로 기술이 어떠하다는 '사실'이 아니라 관계자의 주관적 '인식'이다.

특정 기술을 디지털 프로덕트에 탑재하고, 이를 사용자가 이용하게 만드는 것은 결코 단순한 일이 아니다. 이를 위해서는 HCI적 접근이 필요하다. HCI적 접근이란 구체적으로 관계자는 물론 그들의 과업과 맥락을 총체적으로 이해하고 이를 바탕으로 기술의 유용성을 관계자에게 인지시키는 것, 그리고 기술 사용의 인지된 난도가 높을 경우 실제 난이도와 인지된 난이도 사이의 간극을 메울 수 있는 장치를 마련하는 것이다.

한편 인공지능의 기술 수용도에 대한 인식은 어떠할까? 인공지능 기술은 인식의 차이가 더욱 극명하게 나타난다. 그 이유는 첫째, 인공지능 기술이 얼마나 큰 효용을 가져다줄 수 있는지 일반 사용자가 인지하기가 쉽지 않다. 둘째, 인공지능이라는 것이 사용하기 쉬운지 혹은 어려운지조차 알지 못하는 경우가 부지기수이다. 셋째, 인공지능 기술이 급격히 발전하고 있지만, 사회적으로 어떤 인식이 정립된 것은 아니기 때문에 관계자 집단별로 각기 다른 인식을 하고 있을 가능성이 높다. 넷째, 인공지능 기술을 충분히 활용할 수 있도록 보조하는 사회 혹은 기업의 인프라가 충분하지 않기 때문에 관계자가 인공지능 기술을 사용하는 과정에서 충분하게 지원받지 못한다고 느낄 수 있다. 사용자가 인공지능 기술을 사용하게 하기 위해서는 디지털 프로덕트와 마찬가지로 HCI적 접근이 필요한데, 다음과 같은 지침을 세울 수 있다.

▸ 인공지능 기술이 탑재되더라도 사용자가 기존 시스템과 크게 다르지 않게 느낄 수 있도록 배려해 기술의 효용을 올바르게 인식할 수 있게 돕는다.
▸ 인공지능 기술에 대한 전문적 설명을 최소화하면서도 사용에 지장이 없을 정도의 설명을 통해 기술을 어렵지 않게 느끼도록 한다.
▸ 인공지능 기술에 대한 긍정적 인식을 심어준다.
▸ 관계자가 인공지능 기술의 도입 과정에서 겪을 수 있는 어려움에 대비해 지원 방안을 수립한다.
▸ 인공지능과의 협업 방식을 가이드하는 인터랙션 모델을 수립한다.

이처럼 지침을 세우는 일은 누구나 할 수 있다. 그러나 그보다 더 중요한 일은, 이 지침을 실제로 디지털 프로덕트에 반영하는 것이다. 이를 위해서는 인공지능 기술에 대한 이해와 이를 마주할 관계자, 그리고 그들의 과업에 대한 이해가 '분석-기획-설계-평가' 단계에 반영되어야 한다.

기술 성숙도

기술 성숙도Technology Readiness는 기술 이해도나 기술 수용도와 달리, 기술 자체가 객관적으로 얼마나 완숙했는지를 나타내는 것이다. 기술 성숙도에 대한 이해는 기술이 관계자에게 좋은 사용 경험을 제공하는 데 도움이 될 수 있는지에 대한 이해와 직결되는 만큼 그 중요성이 높다고 할 수 있다. 기술 성숙도를 확인하는 방법은 크게 두 가지가 있는데, '하이프 사이클Hype Cycle'과 '혁신성 모형Innovation Model'이다.

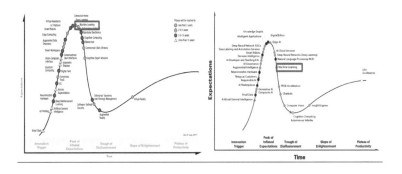

그림 3 가트너가 선정한 2017년(왼쪽)와 2020년(오른쪽) 인공지능 하이프 사이클 [19]

하이프 사이클은 새로운 기술에 대한 시장의 기대가 변화하는 모습을 시각적으로 표현한 것이다. 시장의 기대를 다섯 단계로 나누어 큰 틀에서 신기술의 성장 주기를 파악하고 기술을 채택할 때 참고한다. 하나의 예시로 인공지능 기술에 대한 하이프 사이클을 살펴보자.[12] 그림 3은 가트너Gartner가 선정한 2017년과 2020년의 인공지능 기술에 대한 하이프 사이클로, 그림을 보면 초기에 기대의 정점을 찍고 하락했다가 서서히 상승세를 타는 모습이다. 이는 기대가 부풀어 정점을 향하고 있는 기술은 곧 실패한다고 해석할 수 있는데, 이 단계에 있는 기술을 사용할 경우 주의를 기울여야 한다. 다시 말해 디지털 프로덕트를 기획하거나 개

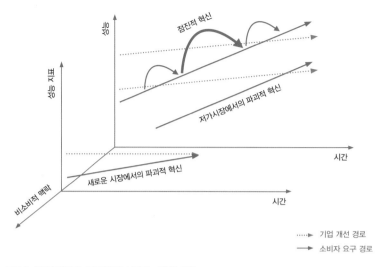

그림 4 점진적 혁신과 파괴적 혁신을 나타내는 혁신성 모형

발할 때 해당 기술이 하이프 사이클의 어느 단계에 있는 파악하는 것이 중요하다. 이처럼 하이프 사이클은 기술의 변화와 성숙도를 파악하고 평균적인 변화를 예측하는 데 도움을 준다.

하이프 사이클을 통해 특정한 기술이 속한 분야의 성숙도를 파악했다면, 다음으로는 그 기술에 대한 혁신성 분석을 할 차례이다. 혁신성 모형이란 프로덕트가 어떤 혁신적인 기술을 제공하고 있는지를 파악하기 위한 모형으로, 하버드 비즈니스 스쿨의 클레이튼 크리스텐슨Clayton Christensen 교수의 '파괴적 혁신Disruptive Innovation' 이론(2003)을 기반으로 새로운 기술의 상대적인 혁신성을 분석하는 것이다.[20] 혁신성 모형을 사용하면 기존 기술에 비해 새로운 기술이 사용자의 니즈를 얼마나 더 만족시켜 주는지를 파악할 수 있다. 새로운 기술은 크게 세 가지 범주로 나누어진다.

첫 번째, 점진적 혁신 기술은 사용자의 니즈를 만족시키며 시장을 장악하고 있지만, 혁신의 속도가 다소 느리다는 특징이 있다. 점진적 혁신의 흐름을 보면 모든 기술의 성능이 동일한 속도로 상승하지 않지만, 시간이 흐를수록 성능이 높아지는 경향을 볼 수 있다. 우리가 접하는 많은 기술은 점진적인 혁신으로 이루어져 왔다. 그중 텔레비전은 점차 화면의 화질이 선명해지고, 화면의 크기가 커지면서 대중들에게 더 나은 시청 경험을 제공한다. 이처럼 사용자가 필요로 하는 기본적 요구가 충

족된 상태에서 서서히 개선되는 기술을 제공하는 것을 점진적 혁신이라고 이해할 수 있다.

두 번째, 가격 파괴적 혁신 기술은 비록 기존의 기술처럼 높은 성능을 내는 것은 아니지만, 가격을 저렴하게 해서 사용자가 프로덕트를 사용하게 하는 기술이다. 대표적인 성공 사례로 샤오미Xiaomi가 있다. 2020년 삼성과 애플이 세계 스마트폰 시장을 주도하는 가운데 샤오미는 삼성이나 애플의 스마트폰의 절반도 되지 않는 파격적인 가격의 스마트폰을 출시했다. 삼성이나 애플에 비하면 샤오미의 스마트폰 기능은 높지 않을 수 있지만, 가격 대비 뒤떨어지지 않는 성능의 가성비로 고객을 사로잡으며 스마트폰 시장에서 높은 인지도를 얻었다. 그 결과 2022년 스마트폰 세계 시장 점유율에서 삼성과 애플이 각각 21.2%, 18.3%로 1, 2위를 차지한 가운데 샤오미가 12.4%를 기록하며 3위로 올라섰다. 이처럼 이미 기존 기술에 대한 만족도를 느끼고 있는 상황에서 저렴한 가격의 기술로 사용자의 구매 의욕을 높이는 것을 가격 파괴적 혁신이라고 한다.

세 번째, 시장 파괴적 혁신 기술은 소비자의 욕구를 기존 기술과는 완전히 다른 새로운 방식으로 만족시키는 기술임과 동시에 기존 시장을 잠식해서 새로운 시장을 개척하는 기술을 의미한다. 시장 파괴적 혁신의 사례로는 온라인 스트리밍 서비스 넷플릭스를 꼽을 수 있다. 넷플릭스는 저렴한 구독 요금제와 무제한으로 영상을 시청할 수 있는 서비스를 제공해 기존 사용자를 유입했을 뿐만 아니라 DVD를 대여하거나 극장에 가기를 귀찮게 여겼던 잠재적 사용자까지 유입하며 온라인 스트리밍 서비스의 대표 주자로 자리매김했다. 넷플릭스처럼 기존의 기술보다 성능이 낮거나 비슷하더라도 간편함과 편리함이란 이점을 제공해 접근이 어려웠던 사용자까지 유입하는 기술을 시장 파괴적 혁신이라고 할 수 있다.

성공적인 디지털 프로덕트를 제공하기 위해서는 혁신적 경험을 파악하고 결과를 예측해야 한다. 그리고 혁신성 모형을 기반으로 사람들이 현재 가지고 있는 기대와 요구 사항을 확인하고, 현재 경험하고 있는 기술에 비해 새로운 디지털 기술이 어느 정도의 만족감을 느끼게 하는지를 비교한다. 이와 같은 기술적 맥락 분석을 통해 디지털 프로덕트를 개발하고 진화해 나갈 수 있을 것이다.

3. 맥락 자료 수집 방법

짧은 시간 안에 풍부한 맥락 자료를 수집하기 위한 효율적인 방법은 무엇일까?

사용 맥락을 분석하는 방법에는 여러 가지가 있다. 그 방법들은 실제 사용자의 환경에 얼마나 가까이 접근하는지에 따라 달라지는데, 그중에서도 '인류학적Ethnography 방법'은 분석자가 실제 사용자 환경에 가장 밀접하게 접근하는 방법이다. 이 방법은 사용자가 디지털 프로덕트를 이용하는 모습을 가장 자연스러운 환경에서 조사할 수 있으며, 인터뷰나 자가 모니터링하기가 어려운 대상에도 적합하기 때문에 널리 사용되고 있다. 일반적으로 인류학적 방법론은 네 가지 기본 원칙을 가지고 있다.[21]

첫째, 사용자가 실제로 시스템을 사용하는 자연스러운 환경에서 이루어진다. 둘째, 시간적 또는 공간적으로 관련된 모든 맥락을 동시에 분석한다. 셋째, 새로운 것을 제안하거나 현재의 것을 평가하기보다는 현재 상황을 제대로 이해하는 것에 초점을 맞춘다. 그리고 마지막 원칙은 내부자 관점Member's View으로, 관찰자나 개발자가 사용자와 구분된 채 다른 관점에서 사용 환경을 바라보는 것이 아니라, 본인이 직접 사용자 집단에 동화되어 사용자의 관점에서 사용 맥락을 분석해야 한다.

그러나 인류학적 방법론은 맥락 분석에 매우 많은 시간과 노력이 든다는 단점이 있다. 일단 사용자와 같은 집단에 속해야 하고, 그 안에서 맥락 자료를 광범위하게 수집하고 분석해야 하기 때문이다. 따라서 급하게 맥락 분석을 해야 하는 실무적인 상황에서 인류학적 방법론을 사용하는 것은 일정상 무리일 수 있다. 이런 문제점을 개선하기 위해 시도하는 방법이 '속성 인류학적 방법론Rapid Ethnography'이다.

속성 인류학적 방법론은 현장 연구를 빠르고 효율적으로 진행하기 위한 전략적 기술을 제시한다.[22] 먼저 관찰 현장에 들어가기 전, 연구의 초점과 연구 질문을 좁혀 핵심 정보 제공자를 선정할 수 있다. 또 여러 명의 관찰자가 동시에 관찰을 진행하되 각자 맡은 핵심 정보 제공자를 기준으로 특정 활동을 관찰할 수 있고, 시간 표집법Time-Sampling 전략을 활용해 관찰이 필요한 특정 시간대를 신중하게 선정해 관찰할 수도 있다. 또한 환경 표준법Environment Sampling Method, ESM 전략을 활용해 특정 환경 조건이 맞추어졌을 때 맥락 자료를 간헐적으로 수집할 수도 있다.

4. 맥락 자료 분석 방법

다양한 맥락에 대한 방대한 자료를 효과적으로 분석할 수 있는 방법은 무엇일까?

속성이든 정규이든 인류학적 방법론으로 수집한 맥락 자료는 방대하기 때문에 이를 정형화된 모형을 통해 분석하는 것이 필요하다. 이 분석 작업은 일반적으로 두 단계로 진행된다. 첫 번째 단계는 개별 사용자 또는 개별 사용 사례에서 파악한 맥락 자료를 모형으로 정리하는 과정이고, 두 번째 단계는 개별 모형을 취합해 전체적인 모형으로 만드는 과정이다. 전자를 '개별 모형Individual Model'이라고 하고 후자를 '결합 모형Consolidated Model'이라고 하는데, 물리적 맥락, 사회 문화적 맥락, 기술적 맥락에 대한 개별 모형과 결합 모형이 존재하므로 총 여섯 종류의 맥락 모형이 만들어진다. 여기에서는 뇌졸중 후 언어 치료를 위한 디지털 헬스 서비스 '리피치'를 예시로 물리적, 사회 문화적, 기술적 맥락 분석을 정리한다. '관계자 분석'과 '과업 분석'과 함께 '맥락 분석'을 이해한다면, 어떤 관계자가 어떤 맥락에서 어떤 목적을 달성하기 위해서 어떤 과업을 수행하는지 더 쉽게 파악할 수 있다.

물리적 맥락 모형

물리적 맥락 모형은 현재 대상이 되는 시스템과 관련된 물리적 맥락을 정리한 모형이다. 일반적으로 물리적 맥락은 눈에 보이기 때문에 맥락 요인을 파악하는 것 자체는 어렵지 않지만, 눈에 보이는 수많은 물리적 맥락 중에서 어떤 요인들이 대상으로 하는 시스템과 밀접한 관련이 있는지 파악하는 것이 중요하다. 물리적 맥락 모형을 만들 때 주의할 점은 절대적인 위치나 시간보다는 상대적인 위치나 시간이 더 중요할 수 있다는 것이다. 예를 들어 책상 위의 전화기가 어디에 위치하는지는 그다지 중요하지 않지만, 사람이 평소에 앉아 있는 장소에서 상대적으로 얼마나 가까이, 또는 멀리 있는지가 중요하다.

그림 5는 재활 병원의 입원 환자와 내원 환자의 개별 물리적 맥락 모형을 보여주고 있다. 뇌졸중 후 마비말장애가 오면 언어 훈련을 하는 것이 중요하다. 하지만 입원 환자와 내원 환자의 언어 재활 훈련 시 물리적 맥락은 다를 수밖에 없다. 입원 환자의 경우 재활 훈련 시간 외에는 병실에서 간병인 또는 보호자의 도움을 받아 자가 훈련을 진행한다. 하지만

병실 침대라서 올바른 자세로 앉기 어렵다. 게다가 같은 병실을 쓰는 사람들이 시끄럽다고 하면 그마저도 자유롭지 못하다. 반면 내원 환자의 경우, 보호자의 도움을 받아 주로 거실이나 방에서 재활 훈련을 한다. 집에서의 가족들 활동 시간대에 맞춰 언제든 장소를 바꿀 수 있으므로 비교적 자유롭게 자가 훈련을 할 수 있다. 이처럼 물리적 환경에 따라 환자가 자가 훈련을 하는 시간과 위치, 소음 등이 다르므로 자가 언어 훈련 서비스를 설계할 때 물리적 맥락 차이점을 고려해야 한다.

이런 식으로 개별 모형이 여러 개 모이면, 이를 하나의 결합 모형으로 구축한다. 물리적 결합 모형을 구축하는 방법은 첫째, 개별 모형을 장소 유형별로 분류한다. 둘째, 동일한 장소로 분류된 여러 가지 개별 모형을 살펴보고, 빈번하게 발생하는 지역을 파악해서 그 지역에서 이루어지는 과업의 이름을 정한다. 셋째, 장소마다 어떤 구조로 도구나 기기들이 배치되어 있는지 파악한다. 넷째, 각 모형에서 일반적으로 발생하는 동선을 파악한다. 다섯째, 파악된 사항들을 하나의 결합 모형으로 만든다.

재활 병원(입원 환자)	물리적 맥락 모형	개인 집/방(내원 환자)
재활 훈련이 모두 끝난 저녁 시간 이후	물리적 시간	일관된 시간보다는 환자/보호자 일정에 맞춤
병상 간 간격은 1m–1.5m	물리적 위치	개인적 공간이 확보되는지가 중요한 요소
침대 사이마다 커튼으로 공간 분할		가족 구성원에 따라서 혼잡도 예상
TV나 다른 환자의 말소리로 인해 소음이 주로 발생함	기타 물리적 요소	개인 공간(방)에서 자가 훈련 시 비교적 소음 적음

그림 5 '리피치'를 통해 입원 환자와 내원 환자의 개별 물리적 맥락 모형 비교

만약 내원 환자의 개별 모형을 결합 모형을 만든다면, 환자의 아파트 평면도를 이용하는 것도 좋은 방법의 하나이다. 평면도에서 거실, 안방, 주방, 서재 등으로 장소를 분류해서 자가 재활 훈련이 빈번하게 이루어지는 장소를 파악하고 어떤 활동을 하는지 이름을 정할 수 있다. 거실은 주로 가족과의 소통이 이루어지는 영역, 안방은 자가 재활 훈련을 하는 영역으로 분류할 수 있을 것이다. 그리고 각 영역 간을 이동하면서 움직이는 동선을 표시해 결합 모형을 만들 수 있다. 이처럼 개별 모형과 결합 모형을 통해 기존 자가 재활을 하는 물리적 맥락 요소에서 환자가 어떤 영향을 받는지 알 수 있고, 디지털 헬스 프로덕트를 개선하기 위해서 어떤 점들을 고려해야 하는지도 파악할 수 있다.

사회 문화적 맥락 모형

사회 문화적 맥락 모형은 한 개인 또는 집단의 사용자가 해당 프로덕트를 사용하는 구체적인 사회 문화적 맥락을 표시한 것이다. 사회 문화적 맥락 모형 역시 물리적 맥락 모형과 마찬가지로 개별 모형과 결합 모형으로 나누어진다. 개별 모형은 개인 또는 집단 사용자의 구체적인 사회 문화적 맥락을 표시하고, 결합 모형은 여러 개의 개별 모형이 합쳐져 일반적이고 포괄적인 사회 문화적 맥락을 표시한다.

사회 문화적 맥락 모형은 네 가지 요소로 나뉜다. 첫째, '영향 요인 Influencer'은 사용자의 행태에 영향을 미치는 사회 문화적 요인들을 의미하며, 마름모로 표현된다. 둘째, '영향도Extent'는 해당 영향 요인이 사용자의 사용 행태에 미치는 영향이 얼마나 큰지를 의미하며, 마름모 모양의 크기에 따라 그 영향의 크기가 설정된다. 셋째, '파급 효과Influence'는 네모로 표현되며, 영향 요인이 사용자에게 어떤 효과를 미칠 수 있는지를 나타낸다. 때에 따라서는 파급 효과에 대한 반대급부로 사용자가 영향 요인에 어떤 반응을 하는지 나타낼 수도 있다. 넷째, '장애 요인Breakdowns'은 영향 요인 간에 발생할 수 있는 문제점을 의미하며, 그 의미를 명확하게 전달하기 위해 번개 모양으로 표시한다. 그림 6은 네 가지 요소를 가지고 기존의 자가 재활 훈련을 하는 입원 환자의 개별 모형을 적용한 사례이다.

각 개인의 사회 문화적 맥락 모형이 수집되면 하나의 결합 모형을 구축한다. 사회 문화적 결합 모형을 구축하려면, 먼저 개별 모형에 나타

나는 다양한 영향 요소를 취합해 유사도 순으로 정리한다. 둘째, 사용자의 행태에 비슷한 영향을 미치는 영향 요소를 하나의 영향 요소로 범주화한다. 셋째, 개별 모형에 나타나는 다양한 파급 효과를 취합한다. 이때 앞에서 분류한 영향 요소별로 파급 효과를 분류한다. 넷째, 비슷한 파급 효과를 하나의 파급 효과로 범주화하고, 영향 요소별로 독특한 파급 효과를 표시한다. 다섯째, 모든 장애 요인을 영향 요소와 파급 효과별로 분류한다. 여섯째, 비슷한 장애 요인을 하나의 장애 요인으로 범주화한다.

그림 7은 기존의 언어 치료를 받는 과정에 존재하는 사회 문화적 맥락을 통합적으로 나타낸 것으로, 그림 6의 개별 모형에 비해 사회적 위치에 대한 다양한 영향 요소를 가지고 있는 것을 볼 수 있다. 사회 문화적 맥락의 이해를 돕기 위해 사회적 맥락은 파란색 마름모 모형으로, 문화적 맥락은 초록색 마름모 모형으로 나타냈다. 먼저 사회적 맥락에서 가장 큰 영향도를 가진 요인은 감염 위험성이다. 마스크 착용 및 언어재활사와의 신체적 접촉 불가 등으로 언어 재활 자체에 제한적인 요소가 발생한다. 문화적 맥락 중 모든 것을 구체적이고 명확하게 파악하고자 하는 명시적 문화는 언어 재활에 큰 영향을 미친다. 환자는 자신의 장애가 얼마나 나아지고 있는지, 언제 완치되는지 알고 싶어 하지만, 매일 반복하면서 나아지고 있다는 정보를 명확하게 받지 못하면 동기가 저하될 수 있다.

그림 6 '리피치'에 적용한 사회 문화적 맥락 개별 모형

그림 7 '리피치'에 적용한 사회 문화적 맥락 결합 모형

기술적 맥락 모형

기술적 맥락 모형은 하이프 사이클과 혁신성 모형을 활용해 제공하고자 하는 기술의 현재 위치 점을 찍어보는 것이다. 먼저 하이프 사이클에서 사용하려는 기술 분야의 성숙도를 파악한 뒤 기술에 대한 혁신성을 분석한다. 이때 현재 사용되는 기술 또는 앞으로 사용할 기술을 분석하는 것이 핵심이다. 기술적 맥락 역시 개별 모형과 결합 모형으로 나뉘지만, 물리적 맥락과 사회 문화적 맥락과는 결이 다르다. 기술적 맥락의 개별 모형은 현재 사용하고 있는 기술들을 개별적으로 파악하는 것이고, 결합 모형은 현재 쓸 수 있는 기술들이 전반적으로 어떤 수준에 있고 파급효과가 얼마나 큰지를 파악하는 것이다. 예를 들어 음성인식을 위한 기계 학습 기술 하나에 대한 기술적 맥락을 분석하는 것은 개별 모형이고, 음성인식 기술, 대화형 에이전트 기술, 빅데이터 기술 등 해당 시스템에서 사용하는 모든 기술을 분석했을 때 평균적으로 어느 단계에 있는지 어떤 혁신성을 가졌는지를 분석하는 것은 결합 모형이다.

그림 8은 '리피치'의 하이프 사이클과 파괴적 혁신성 모형을 나타낸 것이다. 그림 왼쪽은 하이프 사이클에 '리피치'의 음성인식 기술의 위치를 표시했다. 가트너의 2020년 인공지능 하이프 사이클에 따르면, 현재 음성 분석에 사용되고 있는 머신러닝 기술은 사이클의 3단계에 진입했고, 향후 2–5년 이내에 안정기를 맞이할 것으로 보인다.[12] 오른쪽 그림에서는 '리피치'가 기존에 보지 못한 새로운 형태의 디지털 헬스 프로덕트를 제공하기 때문에 신시장을 창출하는 시장 파괴적 모형을 표시했다.

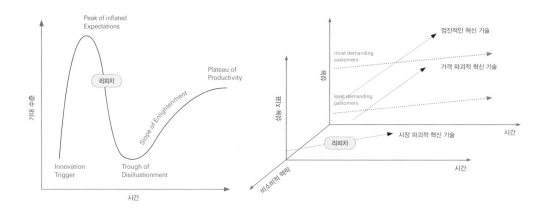

그림 8 '리피치'의 하이프 사이클(왼쪽)과 파괴적 혁신성 모형(오른쪽)

핵심 내용

1 맥락이라는 것은 사용자의 사용 행태에 영향을 미칠 수 있는
　　　　　모든 외적 요인을 말한다.

2 맥락 분석이 중요한 이유는 디지털 프로덕트 사용 행태의 변화,
　　　　　일상 속 디지털 프로덕트의 비중 증가, 나라나 문화권마다 다른 사용
　　　　　맥락을 통해 사용자에게 더욱 새롭고 가치 있는 경험과 서비스를
　　　　　제공하기 위해서이다.

3 사용 맥락에 포함되는 다양한 요소를 물리적 맥락, 사회 문화적 맥락,
　　　　　기술적 맥락으로 분류한다.

4 사용자가 디지털 프로덕트를 사용하는 과정에 영향을 미치는
　　　　　맥락 분석 방법 중에는 인류학적 기법을 기반으로 다양한 프로덕트의
　　　　　사용 맥락에 대한 정보를 수집하는 방법이 있다.

5 수집된 맥락 자료를 정리해 물리적 맥락 모형, 사회 문화적 맥락 모형,
　　　　　기술적 맥락 모형을 작성한다. 각 맥락 모형은 개별 모형과 결합
　　　　　모형으로 나뉘어 총 여섯 종류의 맥락 모형을 도출한다.

6 맥락 분석을 통해 사용자가 현재 어떤 물리적, 사회 문화적
　　　　　그리고 기술적 맥락에서 프로덕트를 사용하는지 파악할 수 있다.

7 맥락 분석과 더불어 관계자 분석과 과업 분석을 통해
　　　　　축적된 자료를 바탕으로 사용자에게 가치 있는 경험을 제공할
　　　　　콘셉트 모형을 기획할 수 있다.

기획하기

콘셉트 모형 기획

사용자 입장에서 새로운
디지털 프로덕트를 기획하는 방법

일반 사람들에게 ChatGPT와 같은 새로운 인공지능 서비스를 어떻게 설명하는 것이 좋을까? 대규모 언어 모형LLM을 기반으로 한 생성형 사용자 인터페이스라고 설명할 때, 그 말을 이해하는 사람이 과연 얼마나 있을까? 그렇다면 이런 설명은 어떨까? 비록 조금은 덜 정확하지만, 일반적으로 쓰이는 검색엔진과 챗봇을 비유로 들어, ChatGPT 는 챗봇을 이용해서 이미 있는 자료를 찾아줄 뿐 아니라 새로운 자료를 만들어주는 검색엔진이라고 설명하는 것이다.

 디지털 프로덕트 개발자는 이 세상에 없는 새로운 프로덕트를 개발할 때 종종 비슷한 문제에 직면한다. 만들고자 하는 것이 워낙 새로운 것이다 보니 그것을 일반인 이 쉽게 이해할 수 있는 명확한 콘셉트로 설명하기가 어렵기 때문이다. 이는 일반 사용 자뿐 아니라 새로운 프로덕트의 개발에 참여하는 사람들에게도 마찬가지이다. 아무리 작은 스케일이더라도 실제 판매를 목표로 하는 경우에는 기획팀을 비롯해 개발팀, 디 자인팀, 마케팅팀, 법무팀 등 여러 팀이 참여하기 때문에 효과적인 프로젝트 진행을 위 해서는 그들 사이에서도 프로덕트에 대한 명확한 콘셉트를 공유해야 한다.

 본 장에서는 2장 '사용자 경험'에서 설명한 경험을 기반으로 한 새로운 프로덕트 의 방향성에 부합하면서, 빠른 속도로 발전하는 기술과 급변하는 사용자 환경 속에서 효율적으로 새로운 콘셉트를 만들어 내는 방법을 제시한다. 나아가 이 콘셉트를 다양 한 사람에게 효과적으로 전달하고 의사소통할 수 있는 콘셉트 모형을 구체화하는 방 법을 제시한다. 이렇게 만들어진 콘셉트 모형은 '비즈니스 모델'과의 조정을 거쳐 새로 운 프로덕트에 대한 명확한 청사진을 제시할 수 있다.

1. 콘셉트 모형

새로운 프로덕트에 대한 개념을 사용자에게 쉽고 간편하게
제공하기 위해서는 어떻게 해야 할까?

건축물이든 소프트웨어든 인간이 만든 모든 인공물은 정적인 '구조Structure', 동적인 '기능Function', 외적인 '표현Expression'이라는 세 가지 요소로 구성되어 있다. 그러므로 프로덕트의 구성 요소 간의 정적인 구조가 어떠한지, 동적으로 제공하는 기능이 무엇인지, 그리고 이를 어떻게 표현하는지가 정해지면 그 시스템을 정확하게 이해하고 효율적으로 만들 수 있다. 이때 개발자가 사용하는 언어나 기업의 전략은 시대와 상황에 따라 변동될 가능성이 높지만, 구조와 기능과 표현에 대한 개념적 모형은 변동될 가능성이 상대적으로 낮다. 이렇게 프로덕트에서 잘 변하지 않는 구조와 기능과 표현에 대한 개념적인 모형을 구축하는 것이 바로 콘셉트 모형 기획이다.

그림 1은 디지털 프로덕트의 콘셉트 모형을 구축하는 과정을 나타낸 것으로, 관계자 분석, 맥락 분석, 과업 분석을 통해 수집된 자료들을 바탕으로 시스템 관점의 구조, 기능, 표현에 대한 추상적인 모형을 구축한다. 콘셉트 모형 기획은 디지털 프로덕트의 밑그림을 그리는 중요한 단계로, 콘셉트 모형에서 제시되는 구조와 기능 및 표현은 비즈니스 모델과의 조정을 거쳐서 설계 단계에서 아키텍처와 인터랙션, 인터페이스로 구체화된다. 그리고 이런 설계 단계의 결과물은 개발팀에 전달되어 구체적인 프로그램으로 구현된다.

그림 1　디지털 프로덕트의 콘셉트 모형 개발 과정

그렇다면 디지털 프로덕트에서 콘셉트란 무엇이고, 콘셉트가 필요한 이유는 무엇일까? 디지털 기술이 발전하면서 디지털 프로덕트 사용자의 니즈가 다양해지고 기대 수준이 높아졌다. 과거에는 프로덕트를 선택하는 과정에서 효과나 편리성 등을 우선시했다면, 오늘날에는 디지털 프로덕트가 지향하는 가치와 감성까지 고려되고 있다. 이제 단순히 시스템의 효과를 강조하는 것만으로 소비자의 마음을 사로잡을 수 있는 시대는 지났으며, 감성을 자극하고 디지털 프로덕트에 의미와 가치를 부여하는 '콘셉트'가 필수가 되었다.

디지털 프로덕트에서 콘셉트가 필요한 이유는, 먼저 사용자의 참여를 증진하기 위해서이다. 사용자에게 익숙한 콘셉트를 통해 프로덕트에 대한 이해도를 높이면, 사용자는 그 시스템이 가진 의도와 가치를 분명하게 파악해 프로덕트로부터 얻을 수 있는 효과를 기대하게 된다. 이런 기대는 사용자의 참여 증가로 이어진다. 또 하나는 프로덕트의 유용성과 사용성, 신뢰성을 증가시키기 위해서이다. 3장에서 언급된 '심성 모형'은 사용자가 프로덕트를 이해하는 방식을 단순화해서 보여주는데, 잘 설계된 콘셉트는 사용자에게 시스템의 기능과 구조 및 가치를 명확하게 이해할 수 있는 심성 모형을 형성하게 도와준다. 이를 통해 시스템의 유용성과 사용성, 그리고 신뢰성을 높일 수 있다.

디지털 시스템은 사회 변화와 인간 욕구의 증가로 기본적인 기능 이상을 추구하는 방향으로 발전하고 있다. 예를 들어 불면증 환자들은 대개 불면증 증세가 악화할 때까지 방치하곤 했다. 그런데 디지털 프로덕트가 등장하면서 불면증이 생길 수 있는 환경을 미리 예방하는 방향으로 바뀌었다. 이처럼 디지털 헬스 분야는 치료에서 예방 중심으로 패러다임의 이동이 이루어지고 있다.

이런 패러다임의 변화가 많은 상황에서 좋은 프로덕트를 기획하기 위해서는 '콘셉트 주도 패러다임Concept-driven Paradigm'으로 접근하는 것이 바람직하다. 콘셉트 주도 패러다임이란 기술 또는 성능 위주가 아닌 스토리나 기발함과 같이 범용적인 개념과 가치를 기획하는 것을 의미한다.[1] 콘셉트 주도 패러다임을 적용하는 방법은, 먼저 시장의 트렌드를 읽고, 해당 프로덕트의 주요 대상으로 삼을 만한 사용자층을 선정한다. 그런 다음 사용자의 잠재적 니즈를 파악해 이를 충족시킬 수 있는 콘셉트를 도출한 뒤, 콘셉트를 구현할 수 있는 적절한 기술을 도입한다. 이때 무

조건 최신 기술을 선택하거나 시장의 유행을 좇는 것을 경계하고, 사용자의 니즈에 맞는 기술을 도입하는 것이 중요하다.

디지털 프로덕트를 만들기 위해 기획자, 개발자, 디자이너, HCI 전문가 등이 함께 모여 각자의 생각을 공유한다. 이때 콘셉트 모형은 함께 만들고자 하는 프로덕트에 대해 참여자 각자가 가진 생각의 차이를 극복하도록 돕고, 합의된 하나의 그림을 공유하도록 돕는다. 이 과정에서 어떻게 콘셉트를 도출하고 선정하느냐에 따라 전혀 다른 결과물이 나올 수도 있다.[2] 이제부터 분석 단계에서 수집된 데이터를 기반으로 시스템 제원System Feature을 구성하고 콘셉트를 구체적으로 기획하는 과정을 알아보자.

2. 콘셉트 도출

새로운 개념의 디지털 프로덕트를 만들 때 발생할 수 있는
시스템 갈등을 해결하는 방법은 무엇일까?

모바일 기기의 폭넓은 보급과 인공지능 기술의 발전은 참신한 아이디어만 있으면 누구나 디지털 프로덕트를 만들 수 있게 도와준다. 그렇다면 어떻게 창의적인 아이디어를 생각해 낼 수 있을까? 인공지능 기반의 디지털 프로덕트에 대한 창의적인 콘셉트를 도출하기 위해서는 시스템 관점에서 이것들을 이해해야 한다.[3] 시스템은 특정 기능을 동작하기 위한 여러 구성 요소로 이루어져 있다. 예를 들어 혈당 측정기는 환자의 혈당 변화를 파악하기 위해 만들어진 시스템으로, 채혈기, 채혈침, 버튼, 액정 화면으로 구성되어 있다. 이들은 상호작용을 통해 혈당 측정이라는 기능을 수행한다. 환자는 채혈침을 통해 혈액을 채혈기에 묻히고, 시스템은 채혈기에 부착된 혈당 측정 검사지의 효소와 혈액 속 당 사이의 반응을 바탕으로 혈당을 분석한다.[4]

사용자가 주 기능을 사용할 때 시스템의 구성 요소와 주변 환경 사이에서 갈등이 발생하는데, 이것을 '시스템 갈등'이라고 칭한다. 이때 사용자는 시스템 실행 중에 발생하는 갈등 상황의 원인을 시스템에서 찾아내기보다 사용자의 특성이나 주변 환경에서 탐색한다. 다이어트를 위해 매일 달리기를 하는 사용자의 입장에서 생각해 보자. 이 사용자는 달

릴 때 만보기를 착용해 측정한 걸음 수와 달린 시간을 바탕으로 열량을 계산한다. 그런데 가끔 걸음 수가 제대로 측정되지 않아 어느 정도의 열량을 소모했는지 알 수 없다면 어떻게 될까? 사용자는 문제의 원인을 제품이 아니라 만보기를 부착한 위치에서 찾거나, 본인의 운동 자세에 문제가 있다고 생각할 수 있다.

이처럼 시스템의 불확실성은 사용자와 시스템 간의 갈등을 초래하고 그 원인을 주변 환경에서 찾게 만들어 본질적인 문제 해결을 어렵게 한다. 이렇게 되지 않기 위해서는 현재 사용자가 겪고 있는 갈등에 대한 해결 방안을 탐색해야 한다. 예를 들어 만보기의 걸음 수가 제대로 측정되지 않는다면 스마트워치의 GPS를 보조 수단으로 활용하는 등 정확도를 높일 수 있는 측정 방법을 생각해야 한다. 이처럼 시스템적으로 접근함으로써 현재 사용자가 겪고 있는 갈등을 해결하고 새로운 콘셉트를 도출할 수 있다.

시스템의 갈등을 해결하는 과정은 보조 도구의 유무, 분리 가능성에 따라 세 가지 방법으로 나뉜다. 여기서 '보조 도구Auxiliary Tool, AT'란 시스템이 메인 기능을 수행하는 데 도움을 주는 도구를 의미하고, '분리 가능성'이란 시스템의 요소를 공간 및 시간 등의 방법으로 분리 가능한지를 의미한다. 시스템 갈등 해결의 세 가지 방안이 무엇인지 구체적으로 살펴보자.

없애거나 대체하기

시스템에서 문제를 일으키는 요소를 제거하거나 다른 요소로 대체하는 방법이다. 예를 들어 초음파 키 재기 기기 '키라노KYRANNO'는 갈등을 일으키는 시스템의 보조 도구를 없앰으로써 더 높은 가치를 제공한다는 것을 보여주는 좋은 사례이다.[5] 보통 키를 잴 때 사람 키보다 긴 막대 자나 줄자로 키를 쟀다. 이것들은 키 재기 기기의 주 기능을 위한 구성 요소이다. 그런데 기술의 발전으로 키 재기 기기에도 디지털 측정 기술이 도입되었고, 초음파 센서 덕분에 긴 막대기나 줄자 없이도 사람의 키를 측정할 수 있게 되었다. 무거운 키 재기 기기나 긴 줄자의 불편을 해소하는 과정에서 도구의 형태가 바뀌었고 편의성이 증대했다. 이처럼 기존 시스템의 요소를 제거함으로써 새로운 콘셉트를 도출할 수 있다.

대체하기의 사례로는 딥러닝 기술이 적용된 디지털 헬스 '닥터 왓

슨'이 있다. IBM이 개발한 '닥터 왓슨'[6]은 수년간 수집된 의료 데이터를 바탕으로 사용자와 소통하는 인공지능 시스템으로, 방대한 의학 지식을 활용해 특정 질환에 관한 치료법을 제시한다.[7] 즉 기존 의료진의 의료 서비스 정확도 및 생산성 향상 부분을 인공지능 엔진으로 대체한 것이다. 그러나 이런 단순히 기술적 기능만 대체해서는 성공할 수 없다. 의료 서비스는 잘못될 경우 환자의 생명에 위험을 가할 수도 있기 때문이다.

분리하기

물리적 모순Physical Contradiction이 있는 시스템의 문제를 해결하는 방법이다. 물리적 모순에 관한 예를 들어보자. 의료용 전동 스쿠터는 '스쿠터에 대용량 배터리를 적용하면 사용 시간은 늘어나는 대신 무게가 무거워진다.'와 '스쿠터에 저용량 배터리를 적용하면 무게는 가벼워지는 대신 사용 시간이 줄어든다.'라는 물리적 모순이 존재한다.[8] 의료용 전동 스쿠터는 노년층이 타는 경우가 많은데, 제품이 무겁거나 부피가 커지면 낙상 사고가 발생하거나 조작에 어려움을 겪게 된다. 반대로 가볍고 부피가 작으면 사용은 용이하지만, 그만큼 동작 시간이 짧아 자주 충전해야 한다. 이처럼 '배터리의 용량'과 '사용 시간', 그리고 '무게'와 같은 시스템 요소 간의 상충 관계가 있는 것을 물리적 모순이라고 한다.

시스템의 배터리 용량과 크기의 문제를 해결하기 위해서는 탈부착 배터리가 하나의 방안이 될 수 있다. 작고 가벼운 배터리를 외부에서 충전할 수 있게 하여 시스템의 문제를 시간과 공간적으로 떨어뜨리는 것이다. 즉 충전하는 시간 및 위치와 사용하는 시간 및 위치를 분리하는 것이다. 이렇게 디지털 프로덕트의 속성을 시간 또는 공간적으로 분리하면, 시스템이 가지고 있는 물리적 모순을 해결하고 새로운 콘셉트를 도출할 수 있다.

더하기

프로덕트의 시스템 갈등을 해결하기 위해 보조 도구를 더하는 방법이다. 예를 들어 외과의사는 중증 이상 환자를 수술할 때, 장시간 선 상태에서 높은 집중력을 발휘해야 한다. 의사의 미세한 손 움직임 하나로 의료 사고가 발생할 수 있는데, 이는 장시간 수술로 인한 피로와 신체 기능 저하가 의사와 환자 모두에게 나쁜 결과를 초래할 수 있음을 보여준다.

이런 문제를 해결하기 위한 첨단 IT기술이 도입되고 있다. 예를 들어 VR 기술과 로봇 팔을 접목한 수술 장비를 사용하는 것이다.[9] 의사는 VR 헤드셋을 장착하고 카메라로 수술 부위를 모니터링하면서 로봇 팔을 컨트롤한다. 로봇 팔은 장시간 수술에 사용되어도 동일한 힘과 성능을 낼 수 있어 인간의 피로 누적 혹은 신체 기능 저하와 같은 문제 요인을 해결할 수 있다. 이처럼 더하기 방법은 새 도구를 도입해 시스템 갈등을 해결하는 방법이다. 예시로 든 수술 환경에서 사용하는 의료 기기의 결함을 보완하기 위해 VR 기술과 로봇 팔이란 보조 도구를 추가로 도입해(더하기) 시스템의 갈등을 해결했다고 볼 수 있다.

3. 콘셉트 선정

디지털 프로덕트에 가능한 여러 콘셉트 가운데
특정 문제를 해결하기 위한 핵심 콘셉트의 선정 기준과 절차는 무엇일까?

디지털 프로덕트의 콘셉트를 여러 개 도출하고 나면, 이 중 한두 개의 핵심 콘셉트를 선정하는 과정이 필요하다. 핵심 콘셉트 선정은 후보 콘셉트들을 평가하고 비교해서 더 나은 것을 선택해 가는 과정을 통해 이뤄진다. 이 과정은 깔때기에서 이물질이 걸러지는 것에 빗대어 설명할 수 있는데, 크게 '심사'와 '채점'이라는 두 단계를 거친다. 심사 단계의 목적은 여러 후보 콘셉트 중 가능성이 높은 콘셉트를 빠르게 걸러내는 것이고, 채점 단계에서는 걸러진 콘셉트 중 세밀한 분석을 통해 최적의 콘셉트를 선정하는 것이다.

예를 들어 심박 측정기는 실시간으로 심박수를 측정하고 이를 기록하기 위해 사용되는 개인용 모니터링 기기이다. 심박 측정기의 초기 모델은 여러 개의 전극 납을 가슴에 부착하는 형태로 구성되었으며, 1980년대부터 개인용 무선 기반 심박 모니터가 출시되었다.[10] 오늘날 심박 측정기는 심박 신호를 측정하기 위해 전기적 방식과 광학적 방식을 사용하는데, 스마트 밴드나 스마트워치 등을 통해 언제 어디서나 심박수를 측정할 수 있게 되었다. 이런 심박 측정기의 콘셉트 선정 과정을 통해 심사와 채점 단계를 거치는 콘셉트 선정 방법을 구체적으로 살펴보자.

콘셉트 심사하기

디지털 프로덕트의 콘셉트를 심사할 때는 여러 명이 팀을 이루어 논의한다. 콘셉트 선정을 위한 심사표를 준비하고, 프로덕트에 적용된 기술과 홍보에 사용되는 콘셉트, 그리고 설명서 등을 검토하여 여러 후보 콘셉트 중 핵심 콘셉트가 될 수 있는 것을 추린다.

심박 측정기는 사용자의 심박수를 측정한다는 점에서 동일한 목적을 가지지만, 측정 방식에 따라 콘셉트가 달라진다. 전기적 또는 광학적 방식 중 어느 것을 선택하느냐에 따라 프로덕트의 형태와 크기, 신체와의 접촉 방식, 그리고 분석 정확도가 다르기 때문이다. 이때 심사 기준은 디지털 프로덕트의 유용성, 사용성, 신뢰성이라는 핵심 속성을 우선으로 고려하되, 심사 대상이 되는 프로덕트의 특성을 고려하여 중요하게 간주하는 속성을 추가로 선택해서 결정한다. 표 1에서는 유용성의 세부 속성인 효율성과 정확성, 그리고 사용성의 세부 속성인 유연성을 심사 기준으로 설정했다.

콘셉트		병원용 심박 측정 기기	팔뚝형 심박 측정기	암밴드형 심박 측정기	가슴 스트랩형	휴대용 심박 측정기		스마트폰 센서 심박 측정 기능	스마트폰 카메라 심박 측정 기능	스마트워치 심박 측정 기능
		병원에서 사용되는 의료 장비	기존 의료 장비에 비해 간편해진 심박 측정 전문 의료 기기	무선으로 팔뚝에 장착하는 기기	가슴 부위에 장착하는 측정 기기	간편하게 측정 가능한 손가락 측정 기기		스마트폰 광학 센서를 통해 측정	스마트폰 카메라를 통해 측정	웨어러블을 통해 측정
심사기준	효율성	−1	−1	0	0	+1	···	+1	+1	+1
	정확성	+1	+1	0	+1	−1		0	0	+1
	유연성	−1	−1	0	−1	+1		+1	+1	+1
순위		6	6	5	4	2		3	2	1

표 1 '심박 측정기'의 콘셉트 심사표

심사 기준을 선정한 다음에는 표 1과 같이 심박 측정기 콘셉트마다 각 기준에 따라 등급을 매겨 평가를 진행한다. 상대적으로 좋은 콘셉트는 '+'를, 좋지 않은 콘셉트는 '-'를, 불명확한 경우는 '0'을 준다. '+'와 '-'의 개수를 합산해 최종 점수가 나오면, 총점을 기준으로 심박 측정기의 콘셉트 우선순위를 매긴다. 마지막으로 순위가 매겨진 것들을 바탕으로 콘셉트가 확실하게 구분되고 있는지, 개선 및 병합의 여지가 있는지 확인한다.

콘셉트 채점하기

심사 단계를 통해 여과된 후보 콘셉트 중 한두 가지 콘셉트를 도출하는 것이 채점 단계이다. 콘셉트를 채점할 때는 심사 과정보다 더 구체적인 수준에서 채점 기준을 적용해야 한다. 채점 기준 역시 유용성, 사용성, 신뢰성이라는 원칙에 근거한다. 도출된 콘셉트 중 기준이 되는 프로덕트를 지정해 기준보다 매우 나쁘면 '1점', 나쁘면 '2점', 비슷하면 '3점', 좋으면 '4점', 매우 좋으면 '5점'을 매긴다. 표 2와 같이 총점은 순위뿐만 아니라 가중치Weight와 평점Rating을 곱한 점수인 W-Score를 합산해 산정하며, 총점 산정이 끝나면 순위를 매기고 핵심 콘셉트를 선정한다. 수치적으로 명확히 구분해 채점된 콘셉트들의 순위를 매길 수 있지만, 정량적 결과보다는 왜 이 콘셉트가 좋은 점수를 받았고 다른 프로덕트는 좋지 않은 점수를 받았는지 그 이유를 찾아내고, 필요하면 2순위 이하의 콘셉트에서도 활용 가능한 것을 통합하는 방안에 대한 검토가 필요하다.

표 2를 살펴보면 심박 측정기 콘셉트 중 '스마트워치' 콘셉트에 가장 높은 점수를 부여했다. 효율성과 정확성과 유연성 측면에서 보면, 사용자의 신체 건강을 확인하고 운동 보조 기구로 쓰이는 심박 측정기는 사용자가 활발히 움직일 때도 심박수가 측정되어야 하고 사용이 간편해야 한다. 이 기준에 따라 심박 측정 기능이 내장된 스마트워치가 콘셉트 채점에서 높은 점수를 받은 것이다. 이는 기기가 가지는 '심박 측정'이라는 주기능을 충실히 수행하고 사용성 가치를 극대화했기 때문이다.

콘셉트		가중치	휴대용 심박 측정기		스마트폰 센서 심박 측정 기능		스마트폰 카메라 심박 측정 기능		스마트워치 심박 측정 기능	
			평점	W-score	평점	W-score	평점	W-score	평점	W-score
심사 기준	효율성	15	4점	60	5점	75	5점	75	5점	75
	정확성	20	4점	80	3점	60	3점	60	4점	80
	유연성	10	4점	40	5점	50	5점	50	5점	50
			⋮							
	순위		4		3		2		1	

표 2 '심박 측정기'의 콘셉트 채점표

심박 측정기 사례에서 살펴봤듯이 디지털 프로덕트를 만들기 위해서는 사용자에 대한 이해와 이를 고려한 콘셉트가 필요하다. 중요한 것은 기능과 기술을 많이 넣기보다는 사용자가 필요로 하는 유용성과 사용성, 신뢰성을 제공해 사용자가 인지하지 못한 가치를 제시하는 것이다. 즉 콘셉트의 심사와 채점 과정은 사용자의 경험에 영향을 주는 주요 요인을 찾아내는 것이 핵심이며, 이는 디지털 프로덕트의 성공과 실패가 달린 중요한 단계이다.

4. 콘셉트의 구체화

디지털 프로덕트의 기능과 목적을 사용자에게 빠르게 이해시키고
오랫동안 기억하게 하는 방법은 무엇일까?

심사와 채점 단계를 거쳐 콘셉트가 선정되었다면, 선정된 핵심 콘셉트를 누구에게나 쉽게 전달되도록 해야 한다. 콘셉트를 구체화하는 방법으로 '메타포Metaphor'가 있다. 메타포는 '비유'의 개념으로, 사용자와 개발자 모두에게 중요하다. 언어학에서는 어떤 한 가지 언어적 범주에 속하는 개념을 다른 언어적 범주에 속하는 개념에 연결하는 행위로서 메타포를 정의하는데,[11] 메타포는 우리가 알고 있는 익숙한 영역인 '원천 영역Source Domain'과 우리가 잘 모르고 있는 친숙하지 않은 영역인 '목표 영역Target Domain'이라는 서로 다른 영역을 연결하는 행위이다. 디지털 프로덕트에 메타포를 적용하는 것은 해당 프로덕트를 한 번도 사용해 보지 않은 사용자가 그 프로덕트가 어떤 것인지 빠르고 쉽게 이해하도록 돕는 역할을 한다. 즉 메타포는 이미 익숙한 개념을 원천 영역으로 선정하고 목표 영역과의 연관 관계를 명확하게 보여주는 과정이다. 그림 2를 통해 메타포 역할을 자세하게 살펴보자.

4.1. 메타포

메타포는 사용자가 가지고 있는 심성 모형을 명확히 인지하도록 돕는다. 사용자는 메타포를 통해 시스템과의 상호작용 결과를 예측할 수 있고, 추상적인 개념을 구체적이고 친근한 형태로 이해할 수 있다. 개발자

에게 메타포는 프로덕트 개발을 위한 결정을 내리는 기본적인 근거 자료를 제공한다. '시스템 모형'은 시스템 자체에 대한 내용을 담은 모형으로, 개발자가 제시한 시스템 기능과 사용자 행동에 영향을 준다. 한편 '과업 모형'은 사용자가 시스템을 통해 수행하는 과업에 대한 모형으로, 개발자의 시스템에 대한 지식과 사용자가 가지는 해당 분야에 대한 사전 지식에 영향을 준다.

예를 들면, 사람들의 마음 건강을 측정하는 디지털 헬스 프로덕트를 구체화하기 위해 '마음 청진기'라는 메타포를 활용할 수 있다. 청진기는 이미 대부분 사람이 잘 알고 있는 대상이다. 청각만으로 알아차릴 수 없는 몸 안에서 나는 소리를 듣게 한다는 사전 지식과, 청진기를 해당 신체 부위에 올려놓고 주의를 집중해서 듣는 행동이 필요하다는 사전 지식이 있다. 따라서 마음 건강을 측정할 때도 마음을 들여다보는 청진기를 마음에 올리고 주의를 기울인다는 메타포를 만들 수 있다.

그림 2 콘셉트를 구체화하는 메타포의 역할

4.2. 시스템 제원

메타포를 선정하기에 앞서 시스템 제원에 대한 이해가 필요하다. 여기서 말하는 시스템 제원은 시스템을 구성하고 있는 모든 요소를 말한다. 관계자 분석, 맥락 분석, 과업 분석에서 수집한 정보들을 그림 3과 같이 시스템의 구조, 기능, 표현을 기반으로 분류하는 것이 곧 시스템 제원이다.

그림 3 '마음검진' 시스템 제원

구조

현실 세계에서 메타포가 가지는 정적인 특성을 의미한다. 시스템적 측면에서는 수집된 다양한 데이터를 사용자에게 의미 있는 형태로 만드는 과정인 정보 구조에 빗댈 수 있으며, 정보Data, 범주Category, 관계Relation의 하위 요소를 포함한다. 여기서 '정보'는 시스템뿐 아니라 사용자 및 관계자로부터 수집되고 공유되는 정보들로, 이런 정보의 특성을 기준으로 범주를 도출하게 된다. '범주'는 메타포의 대상을 일반적으로 분류할 수 있는 기준을 의미한다. 이렇게 분류된 각 정보 사이에서 관계자 분석과 맥락 분석, 과업 분석을 통해 범주 간의 '관계'를 파악한다. 그리고 이 관계가 정보 구조에서 일관적인 행태로 연결되는지에 초점을 맞추어 구성한다. 이를 통해 도출한 관계는 '아키텍처' 설계의 기반이 된다.

기능

현실 세계에서 메타포가 가지고 있는 동적인 특성을 의미한다. 디지털 시스템과 사용자의 의사소통 과정인 인터랙션과 연결해 이해할 수 있으며, 목적Goal, 동작Action, 행위Activity로 구성되어 있다. 먼저 '목적'은 사용

자가 프로덕트를 사용함으로써 해소하고자 하는 니즈로, 이를 충족함으로써 사용자는 프로덕트에 대한 긍정적인 경험을 가질 수 있다. '동작'은 사용자가 메타포를 대상으로 어떤 목적이나 문제를 해결하기 위한 구체적인 단위 움직임을 의미한다. 예를 들어 엔터 버튼을 클릭하는 것이 하나의 동작이다. 이 하나의 동작을 포괄적으로 결합한 움직임이 '행위'가 된다. 예를 들어 패스워드를 입력하는 동작과 엔터 버튼을 클릭하는 동작이 합쳐져 로그인하는 행위가 되는 것이다. 시스템에서는 이런 동작과 행위의 구성을 디자인해서 사용자에게 제공함으로써 사용자의 목적을 충족시킨다. 각 행위를 표현하는 방식에 따라 시스템의 사용 흐름이 형성되므로 각 동작의 일관성이 나타나는지를 고려해서 설계되어야 한다.

표현

현실 세계에서 메타포가 가지고 있는 모양이나 소리 또는 추상적 특성을 의미한다. 디지털 시스템의 입출력장치에서 표현된 내용으로 인터페이스와 연결해 이해할 수 있으며, 시각Visual, 청각Auditory, 촉각Tactile으로 구성되어 있다. '시각'적 표현은 디바이스의 화면에서 시각적으로 접할 수 있는 언어적 표현과 폰트, 색, 형태, 크기, 레이아웃 등의 요소로, 이것들을 통해 하나의 레이어를 구성한다. '청각'적 표현은 음성, 음악, 알람 등 소리로 표현될 수 있는 모든 요소를 가리킨다. 사용자가 화면을 보며 과업을 수행하기 어려운 경우 혹은 사용자의 시스템에 대한 이해를 증가시키기 위한 요소로 주로 사용된다. '촉각'적 표현은 프로덕트와 사용자의 피부가 맞닿아 있을 때 표현할 수 있는 요소로, 예를 들어 프로덕트의 진동 기능을 통해 즉각적인 피드백을 나타낼 수 있다. 이를 통해 사용자는 번잡한 주변 환경 속에서도 정밀한 과업을 수행할 수 있다.

시스템의 구조, 기능, 표현으로 분류되는 시스템 제원은 개별적으로 작용하기보다는 통합적으로 제공되기 때문에 각 시스템 제원 사이의 모순은 없는지 통합적으로 살펴보고 확인해야 한다.

4.3. 메타포 모형 그리기

메타포를 구상할 때는 그림 3에서 보여준 아홉 가지의 시스템 제원 요소를 기준으로 다양한 관점에서 수집된 데이터들을 분류하는 작업부터 시작한다. 그런데 디지털 프로덕트의 메타포 선정 절차를 밟기 전에 주의할 점이 있다. 메타포의 선정 과정은 프로덕트가 어떤 시스템 제원을 가지는지에 초점을 맞춰야 한다는 것이다. 메타포 자체에만 초점을 맞추다 보면 메타포에서 제공하는 모든 구조와 기능과 표현 방법이 해당 프로덕트의 핵심 콘셉트로 전이하는 상황이 발생한다. 하지만 메타포는 앞으로 만들어질 프로덕트의 콘셉트를 전달하기 위한 수단일 뿐 목적이 되어서는 안 된다. 또한 같은 메타포라도 사용자와 개발자가 생각하는 개념과 의미가 다를 수 있다. 따라서 시스템이 제공하는 구조, 기능, 표현에 대해 사용자와 개발자 간의 충분한 토의를 통해 동일한 대상을 이야기하고 있다는 확인 절차가 필요하다.

메타포 모형 그리기를 구체적으로 살펴보기 위해 '마음검진'을 통해 메타포 선정 과정을 설명하고자 한다. '마음검진'은 근로자의 산업 재해 관련 6대 정신 질환을 선별하고 예방하는 데 도움을 주는데, 6대 정신 질환이란 우울증, 불안장애, 적응장애, PTSD, 불면증, 그리고 자살 자해 충동을 가리킨다. 2020년 WHO의 조사 결과에 따르면 전 세계 질병의 4.3%가 우울증에 의해 발생한다고 한다. 마음 건강의 악화는 기업의 생산성에 심각한 악영향으로 이어질 수 있으므로 기업은 산업재해 예방 및 긍정적 기업 이미지 유지를 위해 임직원들의 정신 건강을 돌보아야 한다.[12]

제원 목록 만들기

메타포 모형을 그리기 위해서는 먼저 메타포를 선정해야 하는데, 첫 번째 단계는 개발하고자 하는 프로덕트의 제원을 파악해 제원 목록을 만드는 것이다. 제원 목록은 관계자 분석, 과업 분석, 맥락 분석, 그리고 비즈니스 모델 기획 절차에 따라 최종 목록이 도출된다. 각 절차를 구체적으로 살펴보자.

첫 번째, 관계자 분석을 통해 도출된 페르소나를 바탕으로 사용자가 해당 프로덕트를 어떤 목적으로 사용하는지 파악하고, 그것을 토대로 선정한 콘셉트가 얼마나 유효한지 확인한다. '마음검진' 서비스는 회

사에 다니는 근로자를 대상으로 서비스를 제공하므로 직장 내 스트레스로 정신 질환을 앓고 있는 근로자를 선정해 페르소나를 도출한다.

두 번째, 과업 분석을 바탕으로 사용자가 어떤 단계를 거쳐 프로덕트를 사용할지 파악하고, 이를 통해 각 단계에서 프로덕트의 콘셉트가 제공해야 하는 기능을 파악한다. 근로자는 1년에 한 번 받는 건강검진 프로그램 중 하나로 '마음검진' 서비스를 통해 정신 건강 검진을 받는다.

세 번째, 맥락 분석 과정을 통해 도출된 물리적, 사회 문화적, 기술적 맥락에 대한 자료를 바탕으로 그 상황에 맞는 제원을 추가한다. 직장 내 따돌림, 업무 과부하 등 근로자의 정신 건강 문제는 산업재해로까지 이어지고 있다. '마음검진'에 제원을 추가함으로써 근로자의 마음 건강을 챙길 수 있는데, 이는 사회적 맥락에 부합하다.

네 번째, 비즈니스 모델 기획을 바탕으로 적절한 수익 모델과 비용 모델을 적용한다. 근로자는 직장 내 문제로 스트레스를 앓고 있지만, 이를 객관적으로 설명할 방법이 부족한 데다 주로 상담에 의존해 증세를 측정하곤 한다. '마음검진'의 경우 임상 척도와 바이오마커를 통해 일상 속에서 스트레스를 측정하고, 그 추이를 확인해 새로운 콘셉트의 정신 질환 측정 및 진단 서비스를 제공한다.

후보 메타포 파악하기

'마음검진' 서비스의 제원 목록을 만들었다면, 이제 다양한 방법을 이용해 후보 메타포를 도출해야 한다. 먼저 유사한 프로덕트의 메타포를 파악하고 현재 개발 중인 프로덕트의 특성에 맞게 변형해 보자. 이 과정은 비슷한 구조, 기능, 표현을 가진 후보 메타포를 도출하는 데 도움을 준다. 정신 건강과 관련된 유사 서비스로는 힐링이나 명상할 수 있는 서비스가 많은 것으로 파악되었다. 그림 4의 '마음검진'의 경우 검진이나 치료와 관련된 청진기, 엑스레이 등이 메타포로 사용되고 있다.

'마음검진'은 사전 예방에 중점을 둔 서비스인 만큼 기존 마음 건강 관리 서비스와는 다른 콘셉트가 필요하다. 보통 신체검사할 때 검진기를 통해 신체 상태를 진단받게 되는데, 마음 건강 또한 바이오마커와 임상 척도 도구를 통해 선별을 진행하기 때문에 검진기라는 원천 영역이 정신 건강을 측정하는 목표 영역과 자연스럽게 이어질 수 있다.

사용자에 대한 정황적 질문을 통해서도 후보 메타포를 파악할 수

그림 4　마음 건강 관리를 위한 '마음검진'

있다. 대표적으로는 IBM알마덴연구소의 공학자 토마스 모란Thomas P. -Moran과 앤더슨R. J. Anderson이 제안한 사용자에 대한 맥락 질문법을 통한 방법이 있는데, 누가Person 어떤 상황에서State 어떤 행위Activity를 할지를 빈칸을 두고 물어보는 것이다.[13] '마음검진'에 이를 적용하면, "근로자 Person가 정신 건강에 문제가 생겼을 때State (얼굴이 붉어지는) 것을 보면 (심박)을 (측정)한다Activity."라는 질문지를 만들고, 실제 근로자에게 질문해서 괄호 안에 들어가는 단어에 대한 그들의 생각을 파악할 수 있다.

메타포와 시스템의 일치도 조사하기

후보 메타포가 파악되면, 메타포가 시스템과 얼마나 일치하는지를 조사한다. 일치도를 조사하는 방법은 구조, 기능, 표현과 같은 요소를 기준으로 그 유사성을 평가하는 것이다.

　　구조, 기능, 표현의 세 가지 요소에 따라 시스템과 후보 메타포에 대한 제원을 파악하고 나면, 그림 5와 같이 시스템이 제공하는 구조와 기능, 표현 방식을 의미하는 시스템의 제원(S)과 실제 세상의 메타포가 가지고 있는 기능과 구조와 표현 방식을 의미하는 후보 메타포의 제원(M)이 결정된다.[14] '마음검진'의 경우 시스템을 '마음검진' 앱으로, 메타포를 '청진기'로 설정했다.

	S− M+
	S+ M+
	S+ M−
	S− M−

(메타포 제원 M, 시스템 제원 S)

시스템 제원(S)	메타포 제원(M)
특정 과업을 통해 HRV 측정 ▸ 안정된 환경에서 5분 간 측정 이후 데이터 추출 ▸ 스마트폰을 통해 얼굴 촬영을 통한 HRV 측정	의사가 내적인 상태를 확인할 때 사용하는 '청진기'를 통해 마음에 접촉하여 마음의 소리를 수집
하루에 총 3회 측정 ▸ 오전 9시에 측정 ▸ 근로자가 가장 잘 참여할 수 있는 점심시간 직후 측정 ▸ 밤 10시 이후 측정	전문 의료 기기를 통해 심적 상태를 관찰
임상 정확도를 위해 조용하고 편안한 장소에서 시행	

그림 5 시스템 제원과 메타포 제원

	시스템(마음검진) 제원	메타포(청진기) 제원
S+ M+ 시스템 제원과 메타포 제원에 모두 존재하는 경우		1. 사용자의 마음 상태를 케어 2. 사용자의 외적/내적 상태를 체크하기 위해 진단 …
S+ M− 시스템 제원에는 있지만 메타포 제원에는 없는 경우	HRV 측정 기능 (5분 이상, 외부 환경에 영향이 적은 곳)	
S− M+ 시스템 제원에는 없지만 메타포 제원에는 있는 경우		마음에 접촉하여 마음의 소리를 들을 수 있음
S− M− 시스템 제원과 메타포 제원에 모두 없는 경우	심각한 정신 질환 치료 가능	

표 3 시스템 제원과 메타포 제원 간의 일치도 조사표

시스템 제원과 메타포 제원의 일치도를 확인하는 과정에서 표 3과 같이 네 가지 그룹을 기준으로 분류해서 일치도를 확인할 수 있다. 가장 이상적인 양상은 시스템 제원과 메타포 제원의 교집합 부분인 'S+M+'를 최대화하고 겹치지 않은 부분인 'S-M+'와 'S+M-'를 최소화한 모양이다.

교집합 부분을 최대화하기 위해 극단적으로 큰 콘셉트의 메타포를 배제해야 한다. 지나치게 큰 콘셉트의 메타포는 교집합 부분이 극대화되지만, 동시에 'S-M+'나 'S+M-'도 과도하게 커지기 때문에 이상적인 모양으로 보기 힘들다. S-M, S+M- 둘 중에서도 특히 'S-M+'를 최소화하는 것이 필요하다. 시스템이 제공하지 않은 제원을 마치 메타포 때문에 시스템을 제공할 수 있는 것처럼 오해하게 만들어서 사용자에게 실망을 줄 수 있기 때문이다. 이렇게 일치도를 확인한 다음에는 메타포를 선정한다.

메타포 선정하기

메타포는 크게 '주 메타포Underlying or Primary Metaphor'와 '보조 메타포Auxiliary or Secondary Metaphor'로 구분된다. 주 메타포는 프로덕트의 전반적 구조, 기능, 표현 방법을 포함하는 것이고, 보조 메타포는 주 메타포를 보완하는 역할로 주 메타포에서 설명되지 않는 기능과 정보 및 표현 방법을 제공해 준다. 예를 들어 '마음검진' 시스템은 '청진기'라는 메타포 하나로 모든 기능을 표현할 수 없기에 여러 보조 메타포를 사용하고 있다. 그 예로는 임상 척도 기능을 표현하는 설문지, 검사를 진행하는 의료진 등이 있다.

보조 메타포를 선정하는 절차는 두 단계이다.[15] 첫 번째 단계는 선정된 주 메타포의 성격을 분석하는 것이고, 두 번째 단계는 분석된 성격에 따라 적절한 보조 메타포를 탐색하는 것이다. 이 과정에서 보조 메타포의 특성이 주 메타포의 특성과 충돌이 일어나지 않도록 주의해야 한다. 이를 위해 보조 메타포와 주 메타포가 동일한 상위 개념을 가지는지 파악해서 같은 부류에 속하는지 확인이 필요하다. 보조 메타포의 특성은 그림 3 시스템 제원의 아홉 가지 주 메타포 특성인 정보, 범주, 관계, 목적, 행동, 행위, 시각, 청각, 촉각을 기준으로 배치한다.

메타포 모형 구축하기

메타포 선정의 마지막 절차는 선정된 주 메타포와 보조 메타포를 종합적으로 표현할 수 있는 컴포넌트 다이어그램Component Diagram을 이용해 그림 6과 같은 구조의 메타포 모형을 작성하는 것이다.[16] 메타포 모형은 시스템의 구조, 기능, 표현을 가장 큰 틀로 잡은 뒤 시스템 제원과 메타포 제원 사이의 일치도 분석 과정에서 도출한 요소를 기반으로 각 제원이 속하는 위치에 작성한다. 메타포와 시스템 간의 관계를 컴포넌트 다이어그램으로 모형화하는 것은 아키텍처, 인터랙션, 인터페이스 설계의 밑그림과 밀접하게 연관되어 있기 때문에 매우 중요한 작업이다.

그림 6 메타포 모형 시스템 제원

메타포 모형의 시스템 제원을 차용해 그림 7과 같이 '마음검진'의 주메타포 모형을 작성했다. 우선 제원 목록을 통해 분류된 제원 요소들을 각 일치도를 통해 분류된 그룹에 맞게 세분화한다. 그런 다음 각 그룹에 맞는 제원의 요소를 작성한다. 최종적으로는 S+M+, S+M-, S-M+, S-M-를 각 제원을 기준으로 구성된 모델을 작성할 수 있다.

	구조		
	범주	정보	관계
S+ M+	임상 척도 바이오마커	정신 건강 정보	반복 수행 서로에게 영향
S- M+	작고 잘 들리는 것	Y자 튜브 고무관 다이어프램	연속적으로 연결
S+ M-	디지털 기기	센서를 통해 수집된 HRV 정보	환자의 자율적인 사용
S- M-	치료 기능	질환 개선을 위한 솔루션	연속적으로 연결

	표현		
	시각	청각	촉각
S+ M+	의학적인 디자인	신체 상태 측정	차갑다 미끄럽다 피부와 맞닿다
S- M+	확대된 형상	의료진의 안내 심장박동 소리	부드럽다 둥글다
S+ M-	HRV 그래프	에이전트의 음성 안내	딱딱하다 무겁다
S- M-	복잡한 디자인	반복적인 알림 소리 기계 소음	뜨겁다 물컹하다 까슬까슬하다

	S+ M+	S- M+	S+ M-	S- M-
목적	정신 건강 상태 확인	마음의 소리 수집	환자의 자율적인 정신 건강 파악	정신 질환 치료
동작	마음 상태 측정하기 측정 결과 계산하기	인체 소리 전달하기 청진기 막의 진동하기	HRV 수집하기	바늘 찌르기
행위	평가하기 관리하기	진단하기	기록하기	주사 맞기

그림 7 '마음검진'의 주 메타포 모형

메타포 모형 작성이 끝나면 보조 메타포를 기재해 하나의 주 메타포와 여러 개의 보조 메타포를 포함한 통합 메타포 모형을 도출한다. 보조 메타포는 주 메타포로 설명할 수 없는 부분을 보완해 더욱더 구체화한 콘셉트를 전달할 수 있도록 도와주는 역할을 수행한다. 또한 보조 메타포도 주 메타포와 같이 그 자체가 메타포이기 때문에 아홉 가지 특성을 중심으로 표현하지만, 주 메타포와 달리 모든 제원을 작성할 필요는 없다.

통합 메타포 모형을 도출하기 위해 주 메타포와 보조 메타포 간의 관계를 그림 8과 같이 작성한다. 메타포 모형에서 보조 메타포의 특성을 파악해 이에 맞는 제원과 보조 메타포를 실선으로 연결한다. 이 과정에

그림 8 보조 메타포를 포함한 통합 메타포 모형

서 작성된 컴포넌트 다이어그램과 보조 메타포를 결합한 통합 메타포 모형을 도출함으로써 프로덕트의 콘셉트를 구체화할 수 있다. 이 통합 메타포 모형은 앞서 그림 1에서 표시했던 콘셉트 모형으로, 10장에서 다룰 '비즈니스 기획 모델'과의 조정을 통해 기획 단계의 결과물로 활용될 수 있다.

핵심 내용

| 1 | 사용자에게 인공지능 디지털 프로덕트의 새롭고 가치 있는 경험을 전달하기 위해서는 명확한 콘셉트 정의와 모형 기획이 필요하다. |

| 2 | 콘셉트 모형 기획에서 어떤 콘셉트를 선정하는지에 따라 앞으로 개발될 시스템의 아키텍처, 인터랙션, 인터페이스 설계에 큰 영향을 준다. |

| 3 | 콘셉트 모형은 사용자에게는 디지털 프로덕트를 이해하게 하고, 개발자에게는 시스템 개발 과정에 대한 기본 방향을 제시한다. |

| 4 | 다수의 콘셉트를 도출한 뒤 사용자 경험에 영향을 주는 요인을 찾아내기 위한 심사 단계와 채점 단계를 거쳐 핵심 콘셉트를 선정한다. |

| 5 | 선정한 핵심 콘셉트는 서로 다른 분야의 모형을 연결하는 메타포 방법을 통해 구체화한다. |

| 6 | 메타포 선정을 위한 절차는 디지털 프로덕트가 어떤 시스템 제원을 가지는지 초점을 맞춰야 하며, 동일 메타포라도 사용자와 개발자가 받아들이는 개념과 의미가 다를 수 있다는 점을 주의한다. |

| 7 | 콘셉트 모형 기획 절차로는 기존 분석 자료를 검토하는 과정, 새로운 콘셉트를 도출하는 과정, 도출된 콘셉트를 평가하고 선정하는 과정, 시스템 제원 기반으로 구축된 메타포 모델을 통해 선정된 콘셉트를 구체화하는 과정이 있다. |

| 8 | 구체화된 콘셉트는 비즈니스 모델과의 조정을 통해 디지털 프로덕트를 설계하기 위한 밑그림을 제공한다. |

| 9 | 인공지능이 도입된 디지털 프로덕트는 목표 영역에 대한 관계자의 이해가 부족하기 때문에 메타포를 선정할 때 주의해야 한다. |

비즈니스 모델 기획

제공자 입장에서 새로운
디지털 프로덕트를 기획하는 방법

질문을 하나 던져본다. "ChatGPT의 사용 가격은 얼마가 적당할까?" 이 질문을 듣고 당신의 머릿속에 떠오르는 숫자가 있을 것이다. 그 숫자는 한 번의 지급을 상정한 금액인가? 아니면 월마다 지급되는 금액인가? 여기서 중요한 것은 그 숫자의 타당성을 설명할 수 있느냐의 여부이다. 당신이 떠올린 숫자는 소비자로서 고려한 희망가일 뿐이다. ChatGPT를 제공하는 회사 입장에서 같은 질문을 받는다면, 아마 대답은 전혀 달라질 것이다.

그렇다면 가격을 정하기에 앞서 디지털 프로덕트 제공자가 고려할 사항은 무엇일까? 디지털 프로덕트를 기획하면서 자주 범하는 실수 중 하나는 사용자나 제공자의 시각 어느 한쪽에 너무 함몰된 나머지, 다른 한쪽의 시각을 잘 반영시키지 못하는 것이다. 사용자의 시각에 초점을 맞추다 보면 고객에게 주는 경험은 이상적으로 높지만, 제공하는 회사는 수지타산을 맞추지 못해서 망하는 경우가 많다. 반면 제공 회사 입장만 강조하다 보면 실제 사용자 입장에서는 전혀 매력적이지 않은 제품이 만들어질 가능성이 높다. 따라서 프로덕트가 성공하기 위해서는 이 두 가지 시각을 조정해야 하는데, 본 장에서는 프로덕트 제공자 입장에서의 명확한 비즈니스 모델을 구축하는 방법과 이를 통해서 앞으로 설계될 시스템의 기능과 구조와 표현이 어떻게 영향을 받는지 살펴보고자 한다.

1. 비즈니스 모델

사람들에게 양질의 프로덕트를 지속적으로 제공하면서
수익을 창출하는 방법은 무엇일까?

일반적으로 사람들은 비즈니스 모델이 단순히 돈을 버는 방법을 도식화한 것으로 생각한다. 하지만 비즈니스 모델은 사업의 수익성을 고민하는 과정 이상의 것이다. 수익과 비용을 비교하는 금전적 차원의 문제를 넘어 투자자부터 최종적인 소비자에 이르기까지 어떤 가치를 어떻게 제공할지 고민하고 표현해, 그것이 지속 가능함을 보여주는 것이 정확한 의미에서의 비즈니스 모델이라고 할 수 있다.

비즈니스 모델에 관한 학자들의 정의를 종합하면, 비즈니스 모델은 한마디로 돈을 어떻게 벌지에 관한 것으로,[1] 경쟁력 있는 비즈니스를 창출하고 유지하는 핵심 시스템을 기획하는 행동을 의미한다.[2] 구체적으로는 경쟁력 있는 비즈니스를 만들고 유지하는 방법이며, 현재뿐 아니라 미래의 전략적 목표들을 달성하는 데에 필요한 방법이라고 할 수 있다.

디지털 프로덕트 기획에서 중요한 목표는 사용자에게 좋은 경험을 제공하는 것이다. 하지만 단지 좋은 경험을 제공하는 것이 전부는 아니다. 기획하고 있는 프로덕트가 오랜 기간 존재하기 위해서는 구체적인 비즈니스 모델 기획을 통해 지속 가능한 건강한 수익을 확보해야 한다. 이를 위해서는 비즈니스 모델을 기획할 때 사용자와 관계자 각자에게 제공하는 가치를 제시하고, 그 가치를 전달하는 과정 전반을 명시적으로 고려해야 한다.

이런 맥락에서 봤을 때 콘셉트 모형 기획과 비즈니스 모델 기획은 서로 상호 보완적인 기능을 가진다. 사용자의 입장에서 자신들에게 최적의 경험을 제공하게 하기 위한 기획의 결과가 콘셉트 모형이라면, 사업자의 입장에서 건강한 수익을 지속 가능하게 하기 위한 기획의 결과는 비즈니스 모델이라고 할 수 있다. 따라서 이 두 기획은 비록 개별적으로 이루어지지만, 그 결과물이 서로 상충하지 않고 조화를 이루는지를 기획 단계에서 반드시 확인해야 한다.

디지털 프로덕트에는 많은 관계자가 있으며, 지급 주체 역시 각 도메인에 따라 매우 다양하다. 바꿔 말하면 디지털 프로덕트의 각 도메인은 그 특성에 따라 다양한 지급 주체와 관계자를 가진다. 예를 들어 제공

자와 사용자 간의 일대일 구조가 형성되는 일반적인 프로덕트와 달리 디지털 헬스 분야는 달리, 보험사, 제약사, 국가 기관 등 다양한 지불 주체가 존재한다. 그러므로 디지털 헬스의 비즈니스 모델을 만들 땐 이 차이를 고려해서 기획해야 한다.[3]

이제부터 비즈니스 모델에 얽힌 관계자와 그들이 추구하는 핵심 가치는 무엇인지, 그 가치를 통해 어떻게 비즈니스 모델을 구성할 수 있는지 디지털 헬스를 예시로 구체적인 내용을 살펴보자. 또한 HCI 3.0에서 인공지능 기술을 활용한 비즈니스 모델 구성에서 중요하게 고려할 사항이 무엇인지도 함께 살펴보자.

2. 비즈니스 모델의 종류

비즈니스 모델에는 어떤 것들이 있고, 건강한 수익을
창출하는 방법은 무엇일까?

각 도메인은 다양한 비즈니스 모델을 가지고 있다. 이는 크게 제작 및 개발 비용에 기반한 가격 결정과 가치에 기반한 가격 결정으로 구분할 수 있다. 이 중에서 특히 가치 기반으로 하는 가격 결정에서 디지털 헬스는 나름의 특징적인 비즈니스 모델을 가지고 있는데, 디지털 헬스의 대표적인 비즈니스 모델로 '웰니스 모델Wellness Model'과 '메디컬 모델Medical Model'이 있다. 웰니스 모델은 사용자가 직접 디지털 헬스 프로덕트를 사서 사용하는 모델이다. 디지털 헬스에서는 이를 'DTC Direct To Customer'라고 부른다.[4] 메디컬 모델은 처방을 받는 것으로, 'pDTx Prescribed DTx'라고도 부른다.[5] 두 모델의 특징은 각기 다르므로 디지털 헬스가 추구하는 목적에 따라 적절히 적용하는 것이 중요하다. 각 비즈니스 모델을 구체적으로 살펴보자.

웰니스 모델

웰니스 모델은 사용자가 직접 프로덕트를 구독하고 그에 대한 비용을 지불하는 구조를 의미하며, 일반적인 프로덕트처럼 이용 주체와 지급 주체가 동일하다.[6] 웰니스 모델을 적용한 프로덕트 형태의 사용 흐름은 그림 1과 같다.

▸ 사용자가 건강 관리를 목적으로 스스로 검색해서 프로덕트를 사용한다.
▸ 프로덕트를 경험하고 만족한 사용자가 구독하거나 비용을 지불한다.
▸ 프로덕트 제공자는 사용자 결제뿐만 아니라 광고 등 다양한 방법으로 수익을 창출할 수 있다.

디지털 헬스의 웰니스 모델에 대한 사용 흐름도를 위와 같이 요약할 수 있다. 웰니스 모델은 건강 관리 측면에 가깝기 때문에 병원에 방문해 처방받는 것보다 사용자가 더 쉽게 접근할 수 있다.[4] 따라서 기존 의료기기에 적용되는 규제로부터 비교적 자유롭다. 하지만 웰니스 모델 방식은 전문적인 처방이 수반되지 않아 사용자의 신뢰를 얻기 어렵고, 무형의 서비스를 구매하는 것에 대한 사용자의 인식이 부정적이라는 단점이 있다. 이런 이유로 초기 디지털 헬스 시장에서 웰니스 모델은 좋은 평가를 받지 못했지만, 의사들의 처방에만 의존해 디지털 헬스 서비스를 운영하기 어렵다는 점에서 임상적 효과를 가진 프로덕트들이 웰니스 모델을 고려하기 시작했다.[7]

웰니스 모델을 채택한 대표적인 디지털 헬스 서비스로는 불면증 치료 앱인 '슬리피오Sleepio'가 있다.[8] 슬리피오는 CBT-I라는 인지행동치료를 기반으로 6주간의 세션을 통해 불면증을 개선한다. 만성 불면증으로 일상생활에 지장이 있는 사람, 불면증으로 지속적인 관리가 필요한 사람, 양질의 의료 서비스를 제공받기에는 지리적, 물리적 환경 제약이 있는 사람, 장기적인 치료를 받아야 하는 사람, 약물의 지원이 어려운 사람 등이 주요 고객층이다. 웰니스 모델인 '슬리피오'는 서비스 다운로드 시 발생하는 사용료를 수익원으로 삼을 수 있으며, 해당 서비스에 광고가 들어

그림 1 웰니스 모델의 구조도

갈 경우 추가 소득이 발생한다. 다시 말해 웰니스 모델은 일반적인 상업용 서비스와 비슷하다고 할 수 있다.

메디컬 모델

메디컬 모델은 처방전을 통해 디지털 헬스 프로덕트를 처방받아 사용하는 형태로, 일반적인 의약품 처방과 동일하다. 그림 2는 디지털 헬스의 메디컬 모델의 사용 흐름도이다.

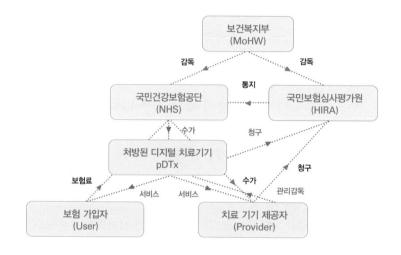

그림 2 메디컬 모델의 구조도

- ▸ 환자가 특정 질병을 치료하기 위해 의사에게 진료를 받는다.
- ▸ 의사는 해당 질병에 적절한 디지털 치료 기기를 처방한다.
- ▸ 환자는 저렴한 가격의 본인 부담금을 지불한다.
- ▸ 환자는 보험공단 및 사보험에 보험료를 납부한다.
- ▸ 보험공단이나 사보험 운영자는 디지털 치료 기기에 수가를 지정하고, 치료 기기 공급자는 처방한 디지털 치료 기기에 대한 수가를 청구한다.

디지털 헬스의 메디컬 모델에 대한 사용 흐름도를 위와 같이 요약할 수 있다. 메디컬 모델은 프로덕트의 효과성과 안정성이 충분히 검증되어 있어 질병을 치료하는 목적으로 사용될 수 있다. 하지만 처방을 통한 디지털 헬스의 비즈니스 모델은 임상적으로 매우 효과적임에도 불구하고

제도적 규제로 실생활에서 사용하기에는 아직 어려움이 있다.

미국이나 독일은 이런 문제점들을 해결하기 위해 제도를 개선하고 있다. 두 국가는 인증을 마친 의료 기기에 한해 임시로 보험 수가를 제공한다. 하지만 여기서 중요한 것은 '임시'라는 점이다. 이를 영구 또는 장기적 차원으로 가져가기 위해서는 디지털 헬스가 사용되는 환경에서의 실사용 데이터Real-World Data, RWD가 매우 중요하며, 이를 통해 실사용 증거Real-World Evidence, RWE를 구성해 디지털 헬스 서비스의 실제 효과를 입증해야 한다.[9]

메디컬 모델을 채택한 디지털 헬스 서비스로는 '리셋오'가 있다. 리셋오는 약물 중독 환자들을 대상으로 해당 서비스의 처방전이 있으면 제공하는 서비스 형태로[10], 의약품 처방과 마찬가지로 처방전을 기반으로 하고 있어 서비스 관계자에 의료 서비스 제공자가 포함된다. 주요 고객으로는 비싼 의료 비용 때문에 대안을 찾거나 양질의 의료 서비스를 제공받기에 물리적, 환경적 제약이 있는 환자 또는 장기적인 치료를 받아야 하는 약물 중독 환자가 포함될 수 있으며, 의료 서비스 제공자로는 업무 부담이 많은 의사, 환자의 관리 감독을 지속해서 수행해야 하는 간호사 등이 포함된다. 서비스 수익원의 경우 가장 큰 부분이 처방에 따른 보험 수가를 지급받는 방식이다. 이외에도 추가 콘텐츠에 따른 인앱 결제처럼 서비스 내에서 발생하는 수익이 있다.

다양한 도메인의 디지털 프로덕트는 디지털 헬스와 마찬가지로 다양한 방식으로 관계자에게 제공된다. 최근 많은 디지털 프로덕트가 웰니스 모델을 채택하고 있지만, 메디컬 모델은 디지털 헬스의 특징을 잘 갖추고 있다. 특히 각 도메인은 디지털 헬스의 메디컬 모델과 같은 특이한 방식을 가질 수 있기 때문에 메디컬 모델의 특징을 고려해서 비즈니스 모델을 구성해야 한다.

3. 비즈니스 모델 관계자와 핵심 가치

디지털 프로덕트의 비즈니스 모델 관계자는 어떻게 분류하고,
그들에게 제공하고자 하는 핵심 가치는 무엇일까?

지속 가능한 비즈니스 모델을 구축하기 위해서는 프로덕트의 핵심 가치를 알아야 한다. 이를 위해서는 관계자에 대한 이해가 선행되어야 한다. 여기에서는 디지털 헬스의 사례를 통해 비즈니스 모델에 얽힌 관계자와 그들이 중요하게 생각하는 핵심 가치에 대해 알아보자. 6장 '관계자 분석'에서 설명한 비즈니스 측면에서의 관계자인 '구매자(실제 사용자), 공급자(솔루션)를 포함하고, 의료 시장의 특성을 반영한 의료 기관, 지불자(보험사)를 추가할 수 있다. 단 이 책에서는 디지털 헬스를 예시로 비즈니스 모델 관계자를 제시하고 있지만, 공급자, 수혜자, 개발자, 지불자는 다른 분야에서도 유사하게 존재할 수 있다.

분류	관계자
질병 관련	사용자(환자), 보호자(가족/지인)
진단 및 처방 관련	의사
복약 관련	약사, 제약회사
운영 관련	병원 종사자, 정부 기관, 보험회사
관리 관련	간호사, 간병인
서비스 관련	ICT 기업, 콘텐츠 제공자, 인허가 당국, 공인 인증 기관, 보험사, 제약사

표 1 디지털 헬스의 비즈니스 모델 관계자

공급자

공급자Supplier는 디지털 헬스 프로덕트를 공급하고 처방하는 집단으로, 의사, 약사, 상담사 등의 의료진이 포함된다. 공급자가 디지털 헬스를 사용하는 데 가장 중요하게 생각하는 가치는 업무 효율성이다. 아무리 치료 효과가 좋은 프로덕트라고 하더라도 프로덕트 제공자가 활용하지않는다면 성공할 수 없다.[4] 이처럼 공급자는 디지털 헬스의 핵심 가치를 생각할 때 기존 프로덕트에 방해가 되지는 않을지, 업무 효율성을 저해하지는 않을지를 고려한다.

수혜자

수혜자Beneficiary는 디지털 헬스 프로덕트를 직접 사용하는 집단으로, 환자, 보호자, 간병인 등의 사용자가 포함된다. 수혜자가 디지털 헬스 프로덕트를 사용하는 데 가장 중요하게 생각하는 가치는 치료의 효과이다. 프로덕트를 통해 얼마나 효과를 봤는지, 어떤 변화가 있었는지를 가장 중요하게 생각하기 때문에 그 가치를 지속하기 위해 어떻게 디지털 헬스 프로덕트를 제공해야 할지, 어떤 부분을 통해 사용을 유도할 수 있을지 고민해야 한다.

개발자

개발자Developer는 디지털 헬스 프로덕트를 개발하는 집단이며, 주로 제약사, 디지털 헬스 개발 전문 회사, ICT 회사 등이 포함된다. 개발자가 가장 중요하게 생각하는 가치는 수익성과 비용 절감이다. 일반 의약품의 경우 효과성 확인을 위해 대규모 임상 시험을 진행하지만, 이는 매우 많은 시간과 비용을 요구한다.[11] 반면 디지털 헬스의 임상 시험은 의료진의 업무와 인적 자원, 그리고 그에 따른 비용에 대한 부담을 획기적으로 줄일 수 있다. 또한 개발자의 입장에서 가장 중요한 핵심 가치인 수익성을 고려해야 한다.

지불자

지불자Payer는 디지털 헬스 프로덕트에 대한 비용을 지불하는 집단으로, 기존 프로덕트와 달리 사용 주체가 아닌 제삼자인 보험회사, 보험 관련 정부 당국이 대금을 지불한다. 지불자의 핵심 가치는 프로덕트가 가지는 임상적 및 경제적 이점에 대한 명확한 증거이다. 이는 치료의 단기, 장기적인 효과 및 경제적인 이점 등을 포함한다. 보험회사에서 중요하게 생각하는 측면은 보험 가입자의 건강 증진이다. 이는 보험 가입자의 건강 증진 및 예방이 될 경우 보험 지급에 대한 부담이 줄어들기 때문이다. 그러므로 보험회사는 그들이 사용할 디지털 헬스 프로덕트의 임상적 효과를 살펴보거나 기존의 약품보다 얼마나 더 비용 효과성이 좋을지 꼼꼼하게 따져보게 된다.

4. 비즈니스 모델 캔버스

비즈니스 모델을 효과적으로 수립하는 방법에는 무엇이 있을까?

디지털 프로덕트의 비즈니스 모델 속 관계자와 각 관계자가 추구하는 핵심 가치를 바탕으로 디지털 프로덕트의 비즈니스 모델 캔버스Business Model Canvas, BMC를 그려보자.

비즈니스 모델 캔버스는 알렉산더 오스터왈드Alexander Osterwalder의 저서 『비즈니스 모델의 탄생Business Model Generation』에서 소개된 비즈니스 모델을 도식화하는 템플릿으로, 프로덕트와 관련된 아홉 가지 블록을 통해 비즈니스 모델을 요약해서 표현한다.[12] 여기서는 기존의 비즈니스 모델 캔버스를 확장하여 총 13개의 블록으로 구성된 비즈니스 모델 캔버스 3.0을 그림 3과 같이 제안한다.

그림 3 비즈니스 모델 캔버스

비즈니스 모델 캔버스의 중심에는 '가치 제안Value Proposition'이 위치하는데, 여기서 출발해 '수익 구조Revenue Structure'와 '비용 구조Cost Structure'로 이어진다. 수익 구조는 '가치 제안→고객 관계→고객 세그먼트

→채널'의 흐름을 통해 이루어지며, 비용 구조는 '가치 제안→핵심 활동→핵심 자원→핵심 파트너십'을 통해 이루어진다.

디지털 시스템을 위한 비즈니스 모델 캔버스 3.0은 정보기술 시스템에서의 요소를 확장해 전통적인 비즈니스 모델 캔버스에 '비용 효과성, 표현적 제원, 구조적 제원, 기능적 제원'이라는 네 가지 요인이 추가되어 총 13가지 블록으로 구성된다. 기존에는 네 가지의 요인을 묵시적으로 다루었지만, 인공지능의 도입 등으로 이것들을 구체화할 필요가 생겼기 때문이다. 그림 3의 비즈니스 모델 캔버스는 디지털 헬스 도메인을 기반으로 한 것이지만, 비즈니스 모델 캔버스의 확장은 디지털 헬스뿐만 아니라 대부분의 인공지능 기술이 활용된 도메인에 적용될 수 있다.

4.1. 전통적인 구성 요인

전통적인 비즈니스 모델 캔버스의 가치 제안을 중심으로 수익 구조와 비용 구조의 흐름에 관한 요인들을 살펴보고자 한다. 그림 4는 '마음검진' 서비스의 비즈니스 모델이다. 이를 통해 비즈니스 모델 캔버스의 요인을 좀 더 구체적으로 살펴보자.

가치 제안

가치 제안이란 디지털 프로덕트가 사용자, 주요 관계자, 제공자에게 전달하는 가치와 의미를 뜻한다. 가치 제안은 다양한 관계자의 관점에서 프로덕트의 존재 이유와 목적을 설명할 수 있어야 한다. 서비스 경험 디자인 회사 엔진Engine은 "좋은 서비스는 사용자와 제공자 모두에게 최고의 가치를 줄 수 있어야 하며, 가치 제안에서의 실무 조사와 분석이 곧 전체 프로젝트의 발견 및 정의 단계"[13]라고 언급하며, 가치 제안이 특정한 사용자의 경험을 디자인하는 전 과정에 걸쳐 고려해야 하는 핵심적인 기준이라고 밝혔다.

비즈니스 모델을 작성할 때도 가치 제안을 주된 참고 자료로 삼아야 한다. 비즈니스 모델은 여러 관계자 중 제공자의 관점에서 프로덕트가 건강한 수익 모델을 갖추고 있는지 검증하는 단계로, 넓은 의미에서 가치 제안의 일부라고 할 수 있다. 이때 단순히 프로덕트가 지닌 가치를 나열하는 것보다는 해당 프로덕트가 다른 경쟁자에 비해 비교 우위를

구조 관련 제원	핵심 파트너십	핵심 활동	가치 제안	고객 관계	고객 세그먼트: 기업	표현 관련 제원

구조 관련 제원

B2B 정보 구조
- 생산성 유지를 위한 정보 구조 디자인
- 주관적인 분류(주제 기준: 6대 정신 질환에 따른 HRV 및 설문 조사 데이터 결과)
- 사용자 기준: 결과에 따른 4단계 분류(정상, 경증, 중증, 최중증 폐쇄형 분류)
- 순차적 구조(매년 시간별로 정신 건강 상태 확인)

B2B2C 정보 구조
- 주관적인 분류
- 순차적 구조(매년 시간별로 정신 건강 상태 확인)

핵심 파트너십

관계사(B2B 영업 담당, 기존 건강검진에 함께 사용)
- 감정 노동 회사 B2G
- 의료 기관(1차 병원)
- 외주 업체(개발/디자인/구축 유지)
- 국내 대기업 B2B2C
- 마케팅 회사(SNS 홍보)
- 건강검진 회사
- 의료 기관(1차 병원)

핵심 활동
- 관계사와 협력 (서버, 데이터 공유)
- 자체 웹/앱 사이트 구축, 관리
- B2B 보고서 제공, 관리
- 자체 웹/앱 운영 (홍보, 승인, CS)
- 고객 관리(B2B,B2B2C)

핵심 자원
- 관계사에서 사용하는 유통 채널
- 기존 건강검진 항목에 추가
- '마음검진' 웹사이트, 웹/앱
- 병원 대상 영업팀
- 서비스 홍보 SNS

가치 제안

B2B
- 정신 건강 현황 파악을 통해 문제 있는 그룹 선제 조치
- 임직원 정신 건강 현황 파악
- 정확도 높은 정신, 신체 통합 건강검진
- 기업의 생산성 제고를 위한 서비스 제공

B2C
- 저렴한 비용
- 손쉬운 정신 건강 검진
- 정확도 있는 정신 건강 검진

고객 관계
- 셀프 서비스
- 자동화 서비스
- 개별 어시스트

커뮤니케이션 채널: 서비스 개발 회사 (디지털 약국)

B2B 유통 채널: 건강검진 회사, 제약회사

B2B2C 유통 채널:
- SNS, 1차 병원, 건강검진센터

고객 세그먼트: 기업
- 기업 생산성을 유지하고 싶은 회사
- 산업재해 예방을 원하는 회사
- 산업재해 및 정신 건강 문제로 피해받고 싶지 않은 기업주
- 각 부서에 문제가 있지만 어떤 문제인지 모르는 팀장 및 회사
- 좋은 업무 환경을 만들고 싶은 기업

고객 세그먼트: 임직원
- 자신의 정신건강 현황을 알고 싶어 하는 개인
- 산업재해 신청을 위해 객관적인 자료를 필요로 하는 개인

표현 관련 제원
- 임직원의 정신건강 현황을 알려주는 레이아웃 및 색상 구조
- 임직원들의 정신건강에 대한 정보 암호화
- 각 팀에 대한 정신건강 현황에 대해서만 색상, 레이아웃 강조
- 안정감, 대비 레이아웃 사용
- OP인상 차원 사용으로 결과가 심각한 팀에게 심각하게 노출
- 시각을 이용한 정보구조 B2B2C표현
- 미적 감각 표현
- 개인 정보 암호화
- 대비 레이아웃 사용
- OP인상 차원 사용

비용 구조

초기 투자 비용 5,000만 원(개발 외주), 디자인 2,000만 원(외주), 운영비 2,000만 원(CS운영 인력 1명), 시스템 설비 1,000만 원(서버, 도메인, 웹사이트 등), 기타 1,000만 원

비용 구조
0.8% 카드 수수료(3억 원 이하), 세금(법인세 10%, 부가가치세, 원천징수세)

비용 수익 효과성

기존의 심리 검사 비용: 5만 원~7만 원
마음검진: 5,000원~7,000원 연간
사용자 수 약 50만 명
→ 수익 - 비용
= 10억 원 - 1억 1,000만 원

수익 구조

기업은 임직원들의 정신 건강 현황을 확인하고, 생산성 유지 및 산업재해 예방을 위해 정신 건강 검진을 의뢰함. 의뢰를 수행하는 건강검진 전문 기관에 마음검진을 납품. 이 경우 마음검진 사용 1건당 2,000원 혹은, 기업 자체에서 건강검진 전문 기관을 거치지 않고 직접 마음검진 구매를 희망할 수 있음. 이 경우 마음검진 사용 1건당 3,000원

기능 관련 제원

1. 상호작용 최소화 B2B 보고서는 팀장 및 기업에, B2C 보고서는 개인 핸드폰으로 바로 제공. HRV를 측정하는 태스크를 따로 제공하지 않고 설문 조사하면서 진행
2. HRV 측정 시 조도의 영향이 있을 수 있어 기본 rPPG 센서 외에 PPG 센서로 측정하는 옵션 제공 3. HRV가 측정이 안 될 경우 바로 알림 제공. 머리가 흔들릴 경우 바로 알림 제공
4. HRV 측정 시 다른 일이 발생할 경우 일시 정지 및 추후 측정 가능
5. 암기 요소가 없이 개별 어시스트 및 자동화 서비스를 통해 자연스러운 진행 방법 6. HRV를 정확하게 측정하기 위해서는 머리를 움직이지 않으며 이는 강제성을 띠고 있음. 하지만 해당 강제성이 덜 느껴지도록 인터랙션 요소 추가 7. 얼굴에 딱 맞는 칸을 제공 및 직관적인 인터랙션 제공 8. 사용자에게 결과 외에 정보를 제공하지 않음
9. 측정 환경에 대한 피드백 제공 및 과거 결과 비교 10. 매년 결과지 비교를 통한 패턴 파악 및 정보 제공 11. HRV 측정 시 사용자가 카메라에 없을 때 자동으로 검진을 멈추는 기능 제공
12. 검진 순서에서 벗어나더라도 추가적으로 순서 및 방법을 지속적으로 고지함

그림 4 '마음검진'의 비즈니스 모델 캔버스

갖는 부분을 중심으로 작성하는 것이 좋다. 예를 들어 '마음검진'의 비즈니스 모델을 작성할 때 기업이 임직원의 정신 건강 현황 파악을 쉽게 할 수 있도록 도와주고, 높은 정확도를 가진 정신 건강 선별 서비스를 제공하는 것을 주요 가치 제안으로 삼았다.

 그러나 수익과 비용 구조를 작성하다 보면 자칫 사용자에게 핵심 가치를 전달하는 일보다 비용을 최소화하고 수익을 극대화하는 일에 치우치기 쉽다. 따라서 비즈니스 모델을 작성할 때는 가치 제안을 항시 염두에 두고 지속 가능성과 사업성을 개선하는 일이 사용자에게 전달할 핵심 가치를 저해하지 않도록 주의해야 한다.

고객 관계

고객 관계Customer Relationships는 프로덕트를 이용하는 과정에 제공자가 어떤 수준의 도움을 주는 것이 가장 효과적이며, 그 과정에서 도움이 되는 관계를 정리하는 블록이다. 고객 관계 유형으로는 사용자가 서비스를 이용하는 데 일대일로 단계적 도움을 주는 개별 어시스트, 스스로 해결하게 하는 셀프서비스, 단계별로 자동화된 도움을 받게 하는 자동화 서비스, 사용자 집단이 자체적인 커뮤니티를 구성해 서로 도움을 주는 사용자 커뮤니티, 그리고 SNS 서비스에서의 고객 참여 등 여러 수준의 관계가 가능하다. '마음검진'과 같이 다양한 연령층이 사용하는 서비스는 사용자의 기술 이해도 수준을 고려해 밀착형 개별 어시스트를 제공하는 것이 좋다. 이 블록에서는 서비스 자체의 가치를 증진하는 고객 관계를 요약해서 표현한다.

고객 세그먼트

고객 세그먼트Customer Segments는 프로덕트를 사용하게 될 직접적인 사용자로 '누구를 위해 가치를 창조해야 하는가?'에 대한 직접적인 답을 줄 수 있어야 한다. 디지털 프로덕트 분석 과정 중 페르소나에서 작성한 가상의 사용자를 고객 세그먼트 블록에 간단히 표현한다. 단순히 페르소나의 인구통계학적 정보뿐만 아니라 해당 페르소나가 가지고 있는 맥락까지 함께 담아내는 것이 중요하다. 예를 들면 단순히 '20대 직장인 남녀'와 같은 인구통계학적 정보만으로 고객 세그먼트를 작성하기보다는 '산업재해 신청을 위해 객관적인 자료가 필요한 개인'과 같이 사용자의 중요한 상황과 맥락까지 제시할 수 있어야 한다. 고객 세그먼트는 서비스의 성격에 따라 하나가 될 수도, 여러 개가 될 수도 있다.

채널

채널Channels은 고객에게 가치를 제공하기 위해 의사소통하고 서비스를 전달하는 방법으로, 목적에 따라 커뮤니케이션 채널과 유통 채널로 구분된다. 커뮤니케이션 채널은 고객에게 프로덕트를 알리고 그에 관한 평가 및 문의를 받는 창구로 이용된다. 대표적인 커뮤니케이션 채널로는 고객에게 여러 정보를 전달하고 문의를 받는 웹사이트와 고객 센터가 있다. 유통 채널은 서비스를 직접적으로 전달하기 위한 통로이다. '마음검

진'의 경우 B2B 혹은 B2B2C 등의 비즈니스 모델을 가질 수 있기 때문에 각각에 대한 세부적인 채널인 제약회사, 건강검진 전문 기관, SNS 등을 다양하게 고려해야 한다.

수익 구조

고객이 어떤 시점에 어떤 가치를 위해 돈을 지불하며, 그 방식이 어떠한 지는 수익 구조 블록에 작성한다. 가치 제안, 고객 관계, 고객 세그먼트, 채널을 기반으로 고객의 구매력과 해당 맥락에서의 구매 의지를 바탕으로 가격을 설정하고, 지불 방안을 설명한다. 수익 구조에 작성하는 내용은 반드시 구체적인 숫자로 표시해서 다음에 비용 효과성을 비교하는 자료로 활용한다. '마음검진'의 경우 주로 건강검진 전문 기관에 납품되어 건강검진을 받으러 오는 사람들에게 제공되며, 건강검진 전문 기관은 '마음검진' 사용 한 건당 일정액을 개발사에 지불한다.

핵심 활동

핵심 활동Key Activities은 제공자가 고객에게 가치를 전달하기 위해 하는 활동들을 의미한다. 단순히 고객에게 직접적으로 프로덕트를 제공하는 것뿐 아니라 배후에서 지원하면서 수행하는 활동도 포함한다. 예를 들어 '마음검진'은 고객의 측면에서 정신 건강 검진 이후 검사 결과 리포트를 제공하는 것이 될 수 있고, 프로덕트 제공자 입장에서는 서비스의 원활한 운영을 위해 자체 웹이나 앱 사이트를 구축하고 관리하는 것이 핵심 활동이 될 수 있다.

핵심 자원

핵심 자원Key Resources은 디지털 프로덕트를 통해 고객에게 가치를 전달하기 위해서 어떤 물적 및 인적 자원, 지식재산 및 재무 자원이 필요한지를 의미한다. 예를 들어 '마음검진'은 정신 건강 검진 사이트, B2B 고객을 확장하기 위한 병원 대상 영업팀, 잠재 고객에게 서비스를 홍보할 수 있는 SNS 채널이 핵심 자원이 될 수 있다.

핵심 파트너십

핵심 파트너십Key Partners은 후면에서 필요한 여러 자원을 공급할 수 있

는 여러 공급자와 네트워크를 의미하며, 관계자 지도를 바탕으로 핵심 파트너십 블록을 작성한다. 프로덕트와 직접적으로 연관되는 공급자뿐 아니라 전략적 제휴를 통해 긍정적인 시너지를 낼 수 있는 다른 프로덕트 제공자 또한 핵심 파트너십에 함께 표현되어야 한다. '마음검진'의 경우 B2B 영업을 대행하는 회사, 고객 확장을 위해 전략적 제휴를 맺을 수 있는 감정 노동 회사가 핵심 파트너십에 포함될 수 있다.

비용 구조

비용 구조는 가치 제안, 핵심 활동, 핵심 자원, 핵심 파트너십을 바탕으로 고객에게 가치를 전달하는 데 드는 비용에 대해 시장 가격을 조사해 구체적 수치로 정리한다. 수익 구조와 마찬가지로 최대한 구체적인 숫자로 표시해 다음에 비용 효과성을 검증하는 자료로 활용한다. 비용은 변동 비용과 고정 비용으로 분류한다. '마음검진'의 경우 서비스 유지를 위한 각종 인프라는 고정 비용으로 '마음검진'에 사용되는 각종 척도에 대한 사용료 지불, 심장박동 변이량 측정을 위한 모듈 사용료 등은 변동 비용으로 포함될 수 있다.

4.2. 확장된 구성 요인

디지털 프로덕트의 논리적 구조에 대한 기획은 크게 콘셉트 모형과 비즈니스 모델로 나뉜다. 콘셉트 모형이 프로덕트를 어떻게 만들어야 사용자가 더 편리하고 효율적인 경험을 할 수 있을지에 대한 고민이라면, 비즈니스 모델은 어떻게 하면 프로덕트가 건강한 수익 모델을 갖추어 지속적인 운영 및 관리가 가능할지를 염두에 두는 것이다. 두 모델은 독립적으로 기능하기보다 서로 영향을 주며, 최적의 사용 경험을 제공함과 동시에 프로덕트의 현실적인 존립 가능성을 보장한다.

비즈니스 모델은 콘셉트 모형과의 상호 보완적 관계를 반영해 콘셉트 모형의 구조, 기능, 표현이 어떻게 프로덕트에 녹아 있는지 나타나야 한다. 프로덕트가 담고 있는 데이터 종류와 그 관계 등을 나타내는 구조적 제원의 경우 시스템 아키텍처로 구체화한다. 표현적 제원은 사용자에게 가치를 전달하는 과정에서 어떤 형태로 존재할 것인지를 시스템 인터페이스로 표현하고, 기능적 제원은 가치를 전달할 때 어떤 일련의 상호

작용을 거칠 것인지를 시스템 인터랙션으로 표현한다. 그리고 이 세 가지 요인과 함께 비용 효과성을 포함하고 있다. 이는 새로운 디지털 프로덕트가 기존 디지털 프로덕트와 비교해 경제적으로 얼마나 효율적인지를 나타내는 요인이다. 각 블록에 대한 내용을 자세히 살펴보자.

비용 효과성

디지털 프로덕트를 통해 제공되는 가치가 기존 프로덕트에 비해 비용적 측면에서 얼마나 효과적인지 계산할 필요가 있다. 단순 가격 비교 외에 디지털 프로덕트가 사용되는 맥락을 고려해서 구체적인 금액으로 작성한다. 비용 효과성Cost Effectiveness은 디지털 헬스 분야에서 '경제성 평가'라고도 한다. 경제성 평가란 선택 가능한 두 가지 이상의 대안에 투입된 비용Cost과 성과Outcome를 비교해 경제적 효율성을 평가하는 분석 방법이다. 경제성 평가의 유형에는 네 가지 방법이 있으며, 표 2와 같이 정리할 수 있다. 표 2의 네 가지 유형은 디지털 헬스와 관련된 기관인 건강보험심사평가원에서 제시한 것이지만, 이는 대부분의 도메인에 일반적으로 적용할 수 있다.

분석 유형	성과 종류	성과의 측정 방법(디지털 헬스)
비용-효용 분석	단일 혹은 다중적 성과, 대안 간에 동일할 필요 없음	품질 보정 수명(QALY), 건강 연수
비용-효과 분석	동일 종류의 성과, 서로 다른 수준의 성과 달성	자연단위 (예: 연장된 수명, 저하된 혈압)
비용-편익 분석	단일 혹은 다중적 성과, 대안 간에 동일할 필요 없음	화폐단위
비용-최소화 분석	동일한 성과	성과가 동등함이 입증되어야 함.

표 2 경제성 평가의 유형[14]

일반적으로는 '비용-효용' 분석을 실시하며, 이때의 결과 지표는 디지털 헬스의 경우 '품질 보정 수명Quality-Adjusted Life Years, QALY'을 사용한다.[15] 품질 보정 수명이란 의료 개입의 가치를 경제적으로 평가하는 데 사용하는 것으로, 건강 결과를 삶의 질과 수명으로 결합해 하나의 수치로 나타내는 건강 결과 측정 방법을 가리킨다. '비용-효용' 분석을 하기 어려운 상황에서는 '비용-효과' 분석을 실시할 수 있으며, 이 경우 디지털

프로덕트의 최종 성과를 가장 잘 반영하는 지표를 결과 지표로 사용한다.[16] 비교 대상이 되는 기존의 프로덕트와 디지털 프로덕트의 효과 혹은 성능이 동등하거나 열등하지 않다는 사실을 입증할 수 있고, 부작용 또한 유사한 수준이거나 비열등하다면 비용 최소화 분석을 실시한다.[17]

예를 들어 '마음검진'은 병원을 방문해서 받았던 정신 건강 검사를 집에서 앱으로 간편하게 받을 수 있다는 장점이 있다. 병원 방문 비용과 '마음검진'의 사용료를 비교하면 '비용-편익' 분석이 가능할 것이고, 병원의 진단 결과와 '마음검진'의 선별 결과를 비교하면 '비용-최소화' 분석이 가능할 것이다. '마음검진'의 경우에는 '비용-최소화' 분석에 초점을 맞추어 전문의의 진단 결과와 앱의 선별 결과를 비교하기 위해, 0(전문의 진단과 마음검진의 평가 사이에 완전 불일치)부터 1(완전 일치) 사이의 값을 평가 지표로 사용하는 카파 상관계수Kappa-Index를 산출하는 작업을 거쳤다. 또 '마음검진'을 통해 얻을 수 있는 수익과 '마음검진'에서 발생하는 비용을 수치로 나타낸 결과, 수익이 비용보다 크다는 것을 확인했다.

표현적 제원

표현적 제원Representation Features이란 서비스가 가지고 있는 핵심 활동을 사용자에게 어떻게 설명할 것인지 고려하는 제원들이다. 다시 말해 프로덕트의 핵심 가치를 더 잘 전달하기 위한 표현 방법을 제시하는 것인데, 특히 기존의 비즈니스 모델 캔버스의 수익 구조와 밀접하게 연관되어 있다. 예를 들어 '마음검진'을 이용하는 기업 입장에서는 팀마다 정신 건강 상태를 쉽게 파악하고 문제가 있는 집단을 빠르게 식별하는 것이 중요하다. 이때 팀 혹은 특정 연령대가 위험 수준이라는 것을 쉽게 식별할 수 있도록 색상을 부여하고 후속 조치를 안내할 수 있다.

구조적 제원

구조적 제원Structural Features은 핵심 활동, 핵심 자원을 보유하고 고객과 관계를 맺고 있는 채널을 유지하기 위해 축적해야 하는 데이터에 대한 구조화이다. 사용자에게 제공할 정보와 이를 위해 수집해야 하는 정보를 나누어서 데이터 구조화를 진행한다. 기존의 비즈니스 모델 캔버스의 비용 구조와 연관성이 깊다. 예를 들어 '마음정원'에서 사용자에게 제공할

정보는 설문 조사 결과 데이터와 결과에 따른 네 단계 폐쇄형 분류(정상, 경미, 중증, 최중증) 데이터가 있을 것이고, 제공자가 얻을 수 있는 정보에는 매년 시간대별로 정신 건강 상태를 확인하는 데이터가 있을 것이다.

기능적 제원

기능적 제원Functional features은 핵심 가치를 유지하기 위해 어떤 기능을 추가하고 삭제할지 결정하는 것을 의미한다. 해당 기능이 과연 핵심 가치에 위배되지 않고 충실하게 이행할 수 있을지 평가한다. 예를 들어 '마음 검진'에서 조화로운 인터랙션 지침으로는 심박변이도 센서가 측정이 안되고 있거나 사용자의 머리가 흔들릴 경우에 바로 팝업 메시지 알림을 제공하는 방식이 있을 것이다. 부정적인 요소를 줄이는 인터랙션으로는 정신 건강 검사 리포트에 사용자가 알고 싶어 하는 정보 외에 쓸데없는 정보를 빼는 지침이 있을 것이다. 긍정적인 요소를 늘리는 인터랙션으로는 정신 건강 검사 리포트에 사용자의 과거 검사 결과를 추가해 현재 검사 결과와 비교하는 지침을 줄 수 있다.

비즈니스 모델 캔버스를 작성할 때 주의할 점은 각 내용을 숫자로 측정할 수 있어야 한다는 것이다. 이를 위해서는 비용 구조와 수익 구조, 비용 효과성의 세 요인은 반드시 숫자로 표현되어야 한다는 것이다. 단 구조적, 기능적, 표현적 제원의 경우 숫자로 표현할 수 없으며, 고객 관계, 채널, 핵심 자원 등의 요인은 숫자로 표현하기가 쉽지 않기 때문에 비용 구조, 수익 구조, 비용 효과성을 숫자로 표현하는 것으로 타협해도 무방하다. 결론적으로 비즈니스 모델을 만든다는 것은 예상되는 매출과 비용을 최대한 정확한 수치로 추정하고, 그 바탕으로 수익성을 판단하는 과정이다. 예상되는 수입과 비용을 추산하고 수익을 만들 수 있는지를 확인한다면, 프로덕트의 지속 가능성을 확인할 수 있을 것이다.[18]

5. HCI 3.0의 비즈니스 모델

인공지능을 적용한 디지털 프로덕트의 비즈니스 모델은
기존의 모델들과 어떤 점이 다르고, 주의할 사항은 무엇일까?

인공지능 기술을 적용한 디지털 프로덕트라고 해서 비즈니스 모델의 기본이 다르지는 않다. 하지만 인공지능 기술의 보편화로 관계자에게 다양한 가치를 저렴한 비용으로 더 쉽게 제공할 수 있게 되었고, 이런 변화가 비즈니스 모델에 영향을 주게 되었다. 예를 들어 인공지능 챗봇은 인공지능 기술이 보편화되기 이전에는 챗봇 구성을 위한 작업을 프로덕트 제공자가 직접 해야 했다면, 이제는 이미 구성되어 있는 챗봇을 API의 형태로 불러와서 약간의 수정을 거친 후 사용할 수 있게 되었다. 그뿐만 아니라 이미지 인식, 음성인식 등의 인공지능 기술 역시 구글이나 페이스북, 네이버 등의 기업에서 저렴한 가격으로 제공하고 있어 직접적으로 인공지능 기술을 구성할 필요가 없다. 즉 인공지능 기술의 보편화는 비즈니스 모델 캔버스의 가치 제안을 더욱 쉽게 달성할 수 있게 도와주며, 수익의 극대화와 비용의 절감에 도움을 준다.

이 같은 인공지능의 보편화가 그저 좋기만 한 것일까? 이즈음에서 한번 짚고 넘어갈 것이 있다. 바로 인공지능의 사용에서 비즈니스 모델 측면에서 우리가 유념해야 할 사항에 관해서이다.

인공지능이 비용과 가치에 미치는 영향

인공지능은 절대 공짜가 아니다. 일반적으로 인공지능 기술은 매우 싼 것처럼 보일 수 있지만, 사실 인공지능은 절대 값싼 기술이 아니다.[19] 우선 인공지능 기술을 도입시키기 위해서는 기술을 자체적으로 개발하거나 외부 기업에서 가져와야 한다. 그런데 외부 기업에서 인공지능 기술을 가져오기만 한다고 해서 이를 바로 사용할 수 있는 것은 아니다. 예를 들어 인지장애 자가 진단 서비스 '알츠가드'에 인공지능 기술을 도입해 치매를 진단하고자 한다면, 치매 진단과 관련된 음성인식, 글자 인식 등의 인공지능 기술을 외부 기업에서 가져온 뒤 사용자층의 데이터를 수집해 학습시켜야 한다. 이 과정에서 일반적으로 공개되어 있는 오픈 데이터세트를 활용할 수 있지만, 그렇게 할 경우 원하는 방향으로 데이터가 형성 혹은 정제되어 있지 않을 수 있다. 만약 데이터를 직접 수

집할 경우 이를 정제하는 과정을 거쳐야 하며, 이 과정에도 인력과 기술이 요구된다. 따라서 인공지능 기술을 디지털 프로덕트에 도입한다는 것은 이전에는 발생하지 않았던 추가적인 비용이 발생한다는 것과 같은 의미이다. 물론 이런 결정 덕분에 사용자에게 새로운 가치를 제안할 수 있고, 기업 역시 더 많은 이윤을 남길 수 있을지 모르지만, 핵심 자원과 핵심 활동 그리고 핵심 파트너십이 덩달아 늘어나게 되므로 비용을 꼼꼼하게 고려해야 한다.

바야흐로 생성형 인공지능의 시대인만큼, 인공지능 모델 자체는 매우 보편적으로 변하고 있으며, 누구나 이를 사용할 수 있게 되었다.[20] 그러나 외부의 거대 기업이 제공하는 생성형 인공지능에 무조건 의존하다 보면 디지털 프로덕트의 특색과 고유한 가치를 잃을 위험이 있다. 좀 더 구체적으로 설명하자면 생성형 인공지능은 매우 간편하고 쉽게 원하는 결과를 제공한다는 점에서 우수하지만, 특정 서비스만이 가지고 있는 고유한 데이터를 생성형 인공지능에 제공할 경우 생성형 인공지능은 이를 쉽게 학습해 다른 개인 혹은 기업에 제공할 수 있다는 것이다. 이에 관한 대표적인 사례로 한 전자 회사의 데이터 유출 사건이 있다.[21] 이 전자 회사는 사내 ChatGPT 사용을 허가한 결과, 반도체 설비 계측과 반도체 수율 파악 등을 위한 코드가 ChatGPT에 유출되고 말았다. 더 큰 문제는 유출된 데이터를 회수할 방법이 따로 없는 데다 ChatGPT가 이를 학습할 경우 기업 기밀과 관련된 내용이 불특정 다수에게 제공될 수 있다는 것이다. 따라서 단기적으로 볼 때는 저렴하고 간편한 외부의 생성형 인공지능 기술에 의존하면 좋지만, 장기적으로 볼 때는 불편함을 감수하더라도 관계자만이 사용할 수 있는 인공지능 모형을 만든다거나 혹은 생성형 인공지능에 지나치게 의존하지 않는 편이 좋을 수 있다.

또한 인공지능은 현재까지 알려진 지식을 바탕으로 학습되어 있기 때문에 이후의 급격한 변화에 대응할 준비가 되어 있지 않음에 주의해야 한다. 예를 들어 각 나라 사람들의 정신 건강 관리를 위한 인공지능 모형을 만든다고 할 때, 2022년 2월 시작된 러시아−우크라이나 전쟁을 겪고 있는 사람들의 심리 상태에 대한 학습은 되어 있지 않으므로 이를 추가적으로 반영하지 않으면 안 되는 것이다.

인공지능 기술의 도입을 통해 관계자가 추구하는 가치를 올바르게 제공할 수 있는지에 대한 것이다. 최근 인공지능 기술의 수준이 급격히

상승함에 따라 많은 기업이 인공지능에 관심을 두게 되었다. 그런데 인공지능을 도입하면 무조건 좋을 것으로 생각한다면 매우 큰 착각이다. 만약 어떤 서비스에 저렴한 인공지능 기술을 도입했을 때 사용자의 만족도가 70점이고, 비용이 조금 더 발생하는 전통적인 방식을 사용했을 때 사용자의 만족도가 90점이라면 어느 것이 더 좋은 결과일까? 사용자 만족도의 감소로 인한 피해가 비용 절감의 효과보다 크다면 인공지능 기술의 도입을 미루는 것이 좋고, 반대의 경우라면 인공지능 기술을 도입한 뒤에 사용자 경험을 보완할 방안을 고려하는 것이 좋다. 물론 사용자의 만족도도 높고 비용도 절감되는 기술이 있다면 채택하지 않을 이유가 없을 것이다. 하지만 비용 절감의 효과와 사용자 만족의 변화를 모두 고려해서 저울질해야 하며, 그 결과 인공지능 기술의 도입이 비용 절감의 효과가 없거나 사용자 만족을 심각하게 떨어트린다면 도입을 보류해야 한다.

앞서 설명했듯이 비즈니스 모델은 비용과 수익에 대한 것만이 아니다. 비즈니스 모델은 사용자에게 어떤 가치를 어떤 방식으로 제공할지에 대한 폭넓은 고민이자, 서비스의 가치를 어떻게 관철해 나갈지에 대한 것이다. 즉 인공지능 기술을 도입했을 때 사용자에게 제공할 새로운 가치와 잃게 되는 가치를 세세히 따져야 하며, 기업 입장에서 득실을 따져야 한다.

6. 비즈니스 모델과 콘셉트 모형

비즈니스 모델과 콘셉트 모형이 조화를 이루기 위한 방법은 무엇이고
유의 사항으로는 어떤 것들이 있을까?

콘셉트 모형은 사용자의 니즈를 기반으로 기획한 결과물로, 주어진 프로덕트에 대한 이해도를 높여 궁극적으로 더 편리하고 효율적인 방향으로 사용하도록 도와주기 위한 장치이다. 그러나 사용자에게 좋은 경험을 제공하더라도 프로덕트가 지속 가능성 측면에서 충분한 수익을 창출할 수 없다고 확인되면 그 모델을 수정할 필요가 있다. 이때 중요한 역할을 하는 것이 비즈니스 모델이다. '마음검진' 서비스를 통해 자세히 알아보자.

'마음검진' 서비스의 콘셉트 모형에는 HRV 측정, 설문, 분석, 챗봇과의 소통, 보고서 등의 콘셉트를 포함하고 있는데, 이는 비즈니스 모델

에도 포함되는 요인들이다. 하지만 비즈니스 모델에서는 건강검진 전문 기관에 납품되는 B2B 서비스로 기획되어 콘셉트 모형에서 지향하던 반복 수행이나 지속적인 상호작용 등의 요인들과 상충하는 부분이 발생한다. 이 경우 '마음검진'이 건강검진 전문 기관에 납품되는 것이 더욱 중요하므로 반복 수행의 콘셉트를 제외하거나 다른 방식으로 변경하는 것이 좋다. 또 콘셉트 모형에서 기획한 '내면의 건강 상태 확인'을 비즈니스 모델에 추가하는 것이 좋다. 마음검진에서 '내면의 건강 상태 확인'은 HRV를 측정한 후 데이터 분석을 통해 제공될 수 있기 때문에 비즈니스 모델에서 제시한 HRV 측정뿐만 아니라 HRV 분석을 위한 활동이나 자원이 추가되어야 한다. 이와 관련해서는 그림 5를 통해 확인할 수 있다.

콘셉트 모형과 비즈니스 모델이 완성되면, 이 두 모형에서 제시한 제원들을 비교해 서로 상충하는 요소는 없는지, 각 모형에서 서로 보충할 부분은 없는지 확인해 시너지를 내도록 해야 한다. 그리고 이런 확인 과정을 거쳐서 정제된 비즈니스 모델과 콘셉트 모형에 있는 시스템 제원(구조, 기능, 표현)을 11장 '아키텍처 설계', 12장 '인터랙션 설계', 13장 '인터페이스 설계'에서 실제로 시스템으로 구현하기 위한 작업을 진행한다.

그림 5 비즈니스 모델과 콘셉트 모형의 비교

핵심 내용

1 비즈니스 모델은 기본적으로 사업의 수익성을 고민하기 위한 것이지만, 단순히 수익과 비용을 비교하는 것을 넘어 관계자에게 어떠한 가치를 어떻게 제공할지 고민하기 위한 것이다.

2 디지털 헬스의 비즈니스 모델은 웰니스 모델과 메디컬 모델이 있다. 웰니스 모델은 비즈니스의 도메인과 관계없이 두루 사용되는 모델이고, 메디컬 모델은 의학적 효과성과 안전성이 충분히 검증된 디지털 헬스 도메인에만 사용하는 특징적인 모델이다.

3 디지털 프로덕트의 도메인에 따라 다양한 비즈니스 모델을 가질 수 있는데, 지속 가능한 비즈니스 모델을 구축하기 위해서는 관계자가 추구하는 핵심 가치를 이해해야 한다.

4 비즈니스 모델을 도식화하기 위해서는 비즈니스 모델 캔버스라는 템플릿을 활용한다. 비즈니스 모델 캔버스는 관계자에게 전달하는 가치와 의미에 대한 가치 제안, 고객이 어떻게 비용을 지불할지에 대한 수익 구조, 고객에게 제안할 가치 기반을 어떻게 마련할지에 대한 비용 구조로 구성되어 있다.

5 사업의 지속 가능성을 명확히 확인하기 위해 비용 효과성을 따져야 한다. 이는 개발하고자 하는 디지털 프로덕트가 기존의 디지털 프로덕트에 비해 비용적 측면에서 얼마나 효과적인지 계산하는 과정이다. 이를 위해 성과가 동등한지 우월한지, 품질이 얼마 동안 유지되는지, 비용 차이는 어느 정도인지 등을 비교해야 한다.

6 비즈니스 도메인이 세분됨에 따라 비즈니스 모델 캔버스의 요인에 표현적 제원, 구조적 제원, 기능적 제원과 비용 효과성을 추가해 프로덕트의 가치 제안을 올바르게 전달할 수 있는지를 검토한다.

7 비즈니스 모델 캔버스를 작성할 때는 숫자를 포함하는 것이 좋다. 특히 비용 구조와 수익 구조, 비용 효과성의 세 가지 블록은 반드시 숫자로 표기해야 지속 가능성을 객관적으로 평가할 수 있다.

8 인공지능 기술의 도입은 인공지능 기술 사용에 의한 비용 발생, 프로덕트의 가치 제안 및 장기적 관점에서 사업의 지속 가능성에 악영향을 미칠 수 있다.

9 비즈니스 모델은 콘셉트 모형과 조화를 이루어야 한다. 비즈니스 모델이나 콘셉트 모형에서 제안한 가치가 서로 일치하지 않거나 각 모형에 존재하지 않을 경우 그를 제거하거나 수정 보완해야 한다.

설계하기

아키텍처 설계

사람들이 쉽게 이해하고 기억할 수 있는
시스템의 구조를 설계하는 방법

아키텍처는 여러 가지 의미로 사용되지만, 이 책에서는 사람들이 쉽고 편리하게 이용할 수 있는 시스템의 정적인 구조로 정의한다. 똑같은 대형 할인 매장이라도 어떤 매장은 쉽게 원하는 상품을 찾을 수 있는가 하면, 어떤 매장은 원하는 상품을 찾다가 길을 헤매는 경우가 있다. 디지털 시스템을 사용하면서도 비슷한 경험을 한다. 아마존이나 구글처럼 수많은 기능과 정보를 제공하고 있음에도 불구하고 전체 시스템의 구조가 단순하고 명료해서 쉽게 이해하고 활용할 수 있는 반면, 정보나 기능이 많지 않음에도 불구하고 시스템의 전체 구조가 오리무중인 시스템이 있다.

사람이 만든 모든 인공물은 그것이 할인 매장이든 애플리케이션이든 상관없이 구조적인 측면에서의 특성을 가진다. 콘셉트 모형과 비즈니스 모델을 기획하기 위해 시스템에 대한 구조와 기능, 표현 방법에 대한 여러 가지 제원을 파악했는데, 이런 제원들은 아무리 작은 시스템이라고 할지라도 매우 많기 때문에 잘 정리하지 않으면 사용자가 시스템의 구조를 이해하지 못하고 길을 잃어버리기 십상이다. 아키텍처 설계는 디지털 시스템의 제원에 대한 데이터들을 체계적으로 정리해서 시스템의 전반적인 구조를 잡는 단계를 가리킨다.

시스템 제원
- 구조 제원
- 기능 제원
- 표현 제원

데이터
- 사실
- 원리
- 이야기
- 예측
- 절차
- 원칙
- 묘사
- 메타 데이터
- 인공지능 — 인공지능의 한계 (할루시네이션) — 사용자 경험의 문제

범주
- 객관적
- 글자 기준
- 시간 기준
- 숫자 기준
- 주관적
- 주제 기준
- 사용자 기준
- 인공지능 — 인공지능 주도의 분류 — 블랙박스의 문제

관계
- 순차적
- 그리드
- 계층
- 네트워크
- 혼합
- 인공지능 — 인공지능 관계

ER 다이어그램
데이터 제원 정의
↓
데이터 제원과 범주 연결
↓
범주 간의 관계 정의
↓
설계 결과를 도면으로 정리

1. 아키텍처 설계의 의미

콘셉트 모형과 비즈니스 모델 기획 단계에서의 제원과
아키텍처 설계는 어떤 관련성이 있을까?

인간이 만든 모든 인공물은 구조, 기능, 표현으로 정의되는데, HCI에서
이것들은 디지털 시스템의 아키텍처, 인터랙션, 인터페이스로 구체화된
다. 다시 말해 추상적 차원에서는 '구조'를, HCI적 차원에서는 '아키텍처'
라는 용어를 사용해 디지털 시스템의 정적인 구조를 설계한다. 관계자,
과업, 맥락 분석 단계에서 다양한 제원에 대한 정보를 수집하고, 콘셉트
모형과 비즈니스 모델 기획 단계에서 제원들을 활용해 시스템을 기획한
다음, 해당 제원 간의 구조를 설계하는 것이다. 여기서 제원이란 앞서 '분
석'과 '기획'에서 도출한 개발 시스템에 대한 기능적인 특징과 구조적 특
징, 표현적 특징을 의미한다.

　　디지털 시스템에 아키텍처 설계를 적용하기 위해서는 제원에 대한
데이터Feature Data를 어떻게 수집하고 정리할지, 그리고 어떤 데이터를 어
떤 구조로 사용자에게 제공할지를 생각해야 한다. 인공지능 기술이 디
지털 시스템에 도입될 경우 수집되는 데이터의 양과 질이 확연히 달라진
다는 점 역시 고려해야 한다.

　　아키텍처 설계의 과정은 네 단계로 나뉜다. 첫 번째 단계는 사용자
에게 의미 있는 제원에 대한 다양한 데이터를 수집한다. 이 단계에서는
제원 데이터가 주로 어떤 유형인지 알아야 한다. 두 번째 단계에서는 수
집된 제원 데이터를 분류하는 여러 기준을 알아보고, 그중 알맞은 기준
에 따라 제원을 범주로 분류한다. 세 번째 단계에서는 두 번째 단계에서
분류된 제원 데이터의 범주 간의 관계를 설정한다. 마지막으로 네 번째
단계는 아키텍처 설계의 결과를 도면으로 정리한다. 아키텍처 설계의 네
단계를 좀 더 구체적으로 살펴보자.

2. 제원 데이터의 유형

제원 데이터에는 어떤 유형들이 있으며,
인공지능 기술 도입을 위해 추가적으로 고려할 유형은 무엇일까?

2.1. 일반적인 제원 데이터 유형

아키텍처 설계를 위한 제원 데이터에는 사실, 절차, 원리, 원칙, 이야기, 묘사, 예측, 메타데이터 등이 있다. 먼저 각각의 제원 데이터가 가지는 의미가 무엇인지 알아보고, 디지털 헬스의 예시를 통해 각 제원에 대한 데이터 유형의 특징을 자세히 살펴보자.

사실

'사실'이란 별다른 설명이 없어도 누구나 수긍할 만한 구체적 데이터를 의미한다. 즉 실제로 있는 일로, 설명하지 않아도 대부분 사람이 이해할 수 있는 구체적인 자료이다. 구체적인 사실을 전달하는 대표적인 예로 뉴스 콘텐츠가 있다. 뉴스 콘텐츠는 구체적인 사실을 빠르고 신속하게 전달하며, 육하원칙에 따라 언제 어디서 누가 어떤 사실을 왜 그런 방식으로 기술했는지를 명확하게 하는 특징이 있다.

사실 데이터는 정보의 양은 적은 편이나 구체성이 높고, 데이터 자체의 난이도가 낮은 특징을 보인다. 사실과 관련된 자료는 주로 텍스트 중심으로 제공되지만, 사용자의 직관적인 이해를 돕기 위해 추가적인 이미지가 동시에 제공되기도 한다.

디지털 헬스 분야에서 주목하는 사실 데이터로는 디지털 표현형 데이터가 있다. 디지털 환경에서 스마트폰이나 웨어러블 기기와 같은 디지털 장치를 통해 수집, 측정 및 분석되는 객관적이고 정량화할 수 있는 생리 및 행동 데이터가 디지털 표현형 데이터이다.[1][2] 표현형이란 관찰할 수 있는 개인의 특징으로, 눈 색깔이나 키와 같은 생김새뿐만 아니라 걸음걸이와 같은 행동이나 혈압과 같은 생리적 특성과 같은 다양한 생명 현상을 포함한다.[3]

기존의 표현형 데이터는 자가 보고 설문에 의존해 왔지만, 디지털 기술의 발전으로 센서를 통한 측정이나 활동 기록의 수집이 가능해졌다.[4] 이렇게 수집된 데이터는 특정 질환과 연결되어 환자의 상태를 모니터링하거나 예측 및 설명하는 디지털 바이오마커로 활용될 수 있다. 이

와 같은 표현형 데이터는 특히 정신 의학에서 유용하다.[5] 그 이유는 과거에는 객관적으로 측정할 수 있는 생물학적 지표가 거의 없고 진단 범주가 명확하지 않았기 때문이다. 이에 대한 예시로 웨어러블 디바이스를 통해 사용자의 행동 데이터를 수집해 우울증 진단에 활용하는 웨어러블 기기가 있다.[2][6][7] 한 연구에서 267명의 참가자를 대상으로 14일 동안 '핏비트 차지2Fitbit Charge2'라는 스마트밴드를 착용한 채 생활하게 했다.[7] 이때 측정한 사용자의 신체 활동과 수면 패턴, 걸음 수, 심박수 등의 디지털 표현형 데이터를 사용자가 직접 응답한 우울증 설문 점수와 비교한 결과, 우울증이 심각할수록 야간 심박수 변화가 더 큰 것을 발견했다. 이를 통해 야간 심박수라는 표현형 데이터를 우울증을 측정하는 디지털 바이오마커로 활용할 수 있었다.

절차

'절차'란 순차적으로 진행되어야 하는 과정에 관해 설명하는 자료로서 대부분 사용자가 수행해야 하는 행위의 순서를 지정해 준다. 즉 시스템이 실제로 어떻게 작용하는지보다는 그 시스템을 사용하기 위해 사용자가 어떤 작업을 어떤 순서에 따라 수행하는지를 알려주는 자료이다. 예를 들어 '알츠가드'를 활용하기 위해 '먼저 카카오톡 앱을 열고, 상단에 있는 플러스 친구 버튼을 누르고, 확인 버튼을 누른다.'와 같은 카카오톡 플러스 친구로 등록하는 단계에 대한 정보가 절차 유형이다.

　따라서 절차 중 어느 한 단계라도 사용자가 해당 사항을 이해하지 못하면, 프로덕트의 이용 자체가 중단되어 버리기 때문에 어떻게 절차 정보를 제공하는지는 사용자가 최적의 경험을 할 수 있느냐의 여부에 큰 영향을 미친다.

원리

'원리'는 내용 구성 중 특정 기능이나 서비스 자체의 구체적 작동 원리 및 진행 과정에 대한 자료를 의미한다. 간혹 '절차'나 '개념'과 혼동되는 경우도 있지만, 분명한 차이점이 존재한다. 절차는 대부분 사용자가 수행해야 하는 순차적 행위의 단계를 지정하는 자료를, 개념은 간단한 사전적 정의를 의미하는 반면, 원리는 시스템이 작동하는 체계에 대한 자료를 의미한다.

예를 들어 웹사이트에서 고객의 신상 자료를 안전하게 관리하기 위해 SSLSecure Socket Layer이나 SETSecure Electronic Transaction 등의 보안 시스템을 도입했다고 가정하자. 고객이 SSL이나 SET 기반의 웹사이트에서 지불 및 결제하기 위해 취해야 할 행동에 관한 순차적 지식을 제공했다면 이는 절차에 해당하고, SSL이나 SET가 무엇인지에 대해 간단하게 사전적 정의를 제공했다면 이는 개념에 속한다. 반면에 SSL이나 SET의 안전성을 고객에게 확신시키기 위해 '인증 기관의 역할' '인증서의 발급' 등과 같은 방식을 사용해 안전하다는 설명을 포함했다면, 이는 원리라고 볼 수 있다. 원리와 관련된 내용은 절차에 비해 더 근원적이고 전문적이기 때문에 이를 일반 사용자가 쉽게 이해할 수 있도록 노력을 기울여야 한다. 예를 들어 사용자의 이해를 도울 수 있는 이미지 자료를 사용할 수 있는데, 그림 1은 '알츠가드'가 어떤 원리로 노년층에게 치매 예방 수단이 될 수 있는지 이해하기 쉽도록 이미지로 보여주고 있다.

그림 1 '알츠가드'의 구성 요소인 '새미톡'의 원리에 대한 이미지 활용(출처: 카카오스토리)

원칙

'원칙'은 시스템이 사용자에게 제시하는 일종의 가이드라인 개념으로, 시스템 이용 시 사용자가 준수할 행동 요령에 대한 내용이다. 일반적으로 프로덕트를 사용한 지 얼마 되지 않은 초보자를 위해 제공하는 자료로서, '전문가라면 이렇게 한다.'는 전문가적 관점의 자료들이 원칙에 해당한다. 원칙은 사용자에게 직접 요구하는 형식을 취할 수도 있고, 성공 사례 등을 제공하는 것처럼 간접적인 형식을 취할 수도 있다. 원칙을 제공

할 때는 시스템이 제공한 원칙에 대해 사용자가 납득할 수 있는 이유를 제시해야 하며, 동시에 이를 준수했을 때 얻을 수 있는 효과도 제시해야 한다. 원칙의 이유와 효과를 사용자가 신뢰하지 못한다면, 해당 시스템이 제공하는 원칙은 사용자로부터 외면당한다.

디지털 헬스 분야에서는 원칙이 특히 중요하다. 약 처방에 '하루 3회, 식후 30분'이라는 원칙이 있듯이, 디지털 헬스 시스템 또한 적정 사용 시간을 지켜야 좋은 효과가 나타나기 때문이다. 따라서 사용자에게 정확한 원칙 데이터를 제공하고 이를 준수해야 할 필요성을 명시해야 한다. 정확한 원칙 수립을 위해서는 디지털 헬스 프로덕트를 얼마만큼 사용해야 가장 효과적인지, 연구를 통해 뒷받침해야 한다.

사용자에게 원칙을 적절히 제시하고 있는 좋은 사례로 ADHD 아동을 위한 디지털 치료 기기 '엔데버RX Endeavor RX'가 있다. '엔데버RX'는 하루 25분, 주 5회 실시해야 한다는 권장 사용 시간을 명시적으로 드러내어 사용자가 원칙을 숙지할 수 있도록 돕는다.[8] 또한 이런 원칙에 따라 사용했을 때 왜 치료 효과가 좋아지는지에 대해 참고문헌을 통해 설명하고 있다.

한편 최근 많은 서비스가 단순히 책임 회피용으로 약관이나 사용 시 주의 사항을 제시하는 경우가 있는데, 이는 원칙 자료를 제대로 활용하지 못하는 결과를 초래하기 때문에 지양해야 한다.

이야기

'이야기'는 과거에 실제 있었거나 또는 가상적으로 만들어 낸 특정 경험담을 의미한다. 우리는 어렸을 때부터 어른들이 들려준 '옛날 옛적에'로 시작하는 이야기에 익숙해져 있으며, 그런 의미에서 이야기는 사용자에게 매우 친숙한 형태의 데이터이다. 최근 개인 미디어의 영향이 커지면서 이야기라는 형식의 데이터가 블로그나 개인 홈페이지를 통해 공개되고 있다. 이런 유형의 자료는 비공식적이며, 대부분 무료로 제공되고 사용자가 직접 만들어 낼 수 있다는 특징이 있다. 이야기 형태의 자료가 주목받는 이유는 무료이기 때문에 접근하기 쉽기도 하지만, 무엇보다 익숙하고 즐거운 데다 누구나 쉽게 참여할 수 있으며 자유롭게 표현할 수 있기 때문이다.

이야기는 보통 두 가지 형태로 제시되는 경우가 많다. 첫째는 일반

적인 소설의 형식에서 볼 수 있는 텍스트의 형태이다. 대표적인 사례가 블로그이다. 이 서비스에서는 사용자의 자발적 참여를 통해 자기 경험을 텍스트 형태의 이야기로 표출한다. 둘째는 텍스트와 함께 사진과 같은 이미지 자료를 제공하는 경우이다. 그림 2는 '알츠가드' 서비스가 카드 뉴스 형식을 이용해 간단한 이야기를 사용자에게 전달한다. 이 경우 이미지를 통해 많은 사람이 이야기 내용을 쉽게 이해할 수 있다.

그림 2 '알츠가드' 서비스 내 치매에 대한 카드 뉴스 형식의 이야기 자료

묘사

'묘사'는 특정 대상을 여러 가지 방식으로 표현하는 자료이다. 최근 들어 멀티 미디어를 활용한 자료가 많이 등장하고, 기능보다는 감성적 이미지나 음악 등 유희적 가치를 위해 사용하는 콘텐츠가 많아지면서 묘사 자료에 대한 중요도가 높아지고 있다. 이미지와 음악과 같은 멀티 미디어적 자료는 사실이나 원칙 또는 원리와는 달리 사용자의 감성에 영향을 준다. 기존의 개념, 절차, 원리, 원칙 등은 사용자의 이해를 돕기 위한 자료인 반면, 이미지와 음악으로 표현되는 묘사 자료는 사용자의 개인적 취향과 관련이 있는 데이터 유형으로 사용자의 주관적인 선호도에 따라 자료의 가치가 좌우되는 경향이 강하다.

묘사 데이터는 시각 자료, 청각 자료, 그리고 진동을 이용한 촉각 자료로 나눌 수 있으며, 디지털 기술이 발달하면서 시각 및 청각, 그리고 촉각 자료를 동시에 사용해 묘사의 사실성을 높이는 방향으로 발전하고 있다. 이에 대한 사례로 '트립TRIPP'이라는 멘탈 헬스케어 서비스가 있다.[9] '트립'은 VR 기술을 활용한 시각 자료와 사운드 주파수를 이용한 청각 자

료를 통해 몰입도 높은 경험을 제공한다. 이를 통해 사용자는 집중력 향상과 정서적 안정감을 경험할 수 있다.

예측

'예측'은 수집한 자료를 확률이나 통계와 같은 추가 분석을 거쳐 향후 추세를 예상하는 자료를 의미한다. 예측 자료는 고대 시대의 제사장이나 무속인부터 시작해 현대의 증권 브로커나 날씨 예측 서비스까지 다양하게 범위를 넓혀왔다.

디지털 헬스의 대표 사례로 아이폰의 수면 분석 앱 '슬립 사이클 Sleep cycle'이 있다.[10] '슬립 사이클'은 사용자의 뒤척임을 중력 센서로 감지해 깨어 있는 상태와 꿈을 꾸는 상태, 그리고 깊은 잠을 자는 상태로 구분한다. 이를 바탕으로 가장 상쾌하고 쉽게 깰 만한 시간을 예측해 알람을 울려준다. 또 다른 사례로 '컴패니언MX Companion MX'가 있다. 이 서비스는 오디오 다이어리를 녹음하는 프로그램으로, 사용자의 목소리를 분석해 불안 징후를 감지한다. 이를 통해 사용자가 느끼는 우울한 기분이나 주변에 대한 관심 감소, 회피 및 피로와 같은 요인에 점수를 매기는 방식으로 시간에 따른 변화를 추적한다. 7년 동안 1,500명 이상의 환자를 대상으로 테스트한 결과, 어느 정도의 우울증과 PTSD 증상을 예측할 수 있었다.[11]

여기서 한 가지 중요한 점은 데이터의 수집과 분석 및 활용에서 윤리적 문제를 해결하는 것이다. 예측의 정확성을 높이기 위해서는 중요한 데이터를 수집해야 하는데, 그러다 보면 알권리를 위한 정보 수집과 사생활 보호(프라이버시권) 사이에 충돌이 일어날 수 있기 때문이다.

메타데이터

'메타데이터 Meta Data'는 다른 데이터를 설명하는 데이터이다.[12] 이전에는 데이터베이스에서 정보를 찾는 수단으로 검색엔진이 사용되었고, 사람에게 보이지 않는 형태였다. 그러나 점차 특정 이슈와 관련된 키워드를 가시화해 사용자의 관심도를 표시하거나 사용자가 스스로 분류하게 하는 방법이 사용되고 있다.

'메타데이터'의 대표적인 사례로 태그 Tag가 있다. 태그는 기존의 글이나 사진, 음악, 동영상 등 모든 유형의 자료에 붙일 수 있고, 기존 자료

를 해석하는 단서로 작용한다. 디지털 헬스 분야에서 태그는 사용자의 질병 상태나 증상을 설명하는 데 사용되는데, 태그 생산은 기존 자료의 생산자가 직접 할 수도 있고 자동으로 생산될 수도 있다. 태그 정보가 쌓이면 그 자체로 의미 있는 자료로 활용된다.

'메타데이터'가 수집되어 태그가 쌓이면 전체적인 흐름을 한눈에 파악할 수 있다. 한 연구에서는 인터넷 검색 패턴 데이터로 코로나19 확산을 추적하는 연구를 진행했다.[13] 32개국의 코로나19 증상과 관련된 인터넷 검색어에 라벨링 작업을 실시한 결과, 열, 기침, 콧물, 인후통, 오한 등의 초기 증상을 검색하고 약 5일 뒤에 '숨 가쁨'이라는 검색어가 이어지는 것을 확인했다. 이렇게 인터넷 검색어를 통해 질병의 상세 변화를 확인할 수 있었다. 이는 '메타데이터'의 태깅을 적극적으로 활용한 사례로, '메타데이터'의 장점은 상호 연관성에 있다. 기존 자료에 '메타데이터'가 더해지면 데이터 간의 상호 연관도가 높아지면서 정보의 가치가 상승하는 효과가 있다.[14]

2.2. 인공지능과 제원 데이터

제원 데이터는 인공지능을 통해 더욱 풍부하게 구성할 수 있다. 예를 들어 생성형 인공지능의 발전으로 텍스트나 이미지 생성이 가능해졌고, 소설, 이미지, 비디오, 미술 등 다양한 콘텐츠 생성이 가능해졌다. 특히 제원 데이터 중 오랫동안 많은 인공지능 모델이 목표로 한 '예측'과 '사실' 제원 데이터는 인공지능 기술을 통해 얼굴 인식이나 주가 예측 등 다양한 분야의 의사 결정에 도움을 주고 있다.[15] 인공지능을 통해 제원 데이터를 구성하기 위해서는 반드시 고려해야 할 두 가지 사항이 있다.

첫째, 인공지능을 통해 제원 데이터를 구성하는 데에는 분명한 한계가 존재한다는 것이다. 대표적인 예시로 'GPT'와 같은 생성형 인공지능은 사용자의 요청에 따라 적절한 문장이나 이미지를 생성하지만, 할루시네이션의 문제가 있다.[16] 이는 생성형 인공지능이 학습하지 못한 경우를 맞닥뜨릴 때 자주 발생한다. 이를 해결하기 위해 인공지능 모델의 개선이 이루어지고 있고, 'Act as(~처럼 행동하라)'라는 지침을 생성형 인공지능에 제공하는 등의 방안이 강구되고 있다. 하지만 할루시네이션을 비롯한 인공지능의 한계는 여전히 존재하고 있고, 앞으로도 존재할 것이기

때문에 인공지능에 너무 많은 것을 의존하는 것은 위험하다.

둘째, 데이터 수집에서 발생하는 제약이나 사용자 경험을 고려하지 않을 경우 많은 문제가 발생할 수 있다. 인공지능 기술을 통해 다양한 제원 데이터를 수집할 수 있게 됨에 따라 사용자가 처음 경험하는 데이터 수집 과정이 발생할 수 있는데, 이에 대해 사용자가 불편함을 느껴서는 안 된다. 예를 들어 '마음검진'을 통해 심장박동 변이량을 수집할 때 소음과 조명 조건의 제한이 너무 엄격하게 설정되어 있으면 사용자는 계속해서 장소를 옮겨 다녀야 한다. 이 경우 사용자는 '마음검진'의 사용을 거부하거나 포기할 수 있고, 서비스에 대한 부정적인 평가를 할 수 있다. 따라서 데이터의 수집을 위해 설정한 제한 조건이 오히려 발목을 잡지는 않는지 확인해야 한다. 또한 수집 과정에서 사용자가 불쾌감이나 의심을 가지게 하면 안 된다. '마음검진'을 통해 심장박동 변이량을 수집할 때 사용자의 얼굴을 촬영하는데, 심장박동 변이량의 산출을 위해 사용되는 얼굴의 영역은 미간과 볼 영역밖에 없으며, 영상이 별도로 저장되는 것은 아니다. 하지만 사용자의 입장에서는 얼굴 촬영 자체가 불쾌하게 느껴질수 있으며, 영상을 저장하는 것이 아닐지 하는 의심을 할 수 있다. 따라서 영상 데이터는 저장되지 않는다는 점과, 실제로 어떻게 데이터가 가공되어 저장되는지를 상세히 안내할 필요가 있다.

결론적으로 인공지능이 할 수 있는 것과 할 수 없는 것을 명확히 알고, 할 수 있는 것에 대한 한계를 아는 것은 HCI 전문가에게 매우 중요한 역량이다. 만약 인공지능의 한계를 무시하고 기획 및 설계를 수행할 경우 개발 단계에서 큰 난항을 겪을 수 있고, 설령 개발이 이루어지더라도 사용자에게 신뢰받는 디지털 프로덕트가 되지 못할 확률이 높다. 또 인공지능의 활용을 위해 데이터를 수집하고자 한다면 사용자의 동의를 반드시 받아야 하며, 이전에 비해 더욱 많은 데이터를 수집하는 만큼 사용자가 경험하게 될 여정을 섬세하게 구성해야 한다. 만약 이런 과정을 무시하고 데이터를 수집하려고 한다면, 디지털 시스템에 대한 사용자의 호감을 떨어트릴 위험이 있다. 이를 위해 HCI 전문가는 기획자 및 개발자와의 적극적인 소통을 통해 인공지능을 이해하고, 유의 사항을 상호 공유해 사용자 경험상의 문제가 발생하지 않도록 예방해야 한다.

3. 제원 데이터의 분류

다양한 제원 데이터를 효과적으로 관리하기 위한 분류 방법은 무엇일까?

다양한 유형의 제원 데이터가 모이면, 다음 단계는 제원 데이터를 특정 기준에 따라 분류하는 것이다. 제원 데이터의 분류에서 중요한 요소는 어떤 범주와 분류 기준을 사용할지를 결정하는 것이다. 제원 데이터를 분류하는 방법은 크게 '객관적 분류 방법'과 '주관적 분류 방법'으로 나뉜다. 객관적 분류는 누가 분류하든지 상관없이 동일한 결과를 나타내지만, 주관적 분류는 분류자의 주관에 따라 결과가 달라진다.

3.1. 객관적 분류 방법

객관적 분류 방법은 범주가 상호 배타적이고 분류 기준을 정형화할 수 있는 분류 방법이다.[17] 범주가 상호 배타적이라는 의미는 하나의 제원 데이터가 동시에 여러 범주에 속하지 않고 반드시 한 범주에만 속한다는 것이며, 정형화된 분류 기준이란 사람의 주관적인 판단 없이 기계적으로 분류할 수 있다는 것이다. 따라서 객관적 분류 방법은 누구든지 동일한 범주와 분류 기준을 가지고 있고, 제원 데이터를 한 번 분류하면 다시 분류할 필요가 없기 때문에 상대적으로 실행하기 쉽다. 객관적인 분류 방법으로 자주 사용되는 기준은 다음과 같다.[13]

글자 기준

글자 기준Alphabetic Classification은 첫 글자의 기호적 순서에 따라 데이터를 구성하는 방법이다. 사용자가 찾고자 하는 대상의 이름과 제목을 정확하게 알고 있지만, 어디에서 찾아야 하는지 알 수 없는 경우에 많이 쓰인다. 글자 기준은 많은 사람이 오래전부터 배워서 익숙한 분류 방법으로, 자료의 양이 많으면서도 자료 간의 연관성이나 계층 관계가 불명확한 경우에 주로 사용한다. 그림 3은 나이키 런클럽Nike Run Club 회원가입 시 선택하는 국가명을 글자 기준으로 제공한다.

그림 3 '글자 기준'으로 한 나이키 런클럽 회원가입 시 국가 선택[18]

시간 기준

시간 기준Chronological Classification에 따라 데이터를 구성하는 경우는 시간 자체가 중요한 의미를 가진 정보일 때, 최신 정보와 그 이전 정보를 구분해야 할 때, 시간별 변화를 한눈에 파악해야 할 때이다. 그림 4는 혈당 추세를 볼 수 있는 닥터 다이어리 서비스로, 혈당의 변화를 타임라인 형태로 나타내 혈당 변화를 한눈에 파악할 수 있게 한다. 이 밖에도 다양한 질병의 증상 관리를 히스토리처럼 제공한 데이터를 시간 기준에 따라 나누거나 디지털 바이오마커 측정 이후 시간별로 환자의 상태를 모니터링할 수 있다.

그림 4 '시간 기준'으로 한 타임라인으로 혈당 추세를 보여주는 닥터 다이어리[19]

숫자 기준

숫자 기준Numerical Classification은 숫자 자체가 어떤 의미를 가지지 않고 분류의 기준으로만 사용되는 경우이다. 숫자 기준이 문자 기준이나 시간 기준과 다른 점은 중요성이나 속성과 같은 정보를 제공하지 않고, 오직 분류 정보를 수학적인 관계에 따라 나타낼 수 있다는 점이다. 예를 들어 바코드의 숫자들은 그 값이 어떤 의미가 있는 것이 아니라 분류를 위한 숫자에 해당한다.

3.2. 주관적 분류 방법

주관적인 분류 방법은 범주 자체나 자료를 범주에 분류하는 기준이 주관적이라 정형화하기 어렵다. 사람마다 분류하는 방법이 다를 수 있어 어떤 의미에서는 애매모호한 분류 방법일 수 있다.[20] 객관적인 분류 방법과 비교했을 때 상대적으로 더 분류하기도 어렵고 관리하기 힘든 방법이 주관적인 분류 방법이다. 그런데도 주관적인 분류 방법을 많이 사용하는 이유는 사람들이 일반적으로 정보를 구성하고 검색하는 방법이 주관적이기 때문이다. 즉 사람들은 종종 불명확한 분류 기준이나 검색 기준을 가지고 정보를 찾는 경우가 많은데, 그런 경우에는 주관적인 분류 방법을 통해 구조화된 정보가 더 유용할 수 있기 때문이다. 주관적인 분류 방법으로 자주 사용하는 기준은 다음과 같다.

주제 기준

주제별로 자료를 분류하는 방법이다. 주제 기준Topical Class-ification은 사용자에게 중요하게 고려되는 속성에 따라 유사한 데이터끼리 묶을 때 주로 사용한다. 이때 분류법의 선택은 중요한 결정인 만큼 시스템의 목적에 맞는 분류법을 선택해야 하고, 개발자의 편견을 피해 사용자가 보편적으로 생각하는 기준에 맞춰 데이터를 분류해야 한다.

주제별 분류는 특히 대규모 데이터를 분류하는 데 유용해 다양한 시스템에 사용되고 있다. 예를 들어 호흡 측정 및 기침 등을 통해 폐 기능에 대한 바이오마커를 추출하는 연구에서는 수집된 데이터의 양이 방대해 연구원별로 '기침'이나 '쌕쌕거림'과 같은 주관적인 증상을 식별해서 데이터를 분류한다.[21]

사용자 기준

사용자 기준User Classification은 시스템을 이용하는 사용자 집단에 따라 분류하는 방법이다. 이 방법은 사용자를 몇 개의 하위 집단으로 구분하는데, 집단별로 원하는 자료가 명확하게 구분될 때 사용하는 방법이다. KGC인삼공사의 '케어나우' 서비스를 예로 들 수 있다. '케어나우'에서는 그림 5에서 보여주는 것처럼 사용자의 건강 습관에 따라 맞춤 영양 가이드와 생활 가이드 정보를 볼 수 있다.[22]

사용자 기준은 다시 '개방형 분류'와 '폐쇄형 분류'로 나눌 수 있다. 개방형 분류는 사용자가 자신이 속한 범주에 분류된 자료뿐만 아니라 다른 범주에 속한 자료도 사용하는 경우를 의미한다. 예를 들어 카드 회사는 사용자 성격에 따라 제공하는 자료를 구분하는데, 사용자가 개인인지 기업인지 등에 따라 정보를 분류하지만 개인 사용자도 기업 사용자의 정보를 볼 수 있다. 반면 폐쇄형 분류는 자신이 속한 범주 이외에 자료는 사용할 수 없는 경우를 의미한다. 카드 회사는 사용 실적에 따라 고객을 일반 고객과 최우수 고객으로 구분해 각기 다른 자료를 제공한다. 즉 최우수 고객이 보는 정보는 일반 고객이 볼 수 없는데, 이를 폐쇄형 분류라고 한다.[23]

그림 5 '케어나우'의 맞춤 건강 리포트에 따른 생활 가이드 정보[22]

3.3. 인공지능을 통한 분류

인공지능 기술이 보급되기 전까지는 '주관적 분류'를 사람이 직접 수행했지만, 이제는 시스템이 직접 분류할 수 있게 되었다. 구체적으로 설명하면, 이전에는 주제 기준이나 사용자 기준을 형성하기 위해 프로덕트 제공자가 일반적인 기준을 구성하고, 데이터의 분포를 확인해 기준을 조금씩 수정했다. 하지만 방대한 양의 데이터를 처리하기 위한 하드웨어의 가격이 하락하고 인공지능 모델의 성능이 비약적으로 상승함에 따라 인공지능 기술이 보편화되었고, 이에 따라 데이터의 분류를 인공지능 시스템이 주도해 수행할 수 있게 되었다. 특히 2017년 공개된 구글의 트랜스포머Transformer 모델이나 [24] 'Chat GPT'로 유명한 OpenAI가 2018년에 최초로 공개한 GPT 모델의 등장[25]은 맥락을 고려한 텍스트의 분류를 가능하게 해주었다. 또한 2012년 이미지 인식 경연대회ILSVRC 이후 딥러닝을 활용하면 종래의 머신러닝 기법에 비해 이미지 인식의 정확도가 매우 높아짐이 알려졌고,[26] 이에 따라 이미지 인식 역시 시스템의 주도하에 수행할 수 있게 되었다.

한편 인공지능의 도움으로 여러 형태의 데이터를 분류할 수 있게 되었지만, 이에 따른 문제 역시 존재한다. 딥러닝은 블랙박스의 문제를 가지는데, 블랙박스의 문제란 인공지능 모델이 어떤 이유로 그런 결론을 내리게 되었는지를 사용자가 알 수 없다는 것이다.[27] 이는 분류된 결과 혹은 분류 과정을 디지털 프로덕트의 사용자뿐만 아니라 프로덕트 제공자도 알 수 없다는 문제로 이어진다. 물론 분류된 결과가 인간의 상식과 합치될 경우 이를 그대로 받아들일 수 있지만, 그렇지 않을 때는 사용자에게 분류의 결과를 제공하는 것이 무의미해진다. 따라서 인공지능이 분류한 결과를 있는 그대로 사용자에게 제공하는 것은 옳은 방향이라고 할 수 없다. 분류 결과에 대해 사용자가 이해할 수 있는지를 충분히 고민해야 하는데, 이는 HCI 전문가와 데이터 분석가의 협업을 통해 이루어진다.

4. 제원 데이터의 범주 관계

제원 데이터의 분류된 범주 간에는 어떤 관계성이 존재할까?

제원 데이터와 이를 특정 범주에 분류하는 방법에 대해 알았다면, 이제 제원 데이터의 범주 간의 관계를 알아야 한다. 분류된 범주 간의 관계성을 통해 사용자에게 어떻게 제원 데이터를 전달할 수 있을지 살펴보자.

순차적 관계

순차적 관계는 시스템을 구성하는 가장 단순한 관계로, 우리에게는 친숙한 관계이다. 제원에 대한 데이터가 근본적으로 서술적이거나 시간의 흐름에 따르는 경우, 또는 구성 요소 간에 명확한 논리적 질서가 있을 경우에 적합한 방법이다.

순차적 관계가 적절한 이유는 한 범주에 모든 정보를 나열하는 것이 사용자에게 혼란을 줄 수 있기 때문이다. 특히 작은 화면과 제한된 입력장치 때문에 PC에서처럼 많은 정보를 한꺼번에 담기 어려운 스마트폰 애플리케이션은 순차적 관계를 주로 활용한다. 또한 구술적 이야기처럼 정보의 성격 자체가 순차적일 경우, 예를 들어 어떤 절차 방법을 설명할 때는 순차적 관계가 적절하다. 그러나 범주 간의 관계가 길고 복잡한 경우에는 순차적 관계가 오히려 사용자에게 불편함을 준다는 단점이 있다. 그러므로 순차적 관계 속에서도 사용자와의 적절한 상호작용성이 확보되어야 효과적으로 제공될 수 있다. 심리 상담 헬스케어 서비스 '트로스트Trost'의 회원가입 절차는 순차적 관계의 좋은 예시라고 할 수 있다. '트로스트'의 회원가입은 직렬의 순차적 관계로 구성되어 있다. 사용자의 감정이나 선호 등 자칫하면 민감할 수 있는 회원가입 절차를 편안하게 묻고 답하는 형식으로 제공한다.[28]

그림 6 순차적 관계

그리드 관계

그리드 관계는 데이터의 범주를 바둑판식으로 구성하는 방식이다. 이 방식은 하나의 범주에 대해 여러 가지의 분류 기준이 있고, 이 분류 기준들이 독립적으로 존재하는 경우 사용할 수 있다. 두 가지의 분류 기준이 독립적으로 존재한다는 것은 하나의 기준이 다른 기준에 의해 영향을 받지 않는다는 것을 의미한다.

그리드 관계의 가장 기본적인 형태는 두 개의 분류 기준을 사용하는 것이다. 이는 그림 7처럼 두 개의 순차적 관계가 격자형으로 겹쳐 있다고 볼 수 있다. 범주 간의 관계는 수평적이고 수직적인 순차적 형태로 표현된다. 이런 그리드 관계에서는 상위 정보와 하위 정보로 이동할 수 있는 수직적 링크와 이전 정보와 다음 정보로 이동할 수 있는 수평적 링크가 필요하다. 따라서 그리드 관계를 위한 기본 링크는 순차적 관계를 위한 기본 링크인 이전 정보와 다음 정보가 하나는 수평축으로, 다른 하나는 수직 축으로 제공된다.

그리드 관계의 장점은 사용자가 관계의 수직, 수평 틀을 이해하면 효율적인 이동이나 정보 검색이 가능하다는 것이다. 이는 그리드 관계가 사용자에게 여러 가지 갈래로 정보를 제공하기 때문이다. 반면 그리드 관계의 단점은 그리드 관계를 사용하기 위해 많은 양의 정형화된 데이터를 독립적인 기준에 따라 구분할 수 있어야 한다는 것이다. 그러나 현실 세계의 대부분 데이터는 그리드 관계를 사용할 만큼 정형화되어 있지 않다는 데 문제점이 있다.

그림 7 그리드 관계

계층 관계

계층 관계는 상위개념(큰 범주)과 하위개념(작은 범주)이 위계적 구조로 구성된 관계를 의미한다. 움직일 수 있는 기본적인 링크는 각 정보에서 상위 계층의 정보로 이동하는 링크UP와 하위 계층의 정보로 이동하는 링크DOWN의 두 가지 유형으로 구성된다. 엄격한 의미의 계층 관계는 모든 하위개념에 대해 한 개의 상위개념만이 존재할 때를 의미한다. 이처럼 순수한 계층 관계를 위해서는 단지 상하 이동만을 허용해야 한다.

계층 관계는 복잡한 정보를 구성하기에 좋은 방법이며, 사용자 대부분이 계층 관계에 매우 친숙하다는 장점도 있다. 그래서 대부분의 디지털 시스템이 계층 관계를 기본적인 관계로 가져가는 경우가 많다. 특히 제한된 화면에서 많은 정보를 제공해야 하는 모바일 프로덕트는 계층 관계가 더 중요한 역할을 한다. 예를 들어 디지털 헬스 서비스인 '메디토Medito'의 명상 콘텐츠 제공 방식은 상위 계층을 주제 기준으로 삼아 하위 제원 데이터를 분류해서 계층 관계로 나타낸다. 사용자는 상위 계층을 선택하면 그에 해당하는 하위 계층의 제원 데이터를 볼 수 있다. 또한 '메디토'에서는 상위 계층과 하위 계층의 색상을 통일해 같은 계층에 해당한다는 것을 한눈에 파악하게 한다.[29]

그러나 계층 관계는 시스템 제원에 대한 데이터들이 계층 관계를 맺고 있지 않거나 모호한 경우, 사용자가 원하는 제원을 쉽게 찾지 못한다는 단점이 있다. 각 계층에 데이터의 분류가 잘못 이루어져 있으면, 사용자가 제원을 찾는 과정에 어려움을 겪을 수 있다.

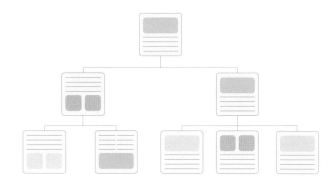

그림 8 계층 관계

네트워크 관계

네트워크 관계는 개별 자료들이 특정 구조 없이 연결되어 있는 복잡한 관계를 말한다. 일반적으로 계층 관계와 네트워크 관계의 가장 큰 차이점은 계층 관계는 하나의 범주에 대한 상위 범주가 하나밖에 존재하지 않지만, 네트워크 관계에서는 하나의 범주에 여러 개의 상위 범주가 동시에 존재할 수 있다. 계층 관계에서 범주 간에 상호 참조된 링크Cross-Referenced Links나 도약 이동Jump Links을 가능하게 하는 링크들이 증가하면, 사이트의 관계 자체가 일정한 형식이 없는 네트워크의 형태를 형성하게 된다. 그림 9는 전형적인 네트워크 관계의 특징을 보여주고 있다.

네트워크 관계의 장점은 개발자의 의도와 상관없이 사용자 스스로 시스템을 자유롭게 탐색할 수 있다. 이런 관점에서 네트워크 관계는 뛰어난 상호작용성을 제공한다. 정해진 시간 동안에 어떤 일을 반드시 수행하는 것보다는 시간에 구애받지 않고 다양한 정보를 탐색하는 것이 서비스에 적용하기에 적당하다.

그러나 네트워크 관계에서는 원하는 정보를 얻기 위해 특정 페이지에 접근하기는 쉬워도 전반적인 구조를 이해하기 힘들어 사용자에게는 혼동을 줄 수 있다. 일반적으로 사용자가 쉽게 파악할 수 있는 기승전결의 순차적 관계나 계층 관계가 아니기 때문에 사용자가 전체 구조를 파악하는 과정이 상대적으로 어렵다.

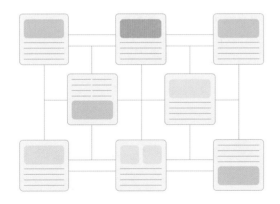

그림 9 네트워크 관계

혼합 관계

요즘의 대부분 시스템은 계층 관계를 기본으로 하고, 이에 더해 부분적으로 여러 가지 관계를 혼용해서 사용하는 혼합 관계를 채택한다. 다시 말해 기본적으로 전체적인 구성은 계층 관계를 채택하고, 일부 순차적 절차가 있는 부분에만 순차적 관계를 부가적으로 사용하는 것이다. 충분히 정형화된 정보를 입수할 수 있는 부분은 그리드 관계를 사용하고, 사용자의 몰입을 유도하고자 하는 부분은 네트워크 관계를 부분적으로 사용할 수 있다. 이처럼 한 시스템 내에 여러 가지 관계를 혼용해서 사용하는 것을 가리킨다.

인공지능이 생성하는 관계

인공지능이 생성하는 관계는 사용자에 의해 만들어진 메타데이터를 중심으로 인공지능 학습을 통해 구성되는 조직 관계이다. 계층 관계가 개발자 입장에서 엄격하게 범주의 계층을 규정한 것이고, 네트워크 관계가 그런 계층을 어느 정도 유연하게 만드는 관계라고 한다면, 인공지능 관계는 아예 관계성 자체가 없는 상황에서 사용자가 공동으로 협력해서 만든 제원 데이터를 인공지능 학습을 통해 관계를 형성해 나가는 것이다.

인공지능 관계의 장점은 데이터의 내용과 양이 달라짐에 따라 정보를 재분류하거나 재가공할 필요가 없으므로 시시각각 변하는 데이터에 유연하게 대처할 수 있다. 또 키워드만으로 데이터를 제공하므로 어떤 데이터라도 수용할 수 있다. 한편 인공지능 관계의 단점은 안정적이고 정확한 관계가 자동으로 생성되기 위해서는 사용자가 정확하게 정보를 제공해야 한다는 것이다. 예를 들어 질병의 증상 데이터는 여러 검증 절차를 거쳐 정확한 태그가 달려야 이를 바탕으로 정확한 인공지능 관계를 생성할 수 있다. 그런 태그가 없으면 인공지능 학습이 잘못된 방향으로 진행되어 올바르지 못한 결과를 낳을 수 있다. 따라서 인공지능 관계를 효과적으로 사용하기 위해서는 사용자가 자발적으로 정확한 태그를 제공하도록 자동 완성 등의 시스템을 설계해야 한다.

5. 아키텍처 설계 도면

제원 데이터의 종류와 관계를 이해하기 쉽고 사용하기 편리하게
정리하는 방법은 무엇일까?

시스템 제원 데이터의 유형, 분류, 범주 간의 관계를 바탕으로 진행한 아
키텍처 설계의 결과물을 효과적으로 표현하는 도구를 알아보고자 한다.
설계 단계의 결과물을 정리할 때는 설계 작업물을 효과적으로 표현하는
것도 중요하지만, 그 결과를 개발부서와 원활하게 커뮤니케이션하는 것
도 중요하다. 설계의 결과물은 실제 개발이 이루지는 과정에 중요한 정
보로 활용되기 때문이다. 여기에서는 아키텍처 설계의 결과물을 ER 다
이어그램을 활용해 정리한다.

5.1. ER 다이어그램

ER 다이어그램Entity-Relationship Diagram이란 '개체-관계'를 뜻하는 것으로,
데이터 구조 및 데이터베이스 시스템 설계를 위해 약속된 표기법이다.[30]
이는 데이터베이스의 시스템을 이용해 사용자에게 어떤 시스템을 제공
할 것인지 알기 위해 필요하며, 설계자와 개발자 간의 커뮤니케이션 도
구로 활용될 수 있다.[31] 특히 디지털 시스템에 인공지능 기술을 적용할
경우 효율적인 데이터베이스의 설계가 필수적이다. 그런데 개발자가 디
지털 프로덕트에 대해 충분히 이해하지 못한 채 데이터베이스를 설계할
경우 데이터베이스의 효율은 떨어질 수밖에 없다. 따라서 HCI 전문가는
앞서 파악한 제원 데이터의 유형, 분류, 관계를 개발자에게 전달하고, 이
과정에서 어떤 데이터가 어떤 구조로 활용되는지 충분히 알려야 한다.

구체적으로는 설계 단계에서 도형을 이용해 제원 데이터 간의 관계
를 표현하고 개념적 데이터 모델링을 한 다음, 상세 테이블을 바탕으로
구체화한 논리적 데이터 모델링을 진행한다. 다만 여기에서는 도형을 이
용한 표현으로 ER 다이어그램 작성 단계만 살펴볼 예정이다.

제원 데이터 정의하기

ER 다이어그램의 첫 단계는 각 제원 데이터가 어떤 범주에 속하는지 개념적으로 정의하는 것에서부터 시작한다. 핵심 제원 데이터의 범주와 범주 사이의 관계를 발견하고, 이를 다이어그램의 형태로 표현하는 것이다. 표현 방법은 그림 10처럼 사각형, 원, 마름모 형태를 취한다.[31] 그림에 따르면 원은 제원 데이터, 사각형은 제원 데이터의 분류를 통해 도출한 범주, 마름모는 범주 간의 관계에 해당한다.

제원 데이터 분류된 범주 범주 간의 관계성

그림 10 ER 다이어그램의 표기법

제원 데이터와 범주 연결하기

제원 데이터과 범주를 연결한다. 그림 11은 근감소증 치료를 위한 '리본'을 예시로 나타낸 것이다. 모니터링은 'SARC-F(근감소증 선별 질문지)' 'Tapping(화면 두드리기)' 'STS(앉았다 일어나기)'라는 제원 데이터를 가진다. 이는 근감소증 증상을 모니터링하기 위해 필요한 디지털 바이오마커 제원 데이터들이다. 운동은 '걷기'와 '근력 운동'이라는 제원 데이터를 가지는데, 이는 근감소증 예방을 위해 제공되는 다양한 운동 처방에 관한 제원 데이터들이다. 운동 콘텐츠에 따라 제원 데이터의 양은 더 많아질 수 있다.

그림 11 '모니터링'의 범주에 속하는 제원 데이터과 '운동' 범주에 속하는 제원 데이터

범주 간의 관계 표시하기

각 제원 데이터의 상위 속성 분류에 따라 범주로 구분했다면, 해당 범주
들이 어떤 관계를 가지는지 표시하는 단계이다.

그림 12 '모니터링'과 '운동'의 관계 연결

그림 12에서 보는 것처럼 '모니터링'을 통해 사용자의 운동 수준을
판별하고 이에 따라 난이도 조절이 된 '운동'이 제공된다. 이것들은 선 모
양으로 구체적인 관계를 표현할 수 있다. 선 사이에 있는 | 표시는 반드시
있어야 하는 필수 사항을 나타내며, ○표시는 선택 사항을 나타낸다. 그
림 13은 이를 표현할 수 있는 대표적인 다섯 가지의 관계이다.

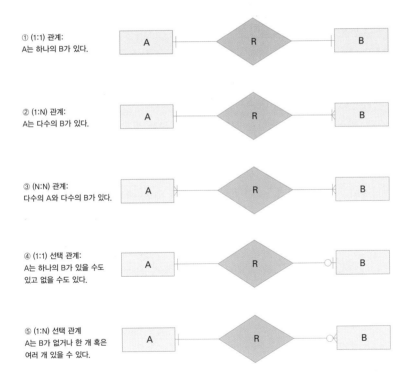

그림 13 범주 간에 표현 가능한 다섯 가지 관계

이렇게 ER 다이어그램이 완성된다. 그림 14의 ER 다이어그램은 시스템의 일부를 나타낸 것이라서 간단하지만, 제원 데이터가 많고 기능이 많은 시스템일수록 ER 다이어그램은 복잡해질 수 있다. 따라서 시각적으로 정리하는 과정과 도구가 필요하다.

그림 14 '리본'의 운동 난이도 조절 과정의 ER 다이어그램

5.2. 아키텍처 설계 도형

실제 디지털 시스템의 사례를 통해 아키텍처 설계 방법을 살펴보자. 여기에서는 ㈜하이의 디지털 바이오마커 플랫폼 'biomarker.it'의 아키텍처 구조를 예시로 든다.

biomarker.it는 하이의 디지털 헬스 서비스를 통해 수집된 디지털 바이오마커를 제약회사, 병원, 대학, 연구 기관 등이 활용할 수 있도록 제공하는 플랫폼이다. 플랫폼 사용자는 ADHD나 정신 질환, 뇌졸중 등의 질병에 대해 시선 추적, HRV, 음성 등의 디지털 바이오마커가 어떻게 활용될 수 있는지를 알 수 있다.

플랫폼 사용자는 biomarker.it에 접속해 자신이 어떤 질병을 대상으로 어떤 디지털 바이오마커를 활용할지 선택한다. 그런 다음 biomarker.it에 축적된 환자의 디지털 바이오마커 데이터와 라벨링된 질병 관련 데이터를 'Digital Biomarker Engine'을 통해 정제하고 분석한다. 분석된 결과는 특정 질병에 대한 선별 혹은 치료를 위해 biomarker.it의 데이터 활용 정보를 담은 리포트 형식으로 제공된다.

플랫폼이 작동하기 위해서는 제원 데이터를 올바르게 수집하고 분류해야 한다. biomarker.it 플랫폼에서 주로 다루는 것은 사용자로부터 수집된 사실 데이터로, 플랫폼 사용자의 원활한 사용을 위해 절차 및 원

리에 대한 데이터 역시 다루어진다. 각 데이터는 그 특징에 따라 일대일 혹은 다대다 관계를 이루어 데이터베이스에 저장된다. 또한 디지털 바이오마커와 인구통계학적 정보, 설문 응답 결과는 질병이라는 주제를 기준으로 분류해 제공된다. 이렇게 구성된 데이터는 순차적 관계와 계층 관계를 합친 혼합 관계를 이룬다.

예를 들어 치매 선별 서비스를 만들고자 하는 사용자가 있을 때, 치매라는 주제를 선택하면 사용자는 시선 추적, 음성 등의 데이터 목록과 나이, 성별 등에 대한 인구통계학적 데이터 목록, 치매 선별과 관련된 설문 응답 데이터 목록을 제공받는다. 이후 사용자는 이것들 중에 활용하고자 하는 데이터를 선택하고, 이들의 조합을 통해 치매 선별에 대한 예상 결과를 제공받는다. 이런 과정은 크게 보면 '질병 선택-데이터 목록'에서 '데이터 조합-예상' '결과 확인-리포트 출력'의 순차적 관계로 이루어져 있고, 개별 질병과 관련된 데이터를 선택하는 단계에서는 계층 관계로 이루어져 있다.

결론적으로 디지털 시스템을 개발하기 위해서는 다양한 제원 데이터를 수집하고 이를 특정 범주로 분류한 다음, 범주 간의 관계를 구축해 사용자가 쉽고 편리하게 제원 데이터를 이용할 수 있는 시스템 구조를 설계해야 한다. 이런 설계의 결과물은 ER 다이어그램으로 정리되어 설계자와 개발자 간의 원활한 의사소통을 가능하게 한다.

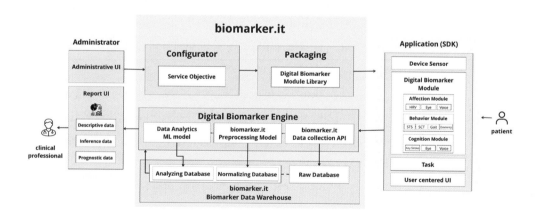

그림 15 biomarker.it 시스템의 아키텍처 구조[32]

핵심 내용

1	디지털 프로덕트가 올바르게 작동하기 위해서는 디지털 시스템의 정적인 구조가 뒷받침되어야 한다.
2	디지털 시스템의 구조 설계는 제원에 대한 데이터를 수집하고, 수집된 데이터를 범주로 분류하고, 분류된 범주 간의 관계를 설정하고, 그 결과를 정리하는 과정을 거쳐야 한다.
3	제원 데이터에는 사실, 절차, 원리, 원칙, 이야기, 묘사, 예측, 메타데이터가 있으며, 디지털 헬스 도메인에서는 디지털 바이오마커와 디지털 표현형 데이터가 추가된다.
4	시스템 제원 데이터 수집은 인공지능을 통해 더 풍부해질 수 있다. 그러나 생성형 인공지능의 할루시네이션 같은 문제가 생길 수 있으므로 무조건적 의존은 위험하다. 또한 데이터 수집 과정에서 사용자 경험을 고려하지 않으면 사용성이나 신뢰감의 저하로 이어질 수 있다.
5	제원 데이터를 분류하는 방법으로 정형화되어 상대적으로 쉬운 객관적 분류와, 정형화할 수 없어 상대적으로 어려운 주관적 분류가 있다.
6	객관적 분류는 글자의 기호적 속성에 따라 분류하는 글자 기준, 시간에 따라 분류하는 시간 기준, 그리고 숫자 기준이 있다.
7	주관적 분류는 사용자에게 중요하게 고려되는 속성에 따라 분류하는 주제 기준, 사용자 집단에 따라 분류하는 사용자 기준이 있다.
8	인공지능의 주도하에 제원 데이터를 분류할 수 있지만, 딥러닝 모델을 사용할 경우 블랙박스 문제가 생길 수 있어 분류 결과에 프로덕트 사용자와 제공자가 혼란을 겪을 수 있다.
9	범주에 따라 분류된 제원 데이터의 관계를 설정하는 방법으로는 순차적 관계, 그리드 관계, 계층 관계, 네트워크 관계, 혼합 관계, 그리고 인공지능으로 생성된 관계가 있다. 일반적으로는 혼합 관계를 주로 사용한다.
10	제원 데이터의 유형 파악, 제원 데이터의 범주에 따른 분류, 범주 간의 관계 설정은 ER 다이어그램을 활용해 정리할 수 있다. ER 다이어그램은 데이터의 구조를 표현하기에 적합하며, 이를 활용해 디지털 시스템의 설계자와 개발자가 원활하게 소통할 수 있다.

인터랙션 설계

사람들이 몰입해서 사용할 수 있는
시스템의 기능을 설계하는 방법

시스템을 사용하다 보면 어떤 때는 시간 가는 줄 모르고 몰입하는 경우가 있다. 이런 경우를 흔히 몰입의 경험이라고 하는데, 대표적인 예가 컴퓨터 게임이나 SNS를 하는 동안이다. 몰입의 경험은 이외에도 영화나 음악을 들을 때도 메일을 읽을 때도 인터넷 서핑을 할 때도 심지어 문서 작업을 할 때도 나타난다.

이렇게 몰입 상태에 빠져들기 위해서는 시스템을 사용하는 동안에 거추장스러운 것이 없어야 한다. 다시 말해 시스템은 존재감이 없고 나 자신과 내가 하는 일만 보여야 한다. 그런데 시스템을 사용하다 보면 불필요한 정보를 계속해서 제공하거나 원하는 결과물을 좀처럼 찾기 힘들거나 혹은 너무 복잡한 절차 때문에 사용하기에 부담스러운 시스템들이 있다. 그러면 사용자는 그 시스템을 거추장스럽다고 느낄 수밖에 없다.

본 장에서는 시스템을 통해 사람들에게 몰입의 경험을 주기 위해서 디지털 시스템의 상호작용을 어떻게 설계해야 하는지를 다룬다. 또한 인공지능 기술의 도입으로 몰입이 더욱 중요해진 만큼 인공지능 기술이 탑재된 시스템에서 사용자에게 어떤 방법으로 몰입의 경험을 제공할 수 있는지 다룬다.

1. 인터랙션 설계의 의미

인터랙션 설계란 무엇이며, 좋은 인터랙션 설계는 어떤 특성을 가지고 있을까?

디지털 시스템을 설계할 때 필수적으로 거쳐야 하는 과정에는 아키텍처 설계, 인터랙션 설계, 인터페이스 설계가 있다. 그중 인터랙션 설계란 사용자의 행위에 대해 시스템이 어떻게 반응하는지를 다루는 단계이다. 포괄적인 의미로는 디지털 시스템이 사용자의 행동에 어떻게 반응할 것인지를 구체화하는 작업을 말하며, 구체적으로는 시스템과 사용자가 어떤 접점을 통해 어떤 방식으로 상호작용하는지 규정하는 작업을 말한다.[1] 즉 아키텍처 설계가 시스템의 정적인 구조를 설계하는 것이라면, 인터랙션 설계는 시스템의 동적인 행위 또는 기능을 설계하는 과정이다.

그림 1과 같이 인터랙션 설계는 사용자의 행위나 입력값Input에 따른 결괏값Output을 어떤 과정Processing을 거쳐 어떤 방식으로 제공할 것인지를 설계하는 것이다. 효과적인 인터랙션을 설계하기 위해서는 프로덕트를 효율적으로 활용할 방법에 대해 고민해야 한다. 사용자가 정확하고 안전하게 소기의 목적을 달성할 수 있었는지, 그 결과 사용자에게 최적의 경험을 선사했는지가 인터랙션 설계에서 고민할 포인트이다.[2]

동일한 정보를 어떤 순서와 방식으로 전달하는지에 따라 사용자가 경험하는 유용성, 사용성, 신뢰성이 달라지고, 궁극적으로 그 사용자의 경험을 최적의 수준으로 끌어낼 수 있는지가 결정된다.[2] 따라서 디지털 시스템이 최적의 경험을 제공하기 위해 갖춰야 하는 속성을 도출했다면, 그 속성을 실제 시스템상에서 어떻게 구현할지에 대한 설계도를 그려야 한다. 여기에서는 인터랙션 설계도를 그리는 방법과 인공지능이 활용된 시스템의 인터랙션을 설계할 때 HCI 3.0에서 고려해야 할 사항이 무엇인지 살펴보자.

그림 1 인터랙션 설계의 개념

2. 최적의 경험을 위한 인터랙션 조건

최적의 경험을 제공하기 위해서는 어떤 조건들을 만족해야 할까?

최적의 경험을 제공하기 위해서는 플로Flow 상태를 형성할 수 있어야 한다. 플로 상태란 어떤 행동에 깊이 몰입하는 것으로, 사람들이 디지털 프로덕트를 사용한다는 사실조차 인식하지 못하고 사용하는 상태를 의미한다.[3] 이는 사용자가 원하는 일을 할 수 있는 이상적인 인터랙션을 제공했다는 증거이자, 최적의 경험을 위한 선결 조건이라고 볼 수 있다.

디즈니 픽사의 영화 〈소울〉(2020)은 모든 영혼이 저마다 삶의 의미를 지니고 태어난다는 이야기를 담고 있는데,[4] 영화를 보면 플로 상태가 어떤 의미인지 쉽게 이해할 수 있다. 학교 음악 선생님인 주인공은 재즈 피아니스트가 되는 것이 꿈이었다. 그러던 어느 날 꿈에 그리던 유명 재즈팀과 공연할 기회가 주어졌고, 피아노 솔로곡을 연주하는 순간 주인공은 공연장이 아닌 오직 피아노와 자신만이 존재하는 느낌을 받는다. 주변의 감각에서 벗어나 오직 피아노를 연주하는 데 몰입한 상황, 이것을 '플로 상태'라고 한다.

디지털 헬스의 맥락에서 플로 상태는 어떠할까? 건강 상태를 상기해 주는 기기를 넘어서서 사람들이 디지털 헬스 프로덕트를 사용하고 있다는 사실 자체를 잊어버리고, 이를 자연스러운 건강의 동반자로 인지했을 때 비로소 디지털 헬스의 플로 상태가 형성된다.[5] 그렇다면 디지털 프로덕트 사용자가 플로 상태를 느낄 수 있도록 인터랙션을 디자인하려면 어떤 것들을 고려해야 하는지 알아보자.

일반적으로 플로 상태를 달성하기 위해서는 목적 달성을 위한 과업이 개인의 능력 범위를 초과하지 않는 수준이어야 하고, 과업 목적이 명확해야 하며, 목적을 달성하기 위해 노력하는 과정에서 신속한 피드백이 이뤄져야 한다.[3] 예를 들어 '뽀미'의 플로 상태를 위한 선결 조건을 살펴보면, '뽀미'의 사용자는 'ADHD 증세가 있는 아동'으로 플로 상태 달성을 위한 명확한 과업의 목적은 '매일 스스로 지키는 생활 및 학습 약속'이다. 사용 환경은 '인터넷이 연결된 장소'라는 특징을 가진다. 이 조건을 고려해 다음과 같은 인터랙션 설계 목표를 세울 수 있다.

첫째, 이해하기 쉬운 용어와 표현을 통해 프로덕트를 구현한다. 사용자마다 의학적 지식의 차이가 있는데, 특히 아동을 대상으로 하는 만

큼 사용자가 이해할 수 있는 수준의 쉬운 용어를 사용해야 한다.

둘째, 수행된 약속에 대한 보상이 적절하게 부여되도록 한다. 사용자가 약속을 수행할 때마다 보상을 제공해 '매일 스스로 지키는 생활 및 학습 약속'이라는 과업 목적이 명확하게 드러날 수 있도록 한다.

셋째, 약속 시간과 수행 여부를 알림과 아이콘으로 안내한다. 과업 진행 시간마다 알림을 전송하거나 직관적인 아이콘을 통해 수행 여부를 보여줌으로써 과업 목적을 달성하는 과정에서 피드백을 제공한다.

사용자가 플로 경험을 제공받았다는 것은 앞서 소개한 세 가지 조건인 개인 능력 범위를 초과하지 않는 과업의 범위와 명확한 목적, 신속한 피드백이 충족되었다는 것이다. 플로 상태에서는 '투명성Transparency'을 경험할 수 있다. 투명성이란 사용자가 과업의 목적을 달성하는 과정에서 시스템의 존재 자체를 잊어버려서 과업 수행에 온전히 집중하는 상태를 뜻한다.[3] 시스템이 사용자와 과업 사이를 가로막고 있는 것이 아니라 마치 아무것도 없는 것처럼 투명하게 보이는 것이다.

플로의 선제 조건을 따른 인터랙션 설계 목표
사용자의 목적인 생활 및 학습 약속 형성(**과업의 목적**)을 이해하기 쉬운 용어를 통해(**사용자의 능력**) 서비스를 제공함. 또한 수행된 약속에 대한 보상을 제공하고, 수행 여부와 시간을 직관적으로 알 수 있도록 함(**신속한 피드백**).

사용자	사용 환경	인터페이스
▸ ADHD가 있는 아동 ▸ 매일 스스로 지키는 생활 및 학습 약속 형성이 목적	▸ 인터넷이나 모바일로 연결된 장소	▸ 이해하기 쉬운 용어 ▸ 약속 시간과 수행 여부를 알려주는 직관적인 아이콘과 알림

그림 2 '뽀미'를 예시로 한 최적의 경험 제공을 위한 인터랙션 설계 목표 분석

3. 투명성 향상을 위한 인터랙션 설계 가이드라인

시스템의 투명성을 높이기 위한 인터랙션 설계를 위한 가이드라인은 무엇이고, 실제 시스템에 어떻게 적용될까?

실제 시스템에서 투명성을 어떻게 제공할 수 있을까? 디지털 헬스 사례를 통해 투명성을 구현하기 위한 세 가지 가이드라인을 살펴보고자 한다. 투명성은 사용자를 기능적으로 충분히 지원하되, 사용자를 방해하지 않도록 자신을 드러내지 않는 시스템 특성을 말한다.[5] 투명성을 지키기 위한 가이드라인은 과업을 수행하는 과정에서 사용자가 번거롭지 않도록 부정적 요소 줄이기, 사용자가 과업을 수행하면서 선호하는 사항에 대해 긍정적 요소 증가시키기, 상충하는 조건 간의 균형을 잡아 수행할 수 있도록 조화로운 행동 유도하기로, 그림 3과 같다.

그림 3 투명성을 제공하기 위한 세 가지 가이드라인

부정적 요소 줄이기

인터랙션에서 디지털 시스템의 부정적 요소는 사용자에게 필요하지 않은 행동을 억지로 하게 만드는 것을 의미한다. 인터랙션 설계에서 부정적 요소를 줄이기 위해 시스템 제공자가 고려할 지침은 표 1과 같다.

그림 4 부정적 요소를 줄이는 인터랙션 사례(필팩/필로)

가이드라인	내용
사용자에게 무엇인가를 암기하도록 요구하지 말 것	힌트를 보고 재인하기는 쉽지만, 어떤 것을 완전하게 암기하기는 인지적으로 매우 어렵다. 그러므로 사용자에게 무언가를 암기하도록 요구하지 말아야 한다.
사용자에게 세팅을 바꾸도록 강요하지 말 것	시스템 사용 시 설치나 실행 과정에서 설정을 재조정할 일이 생기면 몰입을 방해한다. 이 빈도가 잦아져 더 심하게 방해를 받으면 사용자는 결국 몰입이 불가능해진다.
사용자가 오류를 범하게 유도하지 말 것	사용 과정에서 오류를 범할 가능성을 사전에 차단해야 한다.
사용자에게 쓸데없는 정보를 받게 하지 말 것	사용자에게 불필요한 광고 등 추가적인 정보를 보도록 강요하지 말아야 한다.
사용자에게 선택을 강요하지 말 것	사용자가 전반적으로 무엇을 원하는지 사전에 예측하고, 이를 자동 적용한다. 혹시 사용자가 원하는 경우 이전 상태로 되돌릴 수 있도록 해야 한다.

표 1 부정적 요소 줄이기

그림 4는 부정적 요소를 줄이기 위해 세부 가이드라인을 잘 지킨 사례이다.[6][7] 약 구독 서비스 필팩PillPack과 복약 알림 서비스 필로Pillo는 투약 일자나 시간을 사용자가 기억하지 않아도 태스크 수행을 가능하게 한다. 이는 '사용자에게 무엇인가를 암기하도록 요구하지 말 것'이라는 가이드라인을 따른다. 두 서비스를 사용함으로써 사용자가 약을 건너뛰는 일이 없어졌다. 이는 '사용자가 오류를 범하게 유도하지 말 것'이라는 가이드라인을 따른다. 그리고 두 서비스 모두 투약 기능 외에 사용자를 번거롭게 하지 않는다. 이는 '사용자에게 쓸데없는 정보를 받게 하지 말 것'이라는 가이드라인을 따랐기 때문이다.

그림 5 부정적 요소를 줄이는 인터랙션(손드)

337

또 다른 사례를 살펴보자. 그림 5는 음성 바이오마커를 통해 정신적, 신체적 건강 상태를 선별하는 헬스케어 서비스 '손드Sonde'이다.[8] 사용자는 단계에 따라 설문에 응답함으로써 음성 태스크를 진행한다. 사용자가 복잡한 과정을 이해하거나 암기하지 않아도 자연스럽게 태스크가 진행된다. 또한 음성 태스크를 진행할 때 안내를 통해 사용자가 '아Ah' 소리를 적절하게 낼 수 있도록 유도한다. 이런 장치는 사용자가 오류를 범할 가능성을 줄인다.

긍정적 요소 증가시키기

상대를 배려하는 마음과 사려 깊은 행동을 싫어하는 사람은 없다. 만약 시스템이 사려 깊게 행동한다면 어떨까? 아마 사용자와 시스템 간의 더 깊은 상호작용이 가능해질 것이다. 긍정적인 요소를 더해 투명성을 높이고자 하는 인터랙션 설계의 조건은 공통으로 사려 깊은 행동이라는 지침을 사용한다. 인터랙션 설계에서 긍정적 요소를 증가시키기 위한 세부 가이드라인은 표 2와 같다.

가이드라인	내용
사용자에게 관심을 가질 것	사용자가 입력하는 정보뿐만 아니라 주변 정황까지 기억할 정도로 사용자에 관한 모든 것에 관심을 가진다.
한발 먼저 내다볼 것	사용자의 행동 패턴을 파악하고, 그에 맞는 기능을 수행할 준비를 미리 갖추는 것이 필요하다. 또한 사용자가 요청하기 전에 사용자가 필요로 하는 것이 무엇인지 예측해서 제공한다.
상식적으로 행동할 것	디지털 시스템은 일반적으로 우리가 상식에 맞추어 예측할 수 있는 행동을 별도의 훈련 없이 제공할 수 있어야 한다.
융통성 있게 반응할 것	사용자가 특정 행동을 지시할 때, 디지털 시스템에 내정된 순서나 조작법에서 약간 벗어나더라도, 본래 목적적인 기능을 효과적으로 수행할 수 있도록 임시변통하는 융통성을 가져야 한다.

표 2 인터랙션의 긍정적 요소 증가시키기

긍정적 요소를 증가시킨 인터랙션 설계 사례로는 영화 〈업그레이드〉(2018)에서 등장하는 디지털 헬스 서비스를 들 수 있다.[9] 교통사고로 하루아침에 아내를 잃고 전신마비가 된 주인공은 우울증에 시달린다. 주인공의 집에 있는 디지털 헬스 서비스는 주인공이 자살 시도를 할 가능성이 있음을 염두에 두고 '사용자에게 관심을 가질 것'이라는 가이

드라인에 따라 주인공을 지켜본다. 또한 '한발 먼저 내다볼 것'이라는 가이드라인을 따라 계속해서 같은 투약 명령을 하는 주인공이 과다 투여로 사망에 이를 수 있음을 예측한다. 그리고 약물 투여 중단을 선언하며 '상식적으로 행동'해 바로 병원 이송 신청을 통해 '융통성 있는 반응'을 보여주었다.

조화로운 행동 유도하기

인터랙션을 설계하다 보면 여러 가지 요인이 서로 상충 관계인 경우가 많다. 예를 들어 사용자가 해야 하는 행동을 최대한 간단하게 만들다 보면, 여러 가지 경우의 수를 간과하게 된다. 조화로운 행동을 유도한다는 것은 인터랙션 설계 시 상충적 요인들을 사전에 파악하고 적절한 수준의 균형을 유지하는 가이드라인을 의미한다. 그렇게 되었을 때 사용자는 디지털 프로덕트에는 신경을 쓰지 않고 자신이 하고자 하는 과업에만 집중할 수 있게 된다. 사용자에게 최적의 경험을 제공하기 위한 조화로운 행동을 유도하는 가이드라인은 표 3과 같다.

지침	내용
간단하지만 유연한 인터랙션	사람과 시스템이 상호작용할 때는 프로덕트의 목적을 간결하고 명확하게 달성할 수 있도록 해야 한다. 동시에 사용자가 시스템을 유연하게 조정할 여지를 주어 프로덕트의 목적을 파악할 수 있게 한다.
보편적이지만 예외적 상황을 고려한 인터랙션	가장 가능성이 높은 경우를 위해 인터랙션을 설계하지만, 혹시나 하는 가능성을 놓치지 말고 나머지 선택지를 옵션으로 제공한다.
즉각적이지만 지체를 감안한 인터랙션	사용자의 행위에 즉각적으로 반응하도록 최적화하되, 불가피하게 지체가 발생할 경우에는 사용자가 지체를 인식할 수 있도록 디자인해서 무작정 기다리지 않도록 한다.
순응적이지만 대화가 가능한 인터랙션	사용자의 명령에 일단 그대로 따르지만, 필요한 경우 사용자가 원하면 다른 행동을 할 수 있는 가능성을 열어 두어야 한다.

표 3 인터랙션의 조화로운 행동 유도하기

　　조화로운 행동을 유도한 사례로 그림 6의 모바일 애플리케이션 '헬스 트래커Health Tracker: Healthily'를 들 수 있다.[10] 그림을 보면 '헬스 트래커'의 'Navigation menu'는 세 가지로 구성되어 있고, 언제든지 챗봇 모드(주요 기능)로 이동할 수 있다. 이는 첫째 가이드라인인 '간단하지만 유연한

인터랙션'을 제공한 것이다. 또 챗봇을 통해 개인화된 건강 가이드를 제공하지만, 사용자가 원하는 대답이 아닌 경우를 대비해 여러 가지의 대안을 제시하고 있다. 이는 넷째 가이드라인 '순응적이지만 대화가 가능한 인터랙션'을 제공한 것이다.

또 다른 사례로 의사들의 실무에서 음성 지원을 통해 기록을 대신하고 업무를 보조하는 서비스 '수키Suki'가 있다. 그림 7에서 보는 것처럼 '수키'는 시간이 부족한 의사들의 대화를 음성 비서처럼 자동으로 기록하지만, 입력된 단어가 틀렸을 경우 직접 수정하게 한다. 이것은 둘째 가이드라인인 '보편적이지만 예외적 상황을 고려한 인터랙션'과 관련이 있다. 또 간단한 음성 명령을 통해 즉각적으로 스케줄을 확인할 수 있지만, 지체를 고려해 왼쪽 상단의 메뉴에 동일한 기능을 버튼으로 둔 점은 셋째 가이드라인인 '즉각적이지만 지체를 감안한 인터랙션'을 충족한다.[11]

그림 6 조화로운 행동을 유도하는 인터랙션 사례(헬스 트래커)

그림 7 조화로운 행동을 유도하는 인터랙션 사례(Suki)

4. HCI 3.0의 인터랙션 가이드라인

인공지능 기술이 도입된 디지털 시스템에서 추가적으로
고려해야 할 인터랙션 지침은 무엇일까?

앞서 소개한 세 가지의 가이드라인인 '부정적 요소 줄이기, 긍정적 요소
증가시키기, 조화로운 행동 유도하기'는 인공지능 기술이 도입된 디지털
시스템에도 동일하게 적용된다. 하지만 인공지능 기반의 디지털 시스템
의 인터랙션은 기존 시스템의 인터랙션과 다른 부분이 있어 인터랙션 설
계에서 추가로 고려해야 하는 조건이 있다. 인공지능은 지각, 추론, 실행
을 능동적으로 수행하는 특징을 가진다.[12] 그런데 인터랙션의 관점에서
인공지능의 능동성은 예상하지 못한 결과를 초래할 수 있다.

먼저 인공지능이 수행하는 지각, 추론, 실행에 대해 사용자의 행동
및 반응이 예상 범위를 벗어날 가능성이 있다. 번역기와 인공지능 스피커
를 사용하는 상황을 떠올려보자. 번역기를 사용할 때 일상적으로 쓰는
어휘나 말투로 문장을 구성하면 편리하겠지만, 그렇게 하면 번역이 어색
해질 수 있다. 또 인공지능 스피커와 대화할 때 사람과 얘기하듯 대화하
면 편리하겠지만, 제대로 인식되지 않아 인공지능 스피커가 되묻거나 엉
뚱한 대답을 할 수 있다. 인터랙션이 고정되어 있던 기존의 시스템과 달
리 인공지능 시스템의 인터랙션은 학습된 데이터의 성격이나 내용에 따
라 사용자와 시스템 간의 상호작용 방식이 달라질 수 있고, 이에 따라 불
확실성이 높아질 수 있다.

또한 인공지능은 과거의 데이터를 기반으로 가장 확률이 높은 결
과물을 제공하기 때문에 학습되지 않았거나 혹은 잘못 학습된 경우 거
짓 정보를 마치 사실인 것처럼 생성하고 전달하는 할루시네이션 문제가
발생할 수 있다. 기존의 시스템에서는 인터랙션이 이미 짜여 있는 논리에
고정되어 있어 개발 과정에서 설계한 대로 반응한다. 그러나 인공지능 시
스템에서는 수집된 데이터의 성격에 따라 시스템이 사용자와 상호작용
하는 방식이 바뀌게 되므로 불확실성이 발생하는 것이다.

이런 예상치 못한 문제들은 인공지능 기술 자체에 대한 신뢰감을 저
하할 뿐만 아니라 디지털 시스템에 대한 신뢰감마저 떨어트린다. 이를 위
한 해결책으로 인공지능 기술의 고도화를 떠올릴 수 있지만, 기술의 정
확도가 높아지기만을 기다리는 것은 바람직하지 않다. 사용자가 인공지

능과 원활하게 상호작용하기 위해서는 인공지능과 관련된 인터랙션 가이드라인을 제공해야 한다. 인터랙션 가이드라인은 '관계자 분석'의 결과물을 충분히 고려해서 구성하고, 해당 디지털 시스템을 둘러싼 관계자가 인공지능에 대해 가지고 있는 지식수준이나 태도를 반영한다. 예를 들어 노년층은 인공지능이 생소한 데다 관련 지식이 전무할 수 있다. 그런 노년층이 인공지능 디지털 프로덕트를 이용하는 과정에서 인터랙션 자체에 혼란을 겪을 수 있는데, 노년층의 특성을 고려해 인공지능과 소통할 방안을 안내해야 한다.

이를 위해서는 분석 단계의 결과물을 충분히 고려해서 인공지능과의 상호작용을 위한 별도의 가이드라인을 제공하는 것이 중요하다. 예를 들면 생성형 인공지능에 'Act as~(~처럼 행동하라)'와 같은 지침을 주면 좋은 결과물을 얻는 데 도움이 된다거나, 무엇이 가능하고 무엇이 불가능한지를 안내할 수 있을 것이다. 또 번역기를 사용할 때는 문장을 간결하게 구성하는 것이 좋고, 음성인식을 사용할 때는 또박또박 이야기하는 것이 좋다고 안내할 수 있다. 물론 이런 과정이 사용성을 떨어트릴 수는 있다. 하지만 사용자에게 인공지능과 적절히 상호작용하기 위한 가이드라인을 제공하고 사용자가 이를 따르게 된다면, 인공지능이 내어놓는 결과물의 정확도가 높아지고 사용자도 만족할 만한 결과를 얻을 수 있을 것이다. 이 같은 과정은 유용성과 신뢰성의 향상을 위해 필요하다.

5. 유스케이스 다이어그램

디지털 시스템의 인터랙션 설계 결과를 개발자와 효과적으로
커뮤니케이션하기 위해서는 어떤 방법을 사용하는 것이 좋을까?

디지털 시스템의 인터랙션 설계 결과를 정리하는 방법으로는 '유스케이스 다이어그램Use Case Diagram, UCD'과 '시퀀스 모형Sequence Model'이 있다. 유스케이스 다이어그램은 사람과 시스템의 전반적인 인터랙션 과정을 표시하는 추상적인 방법이고, 시퀀스 모형은 전체 인터랙션을 구성하는 각 상호작용을 순차적으로 표시하는 구체적인 방법이다. 이 두 가지 방법을 적용해 사용자와 시스템의 상호작용을 구성할 때 주의해야 할 점은 투명성의 지침을 철저하게 반영해야 한다는 것이다.

유스케이스 다이어그램UCD은 시스템의 '액터Actor'와 '유스케이스' 간의 상호작용을 표현하는 그림이다. 먼저 액터와 유스케이스가 무엇인지 알아보자. 액터는 시스템과 상호작용하는 시스템 외부의 존재로, 사용자만을 가리키는 것이 아니라 시스템을 제외한 외부 존재는 모두 액터이다. 유스케이스는 시스템의 기능 단위이자 사용자가 인지할 수 있는 하나의 기능 단위로, 시스템이 제공하는 개별적인 기능을 가리킨다. 한마디로 유스케이스 다이어그램은 사용자가 시스템과 상호작용하는 과정을 추상적으로 표현하는 방법이다.[13]

과업 분석에서 작성한 스토리보드가 사용자의 관점에서 시스템과 사용자 간의 상호작용을 그리는 방법이라면, 유스케이스 다이어그램은 시스템의 관점에서 해당 상호작용을 개괄적으로 설명하는 도구이다. 유스케이스 다이어그램에는 각기 다른 시스템 사용자가 존재하며, 사용자가 시스템 내에서 가지는 상호작용을 전체적으로 파악할 수 있다. 유스케이스 다이어그램의 요소는 그림 8과 표 4에서 확인할 수 있다.

그림 8　유스케이스 다이어그램 요소

액터	액터는 사용자, 제공자, 관계자 등 시스템의 외부적인 요소를 나타냄.
유스케이스	외부적으로 표시할 수 있는 시스템의 동작 또는 작동 양상을 나타냄. 외부 액터와 시스템의 추상적 상호작용으로 구성됨.
시스템 경계	시스템 경계는 유스케이스와 액터를 구분함. 액터는 시스템 외부, 유스케이스는 시스템 내부에 위치함.
연관	액터와 유스케이스 간의 인터랙션 방향 및 관계를 나타냄. 하나의 유스케이스는 액터 또는 다른 유스케이스와 연관되고, 액터는 유스케이스와만 연관됨. 유스케이스 간의 공통점을 표현하는 방법은 각 케이스 간 어떤 관계를 이루는지에 따라 두 가지로 정의됨. ① 포함 관계 다른 유스케이스에서 기존 유스케이스를 재사용할 수 있는 관계. 진단 평가 수행 후 평가에 대한 진단 결과를 확인하는 과정으로 볼 수 있음. ② 확장 관계 기존 유스케이스에서 진행 단계를 추가해 새로운 유스케이스를 만드는 관계. 진단 평가를 수행한 결과가 진단 기준에 따라 분류되는 과정으로 볼 수 있음.

표 4 유스케이스 다이어그램 요소의 정의(IBM) [14]

디지털 헬스 시스템에 적용한 사례를 통해 구체적인 유스케이스 다이어그램의 작성 단계를 알아보자.

시스템 액터 그리기

디지털 시스템의 액터를 그린다. 일반적인 유스케이스 다이어그램에서 사용되는 액터는 시스템과 상호작용하는 모든 사용자를 의미한다. 표 5에서는 일반적인 유스케이스 다이어그램에서의 액터 정의와 비교해 디지털 환경의 액터를 디지털 헬스 서비스 사례를 들어 상세하게 정의하고 있다. 디지털 헬스 시스템에서 주요 액터는 클라이언트Client, 모듈Module, 관리자Administrator로 구성된다.[15]

액터		공통	사용자와 시스템 간의 상호작용 과정 속 모든 주체
	디지털 헬스 환경의 액터	클라이언트	환자, 의사, 보호자 등 관계자를 의미하며, 시스템 내에서 특정 활동을 함.
		모듈	환자가 한 활동에 대한 다양한 모니터링과 평가를 수행함.
		관리자	시스템을 유지 관리하는 사람을 의미함.

표 5 디지털 헬스 환경의 액터

클라이언트는 환자뿐 아니라 의사나 보호자 등 다양한 관계자가 포함된다. 시스템의 주체인 환자가 주 클라이언트로 설정되며, 분석 단계에서 도출한 관계자는 부 클라이언트로 설정된다. 주 클라이언트인 환자는 디지털 헬스 환경에서 특정한 활동을 하게 되고, 시스템은 그 활동을 모니터링하고 평가해 진단과 치료 등을 제공한다. 모듈은 환자가 시스템을 사용한 활동 기록이나 진단 결과 등을 분석, 평가, 모니터링하는 외부 시스템이나 장치이다. 여기서 유의해야 할 점은 액터가 꼭 사람일 필요는 없다는 것이다. 관리자는 시스템을 유지 및 관리하는 사람이다. 액터를 그릴 때는 주로 주 클라이언트를 왼쪽에, 관계자는 오른쪽에 그린다.

유스케이스 나타내기

각 유스케이스를 둥근 사각형으로 그린다. 표 6은 디지털 헬스 환경에서 행할 수 있는 유스케이스를 각 액터에 따라 분류한 것이다. 시스템을 이용하는 사용자의 행위를 클라이언트의 유스케이스, 이를 통해 추출된 데이터를 수집 및 평가하는 모듈의 유스케이스, 시스템 유지 관리를 위한 모든 행위를 포함한 관리자의 유스케이스로 정의한다.

	유스케이스	액터
유스케이스	① 사용자의 행동 데이터를 추출할 수 있는 시스템이 의도한 모든 행위(말하기, 잠자기, 화면 터치하기, 걷기 등) ② 시스템을 사용하기 위해 거치는 행위(로그인, 가입, 결제 등)	클라이언트
	① 데이터 모니터링 ② 수집 ③ 평가 ④ 센서 식별 등 클라이언트의 유스케이스에서 추출한 데이터를 수집, 평가하는 역할 수행	모듈
	① 유지 보수 계획 작성 ② 문제 처리 준비 ③ 제품 구성 관리 ④ 수정 ⑤ 수정 사항 반영 ⑥ 수정 사항 수락 등	관리자

표 6 디지털 헬스 환경의 유스케이스

유스케이스 안에는 디지털 환경에서 액터가 시스템과 상호작용한 동작에 대한 내용을 적는다. 이때 각 행위는 구체적인 동사로 표현되어야 하며, 각 상호작용을 표현한 단어의 추상성의 정도가 일관적인 수준에서 이루어지도록 한다. 예를 들어 진단 평가 이후 결과를 확인한다면 '진단 평가 수행하기' '진단 결과 확인하기' 등의 표현을 사용할 수 있다.

시스템 경계 상자 그리기

액터와 유스케이스를 구분하는 시스템 경계 상자를 그린다. 시스템 경계 상자로 액터와 유스케이스 영역을 구분할 수 있다. 액터는 경계 상자의 외부에, 유스케이스는 경계 상자의 내부에 위치하도록 한다.

액터와 유스케이스 관계 나타내기

액터와 유스케이스 간의 관계를 실선으로 긋는다. 어떤 액터가 어떠한 유스케이스와 인터랙션을 갖는지를 실선으로 표현한다. 하나의 액터는 다양한 유스케이스와 연결될 수 있으나 다른 액터와는 실선으로 연결되지 않는다. 예를 들어 클라이언트인 환자는 디지털 헬스에서 '로그인하기'와 '검진하기'에 해당하는 각 유스케이스와 인터랙션을 가질 수 있으나 다른 액터인 '의료진'과 직접적으로 연관되지 않는다.

유스케이스 관계 나타내기

유스케이스 간의 관계를 점선으로 표현한다. 액터와 유스케이스를 연결했다면 시스템 경계 상자 내부의 모든 유스케이스 간의 관계를 점선 화살표로 표현한다. 이때 하나의 유스케이스를 다른 유스케이스에서 재사용할 수 있는 포함 관계라면 '포함Include'을 함께 기입하고, 하나의 유스케이스를 기반으로 진행되는 확장 단계라면 '확장Extended'을 함께 기입하는 것이 좋다.

유스케이스와 액터가 어떻게 시스템 인터랙션을 표현하는지 살펴보기 위해 '마음검진' 서비스의 시스템에 유스케이스 다이어그램을 적용하면, 그림 9와 같이 나타낼 수 있다.

우선 마음검진의 액터는 '신규 가입자와 기존 사용자, 건강검진 센터, 기업 사용자, 의료진, 관리자'라는 여섯 가지 서비스 사용자 및 관계자로 구성되어 있다. 해당 디지털 헬스 프로덕트는 기업의 임직원이 건강검진 센터를 통해 산업재해와 관련된 여섯 가지 정신 질환의 심각도를 확인할 수 있는 서비스이므로, 일반적인 사용자와 관리자뿐만 아니라 건강검진 센터 관계자나 정신 질환 발생 가능성이 확인된 사용자를 관리하는 의료진 등도 액터로 설정된다. 따라서 유스케이스 다이어그램은 디지털 헬스 시스템을 기획, 개발, 사업화하고자 하는 관계자가 상대

마음검진 시스템

신규 가입자

기존 사용자

검진 코드 입력 — 포함 → 회원가입 — 확장 → 기업/의료기관 데이터 매칭

로그인

6개 질환 검진CA — 확장 → 정신 질환 선별 모델

HRV 측정

결과 확인 — 포함 → 결과 리포트

데이터 재구성

건강 데이터 제공 — 건강검진센터

임직원 데이터 제공

기업 내 정신 질환 발생 가능성 확인 — 기업 사용자 (인사팀/관리자)

확인 관리 — 의료진

관리자

그림 9 '마음검진' 시스템 유스케이스 다이어그램

기관이나 담당자와 서로 서비스의 스펙과 목적을 단시간에 이해하는 도구로 활용될 수 있다.

그림 9에서 구성된 유스케이스의 내용은 다음과 같다. 신규 가입자는 기업과 건강검진 센터에서 부여받은 검진 코드를 입력하고 회원가입을 진행한다. 로그인을 완료한 사용자는 여섯 가지 질환 검진을 위해 심박변이도 기능을 사용하고, 선별 모델을 통해 분석된 검진 결과를 보고서로 확인할 수 있다. 이 과정에서 생성된 결과 데이터는 사용자가 소속된 기업의 인사팀에게 제공되지 않고 시스템 관리자를 통해 재구성된다. 결과 보고서가 데이터 재구성 단계를 거쳐 기업 사용자 및 의료진에게 나누어 전달되는 과정을 그림에서 선으로 표현했다. 그림 9 '마음검진' 시스템의 유스케이스 다이어그램은 개인 정보가 제외되고 오직 통합된 데이터만을 기업 측 사용자가 확인하게 되는 시스템의 구조를 나타낸다. 이는 의료진에게도 마찬가지로 적용되어, 기업은 기업 내 정신 질환 발생 가능성을 확인하고 관리할 수 있으며, 의료진은 검진 기간마다 누적된 결과를 확인해 환자의 병력을 이해할 수 있다.

이처럼 유스케이스 다이어그램을 활용하면, 시스템의 주요 기능이 무엇인지, 이와 관련된 사용자나 관계자, 제공자와 어떻게 인터랙션하는지를 한눈에 확인할 수 있다. 유스케이스 다이어그램을 모두 작성했다면 모든 관계자가 시스템과 상호작용할 때, 시스템을 매개로 플로 상태에 도달할 수 있게 설계되었는지 확인해야 한다. 이때 '그림 3'에서 소개한 세 가지 가이드라인을 따르는데, 이를 그림 9에 적용하면 첫째, 사용

자와 의료진 등의 관계자 간 능력을 고려해 관계자 간 능력의 범위 내에서 설계되었는지 확인해야 한다. 둘째, 환자의 과업의 목표인 검진 및 결과 확인, 의료진의 과업 목표인 모니터링 등을 명확하게 인지할 수 있도록 시스템에 반영되어 있는지 점검한다. 셋째, 과업을 진행하는 과정에서 관계자가 진행 과정을 인지할 수 있도록 적절한 피드백을 제공하고 있는지를 고려해야 한다.

6. 시퀀스 모형 디자인

유스케이스를 구체적으로 설계할 수 있는 방법은 무엇일까?

시퀀스 모형은 각각의 상호작용(유스케이스)에 대해 구체적인 체계를 그리도록 돕는 도구로, 유스케이스로 표현된 하나의 타원에 대한 인터랙션을 하나의 도식으로 표현한 것이다. 액터의 행동과 관계가 발생하기 위해 시스템 후면에서 갖춰야 하는 구조를 나타냄으로써 시스템의 논리를 설계한다. 시퀀스 모형을 작성하면 사용자와 시스템이 상호작용하는 접점뿐만 아니라 각 접점에서 발생하는 동작과 그 사이의 관계를 이해할 수 있다. 이는 사용자의 과업을 드러냄과 동시에, 시스템에서 그 과업을 가능하게 만들기 위해 어떤 구조를 갖추어야 하는지에 대한 정보를 담을 수 있다.

시퀀스 모형을 만드는 전반적인 절차는 과업 분석 절차에서 수집된 구체적인 자료를 기반으로 개별 시퀀스 모형을 만들고, 개별 시퀀스 모형을 통합시켜 최종 결합 시퀀스 모형을 만드는 과정으로 이루어진다. 앞서 분석 단계에서 진행한 과업 분석은 현재 사용자의 상태라면, 시퀀스 모형에서는 시스템이 완성 되었을 때 사람들의 과업이 어떻게 변화하는지에 대한 목표를 구체화하는 과정이라고 할 수 있다.

6.1. 개별 시퀀스 모형

개별 시퀀스 모형은 사용자의 행동과 과업 수행 과정을 기초로 실제로 일어난 일을 재구성한 것으로, 구체적인 작성 절차는 다음과 같다.

플립 차트 만들기

유스케이스마다 새로운 플립 차트를 만들어 시작한다. 각 플립 차트의
맨 위에 사용자의 코드와 시퀀스의 제목을 적는다.

계기 찾아내기

유스케이스를 시작하게 하는 촉발하는 원인인 계기Trigger를 찾아내어
시퀀스 고유 번호 아래에 적는다. 일어난 모든 일, 실제로 사용된 물건,
발생한 장소, 사용된 도구, 대화의 주제 등 모든 자세한 사항을 파악해
서 계기를 찾아낸다.

행동 단계 작성하기

과업을 수행하기 위한 행동 단계를 일의 순서에 따라 자세하게 적는다.
사용자의 과업과 관련된 모든 도구와 과정을 파악해야 한다. 따라서 사
용자가 결정을 내릴 때 생각한 단계 또한 포함될 수 있다. 이때 행동 단계
를 너무 함축해서 추상적으로 표현하지 않도록 주의한다.

행동 의도 작성하기

행동 단계마다 해당되는 의도Intent를 찾아내어 적는다. 사용자가 과업을
시작하도록 촉발하는 원인인 계기를 파악한 뒤 시퀀스에서 사용자가 왜
그런 행동을 했는지 의도를 적는다. 이때 가능하다면 의식적인 의도뿐만
아니라 무의식적인 의도까지도 모두 파악하도록 노력한다.

장애물 표시하기

사용자가 어떤 장애물Breakdown을 겪었는지 적은 후 빨간 밑줄로 표시한
다. 사용자가 일을 방해받은 경우를 포함해 중도에 다른 과업으로 바뀌
거나 기존 과업이 방해받은 것 등 모두 반영한다. 이는 앞서 설명한 투명
성이 깨지는 시점이라고 할 수 있다.

시퀀스 의도 작성하기

시퀀스를 다시 한번 검토한 뒤 시퀀스의 전반적인 의도를 도출해 가장 위
에 적는다. 전반적인 의도는 하나 이상일 수도 있다.

표 7은 개별 시퀀스 모형 작성 절차에 따라 '마음검진'을 예시로 작성한 개별 시퀀스 모형이다. 해당 시퀀스 모형에서는 감정 노동 종사자와 회사를 사용자로 선정하고 '마음검진'을 어떻게 사용하는지 나타냈다.

사용자(콜센터 종사자) 제목: '마음검진' 사용자의 HRV 측정하기		
행동	계기: 직무 내 스트레스로 자신의 현재 상황 확인	
	의도	장애물
'마음 검진' 시스템에 접속	'마음검진' 시스템에서 진단 진행	
진단 버튼을 클릭해 진입	진단을 진행하기 위해 바로가기 기능을 사용	
시작하기 전 사용 안내를 읽음	카메라 사용 및 설문에 대한 정보를 파악	
검진 시작	심박변이도 측정을 위해 카메라를 조정	인식 문제로 계속해서 조명 버튼에 빨간 불이 들어옴
더 밝은 공간으로 이동	적합한 공간에서 카메라 사용	
HRV 측정 진행	진단 검사를 마무리하기 위해 이어서 실행	예상 시간보다 오래 소요되어 완료 시점을 알 수 없음
HRV 측정 완료		

표 7 '마음검진'에 대한 감정 노동 종사자의 개별 시퀀스 모형

감정 노동 종사자가 마음검진 앱으로 진단을 실행하는 과정을 알아보자. 감정 노동 종사자는 자신의 현재 마음 건강 상태를 알아보고 싶다(의도). 고객의 무리한 요구에 업무 내 스트레스를 받아(계기) 진단 시퀀스를 시작한다. 앱을 다운받아 진단 기능에 접속해서 사용 안내를 읽는다(행동). 이는 진단 과정에 대한 정보를 파악하기 위함이다(의도). HRV 측정을 위해서 카메라를 활성화해 조정을 진행하지만, 조명 버튼에 부적합한 환경을 뜻하는 빨간 불이 계속 들어와 이어 진행할 수가 없다(장애물). 이에 사용자는 다른 공간으로 장소를 옮겨 다시 진행한다(행동). 진단을 마무리하기 위해 계속해서 HRV 측정을 완료하지만, 언제 측정이 완료되는지 알지 못해 불편함을 겪는다(장애물). 기다림 끝에 진단을 완료한 사용자는 앱을 종료하며 시퀀스가 마무리된다.

이렇게 개별 시퀀스 모형을 통해 사용자가 프로덕트를 사용할 때 어떤 의도를 가지고 어떤 행동을 하는지 구체적으로 알 수 있다. 그뿐만 아니라 프로덕트를 경험하는 과정을 파악해 프로덕트의 특징을 파

악할 수 있다. '마음검진'의 경우 초기 조정을 하는 데 어려움이 있고, 전체적인 사용 시간이 예상 시간보다 오래 걸릴 수 있다는 문제점이 있음을 알 수 있다.

6.2. 결합 시퀀스 모형

결합 시퀀스 모형은 사용자의 개별 과업을 포괄적으로 설명하기 위해 사용자 행동의 중요한 구조를 추상화해서 보여주는 것이다. 개별 시퀀스 모형을 바탕으로 여러 개인 케이스를 일반화할 수 있는 모형이 바로 결합 시퀀스 모형인데, 개별 시퀀스 모형을 작성한 다른 조사자들과 함께 작성하는 것이 명확한 모형을 구축하는 데 도움이 된다. 또한 결합 시퀀스 모형을 보고 사용자가 실제로 어떤 행동을 했는지 상상해 보는 것도 좋다. 이를 작성하는 구체적인 절차는 다음과 같다.

결합 시퀀스 선택하기

결합할 시퀀스를 선택한다. 결합할 시퀀스를 선택할 때는 시퀀스에서 다루고 있는 과업이 사용자의 과업에서 얼마나 중요한지를 기준으로 한다. 중요하지 않은 과업을 다루는 시퀀스는 선택하지 않고 분명하고 자세히 묘사된 중요한 시퀀스를 선택해야 한다. 예를 들어 개별 시퀀스 모형에서 작성한 HRV 측정은 '마음검진' 서비스의 주요 기능이다.

계기 작성하기

계기를 확인해 맨 위에 적는다. 개별 시퀀스 모형은 시작 단계에서 하나의 계기를 가진다. 만약 지금까지 찾은 계기가 전반적으로 비슷한 내용을 가지고 있다면, 지금까지 발견된 계기를 아우를 수 있는 하나의 추상적인 계기로 바꾸어야 한다. 예를 들어 기존 사용자가 주기적으로 현재의 상태를 파악하기 위해 HRV를 측정하고자 했고, 신규 사용자가 회사의 권유로 현재의 상태를 파악하기 위해 HRV 측정을 최초로 진행하고자 한다면, '현재의 상태 파악을 위한 HRV 측정'으로 추상화해서 표현할 수 있다.

활동 덩어리 찾기

활동의 덩어리를 찾는다. 하나의 활동은 특정한 일이나 의도를 이루기 위해 수행되는 단계의 모음이다. 개별 시퀀스 모형에서 하나의 활동에 포함되는 단계를 찾아서 묶은 다음 활동의 이름을 옆에 나열한다. 개별 시퀀스 모형에 대해 동일한 절차를 반복해 유사한 활동을 맞추어 나간다. 이때 활동들은 너무 자세하게 분석하지 않고, 모든 사용자를 아우를 수 있도록 추상적인 수준을 유지해야 한다.

시간 순서대로 작성하기

추상화한 내용을 시간 순서대로 적어 내려간다. 각 활동 안에서 개별 시퀀스 모형 안에 있는 단계를 결합해 추상적인 일련의 단계를 만들어 내는 과정이다. 추상적인 단계란 모든 사용자의 행동 양식이 아닌 사용자가 할 수 있는 모든 활동이 포함된 집합이다. 따라서 단계를 간단하게 묶어서 표현해 사용자가 할 수 있는 행동의 많은 부분을 포함할 수 있도록 한다. 각 단계의 행동은 '인터페이스 설계'에서 와이어프레임을 제작할 때 활용되기도 한다.

시퀀스 단계별 의도 작성하기

단계마다 의도를 확인해서 적는다. 결합 시퀀스 모형 전체를 자세히 검토해 사용자가 이 과업을 하게 된 전체적인 의도를 찾는다. 전체적인 의도를 먼저 제시한 다음 각 활동의 모든 단계를 보면서 그 활동을 한 의도를 찾아내는 것이다. 이때 각 활동은 하나 이상의 의도를 가질 수 있다.

표 8은 '마음검진' 시스템의 유스케이스 중, 사용자가 HRV을 측정하는 경우에 대한 결합 시퀀스 모형이다. '마음검진' 시스템 내에서 발생할 수 있는 수많은 상호작용 중에서 진단의 핵심이 되는 HRV 측정 기능을 살펴보았다. 사용자는 앱에 들어가 검진 시작 명령을 내리고, 기기의 카메라 및 마이크에 시스템이 접근할 수 있도록 허락한다. 이후 개인 정보 이용 약관에 동의하면 검진이 시작되기 위한 조건을 시스템으로부터 안내받는다. 해당 조건이 충족되면 검진 과정에 참여하게 된다.

HRV 측정하기		
계기: 사용자의 현재 마음 상태 파악		
개인 사용자	관리자	기업 사용자
검진을 위해 HRV 측정 기능에 진입 의도: 측정을 시작하기 위함	사용자에게 검진을 안내 의도: 사용자의 데이터를 수집하기 위함	사용자에게 HRV를 측정할 것을 제안 의도: 근로자의 마음 상태 결과를 파악
사용 안내를 읽음 의도: 카메라 사용 및 설문에 대한 정보를 파악	사용자에게 사용 안내를 제공 의도: 적합한 사용 방법을 유도	
HRV 측정을 위해 카메라 조정을 진행		
	적합한 사용 환경을 시스템으로 안내함 의도: 정확한 진단 결과	
다른 공간으로 이동함 의도: 적합한 환경에서 사용		
HRV 측정을 완료		
	측정 결과를 분석해 전달 의도: 진단 결과 안내	사용자의 결과를 전달받음 의도: 근로자 앱 이용 정보 습득

표 8 '마음검진' 시스템 HRV 검진의 결합 시퀀스 모델

결합 시퀀스 모형을 작성할 때 유의 사항이 있다. 바로 시스템 사용자에게 투명성을 제공할 수 있도록 지침에 맞게 설계되었는지 점검해야 한다. 예를 들어 사용자가 카메라 및 마이크의 접근 권한을 허용했다는 조건을 확인하면, 센서를 가동해 HRV 검진을 위한 기능을 가동시키게 된다. 해당 기능이 가동되면 사용자의 주변 환경을 파악하고, 시스템이 내부적으로 가지고 있는 최소 조건과 대비해 검진 가능 유무를 판단할 필요가 있다. 측정을 위해 적합한 장소로 이동을 유도하는 것은 시스템 오류를 사전에 차단한 것으로 인터랙션 지침 중 긍정적 요소를 증가시킨 것으로 볼 수 있으며, 적합성이 충족되지 않을 시 적절한 안내를 사용자에게 제시하는 것은 피드백을 제공함으로써 조화로운 행동을 유도해야 한다는 지침을 따른 것이다.

지금까지 살펴본 바와 같이 인터랙션 설계에서는 투명성을 제공해 사용자가 플로 상태에 도달할 수 있도록 부정적인 요소는 최대한 줄이고, 긍정적인 요소는 최대한 늘리며, 상충되는 요소 사이에는 적절한 균형점을 찾는 방향으로 시스템의 행위를 설계한다. 그 설계 결과는 좀 더 글로벌한 시각에서는 추상적인 유스케이스 다이어그램으로 정리하고,

각 유스케이스는 개별 시퀀스 모형과 결합 시퀀스 모형으로 정리한다. 이때 결합 시퀀스 모형은 개발팀에 전달되어 시스템의 알고리즘을 개발하는 과정에 활용된다. 다음 장에서는 본 장과 이전 장에서 도출한 아키텍처와 인터랙션을 실제로 사용자에게 어떻게 표현할 것을 다루는 인터페이스 설계를 다룬다.

핵심 내용

1	인터랙션 설계는 사용자와 시스템 간의 상호작용 방식 및 반응을 구체화하는 작업이다. 사용자의 어떤 행위에 대해서 시스템이 어떤 반응을 보일지를 구체화한다.
2	최적의 경험을 제공하기 위해서는 사용자가 디지털 시스템을 사용한다는 사실조차 인식하지 못하고 깊이 몰입하는 플로 상태에 들어가야 한다.
3	플로 상태에 들어가기 위해서는 투명성의 세 가지 가이드라인을 따라야 한다. 첫째, 불필요한 상호작용 요소를 최대한 줄인다. 둘째, 긍정적인 상호작용 요소를 최대한 늘린다. 셋째, 상충 관계의 여러 가지 상호작용 요소 간의 조화를 이룬다.
4	인공지능 시스템에서는 사용자의 행동에 의해 시스템이 계속 변화하기 때문에 기존 시스템에 비해 더 많은 불확실성이 존재하고, 이를 사용자에게 명확하게 인식시켜야 하는 어려움이 있다.
5	인터랙션 설계 결과는 유스케이스 다이어그램과 시퀀스 모형으로 정리할 수 있다.
6	유스케이스 다이어그램은 시스템의 관점에서 사용자와 시스템 간의 전체적인 상호작용을 몇 개의 유스케이스로 추상화하는 그림이다.
7	시퀀스 모델은 개별 시퀀스 모형과 이를 추상화한 결합 시퀀스 모형으로 구분되는데, 각 유스케이스에 대해 구체적인 상호작용의 순서를 명시화하는 그림이다.

인터페이스 설계

시스템의 구조와 기능을 사람들에게
정확하게 표현하는 방법

말하지 않으면 알 수 없고 표현하지 않으면 느낄 수 없다. 아무리 좋은 콘셉트라 한들 사용자에게 정확하게 표현되지 않으면 의미가 없다. 사용자는 시스템에 표현된 것을 보고 들으며 시스템이 본인에게 도움이 될지, 시스템에서 제공되는 정보를 신뢰할 수 있을지를 판단한다.

그렇다면 어떤 방식으로 시스템을 사용자에게 표현할 수 있을까? 바로 오감을 통해 표현할 수 있다. 오감, 즉 시각, 청각, 미각, 후각, 촉각의 다섯 가지 감각은 인간이 가지고 있는 수용기에 따라 분류된다. 디지털 시스템은 텍스트, 그래픽, 말, 진동, 영상 등을 통해 인간과 소통한다. 예를 들어 네이버 클로바 케어콜Care-Call의 AI 복지사는 돌봄이 필요한 어르신 사용자에게 전화를 걸어 식사, 수면, 건강을 주제로 친구와 대화하듯이 자유롭게 상호작용한다.

생각해 보면 사람들은 다른 사람과 효과적으로 커뮤니케이션하기 위해서 알게 모르게 여러 가지 원칙을 가지고 있다. 상대방의 말에 공감할 때 고개를 끄덕이거나 상대방이 묻는 말의 핵심을 파악해 대답의 내용을 구성한다. 인간과 컴퓨터 간의 상호작용도 마찬가지이다. 사용자에게 디지털 시스템을 표현할 때는 특정한 원칙을 기반으로 한다.

본 장에서는 아키텍처 설계와 인터랙션 설계를 통해 구체화한 콘셉트 모형과 비즈니스 모델을 어떻게 표현할지 살펴보고, 실제로 인터페이스를 설계할 때 따라야 할 가이드라인과 설계 방법을 자세히 알아본다.

인터페이스 설계
- 시각 인터페이스
- 청각 인터페이스
 - 음성 인터페이스
 - 대화형 인터페이스
- 촉각 인터페이스

요소

기본적 시각 요소
- 색상
- 레이아웃
- 형태

복합적 시각 요소
- 타이포그래피
- 그래픽
- 애니메이션

음성
- 언어적 메시지
- 비언어적 메시지

대화형 → 협동의 원리 (품질, 양, 관련성, 매너)

햅틱 → 촉각 기관

가이드라인

시각
- 가독성
- 그래픽
- 명확성
- 상호성

음성
- 정보 제공
- 오류 처리
- 대화 이어가기
- 관련성
- 콘텍스트
- 대화의 다양성
- 차례대로 진행되는 대화

대화형
- 가시적 피드백
- 일치성
- 오류 방지
- 기억이 아닌 인식
- 사용의 유연성/효율성
- 미니멀리즘
- 오류 복구
- 도움말/설명서 제공
- 투명성/개인 정보 보호
- 적절한 문맥

촉각
- 일관성
- 보완성
- 과도하지 않은 사용
- 사용자에게 선택권 제시
- 방해하지 않는 경험

절차

〈작성〉

1단계
종이와 펜으로 와이어프레임 그리기
↓
2단계
디지털 디자인 틀에서 화면 그리기
↓
3단계
메타포 기반 톤 & 매너 정하기
↓
4단계
색, 아이콘, 폰트, 일러스트 등의 디자인 요소 첨가하기
↓
5단계
다양한 모드 활용하기
↓
6단계
불필요한 요소 걸러내기
↓
7단계
디자인 효과 측정하기

1. 인터페이스 설계의 의미

인터페이스 설계란 무엇이며, 좋은 인터페이스 설계는 어떤 특징을 가지고 있을까?

인터페이스 설계Interface Design는 디지털 프로덕트의 콘셉트나 비즈니스 모델, 아키텍처, 인터랙션을 실제로 사용자가 지각할 수 있는 형태로 구체화하는 과정을 의미한다.[1] 일반적으로는 '인터페이스 디자인'이라고 하는데, 여기에서는 아키텍처나 인터랙션 설계와 맥락을 같이하기 위해 '인터페이스 설계'라고 한다. 인터페이스란 사람이 접촉하는 디지털 시스템의 입출력장치 및 그 장치를 통해 표현되는 구조나 기능이다. 아무리 좋은 콘셉트를 도출하거나 유용한 정보를 파악하고 사려 깊은 인터랙션 방식을 개발했다고 해도 그 내용이 외적인 형태로 나타나서 사용자에게 효과적으로 전달되지 않으면 아무 소용이 없다. 즉 분석, 기획, 설계 과정을 거쳐 도출한 콘셉트 모형과 비즈니스 모델을 인터페이스를 통해 사용자에게 정확하게 표현Representation하는 과정이 바로 인터페이스 설계의 핵심이다.[2]

좋은 인터페이스란 단순히 예쁜 인터페이스가 아니라 유용성, 사용성, 신뢰성이라는 HCI의 세 가지 원리를 충실하게 표현하는 인터페이스라고 할 수 있다. 세 가지 원리 중 첫째인 유용성은 사람들이 디지털 시스템을 이용해 본인들이 하고자 하는 일을 효과적으로 달성하는 것이다. 좋은 인터페이스는 이 원칙에 따라 사용자에게 디지털 시스템의 가치 모형, 기능 모형, 그리고 구조 모형을 명확하게 표현한 것이어야 한다. 인터페이스 설계를 통해 디지털 시스템이 어떤 가치를 제공하기 위해 구축되었으며, 디지털 시스템이 제공하는 기능은 무엇인지, 시스템을 구성하고 있는 전반적인 구조는 어떤 것인지를 사용자가 명확하게 이해할 수 있어야 한다.

둘째인 사용성은 시스템을 사용하는 과정이 효율적이고 적은 노력으로 목적을 달성하는 것이다. 이 원칙에 따라 인터페이스 설계는 사용자에게 정확하고 신속하게 디지털 프로덕트를 사용할 수 있도록 시스템의 구조와 기능을 표현해야 한다.

셋째인 신뢰성은 특정한 사용 조건에 따라 고유의 기능을 성공적으로, 그리고 고장 없이 수행할 수 있는 능력 또는 성질에 대한 개념이다.[3] 이 원칙에 따라 좋은 인터페이스는 사용자가 의도치 않았던 위험에 최

소한으로 노출되면서 안정적으로 디지털 시스템을 사용하고, 그 결과 또한 안전하게 지켜질 수 있도록 해야 한다. 다만 신뢰성은 겉으로 보이는 항목이 아닌 만큼 인터페이스 설계 시 신뢰성을 다루는 데 한계가 있다. 그러나 보안에 관한 문제가 대두되면서 인터페이스에서도 보안성을 높이기 위한 노력이 필요하게 되었다.

한편 인공지능 기술은 인터페이스 설계에도 영향을 미친다. 인터페이스 설계의 기본 원칙에는 영향을 미치지 않지만, 이전에는 가능하지 않았거나 현실적으로 어려웠던 인터페이스가 인공지능의 도입으로 구현할 수 있게 되었다. 예를 들어 '갈릴레오 AIGalileo AI'는 인터페이스를 자동으로 생성하는 AI 도구로, 사용자가 원하는 인터페이스를 텍스트로 입력하면 생성형 AI가 자동으로 UI 화면, 이미지, 콘텐츠를 생성한다.[6] 즉 인공지능의 도입으로 누구나 손쉽게 인터페이스를 설계할 수 있게 된 것이다.

특히 인공지능과 음성인식 기술이 발전하면서 하나 이상의 멀티모달 인터페이스Multi-Modal Interface를 제공하는 방식이 보편화되고 있다. 그중에서도 가장 널리 사용되는 시각 인터페이스Graphic User Interface, GUI와 청각 인터페이스Audio User Interface, AUI, 촉각 인터페이스Haptic Interface에 대해 알아보고자 한다. 미각 인터페이스와 후각 인터페이스도 이론적으로는 가능한 인터페이스의 종류이지만, 아직 실용성이 떨어진다는 점을 고려해 이 책에서는 자세히 다루지 않는다.

2. 시각 인터페이스

디지털 시스템이 자주 사용하는 시각 인터페이스의 요소는
어떤 것들이 있고, 그 특징은 무엇일까?

디지털 시스템의 인터페이스와 밀접하게 연관되어 있는 시각적 요소를 몇 가지 선정하고 그 관계를 알아보자. 그림 1은 디지털 시스템에서 주로 사용되는 기본적인 시각적 디자인 요소와 효과의 관계를 제시하고 있다.

그림 1 디지털 프로덕트의 시각적 요소와 효과의 관계

2.1. 시각 디자인 요소

디지털 시스템의 인터페이스 설계에 사용되는 기본적인 시각 디자인 요소로는 색상Color, 형태Shape, 레이아웃Layout이 있으며, 복합적인 시각 디자인 요소로는 타이포그래피Typography, 그래픽Graphics, 애니메이션 Animation 등이 있다.[2]

기본 디자인 요소

▸ 색상: 여러 색 시스템을 바탕으로 속성을 정의할 수 있고, 가장 일반적인 정의는 색상, 명도, 채도의 3속성으로 정의된다.

▸ 형태: 기본적인 디자인 요소이기 때문에 그 자체로 이야기되는 것보다는 글자체와 같이 여러 가지 복합적인 형태로 사용된다.

▸ 레이아웃: 시각적 디자인 요소에 대한 화면상의 전반적인 배열을 의미한다. 특히 레이아웃은 아키텍처 설계와 밀접한 관계가 있으며, 레이아웃에서 정보의 양, 정보의 그룹화, 정보의 정렬, 정보 간의 공간적 관계를 설계하는 것이 중요하다.

복합 디자인 요소

▸ 타이포그래피: 전통적인 디자인에서도 매우 중요한 요소의 하나이다. 좁은 의미로는 글자Type로 이루어진 인쇄의 기술이나 인쇄물을 의미하지만, 넓은 의미로는 모든 글자와 글자가 만들어 내는 글자체, 폰트 디자인 등을 포함하는 광범위한 개념이다.

▶ 그래픽: 비문자적인 형태의 복합 디자인 요소를 통틀어 말하며, 기본적인 형태의 시각적 커뮤니케이션 소통 수단이자 문자보다 강력한 도구이다.

▶ 애니메이션: 영상과 사운드가 결합한 멀티미디어 도구로서 그림이나 문자, 일러스트레이션을 역동적으로 움직이게 하는 동적인 표현을 의미한다.

2.2. 시각적 구성

실제 디지털 프로덕트에서는 타이포그래피, 그래픽과 같은 개별 디자인 요소가 결합되어 표현된다. 개별 요소를 전체적으로 배합하는 디자인 법칙을 시각적 구성이라고 부른다. 시각적 구성은 크게 단일 프로덕트 내에서의 시각적 구성과 여러 프로덕트 간의 시각적 구성으로 나눌 수 있다.[2]

단일 프로덕트 내 시각적 구성

미학에서는 사람들이 익숙해진 시각적 구성을 표현하기 위한 여러 가지 원칙을 제시했다. 라이스대학교의 마이클 번Michael D. Byrne은 2001년 시각적 인터페이스에 맞추어 11가지 원칙을 정리했다.[2]

▶ 균형성: 화면 안에서 보이는 시각적 무게의 분포

▶ 대칭성: 화면의 가로세로 중심선을 축으로 화면 구성 요소가 대칭되는 정도

▶ 연속성: 사용자 시선의 움직임이 수월하도록 개체를 배열시키는 것

▶ 리듬감: 개체 사이에서 규칙적인 변화 패턴

▶ 대비감: 화면 구성 요소의 색상, 형태, 레이아웃 등의 차이

▶ 비례감: 하나의 개체가 가지고 있는 가로세로 비율

▶ 통일감: 화면상의 여러 객체의 집합이 시각적으로 하나로 느껴지는 것

▶ 단순미: 화면 구성 요소의 수가 적절하고 각 구성 요소 간의 가로세로 정렬이 잘 되었을 때 느껴지는 것

▶ 조밀도: 주어진 공간에서 보이는 최적의 정보량

▶ 규칙성: 각 화면 구성 요소가 가로축이나 세로축으로 반복적일 때 느

꺼지는 것

▸ 안정감: 화면의 중심과 표현된 요소의 집합 중심이 일치되었는지의 여부

복합 프로덕트 간 시각적 구성

시각적 인터페이스 11가지 원칙은 단일 시스템뿐 아니라 여러 시스템에 적용될 수 있지만, 여러 시스템 사이에는 획일성과 다양성이라는 두 가지 원칙이 추가로 고려되어야 한다.[5] 여러 시스템 사이의 시각적 구성을 적용할 때 중요한 것은 획일성과 다양성이 균형을 이루고 적절한 조화를 이루는 것이다.[2]

▸ 획일성: 앞으로 경험할 페이지들에 대해 사용자가 쉽게 적응하고, 전반적인 내비게이션과 정보의 위치를 자신 있게 예측할 수 있도록 한다.[6]
▸ 다양성: 사용자에게 변화를 주어 지루함을 해소하고 색다른 즐거움을 준다.

2.3. 시각적 효과

시각적 인터페이스 디자인을 통해 얻을 수 있는 효과는 인지적 효과와 감성적 효과로 나눌 수 있다. 인터페이스 설계를 통해 제공할 수 있는 인지적, 감성적 효과는 무수하게 많다. 인지적 효과에서는 '시각적 계층구조Visual Hierarchy'와 '가독성Readability', 감성적 효과에서는 '미적 인상 Aesthetic Impression'과 '개성Personality'에 대해 살펴보자.[2]

인지적 효과

인지적 효과는 인터페이스 설계를 통해 전달되는 정보를 빠르고 쉽게 이해하고, 이를 통해 사용자가 원하는 과업을 효율적으로 수행할 수 있게 하는 효과를 의미한다. 인지적 효과는 크게 '시각적 계층구조'와 '가독성'으로 나누어진다.

시각적 계층구조는 일종의 화면 구성 법칙으로, 한 페이지 안의 구성 요소 위치와 구성 요소 간의 관계를 설정할 때 사용자가 구성 요소를 단계적으로 인지하도록 설계하는 것을 의미한다.[7] 시각적 계층구조

를 구현하기 위해서는 '전경, 중경, 배경, 외경'으로 전체 화면을 나누는 것이 필요하다. '전경'은 사용자가 화면을 봤을 때 처음 눈에 들어오는 정보를 가리키는데, 화면 구조를 설계할 때 전경으로 설정하는 정보는 중요한 정보가 되어야 한다. '중경'은 화면 구조상의 전경과 배경의 중간 단계로 사용자에게 실제로 의미 있는 정보를 제공하는 가장 중심적인 역할을 수행한다. '배경'은 전경의 정보를 더욱 돋보이게 하고 중경의 역할을 돕는 측면에서 설계되어야 한다. 배경을 이루는 가장 기본적인 요소로 배경의 색상과 이미지가 있다. '외경'은 한 화면과 연결되어 있지만, 화면 내에 존재하지 않는 경우를 의미한다. 예를 들어 URL 링크 같은 것이다.

타이포그래피에서 가독성Readability은 문장을 쉽고 빠르게 읽을 수 있는 정도를 말하고, 판독성Legibility은 문자 스타일이 잘 구별되는 정도를 말하는 것으로 가독성에 영향을 준다. 이 두 요인이 좋아야 정보를 효율적으로 이해할 수 있다.[8] 가독성에 영향을 미치는 요소는 색, 글자 크기, 글자체, 배치, 이미지, 구두점, 내어쓰기와 들여쓰기 등 거의 모든 시각적 디자인 요소를 가리킨다.

인지적 효과를 보인 디지털 시스템의 예시를 살펴보자. 그림 2는 사용자에게 꼭 필요한 요소만 보여주기 위해 인터페이스 화면에 하루 동안의 총 운동 시간만 전경으로 제공한다. 운동 종류(걷기, 뛰기, 자전거 타기)에 따른 운동 시간은 상단에 배치하고, 화면 가운데에는 총 운동 시간을 배치했다. 특히 글자 크기와 굵기를 사용해 시선을 집중시키고, 세 가지 색상을 사용해 정보를 구분했다. 이런 정보 구조를 통해 사용자는 쉽게 본인이 얻고자 하는 정보를 빠르고 쉽게 이해할 수 있다.

그림 2 '구글 Fit'으로 살펴본 인지적 효과가 있는 시각 인터페이스[9]

감성적 효과

감성적 효과는 인터페이스 설계를 통해 사용자가 개발자가 의도한 '미적 인상'과 '개성'을 명확하게 느끼는 효과를 의미한다.

미적 인상은 미적 대상에 의해 각인되지만, 아직 정서로 관념화되지 않은 감성을 의미한다.[10] 미적 인상을 제공하기 위해서는 각 디자인 요소 간의 상승작용이나 프로덕트 성격과의 일치도 등을 고려해야 한다. 또한 미적 인상은 문화적 상황이나 환경, 연령, 가치관 등에 따라 영향을 받을 수 있다.

개성은 개인이나 개체가 가지는 고유한 특성, 성격, 취향, 사고방식 등을 의미한다.[11] 개성은 크게 세 가지 차원으로 구분할 수 있다. 첫째는 강약의 차원Dimension of Strength으로, 양극단의 강하고 와일드한 개성과 부드럽고 사랑스러운 개성을 포함한다. 둘째는 형식성의 차원Dimension of Formality으로, 한쪽은 자유분방한 개성, 다른 한쪽은 분석적인 개성을 포함한다. 셋째는 개방성의 차원Dimension of Openness으로, 한쪽은 개방적이고 사교적인 개성, 다른 한쪽은 폐쇄적이고 은둔적인 개성을 포함한다.

예를 들어 디지털 치료 기기 '앵자이랙스'는 감성적 측면의 시각 효과를 보인다. 그림 3에서 보는 바와 같이 '정원'과 '산책'이라는 확실한 콘셉트 아래, 사용자의 심신을 안정시키는 일러스트레이션과 색상이 적용되어 있다. 이런 시각 인터페이스를 통해 사용자는 차분한 미적 인상과 앱의 부드러운 개성을 명확히 느낄 수 있다.

그림 3 '앵자이랙스'의 감성적 효과가 있는 시각 인터페이스

2.4. 관계자별로 다르게 적용되는 시각 설계 요소

동일한 시스템이라고 할지라도 어떤 사용자를 대상으로 하느냐에 따라 매우 다른 시각 인터페이스가 사용된다. 그림 4 알츠가드의 '새미톡'을 통해 살펴보자. '새미톡'은 고령층이 쉽게 접근할 수 있도록 설치가 필요 없는 카카오톡을 사용해 뇌 건강을 위한 다양한 콘텐츠를 제공하고, 높은 사용성과 유용성을 주는 데 초점을 맞추고 있다. 고령층이 이해하기 쉽게 꼭 필요한 정보와 그날그날 진행해야 하는 과제 중심으로 최대한 간단하게 제시한다.

그림 4　고령층 환자를 위한 '새미톡'의 시각 인터페이스

그림 5는 '새미톡'의 의료진용 시각 인터페이스이다. 바쁜 의료진이 효율적으로 환자의 상태를 빠르고 직관적으로 확인하는 데 초점을 맞추고 있다. 이를 위해서 의료진이 가장 관심 있어 하는 1회 평균 사용 시간이나 평균 게임 수행 횟수, 환자의 인지 기능별 점수 변화 추이 등을 보기 쉽게 배열하고 있다. 이처럼 시각 인터페이스는 대상 사용자의 특성에 따라서 기본적인 시각 디자인 요소가 변형되어 제공되어야 한다.

그림 5　의료진을 위한 '새미톡'의 시각 인터페이스

3. 청각 인터페이스

디지털 시스템이 자주 사용하는 청각 인터페이스의 종류는
어떤 것들이 있고, 그 특징은 무엇일까?

인공지능 기술이 발전하면서 청각 인터페이스에 대한 관심이 급속하게
높아지고 있다. 특히 '음성 인터페이스Voice User Interface, VUI'와 '대화형 인
터페이스Conversational User Interface, CUI'에 대한 관심이 무척 높아졌다. 음
성 인터페이스와 대화형 인터페이스가 무엇이고, 어떤 특징이 있는지 상
세히 살펴보자.

3.1. 음성 인터페이스

음성은 오래전부터 인간의 핵심적인 의사소통 방식이다. 이것이 이제 사
람과 컴퓨터가 소통하는 핵심적인 방법이 되고 있다. 음성 인터페이스
는 크게 '언어적 사운드Verbal Sound'와 '비언어적 사운드Non-verbal Sound'로
나누어진다.

언어적 사운드는 언어 메시지Verbal Message로 사용자 행위에 대한
컴퓨터의 피드백을 음성으로 전달하는 것이다. 이는 소리를 정보 전달
의 방법으로 사용하는 데 가장 명확하고 분명한 수단으로, 모국어에 한
해서는 직관적인 성격을 지니고 있다. 비언어적 메시지Non-verbal Message
에는 대표적으로 청각 아이콘Auditory Icons과 이어콘Earcons이 있다. 청각
아이콘은 자연계의 소리를 사용해 메시지를 전달하는 방법으로, 주변
에서 일반적으로 들을 수 있는 수많은 소리 가운데 아이콘적 특성을 보
이는 소리를 활용한 것이다. 반면 이어콘은 음향학적 속성을 사용하는
메시지 전달 방법으로, 시스템에 내장된 비언어적 메시지인 인공적 소
리를 사용한다. 이어콘은 상징성에 기반하기 때문에 학습 시간이 필요
하고, 사용자는 인공적인 소리를 사용하는 이어콘보다 자연계의 소리
를 사용하고 친숙한 청각 아이콘을 더 선호한다.[12] 스마트폰에 사용되
는 사운드 역시 비언어적 메시지를 활용한 청각 인터페이스의 대표적인
예로 볼 수 있다.

3.2. 대화형 인터페이스

최근 알렉사Alexa, 시리Siri, 구글 어시스턴트Google Assistant의 대화형 인터페이스가 주목받고 있다.[13] 많은 음성 인터페이스가 간단한 명령 기반의 인터페이스를 진행하는데, 사용자는 그 수준을 넘어 사람처럼 진정한 대화가 가능하기를 기대한다. 이를 위해 대화형 인터페이스는 문맥적 의미 및 사용자의 취향을 알고 있어야 한다. 대화형 인터페이스가 문맥이나 기억을 활용하지 못한다면 지속적인 대화를 하기 어렵다. 좋은 대화의 핵심 요소는 상호 문맥 인식, 이전 상호작용에 대한 기억, 그리고 적절한 질문 교환 등이 있다. 대화에 참여한 사람들은 서로 이해하고 의미 있는 대화를 나누기 위해 정보를 공유해야 한다. 이는 대화의 기초Grounding in Communication로, 상호 간의 이해와 믿음을 형성하는 바탕이 된다.[14]

좋은 대화형 인터페이스 설계를 위한 방법 중 하나는 이미 잘 알려진 사람 간의 대화 원리를 컴퓨터와의 대화에 활용하는 것이다. 사람 간의 관계에서 성공적인 대화를 나누기 위해서는 듣는 사람과 말하는 사람이 서로 협조해야 한다. 협동의 원리Cooperative Principle는 '품질Quality, 양Quantity, 관련성Relevance, 매너Manner'라는 네 가지 요소가 있다. 구글이나 네이버와 같은 음성 AI 서비스 제공 회사에서는 이 원리를 참고해 대화를 설계하는 것을 권장한다.[15] 네 가지 요소에 따라 '사람과 사람 사이의 대화 원칙'과 'AI와의 대화 원칙'이 어떻게 연관되어 있는지 살펴보자.

품질
▸ 사람과의 대화 원칙: 당신이 진실이라고 믿는 것을 말하라. 거짓이라 생각되는 말은 하지 말고 증거가 불충분한 말도 하지 마라.
▸ AI와의 대화 원칙: 품질의 원칙에 따라 음성 AI를 제공할 때는 객관적으로 입증된 것만을 말해야 한다.

양
▸ 사람과의 대화 원칙: 필요한 만큼의 정보를 얘기하되, 너무 과하게 얘기하지 말라. 지금 진행 중인 대화의 목적에 적합한 만큼의 정보만 제공하라.
▸ AI와의 대화 원칙: 양의 원칙에 따라 음성 AI를 제공할 때는 사용자와의 대화 목적에 적합한 양의 말을 전달해야 한다.

관련성

▸ 사람과의 대화 원칙: 지금 하는 대화와 관련된 것만 얘기하라. 대화의 주제에서 벗어난 말은 하지 마라.

▸ AI와의 대화 원칙: 관련성의 원칙에 따라 음성 AI를 제공할 때는 현재 대화의 주제와 관련된 것만 말해야 한다.

매너

▸ 사람과의 대화 원칙: 최대한 명확하고 다른 사람이 이해할 수 있는 방식으로 설명하라. 모호함을 피하고 중의성을 피하라. 간결하고 일관성 있게 말하라.

▸ AI와의 대화 원칙: 매너의 원칙에 따라 음성 AI를 제공할 때는 간결하고 명확하며 일관성 있는 말을 해야 한다.

대화형 인터페이스는 환자들에게 친숙하고 접근성이 좋아 자연스럽게 디지털 헬스 분야 시스템 인터페이스에 활용 가능성이 높다. 특히 진료 시간이 짧은 국내 의료 현장에서 활용도가 높을 것으로 예상된다.[16] 예를 들어 스탠퍼드대학의 심리학자와 AI 전문가가 개발한 인지 행동 치료 인공지능 챗봇인 '워봇Woebot'은 페이스북 메신저를 사용한 인공지능과의 상담을 통한 우울증 치료 서비스이다. 사용자의 심리 상태를 물어보고 선택지를 제시해 사용자의 현재 심리 상태 정도를 인공지능 에이전트가 파악한 뒤, 그에 맞는 맞춤형 심리 치료를 제공한다.[17]

그림 6 대화형 인터페이스를 활용한 '워봇'[17]

4. 촉각 인터페이스

디지털 시스템이 자주 사용하는 촉각 인터페이스의 종류는
어떤 것들이 있고, 그 특징은 무엇일까?

시스템 인터페이스 설계에서 인체의 촉감 기관을 사용하는 촉각 인터페이스를 활용할 수 있다.[18] 촉각 인터페이스는 영상 및 음성 등 시청각을 이용하는 모니터, 스피커 등과는 구별되는 것으로, 주위 환경과의 상호작용을 쉽고 정밀하게 해준다. 예를 들어 일상생활에서 핸드폰이 무음인 상황에서 촉각을 활용하는 서비스를 제공할 수 있다. 또 청각장애인에게 핸드폰 진동을 활용해 적절한 정보를 제공하는 인터페이스를 제공할 수 있다. 촉각 인터페이스는 촉감이라는 새로운 인터페이스의 출현과 사용자 인터페이스의 실감화라는 부분에서 큰 역할을 한다.

그림 7은 환자를 위해 촉각 인터페이스를 사용한 예시로, 손의 재활 운동이 필요한 환자를 위한 재활 의료 기기인 '라파엘 스마트 글러브 Rapael Smart Glove'이다. 가상현실을 기반으로 한 재활 훈련 게임이 가능하며, 실시간 동작 인식 센서로 정량적 재활 훈련 데이터 분석을 통한 환자 맞춤형 치료가 가능하다.[19]

그림 7 　촉각 인터페이스를 활용한 디지털 헬스 프로덕트 '라파엘 스마트 글러브'[19]

5. 인터페이스 설계 가이드라인

디지털 시스템의 인터페이스를 설계할 때 따라야 하는 가이드라인은 무엇일까?

5.1. 시각 인터페이스 설계 가이드라인

그림 8 시각 인터페이스
가이드라인을 따른 디자인 [21]

시각 인터페이스 안에는 상호성, 판독성, 가독성, 명확성의 구성 요소가
있다.[20] 그중 시각 인터페이스를 디자인할 때는 표 1에서 보여주는 가이
드라인에 따라 디자인한다. 표 1은 애플이 협업 회사들에 요구하고 있
는 10가지 화면 설계 가이드라인으로,[20] 시각 인터페이스 설계 시 참고
할 수 있다. 예를 들어 그림 8은 메인 페이지와 서브 페이지가 일관된 구
조로 이루어져 있다.[21] 이는 '텍스트, 이미지, 버튼을 정렬해서 사용자에
게 정보의 연관성을 보여줘야 한다.'는 시각 인터페이스의 가이드라인을
을 따른 디자인이다.

구성 요소	항목	가이드라인
상호성	콘텐츠 형식 (이미지와 텍스트 구성)	기기 화면에 맞는 레이아웃을 생성한다. 사용자가 기본 콘텐츠를 확대·축소 또는 가로로 스크롤하지 않고 볼 수 있어야 한다.
	터치 제어기	UI 화면을 터치할 때 상호작용이 쉽고 자연스럽게 느껴지도록 해야 한다.
	아이콘 탭하기	손가락으로 정확하게 터치할 수 있도록 검지손가락 지문 크기 안에 1개 이상의 아이콘이 들어가면 안 된다.
판독성	텍스트 크기	텍스트 크기를 11포인트 이상으로 하여 화면을 확대하지 않고도 텍스트가 선명하게 보이게 한다.
	대비	텍스트가 선명하게 보이도록 서체 색상과 배경 간에 대비를 명확히 한다.
	간격	텍스트가 겹치지 않도록 한다. 행 높이와 문자 간격을 늘려 가독성을 향상하도록 한다.
가독성	고해상도	모든 이미지는 고해상도 버전을 제공해야 하며, 이미지가 디스플레이 화면에서 흐릿하게 나타나면 안 된다.
	왜곡	가로세로 비율을 유지해야 하며, 비율에 맞춰 이미지 크기를 조절한다.
명확성	구성	수정 버튼을 이미지나 콘텐츠 가까이 배치한다. 읽기 쉬운 레이아웃을 구성해야 한다.
	정렬	텍스트, 이미지, 버튼을 정렬해서 사용자에게 정보의 연관성을 보여줘야 한다.

표 1 시각 인터페이스 적합성을 위한 가이드라인[20]

5.2. 청각 인터페이스 설계 가이드라인

청각 인터페이스에 대한 가이드라인은 음성 인터페이스에 대한 가이드라인과 대화형 인터페이스를 위한 가이드라인으로 나누어 살펴볼 수 있다.

음성 인터페이스 가이드라인

표 2는 구글에서 음성 인터페이스 설계를 처음 하는 기획자를 위해 만든 가이드라인으로,[22][23] 음성 인터페이스 설계 시 참고할 수 있다.

항목	가이드라인
정보 제공	사용자가 필요한 정보보다 더 많은 정보를 제공할 때, 사용자가 이미 답변한 내용을 다시 반복해서 묻지 않는다.
오류 처리	사용자에게 숫자형 응답을 기대했는데 서술적 응답이 돌아올 때가 있다. 그때는 긴 메시지로 사용자를 기다리게 하는 대신, 최초 질문을 다시 함으로써 대화를 올바른 방향으로 되돌린다.
	사용자가 발화를 실수하는 경우, 에이전트는 지나치게 기술적인 언어로 사용자의 잘못을 지적하면 안 된다. 평범한 언어로 문제를 설명하고 다시 질문한다.
대화 이어가기	A 혹은 B를 선택하라는 질문에 사용자가 C라고 답변할 경우, 사용자와의 대화를 종료하기보다는 사용자의 의도를 추측하는 질문으로 대화를 이어 나가야 한다.
관련성	사용자의 결정과 관련 없는 세부 정보를 답변에 포함하면 안 된다. 반복적이고 상세한 대화는 사용자를 지루하게 하고 사용자의 단기 기억에 큰 부담을 준다.
맥락	사용자가 '그 도시'나 '그들'과 같은 인칭대명사 및 지시대명사를 사용하더라도 사용자의 지리적 위치를 인식해 사용자의 의도를 파악해서 사용자의 맥락에 맞는 응답을 한다.
	사용자와의 이전 대화 내용을 토대로 '지난번에 말한 것'과 같은 대답을 예상하고, 상황에 맞는 대답을 한다.
대답의 다양성	답변 문구가 제한되면 사용자는 상호작용이 단조롭다고 느낄 수 있다. 여러 응답을 준비하고 변형해 가며 사용자에게 무작위로 제공하는 것이 좋다.
차례대로 진행되는 대화	에이전트는 대화를 독점하거나 모든 질문을 한 번에 제시하려고 하면 안 된다. 사용자에게 한 번에 하나의 질문만 한다. 한 번의 질문 후에 계속 말해서 사용자에게 부담을 주면 안 된다.

표 2 음성 인터페이스 설계를 위한 가이드라인[20][22][23]

대화형 인터페이스 가이드라인

표 3은 대화형 인터페이스 설계를 위한 가이드라인을 제시하고 있다.[24] 대화형 인터페이스를 활용해 과업을 표현할 때, 음성 인터페이스와 시각 인터페이스의 적절성을 참고해서 설계하도록 해야 한다.

항목	가이드라인
가시적 피드백	화면을 통해 언제, 어떻게 반응해야 할지 가시적인 피드백을 제공한다.
시스템과 실제 환경 간의 일치성	시스템의 작동 방식을 구조화한 심성 모형을 활용해 시스템을 구성한다.
오류 방지	오류를 막아 신뢰도를 형성한다.
기억이 아닌 인식	선택할 수 있는 옵션이 너무 많을 때 기억의 한계가 발생하고 인지 부하가 증가하므로 옵션을 최소화한다.
사용의 유연성 및 효율성	하나의 명령어로 빠른 시간에 효율성을 달성할 수 있어야 한다.
디자인 및 대화의 미니멀리즘	대화를 통해 사용자에게 제시되는 정보량을 최소화한다.
오류 복구	사용자가 잘못 발화했을 때 사용자가 좌절감을 느끼지 않도록 극복 방안을 제시한다.
도움말 및 설명서 제공	사용자에게 튜토리얼을 제공한다.
투명성 및 개인 정보 보호	사용자의 사생활을 보호한다.
적절한 문맥	공공장소에서는 음성 발화가 불편하다. 특정 상황을 고려한 음성 발화 시스템을 구축한다.

표 3 대화형 인터페이스 설계를 위한 가이드라인[24]

표 3에서 제시한 가이드라인을 비슷한 항목끼리 묶어보면, 대화형 인터페이스는 일관성, 피드백, 오류 방지, 오류 복구, 사용의 효율성의 원칙이 있다.[25] 사용의 유용성 및 효율성이 돋보이는 대화형 인터페이스의 사례로 알츠가드의 '새미톡'을 들 수 있다. 그림 9에서 보여주는 것처럼 '새미톡'의 AI 에이전트는 대화하며 사용자와 소통하는데, 사용자에게 사전 설정된 답변을 제시한다. 이로써 사용자는 대답을 생각할 필요 없이 보기 중 하나를 고르면 된다. 이는 하나의 명령어로 빠른 시간에 효율성을 달성할 수 있다는 대화형 인터페이스의 가이드라인을 따른 디자인이다.

그림 9 대화형 인터페이스 가이드라인을 따른 디자인

5.3. 촉각 인터페이스 설계 가이드라인

표 4는 애플이 협업 회사들에 요구하고 있는 여섯 가지 촉각 인터페이스 가이드라인으로, 다양한 촉각 인터페이스 설계 시 참고할 수 있다.

항목	가이드라인
일관성	특정한 촉각 패턴은 특정 경험과 명확한 인과 관계를 이루고 있어야 한다. 예를 들어 게임 캐릭터가 미션에서 실패할 때 A라는 촉각 패턴을 부여한다면 사용자는 A를 부정적인 결과와 연결할 것이다.
보완성	촉각 피드백이 시각적, 청각적 피드백과 같이 조화를 이룰 때 사용자 경험은 더 일관성 있고 자연스러울 것이다. 예를 들어 촉각 피드백의 강도는 함께 사용하는 애니메이션의 강도와 일치시킬 수 있다.
과도하지 않은 사용	촉각 자극을 과도하게 사용하면 사용자는 피로감을 느끼게 된다. 그러므로 사용자 평가를 통해 촉각 인터페이스를 적당한 빈도수와 강도를 찾을 필요가 있다.
사용자에게 선택권 제시	사용자가 원할 경우 촉각을 선택 사항으로 설정할 수도 있고 끌 수도 있어야 한다.
사용자를 방해하지 않는 경험	물리적인 힘이 생산될 때 사용자는 진동을 느낀다. 그러므로 촉각 진동이 카메라, 자이로스코프, 마이크와 관련된 사용자 경험에 방해를 주면 안 된다.

표 4 촉각 인터페이스 설계를 위한 가이드라인[26]

4. 인터페이스 설계 방법

인터페이스를 과학적이고 체계적으로 설계하는 방법은 무엇일까?

인터페이스 설계는 많은 부분이 디자이너의 예술적인 능력과 창의적인 노력으로 만들어진다. 여기에서는 와이어프레임Wireframe으로 인터페이스를 설계하는 방법을 통해 디자인 지식이 없는 일반 독자들이 활용할 수 있는 전반적인 인터페이스 설계의 과정을 전달하고자 한다.

와이어프레임은 제품을 구성하는 서로 다른 레이아웃의 정적 혹은 동적 상태를 재현한 것으로, 간단한 모양만 사용해 의도적으로 낮은 완성도Low Fidelity의 인터페이스를 시각적으로 묘사한 것이다.[27]

인터페이스 설계에 필요한 와이어프레임의 정적인 구조는 '아키텍처 설계'에서 제작한 ER 다이어그램을, 와이어프레임의 동적인 기능은 '인터랙션 설계'에서 제작한 시퀀스 다이어그램을, 와이어프레임의 기능과 구조 시스템은 '콘셉트 모형 기획'과 '비즈니스 모델 기획'의 결과물을 활용하기 때문에, 인터페이스 설계는 '기획'과 '설계' 결과를 모두 반영한다. 와이어프레임은 구조(페이지 요소의 구성 방식), 콘텐츠(페이지에 표시될 내용), 기능(인터페이스의 작동 방식)을 설명하는 데 사용되는데, 인터페이스를 설계하는 방법은 총 여덟 단계로 이루어져 있다.

종이와 펜으로 와이어프레임 그리기

콘셉트 모형 및 비즈니스 모델을 기획하고, 아키텍처 및 인터랙션을 설계할 때 도출된 시스템 제원들을 그림 10과 같이 종이와 펜을 사용해 표현하고 넘버링한다. 각 넘버링된 피처들을 그림 11처럼 대략적인 페이지로 그린다. 이때 설계도에 그려진 모든 제원을 표현한다. 이 단계에서는 세부적인 아이콘이나 색상 등의 풍성한 디자인 요소는 일부러 배제한다. 그렇게 함으로써 시스템의 기능 및 구조를 파악할 수 있다.

그런 다음 시스템 기능 세트의 흐름을 종이에 표시한다. 이는 각 화면 간의 이동이 어떠한지를 표현하는 단계이다. 대략적으로 그려진 페이지 안에 있는 버튼, 아이콘, 화면을 누르면 어떤 화면으로 넘어갈지 화살표로 표현한다. 이로써 시스템의 흐름을 파악할 수 있다.

그림 10 종이와 펜으로 시스템 제원 그리기

그림 11 종이와 펜으로 시스템의 흐름 표시하기

디지털 디자인 툴로 화면 그리기

종이와 펜으로 그린 화면을 디지털 디자인 툴로 옮긴다. 발사믹Balsamiq, 어도비XDAdobe XD, 스케치Sketch, 피그마Figma와 같은 디자인 툴을 활용한다. 먼저 스케치한 종이를 스캔해서 디자인 툴에 붙여 넣기 한다. 그런 다음 원하는 대지Art board를 선택하고 디자인 툴에 이미 준비된 도형, 텍스트, 아이콘 등을 붙여 넣는다. 이때 색과 폰트는 고려하지 않은 상태로 디자인한다. 버튼과 구성 요소는 사각형 위주로 단순화하고, 아이콘은 일관된 형태로 디자인한다.

그림 12 디지털 디자인 툴에서 화면 그리기

메타포를 기반으로 톤&매너 설정하기

이제 디지털 시스템에서 표현하고자 하는 목표 콘셉트를 확실하게 세운다. 이를 위해 9장 '콘셉트 모형 기획'에서 설명한 주 메타포와 보조 메타포 내용을 참고할 수 있다. 인터페이스 설계에서의 콘셉트는 전체적인 인터페이스의 틀을 실제로 표현하기 이전의 개념적 구성이다. 전체 메타포가 확립되면 그에 맞는 인터페이스의 성향과 분위기를 결정한다. 그리고 나면 대상의 분위기 등을 고려한 적절한 색을 선택해서 조화롭게 배합한다. 폰트나 애니메이션 등의 추가 요소를 통해 전체적으로 표현하고자 하는 인터페이스의 대략적인 콘셉트를 설계할 수 있다. 이 단계에서 메타포를 효과적으로 표현하기 위해 일반적인 그래픽 디자인 요소인 이미지나 다이어그램, 테이블과 그래프 등을 사용할 수 있다. 예를 들어 그림 13의 '마음정원'은 정신 건강이라는 주제에 대해 정원을 주 메타포로 결정했다. 또한 그림 14처럼 사용자의 현재 마음 상태와 성장에 대한 피드백을 제시하는 정원지기(챗봇 에이전트)가 인터페이스에 적용된 모습이다.

그림 13 콘셉트 설정과 주 메타포 표현

그림 14 콘셉트 설정과 보조 메타포 표현

디자인 요소 설정하기

이제 세부적인 색상과 폰트를 정하고 아이콘, 일러스트를 디자인한다. 시각적 계층구조가 명확하게 보이게 하고, 화면을 전경과 중경 및 배경으로 나누는 작업을 한다. 그림 15에서 홈 화면의 볼드체 제목을 전경이라고 한다면, 콘텐츠에 대한 설명은 중경이라고 할 수 있다. 그리고 배경은 해, 강, 산과 들이 될 수 있다. 배경의 존재는 전경과 중경의 정보를 더욱 돋보이게 하기 위해 설계되었다.

그림 15 디자인 요소 설정하기

다양한 모드 활용하기

다음 단계는 해당 정보를 매체별로 다양한 모드에 따라 표현한다. 딱딱한 텍스트보다는 이해하기 쉬운 표나 그래프를 사용해 사용자의 시각적 이해도를 높일 수 있다. 또 이미지나 애니메이션을 활용해 사용자의 흥미를 유발할 수 있다. 정보의 용이한 시각적 전달을 위해서는 화면을 구성하는 여러 가지 시각 구성 요소가 서로 부조화 없이 명료하게 제시되어야 한다.

그림 16은 '마음정원'의 홈 화면이다. 앱은 사용자에게 챗봇 에이전트의 역할에 관해 설명할 필요가 있다. 이를 위해 '마음정원'은 사용자가 처음 앱에 진입했을 때 2초 동안 챗봇의 역할을 텍스트로 알려주고, 2초 후 자동으로 텍스트가 없어진다. 이와 같은 애니메이션은 사용자의 시각적 이해도를 높인다.

그림 16 　다양한 모드에 따른 표현 방법

불필요한 요소 걸러내기

다양한 모드를 활용해 시각적 이해도를 높였다면, 이제 전달되는 정보를 방해하는 불필요한 배경 화면이나 시각적 요소를 걸러내는 작업이 필요하다. 이 단계에서는 예외 처리 및 오류 방지 코드를 추가해 사용자에게 불편함 없이 전달되어야 한다. 또 음성 에이전트는 항상 협력적인 대응을 할 수 있는 것이 아니므로, 오류가 발생한 후 처리하는 것보다 오류가 발생하지 않도록 방지하는 처리가 필요하다. '마음정원' 앱의 목적은 사용자가 제공된 글을 읽어 녹음했다가 나중에 다시 듣는 것이다. 그림 17에서 보여주는 것처럼 '마음정원' 앱을 수정하기 전에는 배경음악이 흘러나오다가, 사용자가 녹음 버튼을 누르면 자동으로 배경음악이 무음으로 변했다. 동시에 음악 기호 아이콘에 취소 선이 그어졌다. 그러나 취소 선이 그어진 아이콘은 사용자에게 혼란을 주었다. 사용자는 아이콘을 누르면 무음이 해제되는 줄 알고, 계속 아이콘을 눌렀다. 이런 혼동을 막고자 앱 UI 화면 수정을 통해 불필요한 요소인 음악 기호 아이콘을 제거했다.

그림 17 UI 화면 수정을 통해 불필요한 애니메이션 제거

디자인 효과 측정하기

이제 인터페이스 설계의 효과를 측정한다. 이 단계에서는 디지털 시스템의 가독성과 시각적 계층구조는 명확하게 구현되어 있는지, 그리고 목표로 하는 미적 인상과 사이버 개성이 충실하게 표현되었는지를 확인해야 한다. 인터페이스 설계의 효과 측정 기준은 사용자가 디지털 시스템을 어떻게 다루는지, 얼마만큼 사용하기 쉬운지를 나타내는 척도를 사용한다. 예를 들어 제이콥 닐슨Jakob Nielsen을 비롯한 많은 사용성 전문가가 '휴리스틱 평가Heuristic Evaluation' 및 '사용성 테스트Usability Test' 척도를 제시했다.[28] 대표적인 자가 측정 보고 방법으로는 시스템 사용성 척도 System Usability Scale, SUS, 모바일 애플리케이션 평가 척도Mobile Application Rating Scale: user version, uMARS 등이 있다.[29][30] 이 중 시스템 사용성 척도SUS 는 존 브룩John Brooke이 만든 척도로, 프로덕트의 사용성을 평가하는 빠르고 효과적인 방법을 제공한다. 또한 설문지 이외에 다양한 사용자 행태 측정 등을 종합적으로 사용할 수 있다.[29]

그림 18은 자살예방센터의 전문의를 대상으로 한 휴리스틱 테스트 진행 단계이다. 먼저 대상자에게 앱의 제작 목적에 관해 설명한다. 그리고 앱이 설치된 테스트 스마트폰을 한 대씩 지급해서 사전 지식 없이 처음부터 끝까지 사용하게 한다. 사용 후 사용자용 앱 사용성 평가 척도인 모바일 애플리케이션 평가 척도uMARS에 답하게 한다. 그런 다음 대상자들이 앱 사용 시 느낀 의견이나 생각들을 정리하는 시간을 제공한 뒤 대상자들에게 단계별로 각 페이지에 대한 의견을 듣는 시간을 갖는

다. 수집된 의견은 화면별 평가지에 기록한다. 테스트가 끝난 직후, 수집된 의견을 중요도 순으로 나열해 정리한다. 여기서 정해진 우선순위별로 앱을 수정한다.

그림 18 디자인 효과 측정 및 표준화하기

인터페이스 설계 결과 정리하기

인터페이스 설계의 마지막 단계는 추상화 단계이다. 각 화면에 일관되게 적용할 수 있는 표준 인터페이스 시스템을 확정하고, 이를 통해 일관되면서도 독특한 시각적 표현을 만들어 내는 것이다. 이를 위해 먼저 표지 및 히스토리 문서를 만든다. 첫 페이지는 표지로 시작한다. 표지에는 '프로젝트 이름' '문서 버전' '만든 날짜'를 넣는데, 회사 로고나 프로젝트의 성격에 맞춰 디자인한다. 두 번째 페이지에는 현재 문서의 버전을 작성한다. 버전을 작성하는 이유는 변경된 내용을 추적하고 어떤 내용이 최초 배포 이후 수정되었는지 파악하기 위해서이다. 히스토리 문서에는 '문서 버전' '작성일' '페이지 번호' '설명' '담당자'를 표기한다. '페이지'와 '설명'에는 처음으로 와이어프레임을 만들었다면 '최초 배포'라 쓰고, 그 후에는 수정된 사항을 작성한다.

　다음 페이지에는 UI 설계도를 작성한다. UI 설계도는 시스템 내의 모든 페이지에 대해서 작성해야 한다. 왼쪽 영역에는 UI를, 오른쪽 영역에는 각 번호에 해당하는 디스크립션을 정리한다. 이때 각 페이지에 등장하는 아이콘, 텍스트, 빈칸, 애니메이션에 대한 설명을 자세하게 붙인

다. 해당 페이지에서 연결되어야 하는 링크가 있으면 URL을 붙이고, 해당 페이지를 클릭하면 나오는 음성이 있으면 스크립트를 작성한다.

그림 19 표지 및 히스토리 문서 만들기

그림 20 UI 설계도 작성하기

인터페이스 설계는 콘셉트 모형 기획 및 비즈니스 모델 기획에서 도출된 시스템의 콘셉트와 아키텍처 설계에서 도출된 시스템의 구조, 그리고 인터랙션 설계에서 도출된 시스템의 행동 방식이 실제로 사용자에게 제시되는 방식을 결정하는 것이다. 시각 및 청각, 그리고 촉각 인터페이스에는 그에 특화된 가이드라인이 존재한다. 인터페이스 설계에서는 이 가이드라인을 준수해서 사용자가 유용하고 편리하게 사용할 수 있으며, 신뢰감을 느낄 수 있는 시스템을 만들기 위한 구체적인 와이어프레임을 작성한다. 이렇게 작성된 설계 도면은 기획자와 설계자, 그리고 개발자 간의 원활한 커뮤니케이션을 가능하게 한다.

핵심 내용

1 디지털 시스템에서 좋은 인터페이스란 예쁜 디자인만이 아니라
 HCI의 세 가지 원리(유용성, 사용성, 신뢰성)를 충실하게
 표현할 수 있어야 한다.

2 인터페이스 설계는 사람이 접촉하는 디지털 시스템의
 입출력장치 및 그 장치를 통해 표현되는 데이터나 기능을 의미한다.
 인터페이스 설계는 시각 인터페이스, 청각 인터페이스,
 촉각 인터페이스로 나뉜다.

3 사용자는 인터페이스를 통해 디지털 프로덕트의 콘셉트 모형과 비즈니스
 모델을 정확하게 인지하고, 시스템의 구조와 기능을 쉽게 이해해야 한다.

4 시각 인터페이스에는 색상, 레이아웃, 형태의 기본적 시각 요소와
 타이포그래피, 그래픽, 애니메이션 등의 복합적 시각 요소가 있다.

5 청각 인터페이스는 음성 인터페이스와 대화형 인터페이스로 구분된다.
 음성 인터페이스는 언어적 메시지와 비언어적 메시지로 나뉘고,
 대화형 인터페이스는 대화의 품질, 양, 관련성, 매너를 통해 협동의
 원리를 실현하는 것이다.

6 촉각 인터페이스는 진동 등의 피드백을 통해 주위 환경과의
 상호작용을 쉽고 정밀하게 해준다.

7 시각 인터페이스, 음성·대화형 인터페이스, 촉각 인터페이스 설계 시
 구글이나 애플 등 글로벌 기업에서 제시하는 설계 가이드라인을
 따르는 것이 바람직하다.

8 시각 인터페이스의 가이드라인은 상호작용성을 높이고,
 판독성과 가독성을 향상하며, 구조와 기능을 명확하게 전달하는 것에
 초점을 맞추고 있다.

9 음성 인터페이스의 가이드라인은 정보 제공, 오류 처리, 대화 이어가기,
 관련성, 맥락, 대화의 다양성, 차례대로 진행되는 대화가 있다.

10 대화형 인터페이스의 가이드라인은 가시적 피드백, 일치성, 오류 방지,
 기억이 아닌 인식, 사용의 유연성 및 효율성, 디자인 및 대화의
 미니멀리즘, 오류 복구, 도움말 및 설명서 제공, 투명성, 개인 정보 보호,
 적절한 문맥이 있다.

11 촉각 인터페이스의 가이드라인은 일관성, 보완성, 과도하지 않은 사용,
 사용자에게 선택권 제시, 사용자를 방해하지 않는 경험이 있다.

12 와이어프레임은 구조(페이지 구성 방식), 콘텐츠(페이지 내용),
 기능(인터페이스 작동 방식)을 설명하는 데 사용된다.

평가하기

통제된 실험 평가

통제된 환경에서 디지털 프로덕트의
유효성을 평가하는 방법

90세 가까운 어느 노모가 있다. 노모는 60세가 넘은 아들에게 전화를 걸어 "TV 아침 프로그램에 나온 운동기구를 대신 주문해달라."고 부탁한다. 노모의 설명에 따르면 TV에서 소개한 그 운동기구가 노인들의 뱃살을 빼는 데 효과적이라는 것이다. 그러고 나서 노모는 "식약처 품질 검증을 받았는지 꼭 확인하라."고 당부한다.

이처럼 사람들은 세상에 나온 프로덕트를 사용할 때, 그것이 자신의 원하는 바를 이뤄 주고, 어떤 부분에서건 자신에게 이득을 줄 것으로 생각하며 사용한다. 아마 대부분의 사용자가 그러할 것이다. 이는 사용자가 이용하는 프로덕트는 충분한 검증을 거쳤을 것이라고 믿기 때문이다.

사람을 위한 프로덕트는 사용자에게 주고자 하는 목표, 즉 약속한 효과를 제공할 수 있는지 검증되어야 한다. 특히 인간의 건강 증진을 위해 사용하는 디지털 헬스 프로덕트는 사용자에게 전달되기 전 통제된 환경에서 제공하고자 하는 효과와 안정성에 대해 평가하는 과정이 필요하다.

본 장은 '분석-기획-설계-평가'의 네 단계 중 '평가'의 단계로, 통제된 실험 환경에서 디지털 프로덕트를 평가하는 내용을 다룬다. 특히 디지털 프로덕트가 만들어 내는 효과를 사용자가 진실로 믿을 수 있도록 검증하는 방법에 관해 설명한다. 그리고 디지털 헬스 분야 사례를 중심으로 디지털 프로덕트가 판매에 앞서 우선해서 충족시켜야 하는 통제된 환경에서의 평가 방법을 다룬다.

1. 통제된 실험 평가의 개념

분석, 기획, 설계 과정을 거쳐 완성된 디지털 프로덕트를
시장에 출시하기 전, 어떤 절차가 필요할까?

통제된 실험 평가를 이해하기 위해서 유용성의 개념을 다시 되짚어보자. 유용성이란 사용자가 특정 디지털 프로덕트를 사용할 때 이루고자 하는 목적을 효과적이고 정확하게 달성하는 것을 의미하는데, 문제 공간 속에서 목표 상태로 나아가며 문제를 해결하는 것을 통해 달성된다. 디지털 프로덕트가 유용성을 갖추기 위해서는 '유효성'과 '환경 적합성'을 고려해야 한다. 먼저 유효성은 통제된 환경에서 사용자가 디지털 프로덕트를 이용했을 때 확인되는 이점이 위험보다 클 뿐 아니라 긍정적 효과가 수치상의 변화로 입증되는 것이다. 그리고 환경 적합성은 프로덕트의 정확성, 신뢰도, 사용 범위에 대한 데이터를 통해 실제 사용 환경에서 사용자의 요구 사항을 이해하고 충족하는지 입증되는 것을 말한다.

　　디지털 헬스 분야의 사례를 중심으로 유효성 입증을 위한 평가 방법을 자세히 알아보자. 통제된 환경에서의 실험 평가 방법은 디지털 프로덕트를 올바르게 개발하기 위해 반드시 통과해야 하는 절차로, 특히 디지털 헬스 프로덕트의 실험 평가는 매우 엄격하게 통제된 환경에서의 평가라고 할 수 있다. 여기에서 소개하는 디지털 헬스 프로덕트 사례를 통해서 엄격하게 통제된 환경에서의 평가 과정의 원리와 절차를 이해하고, 이를 바탕으로 조금 덜 통제된 일반 디지털 프로덕트의 평가에 응용해 보자.

2. 통제된 실험 평가의 종류

통제된 실험 평가에는 어떤 다양한 방법이 있을까?

전통적인 HCI에서 실제 사용자를 대상으로 진행하는 실증적 평가는 평가의 엄격성 측면에서 '정규적 평가'와 '비정규적 평가'로 나눈다. 정규적 평가는 정해진 방법론에 따라 절차와 기준을 세워 평가를 진행하는 방식으로, 평가의 초점이 어디에 있는지에 따라 '실험 평가'와 '현장 평가'로 구분한다. 여기에서는 실험 평가에 대해 설명하고자 한다.

일반적으로 실험실이라는 공간에서는 여러 요인을 적절하게 통제할 수 있어 특정 부분의 정밀한 평가가 가능한데, 실험 평가에는, '성과 평가Performance Evaluation'와 '과정 평과Process Evaluation'가 있다. 성과 평가는 최종적으로 시스템을 사용하는 사람이 얼마나 빠른 시간에 얼마나 적은 오류로 주어진 과업을 달성했는지 평가하고, 과정 평가는 사용자가 시스템을 사용하는 과정에서 어떤 생각을 하고 어떤 어려움을 겪었는지를 평가한다. 성과 평가는 최종적으로 시스템의 성능을 평가해 그 적정성을 판단하기 위한 결론적 평가 방법인 반면, 과정 평가는 그 결과를 이용해 시스템을 수정하고 보완하기 위해 이루어지는 탐험적 평가 방법이다.[1]

2.1. 탐색적 평가와 확증적 평가

디지털 헬스 프로덕트의 출시 전 진행할 수 있는 실험 평가 중 비실험적, 관찰적 평가는 '탐색적 평가Pilot Trial'에 해당하고, 실험적 평가 및 무작위 대조 시험은 '확증적 평가Pivotal Trial'에 해당한다.[2]

탐색적 평가

미리 정의된 가설을 검증하는 것이 아니라 평가자가 검증하고자 하는 효과에 대해 미리 탐색하는 것이다. 디지털 헬스 서비스를 예로 들어보자. '리피치'는 뇌졸중 후 마비말장애 환자를 위해 자가 언어 훈련을 제공하는 서비스이다. '리피치'의 개발사인 ㈜하이는 리피치의 사용이 마비말장애 환자의 언어 유창성을 증진할 수 있는지, 즉 서비스의 유효성을 탐색하고 중재의 적용 가능성을 확인하는 탐색적 평가를 진행했다. 이렇게 제공하고자 하는 서비스가 사용자에게 유효하고 안전한지를 미리 확인하는 등 향후 새로운 가설을 만들기 위해 진행하는 것이 탐색적 평가이다.[3] 그러나 그 결과만으로는 의료 기기의 유효성을 입증하는 데 한계가 있기 때문에 확증적 평가를 진행해 유효성과 안전성에 대한 확실한 증거를 확보할 필요가 있다.

확증적 평가

탐색적 평가와 달리, 미리 가설이 제시되고 엄격하게 통제된 평가를 말한다.[3] 확증적 평가의 목적은 인허가와 시장 진출을 위한 안전성과 유효

성[4] 증거 확보에 있다. 의료 기기의 유효성과 안전성에 대한 확실한 증거를 제시하기 위해서는 확증적 평가를 진행해야 한다. 이는 대부분 탐색적 평가의 결과를 근거로 설계되고, 평가가 완료되면 결과에 따라 가설이 검증된다. 디지털 헬스 분야의 확증적 평가에서 무엇보다 중요한 것은 치료 효과가 어느 정도일지 정밀하게 추정하고, 통계적으로 유의한지를 확인하는 것이다. ㈜하이는 '앵자이랙스'의 안전성 및 유효성 확인을 위해 확증적 평가를 진행했는데, 그 전에 수용전념치료와 자기 대화를 기반으로 세 차례 진행된 탐색적 평가에서 효과성을 확인했다.

2.2. 디지털 헬스 프로덕트의 평가

디지털 헬스 프로덕트의 시장 출시 전 평가에서 탐색적 평가나 확증적 평가와 같은 실험 평가만이 증거가 될 수 있을까? 그림 1은 2022년 FDA에서 발간한 '실사용 증거Real World Evidence, RWE'에 대한 보고서에서 발췌한 내용으로, 실사용 데이터Real World Data, RWD가 각 평가에서 어떻게 활용될 수 있는지를 나타낸다.[5] 해당 보고서에서는 실사용 데이터로 구성된 실사용 증거가 유의하게 사용될 수 있는 평가를 구분하고 있다.

실사용 데이터는 환자 중심의 데이터를 의미하며, 실사용 증거는 기존 임상 시험에서 별도로 수집되지 않는 다양한 유형의 의료 데이터인 실사용 데이터를 가공하고 분석해서 도출된 증거를 의미한다.

확증적 평가는 그림 1의 '전통적인 무작위 대조 시험'이 대표적이다. 무작위 대조 시험에서 실사용 데이터는 참가자 기준을 확인하거나 실현 가능성을 평가하는 과정에 사용된다. 실사용 데이터는 무작위 대조 시험에서도 발생하지만, 해당 데이터가 실사용 증거로 사용되진 않는다. 반면 '임상 실무 환경에서의 연구'에서부터 실사용 증거가 생성되어 실사용 데이터의 의존도가 높아진다.[5] 탐색적 평가로 볼 수 있는 '외부적으로 통제된 연구'나 역학 조사와 같은 '관찰 연구'에서는 실사용 데이터가 유의미하게 활용되며, 주요 데이터 소스라고 할 수 있다. 윤리적 문제 등으로 무작위화가 불가능한 경우 외부 데이터를 활용한 대조 그룹을 포함하기도 하고, 관찰 연구의 경우 실제 사용자의 사용 데이터에 의존하기 때문이다. 실사용 증거와 실사용 데이터가 디지털 헬스 프로덕트 실험 평가를 위해 어떻게 활용될 수 있을지 좀 더 자세히 살펴보자.

무작위 배정된,
중재 평가

무작위 배정되지 않은,
중재 평가

무작위 배정되지 않은,
비중재 평가

전통적인 무작위 대조 시험 (실사용 데이터 활용 계획)	임상 실무 환경에서의 연구 (실용적 요소 포함)	외부적으로 통제된 연구	관찰 연구
RWD를 사용하여 참가 기준 및 연구의 실현 가능성 평가에 활용 RWD를 사용하여 시험 장소 선택에 활용	건강 기록 데이터, 청구 데이터, 디지털 건강 기술 데이터 등을 활용 건강 기록 데이터, 청구 데이터의 전자 케이스 리포트 양식을 사용하여 수행된 무작위 대조 시험	RWD를 사용하여 참가 기준 및 연구의 실현 가능성 평가에 활용 윤리적 문제 등으로 무작위화가 불가능한 경우, RWE를 통해 대조 그룹을 포함	코호트 스터디 환자-대조군 연구 환자-교차 연구 건강 보험 자료, 의무 기록 자료, 약국 수집 자료 등을 활용

확증적
평가

탐색적
평가

RWD에 대한 의존도가 높아짐

그림 1 대표적인 연구 설계 유형에서 실사용 데이터에 대한 의존도[5]

2.3. 인공지능을 활용한 실험 평가

다양한 디지털 프로덕트에 인공지능 기술이 도입됨에 따라 실험 평가에 변화가 생겼다. 이전의 실험 평가는 최대한의 통제된 환경하에서 목표하는 변인의 차이를 관찰하는 것이었는데, 최근 등장하기 시작한 인공지능 기반의 디지털 프로덕트는 실험 평가를 진행하기 전에 데이터를 수집해 모델을 학습시킨다. 이런 데이터 수집과 학습의 과정은 기존의 실험 평가가 가진 '철저한 통제'에 위반되는 것이다. 데이터를 올바르게 수집하기 위해서는 다양한 환경 및 조건에서 사전 수집이 이루어져야 하기 때문이다.

그러나 인공지능 기반의 디지털 헬스 프로덕트의 실험 평가 역시 철저한 통제는 아니더라도 최대한의 통제 속에서 진행해야 한다. 이를 위해 인공지능 모델의 학습 데이터는 정제되고 가공된 오픈 데이터세트를 활용하는데, 이를 통해 인공지능 모델의 학습이 원활하게 이루어질 수 있으며, 학습 결과가 좋게 나올 가능성이 크다. 다만 오픈 데이터세트는 국내 데이터가 아닌 주로 해외 데이터로 구성된 경우가 많기 때문에 주의해야 한다. 예를 들어 동공을 인식하는 인공지능 기술을 개발하기 위해 오픈 데이터세트를 썼다고 하자. 서양인의 동공과 홍채에 맞추어 학습한 경우 서양인은 눈의 색이 다채로워 동공 인식이 쉽지만, 동양인은

홍채와 동공의 색 차이가 적어 인식이 거의 불가능할 것이다. 이처럼 통제된 오픈 데이터세트를 사용하면 학습 모델의 일반화 가능성을 높이고 정확도를 확보할 수는 있지만, 이에 따른 문제가 발생할 수 있다는 사실을 인지해야 한다.

또한 인공지능이 탑재된 디지털 기기를 사용하는 실험 평가는 병원에서 수집하는 의료 기록 데이터와 디지털 기기 자체에서 수집하는 표현형 데이터가 있다. 특히 허가를 얻기 위한 확증적 평가의 경우 각각의 데이터가 정확하게 측정되었다는 것을 실험 전에 확인해야 한다.

3. 무작위 대조 시험의 개념

디지털 헬스 프로덕트의 무작위 대조 시험이란 무엇이고,
평가 시 고려해야 할 사항으로 어떤 것들이 있을까?

지난 50년간 의학이 비약적으로 발전할 수 있었던 것은 무작위 대조 시험의 방법이 더욱 정교하게 발달한 덕이라고 할 수 있다. 무작위 대조 시험은 현대 실험 평가에서 증거 기반 의학 중 치료의 유효성에 대한 가장 명확한 증거를 제시할 수 있는 평가 방법으로,[6] 평가 대상자에게 영향을 주는 외부적 요인에 대한 영향을 최소화한 엄격하게 통제된 환경에서 의약품이나 의료 기기의 본질적인 효과를 확인할 수 있다. 무작위 대조 시험은 인허가를 위한 전형적인 평가 방식으로 시장 출시 전에 진행되며, 치료 효과성에 대한 경험적 증거 확보를 목표로 한다.

무작위 대조 시험에는 두 가지 주요한 특징이 있다. 첫째, 효과를 평가하기 위한 새로운 디지털 헬스 프로덕트를 '시험군'이라고 칭하는 그룹에, 일반적인 치료법을 '대조군'이라고 칭하는 그룹에 각각 제공해 같은 기간 사용하게 한다. 대조군의 경우 일반적인 치료법이 아닌 위약을 처치받거나 아무것도 처치 받지 않는 등 적절한 형태의 중재를 받을 수 있다. 둘째, 평가 대상자들은 시험군과 대조군에 무작위로 배정된다.[6]

일반적인 디지털 프로덕트의 유효성을 검증하기 위해서 무작위 대조 시험을 진행하는 것은 시간도 오래 걸리고 비용도 많이 든다. 그런데도 이 책에서 무작위 대조 시험에 관해 자세하게 다루는 이유는, 무작위 대조 시험을 통해 엄격하게 통제된 실험에 대해 학습하게 되면 추후 상

황에 맞춰 조금 덜 엄격한 통제 실험도 제대로 수행할 수 있기 때문이다.

그렇다면 무작위 대조 시험은 어떤 절차로 진행될까? 무작위 대조 시험은 대체적으로 '설계Design, 실행Conduct, 분석Analysis, 보고Report'의 네 단계로 이루어진다.[7] 이와 관련해서 구체적으로 살펴보자.

4. 무작위 대조 시험의 설계

무작위 대조 시험을 진행하기 전 정밀한 설계가 필요한 이유는 무엇일까?

평가를 진행하기 위한 첫 걸음은 '프로토콜Protocol'을 작성하는 일이다. 평가 계획서를 의미하는 프로토콜은 평가 진행 과정에서 지침서의 역할을 한다. 즉 프로토콜을 작성하는 주된 목적은 실험 평가 수행을 사전 계획에 가깝게 진행하기 위해서이다. 그렇기에 프로토콜에는 평가의 배경, 목적, 평가 대상의 선정 기준, 평가 대상의 규모, 사용하고자 하는 중재 방법, 적용 기간, 중재의 효과를 확인하기 위한 주요 변수까지 평가 전반에 대한 내용을 상세히 작성해야 하며, 또 평가에 참가할 수 있는 평가 대상자와 참가할 수 없는 평가 대상자에 대한 원칙을 세우고, 필요한 대상자의 규모를 산정해야 하며, 평가를 통해 얻을 수 있는 자료를 기록할 문서의 형식도 만들어야 한다.

디지털 프로덕트에서 프로토콜 작성은 어떻게 이루어지는지, 그리고 프로토콜 요약문의 각 요소가 무엇을 의미하는지 살펴보자. 이에 대한 이해를 돕고자 ADHD 아동의 실행 기능 증진을 돕는 '뽀미'의 평가 프로토콜 요약문을 표 1과 같이 정리했다.

평가 목적

평가 목적은 말 그대로 평가를 진행하는 목적을 의미한다. 평가를 통해 평가자가 증명하고자 하는 디지털 헬스 프로덕트에 대한 안전성과 유효성을 구체적으로 기술해야 한다. 평가의 목적은 평가자가 설정하지만, 그 목적이 임상적으로, 학문적으로, 실무적으로 도움이 되는지 고려해야 한다. 그러므로 평가자는 자신의 질문이 답할 가치가 있는지를 면밀히 파악하는 것이 중요하다.

표 1의 '뽀미' 프로토콜에서는 ADHD 아동에게 '뽀미'를 8주간 제

공했을 때 실행 기능 증진이 나타나는지 확인하는 것이 목적이라고 할 수 있다. ADHD 아동의 경우 실행 기능 장애가 주요 특징이기 때문에[8] 일상생활에서 과제를 수행하는 데 어려움을 겪으며 그에 따라 과업의 조직화, 시간 관리, 계획하기 등에서 어려움을 겪는다.[9] 따라서 실행 기능 증진이 ADHD 아동에게 필요하다고 할 수 있다.

평가 설계 개요

실험 평가가 어떻게 설계되었는지에 대한 개괄적인 내용을 작성한다. '뽀미' 프로토콜에서 평가에 참여하게 되는 대상자는 시험군과 대조군 중 한곳에 무작위로 배정되어, 시험군은 8주간 '뽀미'를 사용하고, 대조군은 '뽀미'의 주요 기전이 제거된 플라시보를 사용한다. 대상자의 변화를 평가하는 평가자가 어떤 그룹이 시험군이고, 대조군인지 알 수 없도록 평가자 눈가림으로 진행한다.

평가용 기기

효과성 확인을 위해 실험 평가에서 사용할 의료 기기 정보를 작성한다. 의료 기기 정보란 의료 기기의 품목명, 제조회사, 원재료, 모양, 구조 등을 가리키는데, 표 1의 프로토콜에서는 8주간 중재를 진행하는 태블릿 PC용 보이스 에이전트 '뽀미'가 평가용 기기가 된다. '뽀미'는 독립형 소프트웨어로, 범용 디바이스에 설치해 사용할 수 있다. 아동이 스스로 과업에 대한 목표를 정하고, 계획을 세우고, 실행하고, 수행을 확인하는 'Goal-Plan-Do-Check' 구조로 디자인되어 있다.[10]

평가 목적	초등학교 저학년 ADHD 아동을 대상으로 '뽀미'의 실행 기능 증진에 대한 유효성 평가
평가 설계 개요	초등학교 저학년 ADHD 아동 시험군에게 '뽀미' 중재 후, 대조군과 임상 척도 비교 ▶ 평행 설계 ▶ 시험군에게 '뽀미' 중재 시행, 대조군에게 플라시보 제공 ▶ 무작위 배정, 양쪽 눈가림
평가용 기기	태블릿 PC용 디지털 헬스 서비스 '뽀미' 제조회사: 주식회사 하이 원재료: 독립형 소프트웨어 '뽀미' 구조: '목표 정하기, 계획 세우기, 실행하기, 점검하기' 과정을 통해 아동이 스스로 ① 과업의 목표를 세우고 ② 떠올리고 ③ 실행하고 ④ 수행을 확인하는 구조로 디자인됨
목표 대상자 수, 산출 근거	목표 대상자 수: 60명(시험군 30명, 대조군 30명) 산출 근거: G*Power 3.1을 활용해 확률 표본 추출 시행 ① 주요 평가 변수: 뽀미 중재 8주 후에 시험군과 대조군의 실행 기능 점수 비교 ② α=0.05, power=80%, effect size(0.4)로 계산 ③ 탈락률 30% 고려 ④ 분산분석: 동일 피험자의 반복 측정
선정 및 제외 기준	① 대상자 선정 기준 ▶ 정신 질환 진단 및 통계편람(DSM-5) 및 반구조화된 면담(K-SADS-PL) 　　기준에 따라 소아정신과 전문의에 의해 ADHD 진단된 자 ▶ 연령: 만 6-7세 아동 ▶ 평가 참여: 평가 참여에 대상 아동과 보호자가 모두 서면으로 동의한 경우 ▶ 인지 기능: K-WISC-V(한국 웩슬러 아동 지능검사)로 평가한 점수가 70점 이상인 자 ② 제외 기준 ▶ 평가 참여: 평가 참여에 아동 또는 부모가 동의하지 않은 경우 ▶ 첫 방문 전 12주 이내에 다른 의료 기기 임상 시험에 참여 중인 자 ▶ 타 임상 시험에 등록된 자 ▶ 인지 기능: K-WISC-V로 평가한 지능 점수가 70점 미만인 자 ▶ K-SADS-PL을 이용한 면담에서 ADHD를 제외한 기타 정신 질환으로 진단된 자 ③ 중도 탈락 기준 ▶ 대상자 혹은 보호자가 연구 참여 동의를 철회한 경우 ▶ '뽀미'의 사용 누락이 전체 기간의 50%를 초과하는 경우 ▶ 대상자 선정 후 임상 연구 진행 중 선정/제외 기준 위반 사실이 확인된 경우.
평가 방법	① 대상자 모집 ▶ 모집 공고를 통해 대상자 모집 ② 대상자 동의 취득 ▶ 평가에 대한 충분한 설명을 제공 ▶ 대상자(6-7세 미성년자) 및 보호자의 자발적 동의 취득 ▶ 스크리닝 번호 부여 ③ 선정/제외 기준 확인 ▶ 선정 기준 충족 여부 및 제외 기준 미해당 여부 확인 ④ 대상자 등록 ▶ 일차 유효성 평가 변수와 이차 유효성 평가 변수에 대한 사전 평가 시행 ▶ 난수표에 의한 무작위 배정 ▶ 시험군에게 '뽀미' 제공 ▶ 대조군에게 플라시보 제공 ⑤ '뽀미' 적용(8주간) ▶ '뽀미' 적용 후 4주차에 일차, 이차 유효성 평가변수에 대한 중간 평가 시행 ⑥ '뽀미' 적용 종료 ▶ '뽀미' 사용 종료 ▶ 일차, 이차 유효성 평가 변수에 대한 사후 평가 시행

평가 변수	일차 유효성 평가 변수 ▸ 실행 기능(BRIEF) 이차 유효성 평가 변수 '뽀미' ▸ ADHD 증상(ADHD RS) ▸ 부모 양육 스트레스(PSI-SF)
자료 분석 및 통계 방법	① 분석 자료 정의 ▸ 배정된 대로 분석 원칙과 프로토콜대로 분석 원칙 ▸ 배정된 대로 분석 원칙과 프로토콜대로 분석 원칙에 따른 결과가 상이할 경우 그 이유를 탐색하는 추가적인 분석 실시 ▸ 결측값: 마지막 관측값 선행 대체법 ② 분석 방법 ▸ 정규 분포 검정을 시행 ▸ 정규성 검정 통과 시 반복 측정 분산 분석으로 결과 도출 ▸ 정규성을 통과하지 못하면 일반화 추정 방정식으로 결과 도출

표 1 '뽀미' 프로토콜

목표 대상자 수와 산출 근거

시험군과 대조군을 포함한 대상자 수와 그 근거는 선행 평가를 기반으로 한다. 통계학적 방법에 따라 설정하고, 이를 프로토콜에도 기술해야 한다. 평가 결과의 타당성을 확보하기 위해서는 적절한 대상자 수, 즉 목표 대상자의 수가 필요하다. 대상자의 수가 너무 적으면 통계적으로 의미 있는 결과를 도출하기 어렵고, 너무 많으면 평가 기간이 길어지거나 소요되는 비용이 증가하게 된다.[7]

그렇다면 적절한 목표 대상자의 수는 어떻게 구할 수 있을까? 목표 대상자 수의 산출에서 중요한 것은 평가의 검증력Power of Study과 예상되는 효과 크기Effect Size이다. 평가의 검증력이란 실제 차이가 있는 경우를 대상 표본에서 관찰할 수 있는 확률을 나타내며, 효과 크기는 변수 사이의 관계가 얼마나 의미 있는지를 나타낸다. 목표 대상자 수를 산출하기 위해서는 비슷한 사전 평가를 진행한 평가자의 선행 평가를 확인하고, 그들이 제시한 검증력과 효과 크기를 활용할 수 있다. 표 1의 프로토콜은 사전에 진행되었던 평가를 기반으로 검증력은 80%, 효과 크기는 0.4로 산정하고, 디지털 디바이스를 활용한 중재이므로 탈락률을 30%로 고려해 시험군 30명, 대조군 30명으로 계산했다.

그런데 만약 검증하고자 하는 것과 비슷한 실험 평가가 없다면 어떻게 해야 할까? 그런 경우에는 소규모의 예비 평가를 시행해서 결정하거나, 평가자의 사전 평가를 토대로 기대치를 추정할 수 있다. 탐색적 평

가에서 확인된 수치를 확증적 평가에서도 사용할 수 있다.

선정 및 제외 기준

평가자는 대상자의 인권 보호를 위해 평가의 목적에 맞게 대상자를 선정해야 한다. 대상자의 건강 상태, 증상, 연령, 성별 등을 토대로 대상자가 평가에 참가할 수 있는지를 신중히 검토하고, 프로토콜에는 선정 및 제외 기준을 명확히 제시한다. 기준을 작성할 때 너무 많은 조건을 붙이면 평가에 참여할 수 있는 대상자가 한정되어 향후 검증된 효과를 적용할 집단이 적어질 수 있다.

표 1의 프로토콜에서는 선정 기준에 정신 질환 진단 및 통계편람 DSM-5 및 반구조화된 면담K-SADS-PL 기준에 따라 소아정신과 전문의가 ADHD 진단을 내린 아동을 대상으로 한다. '뽀미'의 사용 연령을 충족하는 6-7세 아동이며, 인지 기능의 저하나 공존 질환이 있는 경우 주요 평가 변수를 확인하는 데 영향을 미치는 예후 요인으로 작용할 수 있어 지능 점수가 70점을 넘는 아동이어야 한다. 그리고 아동과 보호자가 모두 서면 동의한 경우에 대상자로 참여할 수 있다.

한번 평가에 참여했다고 해서 마지막까지 평가 대상자가 되는 것은 아니다. 만약 대상자나 보호자가 참여의 동의를 철회한다면 언제든지 참여를 중단할 수 있다. 또는 '뽀미'를 사용한 기간이 전체 기간의 50%에 미치지 못하거나 선정 기준의 미충족 혹은 제외 기준에 포함되는 경우, 평가자가 참여 중단을 요청할 수도 있다. 평가 참여의 중단 및 탈락 기준은 평가에 위해를 가하는 등의 위험을 방지하기 위해 필요한 사항이다.

평가 방법

실험 평가의 전반적인 절차를 요약해서 작성한다. 이때 어떤 순서로 진행되는지 한눈에 이해할 수 있도록 간결하고 명확하게 기술하는 것이 중요하다. '뽀미' 프로토콜은 대상자의 모집부터 결과 확인까지 평가의 전반적인 과정이 순차적으로 작성되어 있다. 대상자가 모집되면, 동의를 취득하고, 스크리닝 번호를 부여한다. 평가에 모집된 참여자들은 선정 기준을 충족하는지, 제외 기준에 해당하는지 여부를 확인하고, 기준에 맞는 참여자는 대상자가 된다. 대상자는 난수표에 의해 시험군과 대조군으로 무작위로 할당되고, 이들은 일차 유효성 평가 변수와 이차 유효성 평가

변수에 대한 사전 평가를 받는다. 시험군은 8주간 '뽀미'를 사용하고, 대조군은 '플라시보'를 제공받는다. 뽀미 사용 4주 후에는 실행 기능에 대해 중간 평가를 시행하며, 뽀미 사용이 종료되는 8주 차 시점에 다시 한번 실행 기능 척도의 평균 점수에 대한 사후 평가가 시행된다.

평가 변수

평가를 바탕으로 일차 유효성 평가 변수와 이차 유효성 평가 변수를 수집하여 평가자가 검증하고자 하는 효과를 확인한다. 평가 변수를 지정하는 것은 평가의 효과 확인과 직결되기에 신중해야 한다.

'뽀미' 프로토콜에서 평가자가 가장 궁금한 것은 '뽀미' 사용이 실행 기능을 증진시키는지에 관해서이다. 따라서 일차 유효성 평가 변수는 실행 기능을 측정하는 실행 기능 척도가 되고, ADHD 증상을 평가하는 ADHD 척도ADHD-RS와 부모의 양육 스트레스 지수를 측정하는 부모 양육 스트레스 척도PSI-SF는 평가자가 부차적으로 확인하고자 하는 이차 유효성 평가 변수가 된다.

자료 분석 및 통계 방법

평가 설계에 적합한 분석 방법을 기술한다. 어느 지점에서 평가를 진행할지에 따라 분석 방법이 달라지므로 평가 설계에 맞는 방법을 기술해야 한다. 여기서 중요한 점은 평가 데이터가 모아지기 전에 어떻게 자료를 분석하고 통계 절차를 수행할 것인지를 미리 계획해야 한다는 것이다.

'뽀미' 프로토콜에서는 일차 유효성 평가 변수와, 이차 유효성 평가 변수에 대한 평가를 총 세 차례 진행하는 것으로 계획되었다. 정규성 검정을 통과한 경우에는 반복 측정 분산분석Repeated Measure ANOVA을 사용하며, 정규성 검정을 통과하지 못할 경우에는 일반화 추정 방정식Generalized Estimating Equation으로 분석한다.

평가 계획서에 의해 자료의 수집과 관리를 철저하게 진행하더라도 결측치Missing Value가 발생할 수 있다. 결측치는 실험 평가에서 편차를 만드는 잠재적 원인이 될 수 있다. 평가 계획서에 결측치를 처리할 방법을 기술하면 편차를 줄일 수 있다.[3]

5. 무작위 대조 시험의 실행

무작위 대조 시험을 진행하기 위한 실제 평가에서 어떤 점을 유의해야 할까?

그림 2 무작위 대조 시험의 실행 절차

피험자 모집

무작위 대조 시험을 본격적으로 진행하려면 평가 대상자가 될 대상자 또는 피험자를 모집하고 동의를 받는 것부터 시작해야 한다. 평가의 성패는 계획된 평가 대상자의 모집 완료에 달려 있다.[11] 가장 이상적인 방법은 최소한의 비용과 노력으로 신속하게 목표로 하는 대상자의 등록이 이루어지게 하는 것이다.[11] 평가를 위해 대상자를 모집하는 경로는 여러 가지가 있다. 병원 게시판에 모집 공고문을 게시하거나, 사람의 왕래가 많은 지하철이나 옥외에 게시할 수 있다. 또는 인터넷 커뮤니티 게시판 등 인터넷을 이용해 모집 공고를 할 수도 있다.

평가에 참가할 대상자가 결정되면, 공식적으로 실험 평가에 등록되기 전에 대상자의 동의가 필요하다. 이때 대상자에게 평가 목적과 같은 일반적인 내용부터 제공되는 중재에 대해 명확하고 알기 쉽게 설명해야 한다.[12] 특히 취약한 대상자로 분류되는 미성년자는 일반 대상자와 달리 충분한 정보를 주더라도 해당 정보를 이해하거나 판단하기 어려울 수 있으므로 대리인 동의 등과 같은 보호 조치를 취해야 한다.[13]

스크리닝

평가 대상자는 평가의 목적에 맞는 적격한 기준에 따라 선정해야 하므로 참가를 원하는 모든 사람이 대상자가 될 수는 없다. 이를 위해 대상자 적격 여부를 가르는 과정을 거치게 되는데, 이 과정을 스크리닝Screening이라고 한다.

'뽀미'의 평가 피험자로 모집된 ADHD 아동 A가 소아정신과 의사와의 면담을 통해 공존 질환으로 우울증을 앓고 있다는 것이 확인되었다면, 이 아동은 대상자가 될 수 없다. 표 1의 '뽀미' 프로토콜에 따르면, 공존 질환을 가진 아동은 제외 기준에 속하기 때문이다.

무작위 배정

스크리닝을 통해 평가에 참여할 대상자가 정해지면, 이들을 시험군과 대조군에 무작위로 할당한다. 다시 말해 평가자가 원하는 대로 대상자를 배정할 수 없다는 것이다. 무작위 대조 시험을 위해서는 이들을 두 군 혹은 두 군 이상의 집단에 무작위로 배정해야 한다. 대상자를 무작위로 배정하는 이유는 시험군과 대조군의 비교성을 높이기 위해서이다.[14]

무작위 배정을 하는 방법은 '단순 무작위 배정Simple Randomization' '층화 무작위 배정Stratified Randomization' '블록 무작위 배정Block Randomization'과 같은 방법으로 나뉜다.[14] 단순 무작위 배정법은 주사위나 동전을 던지거나, 난수표를 이용해 뽑힌 숫자로 대상자를 배정하는 방법이다. 대상자가 평가에 등록되기 전 만들어진 무작위 배정표를 사용하거나 컴퓨터 프로그램을 이용해 만든 난수표를 사용한다.[14] 이 배정법의 장점은 비교하고자 하는 집단의 중재를 배정하는 데 영향을 미칠 수 있는 인구통계학적 요소에 치우침 없이 대상자를 할당해 비교성이 증대된다는 것이다. '뽀미' 프로토콜에서는 난수표를 생성해서 무작위 배정을 진행하고 있다.

그러나 단순 무작위 배정이 대상자를 균일하게 배정하는 최적의 방법은 아니다. 단순 무작위 배정이 시험군과 대조군 사이에 대상자 수의 불균형을 가져올 수 있기 때문이다. 이런 불균형을 막기 위해 고안된 방법이 블록 무작위 배정이다. 평가자가 블록 내에 배정되는 대상자 수인 블록 크기와 각 시험군에 배정되는 대상자의 수인 배정 비율을 미리 정해 대상자를 배정하는 방법이다.[14] 예를 들어 시험군과 대조군을 배정할 때 피험자를 블록 크기 4로 배정한다면, 시험군에 2명, 대조군에 2명씩 할당하는 방법은 AABB, BBAA, ABAB, BABA, ABBA, BAAB로 총여섯 가지가 될 수 있다.

층화 무작위 배정은 단순 무작위 배정과 블록 무작위 배정에서 발생할 수 있는 예후 요인의 불균형을 예방하고 제어하기 위해 사용된다.[14] 예후 요인은 어떤 방향으로든 평가 결과에 영향을 미칠 수 있으므로 통제되어야 하는데, 평가자는 먼저 결과에 큰 영향을 미칠 것으로 예상되는 예후 요인을 조합해 하위 그룹을 생성한다. 그리고 평가자는 특성에 따라 하위 그룹에 대상자를 배정한다. 마지막으로 하위 그룹 내에서 배정된 대상자를 대상으로 단순 무작위 배정을 실시한다.[14]

ADHD 아동을 대상으로 평가를 진행한 표 1 '뽀미'의 프로토콜을 살펴보자. '뽀미' 사용 후 실행 기능 증진에 영향을 미치는 여러 예후 요인이 있을 수 있지만, 여기에서는 ADHD 증상의 심각도가 중요한 요인이라고 가정했다. 만일 한 군에 ADHD 증상의 심각도가 높은 아동이 더 많이 배정된다면 평가의 결과는 실제보다 더 과장되거나 과소평가 될 수 있다. 따라서 '심각도'를 층화 변수로 설정해서 심각도가 높은 아동과 심각도가 낮은 아동이 대조군과 실험군에 동일한 비율로 배정할 수 있다. 평가자는 사전에 이를 고려해서 대상자를 배정해야 한다.

그림 3 무작위 배정을 활용한 평가의 전형적인 설계[15]

눈가림법

평가에 영향을 줄 수 있는 요인을 사전에 통제하는 것은 중요하다. 평가는 특정한 중재를 통해 기대하는 결과가 객관적으로 관측되어야 하는데, 증상의 완화나 호전 정도를 대상자가 알게 되면 효과 평가에 영향을 미치게 된다. 이를 방지하기 위해 눈가림법Blind이 적용된다.[16]

눈가림법은 단측 눈가림법Single Blind, 양측 눈가림법Double Blind 등 여러 형태로 진행할 수 있다.[16] 단측 눈가림법은 대상자, 평가자 등과 같은 평가 참여자의 한 집단에 특정 대상자가 실험군인지 대조군인지를 알 수 없게 하는 것이고, 양측 눈가림법은 두 집단이 알 수 없게 하는 것이다.[16] 양측 눈가림을 위해서는 플라시보라고 불리는 위약을 사용하기도 한다. 이 위약은 시험군이 받는 중재와 모양, 크기, 색, 무게 등이 동일해 처치 시 무엇이 진짜 치료이고 무엇이 플라시보인지 알 수 없다. 디지털 헬스

프로덕트에서는 시험군에 제공되는 중재에서 주요한 기전이 제외된 디지털 앱을 플라시보로 제공할 수 있다.

예를 들어 '뽀미'의 실험 평가에서 '뽀미'와 생긴 것은 비슷하지만 핵심 기전이 제거된 된 앱을 플라시보로 대조군에 활용한다면, 대상자는 자신이 받은 처치가 시험군에 제공하는 처치인지, 대조군에 제공하는 처치인지 알 수 없을 것이다. 평가자에게도 자신이 평가하는 피험자가 어떤 집단인지 알 수 없도록 블라인드 한다면, 양측 눈가림이 되었다고 할 수 있다.

평가 감시

평가가 진행되는 동안 평가자가 주의를 기울여야 하는 것은 무엇일까? 바로 평가가 계획한 대로 진행되고 있는지, 평가에 윤리적인 문제가 없는지, 결과에 대한 신뢰성을 보장할 수 있는지 지속해서 확인하는 것이다. 이를 '평가 감시'라고 한다.[7] 평가 감시는 평가와 관계가 없는 외부의 인물이나 기관이 평가를 진행하는 것이 바람직하다. 평가 감시가 필요한 이유는 평가를 진행하면서 발생하는 부작용에 빠르게 조처할 수 있는 등 원활한 평가 진행을 위해서이다. 이를 통해 평가를 조기에 종결하거나 연장하는 등의 평가 기간 조율을 조율할 수 있다.

6. 무작위 대조 시험의 분석

무작위 대조 시험을 통해 도출된 데이터는 어떤 분석 방법을 거쳐 진행될까?

데이터 클리닝

평가 진행이 완료되었다면 시험 결과의 도출을 위해 분석을 진행한다. 분석을 위해서는 데이터를 정제하는 과정이 필요한데, 모은 데이터가 무결하다면 더할 나위 없겠지만 그렇지 않은 경우가 부지기수이기 때문이다. 데이터는 불성실 응답, 무응답이나 중도 탈락으로 인한 결측치, 이상치Outlier 등으로 혼돈의 상태일 수 있다. 피험자가 실험 평가에 끝까지 참여했다고 하더라도, 부주의하게 설문에 응답하거나 불성실하게 응답했을 가능성도 무시할 수 없다.[17][18] 그런 응답 때문에 응답 오차가 크게 발생한다면 평가 데이터의 신뢰성은 떨어진다.[19] 따라서 본격적으로 분석을 시작하기 전 데이터를 정제하는 것이다.

이상치는 보통 관측된 데이터의 범위를 크게 벗어난 지나치게 작은 값이나 큰 값을 말한다. 예를 들면, 실행 기능 척도로 점수를 쟀을 때 다른 아동들보다 너무 낮은 점수를 받거나 너무 높은 점수를 받은 아동의 데이터를 말한다. 이상치를 판단하는 기준은 제트 스코어z-score, 표준점수, IQRInterquartile Range, 사분위수 범위 등의 방식이 있다.[20] 이상치를 처리하기 위해서는 이상치를 제거해서 데이터를 다듬거나, 이상치에 가중치를 적용해서 영향을 감소시키는 방법이 있다. 중요한 것은 평가 계획서 또는 통계분석 부분에 정의되어 있는 이상치에 대한 처리 방법은 테스트하고자 하는 디지털 헬스 프로덕트에 유리한 쪽으로 정해서는 안 된다는 것이다.[3]

모든 참여자가 평가에 완벽하게 협조해 데이터 누락이 없는 것이 가장 이상적이지만, 사실상 매우 어려운 일이다. 참여자가 중재 사용 거부나 기타 사유로 중도 탈락된다면, 데이터의 결측치가 발생할 수 있다. 이를 처리하는 일반적인 방법은 결측치를 대치하는 것이다. 대치하는 방법에는 여러 가지가 있다. 예를 들어 LOCFLast Observation Carried Forward는 결측치가 발생했을 때 결측치 바로 전의 값을 대입해서 쉽게 활용할 수 있는 방법이다.[21] 결측치 문제 해결은 매우 중요하기 때문에 다양한 방법을 시도해 보고, 각 방법 간에 얼마나 차이가 나는지 확인해 보는 것이 좋다.

측정 도구의 타당성 확인

우리 눈에 보이지 않는 현상을 어떻게 측정할 수 있을까? 예를 들어 ADHD 아동의 실행 기능이 증진되거나 저하되는 것은 눈에 보이지 않는데, 어떻게 그 변화 수치를 파악할 수 있을까? 이처럼 눈에 보이지 않는 관측 대상의 특성을 수치화하기 위해 단위나 규칙을 가지고 그 특성에 숫자를 부여한 것을 '척도'라고 한다.[22] 평가자는 척도를 활용해 다양한 현상의 변화 수치를 파악한다. 그런데 만약 현상을 측정하는 도구가 검사를 진행할 때마다 매번 다른 값을 나타낸다면 어떨까? 아마도 평가 결과의 신뢰성이 보장되지 않을 것이다. 측정 도구가 동일한 현상을 일관성 있게 측정하는 능력을 '신뢰도'라고 하며,[23] 측정 도구에 대한 응답을 신뢰할 수 있는지 검정하는 것을 '신뢰도 분석'이라고 한다. 신뢰도는 주로 크론바흐 알파Cronbach' Alpha 계수를 활용해 판단할 수 있다.[24] 크론바흐 알파란 여러 개의 관찰 항목으로 이루어진 척도나 테스트 항목들이 서로 연관되어 일관성 있는 척도를 형성하는 내적 일관성을 측정하기 위해 사용되는 통계적 방법이다. 일반적으로 0과 1 사이의 값을 가지며, 1에 가까울수록 항목 간의 내적 일관성이 높다는 것을 의미한다.

지정한 척도가 실제로 확인하고자 하는 변수의 변화 수치를 측정할 수 있는 지표인지는 타당도Validity의 문제이다.[22] 측정 도구가 측정하고자 하는 속성에 대한 진정한 대표치인지를 판단하기 위해서 '수렴타당도Convergent Validity'와 '판별타당도Discriminant Validity'가 중요하다. 수렴타당도는 설문 척도를 이루는 항목 간의 관련성, 즉 각 문항이 서로 얼마나 상관이 있는지를 나타내는데, 주로 합성 신뢰도Composite Reliability로 확인한다.[25] 판별타당도Convergent Validity는 설문 척도 간 차이를 나타내는데, 설문 척도를 이루는 각 요인 간의 관련성을 확인해 일정 수준 이상의 차이가 나타나야 판별타당도를 만족했다고 볼 수 있다. 판별타당도는 주로 평균 추출 분산Average Variance Extracted을 통해 확인한다.[26]

통계분석 실시

평가자는 평가의 결과를 분석할 때 평가 설계에 맞게 일차 변수 및 이차 변수의 결과를 분석하고, 각 분석에 포함되는 대상자 집단을 함께 정의해야 한다. 무작위 대조 시험은 '배정된 대로 분석 원칙Intent to Treat Principle ITT'과 '프로토콜대로 분석 원칙Per Protocol Principle, PP'에 따라 분석한다.

ITT는 무작위 배정된 모든 대상자를 분석에 포함하는 것으로, 프로토콜에 순응했는지 여부와 관계없이 평가 종료까지 추적 관찰해서 평가하고 분석해야 한다는 원칙이다. 예를 들어 평가에 처음 참여한 사람이 시험군 30명, 대조군 30명으로 총 60명이 있다. 만약 모종의 이유로 각 군에서 5명씩 총 10명이 탈락했다면, 50명의 데이터만을 가지고 결과를 내야 할까? ITT 분석은 탈락한 10명을 배정된 그룹에 그대로 두고 60명에 대한 분석을 원칙으로 한다. 이렇게 모든 대상자를 분석에 그대로 포함시켜 대상자를 제외함으로써 발생하는 편향을 최소화한다.[27]

PP는 평가를 성공적으로 마친 대상자만 분석하는 것을 원칙으로, 평가 대상자 중 중도 탈락한 대상자를 제외한다. 즉 탈락한 10명을 빼고 50명의 데이터만 남기는 것이다. 대부분의 평가에서는 배정된 대로 분석 원칙을 따르지만, PP 원칙을 따라 추가로 분석하는 경향이 있다. 그 이유는 평가를 통해 관찰된 치료 효과의 과학적 모형을 잘 반영할 수 있기 때문이다.[27]

일반적으로는 ITT 분석과 PP 분석을 함께 진행한다. 표 1의 '뽀미' 프로토콜에서도 ITT와 PP를 실시했고, ITT와 PP에 따른 결과가 상이할 경우, 그 이유를 탐색하는 추가 분석을 실시해서 작성했다.

7. 무작위 대조 시험의 결과 보고

무작위 대조 시험의 통계 결과를 어떤 양식에 따라 보고해야 할까?

통계분석 결과 보고

평가가 종료되면 데이터를 분석해 통계적인 유의미성을 확인하고 보고하는 절차를 진행해야 한다. 표 2를 통해 분석과 보고를 어떻게 진행해야 할지 살펴보자. 통계적인 유의미성은 표 오른쪽의 'p값p-value'으로 확인할 수 있다. p값은 유의확률을 의미하며, 그룹 간 관찰된 차이가 우연에 의한 것일 가능성을 측정한다.[28] 0.05 미만일 경우 통계적으로 유의하다고 말하는데, 이는 실험에서 목격된 두 그룹 간의 차이가 단순한 우연이었을 확률이 5% 미만임을 의미한다.

변수	회귀 계수	SE c	Wald χ^2 (df)	p
BRIEF a				
총점				
그룹	−0.028	0.032	0.764 (1)	0.382
시간	−0.023	0.014	2.737 (1)	0.098
그룹x 시간	0.044	0.021	4.427 (1)	0.035

표 2 '뽀미'의 확증적 평가 결과 분석

표 2는 '뽀미'의 평가 데이터가 정규성 검정을 통과하지 못해 일반화 추정 방정식으로 분석을 진행했다. 분석 결과에 따르면, '뽀미'를 사용한 어린이의 전반적인 실행 기능이 개선되었음을 알 수 있다. 이는 곧 시간이 지남에 따라 '뽀미'를 사용한 시험군에서 실행 기능이 개선되었다는 의미이기도 하다.

무작위 대조 시험 결과 보고의 표준 양식

무작위 대조 시험은 방법론을 엄격하게 따르지 않으면 편향된 결과를 초래할 수 있어 절차를 빠짐없이 완벽하게 진행해야 한다. 또 평가를 통해 치료 효과를 검증하고, 평가가 잘 마무리되었는지를 확인하고 보고하는 것 역시 중요하다. 무작위 대조 시험 결과 보고의 표준 양식으로 'CONSORTConsolidated Standards of Reporting Trials'가 있다. CONSORT

대주제/소주제	항목 번호	점검항목	관련 페이지
제목과 초록			
제목	1a	제목에 '무작위 대조 시험'을 밝힘	
초록	1b	초록에 시험 설계, 방법, 결과, 결론을 구조적으로 요약	
서론			
배경과 목적	2a	과학적 배경과 근거에 대한 논리 설명	
	2b	구체적 목적과 가설 서술	
방법			
시험 설계	3a	배정 비율을 포함한 시험 설계 서술(예: 평행 설계, 요인 설계)	
	3b	시험 개시 이후 방법의 중대한 변화를 원인과 함께 서술(예: 적격 기준)	
참가자	4a	참가자의 적격 기준 서술	
	4b	데이터 수집 장소 및 환경 서술	
개입	5	각 그룹에 대한 개입을 상세히 서술. 언제 어떻게 실제적 개입이 시행되었는지 명시	
결과	6a	사전에 구체화되고 완벽하게 정의된 일차 및 이차 평가 변수 서술. 언제, 어떻게 평가했는지 함께 명시	
	6b	시험이 개시된 이후 결과 변수가 변경되었다면 이유와 함께 명시	
대상 수	7a	대상 수를 어떻게 결정했는지 서술	
	7b	해당할 경우 중간 평가와 연구 중단 가이드라인에 대한 설명 서술	
무작위 배정			
서열 생성	8a	참가자를 어떻게 무작위로 각 그룹에 배분하는지 방법 서술	
	8b	무작위 배정의 구체적인 종류와 블록화 여부 및 블록 크기 등 제한 사항을 구체적으로 서술	
할당 및 은폐	9	무작위 할당 절차를 시행하기 위해 사용한 구체적인 방법 서술 개입에 배정하기까지 이를 은폐하기 위해 사용한 절차 서술	
시행	10	무작위 배정 서열을 생성하는 주체, 참가자를 등록하는 주체, 참가자를 개입에 배정하는 주체 서술	
눈가림	11a	개입에 배정 후 누구에게 어떻게 눈가림했는지 서술	
	11b	그룹 간 개입의 유사성 서술	
통계 방법	12a	각 그룹에 대한 일차 및 이차 유효성 평가 변수를 비교하기 위해 사용한 통계 방법 서술	
	12b	추가 분석을 위한 방법 서술(예: 하위 집단 분석, 보정 등)	
결과			
참가 흐름도	13a	각 그룹에 무작위로 배정된 참가자, 의도된 치료를 받은 참가자, 일차 유효성 평가 변수 분석에 포함된 참가자에 대한 흐름도 서술	
	13b	각 그룹에 무작위 배정 이후 몇 명이 제외되거나 탈락했는지 이유와 함께 서술	
모집	14a	모집 기간과 추적 관찰 기간의 시작 날짜와 종료 날짜 서술	
	14b	시험이 종료되거나 중단된 이유	
베이스라인 자료	15	시험 초기의 인구학적 및 임상 특성에 대한 정보를 그룹별로 정리한 자료	
분석된 대상자의 수	16	각 그룹에서 분석에 포함된 참가자 수 서술. 분석이 처음 배정된 그룹에 의해 이루어진 것인지 명시	
결과와 예측	17a	일차 및 이차 유효성 평가 변수에 대해 각 그룹별 시험 결과 및 예측 유효 크기와 정확성(예: 95% 신뢰 구간) 서술	
	17b	이분형 결과 변수의 경우 절대 및 상대 유효 크기를 보고하도록 권고	
부차적 분석	18	하위 그룹 분석 및 보정 분석 등 추가 분석에 대한 연구 결과 서술 사전에 지정된 분석인지 탐색적 분석인지 구분	
위해	19	그룹별로 의도치 않았던 부작용이나 피해를 서술	
고찰			
한계	20	바이어스 가능성, 부정확성, 다중 분석 등 연구의 한계에 대해 서술	
일반화	21	연구 결과의 일반화 가능성 등을 서술(예: 외적 타당도, 응용 가능성)	
해석	22	연구 결과와 일관되도록 효과와 피해의 균형을 유지하고 연구와 관련된 다른 근거들을 고려한 해석인지 서술	
기타 정보			
등록	23	연구 등록 이름과 등록 번호 서술	
연구 계획서	24	어디에서 연구 계획서 전문을 확인 가능한지 명시	
연구비	25	연구비 지원의 출처, 연구에 사용한 시약 제공처, 재정 지원자의 역할 서술	

표 3 CONSORT 체크리스트(www.consort-statement.org)[29]

는 무작위 대조 시험을 보고할 때 생길 수 있는 문제점을 사전에 방지할 수 있는 표준안이자 권고 사항이며, 무작위 대조 시험을 투명하게 기술하기 위해 반드시 포함되어야 할 평가 방법과 결과를 체크리스트와 순서도로 정리한 양식이다. 'CONSORT 2010'은 25개 항목으로 구성된 점검표, 흐름도, 가이드라인으로 구성되어 있다. 모든 무작위 대조 시험을 보고하기 위한 사항을 제공하지만, 가장 보편적인 설계 형태인 개인별 무작위 배정, 두 그룹, 평행 임상 시험에 초점을 맞추고 있다.[29]

표 3은 CONSORT 체크리스트를 나타낸 것이다. CONSORT 체크리스트는 제목과 초록부터 서론, 방법, 결과, 고찰, 기타 정보에 이르기까지 보고서 작성을 위해 기술해야 할 항목이 순서대로 기술되어 있다.

CONSORT 흐름도를 살펴보자. 여기에서는 일반적으로 많이 사용하는 두 개의 그룹으로 이루어진 평행 평가Parallel trial의 CONSORT 흐름도를 소개한다.[29] 그림 4는 2010년 CONSORT 지침을 한국 평가자들을 위해 번역한 자료이다Korean translation of the CONSORT 2010 Statement. CONSORT 흐름도는 '등록Enrollment' '배정Allocation' '추적Follow-up' '분석Analysis'의 네 가지 과정으로 이루어져 있으며, 대상자가 평가에 참여한 과정을 도식화하기 위한 순서도이다. 각 단계에 포함된 참가자 숫자를 명시하고, 참가자가 평가 수행 중 탈락했다면 그 이유를 기록한다.

그림 4 CONSORT 흐름도[29]

지금까지 디지털 헬스 프로덕트의 실험 평가를 위한 무작위 대조 시험의 정의와 절차, 실사용 증거의 구성 요소를 살펴보았다. 무작위 대조 시험은 현대 의학에서 유효성에 대한 증거 확보를 가능하게 하는 실험 평가 중 가장 명확한 증거를 제공한다. 다만 이를 위해 지나치게 엄격하게 통제하다 보니 현업에서는 그대로 사용하기 어려운 경우도 많다. 하지만 가장 이상적인 실험실 평가 방법을 알고, 현실적인 한계로서 인식해 적절하게 조정할 수 있는 것도 HCI 전문가의 역할이다.

핵심 내용

1	통제된 실험 평가는 디지털 프로덕트의 유효성을 엄격하게 평가하기 위해 활용하는 평가 방법이다.
2	무작위 대조 시험은 디지털 헬스 프로덕트의 인허가를 위해서 수행하는 매우 엄격하게 통제된 실험 평가 방법이다.
3	디지털 헬스 프로덕트는 임상적 안전성과 건강상의 이득을 확인하기 위해 기존 의약품이나 의료 기기와 마찬가지로 실험 평가를 진행한다.
4	무작위 대조 시험은 디지털 프로덕트의 유효성에 대한 가장 명확한 증거를 제시할 수 있는 평가 방법으로, 새로운 치료의 효과를 평가하기 위해 평가 참여자를 대상으로 수행하는 실험이다.
5	무작위 대조 시험에는 두 가지 특징이 있다. 첫째, 새로운 치료법을 시험군이라고 칭하는 그룹에 배정하고, 기존의 치료나 가짜 약 등을 대조군이라고 칭하는 다른 환자 그룹에 동일 시간 동안 제공한다. 둘째, 시험군과 대조군 그룹은 무작위로 배정된다.
6	무작위 대조 시험은 설계, 실행, 분석 및 보고의 네 단계를 거쳐서 이루어진다.
7	설계 단계에서는 평가 목적, 평가용 기기, 목표 대상자, 선정 및 제외 기준, 평가 방법, 평가 변수, 분석 및 통계 방법을 시험 실시 전에 구체적으로 기술한다.
8	실행 단계에서는 피험자 모집 및 스크리닝, 무작위 배정, 평가 진행 등이 있다. 무작위화 이외에도 눈가림법을 활용해 임상 시험에 영향을 주는 요인을 조절할 수 있다.
9	분석 단계에서는 데이터 클리닝, 측정 도구의 타당성을 확인하고, 통계분석을 실시한다.
10	보고 단계에서는 CONSORT 체크리스트를 이용해 통계분석 결과를 보고한다.

실사용 현장 평가

실세계 환경에서 디지털 프로덕트의
환경 적합성을 평가하는 방법

스마트폰의 전면 카메라를 활용해 사용자의 심장박동수를 측정하는 서비스를 개발했다. 인공지능 기술을 활용해서 잘 만들었다고 생각했고, 실험실에서 유효성을 측정할 때도 정확도와 신뢰도가 높게 나왔다. 그런데 출시 후 실제 사용자를 대상으로 한 평가에서는 형편없는 결과가 나왔다. 그 이유를 살펴보니 변화가 심한 주변 환경 때문이었다. 특히 조명이 충분히 밝은 곳에서 측정해야 하는데, 잠자기 전의 침실처럼 어두운 곳에서 사용하면 측정 결괏값이 제대로 나오지 않았다. 그러나 적절한 조명 시설을 갖춘 실험실에서는 이런 결함을 찾을 수 없었던 것이다.

아무리 심사숙고해서 만든 프로덕트라고 해도 실제 현장에서 사용하다 보면 생각지도 못한 문제가 발생하는 경우가 많다. '통제된 실험 평가'는 모든 외부 변수를 최대한 배제하고 시스템의 유효성을 평가하기 때문에 그 효과를 정확하게 평가하는 데는 유리하지만, 아쉽게도 현장의 다양한 변수를 고려할 수 없다. 실제 상황에서 최적의 경험을 제공하기 위해서는 현장의 다양한 변수를 고려한 현장 평가가 필수적이다. 통제된 환경에서의 평가에 더해 실사용 현장에서의 평가를 진행한다면, 프로덕트의 우수성을 검증할 수 있고 실험 평가의 결과를 보완할 수 있다.

현장 평가란 시장에 출시된 디지털 프로덕트의 안전성, 유효성 및 성능과 관련된 실사용 데이터를 체계적으로 분석하는 것을 의미한다. 특히 디지털 헬스 분야의 현장 평가는 FDA에서 지정한 아홉 가지 세부 분야에 따라 평가된다. 본 장에서는 HCI에서 최적의 경험을 제공하기 위한 필수 원리인 유용성, 사용성, 신뢰성의 관점으로 세부 분야를 재조합해 현장 평가 시행 방법을 제시한다. 또한 세부 분야별 평가 절차, 평가 방법, 평가 세부 항목을 사전에 계획하는 방법, 분석 시행, 분석 결과 도출 방법을 설명한다.

1. 현장 평가의 개념

현장 평가란 무엇이고,디지털 헬스 분야의 현장 평가는 어떤 특징을 가지고 있을까?

현장 평가란 사용자의 입장에서 특정 디지털 프로덕트를 이용할 때의 실제 사용 경험을 평가하는 것을 의미한다.[1] 디지털 프로덕트의 궁극적인 목적은 사용자에게 최적의 경험을 제공하는 것인 만큼 실제 환경에서 사용자가 어떤 경험을 할지 평가하는 것은 매우 중요하다. 그리고 출시 후 지속적인 수정 보완을 통해 프로덕트의 완성도를 높일 수 있다.

현장 평가에서는 유용성과 사용성, 신뢰성을 모두 포함해서 균형 있게 평가해야 한다. 사용 경험은 유용성과 사용성, 신뢰성을 모두 포함하는 총체적인 특징을 지니기 때문이다. 또한 현장 평가를 위해서는 실제로 프로덕트를 직접 사용해 봐야 하고, 프로덕트를 실제로 사용하는 맥락에 따라 영향을 받으므로 사용자의 실제 사용 환경에서 진행되어야 한다. 전통적인 HCI에서의 현장 평가는 어떤 방법으로 사용자에 대한 정보를 얻는지에 따라 포커스그룹 인터뷰, 맥락 질문법, 현장 관찰법으로 나누어진다. '포커스그룹 인터뷰Focus Group Interview, FGI'는 여러 사용자를 초청해서 시스템 사용에 대한 경험을 토론하게 만드는 방법이고,[2] '맥락 질문법Contextual Inquiry, CI'은 사용자가 평소에 시스템을 사용하는 장소에 평가자가 가서 도제와 같은 입장으로 일을 배우고 과업에 관한 인터뷰를 수행하고 콘텍스트 요소를 모델링해서 구조적으로 분석하고 모델링하는 기법이다.[3] '현장 관찰법Observation Study'은 사용자에게 별도로 질문하기보다는 실제로 사용자가 시스템을 어떻게 사용하는지 관찰하는 방법이다.[4]

전통적인 HCI에서의 현장 평가와 디지털 헬스에서의 현장 평가는 그 관점과 접근하는 방식이 다르다. 전통적인 현장 평가는 특정 목적을 달성하거나 특정 도메인에 한정되어 있지 않았지만, 디지털 헬스의 현장 평가는 특정 도메인에서 사용 인허가를 유지하는 것과 같은 특정 목적을 달성하기 위해 진행한다.[5] 또한 인공지능 기반 프로덕트는 수집된 데이터를 바탕으로 인공지능 모델을 학습시키는데, 현장 평가를 거치면서 변경되는 사항이 많아질 수 있다. 디지털 헬스 분야의 현장 평가에서는 특히 실사용 데이터와 실사용 증거가 중요하다.

실사용 데이터

실사용 데이터의 정의는 일반적으로 실제 사용 환경에서 수집된 환자의 데이터를 가리킨다.[6] 조금 더 자세히 설명하자면, 전자의무기록EMR, 전자건강기록EHR과 같은 실제 진료 기반 데이터, 일상생활에서 수집되는 개인 라이프로그, 레지스트리와 같이 의료 기기를 사용하며 얻어지는 일상적인 환자 중심의 데이터를 의미한다.

　　무작위 대조 시험은 통제된 실험실 환경에서 치료를 진행하기 때문에 중재적 성격을 띤다. 또 대상자의 수를 산정해 평가를 진행하기 때문에 제한된 규모 안에서 효능을 규명한다. 반면 실사용 데이터는 데이터 수집 대상자나 평가 참여 인원 규모에 제한을 두지 않고 환자가 사용하는 디바이스, 환자의 실제 보험 청구 자료 등 실제 의료 현장에서 실행되는 치료 과정에서 환자 개인의 데이터를 수집하기 때문에 관찰자적 성격을 띤다.[7] 무작위 대조 시험과 실사용 데이터의 차이점은 그림 1에서 확인할 수 있다.

그림 1　무작위 대조 시험과 실사용 데이터의 차이점[7]

　　실사용 데이터는 민간 데이터와 공공 데이터로 나뉜다. 민간 데이터는 의료 기관이나 의료 기기 제조업체에서 수집하는 의료 정보가 해당하며, 생체 신호, 의료 영상, 의료진 소견 등의 진료 기록은 물론 의료 기관에서 보유한 전자의무기록이나 전자건강기록과 같은 데이터를 의미한다.[7] 이외에도 개인용 의료 기기에서 수집할 수 있는 개인 건강 데이터, 개인 조사 자료 같은 설문을 포함한다. 공공 데이터는 국민건강보험공단이나 건강보험심사평가원 등 공공 기관에서 수집하는 의료 정보가 해당한다. 의료 기관 청구 데이터를 기반으로 하는 진료 정보, 의약품 정보, 보험료나 건강검진, 급여 명세 등이 있다.[7]

실사용 증거

실사용 증거는 실사용 데이터의 분석과 가공을 통해 얻어지는 결과물로,[7] 이미 허가나 인증을 받은 의료 기기의 사용 목적을 구체화하거나 사용 방법, 사용 시 주의 사항 등을 변경하기 위해 활용된다. 또 시판 후 프로덕트의 안전에 대한 문제를 확인하거나 의료 기기의 재심사 자료로 활용되는 등 프로덕트의 잠재적 유효성과 안전성을 모니터링하기 위한 목적으로 사용된다.[6] 실사용 증거의 생성 과정은 수집, 변환, 가공의 세 단계로 나뉜다. 수집 단계에서는 실사용 데이터가 수집되고 저장되며, 변환 단계에서는 수집된 데이터가 표나 차트 형식으로 추출되어, 분석 모델을 만들기 위한 가공 단계를 거친다.[7]

그림 2 실사용 데이터와 실사용 증거의 관계[7]

그림 2는 실사용 데이터와 실사용 증거 간의 관계를 표현한 것이다. 그림을 통해 알 수 있듯이 실사용 데이터는 디지털 헬스 프로덕트를 사용한 뒤 얻어지는 사실에 기반한 데이터인 반면, 실사용 증거는 실사용 데이터를 분석하고 가공해서 만들어진 정리된 데이터라고 할 수 있다. 그리고 그것을 바탕으로 디지털 헬스 프로덕트의 재심사 및 재평가를 위한 자료로 활용되는 등 의사 결정 시 사용할 수 있다.

디지털 헬스 프로덕트에 대한 현장 평가는 미국 FDA가 권장하고 있는 실세계 성능 분석이라는 프레임워크를 사용해 해당 프로덕트의 실제 사용자 경험을 평가한다. 실세계 성능 분석은 어떤 절차와 방법에 따라 실사용 데이터를 수집하고 실사용 증거를 제공할 것인지를 규정하고 있다.
여기에서는 실세계 성능 분석의 세부 항목별 현장 평가 목적과 절차, 평가 항목을 살펴보고자 한다. 디지털 헬스 시스템은 사람들의 건강과 생명에 직접적인 영향을 미치기 때문에 실세계 성능 분석은 일반적인

현장 평가보다 훨씬 더 엄격하고 체계적인 평가 방법을 제시하고 있다. 따라서 엄격하고 체계적인 평가 방법을 학습함으로써 다양한 분야에서 유연하게 사용할 수 있는 기초를 제공하고자 한다.

2. 실세계 성능 분석

실세계 성능 분석은 어떤 내용으로 구성되어 있으며, 왜 필요할까?

비록 실험실 평가를 통해 인허가를 받았다고 하더라도 디지털 헬스 프로덕트를 출시한 기업들은 지속해서 데이터를 수집하고 분석해 품질 관리를 위해 노력해야 한다. 이때 참조할 수 있는 기준이 바로 실세계 성능 분석(이하 RWPA)이다. 이는 사전에 승인을 받은 기업이 출시한 디지털 프로덕트의 성능을 평가하고, 안전성, 효과성을 확인하기 위해 FDA가 제시한 지침이다.[8][9] 다시 말해 사전에 우수성 검증Excellence appraisal을 통과한 기업들은 그들의 시스템이 어떻게 사용되고 있는지를 이해하고, 사용자의 새로운 반응에 신속하고 능동적으로 대응하기 위해 데이터를 생성하고 분석하며, FDA에 지속적으로 그 분석 결과를 보고해야 한다. FDA가 권장하는 현장 평가 항목은 표 1과 같다.

구분	실제 건강 분석	사용자 경험 분석	제품 성능 분석
설명	디지털 헬스 시스템 사용과 관련한 실제 임상 결과를 분석해 대상 집단에서의 사용 효과 및 안전 이슈 평가	디지털 헬스 시스템의 실제 사용과 연관된 사용자 경험을 평가해 사용자의 불편을 해결하고 소프트웨어의 활용도 제고	디지털 헬스 시스템의 실제 정확도, 신뢰성, 안전성을 평가해 소프트웨어의 버그나 취약한 보안 문제 해결
세부 분야	▸ 사용 적합성 ▸ 임상적 안전성 ▸ 건강상 유효성	▸ 사용자 만족 ▸ 문제 해결 ▸ 사용자 피드백 채널 ▸ 사용자 참여	▸ 보안성 ▸ 제품 성능

표 1 FDA가 디지털 헬스 시스템을 실제 사용 후에 허가 지속 여부를 판단하는 기준 [10][11]

FDA가 권장하고 있는 RWPA를 구성하는 세부 분야를 HCI 관점으로 재구성해서 살펴보면 표 2와 같이 분류될 수 있다.

표 2를 살펴보면, FDA가 권장하는 표 1에서 제시한 평가 항목 아홉 가지는 HCI에서 최적의 경험을 위해 제시하는 유용성, 사용성, 신뢰성

을 모두 포괄하고 있다. 이는 디지털 헬스 분야에서 최적의 사용자 경험이 얼마나 중요한지를 명확하게 알려주는 동시에 FDA의 RWPA 프레임워크를 활용해 디지털 분야의 현장 평가를 진행하면 최적의 경험에 대한 세 가지 원리 준수 여부의 평가가 가능하다는 것을 의미한다. RWPA의 세부 항목을 바탕으로 디지털 헬스 시스템의 현장 평가를 수행하는 절차에 대해 구체적으로 살펴보도록 하자. 여기에서는 ADHD 아동의 자기 통제력 향상을 도와주는 '뽀미'와 고령자의 인지 기능 향상을 도와주는 '새미톡'을 활용해 구체적인 평가 절차를 제공하고자 한다.

HCI 측면에서 바라본 현장 평가의 세 가지 원칙	유용성	사용성	신뢰성
RWPA의 세부 평가 항목	건강상 유효성	사용 적합성	보안성
	환경 적합성	사용자 만족	제품 성능
		문제 해결	임상적 안전성
		사용자 피드백 채널	
		사용자 참여	

표 2 HCI 관점으로 재분류한 RWPA의 세부 평가 항목[12]

3. 디지털 시스템의 유용성 평가

실세계 성능 분석을 통한 디지털 시스템의 유용성의 평가 절차는 어떻게 이루어질까?

디지털 헬스 시스템의 유용성 평가는 RWPA에서 요구하는 '건강상 유효성' 평가 방법과 '환경 적합성' 평가 방법을 활용할 수 있다. 일반적인 평가 지표는 표 3과 같다.

RWPA 분야	평가 방법	일반적 평가 지표
건강상 유효성	시스템을 사용하는 이점에 대한 이해를 통해 제품의 유효성 평가	사용자의 연령과 성별에 맞춰 목표로 하는 건강 향상 정도를 대비해 실제 향상된 비율
환경 적합성	다양한 사용 환경에서 사용자에게 미치는 긍정적 효과 평가	

표 3 현장의 유용성을 평가하기 위한 RWPA 기반 평가 방법 [13]

유효성 평가

먼저 유용성과 유효성의 차이를 알아보자. 유용성은 디지털 시스템을 이용한 뒤 발생하는 긍정적인 효과를 입증하는 것이고, 유효성은 이익에서 리스크를 제외한 효과로 다시 말해 이익이 리스크를 상쇄하고도 남을 정도로 충분히 높다는 것을 증명하는 것이다.[13] 유효성 평가 절차는 먼저 위험과 이익에 관련한 요소를 평가한 다음 이 둘 사이의 상대적인 크기를 평가한다.[14] 유효성 평가를 살펴보자. 표 4는 유효성의 평가 절차와 함께 ADHD 아동의 건상상 이익을 평가하기 위해 '뽀미'의 유효성 평가 절차를 나타낸 것이다.

위험 파악	시스템 사용 시 사용자에게 발생할 수 있는 위험 요인을 파악한다.	평가 기준을 세우고 그 심각도와 발생 가능성을 파악하는 위험 매트릭스를 통해 '뽀미'의 위험 요인을 평가한다.
이익 요인 평가	시스템이 사용자에 미치는 긍정적 영향을 파악한다.	아동 및 부모 대상 인터뷰, 아동 행동 관련 척도 설문, 의료진 및 아동 발달 관련 전문가로부터의 자문 등을 통해 '뽀미'의 이익 요인을 평가한다.
이익 – 위험 수준 평가	이익 및 위험과 관련한 요소를 고려해 해당 디지털 시스템의 유효성을 계산한다	1단계 위험 요인, 2단계 이익 요인을 비교해 '이익–위험' 수준을 최종적으로 평가한다. 이익에서 위험을 뺀 수준을 확인해 '뽀미'의 유효성을 총체적으로 논의한다. 이때 이익 평가를 위한 설문지를 활용해서 객관적으로 판단한다.

표 4 유효성 평가: ADHD 아동의 건강상 이익을 위한 '뽀미'의 유효성 평가 절차

환경 적합성 평가

환경 적합성 평가는 실제 사용 환경에서 사용자가 만들어 내는 실제 사용 기반 데이터를 수집해 사용자의 요구 사항을 충족하는지 과학적 유효성scientific validity을 산출하는 것이다.[15] 건강과 직결된 만큼 디지털 헬스 시스템 사용 시 고위험군 환자에게 부작용이 문제될 수 있으므로 실제 사용 환경 속에서 적합성을 평가하는 것은 디지털 헬스 분야에서 매우 중요하다.[16]

환경 적합성 평가 절차는 우선 현재 시스템에서 사용되고 있는 사용자 인터페이스를 식별한 다음 안전과 관련된 사용자 인터페이스의 사용 오류를 파악하고, 사용자 인터페이스 설계, 구현, 총괄 평가를 수행한다. 그런 다음 새로운 위해 요인 및 위해 상황에 따른 위험 통제 수단이 효과적이었는지 평가한다.[17] 환경 적합성 평가를 살펴보자. 표 5는 환경 적합성 평가 절차와 함께 고령자의 인지 기능 향상을 위한 효과적인 위험 통제 수단을 위해 '새미톡'의 환경 적합성 평가 절차를 나타낸 것이다.

표 5 환경 적합성 평가: 고령자의 인지 기능 향상의 효과적인 위험 통제 수단을 위한 '새미톡'의 환경 적합성 평가 절차

4. 디지털 시스템의 사용성 평가

실세계 성능 분석을 통한 디지털 시스템의 사용성 평가 절차는 어떻게 이루어질까?

RWPA를 통한 디지털 헬스 시스템의 사용성 평가는 '사용 적합성, 사용자 피드백 채널, 문제 해결, 사용자 만족, 사용자 참여'라는 다섯 가지 세부 분야로 구분할 수 있다. 각 분야의 역할 및 일반적인 평가 지표의 표 6과 같다.

RWPA 분야	평가 방법	일반적 평가 지표 예시
사용 적합성	시스템 효과를 확보하기 위해 시스템 에러율 및 에러 회복률 평가	▶ 사용 에러율(안전하지 않거나 비효율적인 사용)
사용자 피드백 채널	사용상의 문제점에 대처하고 프로덕트의 우수성을 입증하기 위해 피드백 채널별 응답률 평가	▶ 인구통계별 응답률 ▶ 피드백 채널별 응답률
문제 해결	안정성과 품질의 우수성을 입증하기 위해 고객 문제 제기 횟수 및 문제 해결에 대한 고객 평점 평가	임상/보안성 리스크 해결 시간 ▶ 미해결 불만 건수 ▶ 근본적 원인 분석 시간 ▶ 문제/불만의 반복 횟수 ▶ 문제 해결에 대한 고객 평점
사용자 만족	프로덕트의품질, 조직적 예방 활동, 품질의 효용성을 파악하기 위해 사용자 불만율 및 관계자 설문응답 결과 평가	사용자 평가 평균 ▶ 불만율 ▶ 관계자의 설문 응답
사용자 참여	사용자 경험의 지속적 증대를 위해 사용자의 참여도 평가	▶ 순방문자 ▶ 앱 재사용률 ▶ 앱 사용 시간

표 6 현장의 사용성을 평가하기 위한 RWPA 기반 평가 방법 [14]

사용 적합성 평가

사용 적합성은 사용 관련 위험을 최소화하고, 사용 과정을 확인하며, 사용자가 기기를 안전하고 효과적으로 사용할 수 있는지 확인하는 것을 의미한다. 분석과 평가의 목표는 제품을 안전하고 효과적으로 사용하기 위해 사용자가 수행해야 할 중요 과업과 위험 요소를 정의하는 것이다.[14] 사용 적합성 평가를 살펴보자. 표 7은 사용 적합성 평가 절차와 함께 ADHD 아동의 사용 환경을 위해 '뽀미'의 사용 적합성 평가 절차를 나타낸 것이다.

사용자, 사용 환경, 인터페이스 정의	시스템과의 상호작용에 영향을 주는 사용자 그룹, 환경, 인터페이스의 특성을 이해하고 정의한다.	'뽀미'의 사용 환경은 갤럭시 탭, 사용자는 초등학교 1–2학년으로, 부모님의 개입하에 전자 기기를 사용한다. '뽀미'를 이용하는 사용자는 생활 습관이 성숙되지 않았다는 특징이 있다.

↓

일차 분석 및 평가	위험 요소를 예상하고 사용자의 주요 과업을 파악한다.	사용자가 발생시킬 수 있는 위험 요소를 분석했을 때, 시간 개념이 아직 부족하고 외부 지시에 따라 할 일을 한다는 점에서 약속 시간을 못 지킬 수 있다.

↓

사용 관련 위험 요인 제거	사용자에게 위험을 초래할 수 있는 사용 관련 요소를 제거하거나 줄이기 위한 조치를 구축해서 적용한다.	시간 약속을 지키는 것은 '뽀미'의 주요 과업이므로 이에 대한 리스크 감소를 위해 '뽀미'는 설정 시간 전후 1시간에 약속을 지킬 수 있게 프로그래밍한다.

↓

사용자 요인 검증	의도된 시나리오에서 사용을 시 심각한 사용자 에러나 문제가 없고 서비스가 효과적임을 증명한다.	시스템상에 남은 기록을 통해 어린이가 유동적인 시간 내에 약속을 지키고 있는지, 약속 수행에서 시스템적 문제가 없는지 지속적으로 확인한다.

표 7 사용 적합성 평가: ADHD 아동의 사용 환경을 위한 '뽀미'의 사용 적합성 평가 절차

사용자 만족도 평가

사용자 만족을 평가하는 대표적인 방법은 평가 척도와 정성적인 평가가
있으며, 이를 통해 고객의 불만율이나 고객 평균 만족도를 파악한다.[18]
사용자 만족도 평가를 살펴보자. 표 8은 사용자 만족도 평가 절차와 함
께 고령자의 인지 기능 향상에 대한 '새미톡'의 사용자 만족도 평가 절차
를 나타낸 것이다.

과업 순서도 제작	각 유스케이스에 따라 특정 과업들을 고려해 사용자가 시행할 과업의 시작과 끝, 성공 조건을 정의한다.	새미톡은 65세 이상 어르신들의 인지기능 강화를 위한 게임 콘텐츠를 제공하고, 그에 따라 하루 20분 어르신들이 수행해야 하는 과제를 준다. 과제를 완료하면 성공, 과제를 미완료하면 실패이다.
시스템 사용	실제 배포된 시스템을 이미 정해진 과업 순서도에 따라 사용한다.	사용자는 이미 정해진 태스크 플로에 따라 새미톡을 사용한다.
사용자 만족 평가 척도 답변을 통한 평가	시스템 사용성 척도, 사용자 경험 사용성 지표와 같은 사용자 만족 평가 척도에 답한다.[19]	앱 테스트 직후, 사용자 만족 평가 척도인 시스템 사용성 척도를 통해 사용자의 평가 결과를 수집한다.
관찰 및 인터뷰를 통한 평가	민족지학적 관찰법, 맥락적 분석, 포커스 그룹, 사용성 테스트, 인지적 관찰법 등의 방법을 통해 정성적인 평가를 한다.	어르신 대상 포커스 그룹 인터뷰를 통해 사용자의 평가 결과를 수집한다.
요구 사항 평가 및 우선순위	다양한 방법을 통해 사용자가 요구하는 사항을 파악하고, 요구 사항의 우선순위를 매겨서 프로덕트 개발에 반영한다.	정의표에 요구 사항을 나열한다. 이때 각 페이지에 해당하는 상세 설명, 요구 사항 명을 명시한다. 그다음 비즈니스적 니즈와 사용자 니즈를 취합해 우선순위를 정한다.

표 8 사용자 만족도 평가: 고령자의 인지 기능 향상을 위한 '새미톡'의 사용자 만족도 평가 절차

사용자 피드백 채널 평가

사용자 피드백 채널은 사용자의 긍정 또는 부정의 피드백 등 사용자 이슈 사항을 적시에 수집하는 과정을 의미한다. 사용자 피드백의 채널 평가 절차는 표 9와 같은 단계를 거친다.

목표 결정	간단하고Specific, 측정 가능하고Measurable, 도전적이지만Achievable 현실적이고Relevant, 명확한 시간 제한Time-bound이 있도록 'SMART'한 목표를 정해야 한다.
측정 방법 선택	'과업 수행 중 에러가 발생한 횟수'를 기준으로 삼는다.
측정 방법 명확히 하기	수집하는 데이터가 무엇인지, 이 데이터를 어떻게 수집할 것인지, 누가 데이터 수집을 수행할 것인지, 얼마나 자주 수집할지 등을 명확히 해야 한다.
데이터 수집	수집하는 데이터가 무엇인지, 이 데이터를 어떻게 수집할 것인지, 누가 데이터 수집을 수행할 것인지, 얼마나 자주 수집할지 등을 명확히 해야 한다.
분석 및 제시	충분한 데이터 포인트를 확보할 수 있도록 가능한 자주 측정해야 한다. 예를 들어 설문과 질문으로 피드백을 수집한다.
측정 결과 검토	다음 질문을 통해 피드백이 잘 이뤄졌는지 확인해야 한다. 그리고 수집된 사용자의 니즈를 검토한 다음 요구 사항의 우선순위를 매겨서 프로덕트 개발에 반영한다. ▸ 측정한 결과가 예상한 결과를 달성하고 있는가? ▸ 정확한 결론에 도달했다고 확신할 수 있는가? ▸ 측정 결과가 추가적으로 어떤 대책을 마련해야 하는지를 나타내는가? ▸ 다른 대책이 더 많은 정보를 알려줄 수 있는가?
과정 반복	데이터를 수집하기 어렵거나 측정이 제대로 정의되지 않은 경우에는 4단계부터 6단계까지 과정을 반복한다. 이 세 단계를 가리켜 '측정 사이클'이라고 한다. 예를 들어 문제 해결 이후 데이터를 관리하고 서비스 품질을 관리하며, 보완 및 개선을 반복한다.

표 9 사용자 피드백 채널 평가 절차

데이터 수집은 환자에 대한 스토리, 설문 조사, 부정적 피드백, 경위서, 일반적인 피드백 등 다양한 소스로부터 수집해야 하며, 주요 피드백 채널에 따른 장단점은 표 10과 같다.

주요 채널	장점	단점
설문 응답	▶ 많은 수의 데이터를 수집할 수 있음 ▶ 정량적 데이터 수집 가능 ▶ 기준치의 데이터를 제공할 수 있음	▶ 질문에 편견이 포함될 수 있음 ▶ 추후 피드백에 대해 설명할 기회가 없음 ▶ 응답자가 설문 문항을 읽고 쓸 줄 아는 능력이 요구됨
사용자 그룹 패널	▶ 실질적으로 반영할 피드백을 수집할 수 있음 ▶ 개인의 경험을 바탕으로 이슈를 자세히 말할 수 있음 ▶ 장기적 관점에서 긍정적인 피드백 경험이 가능	▶ 많은 수의 모집단에서는 부적절 할 수도 있음 ▶ 기기 사용을 꺼리는 사람들의 우려를 포착할 수 없음 ▶ 상대적으로 많은 시간과 노력이 필요함
포커스 그룹 인터뷰	▶ 사용자 간의 상호 토론을 제공할 수 있음 ▶ 토론의 프레임워크를 제공할 수 있음	▶ 질문과 인터뷰를 준비하는 데 전문 지식이 요구됨 ▶ 그룹의 의견 동조화 현상, 빅마우스의 의견 주도 등 왜곡 가능
환자 경험 추적기	▶ 읽기 쉬운 데이터로 변환해 줌 ▶ 쉽고 빠르게 리포팅할 수 있음 ▶ 큰 규모의 서비스에서 피드백을 수집하는 데 효과적임 ▶ 시간 경과에 따른 서비스 품질의 일관성을 점검할 수 있음	▶ 광범위해서 질문에 혼선을 줄 수 있음 ▶ 환자가 익명성에 대해 걱정할 수 있음 ▶ 추적기 기기의 가격이 비쌈 ▶ 추적기 기기와 데이터에 대한 정기적인 업데이트가 필요함

표 10 주요 피드백 채널과 장단점 [20] [21] [22]

문제 해결 평가

문제 해결은 사용자 피드백 채널을 통해 발견하는 부정적인 피드백, 기술적 오류 등을 '식별 → 진단 → 수정과 예방 → 해결'하는 체계를 구축하는 과정이다. 문제 해결에서는 사용자 피드백 채널을 통해 확인한 문제 또는 발생 가능할 문제가 어떤 것인지 식별하고, 진단하고, 해결하기 위한 솔루션 수립을 반복해서 시행하는 것이 중요하다.

문제 식별 절차 평가	▶ 문제 발견 즉시 기록했는가? ▶ 문제에 대해서 책임져야 하는 부서가 어디인지 명확한가? ▶ 문제의 영향 및 중요도를 고려해 우선순위를 정했는가?

↓

문제 진단 평가	▶ 문제가 책임자의 실수와 관련이 있는가? ▶ 문제 처리의 프로세스와 관련이 있는가? ▶ 책임자가 프로세스 절차를 따르지 않았는가? ▶ 프로세스가 디자인된 대로 진행되었는가?

↓

수정과 예방 절차 평가	개발 및 판매 후 시행착오 및 부적합 이슈를 품질 경영 시스템에 적용해 불량을 시정하고 원인을 분석하는 품질 개선 활동을 수행하였는가? ▶ 수정과 예방Corrective & Preventative Action, CAPA 조치를 정의했는가? ▶ 수정과 예방 실행 시 좋지 않은 결과들이 계속 발생하는가?

↓

문제 해결 절차 평가	▶ 수정과 예방이 해결되었는가? ▶ 문제를 해결하기 위해 행해진 일이 무엇인가?

표 11 문제 해결 평가 절차 [23]

사용자 참여도 평가

사용자 참여는 사용자가 시스템의 사용에 얼마나 적극적으로 참여했는 지를 평가하는 것을 의미하는 것으로, 참여도는 사용 시간, 활동 정도(다 운로드, 클릭, 공유 등) 등으로 알 수 있다. 사용자 참여가 중요한 이유는 비즈니스의 수익성과 밀접한 관계를 갖고 있기 때문이다. 예를 들어 사 용자가 특정 앱이나 사이트에서 시간을 보내기로 결정했다면 이는 수익 성과 관련된 가치가 있다는 신호이다. 사용자 참여도 평가를 살펴보자. 표 12는 사용자 참여도 평가 절차와 함께 인지 기능을 향상하고자 하는 고령자의 참여율 향상 전략을 위해 '새미톡'의 사용자 참여도 평가 절차 를 나타낸 것이다.

시스템 재사용률 확인	시스템 재사용률을 확인할 수 있다. 회원가입 시 이탈률이나 처음 방문한 사용자의 페이지 뷰, 반복 사용자 수, 사용자당 방문 수 등을 체크한다.	새미톡 어드민 페이지에서 어제 대비 사용자 앱 재사용률을 확인한다. Overview 55.7%
사용자의 시스템 참여도 확인	일일 활성 사용자 수DAU, 월간 활성 사용자 수 MAU, 서비스를 지속해서 사용하는 횟수(Stickness=DAU/MAU)를 통해 시스템의 재방문 정도를 관리하고 시스템 내 체류 시간을 통해 활성화 및 관여도를 확인해서 사용자를 분류한다.	기간별 앱을 사용한 사람의 숫자를 확인한다. 714 607 216
사용자 그룹 분류	신규 사용자와 이탈한 사용자를 분류해서 정리한다.	신규 사용자와 이탈한 사용자를 분류해서 정리한다.
사용자 참여율을 위한 전략	그룹별로 사용자의 참여율을 높이는 전략을 세운다.	그룹별로 사용자 참여율을 높이는 전략을 세운다.

표 12 사용자 참여도 평가:고령자의 참여율 향상 전략을 위한 '새미톡'의 사용자 참여도 평가 절차

사용자 참여를 측정할 수 있는 대표적인 평가 지표에는 사용자 수, 재사용률, 시간, 수익 등이 있으며, 그 기준은 다음과 같다.

① 신규 사용자 파악하기

신규 사용자Unique user의 숫자를 파악할 때 사용자의 기준을 어디에 두는지에 따라 측정 지표가 달라질 수 있다. 사용자의 기준은 방문자일 수도 있고 로그인한 사용자일 수도 있다.

▶ 방문 수: 한 방문자가 시스템에 접속해서 떠날 때까지 연속된 행동의 단위를 의미한다.

▶ 방문자 수: 일정 기간 방문한 사람 중 동일인의 중복 사용을 제외한 수를 의미한다.

▶ 방문을 결정하는 요소는 IP와 세션 쿠키, 회원 ID, 세션 타임아웃을 기준으로 정할 수 있다.

② 활성 사용자 파악하기

활성 사용자Active User의 숫자를 파악할 때 기간의 시간적 간격(길이)의 기준을 어디에 두는지에 따라 측정 지표가 달라질 수 있다.

▶ 일일 활성 사용자Daily Active User, DAU: 하루 동안 방문한 순 사용자의 수로, 사용자를 이해하는 중요한 기본 관리 지표이다.

▶ 주간 활성 사용자Weekly Active User, WAU: 주간 방문 순 사용자. 집계 기간이 짧아 참여 규모 파악이 어려울 때 주간 기준으로 파악한다.

▶ 월간 방문 사용자Monthly Active User, MAU: 한 달 동안 방문한 사용자 수로, 사용자 수 규모를 크게 볼 수 있어 비즈니스적으로 많이 쓰이는 관리 지표이다.

▶ Stickiness = DAU/MAU: DAU와 MAU를 이용해 월간 순 사용자가 얼마나 다시 접속했는지를 나타내는 지표이다.

③ 재사용률 파악하기

재사용률User retention을 파악할 때 성공과 실패 중 어느 쪽에 기준을 두는지에 따라 측정 지표가 달라질 수 있다. 이탈률일 수도 있고 유지율일 수도 있다.

- ▸ 이탈률Churn Rate: 이탈률은 시스템을 떠나는 사람들의 수를 나타낸다.
- ▸ 유지율Retention Rate: 일정 기간 시스템으로 돌아오는 사용자의 비율을 측정한다는 점에서 유지율을 이탈률의 반대를 의미한다.
- ▸ 고객 평생 가치Customer Lifetime Value, CLTV: 고객 한 명에게 합리적으로 기대할 수 있는 사업상 총수익을 의미한다.
- ▸ 재결제 비율: 전체 고객 중에 두 번 이상 결제한 고객의 비율을 의미한다.

④ 사용 시간 파악하기

사용 시간Usage Time을 파악할 때 전체 혹은 특정 세션 중 어느 쪽에 기준을 두는지에 따라 측정 지표가 달라질 수 있다. 사용자의 전체 평균 사용 시간일 수도 있고 세션당 사용자가 머문 시간일 수도 있다.

- ▸ 각 사용자 평균 사용 시간
- ▸ 각 사용자 평균 접속 횟수
- ▸ 세션당 머문 시간Time Spent Per Session
- ▸ 사용자당 머문 시간Time Spent Per User
- ▸ 핵심 사용자의 평균 사용 시간Time Spent Per Heavy User
- ▸ 사용자가 특정 페이지를 보는 시간Time on page

⑤ 수익률 파악하기

수익률Revenue을 파악할 때 사용자 전체 혹은 특정 세션 중 어느 쪽에 기준을 두는지에 따라 측정 지표가 달라질 수 있다. 사용자의 전체 평균 사용 시간일 수도 있고 세션당 사용자가 머문 시간일 수도 있다.

- ▸ 유료 사용자 수Paying User, PU
- ▸ 해당 기간에 구매한 사용자의 비율Purchasing User Rate, PUR
- ▸ 일정 기간 고객 한 명당 발생한 평균 수익Average Revenue Per User, ARPU[24]
- ▸ 결제 사용자당 평균 매출Average Revenue Per Paying User, ARPPU[24]

5. 디지털 시스템의 신뢰성 평가

실세계 성능 분석을 통한 디지털 시스템의 신뢰성 평가 절차는 어떻게 이루어질까?

디지털 시스템의 신뢰성은 안전성, 보안성, 안정성의 세 가지 세부 분야로 나뉜다. 각 분야의 역할 및 일반적인 평가 지표는 표 13과 같다.

RWPA 분야	평가 방법	일반적 평가 지표 예시
안전성	적시에 적절한 안전 관련 위험 관리가 되는지에 대한 평가	▸ 예상 부작용 비율/심각성 ▸ 부작용 처리 시간 ▸ 예상할 수 없는 부작용 비율/심각성/부작용 처리 시간
보안성	사용자 프라이버시 보호 및 보안 수준에 대한 평가	▸ 사용자 데이터 손실로 이어지는 오류 횟수 ▸ 수정된/확인된 보안 취약점의 수
안정성	프로덕트 성능에서의 지속적인 우수성에 관한 평가 및 시스템 가용성에 관한 평가	▸ 잘못된 긍정/부정 판단율 (오류를 인지하지 못하거나 정확한 것을 오류로 인지하는 비율) ▸ 버그/결함률 ▸ 버전 실패율 ▸ 시스템 다운 시간

표 13 현장의 신뢰성을 평가하기 위한 RWPA 기반 평가 방법 [14]

안전성 평가

안전성은 사용자가 사용 지침에 따라 시스템을 사용할 때 수용 불가능한 위험이 없음을 의미하는 것으로, 시스템 사용 구조나 방법이 안전한지를 다루는 요인이다. 예를 들어 디지털 헬스 분야에서 임상위험관리 Clinical risk management는 디지털 헬스 시스템이 환자의 안전을 해치지 않도록 보장하기 위해 필수적이다. 임상적 안전성 평가가 체계적이고 포괄적으로 이루어지기 위해서는 FDA가 권고한 대로 임상위험관리 프로세스를 정의하고 문서화할 필요가 있다.[13] 안정성 평가를 살펴보자. 표 14는 안정성 평가 절차와 함께 '뽀미'의 안정성 평가 절차를 예시로 나타낸 것이다.

평가 범위 설정	시스템의 크기, 설정, 적용된 주요 기술과 함께 사용 조건 및 목적을 고려해서 평가 범위를 설정한다.	'뽀미'는 뽀미 앱, 부모 앱, 어드민으로 나뉘어 있으며, 각기 주요 과업이 다르고 사용자층 역시 다르다. 이 중 어디까지 안전성 평가 대상으로 할지 정해야 한다.	

↓

데이터 식별	제조사가 가지고 있는 데이터뿐 아니라 문헌 검색을 통해 제조사가 보유하지 않지만 안정성 평가에 필요한 데이터들도 파악한다.	'뽀미' 관련된 위험 요인 데이터를 식별해야 한다. 일반적으로 아동 대상 디지털 기기의 위험일 수도 '뽀미'에 실제 보고된 위험일 수도 있다.	

↓

데이터 정리 및 평가	앞서 식별된 데이터를 정리하고 평가 기준을 마련한 뒤 평가한다. 이때 데이터의 무결성도 반드시 검증해야 하는데, 정확한지 검증하는 것이다. 이는 완전하고 일관되며 정확한 데이터를 읽을 수 있는 동시에 기록되고, 원본 또는 실제 사본이어야 한다.	위험 매트릭스를 기반으로 식별된 위험 요소 데이터마다 발생 가능성과 심각도를 판별해 전체적인 임상 안전성을 평가한다.	

↓

결과 도출	안전성 평가 및 결과를 요약하고 관련 문서를 상호 참조한다.	평가한 내용을 바탕으로 '뽀미'의 임상 안전성을 정의하고 각 위험 요인에 대한 방지책을 논의해 전체적인 안전성 향상을 도모한다.	

표 14 안정성 평가: '뽀미'의 안정성 평가 절차

보안성 평가

보안성 평가는 사용자 개인 정보 보호와 시스템 보안 유지 및 지속적 검증을 통한 사용 신뢰를 구축하는 것이 목적이다. 특히 디지털 헬스 분야의 보안성은 시장 출시 전뿐만 아니라 출시 이후에도 지속적인 관리가 필요하다.[25] 평가하는 절차 기준은 일반적으로 '식별 → 보호 → 감지 → 대응 → 복구' 순으로 이루어진다.[26]

▸ 식별: 시스템, 사람, 자산, 데이터 및 기능에 대한 보안 리스크를 관리하기 위한 조직 차원의 이해

- 보호: 중요한 서비스의 제공을 보장하기 위해 적절한 안전장치를 개발하고 구현
- 감지: 보안 이슈의 발생을 식별하기 위한 적절한 활동을 규정하고 실행
- 대응: 탐지된 보안 사고를 조치할 적절한 활동을 규정하고 실행
- 복구: 복원 계획을 유지하고, 보안 사고로 손상된 기능이나 서비스를 복원하기 위한 활동 수행

표 15 보안성 평가: '뽀미'의 보안성 위험 관리 평가 절차[27]

이런 보안성을 평가하기 위해 컴퓨터 시스템의 거버넌스 측면에서 작성된 위험 관리 절차를 살펴보자. 표 15는 보안성의 위험 관리 평가 절차와 함께 '뽀미'의 보안성 위험 관리 평가 절차를 나타낸 것이다.

안정성 평가

안정성 평가는 디지털 시스템이 의도한 환경에서 사용자가 지속해서 안정적으로 이용하기에 적합한지 확인하고, 효과적이며 신뢰성 있는 프로덕트로 고객의 요구를 충족하는지 입증하기 위해 시행한다. 특히 디지털 헬스 시스템의 이용이 활발해질수록 의료적인 의사 결정이 점점 디지털 시스템의 결과물에 의존하게 되며, 이러한 결정이 임상 결과와 환자 치료에 영향을 미칠 수 있기 때문에, 디지털 헬스 시스템의 안전성을 평가하는 것은 특히 중요하다.[25][28]

안정성 평가 진행 시 분석적·기술적 검증Analytical·Technical Validation이 이뤄진다. 분석적·기술적 검증은 디지털 시스템이 입력된 데이터를 정확하고 신뢰성 있게 처리하고 있으며, 정밀한 결과를 적절한 수준의 정확성, 반복성, 재현 가능성을 지닌 데이터로 생성하고 있는지를 검증하는 것이다. 소프트웨어가 정확하게 구성되었다는 객관적인 증거를 제공하는 것으로, 일반적으로 품질관리 시스템Quality Management System, QMS의 소프트웨어 개발 라이프 사이클의 검증 단계에서 제조사가 평가하고 결정한다.[26] 안정성 평가를 살펴보자. 표 16은 안정성 평가 절차[29]와 함께 '새미톡'의 안정성 평가 절차를 나타낸 것이다.

범위 및 목표 정의	품질관리 시스템에 대한 구체적이고 측정 가능한 목표를 설정한다.	'새미'의 안정성 평가 시 요구 사항을 달성하기 위한 프로덕트의 범위 및 목표를 구체적으로 작성한다. 작성 시 국제표준SQuaRE(ISO/IEC 25000시리즈) 모델을 기준으로 범위 및 목표를 설정한다.
격차 분석 수행	현재 상태를 평가하고 개선이 필요한 영역을 결정하기 위해 기존 관행과 품질관리 시스템 요구 사항 간의 차이를 식별한다.	사용자 요구 사항의 하나인 고객 관리 측면에서 시스템 오류 반영률의 심각도, 발생 가능성, 위험도를 평가 및 분석한다. 분석을 통해 기존 관행과 품질관리 시스템 요구 사항 간의 차이를 식별한다.
진행 상황 모니터링	품질관리 시스템 구현 진행 상황을 모니터링하고 격차가 난 부분을 업데이트해서 목표와 일치하도록 한다.	안정성을 저해할 가능성을 예측하고 기작성된 요구 사항 및 목표와 일치 여부를 지속해서 파악한다.

표 16 안정성 평가: '새미'의 안정성 평가 절차

지금까지 살펴본 바와 같이, 디지털 헬스 분야에서의 실사용 현장 평가는 반드시 거쳐야 하는 단계이다. 디지털 헬스 프로덕트의 현장 평가는 FDA가 제시한 RWPA의 세부 항목을 활용해서 진정한 경험을 위한 유용성, 사용성, 신뢰성이 실제 사용 현장에서 얼마나 잘 지켜지고 있는지를 확인할 수 있다. 즉 디지털 헬스에서의 현장 평가는 진정한 경험을 위한 HCI의 세 가지 원리와 FDA 측면에서의 RWPA를 함께 평가할 수 있다. 이를 통해 사용자에게는 진정한 경험을 제공하고, 관계 당국에는 인허가의 판단을 내리는 증거를 제공해 준다.

핵심 내용

1 디지털 시스템의 궁극적인 목적은 사용자에게 최적의 경험을 제공하는 것
 으로, 사용자가 어떤 경험을 했는지 판단하는 것이 중요하다.
 특히 디지털 헬스 분야에서는 디지털 헬스 시스템의 인허가를 위해
 실세계 성능 분석을 통과하는 것이 중요하다.

2 실제 사용 환경에서의 평가는 현장에서 수집한 실사용 데이터를 바탕으로
 가공 분석해 실사용 증거를 만드는 과정을 수반한다. 디지털 헬스 분야는
 FDA가 권장하는 실세계 성능 분석을 사용해 프로덕트의 사용자
 경험을 평가한다.

3 실세계 성능 분석은 FDA 사전승인 기업에 의해 실제 시장에 출시된
 디지털 헬스 프로덕트의 안전성, 효과성과 관련된 실제 데이터를
 체계적으로 분석하는 것이다.

4 실세계 성능 분석은 실제 건강 분석, 사용자 경험 분석, 프로덕트 성능
 분석의 세 가지 차원으로 분류된다.

5 HCI에서 유용성 평가는 디지털 시스템의 사용과 관련한 실제 평가
 결과를 분석하는 것으로서 유효성과 실제 현장에서 효과(환경 적합성)가
 지속되는지를 평가한다.

6 HCI에서 사용성 평가는 실제 디지털 시스템의 사용 관련 사용자 경험의
 결과물을 측정하는 것이다. 사용 적합성, 사용자 피드백 채널, 문제 해결,
 사용자 만족, 사용자 참여의 다섯 가지 세부 분야로 이루어진다.

7 HCI에서 신뢰성 평가는 실제 디지털 시스템의 안전성, 신뢰성에 대한
 결과를 분석하는 것으로, 안전성, 보안성, 안정성의 세 가지 세부 분야로
 이루어진다.

8 실세계 성능 분석의 현장 평가는 항목별로 평가 절차와 평가 방법,
 평가 세부 항목을 사전에 기획하고, 정확한 데이터 수집과 모니터링을
 통해 다시 디지털 프로덕트에 반영하는 것이 중요하다.

내다보기

16장 HCI 3.0과 사회적 가치

개인을 위한 최적의 경험뿐 아니라
사회 전체를 위한 가치를 제공하는
디지털 프로덕트

HCI 3.0과 사회적 가치

개인을 위한 최적의 경험뿐 아니라 사회 전체를
위한 가치를 제공하는 디지털 프로덕트

지금까지 디지털 프로덕트를 사용하는 사용자 개인의 관점에서 HCI 3.0을 다루었다. 그러나 개인이 추구하는 가치는 사회 전체의 관점에서 바라보아야 하며, 궁극적으로는 전 세계 인류에 대한 공통적 가치의 관점으로 생각해야 한다. 다시 말해 디지털 프로덕트의 분석, 기획, 설계, 평가는 개인의 관점은 물론 사회적 관점에서도 다루어져야 한다.

사회적 관점에서 개발된 디지털 프로덕트의 대표 사례로 코로나19 예방용 애플리케이션 '코로나19 체크업'을 들 수 있다. '코로나19 체크업'은 사용자가 스마트폰을 활용해 코로나19 증상을 입력하면, 의료진이 AI 분석을 통해 정밀 검사나 입원 필요 여부를 판단해 준다. 이 앱은 2020년 초 국내에서 개발되어 WHO가 인정하고 구글이 50만 달러를 투자했다. '코로나19 체크업' 덕분에 사람들은 자신의 예후에 따라 필요한 치료를 받을 수 있었고, 의료진과 병원 측에서는 환자의 상태를 쉽게 파악하고 불필요한 병상 낭비를 막을 수 있었다. 결과적으로 국내 코로나19 환자들의 사망률을 낮추는 효과를 가져왔다. 이렇듯 디지털 프로덕트에서 사회적 가치는 매우 중요하다.

본 장에서는 디지털 프로덕트의 사회적 가치가 지닌 특성은 무엇인지, 그리고 디지털 프로덕트와 HCI의 미래 방향성에 관해 소개한다. 또 디지털 프로덕트에 인공지능 기술을 도입할 때 추구해야 할 사회적 가치가 무엇인지 알아본다.

1. 디지털 프로덕트의 사회적 가치

사회적 가치는 무엇이며, 디지털 프로덕트에서 사회적 가치가
중요하게 다루어져야 하는 이유는 무엇일까?

기업의 사회적 가치 개념

기업이 추구해야 하는 사회적 가치는 시대에 따라 '기업의 사회적 책임
Corporate Social Responsibility, CSR' '공유 가치 창출Creating Shared Value, CSV' '환
경·사회·기업의 지배 구조Environmental, Social, Governance, ESG' 등 다양한 용
어로 불리며 그 개념을 확장해 왔다.

먼저 '기업의 사회적 책임CSR'은 1953년 미국 뉴저지주 대법원이 기
업의 자선 활동에 대한 법적 제한을 철폐한 판결에 뿌리를 두고 있다.[1]
당시 미국 석유 산업을 독점하고 있던 스탠더드오일Standard Oil은 프린스
턴대학에 기부금을 내고자 했고, 이를 반대한 주주 한 명이 스탠더드오
일을 상대로 소송을 제기했다. 법원은 스탠더드오일의 손을 들어주었는
데, 기부금이 직원 교육에 잠재적 도움을 줌으로써 회사에 혜택이 된다
는 스탠더드오일의 주장을 받아들인 것이다. 이후 CSR은 기업이 사회
문제를 해결하는 주체가 되는, 특히 소외 계층을 위한 자선사업의 측면
에서 논의되어 왔다.

하지만 자선사업이라는 개념은 기업에 부담으로 여겨졌고, 이에 따
라 '공유 가치 창출CSV'이라는 개념이 대두되었다. CSV는 2011년 《하버
드 비즈니스 리뷰Harvard Business Review》를 통해 널리 알려진 용어로, 기
업의 사회적 가치 추구를 사회적 책임보다는 사회와 기업의 공유 가치
창출이라는 관점에서 바라보았다.[2] CSR과 달리 CSV는 기업이 추구하
는 가치가 사회와 동일한 가치여야 한다는 '현명한 기업'의 지위를 강조
한 것이다.

여기에서 한 걸음 더 나아가 '환경·사회·기업의 지배 구조ESG'는 투
자 대상으로서 지속 가능한 '건강한 기업'의 지위를 강조한다. ESG는
2005년 국제금융기구International Finance Corporation, IFC와 스위스 정부가 발
의한 콘퍼런스에서 논의된 내용으로,[3] 2020년 블랙록Blackrock의 CEO
래리 핑크Larry Fink가 연례 서한에서 ESG를 고려하는 기업에만 투자하
겠다고 밝혀 더욱 화제가 된 바 있다. 또한 2015년 파리협정 또는 파리
기후협약이라고 불리는 170여 개국이 참여한 국제적 약속을 기점으로

ESG는 세계적으로 인정받는 공식적인 기업 활동의 평가 기준이 되었다. ESG는 기업이 사회적 가치를 지속하기 위해 고려해야 할 요소로 보고, 이것이 보장된 기업만이 투자에 대한 위험이 적은 것으로 간주한다.

ESG가 강조하는 사회적 가치는 기업의 근본 목표인 이윤 극대화(경제적 가치)와 상충된다는 입장이 있다. 하지만 오히려 사회 및 사용자와의 관계 개선을 통해 궁극적으로는 ESG가 이윤 극대화에도 기여할 수 있다는 실용적 입장, 그리고 기업의 미션 자체가 이윤 극대화인 시대는 지났으며 ESG를 통한 지속 가능성 확보야말로 기업과 사회의 공존을 통한 영속가능성 확보라는 새로운 미션으로 나눌 수 있다.

ESG를 중심으로 하는 사회적 가치가 중요해짐에 따라 삼성이나 애플 등 디지털 프로덕트를 제공하는 글로벌 기업들이 ESG 중심 경영을 강조하기 위해 해마다 「ESG 보고서」를 발간하고 있다.[4][5] 「ESG 보고서」를 통해 기업들은 환경 사회적 책임을 위해 어떤 노력을 하는지 설명하며, 이를 위한 기업 지배 구조를 공개한다. 디지털 프로덕트에서도 사회적 가치 추구를 위해 노력해야 하며, 이에 대한 내용을 주주들이 쉽게 접근할 수 있도록 적절한 방법으로 공개해야 한다. 다시 말해 기업이 사회적 가치를 추구하는 것은 곧 지속 가능한 기업으로서 자리매김하기 위해 노력한다는 것을 의미하며, 이것이 결과적으로는 디지털 프로덕트에서 주 사용자와 부 사용자는 물론, 기타 관계자의 이익을 고려한 공익성 추구와 연결된다고 할 수 있다.

디지털 프로덕트의 사회적 가치

기업이 사회적 가치를 중요하게 생각하는 것처럼, 디지털 프로덕트의 개발과 운영에서도 사회적 가치를 고려해야 한다. 디지털 헬스 프로덕트 사례를 통해 그 이유를 살펴보자.

사람들의 질병을 진단하고 치료하는 의술의 최종적인 목표는 인류가 건강한 삶을 영위하도록 하는 것이다. 따라서 의료 서비스는 다른 서비스와 달리 특정 집단이 아니라 공공의 이익을 고려하는 공익적 특성을 가진다. 국내에서 의료법인, 즉 병원은 비영리법인에서만 운영할 수 있다. 또한 의료 서비스는 의료법 제5조에서 제7조에 따라 전문성을 충분히 갖추고 국가 자격시험을 통과한 의료인만 제공할 수 있도록 규정되어 있으며[6], 의료 서비스를 직접 제공하는 의사나 간호사 개인들의 윤

리성을 제고하기 위해 「히포크라테스 선서」나 「나이팅게일 선서」를 지키도록 요구한다.

한편 디지털 헬스 프로덕트는 의사나 간호사 등의 전문 의료진과 병원이 아니더라도 디지털 프로덕트를 제공할 수 있는 기업, 즉 비의료인에 의해서도 제공될 수 있는 특징을 가진다. 디지털 헬스 분야의 시스템을 프로덕트의 형태로 제공할 때 전통적인 의료 기관이 그래왔던 것처럼 인류 건강에 이바지한다는 사회적 가치에 기반해 디지털 프로덕트를 개발했는지가 중요하다. 그 이유는 디지털 헬스 프로덕트 제공 기업의 사회적 가치 추구가 곧 프로덕트 수혜자인 환자와 보호자, 의료인, 최종적으로는 프로덕트 제공자인 기업까지 포함하는 관계자 모두의 이익으로 연결되기 때문이다. 디지털 헬스 프로덕트 제공 기업이 사회적 가치를 추구해 결과적으로 핵심 관계자인 주주의 이익으로 연결될 수 있는지 판단하기 위해서는 유효성과 사용 경험 평가 외에도 디지털 헬스 프로덕트가 추구해야 할 사회적 가치가 무엇인지 살펴보아야 한다.

그렇다면 디지털 프로덕트를 제공하는 기업이 사회적 가치를 추구하기 위해 고려해야 하는 요소는 무엇일까? 국제표준화기구ISO는 사회적 책임을 다하기 위해 기업이 참고할 수 있는 가이드로 'ISO 26000'을 제공하고 있다.[7] 'ISO 26000'은 사회의 모든 조직이나 기업이 의사 결정이나 활동을 할 때 소속된 사회에 이익이 될 수 있도록 하는 책임을 규정한 '사회적책임경영시스템'이다. 'ISO 26000'를 중심으로 사회적 가치를 추구하기 위해 고려해야 하는 기본 원칙과 세부 고려 사항, 그리고 이를 바탕으로 한 실제 디지털 프로덕트의 사례를 살펴보도록 하자.

2. 사회적 가치의 기본 원칙과 고려 사항

기업이 디지털 프로덕트를 개발할 때 사회적 책임을 다하기 위해
지켜야 하는 원칙은 무엇이고, 이 원칙을 어떻게 프로덕트에 적용할 수 있을까?

ISO 26000에서는 기업이 지속 가능한 개발에 기여해야 한다는 사회적
책임에 대한 핵심 목표를 강조하며, 기업의 비즈니스 활동에서 지켜야 할
세 가지 원칙과 세부 고려 사항을 그림 1과 같이 제시하고 있다. 세 가지
원칙은 '책무성Accountability' '투명성Transparency' '윤리성Ethical Behaviour'으
로, 책무성의 세부 고려 사항에는 '호혜성Respect for Stakeholders Interests', 윤
리성의 세부 고려 사항에는 '준법성Respect for the rule of law'과 '규범성Respect
for International Norms of Behaviour'이 존재한다.

그림 1 ISO 26000에 서술된 사회적 책임을 위한 세 가지 원칙과 세부 고려 사항

디지털 프로덕트를 제공하는 기업은 유용성, 사용성, 신뢰성과 더
불어 책무성, 투명성, 윤리성의 원칙을 준수해야 한다. 사회적 가치의 원
칙은 기업이 경영난에 부딪힐 경우 간과하기 쉽지만, 그런 상황에도 ISO
26000이 규정한 표준과 지침에 근거해야 한다. 또한 ISO의 국제 행동 규
범과 동시에 디지털 프로덕트 제공 기업은 경제적, 사회적, 환경적, 법적,
문화적, 정치적, 조직적 다양성을 고려하는 것이 바람직하다.

구체적으로 ISO 26000에서 강조하는 사회적 책임을 위한 세 가
지 원칙과 고려 사항을 먼저 이해하고, 디지털 헬스 분야의 사례를 통
해 각 원칙과 고려 사항이 어떻게 디지털 프로덕트 개발에 적용되는지
알아보자.

2.1. 책무성

책무성은 기업이 사회, 경제, 환경에 미치는 영향에 대해 책임지는 정도로 정의된다.[7] 기업의 영업 활동은 사회에 다양한 영향을 미치는데, 기업이 이에 대해 얼마나 책임감을 가지고 대응하는지가 바로 사회적 가치의 첫 번째 원칙 '책무성'이다. ISO 26000에서 정의하는 책무성을 추구하기 위해 디지털 프로덕트를 제공하는 기업은 조직의 결정 사항과 그에 따른 기업 활동이 사회, 경제, 환경에 미치는 부정적 결과에 법적인 책임을 져야 하며, 부정적 결과가 반복될 만한 사안에 대해서는 예방 활동을 수행해야 한다.

디지털 프로덕트의 도메인에 따라 다르지만, 디지털 헬스 분야의 책무성은 주로 안전성과 관련해서 다루어진다. 디지털 헬스 프로덕트가 환자에게 제공하는 진단과 치료의 결과물이 얼마나 정확한지에 따라 환자들의 안전에 영향을 미칠 수 있기 때문이다. 따라서 디지털 프로덕트를 개발하기 위해서는 기본적으로 사용성이 중요하지만, 디지털 헬스의 특성상 안전성 또한 중요하다고 볼 수 있다. 즉 디지털 헬스 프로덕트가 제공하는 진단과 치료의 정확성을 담보하기 위해서는 디지털 프로덕트가 환자의 데이터를 통해 예측한 결과를 바탕으로 의료진의 검증을 거치는 것이 바람직하다. 안전성은 디지털 헬스를 사용하는 이유와 직결되는데, 디지털 헬스 프로덕트의 안전성에 대한 최종적인 인증은 사용자의 정보 신뢰도 측면을 고려할 때 공인된 기관에 의해 수행되어야 한다. 이런 방식의 안전성 담보는 결과적으로 디지털 헬스 프로덕트의 핵심 목표인 질병 치료의 효과, 즉 유용성에도 기여한다. 따라서 의료진이 디지털 헬스에서 제공하는 진단과 치료 과정을 효율적으로 확인할 수 있도록 의료진 입장에서 가장 관심 있게 보아야 할 정보를 우선해서 제공할 필요가 있다.

예를 들어 '알츠가드'는 과제 수행 결과에 따라 치매 여부를 바로 진단하는 대신, 인지 기능 저하 위험도를 몇 단계로 구분해서 분석한다. 분석 결과 사용자가 치매 위험군에 해당할 경우 '알츠가드'에 등록된 치매 전문 병원에 방문해 사용자가 더 정확한 진단을 받을 수 있도록 유도한다. 다시 말해 치매 여부에 대한 최종 판단을 디지털 프로덕트 내에서 확정하는 것이 아니라 전문 의료진의 판단에 맡기는 것이다. 디지털 헬스 프로덕트가 질병의 위험성에 대한 정보를 제공할 때 그 정보의 정확성을

항상 담보할 수 있는 것은 아니다. 그러므로 '알츠가드'에서처럼 위험 확률이 일정 수준 이상일 경우 병원에서 전문 의료진에게 최종 확인을 받도록 유도하는 것도 책무성 원칙을 준수한 사례라고 할 수 있다.

호혜성

책무성의 원칙과 함께 고려할 사항으로 ISO 26000은 '호혜성'을 제시한다. 호혜성은 조직이 관계자를 존중하고 고려하며, 그들의 요구 사항에 응답하는 정도로 정의된다.[7] 여기서 관계자는 주주, 조직 구성원, 주 사용자와 부 사용자가 기본적으로 포함되며, 이 밖에도 조직에 대해 권리와 주장 혹은 관심사를 가진 다른 개인이나 단체를 포함할 수 있다. 기업이 호혜성을 고려하기 위해서는 결국 관계자와 조직이 함께 이득을 볼 수 있는 방법을 고안하는 것이 가장 중요하다. 다시 말해 기업이 사용자와 관계자를 만족시키는 프로덕트를 개발하면 주주뿐만 아니라 환자, 보호자, 의료인, 보험사, 제공자와 같은 관계자까지 모두 이익이 된다. 그리고 좋은 프로덕트는 지속 가능성을 얻게 되고, 이는 곧 해당 서비스를 만든 기업의 투자 상품으로서 가치 상승으로 이어지게 된다.

디지털 헬스에서 호혜성을 만족하기 위해서는 서비스의 직접 사용자인 환자와 이를 모니터링하는 의료인, 환자를 보살피는 보호자, 그리고 의료 서비스를 장려하는 보험사 및 보건 당국을 모두 고려해야 한다. 디지털 헬스 프로덕트는 기본적으로 질병에 대한 진단과 치료를 목적으로 한다. 환자와 의료인이 같이 이득을 보기 위해서는 환자를 대상으로 수행하는 진단과 치료에 대한 편의성 혹은 유효성 증진을 위한 고려가 필요하다. 또한 치료 과정에 대한 사용자 활동 정보를 보호자와 보험사, 그리고 보건 당국에 알맞게 정리해서 제공한다면, 각 관계자가 모두 이득을 보는 디지털 헬스 프로덕트로 만들 수 있게 된다.

다만 디지털 프로덕트의 가치는 관계자별로 각기 다르다. 의료인이 추구하는 가치는 의료 서비스 진행의 효율성 증대이고, 환자가 추구하는 가치는 비용 절감과 의료 서비스 품질 향상이고, 보험사가 추구하는 가치는 환자의 의료비 지출이 줄어들어서 지급해야 할 보험료가 줄어드는 것일 터이다. 즉 호혜성을 평가할 때는 이처럼 각 관계자의 가치가 얼마나 만족하고 있는지를 알아보는 것이 중요하다.

치매를 예방하기 위해 개발된 '새미톡'은 고령자의 치매 발생률을 낮

추거나 발병 시기를 늦추고, 가족의 치매 케어 부담을 줄여준다. 또한 장기적으로 쌓인 사용자 데이터를 통해 치매 예방의 실증적 효과성을 입증했다. 다시 말해 '새미톡'을 사용할수록 주 사용자인 고령자는 인지 강화 훈련의 효과로 치매 발생의 위험률을 낮출 수 있고, 보호자인 가족은 치매 환자를 돌봐야 하는 부담률을 최소화할 수 있다. 보험사 입장에서도 치매 발생 위험률의 감소는 지급 보험료의 절감으로 이어지므로 결론적으로 관계자 모두가 이득을 볼 수 있게 된다.

2.2. 투명성

투명성은 조직 활동과 결정이 사회와 환경에 미치는 영향을 공개하는 정도로 정의되는데,[7] 이는 조직 활동의 목적, 성격, 장소는 물론 관계자의 선택 기준 및 정체성, 조직의 사회적 책임에 대한 내부 평가 기준 등 다양한 범위에 적용할 수 있다. 여기서 중요한 것은 기업 활동과 결정 사항에 대한 정보가 누구나 쉽게 접근할 수 있고 이해할 수준으로 작성되어야한다는 것이다. 다만 이런 공개가 독점적 정보나 법적, 상업적, 그리고 사생활 등 보안과 관련된 사안까지 포함하는 것은 아니다. 다시 말해 투명성의 범위는 기업 활동과 관련된 것만 포함하지, 개인 정보에 대한 공개까지 포함하는 것은 아니다.

　　디지털 헬스 프로덕트 제공 기업의 경우 투명성의 원칙을 지키기 위해 다양한 정보를 공개해야 한다. 그중에서도 중요한 것은 바로 디지털 헬스 프로덕트의 임상 시험 내용에 대한 공개이다. 임상 시험에는 디지털 헬스 프로덕트가 작동하는 기전과 제공 절차, 그리고 이 시스템을 사용한 환자들에 대한 효과와 부작용까지 포괄적인 내용을 포함하고 있다. 따라서 FDA나 식품의약안전처와 같은 보건 당국에서는 임상 시험 절차를 정리한 '임상 시험 프로토콜'과 임상 시험 결과를 정리한 '보고서'를 제출하도록 요구하고 있다.

　　투명성의 원칙을 지키기 위해 기업이 사용자에게 정보를 제공하는 방법은 프로덕트 매뉴얼 제공, 임상 데이터를 포함한 학술 자료 출판 등 다양하다. 이때 중요한 것은 디지털 헬스 프로덕트에서 사용자가 획득할 수 있는 이득과 위험에 대해 명시적으로 공개하는 것이다. 예를 들어 불면증 환자들의 치료 보조 서비스 '슬리피오'를 개발한 빅헬스Big Health는

어떤 사람들을 대상으로 하며, 어떻게 사용해야 하고, 어떤 효과를 얻을 수 있는지, 그리고 어떤 점을 주의해야 하는지 등 '슬리피오' 사용 안내 사항을 자사 웹사이트를 통해 투명하게 공개하고 있다.[8] 이처럼 디지털 프로덕트를 개발하는 기업은 다양한 채널을 통해 프로덕트에 대한 상세 정보로 사용자가 손쉽게 확인할 수 있는 문서로 제공해야 한다.

2.3. 윤리성

윤리성은 조직이 원리와 규칙, 규범에 근거해서 활동하는 정도로 정의되며,[7] 여기서 윤리적인 활동이란 조직의 활동이 얼마나 정직하고, 청렴하며, 형평성의 원칙을 따르는지를 말한다. 특히 윤리적 가치는 사람과 동물, 환경 모두에 적용되어야 한다.

기업이 인간과 동물에 대한 학술적 연구를 진행하는 경우, 기관생명윤리위원회Institutional Review Board, IRB와 같이 국제적으로 공인된 기준에 따라 임상 시험 대상에 대한 윤리적 처치가 요구된다. 환자에 대한 임상 시험을 진행하는 디지털 헬스에서도 마찬가지로 윤리성의 원칙을 지키기 위해 IRB에서 요구하는 기준에 부합하는 임상 시험을 계획하고 진행해야 한다. 기존의 헬스케어를 위한 약물은 동물실험인 임상 1상부터 인간 대상 실험인 임상 3상까지 단계적인 검증이 필요하지만, 디지털 헬스 프로덕트는 인간을 대상으로 한 번의 임상 시험만 진행하면 되므로 동물실험을 반드시 포함할 필요가 없다. 따라서 기본적으로는 동물실험과 관련한 윤리적 지침을 고려하지 않아도 괜찮다. 하지만 반려견의 백내장 치료를 위해 디지털 헬스 프로덕트를 개발하고자 한다면, 상황은 달라진다. 이때는 환자가 사람이 아닌 반려견이기 때문에 동물실험과 관련된 윤리적 지침을 반드시 고려해야 한다.

이외에도 디지털 프로덕트는 기존 프로덕트와는 다른 새로운 비윤리적 기업 활동의 위험이 존재한다. 예를 들어 디지털 프로덕트 제공 기업이 사용자 개인 정보를 과도하게 수집하거나 수집한 개인 정보를 오남용하거나 혹은 마케팅 콘텐츠 제공에 대한 동의를 강요해 사용자가 마케팅 콘텐츠를 의무적으로 열람해야 하는 것 등이 모두 디지털 프로덕트에서 발생하는 비윤리성의 내용이다.

윤리적 기준은 시간이 지남에 따라 변화하는 속성을 가지고 있다.

예를 들어 30년 전만 하더라도 사무실, 식당, 기내 등 각종 공공장소에서의 흡연은 자유로웠다.[9] 이처럼 윤리적 인식과 기준이 시간이 지남에 따라 달라질 수 있다는 점을 감안할 때 어떤 기준으로 디지털 프로덕트의 윤리성을 평가할지는 매우 어려운 문제이다. 이때 가장 많이 사용하는 방법이 전문가를 활용하는 것이다. 즉 기업에서 윤리성 검토를 위한 전담 부서를 둔다거나 외부 전문가에게 주기적으로 감독을 받는 등의 방식을 통해 윤리성에 대한 최소한의 담보가 가능해질 것이다.

예를 들어 디지털 헬스 서비스 '앵자이랙스'는 임상 시험 단계부터 IRB 기준에 따라 개인 정보를 보호하고, 서비스 출시 이후에도 사용자 정보를 통해 개인을 식별하거나 제삼자에게 노출되지 않도록 개인 정보를 암호화하는 등 윤리성의 원칙을 매우 중요하게 여긴다. 이를 위해 '앵자이랙스'는 제품표준서에 의료법과 개인 정보 보호법에 따라 환자의 개인 정보나 의료 정보를 누설하거나 외부로 유출되지 않도록 노력하겠다는 내용을 명시하고 있다.

준법성

윤리성에서 고려해야 할 세부 고려 사항의 첫 번째는 준법성이다. 준법성은 조직이 법치주의, 즉 법이 사람이나 조직에 대해 권리를 제한하거나 의무를 부여할 수 있음을 수용하는 것을 의미한다.[7] 디지털 헬스는 의료법을 비롯해 보건복지부나 식약처와 같은 관련 정부 기관에서 제정하는 지침이나 가이드라인에 부합하도록 프로덕트를 개발하고 시험할 의무가 있다. 또한 디지털 치료 기기는 의료 기기로서 식약처 승인을 받기 위해 사람들에게 도움이 된다는 사실을 검증하는 과정을 거쳐야 한다. 그러나 나이키 트레이닝이나 런데이, 금연 애플리케이션 등 누구나 사용할 수 있는 웰니스 기기로 사용하는 디지털 기기는 식약처 승인을 받지 않고 바로 디지털 플랫폼을 통해 배포할 수 있다.

디지털 프로덕트를 개발하는 기업이 준법성을 만족하기 위해서는 디지털 프로덕트에 적용되는 법규를 반드시 확인해야 한다. 또 국가별로 디지털 프로덕트에 대한 기준과 법규가 상이하기 때문에 글로벌 서비스로 계획한다면, 이를 반드시 확인해서 디자인이나 개발에 적용해야 한다. 디지털 헬스 프로덕트의 경우, 의료 기기로 분류되어 주 사용자층이 환자인지 혹은 비의료 기기로 분류되어 사용자층이 일반 사람인지

에 따라 법규의 적용 범위가 달라질 수 있다. 예를 들어 '리피치'는 마비말장애 극복을 위한 훈련이 진행됨에 따라 분석 결과를 언어재활사나 의료진에게 공유해 개인 맞춤형 진단 및 치료가 이루어질 수 있도록 하는 것이 특징이다. 이 같은 '리피치'의 기능에 대한 임상적 평가를 위해 식약처는 물론 FDA의 임상 시험 승인을 받기 위해 나라별로 관련 법규에 따라 임상 시험 신청을 진행했다. 의료 기기는 보건 당국의 허가가 없으면 판매할 수 없고, 이것은 한국과 미국이 별도로 적용되기 때문이다. 즉 미국에 진출하려는 '리피치'는 미국에서 의료 기기 허가를 획득해야 하고, 이를 위해 먼저 FDA에서 임상 시험 진행 계획에 대한 승인을 받아야 하는 것이다.

규범성

윤리성에서 고려해야 할 세부 고려 사항의 두 번째는 규범성이다. 규범성은 국제 활동에서 관습 혹은 제도를 따르는 정도로 정의할 수 있으며, 이는 법치주의에 대한 존중을 준수하는 것을 전제로 한다.[7] 다시 말해 디지털 프로덕트는 기본적으로 관련 법규를 준수해야 하는 것이 원칙이며, 관련 법규가 적절한 환경적 혹은 사회적 안전장치를 제공하고 있지 못하는 경우에는 국제적으로 통용되는 관습이나 제도에 따라야 한다는 것이다. 특히 중요한 것은 국가나 문화권에 따라 국제적 규범과 법규가 충돌할 경우에 기업은 관련 조직과 당국이 이런 갈등을 해결하기 위해 영향력을 행사할 수 있는 합법적인 기회와 경로를 고려해야 한다.

　　FDA는 디지털 헬스 프로덕트를 의료 기기의 지위를 갖는 소프트웨어인 SaMDSoftware as a Medical Device로 분류하고 의료 기기 허가 심사 가이드라인을 제공한다. 그중에서도 가장 중요한 임상 시험 평가와 관련된 안내 사항을 담은 문헌을 보면,[10] ISO와 IEC의 국제표준을 인용해 디지털 헬스와 관련된 국제적 규범의 기준을 제시한다. 디지털 헬스는 그 특성상 소프트웨어로서의 성질과 의료 기기의 성질을 모두 가지고 있기 때문에 표 1과 같이 국제표준에 인용되어 있다.

국제 규범 종류	번호	내용
국제표준화기구 (ISO)	14155:2020	인간 대상 의료 기기 임상 조사 – 우수 임상 실무 사례
	14971:2019	의료 기기의 위험 관리 지침
국제전기기술위원회 (IEC)	62304/A1: 2015	의료 기기 소프트웨어 생애 주기별 프로세스
	82304-1:2016	헬스 소프트웨어 – 제품 안전에 대한 일반 요구 사항
	62366-1:2015	의료 기기 사용성 공학 적용
	80002-1:2014	의료 기기 소프트웨어에 대한 위험 관리 지침 적용

표 1 FDA SaMD의 '임상 평가 보고서Clinical Evaluation'에 인용된 국제표준 목록[10][11][12][13][14]

표 1의 국제 규범을 준수하는 것 외에도 디지털 헬스 프로덕트의 임상 시험 진행을 위해서는 개발된 서비스에 대한 우수 의약품 제조 및 품질관리 기준Good Manufacturing Practice, GMP과 의료 기기 품질 경영 시스템 ISO 13485:2016 의료기기-품질경영시스템 인증을 획득해야 한다.[15] 국제약물역학회International Society for Pharmaceutical Engineering, ISPE의 설명에 따르면, GMP는 품질 표준에 따라 제품이 일관성 있게 생산되고 관리되도록 보장하는 시스템을 말한다. GMP는 나라별로 세부 가이드라인을 제공하고 있으며, 국내의 경우 식약처에서 제공하는 「의료 기기 GMP 국제 품질관리 민원인 안내서」2017를 통해 안내하고 있다.[16]

　　유럽, 캐나다, 호주 등의 주요 국가들이 2019년 3월부터 GMP 국제 품질관리를 위해 ISO 13485:2016을 기준으로 채택하면서, 국내 역시 의료 기기 수출에 문제가 발생하지 않도록 식약처의 GMP 획득 기준을 ISO 13485:2016에 따라 개정했다. 따라서 임상 시험을 통해 디지털 헬스 프로덕트의 의료 기기 허가를 받기 위해서는 ISO 13485:2016의 승인과 GMP 인증이 모두 필요하다. 예를 들어 '앵자이랙스'는 의료 기기의 지위를 획득하기 위해 2021년 ISO 13485:2016과 GMP 인증을 획득한 바 있다.

　　준법성과 규범성은 국가나 문화권에 따라 서로 다를 수 있다. 국제 표준은 법의 지위를 갖지 못하기 때문에 법과 같은 수준의 강제성을 갖지 못한다. 따라서 규범과 법규가 충돌한다면 기본적으로 법을 준수해야 한다. 그러나 우리나라의 원격 의료 관련 법규에 대한 규제 해소 요청처럼 관련 당국에 국제적 규범을 준수하기 위한 법규 제정을 요구할 수 있다.

디지털 프로덕트가 사회적 가치 실현에서 주의할 점은 각 원칙이나 고려 사항이 추구하는 사회적 가치가 서로 충돌하는 경우 어느 것을 우선시해야 하는지에 대해 정해진 바가 없다는 것이다. 그렇기 때문에 특정 상황에서 디지털 프로덕트를 제공하고자 하는 기업의 의사 결정에 따라 훼손되는 사회적 가치의 종류와 수준을 개별적으로 고려해야 한다. 다만 책무성은 호혜성과, 윤리성은 준법성 및 규범성과 관련이 있기에 디지털 프로덕트를 제공하려는 기업은 가장 먼저 여러 관계자의 호혜성 측면에서 책무성의 원칙을 지켜야 하며, 투명하게 프로덕트와 관련된 정보를 제공해야 한다. 그리고 각 지역이나 문화별 규범성을 고려해 준법성에 따라 적법하게 윤리적 원칙을 지킬 수 있도록 의사 결정을 내려야 한다. 이 책에서는 ISO 26000을 중심으로 사회적 책임과 가치에 관해 설명했지만, 이외에도 표 2와 같이 많은 국가 표준이 있으므로 참고하기 바란다.

3. 사회적 가치를 위한 디지털 프로덕트의 글로벌 전략

디지털 프로덕트가 사회적 가치를 충족하도록 설계하기 위한
글로벌 전략은 무엇일까?

WHO가 발표한 「디지털 헬스 글로벌 전략 2020–2025Global strategy on digital health 2020-2025」를 통해 사회적 가치의 개념과 이를 위한 원칙을 바탕으로 디지털 프로덕트의 사회적 가치 추구 방향을 살펴보고, HCI 3.0에서 어떤 역할을 하는지 소개한다.

디지털 프로덕트의 글로벌 전략

2021년 WHO는 코로나19 팬데믹 이후 전염병과 유행병을 예방 및 탐지, 대응하고, 각 국가를 지원하는 인프라와 디지털 헬스 프로덕트 개발 전략으로, 「디지털 헬스 글로벌 전략 2020-2025」를 발표했다. 이는 접근성이 좋고 경제적이며 확장 및 지속 가능한 개인 중심의 디지털 헬스 프로덕트 개발과 채택을 가속하는 한편, 건강 데이터를 사용해 사람들의 건강과 웰빙을 증진하고 건강 개발 목표를 달성해 전 세계 사람들의 건강을 개선하기 위해서이다.[17]

표 2는 WHO가 제시하는 디지털 프로덕트의 글로벌 전략과 각 전

략의 디지털 헬스 관련 기대 효과에 대한 것으로, 범국가적으로 취해야 할 방향성을 제시하고 있다.

디지털 프로덕트의 글로벌 전략	디지털 헬스에서의 기대 효과
국제 협력과 디지털 프로덕트를 통한 지식 공유	적절하고 지속 가능한 디지털 헬스 생태계
국가별 특화된 디지털 전략의 구현	저비용 고효율의 디지털 헬스 시스템
지역 및 국가별 디지털 프로덕트 지배 구조 강화	공중 보건 영역에 대한 디지털화 가속
인간 중심의 디지털 프로덕트 구축	더 건강한 인류

표 2 WHO에서 제시한 2020–2025 디지털 헬스 글로벌 전략과 기대 효과

WHO가 제시한 첫 번째 글로벌 전략은 바로 국제 협력과 디지털 프로덕트를 통한 지식의 공유이다. 이 전략적 목표는 국가와 관계자가 인류 보편적 건강 개선을 위해 범세계적 기회에 집단으로 행동하는 동시에, 도전에 대처하고, 위험을 식별하고 전달하며, 디지털 기술 사용과 관련된 위협에 대응하는 것을 목표로 한다.

국제 협력과 디지털 프로덕트를 통한 지식 공유 전략의 대표적 사례는 코로나19에 대한 전 세계 정보 공유를 위해 존스홉킨스대학에서 제공하는 '글로벌 코로나19 대시보드'이다.[18] 국가별 코로나19 발생 현황을 한눈에 파악하고, 이를 통해 국가별 대응 전략을 수립해 각 전략이 질병 관리에 얼마나 효과적이었는지 파악할 수 있도록 존스홉킨스대학이 데이터 공유 및 시각화 플랫폼을 구축하고 국가별로 필요한 자료를 주기적으로 업데이트한 것이다. 비록 코로나19는 한시적 상황에서 활용되는 국가별 디지털 헬스 지식 공유 사례일 수 있겠지만, 앞으로 디지털 플랫폼을 활용한 범국가적 디지털 헬스 데이터 및 지식 공유는 더욱 중요해질 것으로 보인다.

WHO의 두 번째 글로벌 전략은 국가별 특화된 디지털 전략의 구현이다. 이 전략은 모든 국가가 비전, 국가의 환경적 특징, 보건 상황 및 추세, 가용 자원 및 핵심 가치에 가장 적합한 방식으로 디지털 헬스 전략을 조정 및 강화하도록 지원하는 것을 목표로 한다. 국가별 특화된 디지털 헬스 전략과 관련된 국내 사례로는 서울시에서 진행하는 '손목닥터 9988' 사업이 있다.[19]

서울시는 스마트폰을 가지고 있는 시민을 대상으로 스마트워치를

무료로 보급하고, '손목닥터9988' 앱을 활용해 걸음 수, 운동량, 심박수 등 다양한 신체 활동 측정 지표를 통해 시민 개인의 건강 데이터를 모니터링할 수 있는 프로덕트를 구축했다. 그리고 시민이 설정한 목표에 따라 건강 활동을 수행하면 현금처럼 사용할 수 있는 건강 관련 포인트를 제공해, 서울 시민의 전반적인 건강을 증진하는 동시에 대규모의 개인 건강 데이터를 수집할 수 있게 했다. 서울시의 사업 정책이 긍정적인 효과를 거둘 경우 국내 다른 지역에도 전파되어 궁극적으로는 대한민국 국민 전체의 건강을 관리할 수 있는 스마트폰 및 스마트 밴드 기반 디지털 헬스 플랫폼이 구축될 것으로 예상된다. 이런 디지털 헬스 플랫폼은 한국이 전 세계에서 스마트폰 보급률이 가장 높다는 것을 고려하면,[20] 한국에서 가장 잘 운영될 수 있는 한국 특화형 디지털 헬스 전략이라고 볼 수 있다.

근미래 디지털 헬스를 위한 WHO의 세 번째 글로벌 전략은 지역 및 국가별 디지털 프로덕트 지배 구조의 강화이다. 이 전략적 목표는 지속 가능하고 강력한 지배 구조의 구축을 통해 국가 및 국제 수준에서 디지털 헬스의 지배 구조를 강화하고 글로벌 및 국가 수준에서 디지털 헬스를 위한 역량을 구축하는 데 초점을 맞추고 있다. 결과적으로 디지털 헬스의 지배 구조는 국가가 디지털 헬스 기술을 홍보 및 확장하는 데 필요한 역량과 기술을 강화하는 것을 목표로 한다. 국가별 디지털 프로덕트 지배 구조가 가장 두드러지는 사례는 디지털 치료 기기의 심사 및 허가를 위한 국가별 가이드라인 제정이다. 국내에서는 이 역할을 보건복지부와 식약처가 담당하고 있으며, 구체적인 안내를 위해 2020년 '디지털 치료 기기 허가 및 심사를 위한 가이드라인'를 배포했다.[21] 이를 통해 식약처는 디지털 치료 기기가 디지털 헬스 프로덕트로 그 유효성을 공식적으로 인정받기 위해 어떤 사전 준비가 필요한지 안내한다. 이는 곧 국내 기업들이 국제적으로 공신력 있는 디지털 헬스 프로덕트를 출시할 수 있는 역량 강화에 도움이 될 것으로 보인다.

WHO가 제시하는 글로벌 전략의 마지막은 인간 중심의 디지털 프로덕트 구축이다. 이 전략적 목표는 디지털 프로덕트에 대한 리터러시를 향상하고, 양성평등 및 여성의 권한 부여를 추구하며, 디지털 프로덕트 관련 기술의 채택과 관리의 내용도 포함한다. 특히 개인은 신뢰 기반의 사람 중심 치료를 제공하는 필수 구성 요소인 만큼 디지털 헬스 프로덕트는 개인을 중심으로 디자인해야 한다. 인간 중심의 디지털 프로덕트

구축의 사례는 국내에서 추진 중인 의료 정보 플랫폼 '마이 헬스웨이'를 통해 확인할 수 있다.[22] '마이 헬스웨이' 플랫폼은 보건복지부에서 추진한 사업으로, 스마트폰이나 웨어러블 기기를 통해 병원에 흩어진 개인의 진료 기록이나 건강 정보, 건강보험 등을 직접 조회하고 확인할 수 있는 디지털 헬스 프로덕트이다. 보건복지부는 2023년부터 본격적으로 대학병원과 중소 규모 의료 기관, 그리고 국민참여단을 모집해 실증을 진행했다. '마이 헬스웨이' 플랫폼 구축을 시작으로 개인 중심의 디지털 헬스 프로덕트가 점차 고도화되어 국가별, 그리고 범국가적으로 활용되는 것을 기대할 수 있다.

글로벌 미래 전략과 사회적 가치의 연관성

'국제 협력과 디지털 프로덕트를 통한 지식 공유' '국가별 특화된 디지털 전략의 구현', '지역 및 국가별 디지털 프로덕트 지배 구조 강화' '인간 중심의 디지털 프로덕트 구축'이라는 네 가지 디지털 헬스 글로벌 전략은 적절하고 지속 가능한 디지털 헬스 생태계, 저비용 고효율의 디지털 헬스 프로덕트, 공중 보건 영역에 대한 디지털화 가속, 그리고 더 건강한 인류라는 네 가지 기대 효과를 가져올 수 있다. 이것은 곧 디지털 헬스가 추구해야 할 사회적 가치로 볼 수 있다. 앞서 제시한 사례를 중심으로 글로벌 미래 전략과 사회적 가치의 연관성을 조금 더 자세히 살펴보자.

첫째, 글로벌 전략인 국제 협력과 디지털 헬스 지식 공유의 사례인 존스홉킨스대학의 '글로벌 코로나19 대시보드'는 전 세계 코로나19 대응책에 대한 정보를 제공함으로써 비영리 학교 법인인 존스홉킨스대학이 학교 법인의 목적인 공공의 이익, 즉 사회적 책임을 위한 책무성의 원칙을 달성했다. 이와 동시에 디지털 헬스 분야에 대한 역량을 전 세계에 어필해 존스홉킨스대학과 코로나19 현황에 관심이 있는 전 세계 사람들을 서로 만족시키는 호혜성의 원칙도 고려했다. 나아가 '글로벌 코로나19 대시보드'는 향후 발생할 다양한 전염병의 추적 및 관리를 위한 국가적 혹은 글로벌 차원의 디지털 헬스 플랫폼과 생태계 형성에 기여했다고 할 수 있다.

둘째, 국가별 특화된 디지털 전략의 구현 사례인 서울시 '손목닥터9988' 사업은 스마트폰 보급률이 전 세계에서 가장 높은 한국 상황에 맞게 적절히 디자인된 전략이다. '손목닥터9988'는 서울 시민들의 평소 신

체 활동량을 증가시킬 수 있도록 경제적 보상으로 동기를 부여해 질병을 예방하고, 건강 관련 비용을 지원해 경제적 부담을 낮추는 등 상대적으로 적은 예산을 투자해서 효과적인 국민 건강 증진의 목표를 달성하는 디지털 헬스 프로덕트와 복지 서비스로 자리매김할 수 있을 것으로 기대된다. 특히 저소득층에 더욱 효과적이라는 측면에서 사회적 가치가 높다고 볼 수 있다.

셋째, 지역 및 국가별 디지털 프로덕트 지배 구조 강화의 사례인 식약처가 관리하는 '디지털 치료 기기에 허가 및 심사 가이드라인'은 국내에서 유통되는 디지털 치료 기기에 대한 지배 구조를 강화하는 전략으로 활용되어 공중 보건 영역에 대한 디지털화라는 기대 효과를 낳을 것으로 예상된다. 즉 다양한 질환에 대한 전통적인 치료가 복약이나 대면 상담 및 재활 치료와 같이 제한된 시간과 공간에서만 이루어지고 높은 비용을 요구하는 것에 반해, 디지털 치료 기기는 언제 어디서든 치료 기법을 제공받고 비용 효과성이 우수하다는 점에서 공중 보건에 크게 기여한다. 그러나 무분별한 디지털 치료 기기의 허가 및 유통은 오히려 환자에게 잦은 부작용이나 낮은 비용 효과성의 문제를 일으킬 수 있어 식약처에서는 디지털 치료 기기에 대한 상세한 허가 및 심사 가이드라인을 제정해 문제 발생을 최소화하고자 한다. 디지털 치료 기기 허가 및 심사를 위해 기기에 대한 상세 설명과 더불어 철저한 임상 시험 결과 보고서를 요구하는 것으로 짐작하건대, 식약처의 이 같은 전략은 디지털 헬스 프로덕트 제공 기업이 책무성과 투명성, 윤리성의 원칙을 모두 만족하도록 요구한다고 볼 수 있다.

넷째, 인간 중심의 디지털 프로덕트 구축 사례인 '마이 헬스웨이' 플랫폼은 건강과 관련된 개인의 데이터를 개인이 자유롭게 공유하거나 보호한다는 데 국한되지 않고 개인의 건강 데이터를 다차원적으로 관리한다. 또한 개인의 질병에 대한 예방과 효과적인 표적 치료를 하는 데 그 궁극적인 목적이 있다. 즉 개인이 통합해서 조회하기 어려운 건강 정보를 하나의 플랫폼에서 관리할 수 있도록 돕고, 이를 바탕으로 개인별 맞춤형 건강 관리 플랜을 제안받는 생태계를 제공해 결과적으로 더 건강한 인류를 만들겠다는 기대 효과를 실현하는 것이다. 이런 측면에서 '마이 헬스웨이' 플랫폼은 상호 간의 호혜성을 고려해서 개발했다고 볼 수 있다.

4. 인공지능의 사회적 가치와 HCI 3.0의 역할

사회적 가치를 고려한 인공지능 기반의 디지털 프로덕트에서 유의 사항은 무엇이고, 앞으로 HCI 3.0의 역할은 무엇일까?

디지털 프로덕트의 사회적 가치에 대한 다양한 담론이 형성되어 있으며, 많은 기업이 이에 대응하고 있다. 이와 마찬가지로 인공지능과 관련된 사회적 가치 역시 다국적 기업들이 가이드라인을 만들고 논의하고 있지만, 여전히 나아갈 길이 멀다. 왜냐하면 기존에 사용되던 기술에 비해 인공지능 기술은 그 활용 범위가 넓고 정확도가 높지만, 그만큼 경계해야 할 것이 많기 때문이다. 인공지능은 학습과 관련된 위험, 데이터 수집 및 관리와 관련된 위험, 모델의 관리와 관련된 위험 등 여러 위험 요인을 가지고 있다. 이것들이 각각 무엇을 의미하는지 살펴보고, 기업들이 취하고 있는 전략에 관해 살펴보자. 그리고 HCI 전문가가 가져야 할 태도와 앞으로의 대처 방안을 알아보자.

데이터 수집 및 관리의 위험과 HCI의 역할

일상 속 디지털 프로덕트가 많아지고, 이것들에 익숙해짐에 따라 우리는 매일 수많은 데이터를 기업에 제공하게 된다. 더욱이 인공지능의 보편화로 데이터의 수가 기하급수적으로 증가하면서 어떤 데이터가 어떻게 수집되고 관리되는지 파악하기 어려워졌다. 이 문제를 해결하기 위해 대한민국 정부는 정보를 보유한 주권자인 개인이 정보를 수집 및 관리하는 정보 제공자를 대상으로 여러 권리를 요구할 수 있는[23] '마이데이터 정책'을 추진하고 있으며, 기업에서도 정부의 정책에 맞춰 개인에게 신용정보 등을 제공하는 디지털 프로덕트를 출시하고 있다. 그러나 이는 방대한 양의 데이터를 활용하는 수단의 극히 일부에 불과할 뿐, 여전히 개인데이터의 주권이 기업에 치우쳐 있는 것이 사실이다.

데이터가 수집되고 활용되는 것이 개인과 기업의 계약에 의한 것이므로 기업 활동의 정당한 대가라고 할 수도 있지만, 기업이 지나치게 많은 데이터를 무분별하게 수집하는 것은 규범에 어긋나는 일이다. 따라서 디지털 프로덕트를 개발하고 판매하는 제조사는 데이터 수집 방식 선택에 신중해야 하며, 필요에 의한 데이터 수집이 발생할 경우 사용자에게 이를 명확하게 고지해야 한다.

인공지능의 경우 사용자로부터 매우 다양한 형태의 데이터를 수집한다. 심장박동 변이량을 측정하기 위한 피부 데이터, 마음 건강 상태를 확인하기 위한 음성 데이터 등이 이에 해당한다. 그런데 피부 데이터를 수집하기 위해 얼굴 전체를 녹화하는 것처럼, 데이터를 원본 그대로 수집하는 것은 비윤리적이고 부적절하다. 즉 인공지능의 학습에 필요한 부분만 수집하고, 이를 사용자에게 충분히 알려야 한다. 또 데이터의 수집이 윤리적으로 이루어지더라도 보관 혹은 관리가 올바르게 이루어지지 않으면 여러 문제를 야기할 수 있다. 5장 '신뢰성의 원리'에서 데이터 유출과 같은 보안 사고를 막는 것이 매우 중요하다고 설명했듯이, 보안성을 높이는 노력은 기업의 책무성과 관련성이 깊다.

그렇다면 인공지능을 통해 데이터를 윤리적으로 수집하고 보관하기 위한 HCI의 역할로 어떤 것이 있을까? 이에 대한 답을 '아키텍처 설계'에서 찾을 수 있다. 인공지능 기술을 도입하기 위해서는 어떤 데이터를 수집하는지 일목요연하게 정리해서 데이터베이스를 체계적으로 구성해야 인공지능 모델을 효과적이고 효율적으로 구성할 수 있다. 그런데 이는 효율성의 측면에서 아키텍처 설계를 바라본 것이므로 사회적 책임과는 거리가 있다. 사회적 책임의 관점에서 아키텍처 설계를 바라볼 때는 작성한 ER 다이어그램에서 불필요하게 혹은 과하게 수집되는 데이터가 존재하지 않는지 재검토해야 하며, 데이터 접근 권한이 잘 관리되고 있는지 살펴야 한다. 이런 작업은 단지 데이터베이스 관리를 담당하는 개발자에게 맡길 것이 아니라 디지털 프로덕트의 기획을 담당하는 HCI 전문가가 적극적으로 개입해야 함을 명심해야 한다.

유럽연합은 2016년 5월 '일반 개인정보보호법General Data Protection Regulation, GDPR을 제정하고 2018년부터 시행했다.[24] GDPR은 개인에 대한 데이터를 수집하는 기업 및 조직의 사생활 침해 및 보안 기준 위반을 금지하기 위한 법률로, 관리 대상 데이터 종류와 데이터 관리 및 처리 방안 등을 안내하는 가이드라인이다. 한편 디지털 헬스의 경우 미국 보건복지부 산하 인권 담당국이 의료 정보 프라이버시에 대한 시민의 기본권을 보호하기 위한 법률인 '건강보험 이전 및 책임에 관한 법률Health Insurance Portability and Accountability Act, HIPAA을 제시하고 있다.[25] HIPAA는 환자의 동의 없이 의료 정보를 노출하는 것을 금지하고, 환자 혹은 대리인이 의료 정보를 확인 및 수정할 수 있도록 하는 규정으로, 병원 혹은

기업과 같은 조직이 의료 데이터의 생성하고 관리하는 데 기술적 및 물리적으로 보안을 지키는 것이다. GDPR과 HIPAA에는 가이드라인이 상세히 제공되어 있으므로 HCI 전문가는 평가 단계에서 이를 참고해 데이터를 수집하고 관리하는 데 윤리적 문제가 발생하지 않는지 점검해야 한다.

인공지능 학습 관련 위험과 HCI의 역할

인공지능의 정확도는 질 좋은 데이터를 풍부하고 다양하게 수집하는 데에 달려 있다고 해도 과언이 아니다. 그런데 데이터를 잘 수집하고 정확도를 높이는 것이 끝이라고 생각하면 오산이다. 정확도를 높이는 것만큼 중요한 것이 윤리적이고 올바른 학습이기 때문이다. 인공지능의 윤리적 학습이란 차별을 경계하고 공정성을 추구하는 학습을 가리키는데,[26] 성별이나 인종, 지역 등에 대한 차별적 시선을 학습하거나 이에 대해 갈등을 조장하는 경우 인공지능이 비윤리적으로 학습되었다고 할 수 있다.

실제로 2021년, 많은 논란을 빚은 대화형 인공지능 '이루다'는 사용자와 대화하면서 특정 계층이나 집단에 대한 혐오 발언을 학습하게 되었고, 이에 따라 많은 사람이 불쾌감을 느꼈다.[27] 왜 이런 일이 발생했을까? 가장 큰 이유는 편향된 데이터를 인공지능에 제공했기 때문이다. 인공지능은 학습 데이터를 기반으로 가장 높은 확률을 가진 답을 찾아가는 작업을 수행한다. 다시 말해 데이터 자체가 차별성이 짙을 경우 이것을 정답으로 인식하는 것이다. 예를 들어 디지털 헬스 프로덕트가 '젊은 사람은 대부분 불안장애 환자이다.'라는 문장을 반복적으로 학습하고, '나이와 불안장애가 관련이 있지만, 젊다고 해서 불안장애 환자인 것은 아니다.'라는 문장을 조금만 학습하게 된다면, 이 디지털 헬스 프로덕트는 젊은 사람에 대한 편향된 시선을 가지게 된다. 따라서 데이터가 편향될 경우 인공지능은 이를 높은 확률을 가진 정답으로 판단하기 때문에 편향을 가질 수밖에 없다.

이런 사태를 방지하고 인공지능이 윤리적으로 학습하기 위해 HCI 전문가가 수행해야 할 일로 무엇이 있을까? 학습이 올바르게 이루어지도록 하는 것 자체는 데이터 분석가와 개발자의 역할이지만, 올바른 사용을 유도하기 위해 위험을 내포한 데이터 수집을 사전에 방지하는 것은 HCI 전문가의 역할이라고 할 수 있다. 즉 '통제된 실험 평가'와 '실사용 현

장 평가'를 실행할 때 인공지능이 편향된 학습을 하지 않았는지 평가 항
목에 포함하고, 품질 보증 업무Quality Assurance, QA를 진행할 때 편향에 대
한 확인을 거쳐야 한다.

인공지능 모델 관련 위험과 HCl의 역할

생성형 AI가 각광받는 동시에 이와 관련된 여러 가지 윤리적 문제가 제
기되고 있다. 그런데 기존의 인공지능 모델과 달리 생성형 AI가 지닌 한
가지 이슈가 있다. 바로 '범죄에 대한 악용 가능성'이다.[28] 기존의 인공지
능은 인공지능 학습과 관련된 지식이 없으면 모델을 임의로 조작하거나
수정할 수 없다. 반면 생성형 AI는 사용자의 입력에 따라 인공지능이 답
을 형성하는 과정을 거치는데, 인공지능을 공부하지 않은 사람들도 원하
는 답을 내는 과정을 쉽게 도출해 낼 수 있다.

이 때문에 생성형 AI를 통해 다소 위험한 답변을 도출할 수 있는데,
마약을 제조하는 방법 혹은 사람을 해치는 방법 등이 하나의 예시가 될
수 있다. 단 'ChatGPT'는 민감한 주제에 대한 답변을 제공하지 않는 원
칙이 탑재되어 있어, 이른바 '탈옥Jailbreak'으로 불리는 방법인, 'DANDo
anything now' 명령을 통해서만 민감한 문제에 대한 일부 답을 얻을 수 있
다.[29] 그런데 만약 생성형 AI 모델의 소스코드가 공개되고 'ChatGPT'의
아류가 등장할 경우, 탈옥과는 비교할 수 없을 정도의 문제가 발생할 수
있다. 예를 들어 범죄에 특화된 생성형 AI가 개발되어 보이스피싱하는
법, 사기 치는 법 등을 끊임없이 만들어 낸다면 사회적으로 매우 큰 문제
가 될 것이다. 그런 이유로 구글과 오픈AI는 생성형 인공지능 모델에 관
한 자세한 사항을 공개하지 않는다.

이 같은 문제를 과한 걱정으로 치부할 수 있지만, 이는 우리가 곧 맞
닥뜨리게 될 문제이기도 하다. 비록 지금은 구글이나 오픈AI와 같은 초
거대 IT 기업들이 생성형 AI를 개발하고 있는 초기 단계이지만, 머지않
아 생성형 AI가 보편화되어 많은 기업이 생성형 AI를 직접 구축하거나,
이를 활용한 디지털 프로덕트를 출시하는 파괴적 혁신이 일어날 것이
다.[30] 그러므로 악용의 여지가 발견되거나 보안상의 취약점이 발견될 경
우 기업의 생성형 AI가 사회적 문제를 일으킬 수 있으며, 이런 모델을 사
용하는 디지털 프로덕트에 치명적인 타격을 입힐 수 있다.[31]

따라서 생성형 AI 모델이 악용될 여지를 계속해서 확인하고 취약점

을 보완하는 것이 매우 중요하다. 이를 위해 HCI 전문가는 '인터랙션 설계' 과정에서 선의의 사용자가 겪게 될 위험이나 악의를 품은 사용자가 노릴 수 있는 기회를 다각도에서 고려해야 한다. 또한 신뢰성과 관련된 평가 척도들을 활용해 실사용 현장 평가 단계에서 위험성을 확인하고, 인공지능에 대한 안전성 및 보안성을 재점검해야 한다. 이처럼 데이터 수집 및 보관의 위험, 학습의 위험, 모델의 위험 뿐만 아니라 인공지능 기술을 디지털 프로덕트에 도입할 때 고려해야 할 위험은 매우 많다. 그러므로 점차 고도화되는 인공지능을 윤리적으로 위험하지 않게 디지털 프로덕트에 적용하기 위해서는 HCI 전문가의 노력이 절실하게 필요하다.

디지털 프로덕트의 미래와 HCI의 역할

앞으로의 디지털 프로덕트는 특정한 개인에만 국한되지 않고 다양한 대상을 포괄하며 지역사회, 국가, 나아가 전 세계를 아우르는 통합적 솔루션의 형태로 발전해 디지털 프로덕트의 궁극적 목표인 전 세계적인 사회적 가치를 달성해야 한다. 이 목표를 달성하는 과정에서 HCI는 다음과 같은 세 가지 역할을 할 수 있을 것으로 기대한다.

첫째, 디지털 기술을 활용해 기존 서비스의 시공간적 한계나 비용적 부담을 줄여준다. 예를 들어 의료 서비스의 디지털화를 통해 만들어지는 디지털 헬스 프로덕트는 그 형태의 특성상 스마트폰이나 웨어러블 기기 등 디지털 기기를 통해 언제 어디서든 사용할 수 있다. 또 기존 의료 제품처럼 공장을 통한 물리적 생산 시스템이 필요하지 않아서 서비스 운용 비용이 훨씬 저렴하다. 이는 저비용으로 최대한 많은 사람에게 제공될 수 있다는 장점으로 이어지며, 결국 의료 서비스의 본연의 목적인 공익성, 즉 사회적 가치의 효율적 실현을 가능케 한다. 따라서 전 세계 인류의 건강을 위해 노력하는 의료인과 마찬가지로 디지털 프로덕트를 제공하는 기업은 HCI를 통해 사회적 가치의 원칙과 핵심 주제를 고려한 디지털 프로덕트를 개발해 전 세계를 대상으로 사회적 가치를 실현하는 데 기여해야 할 것이다.

둘째, HCI 기술은 인간 중심 디자인 철학을 바탕으로 디지털 프로덕트를 사용자가 지속해서 사용할 수 있도록 다양한 동기를 부여한다. HCI 3.0은 특히 상호작용이 가능한 컴퓨터 시스템을 디자인하기 위해 고려할 원칙에 관한 것이다.[32][33] 이는 사용 편의성에만 국한되는 것이 아

니라 지속 가능한 사용까지도 포함하는 것으로, 디지털 프로덕트를 지속해서 제공할 수 있게 하고 또 이를 사용하고 싶게 만들어 결과적으로 사용자의 이득을 극대화하는 요소로 작용할 수 있다.

셋째, 디지털 프로덕트의 사용자가 컴퓨팅 시스템과 상호작용했던 기록을 바탕으로 시간의 경과에 따라 더욱더 최적의 사용자 경험을 제공할 수 있다. 예를 들어 사용자 참여형 모바일 헬스 시스템을 제안한 사전 연구에 따르면, 사용자 참여는 맥락 정보와 의사 결정 정보를 바탕으로 시간이 지남에 따라 개인에게 더욱 최적화된 경험을 제공할 수 있음을 강조하고 있다.[34] 이와 동시에 최적화된 개인 경험이 사회적 가치와 상승 작용을 거둘 수 있도록 HCI 전문가가 능동적인 역할을 수행해야 한다. 즉 사용자 개인적인 측면에서의 최적의 경험과 전체 사회의 입장에서의 사회적 가치가 공존하도록 하는 것이 인공지능 시대를 HCI 전문가의 중요한 역할이다.

지금까지 디지털 프로덕트의 개발에서 HCI 3.0이 가지는 의미를 시작으로, HCI의 핵심 요인과 디지털 프로덕트 디자인 방법론, 고려 사항, 디지털 프로덕트 시판 전후의 평가 방법, 그리고 사회적 가치 추구의 측면에서 디지털 프로덕트의 발전 방향과 HCI의 역할을 살펴보았다. 사람들에게 유용한 프로덕트를 제공하기 위해서 앞으로는 더 다양한 방식으로 디지털 기술, 특히 인공지능 기술이 활용되리라 본다. 따라서 디지털 프로덕트를 위한 HCI 3.0의 포괄적인 이해를 통해 더 효과적이고 효율적인 디지털 프로덕트가 개발되리라 기대한다.

핵심 내용

1 기업의 사회적 가치는 시대에 따라 그 개념이 조금씩 변화해 왔으며,
 최근에는 기업의 ESG를 중심으로 지속 가능한 기업을 포함하는
 개념으로 발전했다.

2 기업은 ESG의 가치를 만족하도록 프로덕트를 만들어야 투자자로부터
 지속 가능한 기업으로 평가받을 수 있으며, 디지털 프로덕트는
 특히 사회적 가치가 중요하다

3 국제표준화기구가 발간한 ISO 26000에 따라 디지털 프로덕트를
 제공하는 기업은 사회적 책임의 세 가지 기본 원칙인 책무성, 투명성,
 윤리성과 세부 고려 사항인 호혜성, 준법성, 규범성을 지켜야 한다.

4 책무성은 기업이 사회, 경제, 환경에 미치는 영향을 책임지는 정도이고,
 투명성은 조직의 활동과 결정이 사회와 환경에 미치는 영향을 공개하는
 정도이며, 윤리성은 조직이 윤리적으로 활동하는 정도로 정의된다.

5 호혜성은 조직이 관계자를 존중하고 배려하며 그들의 요구 사항에
 응답하는 정도이고, 준법성은 조직이 법치주의에 대해 수용하는 정도이며,
 규범성은 국제 행동 규범을 존중하는 정도로 정의된다.

6 WHO는 디지털 프로덕트를 통한 지식의 공유, 국가별 디지털
 전략의 구현, 지역 및 국가별 디지털 프로덕트를 지배 구조 강화,
 인간 중심의 디지털 프로덕트 구축을 강조하며 근미래 디지털
 프로덕트의 방향성을 제시한다.

7 인공지능이 도입된 디지털 프로덕트는 데이터 수집 및 관리의 위험,
 잘못된 학습의 위험, 인공지능 모델의 오남용 등의 위험을 최소화하는
 방안을 고려해야 한다.

8 HCI 3.0은 디지털 프로덕트를 어디에서나 활용할 수 있고,
 손쉬운 배포와 운영을 통해 경제적으로나 환경적으로 사회적 가치를
 효율적으로 제공한다.

9 HCI 3.0은 인공지능 시대에 개인을 위한 최적의 사용 경험과 전체
 사회를 위한 가치가 공존할 수 있도록 디지털 프로덕트를 분석, 기획,
 설계, 평가해야 하는 사명을 가지고 있다.

참고 문헌

1장

1 ACM Special Interest Group on Computer-Human Interaction, https://sigchi.org

2 Nickerson, R. S., & Landauer, T. K. (1997). Humancomputer interaction: Background and issues.In Handbook of human-computer interaction (pp.3-31). North-Holland.

3 NIH. (n.d.). Biomarkers. Retrieved May 27, 2021, from https://www.niehs.nih.gov/health/topics/science/biomarkers/index.cfm

4 Amershi, S, Weld, D., Vorvoreanu, M, Fourney, A., Nushi, B., Collisson, P., Suh, J., Iqbal, S., Bennett, P., Inkpen, K., Teevan, J., Kikin, R., Horvitz, E. (2019). Guidelines for Human-AI Interaction. CHI '19, page 1-13. https://doi.org/10.1145/3290605.3300233.

5 Yang Lu (2019) Artificial intelligence: a survey on evolution, models, applications and future trends, Journal of Management Analytics, 6:1, 1-29

6 윤영호. (2017). 국민 삶의 질(웰빙) 지수 개발 및 활용에 관한 정책 토론회. 서울대학교 의과대학 스마트 건강경영전략연구실.

7 Informa Healthcare, & Karwowski, W. (2006). International Encyclopedia of Ergonomics and Human Factors - 3 Volume Set (2nd ed.). CRC Press.

8 Amershi, S., Cakmak, M., Knox, W. B., & Kulesza, T. (2014). Power to the People: The Role of Humans in Interactive Machine Learning. AI Magazine, 35(4), 105-120.

9 Judith S. Beck. (2020). Cognitive Behavior Therapy, Third Edition: Basics and Beyond. Guilford Publications

10 Coravos, A., Khozin, S., & Mandl, K. D. (2019). Developing and adopting safe and effective digital biomarkers to improve patient outcomes. NPJ digital medicine, 2(1), 1-5.

11 Avram, R., Olgin, J. E., Kuhar, P., Hughes, J. W., Marcus, G. M., Pletcher, M. J., ... & Tison, G. H. (2020).A digital biomarker of diabetes from smartphone-based vascular signals. Nature Medicine, 26(10), 1576-1582.

12 Tison, G. H., Sanchez, J. M., Ballinger, B., Singh, A., Olgin, J. E., Pletcher, M. J., ... & Marcus, G.M. (2018). Passive detection of atrial fibrillation using a commercially available smartwatch. JAMA cardiology, 3(5), 409-416.

13 Cardiogram. (n.d.). Cardiogram-Website. Retrieved June 10, 2021, from https://cardiogram.com/

14 Evers LJ, Raykov YP, Krijthe JH, Silva de Lima AL, Badawy R, Claes K, Heskes TM, Little MA, Meinders MJ, Bloem BR. Real-Life Gait Performance as a Digital Biomarker for Motor Fluctuations: The Parkinson@Home Validation Study J Med Internet Res2020;22(10):e19068

15 Gaßner, H., Jensen, D., Marxreiter, F., Kletsch, A., Bohlen, S., Schubert, R., Murator, L, M., Eskofer,B., Klucken, J., Winkler, J., Reilmann, R & Kohl, Z.(2020). Gait variability as digital biomarker of disease severity in Huntington's disease. Journal of neurology,1-8.

16 Buegler, M., Harms, R. L., Balasa, M., Meier, I. B.,Exarchos, T., Rai, L., ... & Tarnanas, I. (2020). Digital biomarker-based individualized prognosis for people at risk of dementia. Alzheimer's & Dementia: Diagnosis, Assessment & Disease Monitoring, 12(1), e12073.

17 Yu, Z., Shen, Y., Shi, J., Zhao, H., Torr, P., & Zhao, G. (2022). PhysFormer: facial video-based physiological measurement with temporal difference transformer. 4176–4186.

18 이동희. (2020, August). 디지털치료기기 허가 · 심사 가이드라인(민원인 안내서). 식품의약품안전처

19 IMDRF. (2015). Software as a Medical Device (SaMD): Application of Quality Management System. IMDRF/SaMD WG (PD1)/N23R3.

20 Dtxalliance. (2019). Digital Therapeutics. Retrieved May 27, 2021, from https://dtxalliance.org

21 Idée, J. M., Louguet, S., Ballet, S., & Corot, C.(2013). Theranostics and contrast-agents for medical imaging: a pharmaceutical company viewpoint. Quantitative imaging in medicine and surgery, 3(6), 292.

22 Warenius, H. M. (2009). Technological challenges of theranostics in oncology. Expert opinion on medical diagnostics, 3(4), 381-393.

23 Pene, F., Courtine, E., Cariou, A., & Mira, J. P. (2009).Toward theragnostics. Critical care medicine, 37(1Suppl), S50-8.

24 FDA. (2019, January). Developing a Software Precertification Program: A Working Model (Version 1.0).

25 ISO 9241-2120

26 Dewey, J., & Martin, D. (1934). Art as

27 Resmini, A., and Rosati, L. (2011). A Brief History of Information Architecture. Journal of InformationArchitecture, 3(2), 33-46.

28 Apple. (n.d.). Healthcare - Health Records. Retrieved May 27, 2021, from https://www.apple.com/healthcare/health-records/

29 Lowgren, J., & Stolterman, E. (2007). Thoughtful interaction design: A design perspective on information technology. Mit Press.

30 Stone, D., Jarrett, C., Woodroffe, M., & Minocha, S. (2005). User interface design and evaluation.

Elsevier.

31 Doan, M., Cibrian, F. L., Jang, A., Khare, N., Chang, S.,Li, A., ... & Hayes, G. R. (2020, April). CoolCraig: A Smart Watch/Phone Application Supporting Co-Regulation of Children with ADHD. In Extended Abstracts of the 2020 CHI Conference on Human Factors in Computing Systems (pp. 1-7).

2장

1 Christensen, C. M. (1997). The innovator's dilemma: when new technologies cause great firms to fail. Harvard Business Review Press.

2 International Organization for Standardization. (2019).Ergonomics of Human-system interaction (ISO/DIS Standard No. 9241-210)

3 McCarthy, J., & Wright, P. (2004). Technology as experience. interactions, 11(5), 42-43.

4 Norman, D. A. (2004). Emotional design: Why we love(or hate) everyday things. Basic Civitas Books.

5 Steuer, J. (1992). Defining virtual reality: Dimensions determining telepresence. Journal ofcommunication, 42(4), 73-93.

6 Dewey, J., & Martin, D. (1934). Art as experience (Vol.10, pp. 1925-1953). New York: Minton, Balch.

7 Minsky, M. (1988). Society of mind. Simon and Schuster.

8 Lee, K. M. (2004). Presence, explicated. Communication theory, 14(1), 27-50.

9 Lombard, M., & Ditton, T. (1997). At theheart of it all: The concept of presence. Journal of computermediated communication, 3(2), JCMC321.

10 IJsselsteijn, W. A., De Ridder, H., Freeman, J., & Avons, S. E. (2000, June). Presence: concept, determinants, and measurement. In Human vision and electronic imaging V (Vol. 3959, pp. 520-529). International Society for Optics and Photonics.

11 Welch, R. B., Blackmon, T. T., Liu, A., Mellers, B. A., & Stark, L. W. (1996). The effects of pictorial realism, delay of visual feedback, and observer interactivity on the subjective sense of presence. Presence: Teleoperators & Virtual Environments, 5(3), 263-273.

12 Taylor, S. E., & Thompson, S. C. (1982). Stalking the elusive" vividness" effect. Psychological review, 89(2),155.

13 Biocca, F. (1992). Communication within virtual reality: Creating a space for research. Journal of communication.

14 Zeltzer, D. (1992). Autonomy, interaction, and presence. Presence: Teleoperators & Virtual Environments, 1(1), 127-132.

15 Gibson, B. S. (1996). The masking account of attentional capture: A reply to Yantis and Jonides (1996).

16 Freeman, D., Reeve, S., Robinson, A., Ehlers, A., Clark,D., Spanlang, B., & Slater, M. (2017). Virtual reality in the assessment, understanding, and treatment of mental health disorders. Psychological medicine, 47(14), 2393-2400.

17 Perez-Pozuelo, I., Zhai, B., Palotti, J., Mall, R., Aupetit, M., Garcia-Gomez, J. M., Taheri, S., Guan, Y., & Fernandez-Luque, L. (2020). The future of sleep health: a data-driven revolution in sleep science and medicine. NPJ digital medicine, 3(1), 1-15.

18 Mollen, A., & Wilson, H. (2010). Engagement, telepresence and interactivity in online consumer experience: Reconciling scholastic and managerial perspectives. Journal of business research, 63(9-10), 919-925.

19 Dwivedi, Y. K., Kshetri, N., Hughes, L., Slade, E. L., Jeyaraj, A., Kar, A. K., ... & Wright, R. (2023). "So what if ChatGPT wrote it?" Multidisciplinary perspectives on opportunities, challenges and implications of generative conversational AI for research, practice and policy. International Journal of Information Management, 71, 102642.Davis, F. D. (1989). Perceived usefulness, perceived ease of use, and user acceptance of information technology. MIS quarterly, 319-340.

20 Venkatesh, V., & Davis, F. D. (2000). A theoretical extension of the technology acceptance model: Four longitudinal field studies. Management science, 46(2), 186-204.

21 Rotter, J. B. (1966). Generalized expectancies for internal versus external control of reinforcement. Psychological monographs: General and applied, 80(1),1.

22 Usher, K., Durkin, J., & Bhullar, N. (2020). The COVID-19 pandemic and mental health impacts. International Journal of Mental Health Nursing, 29(3), 315.

23 Batra, R., & Ahtola, O. T. (1991). Measuring the hedonic and utilitarian sources of consumer attitudes.Marketing letters, 2(2), 159-170.

24 Boo, H. C., & Mattila, A. (2003). Effect of hedonic and utilitarian goals in similarity judgment of a hotelrestaurant brand alliance. In The 3rd international conference on electronic business conference. National University of Singapore.

25 Sánchez, J. L. G., Iranzo, R. M. G., & Vela, F. L. G. (2011, September). Enriching evaluation in video games. In IFIP Conference on Human-Computer Interaction (pp.519-522). Springer, Berlin, Heidelberg.

26 Sánchez, J. L. G., Vela, F. L. G., Simarro, F. M., & Padilla-Zea, N. (2012). Playability: analysing user experience in video games. Behaviour & Information Technology, 31(10), 1033-1054.

27 Kollins, S. H., DeLoss, D. J., Cañadas, E., Lutz, J., Findling, R. L., Keefe, R. S., Epstein, J. N., Andrew J Cutler, A. J., & Faraone, S. V. (2020). A novel digital intervention for actively reducing severity of paediatric ADHD (STARS-ADHD) a randomised controlled trial. The Lancet Digital Health, 2(4), e168-e178.

28 Carter, L., & Bélanger, F. (2005). The utilization of egovernment services: citizen trust, innovation and acceptance factors. Information systems journal, 15(1), 5-25.

29 Alonso-Ríos, D., Vázquez-García, A., Mosqueira-Rey, E., & Moret-Bonillo, V. (2009). Usability: a critical analysis and a taxonomy. International journal of human-computer interaction, 26(1), 53-74.

30 Velez, F. F., Colman, S., Kauffman, L., Ruetsch, C., & Anastassopoulos, K. (2021). Real-world reduction in healthcare resource utilization following treatment of opioid use disorder with reSET-O, a novel prescription digital therapeutic. Expert Review of Pharmacoeconomics & Outcomes Research, 21(1), 69-76.

31 Goodrich, M. A., & Schultz, A. C. (2008). Human-robot interaction: a survey. Now Publishers Inc.

32 Nidumolu, S. R., & Knotts, G. W. (1998). The effects of customizability and reusability on perceived process and competitive performance of software firms. MiS Quarterly, 105-137.

33 Chung, J., & Tan, F. B. (2004). Antecedents of perceived playfulness: an exploratory study on user acceptance of general information-searching websites. Information & Management, 41(7), 869-881.

34 Payesko, J. (2020, September 1). DTHR-ALZ Receives Breakthrough Device Designation for Alzheimer Disease. Neurology Live. https://www.neurologylive.com/view/dthr-alz- receives-breakthrough-devicedesignation- alzheimer-disease

35 Neerincx, M. A., Lindenberg, J., Rypkema, J., & Van Besouw, S. (2000). A practical cognitive theory of Web-navigation: Explaining age-related performance differences. In Position Paper CHI 2000 Workshop Basic Research Symposium.

36 Heerink, M., Kröse, B., Evers, V., & Wielinga, B. (2010). Assessing acceptance of assistive social agent technology by older adults: the almere model. International journal of social robotics, 2(4), 361-375.

37 Constant Therapy Health. (2018, February 15). NeuroPerformance EngineTM Uses Big Data to Personalize Speech & Cognitive Therapy. Constant Therapy. https://constanttherapyhealth.com/ brainwire/using-big-data-to-personalize-speechcognitive-therapy-constant-therapy/

38 Dewey, J. (1929). The quest for certainty, New York: Minton, Balch.

39 Kwan, V. S., Bond, M. H., & Singelis, T. M. (1997). Pancultural explanations for life satisfaction: adding relationship harmony to self-esteem. Journal of personality and social psychology, 73(5), 1038.

40 Friedkin, N. E. (2004). Social cohesion. Annu. Rev. Sociol., 30, 409-425.

41 Wasserman, S., & Faust, K. (1994). Social network analysis: Methods and applications.

42 Festinger, L. (1950). Informal social communication. Psychological review, 57(5), 271.

43 Burt, R. S. (2004). From structural holes: The social structure of competition. The new economic sociology: a reader, 325-348.

44 Friedkin, N. E. (1981). The development of structure in random networks: an analysis of the effects of increasing network density on five measures of structure. Social Networks, 3(1), 41-52.

45 Freeman, L. C. (1978). Centrality in social networks conceptual clarification. Social networks, 1(3), 215-239.

46 Cagan, J. M., & Vogel, C. M. (2012). Creating breakthrough products: revealing the secrets that drive global innovation. FT Press.

3장

1 Why the number of apps people use is going down while smartphone use goes up, 2022.05.19. https://www.insiderintelligence.com/content/number-of-apps/?IR=T&utm_source=Trigger mail&utm_medium=email&utm_campaign= II20220520COTD&utm_content=Final&utm_ term=COTD%20Active%20List

2 김진우. (2012). Human Computer Interaction 개론. 안그라픽스, 639.

3 카카오톡, https://www.kakaocorp.com/page/ service/service/KakaoTalk

4 TIMO, https://www.withtimo.com

5 Goldschmidt, G. (1997). Capturing indeterminism: representation in the design problem space. Design Studies, 18(4), 441-455.

6 VanLehn, K., & Jones, R. M. (1993, January). Better Learners Use Analogical Problem Solving Sparingly. In ICML (pp. 338-345).

7 Liddle, D. (1996). Design of the conceptual model.

In Bringing design to software (pp. 17-36).

8 Norman, D. (2013). The design of everyday things: Revised and expanded edition. Basic books.

9 Christensen, C. M., & Raynor, M. E. (2003). Why hardnosed executives should care about management theory. Harvard business review, 81(9), 66-75.

10 Pria, https://www.okpria.com

11 US Food and Drug Administration. (2018). Developing a software precertification program: A working model. US Department of Health and Human Services. US Food and Drug Administration.

12 식품의약품안전평가원. (2019). 인공지능 기반 디지털 헬스 서비스의 임상 유효성 평가 가이드라인(민원인 안내서) 개정.

13 ISO 14971

14 CureApp, https://cureapp.co.jp/en/

15 Masaki, K., Tateno, H., Nomura, A., Muto, T., Suzuki, S., Satake, K., Hida, E., & Fukunaga, K. (2020). A randomized controlled trial of a smoking cessation smartphone application with a carbon monoxide checker. NPJ digital medicine, 3(1), 1-7.

16 한국보건산업진흥원. (2019). 디지털 헬스 의료기기(SaMD) 규제 기준 정립 및 진료행위 코드 마련.

17 Park, D. E., Lee, J., Han, J., Kim, J., & Shin, Y. J. (2023). A Preliminary Study of Voicebot to Assist ADHD Children in Performing Daily Tasks. International Journal of Human–Computer Interaction, 1-14.

18 이수은, 신혜민, & 허지원. (2020). Post-COVID-19 시대의 mHealth 기반 심리치료. Korean Journal of Clinical Psychology, 39(4), 325-354.

19 Velez, F. F., Colman, S., Kauffman, L., Ruetsch, C.,& Anastassopoulos, K. (2021). Real-world reduction in healthcare resource utilization following treatment of opioid use disorder with reSET-O, a novel prescription digital therapeutic. Expert Review of Pharmacoeconomics & Outcomes Research, 21(1), 69-76.

20 Domingos, P. (2012). A few useful things to know about machine learning. Communications of theACM, 55(10), 78-87.

3 Law, E. L. C., & Van Schaik, P. (2010). Modelling user experience–An agenda for research and practice. Interacting with computers, 22(5), 313-322.

4 Bevan, N., Carter, J., & Harker, S. (2015, August). ISO 9241-11 revised: What have we learnt about usability since 1998?. In International conference on human-computer interaction (pp. 143-151). Springer, Cham.

5 Center for Devices and Radiological Health Office of Device Evaluation. (2016). Applying Human Factors and Usability Engineering to Medical Devices. Guidance for Industry and Food and Administration Staff. FDA.

6 김진우. (2012). Human Computer Interaction 개론 (개정판). 안그라픽스, 639.

7 김지환 (2021, July 11). 백신 접종 예약 시작하자마자 마비...최대 80만 명 넘게 접속. YTN. Retrieved from https://www.ytn.co.kr/_ln/0103_202107120425201424

8 카카오톡. https://www.kakaocorp.com/page/service/service/KakaoTalk

9. Lehne, M., Sass, J., Essenwanger, A., Schepers, J., & Thun, S. (2019). Why digital medicine depends on interoperability. NPJ digital medicine, 2(1), 1-5.

10 10 International Organization for Standardization. (2021). Medical devices Part 1: Application of usability engineering to medical devices. IEC 62366–1:2015. 12 FDA. (2019). Developing a Software Precertification Program: A working model.

11 채희석. (2015). 의료기기 사용적합성(Usability) 규격의 이해 및 국내 대응방안 분석. 한국보건산업진흥원. 보건산업브리프 의료기기 산업동향분석, 4.

4장

1 Abran, A., Khelifi, A., Suryn, W., & Seffah, A. (2003). Usability meanings and interpretations in ISO standards. Software quality journal, 11(4), 325-338.

2 International Organization for Standardization. (2010).Ergonomics of human-system interaction. ISO 9241-210.

5장

1 김대경, 박동호. 한국신뢰성학회 (2002).신뢰성개념의 배경과 의미.

2 R. E. Barlow, "Mathematical theory of reliability: A historical perspective," in IEEE Transactions on Reliability, vol. R-33, no. 1, pp. 16-20, April 1984, doi: 10.1109/TR.1984.6448269.

3 한국보건산업진흥원. (2022). 디지털헬스케어 수요 및 인식조사: 환자대상

4 식품의약품안전처. (2019). 식품의약품안전평가원, "의료기기의 사이버 보안 허가·심사 가이드라인(민원인 안내서)",안내서

5 Gwon, G. H. (2013). 차세대 UI/UX 기술 동향. Korea Information Processing Society Review, 20(1), 38-44.

6 Daniel Goleman. (1995). Emotional Intelligence.

7 김진우. (2015). Human Computer Interaction: UX Innovation을 위한 원리와 방법 163-164. 안그라픽스.

8 FDA. (2019, January). Developing a Software Precertification Program: A Working Model (Version 1.0)

9 FDA. (2019, May). General Principles of Software
 Validation; Final Guidance for Industry and FDA
 Staff: Guidance for Industry and FDA Staff

10 조성봉. (2020). 이것이 UX/UI 디자인이다. 위키북스

11 한국보건산업진흥원. (2019). 디지털헬스 의료기기(Samd) 규제
 기준 정립 및 진료행위 코드 마련

12 ISO. (2019). Medical devices — Application of risk
 management to medical devices. ISO 14971

13 IHE PCD Technical Committee. (2015).Medical
 equipment management (MEM):Medical device
 cyber security. white paper, IHE International, Inc.

14 양효식. (2017). 스마트 헬스 시스템의보안성 품질평가 방법에 대한
 연구. 디지털융복합연구, 15(11), 251-259.

15 식품의약품안전평가원. (2010. October). 홈헬스 의료기기 성능
 평가 가이드라인

16 국립국어원. (nd). 안정적. 국립국어원 표준국어대사전. https://
 stdict.korean.go.kr/search/searchView do? word_
 no=215631&searchKeywordTo=3

17 IEC. (2021). Application of risk management for
 IT-networks incorporating medical devices -
 Part 1: Safety, effectiveness and security in the
 implementation and use of connected medical
 devices or connected health software. IEC 80001-1

18 배지환. (2018. March) 보안, 왜 귀찮고 힘들고 어려
 운걸까?. DigitalToday. Retrieved from http://
 www.digitaltoday.co.kr/news/articleView.
 html?idxno=117059

19 Cranor, L. F. (n. d.) https://cylab.cmu.edu/directory/
 bios/cranor-lorrie.html

20 FDA. (2019, J February). Content of Premarket
 Submissions for Management of Cybersecurity in
 Medical Devices: Draft Guidance for Industry and
 Food and Drug Administration Staff

21 OpenAI. (2023). GPT-4. https://openai.com/gpt-4

22 Davide Castelvecchi. (2016). Can we open the black
 box of AI?. Nature.

23 Aleks Farseev. (2023). Is Bigger Better? Why The
 ChatGPT Vs. GPT-3 Vs. GPT-4 'Battle' Is Just A
 Family Chat. Forbes. https://www.forbes.com/sites/
 forbestechcouncil /2023/02/17/is-bigger-betterwhy-
 the-chatgpt-vs-gpt- 3-vs-gpt-4-battle-is-just-
 afamily-chat/?sh=4a2 160105b65

24 성균관대 SSK위험커뮤니케이션연구단. (2023). 인공지능 신
 뢰에 대한 국민인식조사. https://www.newswire. co.kr/
 newsRead.php?no=848617

25 Nicole Gillespie, Caitlin Curtis (The Centre for Policy
 Futures), Javad Pool, Stephen Lockey. (2023). A
 survey of over 17,000 people indicates only half of
 us are willing to trust AI at work. The University of
 Queensland https://policy-futures.centre.uq.edu.
 au/ article/2023/03/survey-over-17000-people-
 indicatesonly-half-us-are-willing-trust-ai-work

26 Tesla. (2022). Tesla 차량 안전성 보고서. https://www.
 tesla.com/ko_kr/VehicleSafetyReport

27 과학기술정보통신부. (2021). 사람이 중심이 되는 인공지능
 을 위한 신뢰할 수 있는 인공지능 실현 전략(안). https://
 www.msit.go.kr/bbs/view.do?sCode= user
 &mId=113&mPid=112&pageIndex=&bbsSe
 qNo =94&nttSeqNo=3180239&searchOpt=
 ALL&searchTxt=

28 Mehrnoosh Sameki, Larry Franks, Lauryn
 Gayhardt. (2022). What is Responsible AI?.
 Microsoft. https://learn.microsoft.com/en-us/azure/
 machinelearning/concept-responsible-ai?view
 =azureml-api-2

6장

1 Allen, R. B. (1997). Mental models and user models.
 In Handbook of human-computer interaction (pp.
 49-63). North-Holland.

2 Post, J. E., Preston, L. E., & Sauter-Sachs, S.
 (2002). Redefining the corporation: Stakeholder
 management and organizational wealth. Stanford
 University Press.

3 Jenkinson, A. (2009). What happened to strategic
 segmentation?. Journal of Direct, Data and Digital
 Marketing Practice, 11(2), 124-139.

4 Kim, C. M. (2008). Pharmacoeconomics. Journal
 of Korean Society for Clinical Pharmacology and
 Therapeutics, 16(1), 3-12.

5 Bailey, S. G., Bell, K. L., & Hartung, H. (2019). Service
 Design Empowering Innovative Communities Within
 Healthcare. In Service Design and Service Thinking
 in Healthcare and Hospital Management (pp. 137-
 153).Springer, Cham.

6 Kobsa, A. (2007). Generic user modeling systems. In
 P.Brusilovsky, A. Kobsa, and A. Nejdl (Eds.) The adaptive
 web. Berlin: Springer-Verlag, 136-154.

7 efinitions of Included Digital Health Interventions
 (2019), FDA.

8 Goodwin, K. and Cooper, A. (2009). Designing for
 the Digital Age: How to Create Human-Centered
 Products and Services, Wiley, Chapter 11, Persona.

9 Card, S., Moran, T., and Newell, A. (1983). The
 Psychology of Human-Computer Interaction,
 Chapter 2. The human information processor.
 Hillsdale, NJ: Erlbaum, 23-97.

10 김진우. (2005). Human Computer Interaction 개론.
 안그라픽스, 639.

11 Kirby, M.(1991). Custom manual. Technical Report
 DPO/STD/1.0, HCI Research Centre, University of
 Huddersfield.

12 Franke, N., Von Hippel, E., & Schreier, M. (2006).

Finding commercially attractive user innovations: A test of lead-user theory. Journal of product innovation management, 23(4), 301-315.

13 Kieras, D. (1997). A guide to GOMS model usability evaluation using NGOMSL. Handbook of humancomputer interaction (pp. 733-766). North-Holland.

14 고미영. (2013). 질적사례 연구, 창목출판사.

15 Von Hippel, E. (2007). Horizontal innovation networks—by and for users. Industrial and corporate change, 16(2), 293-315.

16 Aoyama, M. (2007, October). Persona-scenariogoal methodology for user-centered requirements engineering. In 15th IEEE International Requirements Engineering Conference (RE 2007) (pp. 185-194) IEEE.

17 Cooper, A. (2007). About Face 3: The Essentials of Interaction Design, Wiley, 3rd edition. Chapter 5. Modeling users: Personas and Goals.

18 Collins, D.(1995). The User's Conceptual Model. In, Designing Object-Oriented User Interfaces. Benjamin Cummings: Redwood city, Cal. 177-210.

19 Dix, A., Finlay, J., Abowd, G., Beale, R.(1998). Human-Computer Interaction. Chapter 6. Models of the user in design, New York: Prentice Hall, 223-259.

20 Hackos, J. and Redish, J.(1998), Thinking about users, Chapter 2, User and Task Analysis for Interface Design, New York: Wiley Computer Publishing, 23-50.

21 Constantine, L. and Lockwood, L.(1999), Users and Related Species: Understanding Users and User Roles, Ch. 4, Software for Use, New York: Addison Wesley, 69-96.

22 Adlin, T. and Pruitt J. (2010). The Essential Personal Lifecycle: Your guide to building and using persona, Morgan Kaufmann; Abridged edition.

23 Shirky, C. (2010). Cognitive Surplus: Creativity and Generosity in a Connected Age. Penguin Press. ISBN-10: 1594202532

7장

1 Norman, D. A. (1999). Affordance, conventions, and design. Interaction, 6(3), 38-42.

2 Smith, E. A. (2001). The role of tacit and explicit knowledge in the workplace. Journal of knowledge Management.

3 Jain, S. H., Powers, B. W., Hawkins, J. B., & Brownstein, J. S. (2015). The digital phenotype. Nature biotechnology, 33(5), 462-463.

4 Blaxter, M. (2009). The case of the vanishing patient? Image and experience. Sociology of health & illness, 31(5), 762-778.

5 Catley, K. M., & Novick, L. R. (2008). Seeing the wood for the trees: an analysis of evolutionary diagrams in biology textbooks. BioScience, 58(10), 976-987.

6 Brannon, E. E., Cushing, C. C., Crick, C. J., & Mitchell, T. B. (2016). The promise of wearable sensors and ecological momentary assessment measures for dynamical systems modeling in adolescents: a feasibility and acceptability study. Translational behavioral medicine, 6(4), 558-565.

7 Viitanen, J. (2011). Contextual inquiry method for user-centred clinical IT system design. In User Centred Networked Health Care (pp. 965-969). IOS Press.

8 Kalbach, J. (2016). Introducing alignment diagrams. J.Kalabach, Mapping Experiences, 1.

9 Borycki, E. M., Kushniruk, A. W., Wagner, E., & Kletke, R. (2020). Patient journey mapping: Integrating digital technologies into the journey. Knowledge Management & E-Learning: An International Journal, 12(4), 521-535.

10 Meyer, M. A. (2019). Mapping the patient journey across the continuum: Lessons learned from one patient's experience. Journal of Patient Experience, 6(2), 103–107.

11 Freytag, A., & Thurik, R. (2010). Introducing entrepreneurship and culture. In Entrepreneurship and culture (pp. 1-8). Springer, Berlin, Heidelberg.

12 Coble, J. M., Maffitt, J. S., Orland, M. J., & Kahn, M. G. (1995). Contextual inquiry: discovering physicians' true needs. In Proceedings of the Annual Symposium on Computer Application in Medical Care (p. 469).American Medical Informatics Association

13 Holtzblatt, K. (2005). Customer-centered design for mobile applications. Personal and Ubiquitous Computing, 9(4), 227-237.

14 Truong, K. N., Hayes, G. R., & Abowd, G. D. (2006, June). Storyboarding: an empirical determination of best practices and effective guidelines. In Proceedings of the 6th conference on Designing Interactive systems(pp. 12-21).

15 김진우. (2005). Human Computer Interaction 개론. 안그라픽스, 639.

16 Comarch Healthcare. https://www.comarch.com/ healthcare/

8장

1 김진우. (2012). Human Computer Interaction 개론. 안그라픽스.

2 Weldring, T., & Smith, S. M. (2013). Patient-Reported Outcomes (PROs) and Patient-Reported Outcome Measures (PROMs). Health services insights, 6, 61–68. https://doi.org/10.4137/HSI.S11093

3 Rutherford, C., Costa, D., Mercieca-Bebber, R., Rice, H., Gabb, L., & King, M. (2015). Mode of administration does not cause bias in patient-reported outcome results: a meta-analysis. Quality of Life Research, 25(3), 559–574. https://doi.org/10.1007/s11136-015-1110-8

4 Krendl AC and Pescosolido BA (2020) Countries and cultural differences in the stigma of mental illness: the east–west divide. Journal of Cross-Cultural Psychology 51, 149–167.

5 Rodriguez-Villa, E., Rozatkar, A. R., Kumar, M., Patel, V., Bondre, A., Naik, S. S., Dutt, S., Mehta, U. M., Nagendra, S., Tugnawat, D., Shrivastava, R., Raghuram, H., Khan, A., Naslund, J. A., Gupta, S., Bhan, A., Thirthall, J., Chand, P. K., Lakhtakia, T., Keshavan, M., ... Torous, J. (2021). Cross cultural and global uses of a digital mental health app: results of focus groups with clinicians, patients and family members in India and the United States. Global mental health(Cambridge, England), 8, e30. https://doi.org/10.1017/gmh.2021.28

6 Pino, C. (2021, April 8). Device Agnosticism: Future of Digital Heath. Welldoc. https://www.welldoc.com/device-agnosticism/

7 Apple. (2022, January 20). Use the Workout app on your Apple Watch. Apple Support. https://support.apple.com/en-us/HT204523#forgettostart

8 Dourish, P. (2004). What we talk about when we talk about context. Personal and Ubiquitous Computing, 8(1), 19–30. https://doi.org/10.1007/s00779-003-0253-8

9 Little, W. (2012). Introduction to Sociology: 1st Canadian Edition. [E-book]. OpenStax College.

10 Heo, J., Park, J. A., Han, D., Kim, H. J., Ahn, D.,Ha, B., Seog, W., & Park, Y. R. (2020). COVID-19 Outcome Prediction and Monitoring Solution for Military Hospitals in South Korea: Development and Evaluation of an Application. Journal of Medical Internet Research, 22(11), e22131. https://doi.org/10.2196/22131

11 Apple. 2017. An On-device Deep Neural Network for Face Detection. https://machinelearning.apple.com/research/face-detection

12 Yu, Z., Shen, Y., Shi, J. et al. 2023. PhysFormer++: Facial Video-Based Physiological Measurement with SlowFast Temporal Difference Transformer. Int J Comput Vis 131, 1307–1330

13 현대자동차. 2021. 대한민국 양궁 대표팀과 현대차그룹의 황금빛 컬래버레이션. 현대자동차그룹. https://www.hyundai.co.kr/story/CONT0000000000003001

14 정호준. 2023. 잘나가던 AI스피커 성장세 멈췄다. 매일경제. https://www.mk.co.kr/news/it/10698182

15 OpenAI. 2022. Introducing Chat GPT. https://openai.com/blog/chatgpt

16 Google. 2023. Try Bard, an AI experiment by Google. https://bard.google.com/

17 Ziwei Ji, Nayeon Lee, Rita Frieske, Tiezheng Yu, Dan Su, Yan Xu, Etsuko Ishii, Ye Jin Bang, Andrea Madotto, and Pascale Fung. 2023. Survey of Hallucination in Natural Language Generation. ACM Comput. Surv. 55, 12, Article 248

18 Venkatesh, V., Morris, M. G., Davis, G. B., & Davis, F. D.(2003). User Acceptance of Information Technology: Toward a Unified View. MIS Quarterly, 27(3), 425–478. https://doi.org/10.2307/30036540

19 Goasduff, L. (2020, September 28). 2 Trends on the Gartner Hype Cycle for Artificial Intelligence, 2020. Gartner. https://www.gartner.com/smarterwithgartner/2-megatrends-dominate-thegartner-hype-cycle-for-artificial-intelligence-2020

20 Christensen, C. M. (2022). The Innovator's Dilemma: The Revolutionary Book that Will Change the Way You Do Business (Collins Business Essentials) (Reprinted.). Collins.

21 Blomberg, J., & Burrel, M. (2009). An ethnographic approach to design. In Human-Computer Interaction (pp. 87-110). CRC Press.

22 Millen, D. R. (2000). Rapid ethnography. Proceedings of the Conference on Designing Interactive Systems Processes, Practices, Methods, and Techniques- DIS '00. https://doi.org/10.1145/347642.347763

9장

1 McKain, S. (2004). All Business is Show Business: Create the Ultimate Customer Experience to Differentiate Your Organization, Amaze Your Clients, and Expand Your Profits. Thomas Nelson.

2 Iyawa, G. E., Herselman, M., & Botha, A. (2016). Digital health innovation ecosystems: From systematic literature review to conceptual framework. Procedia Computer Science, 100, 244-252.

3 김진우. (2012). Human Computer Interaction 개론: UX Innovation을 위한 원리와 방법. 안그라픽스.

4 식품의약품안전처의료기기정보포털. (2019). 개인용혈당측정시

스텝(Blood glucose monitoring systems, self-testing). https://udiportal.mfds.go.kr/ brd/view/P03_01?ntceSn=14

5 IRIVER. KYRANNO, https://www.iriver.co.kr/

6 Strickland, E. (2019). IBM Watson, heal thyself: How IBM overpromised and underdelivered on AI health care. IEEE Spectrum, 56(4), 24-31.

7 Kim, H. (2019). AI, big data, and robots for the evolution of biotechnology. Genomics & informatics, 17(4).

8 식품의약품안전처 의료기기정보포털. (2019). 전동스쿠터, 전동식 휠체어 & 의료용스쿠터 안전하게 사용하세요!. https://udiportal.mfds.go.kr/

9 EconomyChosun. (2016). 수술 상황 전 세계에 VR 중계해 개도국 의대생 교육 고소공포증 환자에게 절벽 영상 보여주며 적응 훈련, http://economychosun.com/

10 Burke, E. (1998). Precision heart rate training. Human Kinetics.

11 Lakoff, G. and Johnson, M. (1980). Metaphors we live by. Chicago. University of Chicago.

12 신영철. (2020). 직무 스트레스와 우울증. Journal of Korean Neuropsychiatric Association, 59(2), 88-97.

13 Moran, T. P. and Anderson, R. J.(1990). The workday world as a paradigm for CSCW, Computer Supported Cooperative Work, CSCW'90, 1-10 October, Los Angeles, CA.

14 Kim, J. W. (2012). Human computer interaction 개론 (개정판)[Human computer interaction introduction]. Paju: Ahn graphics.

15 Cate, W. M.(2002). Systematic selection and implementation of graphical user interface metaphors, Computer and Education 38, 385-397.

16 Rumbaugh, J., Jacobson, I., & Booch, G. (1999). The unified modeling language. Reference manual.

10장

1 Lewis, M. (1999). The new new thing: A Silicon Valley story. WW Norton & Company.

2 Morris, M., Schindehutte, M., & Allen, J. (2005). The entrepreneur's business model: toward a unified perspective. Journal of business research, 58(6), 726-735.

3 León, M.C., Nieto-Hipólito, J.I., Garibaldi-Beltrán, J. et al. Designing a Model of a Digital Ecosystem for Healthcare and Wellness Using the Business Model Canvas. J Med Syst 40, 144 (2016).

4 American Hospital Association. (2022). Is Subscription-Based Digital Health on the Horizon?. https://www.aha.org/aha-center-health-innovationmarket-scan/2021-12-07-subscription-based-digitalhealth-horizon

5 Mathews, S.C., McShea, M.J., Hanley, C.L. et al. Digital health: a path to validation. npj Digit. Med. 2, 38 (2019).

6 Digital Therapeutics: Combining Technology and Evidence-based Medicine to Transform Personalized Patient Care. (2018). Retrieved from https://www.dtxalliance.org/ wp-content/uploads/2018/09/DTAReport_DTx-Industry-Foundations.pdf

7 Kim. C. W. [Global Startup Festival Comeup]. (2020.11.21). 디지털 헬스 서비스의 비즈니스 모델[Video file]. Retrieved from https://youtu.be/XF1MbA3RY9Y

8 Bighealth. 2021. Sleepio is a revolutionary digital therapeutic for insomnia. https://www.bighealth.com/sleepio/

9 최윤섭(2020). [논문] Pear Therapeutics의 디지털 치료제 Reset-O의 효용에 대한 RWE연구. [온라인 블로그] Retrieved from: https://www.yoonsupchoi. com/2020/11/12/pear-therapeutics-rwe/

10 Velez, F. F., Colman, S., Kauffman, L., Ruetsch, C., & Anastassopoulos, K. (2020). Real-world reduction in healthcare resource utilization following treatment of opioid use disorder with reSET-O, a novel prescription digital therapeutic. Expert Review of Pharmacoeconomics & Outcomes Research, 1-8.

11 Kim, C, W(2019. 10. 14), 2019 디지털 헬스 서비스 비즈니스 현황(2) 제약회사 Retrieved from http://www.chiweon.com

12 Alexander Osterwalder, Yves Pigneur. 2010. Business Model Generation: A Handbook for Visionaries, Game Changers, and Challengers (The Strategyzer series). John Wiley and Sons

13 Engine, Fundamentals of Service Design, 2008.

14 김선민, 「의약품 경제성 평가 지침」, 건강보험심사평가원, 2021

15 Prieto L, Sacristán JA. Problems and solutions in calculating quality-adjusted life years (QALYs). Health Qual Life Outcomes. 2003 Dec 19;1:80.

16 Detsky AS, Naglie IG. A clinician's guide to costeffectiveness analysis. Ann Intern Med. 1990 Jul 15;113(2):147-54.

17 Robinson R. Costs and cost-minimisation analysis. BMJ. 1993 Sep 18;307(6906):726-8.

18 김진우, 「서비스 경험 디자인」, 안그라픽스, 2017, 305쪽

19 Lauren Funaro. (2023). How Much Does AI Cost? Whatto Consider. Scribe. https://scribehow.com/library/cost-of-ai

20 Christine T. Wolf. 2020. Democratizing AI? experience and accessibility in the age of artificial intelligence. XRDS 26, 4 (Summer 2020), 12–15.

21 이코노미스트. 2023. [단독] 우려가 현실로…삼성전자, 챗GPT 빗장 풀자마자 '오남용' 속출. https://economist.co.kr/article/view/ecn202303300057?s=31

11장

1 Coravos, A., Goldsack, J. C., Karlin, D. R., Nebeker, C., Perakslis, E., Zimmerman, N., & Erb, M. K. (2019). Digital medicine: a primer on measurement. Digital Biomarkers, 3(2), 31-71

2 Torous J, Kiang M, Lorme J, Onnela JP (2016). New tools for new research in psychiatry: A scalable and customizable platform to empower data driven smartphone research. JMIR Mental Health (in press).

3 Jane B. Reece, et al. Campbell Biology(9th Edition, 2011) Pearson. Chapter 14. Mendel and the Gene Idea

4 Onnela, J.-P. & Rauch, S. L. Harnessing smartphonebased digital phenotyping to enhance behavioral and mental health. Neuropsychopharmacology

5 Raballo, A. (2018). Digital phenotyping: an overarching framework to capture our extended mental states. Lancet Psychiatry 5, 194–195.

6 Saeb S, Zhang M, Karr CJ, Schueller SM, Corden ME, Kording KP, Mohr DC. Mobile Phone Sensor Correlates of Depressive Symptom Severity in Daily-Life Behavior: An Exploratory Study. J Med Internet Res 2015;17(7):e175

7 Rykov Y, Thach T, Bojic I, Christopoulos G, Car J. Digital Biomarkers for Depression Screening With Wearable Devices: Cross-sectional Study With Machine Learning Modeling. JMIR Mhealth Uhealth 2021;9(10):e24872

8 Canady, V. A. (2020). FDA approves first video game Rx treatment for children with ADHD. Mental Health Weekly, 30(26), 1-7.

9 TRIPP. https://www.tripp.com/product/

10 How Sleep Cycle works. https://www.sleepcycle.com/how-sleep-cycle-works/ (accessed January 30, 2022)

11 Angela Chen. (2019, March). WHY COMPANIES WANT TO MINE THE SECRETS IN YOUR VOICE.

12 메타데이터 설계지침서. (2016). 국가연구데이터플랫폼. https://dataon.kisti.re.kr/data_mgnt_guideline_09.do

13 Lu, T., & Reis, B. Y. (2021). Internet search patterns reveal clinical course of COVID-19 disease progression and pandemic spread across 32 countries. NPJ digital medicine, 4(1), 1-9.

14 김진우. (2012). Human Computer Interaction 개론. 안그라픽스, 639.

15 주민식. (2017). 인공지능은 어떻게 발달해왔는가, 인공지능의 역사. 삼성SDS. https://www.samsungsds.com/kr/insights/091517_cx_cvp3.html

16 Ziwei Ji, Nayeon Lee, Rita Frieske, Tiezheng Yu, Dan Su,Yan Xu, Etsuko Ishii, Ye Jin Bang, Andrea Madotto, and Pascale Fung. 2023. Survey of Hallucination in NaturalLanguage Generation. ACM Comput. Surv. 55, 12,Article 248

17 김진우. (2012). Human Computer Interaction 개론. 안그라픽스, 461.

18 Nike. (2022). Nike Run Club App. https://www.nike.com/kr/nrc-app

19 닥터다이어리. (2017). https://www.drdiary.co.kr/main.html

20 김진우. (2012). Human Computer Interaction 개론. 안그라픽스, 464.

21 Rahman, M. M., Nathan, V., Nemati, E., Vatanparvar, K.,Ahmed, M., & Kuang, J. (2019, May). Towards reliable data collection and annotation to extract pulmonary digital biomarkers using mobile sensors. In Proceedings of the 13th EAI International Conference on Pervasive Computing Technologies for Healthcare (pp. 179-188).

22 전유민, 원정현, 이승우, 홍수연, 백유진, 조비룡 and 이형기.(2022). 개인맞춤형 건강기능식품 추천용 설문지 개발. KoreanJournal of Health Promotion, 22(1), 26-39.

23 김진우. (2012). Human Computer Interaction 개론. 안그라픽스, 465.

24 Vaswani et al. (2017). Attention is All you Need. Advances in Neural Information Processing Systems 25 Radford, A., Narasimhan, K., Salimans, T., & Sutskever,I. (2018). Improving language understanding by generative pre-training.

26 Krizhevsky, A., Sutskever, I., & Hinton, G. E. (2012). Imagenet classification with deep convolutional neural networks. Advances in neural information processing systems, 25.

27 Castelvecchi, D. (2016). Can we open the black box of AI?. Nature News, 538(7623), 20.

28 Trost. (2015). 트로스트 App. https://trost.co.kr/

29 Medito Foundations. (2022). Medito. https:// meditofoundation.org/medito-app?gad=1&gclid=EAla lQobChMlya3woZjlgAMVjGaLCh2wtwLiEAAYASABEgKCL_D_BwE

30 Li, Q., & Chen, Y. L. (2009). Entity-relationship diagram.In Modeling and analysis of enterprise and information systems (pp. 125-139). Springer, Berlin, Heidelberg.

31 Chen, P. P. S. (1983). English sentence structure and entity-relationship diagrams. Information Sciences, 29(2-3), 127-149.

32 HAII. (2023). Biomarker.it. https://biomarker.it/science

12장

1 김진우. (2005). Human Computer Interaction 개론. 안그라픽스, 639.

2 U.S. Food & Drug Administration. (2018). Framework for FDA's Real-World Evidence Program issued on: December 2018

3 Triberti, S., Di Natale, A. F., & Gaggioli, A. (2021). Flowing technologies: the role of flow and related constructs in human-computer interaction. Advances in Flow Research, 393-416.

4 Doctor, P. (Director). (2020). Soul[animation]. Walt Disney Pictures, Pixar Animation Studios. Christopher Scales & Olia Dehtiarova. (2020). Digital therapeutics revealed: evidence-based healthcare solutions. https://star.global/posts/digitaltherapeutics- solutions/

5 Cowley, B., Charles, D., Black, M., & Hickey, R. (2008). Toward an understanding of flow in video games. Computers in Entertainment (CIE), 6(2), 1-27.

6 PillPack. (2019). https://www.pillpack.com/

7 Pillo Health. (2019). https://www.youtube.com/watch?v=rcSxKoDU5KE

8 SONDE. (2022). Respiratory Health. https://www.sondehealth.com/respiratory-health

9 Whannell, L. (Director). (2018). Upgrade[movie]. Blumhouse Productions.

10 Healthly. (2017). https://www.livehealthily.com/

11 Suki. (2023). https://www.suki.ai/

12 Prakken, H. (2002). An exercise in formalising teleological case-based reasoning. Artificial Intelligence and Law, 10(1-3), 113-133.

13 Quatrani, T. (2000). Visual modeling with Rational Rose 2000 and UML. Addison-Wesley Professional.

14 "유스 케이스 다이어그램 작성", IBM, 2021년 3월 16일 수정, https://www.ibm.com/docs/ko/engineering-lifecyclemanagement- suite/design-rhapsody/8.2?topic =diagrams-creating-use-case

15 Novak, S., & Djordjevic, N. (2019). Information system for evaluation of healthcare expenditure and health monitoring. Physica A: Statistical Mechanics and its Applications, 520, 72-80.

13장

1 Hornecker, E., & Buur, J. (2006). Getting a grip on tangible interaction: a framework on physical space and social interaction. In Proceedings of the SIGCHI conference on Human Factors in computing systems (pp. 437-446).

2 김진우. (2012) Human Computer Interaction 개론. 안그라픽스.

3 김대경, 박동호. (2002). 신뢰성 개념의 배경과 의미. 한국신뢰성학회.

4 김수민, 백선환. (2023). 챗 GPT 거대한 전환. 알에이치코리아(RHK).

5 Lynchm P. J. & Horton, S. (1999). Web style guide. Yale university press.

6 잭 데이비스. (1999) 디지털 제품이나 서비스디자인 와우북. 안그라픽스.

7 Hornof, A. J. (2001). Visual search and mouse-pointing in labeled versus unlabeled two-dimensional visual hierarchies. ACM Transactions on Computer-Human Interaction (TOCHI), 8(3), 171-197.

8 Katona, J. (2021). Clean and dirty code comprehension by eye-tracking based evaluation using GP3 eye tracker. Acta Polytech. Hung, 18, 79-99.

9 Googlefit. (2023). Google Fit. https://www.google.com/ fit/

10 Kim, J., Lee, J., & Choi, D. (2003). Designing emotionally evocative homepages: an empirical study of the quantitative relations between design factors and emotional dimensions. International Journal of Human-Computer Studies, 59(6), 899-940.

11 Oxford University Press. (2023). The Oxford English Dictionary(3rd ed).

12 김진훈. (2009). 터치스크린을 적용한 모바일 기기의 멀티모달 피드백 사용성 분석. 홍익대학교.

13 서진이. (2017). 지능형 가상비서서비스 동향과 전망-개인 가상비서 시대가 도래한다.

14 Clark, H. H., & Brennan, S. E. (1991). Grounding in communication. In L. B. Resnick, J. M. Levine, & S. D. Teasley (Eds.), Perspectives on socially shared cognition (p. 127–149). American Psychological Association. https://doi.org/10.1037/10096-006 15 Grice, H. P. (1975). Logic and conversation. In Speech acts (pp. 41-58). Brill.

16 한석수. (2018). 챗봇(ChatBot)의 활용 사례 및 이러닝 도입 전략. 한국교육학술정보원.

17 Prochaska JJ, Vogel EA, Chieng A, Kendra M, Baiocchi M, Pajarito S, Robinson A. (2021) A Therapeutic Relational Agent for Reducing Problematic Substance Use (Woebot): Development and Usability Study. J Med Internet Res;23(3).

18 김동민 & 이칠우. (2010). 스마트폰 사용자 인터페이스 기술 동향. 정보과학회지, 28(5), 15-26.

19 Neofect. (2023). 네오펙트 웹사이트. https://www.neofect.com/us/smart-glove

20 Apple. (2023). UI디자인 기본 원칙. https://developer.apple.com/kr/design/tips/#clarity

21 지원길. (2019). Chapter 03. 웹 디자인 레이아웃

https://slidesplayer.org/slide/15983743/

22 Google. (2021). Is conversation the right fit? https://developers.google.com/assistant/conversation-design/is-conversation-the-right-fit

23 Google. (2021). Multimodal design Retrieved https://developers.google.com/assistant/conversation-design/scale-your-design

24 Murad, C., Munteanu, C., Clark, L., & Cowan, B. R.(2018). Design guidelines for hands-free speech interaction. In Proceedings of the 20th International Conference on Human-Computer Interaction with Mobile Devices and Services Adjunct (pp. 269-276)

25 Pearl, C. (2016). Designing voice user interfaces: principles of conversational experiences. "O'Reilly Media, Inc.".

26 Apple. (2023). Playing haptics. https://developer.apple.com/design/human-interface-guidelines/playinghaptics.

27 Adobe Kroea. (2018). 와이어프레임과 프로토타임에 대한 모든 것. Adobe Korea Website.

28 Nielsen, J. (1994). Usability engineering. Morgan Kaufmann.

29 Brooke, J. (1986). System usability scale (SUS): a quick-and-dirty method of system evaluation userinformation. Reading, UK: Digital equipment co ltd,43, 1-7.

30 Stoyanov, S. R., Hides, L., Kavanagh, D. J., & Wilson, H.(2016). Development and validation of the user version of the Mobile Application Rating Scale

14장

1 김진우. (2012). Human Computer Interaction 개론. 안그라픽스.

2 Lipsky, M. S., & Sharp, L. K. (2001). From idea to market: the drug approval process. The Journal of the American Board of Family Practice, 14(5), 362-367.

3 의약품심사부 의약품심사조정과. (2015). 임상시험의 통계 원칙.

4 식품의약품안전처. (2021). 혁신의료기기소프트웨어 제조기업인증 절차 및 기준 등에 관한 안내 (민원인안내서).

5 Concato, J., & Corrigan-Curay, J. (2022). Real-World Evidence-Where Are We Now?. The New England journal of medicine, 386(18), 1680-1682.

6 Stanley, K. (2007). Design of randomized controlledtrials. Circulation, 115(9), 1164-1169.

7 박동훈, & 백순구. (2006). 무작위 비교평가의 설계와 진행. 대한간학회지, 12(3), 309-14.

8 Barkley, R. A. (1997). Behavioral inhibition, sustained attention, and executive functions: constructing a unifying theory of ADHD. Psychological bulletin, 121(1), 65.

9 Barkley, R. A., & Fischer, M. (2011). Predicting impairment in major life activities and occupational functioning in hyperactive children as adults: Self-reported executive function (EF) deficits versus EF tests. Developmental neuropsychology, 36(2), 137-161.

10 Park, D. E., Shin, Y. J., Park, E., Choi, I. A., Song, W. Y., & Kim, J. (2020, April). Designing a voice-bot to promote better mental health: UX design for digital therapeutics on ADHD patients. In Extended Abstracts of the 2020 CHI Conference on Human Factors in Computing Systems (pp. 1-8).

11 정의민, 고석재, 한가진, 오승환, 김진성, 류봉하, & 박재우. (2010). 임상연구의 효과적인 대상자 모집 전략-기능성 소화불량증 임상시험 자료에 대한 분석. 대한한방내과학회지, 31(4), 722-730.

12 Machin, D., Fayers, P. M., & Tai, B. C. (2021). Randomised clinical trials: Design, practice and reporting. John Wiley & Sons.

13 국가생명윤리정책원. (2019). 취약한 연구대상자 보호지침

14 강현. (2017). 무작위 배정과 배정확률에 변화를 주는 무작위 배정. Anesthesia & Pain Medicine, 12(3).

15 식품의약품안전처 (2006). 임상시험을 위한 기본 교재.

16 기모란. (2007). 임상시험에서 비교군 설정 및 무작위 배정과맹검. 대한외과학회 학술대회 초록집, 107-111.

17 Berry, D. T., Wetter, M. W., Baer, R. A., Larsen, L., Clark, C., & Monroe, K. (1992). MMPI-2 random responding indices: Validation using a self-report methodology.Psychological assessment, 4(3), 340.

18 LaRose, R., & Tsai, H. Y. S. (2014). Completion rates and non-response error in online surveys: Comparing sweepstakes and pre-paid cash incentives in studies of online behavior. Computers in Human Behavior, 34, 110-119

19 Ward, M. K., & Pond III, S. B. (2015). Using virtual presence and survey instructions to minimize careless responding on Internet-based surveys. Computers in human behavior, 48, 554-568.

20 정형철, 곽민정, & 최석. (2005). 임상시험자료에서 발생하는 결측값 처리에 관한 통계적 방법. Journal of The Korean Data Analysis Society, 7(4), 1187-1198.

21 Kwak, S. K., & Kim, J. H. (2017). Statistical data preparation: management of missing values and outliers. Korean journal of anesthesiology, 70(4), 407- 411.

22 고영복. (2000) 사회학사전. 사회문화연구소

23 Portney, L. G., & Watkins, M. P. (2009). Foundations of clinical research: applications to practice (Vol. 892, pp.11-15). Upper Saddle River, NJ: Pearson/Prentice Hall.

24 Tavakol, M., & Dennick, R. (2011). Making sense of Cronbach's alpha. International journal of medical education, 2, 53.

25 Fornell, C., & Larcker, D. F. (1981). Structural equation models with unobservable variables and measurement error: Algebra and statistics.

26 Bagozzi, R. P., & Yi, Y. (1988). On the evaluation of structural equation models. Journal of the academy of marketing science, 16, 74-94.

27 임지연, & 곽민정. (2016). 임상시험에서 분석대상군 설정과 자료의 블라인드 검토. J Health Info Stat, 41(4), 443-447.

28 Dahiru, T. (2008). P-value, a true test of statistical significance? A cautionary note. Annals of Ibadan postgraduate medicine, 6(1), 21-26.

29 Lee, J. S., Ahn, S., Lee, K. H., & Kim, J. H. (2014). Korean translation of the CONSORT 2010 Statement: updated guidelines for reporting parallel group randomized trials. Epidemiology and health, 361

15장

1. Flynn, R., Plueschke, K., Quinten, C., Strassmann, V., Duijnhoven, R. G., Gordillo-Marañon, M., ... & Kurz, X. (2022). Marketing authorization applications made to the european medicines agency in 2018–2019: what was the contribution of real-world evidence?. Clinical Pharmacology & Therapeutics, 111(1), 90-97.

2 Rabiee, F. (2004). Focus-group interview and data analysis. Proceedings of the nutrition society, 63(4), 655-660.

3 Karen, H., & Sandra, J. (2017). Contextual inquiry: A participatory technique for system design. In Participatory design(pp. 177-210). CRC Press.

4 김진우 (2012). Human Computer Interaction 개론. 서울: 안그라픽스

5 Dtxalliance (2019). Digital Therapeutics. https://dtxalliance.org

6 김지현. (2021). 실사용 증거(Real-World Evidence) 활용 동향

7 의료기기심사부 첨단의료기기과. (2019). 의료기기의 실사용증거(RWE) 적용에 대한 가이드라인 (민원인 안내서)

8 식품의약품안전처 (2020). 디지털치료기기 허가·심사 가이드라인(민원인 안내서).

9 White, H., Sabarwal, S., Thomas de Hoop. (2014) UNICEF, Randomized Controlled Trials (RCTs), Methodological Briefs - Impact Evaluation No. 7

10 FDA (2021). Digital Health Software Precertification (Pre-Cert) Program, https://www.fda.gov/medical-devices/digital-health-center-excellence/digital-health-softwa re-precertification-pre-cert-program

11 Sierra labs (2019), FDA Pre-Cert 101: Beginner's Guide+Latest Updates, https://blog.sierralabs.com/ fda-pre-cert-pilot-program-version1.0

12 FDA (2019). Factors to Consider When Making Benefit-Risk Determinations in Medical Device Premarket Approval and De Novo Classifications, Guidance for Industry and Food and Drug Administration Staff

13 FDA (2018). Developing a Software Precertification Program: A Working Model (Version 2).

14 FDA (2016). Applying Human Factors and Usability Engineering to Medical Devices, Guidance for Industry and Food and Drug Administration Staff.

15 한국보건산업진흥원. (2019). 디지털헬스 의료기기(SaMD) 규제 기준 정립 및 진료행위 코드 마련.

16 이수은, 신혜민, & 허지원. (2020). Post-COVID-19 시대의 mHealth 기반 심리치료. Korean Journal of Clinical Psychology, 39(4), 325-354.

17 서울대학교병원 혁신의료기술연구소. (2023). 전주기의료기기지원부. https://simtri.snuh.org/guide/development/_/usability/view

18 Kitsios, F., Stefanakakis, S., Kamariotou, M., & Dermentzoglou, L. (2019). E-service Evaluation: User satisfaction measurement and implications in health sector. Computer Standards & Interfaces, 63, 16-26.

19 Lewis, J. R. (2019). Measuring perceived usability: SUS, UMUX, and CSUQ ratings for four everyday products. International Journal of Human–Computer Interaction, 35(15), 1404-1419

20 NHS (2013), The Patient Experience Book

21 NHS England (2021). The Improving Access to Psychological Therapies Manual. National Collaborating Center for Mental Health. https://www.england.nhs.uk/publication/the-improving-access-to-psychological-therapies-manual/

22 NHS (2018), Clinical Risk Management: its Application in the Manufacture of Health IT Systems - Implementation Guidance

23 식품의약품안전처 (2018). 품질 부적합 개선을 위한 CAPA 도우미 운영 – 교육 자료 –

24 Appsflyer (2023), 용어집, https://www.appsflyer.com/ko/glossary/arppu/

25 FDA (2017). Software as a Medical Device (SAMD): Clinical Evaluation, Guidance for Industry and Food and Drug Administration Staff

26 ISO 13485 Quality management system, (2022) British Standard Institution, https://www.bsigroup.com/ko-KR/Medical-Devices/our-services/iso-13485/

27 식품의약품안전처 (2019, December). 의료기기의 사이버 보안 적용방법 및 사례집(민원인 안내서)

28 Matthews, J. N. (2006). Introduction to randomized controlled clinical trials. CRC Press.

29 품질 관리 시스템(QMS): 비즈니스 운영의 우수성을 보장하기 위한 종합 가이드. (2023). Visure Website. https://visuresolutions.com/ko/cmmi-guide/qms/

16장

1 1. Heslin, P. A., & Ochoa, J. D. (2008). Understanding and developing strategic corporate social responsibility. Organizational Dynamics, 37, 125-144.

2 Porter, M. E., & Kramer, M. R. (2011). The Big Idea: Creating Shared Value. How to reinvent capitalism—and unleash a wave of innovation and growth. Harvard business review, 89(1-2).

3 IFC. (2005). Who Cares Wins 2005 Conference Report: Investing for Long-Term Value. https://www.ifc.org/wps/wcm/connect/topics_ext_content/ifc_external_corporate_site/sustainability-at-ifc/publications/publications_report_whocareswins2005__wci__1319576590784

4 Apple. (2022). Environmental Social Governance Report. https://s2.q4cdn.com/470004039/files/doc_downloads/2022/08/2022_Apple_ESG_Report.pdf

5 Samsung Electronics. (2022). Samsung Electronics Sustainability Report 2022. https://images.samsung.com/is/content/samsung/assets/uk/sustainability/overview/Samsung_Electronics_Sustainability_Report_2022.pdf

6 법제처. (2022). 약사법. https://www.law.go.kr/%EB%B2%95%EB%A0%B9/%EC%95%BD%EC%82%AC%EB%B2%95

7 Moratis, L. T., & Cochius, T. (2011). ISO 26000: The business guide to the new standard on social responsibility. Sheffield: Greenleaf Pub.

8 Big Health. (2020). Is Sleepio suitable for you? https://www.sleepio.com/suitable/

9 정종훈. (2018). 기내 흡연, 애들 담배 심부름 OK… 흡연도 '응답하라 1988'? 중앙일보. https://www.joongang.co.kr/article/22671479#home

10 FDA. (2017). Software as a Medical Device (SAMD): Clinical Evaluation. U.S. Department of Health and Human Services, Food and Drug Administration, Center for Devices and Radiological Health. https://www.fda.gov/media/100714/download

11 IEC. (2014). IEC/TR 80002-3:2014 Medical device software — Part 3: Process reference model of medical device software life cycle processes. https://www.iso.org/standard/65624.html

12 IEC. (2015). IEC 62366-1:2015 Medical devices — Part 1: Application of usability engineering to medical devices. https://www.iso.org/standard/63179.html

13 IEC. (2016). IEC 82304-1:2016 Health software — Part 1: General requirements for product safety. https://www.iso.org/standard/59543.html

14 ISO. (2020). ISO 14155:2020 Clinical investigation of medical devices for human subjects — Good clinical practice https://www.iso.org/standard/71690.html

15 ISO. (2016). ISO 13485:2016 Medical devices — Quality management systems — Requirements for regulatory purposes. https://www.iso.org/standard/59752.html

16 식품의약안전처. (2017). 의료기기 GMP 국제 품질관리 민원인 안내서. https://www.mfds.go.kr/brd/m_1060/view.do?seq=13692&srchFr=&srchTo=&srchWord=%ED%99%94%EC%9E%A5%ED%92%88&srchTp=0&itm_seq_1=0&itm_seq_2=0&multi_itm_seq=0&company_cd=&company_nm=&Data_stts_gubun=C9999&page=3

17 World Health Organization. (2021). Global strategy on digital health 2020-2025. https://apps.who.int/iris/bitstream/handle/10665/344249/9789240020924-eng.pdf?sequence=1&isAllowed=y (가이드라인) 개정. https://www.fsc.go.kr/po010101/76323?srchCtgry=1&curPage=&srchKey=&srchText=&srchBeginDt=&srchEndDt=

18 Johns Hopkins University. (2020). COVID-19 Dashboard. https://coronavirus.jhu.edu/map.html19 HHS, OCR. (1996). HIPAA. https://www.hhs.gov/hipaa/index.html

19 서울특별시. (2022). 손목닥터9988. https://onhealth.seoul.go.kr/#/

20 고영태. (2019). 국민 95%가 스마트폰 사용…보급률 1위 국가는?. KBS NEWS. https://news.kbs.co.kr/news/view.do?ncd=4135732

21 식품의약안전처. (2020). 디지털치료기기 허가·심사 가이드라인(민원인 안내서). https://www.mfds.go.kr/docviewer/skin/doc.html?fn=20200908015359917.pdf&rs=/docviewer/result/data0011/14596/1/202212

22 정현정. (2022). 의료 마이데이터 '마이헬스웨이' 서울·부산서 뚫렸다. 전자신문. https://www.etnews.com/20220831000222

23 금융위원회. 2021. 본인신용정보관리업(마이데이터) 운영 지침 (가이드라인) 개정. https://www.fsc.go.kr/po010101/76323?srchCtgry=1&curPage=&srchKey=&srchText=&srchBeginDt=&srchEndDt=

24 EU. (2016). General Data Protection Regulation (GDPR). https://gdpr.eu/tag/gdpr/

25 HHS, OCR. (1996). HIPAA. https://www.hhs.gov/hipaa/index.html

26 UNESCO. (2023). Ethics of Artiǃcial Intelligence. https://www.unesco.org/en/artiǃcial-intelligence/recommendation-ethics

27 박현익. (2021). AI 챗봇 '이루다', 개인정보유출 논란 속 결국 사실상 폐기. 조선비즈. https://biz.chosun.com/site/data/html_dir/2021/01/15/2021011501141.html?utm_source=naver&utm_medium=original&utm_campaign=biz

28 Alex Mitchell. (2023). Criminals are using AI in terrifying ways — and it's only going to get worse. New York Post. https://nypost.com/2023/05/10/criminals-are-using-ai-in-terrifying-ways/

29 OpenAI. (2023). GPT-4 Technical Report.

30 양지훈, 윤상혁. (2023). ChatGPT를 넘어 생성형
 (Generative) AI 시대로 : 미디어·콘텐츠 생성형 AI
 서비스 사례와 경쟁력 확보 방안. KCA Media Issue
 & Trend Vol.55. https://www.kca.kr/Media_Issue_
 Trend/vol55/=KCA55_22_domestic.jsp

31 과학기술정보통신부. (2023). 과기정통부, 챗지피티 등
 생성형 인공지능 보안 위협 대응방향 본격 논의.
 https://www.msit.go.kr/bbs/view.do?sCode=user&
 mId=113&mPid=238&pageIndex=1&bbsSeqNo=94&
 nttSeqNo=3183165&searchOpt=ALL&searchTxt=%E
 C%83%9D%EC%84%B1%ED%98%95

32 ISO. (2019). ISO 14971:2019 Medical devices —
 Application of risk management to medical devices.
 https://www.iso.org/standard/72704.html

33 ISO. (2019). ISO 9241-210:2019 Ergonomics of
 human-system interaction — Part 210: Human-
 centred design for interactive systems.
 https://www.iso.org/standard/77520.html

34 Pejovic, V., Mehrotra, A., & Musolesi, M. (2017).
 Anticipatory mobile digital health: Towards
 personalized proactive therapies and prevention
 strategies. In Anticipation and Medicine (pp. 253-
 267). Springer, Cham.

제자를 하늘나라에 먼저 앞세운 것은 가슴 아픈 일이다. 그러나 그 일을 계기로 '디지털 헬스'라는 분야를 접하게 된 것은 제자가 남기고 간 귀한 유산이라고 생각한다. 제자가 남겨준 귀한 인연 덕분에 '새미톡'이라는 치매 예방을 위한 인지 기능 강화 훈련을 만든 것이 나로 하여금 기존의 연구 분야에서 디지털 헬스 쪽으로 방향을 전환한 가장 큰 계기였다.

『HCI 개론』의 1판과 2판은 처음부터 끝까지 혼자 집필했다. 그러나 이번 3판에서는 연세대학교 HCI Lab과 ㈜하이의 식구들이 집필에 도움을 주었다. 전 판의 기본적인 내용을 가져와 전체적인 구성과 구체적인 내용을 집필했고, 인공지능과 디지털 헬스에 관해서는 제자들이 내용을 보태주었다. 예전에는 교수들이 은퇴하면 제자들이 편집된 책을 증정해주곤 했는데, 어떻게 생각하면 이 책이 그런 의미가 될 수도 있을 것이다.

이 책을 마무리하면서 감사한 일이 많다. 똑똑하고 열정적인 제자들, 어려운 시기에도 동요하지 않고 믿어준 ㈜하이의 식구들, 분야를 넘나들며 설치는 자유로운 영혼을 따뜻하게 감싸준 연세대학교, 그리고 경영학과 교수가 만드는 치료 기기와 진단 도구 개발을 살갑게 함께해 준 한국의 HCI, AI, Medical 분야 연구자분들께 감사드린다.

특히 각 장을 함께 진행하고 도움을 준 연세대학교 HCI Lab과 ㈜하이 연구원분들, 바쁜 일정 속에서도 감수에 응해 주고 아낌없는 조언을 준 학계와 산업계 전문가분들에게 지면을 빌어 감사의 인사를 드린다. 그분들에게 좋은 책을 만들어 보답하겠다는 말이 단순한 공치사가 되지 않도록 책이 나오기까지 애써 준 안그라픽스에도 감사드린다.

이 책은 2024년도 정부(교육부)의 재원으로 한국연구재단의 지원을 받아 수행된 기초연구사업(NRF-2016R1D1A1B02015987)의 연구 결과물을 보완 수정한 것입니다.

1장 HCI 3.0
HCI Lab 박도은, 김유영 연구원
감수: 김진형 교수, 이건표 교수, 강대희 교수

2장 사용자 경험
HCI Lab 김유영 연구원
감수: 황민철 교수, 이동만 교수, 최준호 교수,
이승연 교수, 이재환 교수

3장 유용성의 원리
HCI Lab 박도은 연구원
감수: 김지인 교수, 류한영 교수, 임윤경 교수

4장 사용성의 원리
HCI Lab 박찬미, 양국지 연구원
감수: 이준환 교수, 지용구 교수, 명노해 교수

5장 신뢰성의 원리
HCI Lab 박준효, 조민서, 김보희 연구원
감수: 이동만 교수, 최수미 교수, 오창훈 교수

6장 관계자 분석
HCI Lab 조민서, 윤병훈, 강현민 연구원
감수: 한광희 교수, 권가진 교수

7장 과업 분석
HCI Lab 문수현 연구원
감수: 김정룡 교수, 이상선 교수

8장 맥락 분석
HCI Lab 김민정 연구원
감수: 우운택 교수, 김정현 교수, 정지홍 교수

9장 콘셉트 모형 기획
HCI Lab 주미니나, 오진환 연구원
감수: 윤명환 교수, 정의철 교수,
하성욱 센터장

10장 비즈니스 모델 기획
HCI Lab 박준효, 강무석 연구원
감수: 이환용 교수, 주재우 교수,
하성욱 센터장

11장 아키텍처 설계
HCI Lab 박채은, 박준효 연구원
감수: 이우훈 교수, 이종호 교수, 이기혁 교수

12장 인터랙션 설계
HCI Lab 김새별, 조민서, 한지현 연구원
감수: 전수진 교수, 이보경 교수,
강연아 교수, 김동환 교수

13장 인터페이스 설계
HCI Lab 윤병훈, 신지선 연구원
감수: 김현석 교수, 윤주현 교수,
김원택 교수, 오병근 교수, 이상원 교수,
김숙진 교수

14장 통제된 실험 평가
HCI Lab 추명이 연구원
감수: 남병호 교수

15장 실사용 현장 평가
HCI Lab 조민서, 윤병훈 연구원
감수: 이지현 교수, 조철현 교수, 고상백 교수,
조주희 교수, 이만경 교수

16장 HCI 3.0과 사회적 가치
HCI Lab 유영재 연구원
감수: 남택진 교수, 신희영 전 총재,
김장현 교수